the FACE of ARCHITECTURE

現代主義之後的立面設計 下

建築的面龐

徐純一 著

Column
對建築面龐的閱讀I

我們已經身處在一個科學機制操控自然駭人力量引發的鏈結反應裡，陷入一個人造物推動另一個新人造物的無法阻擋的連鎖作用之中，這已遠遠超過我們能夠為自己的信仰或計畫去過有意義的或幸福快樂生活的那種存在能力，而且也已經超過我們從善待生命的角度去好好利用這股狂暴力量的能力，因為它們已經進入自動運轉的機制之中。同樣的，這個機制也已滲入所有求進步、求表現、求利益交換的機制。而建築的立面最終也不得不，而且也必然捲入求表現的機制。當建築物只在單皮層的境況下，立面永遠被功能的使用與自由的表現之間產生扦格。雖然可布西耶揭露出「自由立面」這個現代建築新表現語言，但是終究還是在功能回應驅力的拖曳之下，又在朝向統合與一致性大旗之下聚結成一道阻力場。背負汙名的「形隨機能」自身就是一種幻見賴以生成的欲望與驅動力，朝向統一與一致性的達成也不過是幻見的化身而已。雖然在可布西耶的時代，自由立面並沒開展出更大的表現性，但是它已經為要到來的新時代建築立面的魔幻疆界騰出空間。

面容有時候不是為表達心中所感，反而是要把真情遮掩，是刻意要或是讓人不知不覺中把好像自然流露的「假意」當成真。當代建築的立面仍然就是與現代主義式的建築立面相同，但卻是不同的相同，它在尋找以另一種方式投射出自身的側影，也就是倒置20世紀的一個錯覺：為知而行，為行而知，機能衍生出形，形為機能而生。一棟建築物的面龐可與它的使用功能有關係，也可以與它完全無關，就像機場只是服務飛機載客、貨運、維修、行李運送等等相關事宜，但它也可以與飛機的形貌無關，也可以與任何「飛」的動態形貌暨形象無關，因為它只是一座地面上的構造物而已。說穿了，不都是一種期望值的投射，一種任意的選擇結果。因為設計團隊是經由選擇的，團隊的提案也是選擇的結果。我們大概可以看待多數建築物的面龐都是如符號學所揭露出來的能指鏈的構成，逃不了任意選擇的幽靈，你若要真正去追根究柢地搞清楚它，其結果絕大都是如羅蘭‧巴特所言：如洋蔥那樣，一片又一片的拿掉，其結果只是空無一物。立面就只是立面，就仿如人的那張臉一樣，我們無從判別出與那個人的特質之間存在著什麼樣的充分或是必要關係，還是面龐就是它自身？

Chapter 13
Volume & Mass
塊體容積
堅實的建物形象

一棟建物不論在哪裡，都是一種可以在時間中穿行過的、我們希望是自己的、一輩子可以投映或黏附什麼的持久之物。它的外觀立面也同樣必須持久，同時與人糾纏至深，並且經歷見證文化與文明的緩慢變遷，從一個時代能夠到下一個時代，此外還可能要換上另一張臉才能繼續度過，借此維護自身。建物立面的切割涉及物質型式的建構，甚至代表存在的某些狀態，房子的最根本就在建造一處棲所。海德格曾說過：住所就其根底而言，它是存在的基本特質，因為有了它，凡人才真正地存在。因為它提供了我們生存形式的根基，而其材料的選擇、製造與使用，是技術與理性合一的專業化呈現。使用的材料建構朝向專業技術化的結果，是保證在大部分的環境條件下，它們都能有能力在預期的天候條件變化裡對抗外力的施加。因此材料單元的尺寸不會朝向無限項選擇的方向發展，不論未來的施作者是人抑或機器人，仍然有其施作上有效性最佳化的尺寸考量及限制，這在全球任何地方都是一樣的，不會因為地方的不同或是文化的差異而產生重大改變，因為對建築物結構安全堅固暨穩定的達成，以及對立面的表現而言，材料尺寸的切割單元那不是舉足輕重的關鍵因素。

（由左到右，由上到下）荷蘭工業區廠辦樓、美國新墨西哥州聖塔菲教堂、中國杭州美院美術館、西班牙拉科魯尼亞科學館、西班牙聖克魯斯天主教堂、西班牙潘普洛納省朝聖之路天主教堂旅店、德國費爾貝特朝聖者教堂、德國亞琛天主教堂、西班牙塞維利亞建築師公會、美國亞歷桑那州大學藝術中心、葡萄牙里斯本貝倫文化中心、西班牙卡塞雷斯演藝中心、美國亞歷桑那州鳳凰城科博館、美國耶魯大學摩爾斯學院、西班牙華拉杜列當代美術館、美國科羅拉多州波德市立圖書館、西班牙畢爾包純藝術館、荷蘭工業區廠辦樓、荷蘭阿姆斯特丹科博館、法國聖特拉斯堡歐洲人權法庭、義大利隆加羅內紀念教堂、西班牙阿爾科文達斯文化中心。

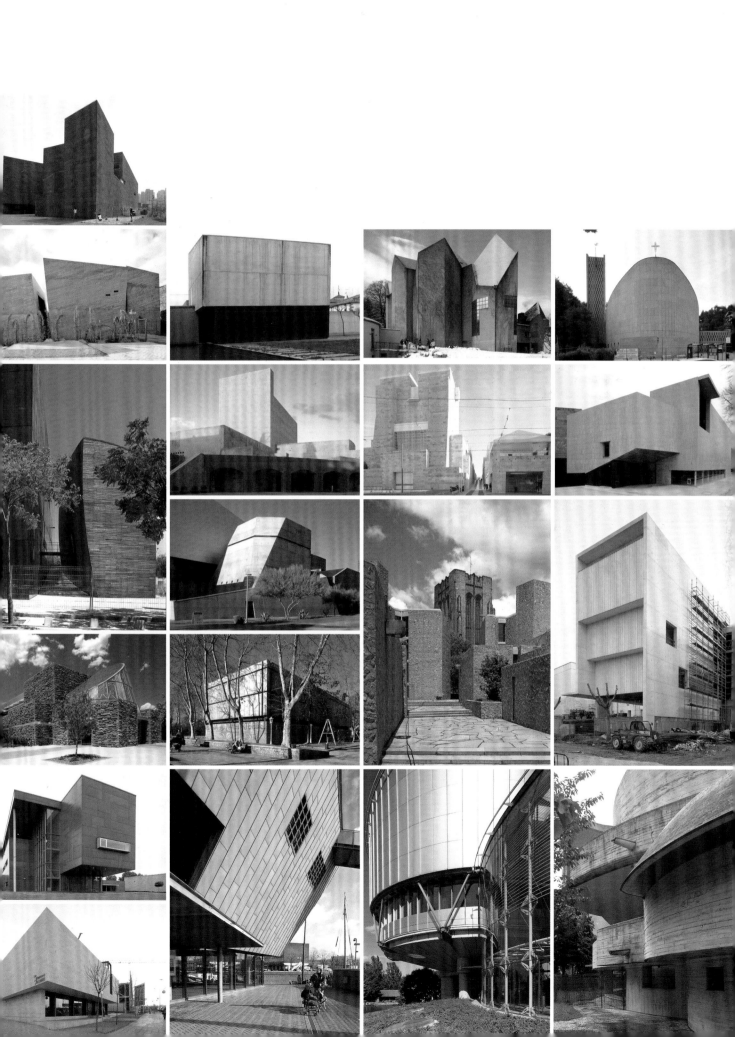

上／下段、左／右段的「逾越」，是無意義的？

　　將整個容積體切分成不同段，不論是上下、左右或斜向，都是更往上一個層級差異產製的方式。它可以是緊緊密接的切分線或有相當陰影效果的深槽線，或是讓我們可以感受到每個被切出來的容積體已經有了完整自體形廓的適當間隔。這完全取決於切割線的寬與深以及切分的圖樣式，視覺感知現象同樣也存在著臨界，這些切分線也是被看成A或B的交換處。當那些切割線越過一個臨界寬度時，它就再也不是一個中介者，也就是不是A也不是B，而是另有或許不知確定歸屬的C，這是它也成為如同A或B那樣被劃入同一層級的單元之中。這種分類的關係自達爾文甚至更早之前，人類就已建立其龐大的系統，如今大多數的物體系世界多已被納入理性、邏輯發展出來的系統收編定位。例如在阿姆斯特丹的安妮的家（Anne Frank House and Housing），其新增立面暨博物館由Benthem Crouwel 設計。它臨河面向的立面在左右之間磚牆的切分，是由另一個同層的鏡面玻璃牆切分；左邊格列複窗牆與下方鋼框架垂直條封板實牆之間的切分，就是那條非同層的水平鋼板；右邊鏤空型灰磚牆與下方的清玻璃牆之間的切分，同樣也是由一條不鏽鋼水平板來執行分隔。其綜合的結果讓臨河向建物面容流露出無從確定彼此關係的離散性，這或許能夠驅動我們對二戰時安妮的境況有所移情現象的感受，這也只能依個人的鑑賞批判力而定。有些切分線的存在是構造上的必要，有些分隔線則純粹是表現上的考量。

　　上、下切分將物質材料通達地面層的連續性截斷，標記出古典力學教導我們的，物質容積體的重力下傳由地盤承接的失效。由此而衍生出一連串相應由知識促動的想像界大門的開啟可能，其效果端看切分的圖樣式手法與細部構成引發的實質表現性為何而定。若使用上下樓層容積體之間的位移，建構出由於容積量體自身上下緣自體形廓形成的自然邊，加上必然產生的陰影效果，其上下斷隔變成一個真正存在的可見事實，其結果自有其形象的歸屬。這種構成在菲薩卡（Miguel Fisac）被拆除的那棟實驗室塔樓（Laboratorios Jorba）完整地呈現；他在亞立坎提（Alicante）的銀行分部，同樣呈現出另一種位移錯位上下量體的構成關係，其現象也有所不同。這樣的上下切分建構出上下或左右容積體自足自體性，突顯於視框焦點的容積體切割整個立面面龐的三維性。另外可視為十足的立體立面的作品是蓋瑞中後期作品的特色，從他在歐洲的第一個案子維特拉設計博物館（Vitra Design Museum）以及維特拉公司總部（Vitra International AG），它們都顯露出同一種特質，很難以一般傳統區分不同方位立面的方式去看它們，因為每個構成部分的空間單元都被朝向個體化的方向去建構，盡可能獲得與其他部分不同的樣子，因此展露出連續漸變的側影，而不是從某個地方切分斷線併接的傳統立面型式，所以其面龐難以被斷截，而是以一種繞行一圈的全景式影像的開展。這也是一種巧合，使用了盡可能截斷彼此以獲得差異的自身，由此施行的組合鏈結，竟然不適宜用截斷視框的方式看它，卻要進行那種連續不間斷式的觀看，也就是展開圖式的觀看。上下斷截的容積體之間，因為在外觀形貌上引發了重力下傳的脫線現象顯露，所以必然相應地衍生出穩定性被鬆動的形象投映，也因此很容易被納入動態形象可被召喚出來的國度。

當不是以上下容積體的錯位建構分割關係，而只是在整道完整立面上施行切分，這時就是水平長條帶窗登場的時候。自從1926年可布西耶提出水平長窗的現代建築新語言至今，它自身已經繁衍出一個次家族，而且勢力龐大，當代眾多建築設計者都在試圖開發它的其他可能性，各有各的塑成因素暨表現性。以西薩（Alvaro Siza）為例，他在西班牙聖地牙哥當代美術館沿街長向立面暨短向立面，就以不同細長比的水平長窗全切與半切整個立面。經由截斷上下接合，以抽掉石覆面容積體的重量感，而且引入適足透明性材料擴增窄街面向，眼睛可穿透的實質深度拓延而鬆動壓迫感；同時在短向立面上不只拓延開放門廳的空間延伸，而且也擴及室內咖啡區暨廁所梯空間意想不到的外部風景的攝入。而槇文彥（Fumihiko Maki）的風丘齋場祭壇（Kaze-No-Oka Crematorium）呈傾斜態的八角形容積體，被底緣水平長窗切掉兩面長度，更加速了它朝下傾倒的態勢……。

容積塊體／上下疊

　　自可布西耶提出自由立面的構成關係之後，立面為何的限制幾乎獲得了全面性的解放，意思是任何支撐立面為什麼一定是這樣的背後因素都可以是偶然的與任意的，必然性的因素都是值得懷疑的。因為每個作品的發展暨完成過程的時間與其他資源的投入都是有限的，大多數作品的定案似乎都是時間已到或是經費人力已耗盡而停止發展，否則都可以繼續再發展下去，更不用說立面再調節的可能，因為僅僅一個重要開口的型式樣貌或皮層材料的選擇都足以改變人們對它的感受。明顯的例子是西班牙阿爾卡薩爾德聖胡安的天主教老人安養中心，僅僅只是立面塗料的變更就足以讓整棟建物的鑑賞評等降一級。所以自現代主義建築運動之後，差異的空間構成部分不必然就要有不同的樣貌，而相同的空間單元也可以有不同的皮層穿戴，這就是自由立面必然造成的結果，也促成了立面表現的複雜與混亂。

　　上下容積體展現出疊置的型式關係，在外觀上的意指而言，似乎是在傳遞這個整體一種新的內部關係，一種溢出於平常的位置，畢竟只有在室內空間才能真正得到確定，但是它同時也企圖建構一種新的空間關係。即上與下不再是那樣無阻隔或轉折停頓的透通無阻，也就是從筆直立面型空間的上下毗鄰，只能維持自身一種仿如鏡中影像複製或系列化總是同一無差異的關係。諸如當今玻璃帷幕建物、集合住宅、辦公樓以及其他上下複製的建物那樣，它試圖衍生出另一種形體容貌的關係。因為我們對於所謂形體的判別認識，在很大程度上是依賴於其構成項次（要素）的連續性與間斷性之間的調節與對峙關係而定，這種依賴的緊密程度甚至超過了它對於整個立面型式的依賴。這種立面形是由兩個或以上的自體支撐物（空間容積單元）相接，以不超過或覆蓋掉另一個為法則，它們的容積體之間並不親密，或許是中性式的，但是因為彼此已經存在明顯可辨識的分隔，而不至於產生所謂協調或不協調的問題。它讓建物面容的強度變化得到了額外的支持而增加，但是卻在我們所認知的完整性的變化上，似乎沒有得到更多的支撐，而在實際現實的境況之下，很少有一種立面型式既能支撐多重表現力強度上的變化，同時又能強化完整性的變化。

體的分離／連串／並聯

　　只要是要建造一座建築物都逃不掉在建築學的第一問題：如何建構一塊基地。即使這座建物是在水上、沼澤、沙地、懸崖、河流以及平坦地上都是如此，而且建物量體的分佈也會受基地地塊形狀的約制；另一種麻煩的限制則來自於人製定的建築物規範，而且就建築空間的最佳化效率功能滿足暨表現性的達成而言，這些規範都是約束力的來源。當然，能展現創造力的建築空間多多少少也從這些限制的對抗之中尋找超越的可能性。就以狹長形的基地而言，建築物為了獲得可以平順活動的同一樓層樓地板的大面積數，以利於多種功能活動的進行，所以大都會順應地塊長度伸長開來，最後完成的樓層平面圖也會朝向在地塊的長向上鋪展。也就是設法佔滿法定的單一樓層面積數值，雖然這會是平面鋪陳的概念圖示，但是最終的完成建物卻根本難以一種類型來描述這些多重差異。因為可布西耶揭露的現代建築新語言，早已標舉出平面的自由以及立面的自由。意思是立面根本可以朝更自由的面向發展，甚至可以與平面樓地板發生的行為舉止不扯上任何關係，這在當代建築裡已成為突顯的奇異點。例如北川原溫在東京的現改為現場音樂表演場（WWW），原名為Spirits，室內無一絲陽光的黑暗空間與外部立面一點關係都沒有，但是北川還是想盡辦法要讓他們之間建構關聯；蓋瑞的維拉特設計博物館（Vitra Design Museum）卻是維持著可感面向上的關聯，而這尚維持的連結性就來自於朝外突顯的螺旋梯，以及凸出於屋頂引自然光流瀉而下的天窗幾何容積體；亨利‧高汀的亞眠大學那棟建物的主入口，特殊造型的曲形磚砌牆暨相應的曲弧玻璃與門廳的關聯就剩下採光而已，這棟建物近百公尺的長度也是克服相對窄長基地形狀而成就的一棟好建築。另外一例，為了達成辨識上同屬一個功能群的校園建築，而且因為校園又被住宅區與運河打亂，校園已不成其園。若是這狹長地塊上的建物又採取各自不同形貌暨容積體也不同的併合型式，絕對會讓辨識度陷入迷霧之中。所以亨利‧高汀明智地使用同一的磚砌體配以相同的立面開口型，只有在主要入口處的門廳立面上的對稱暨特殊化，以及端部接住宅區道路的側門立面同樣予以開窗口特殊化，但是維持其變化的複雜度遠遠低於主入口立面，所以從外觀上就足以辨識出來這個長條地塊上是同一個機能機構，而且主要入口與側門之間清楚分明。長串體建物面臨的大問題之一就是建物長度超過一般人的日常印象，同一無變化的過長事物都會令人即刻陷入一種無趣味感，這樣的建物也不在少數。

　　大群結建築作品通常都不是那麼容易成為頂級的好作品，例如理查‧邁爾（Richard Meier）在洛杉磯完成的蓋蒂中心（Getty Center），以及安藤忠雄（Tado Ando）在淡路島完成的淡路夢舞台（Awaji Yumebutai），似乎一點也不夢幻。當相同的複製超過了一個臨界值，那將是一個大災難的開始，這並不是那個東西的問題，而是人的感知感受的偏移問題。但是這種偏位感知現象的形成又是因為哪個東西複製過量所引起的？所以反向置入因果關係的錨定就成了複製的問題。意思是邁爾與安藤的建築都過於朝向一體化，在任何地方，任何位置上幾乎都是另一類型的同一，這是不是建築語彙上的問題呢？至於差異的產製又應該在什麼情況之下選用什麼類型呢？

對於建築學而言，嚴格地說來，每一個面對議題的選擇都是任意的，就像每一個地方發展出來的語言暨文字對應於地球上同一個東西。比如「房子」來說，是任意選音創字詞的結果，所以雖然是同為人類，但是各區各地發展的結果卻是不同的。而這個「任意」的也就是被「偶然」所操控，完全沒有什麼必然性可言。換言之，說明白一點，凡是人的事物，也就是人自己創造出來非屬於自然界物體系世界的東西，尤其是歸之於所謂「不可見中的可見物」，大都是任意的，至今仍舊無法替它找到堅實的基礎與足夠的養分，讓它能夠就在那裡紮根生長，不再漂泊無根地四處遊蕩，其中大家耳熟能詳的例子就是「心靈」與「精神」。就一塊基地上，要尋找一個適當解答的建築而面臨的建築學議題，也是做為一個設計者你要不要面對它們，而且是它們之中的哪些？那也是任意選擇的，至少對一個即使是願意挑戰的設計者而言。就一間座落在一塊實際基地上的建築物，未出現過的新穎創造一定是對這塊基地及其周鄰的現在及以後都會是最好的效用嗎？就相關的這些東西而言，都不存在強制性的規範，所以都是任意的，因此無從要求，也只能盡可能地談論。因為這也是一種基本的自由，為了保有這個自由就必須容納多元甚至混亂。所以絕大多數建築所面臨的不同議題與解答的尋找都不會存在同一的唯一，即使真的存在，也無法在人間到臨，就如同人類創造出來認為與人相關的不可見中的可見世界那般。

例如，窄長地塊上的建築物生成，在概念上只有長向鋪陳的唯一圖示關係，但是在真實細節的考量上卻會出現眾多差異的容積體劃分與接合的型式。例如，它們的每個部分可以朝向低階差異，並且全數串接在一起，就如在美國懷俄明州大學的這座建物（懷俄明研究院SLIDE + Gaudin），大部分只是同一的複製並連一起成全貌；也可以像亨利‧高汀的亞眠大學，建物在立面上做了單元體切分的動作，讓它的形貌不至於連成一長條不知哪裡可以切分，這樣的單元空間給予個體各自近乎有自體但是仍然維持相似形廓之後的連串結，比較接近我們所知道的火車連結的圖示關係；另外像西薩位於波多的建築系館是比較複雜三種類型串結成了一個大整體，這也造就了波多建築系的建築史上特有地位。它的臨河向的量體彼此各自以適當間距而且不是完全重複，在這些各年級的工作室之後的教師辦公暨共同功能，如大課堂、展覽、圖書館的量體群由四個不同形貌的功能差異區組成，前述機能容積體彼此邊連邊地串成一體，到了臨城市幹道的餐廳則與這個串接體相隔以間距。至於將這些分隔單元以及公共空間區的串接體連串起來的，卻是在地面之下的長短兩條線型通道；西薩在波多現代美術館暨基金會（Fundacao and Museum Serralves）超過100公尺的建物體貌形塑的選擇，是讓美術館展區朝外的開口數降低，並且把位置放在最需要之處的主入口門廳、餐廳、咖啡、圖書區等等，以及部分展示區量體近端部的凸出口，以牆面對牆將彼此分隔的主建物群、階梯講廳、入口警衛暨告示牌單元體，連串成少開口面型的連串體。這樣的串接體幾乎沒有什麼真正的立面可言，這也是為什麼西薩必須要在面向花園的近端部附近配置了一具半自足的凸出量體，同時在這個相對小的容積體朝花園方向開了一具窗口，以此完成了這個方向貌似平凡卻又似乎不凡的立面。一個少開口的長直立面，就在美術館內部觀看花園也非重要之事，沒有那個凸體與口，美術館的功能照常運作。這個突出容積體幾乎就是個無

用之用的部分，少了它，這道立面真得就變成失魂落魄似的。另外就這個長串型建物的立面形貌而言，從外牆界分美術館地塊與外部街道的長直通道與售票亭容積體經由長牆接合起來的長間隔串接的體貌形，建構出穿行於封閉與開放、圍合與延伸，以及光照的退隱與乍現之間的經歷，似乎才是這座建物最令人著迷之處，這是少有的特例。

在格拉納達（Granada）的工程設計公司樓（Da Sware Technologies, S.L.）是個聰明的做法，將綜合公共型空間給予圓形配置在街角，之後的四個同功能辦公研究區以相同型貌彼此區隔以間距，於地面層以通道相連，並且藉由立面上的垂直柵複皮層朝向同一的聚合辨識；西班牙比戈大學山坡地最後平台上那一串長度超過200公尺的建物群，應該算是少有如此長度的一般功能公共建築群。雖然由體育中心之後分出兩條不同功能群的串接條容積體面貌各異，設計團隊EMBT採取在轉接區營造差異，標記出功能不同的分區段，同時也在端部型塑差異化，藉此不只加強辨識度，同時打斷連續立面圖像產生的單調，在這裡的立面凸顯性的調配相似於西薩的波多大學建築系館，但卻是數倍的複雜。

差異容積體的串／並聯

在這個世界的存在，對我們的生存以至生活境況裡的實存事物之間建構出有效性關係的首要之務，就是辨別出每個單一個體的存在才得以進行度量計算，以及隨後預先估量的程序和結論的相對可靠性，這對人類的生存是一種重要的程序。對於人類辨別事物之間的異同，首先是從外部形廓著手，因為形狀因素在一般狀況之下已經執行著對實在事物的範疇劃分的作用，而且大致上它是一個穩定的因素。所以當兩個存在東西有不同形狀外觀，那麼它們大都被歸為不同類屬的東西。若是形狀相似而顏色紋理暨表面圖樣式不同，起碼是在一個相似範疇裡次一級的差異現象，而在這種層次裡的差異應該是有限的項次，但是實際上也是為數眾多，例如現今所知道的稻米種類就已經有5,000多種，同樣如番茄也是頗驚人的多數量物種。

世間事物到處都存在著差異，而其背後總是在對抗著巨大同一性力量，只是怎樣的差異在哪樣的條件狀態之下是有效的差異，而不要流於如《物體系》中提及的系統化差異，朝向的無效性差異。差異的最低限度的有效性就是將連續性截斷，雖然至少是表象式的。但是在現今平面自由與立面自由雙重開放的狀況之下，差異功能使用的空間可以有完全相同的型態樣貌，反之亦然，這就是表象自由所要承擔的後果。當一棟建物選成了差異容積體彼此分以間隔距離，接著再串結在一條連接鏈上，在此，它利用了動覺形象圖示關係裡的：1.部分─整體圖示2.鏈結線型排列圖示共同聚合的映射效應。此刻的具體細節就是單體之間的間隔槽，至少在單體之間的連續面上切斷了可以看見的三個面甚至四個面；而且在主立面上呈現出切割媒介部分的退縮，當然朝後退縮值愈大，其容積體的各自自足性也就愈強。倘若此時又讓每個單體的表面變數項改變一個，例如材料或顏色等等屬於基本層次概念上的特性（這也是屬於被基本神經生理決定的），其個體

的自足性又將因為增加一項屬性而放大彼此的差異。

容積體的突出、併合、懸空

可布西耶所提出的「自由平面」與「自由立面」開創性共存的結果，讓建築空間建構的型式獲得了源源不止息的靈感澆灌，其結果是讓當代建築培育出眾多彼此差異的類型家族，其中複雜的一支脈就是讓構成容積個體的突出，其型式各自不同。譬如蓋瑞自宅就開始嘗試部分量體的併合，最明顯的就是那個木骨架玻璃方框容積，它以傾斜的角度，讓其中一個直角處倒插入室內的屋頂上方，清楚地呈現出彼此的併合關係。在自然界中，相似的對應狀況大多發生在不同作用力相互對峙的正在發生或是其結果的現象生成。例如地球兩片不同陸地地塊的對撞現象，一則是兩塊一起隆起（如今的喜馬拉雅山脈持續在攀升中）；另一種是一塊上升、另一塊下折朝下。當然也有在此過程中地塊A某部分嵌入B地塊之中，就像台灣這塊海島是由不同時期的造山運動疊加而成，所以地質上的分佈呈現就顯得極其複雜。

喬治・萊科夫（George Lakoff）在他關於人的心智結構著作《女人、火與危險事物》（Women, Fire, and Dangerous Things）裡，提及關於事物關係描述裡的概念圖示，大多可直接移置在建築空間的構成裡。若以此為核心的各種外延空間圖示關係而言，任何特別部分的突出都是差異朝向放大化的結果，但是並不是差異最大化的呈現，而是朝向整體性關係的維持同時轉向依舊維持其統合傾勢卻又瀕臨裂解邊緣，這才是建築構成裡某些類型所要探究的邊界。至今或許只有武德斯（Lebbeus Woods）以及Coop Himmelblau真正探究過。建築的構成從其源初開始至今，絕大多數都在建構不同型式的聚合，反聚合的型式終屬極少數，但是並非那種不同因素造成的真實空間被外力破壞的形變呈現，更不是這種現象關係的擬仿，而是這種毀壞型式的否定才是它的生成起因，只是容積體的突出或大出挑，也只或許沾上一點異常性關聯的型式呈現，無關聯的差異與有關聯的差異都會引發暫時性突出現象的生成。至於部分容積體的懸空凸出於其他組成部分的邊緣，這在最低限度上只是建物容積體的外延，也是技術的運用，最後變成了科學的數字呈現，到底可以懸凸出幾公尺，就像人類至今對於摩天大樓的建造同樣的問題。在這裡，就建築的科學而言，這種數學化的抽象必須能夠成為與真實聯繫，讓在其中身體的具體活動建構的經驗與抽象的數學（結構力學與材料力學的調節）公式對立中架接可聯繫性。最後建築容積關係的立面型到底表述了什麼？又建構了怎麼樣的與周鄰存在環境的關聯性，似乎才是它另一層意義生產的維繫所在，否則只是如摩天大樓的數字化而已，就如道格拉斯・達頓所言：「卻永遠都還不夠高！」

＃容積體的懸凸
一神普救派教會教堂
（First Unitarian Church of Rochester）

立面細節與配置和環境相關

DATA
羅徹斯特（Rochester），美國｜1959-1967｜路易斯・康（Louis Kahn）

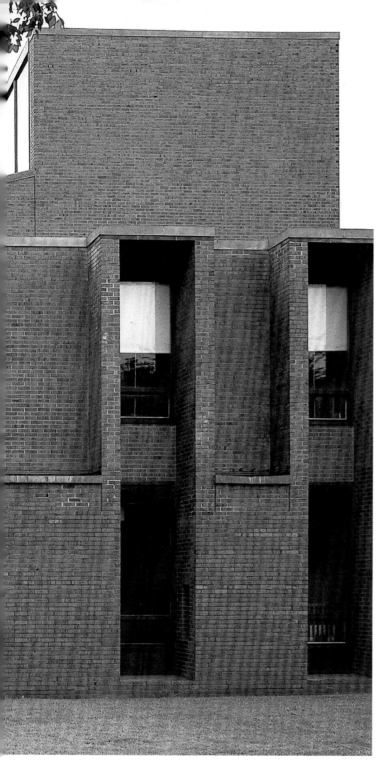

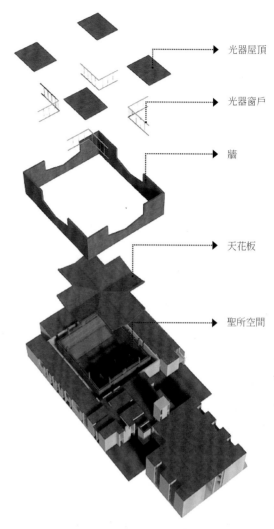

光器屋頂

光器窗戶

牆

天花板

聖所空間

　　教堂主殿容積體以及附加團聚空間，被四周相對較低的2樓高突出垂直板的附屬服務空間包圍，這使得空間組成的聚結構成型的配置關係上，主殿自然成為核心，而且在近大街方向立面上的容積體位階關係的呈現也是如此。更特別的是部分配置與立面的細節，竟然在朝向大街的立面吐露幾分擾動性，這是在康的作品裡極少出現的。原因是這西北向立面地面層1樓高的部分，竟然相應於主殿的中分線所附加的服務空間是非對稱的六個砌磚密實體（就主殿的長度而言），以及非均勻分佈的深凹窗暨遮陽垂直框。倒是東北與西南向1樓凸體比較接近對稱分佈，但是到了端部都各自因需要而異化，這種可感的差異多少導致相關於中分軸對稱配置所帶來的超穩固現象的鬆動，尤其開窗口高度的下壓與尺寸的非巨大化等等細節，讓整道面容釋放出難得的黏著力，因為你似乎可以與窗後的人進行交談，這樣的結果完全不同於一般教堂外觀自封甚至半迴絕式的呈現。

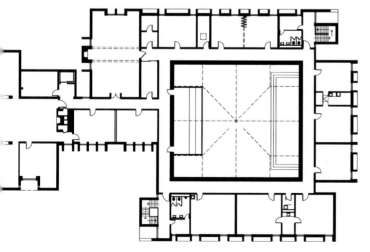

代爾夫特會議中心 (Delft University of Technology Auditorium Conference Center)

刻意凸顯的凹凸折面形體

DATA

代爾夫特（Delft），荷蘭｜1959 -1966｜Johannes van den Broek & Jaap Bakema

　　這是荷蘭現代主義後期最重要的粗獷主義式的建築代表作品，總長超過80公尺，底部外緣貌似馬賽公寓那般，以相對扁長比例的R.C.板柱懸托起相對大尺寸的容積空間。上半段講廳容積體以長軸中分，對稱配置在屋頂牆面都折面處理成多面折板複製的凹凸折面形體，就像人身體的每塊肌肉都被刻意鍛鍊出來，讓全身每塊肌肉都被凸顯出來的健壯樣貌。幾何形體自己是一個中立範疇世界，與人類的情感本來就完全無關聯，換言之，如果將它替換成如浪形的起伏複製面，就機能的使用是無差別的。所以問題都是出在人自身，從學得語言以表述之後，感知與情感世界也跟著被玷染了，所以即使借助於梅洛－龐帝（Maurice Merleau－Ponty）的《知覺的現象學》的探究仍然難以摸清什麼，或許從他的另一本專書《可見的不可見的》（Le Visible et L'invisible）的心法可以獲得更多的教益。整棟建物朝向圖書館的面向以及側向懸凸的３樓容積體，在如實地擴張內部使用空間的同時，卻避開了的地面層的佔用，爭取得更多的地面層聯通性。

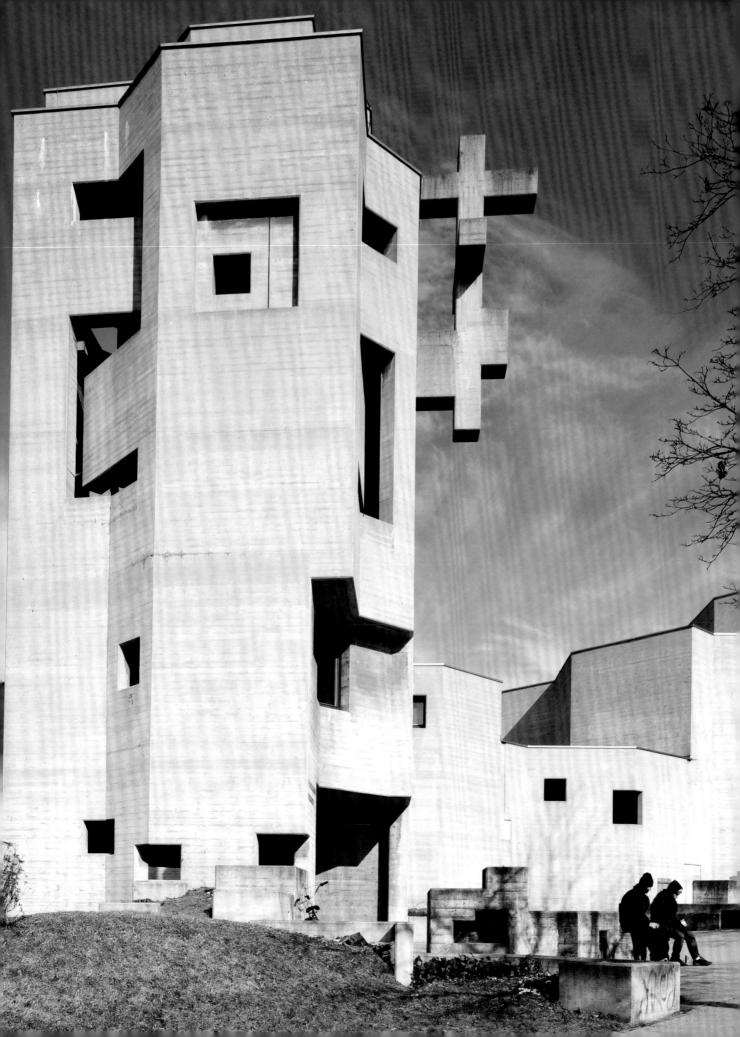

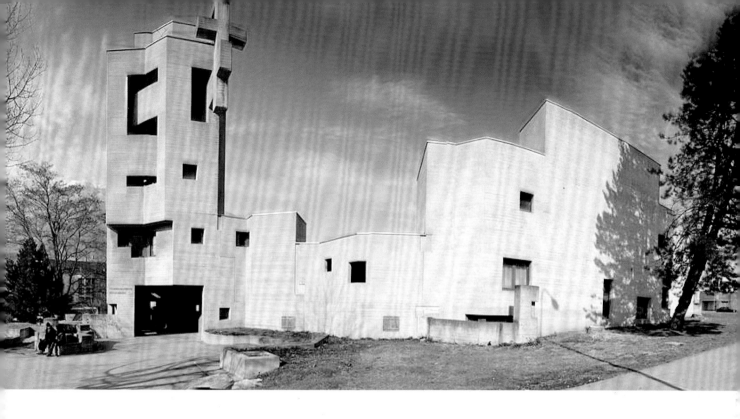

容積體的懸凸

聖克魯茲天主教堂（HeiligKreuzkirche）

朝向碎形空間的構成型式

DATA ————
庫爾（Chur），瑞士 | 1966-1969 | Walter Maria Förderer & H. Thurnher

　　這座現代主義中後期的瑞士R.C.教堂建物，範圍大約在40×40公尺之內，它的平面區劃暨邊緣的處理，以及容積體的分配與形塑，是在實踐一種建築設計的先行者的概念暨做法，它是朝向一種碎形空間的構成型式。也因為呈現出複雜的容積體之間漸變關係，同時立面上的開窗口也跟著起變化，而且將入口的公共通道也納入其中而呈現為半消隱，以之建構出有限空間裡少有的纏繞屬性。經由開放式透天中庭的引入讓路徑的轉折變化中建構出節點屬性的調節，而連串出可感的空間序列性，一路通達至教堂主入口門，甚至入門之後的內通道也同樣在轉折變方向之中前行，以繞行至坐位區的外緣。整個過程好像有一股驅力不停地誘引我們的目光從一處遊移至另一處，十足地流露出可布西耶論述中建築空間的遊走性。

　　它真正外觀與我們一般概念上的主要立面差異不同，也看不太出相應的相似東西，它只有一座最高的容積體，於其頂上放置了一座十字架，其他的部分也並不以它為中心，只是一長串彼此毗連在一起的R.C.量體不斷地在轉變方向。此外大都以鈍角與直角變向改變外圍邊牆位置，相應地有些部分也跟著改變高度，開窗口的數量相對地不多，在面積之間的差別很大。當然那座所謂的塔形物也並不是一般這類建物的樣子與開口形貌，而且那支R.C.十字架應該算是史上第一座三合一型的構成。它的木板模的方向都維持著齊平水平線條的連續，由此不只突顯這座塔之所以成為塔，同時又催化著水平向的變向移遊潛隱力道的催生……。

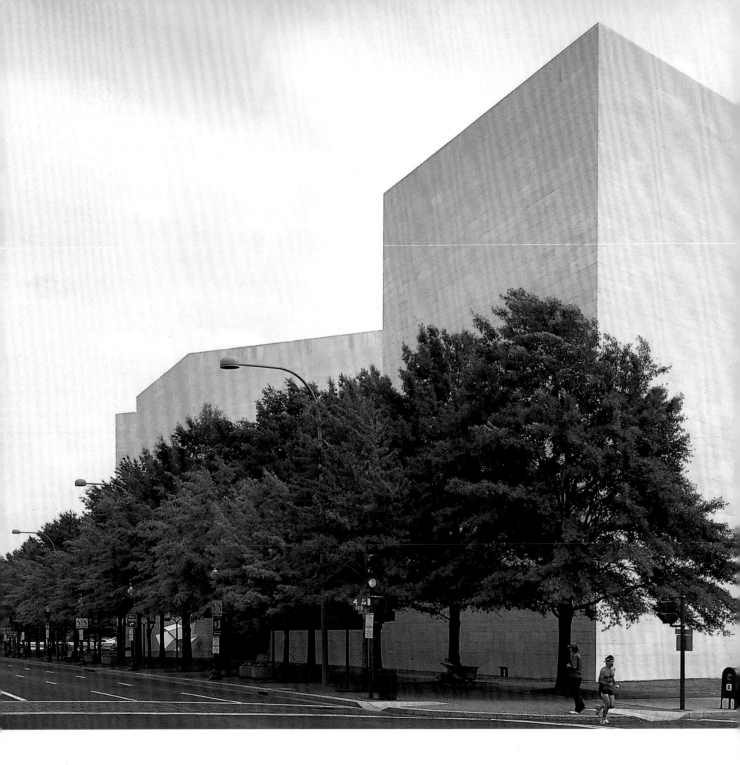

容積塊體 # 雕塑化

國家畫廊東廂
（East Building of the National Gallery of Art）

厚實銳角牆體帶來強烈印象

DATA

華盛頓特區（Washington, D.C.），美國 | 1968-1978 | 貝聿銘（I.M.Pei）

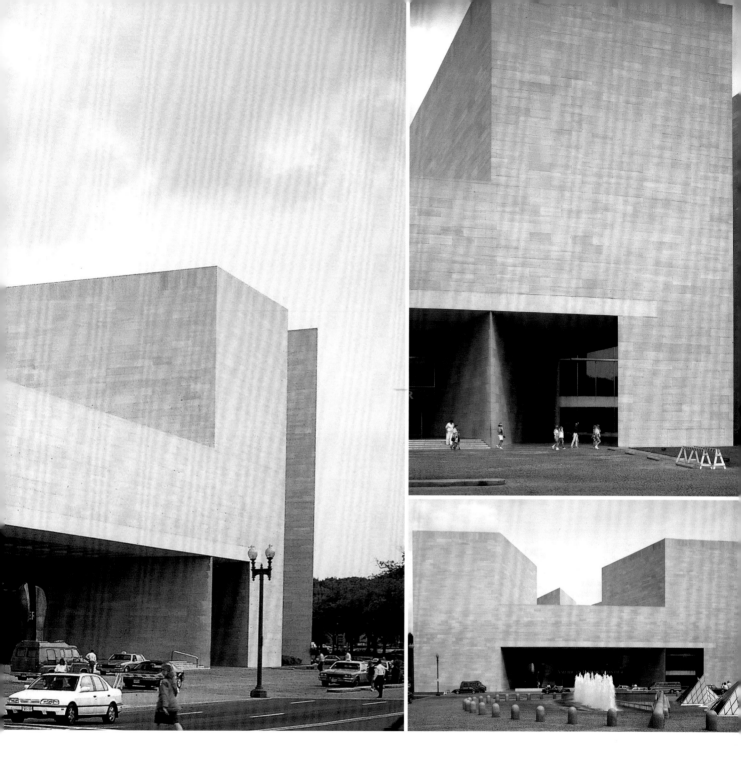

　　這道釋放著強烈轉向力道的銳角切分牆，遠比古代歐洲有些老石砌城堡的牆基腳更加銳利，應該也是建築史上最銳利的一道外牆。也因為密實無開口的部分夠長，加上表面銳角石塊的整面性，讓人不得不覺得它不只是石板面皮層牆，而傾向樂於接受它是由石塊疊砌出來的建築物。這個意向性的聚結，要得利於牆體的樣態維持著挺立又大面積的實面。於今，你走過那銳角牆端部時，你將發現某個高度範圍內牆角特別滑亮，那裡聚結了眾多行過之人的手跡在歲月聚結出來的印記。主展區外觀幾近無開窗口，只有地面層那道相對異常寬而比例上好像不是那麼高，實際上卻有3樓半高度的開口門，其餘就是高大的石砌牆體。因為它的交接牆面呈現出異常的厚度尺寸，直接引導將它自然被視為厚石砌體牆。這部分的綜合現象將一種我們心智中認為的持久性釋放出來，加上那種聚積又少開口的立體樣型，彼此串聯出關於「記憶性」建築的意象。

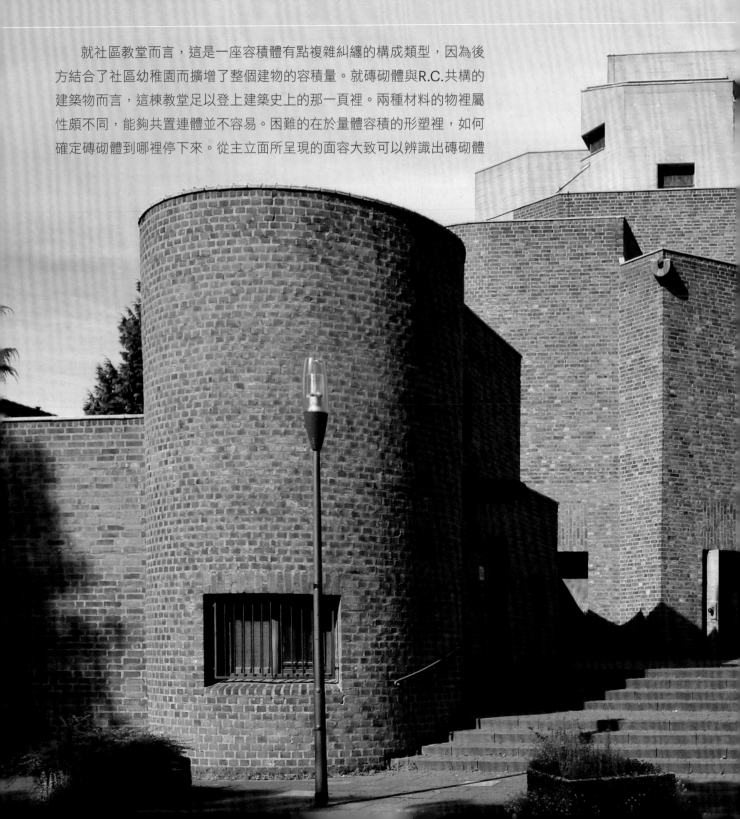

基督復活天主教堂
（Kath. Kirche Christi Auferstehung）

容積塊體　# 體的突出／並合／懸並

磚體與R.C.共構聚結

DATA
科隆（Köln），德國｜1970-1986｜Gottfried Böhm

就社區教堂而言，這是一座容積體有點複雜糾纏的構成類型，因為後方結合了社區幼稚園而擴增了整個建物的容積量。就磚砌體與R.C.共構的建築物而言，這棟教堂足以登上建築史上的那一頁裡。兩種材料的物裡屬性頗不同，能夠共置連體並不容易。困難的在於量體容積的形塑裡，如何確定磚砌體到哪裡停下來。從主立面所呈現的面容大致可以辨識出磚砌體

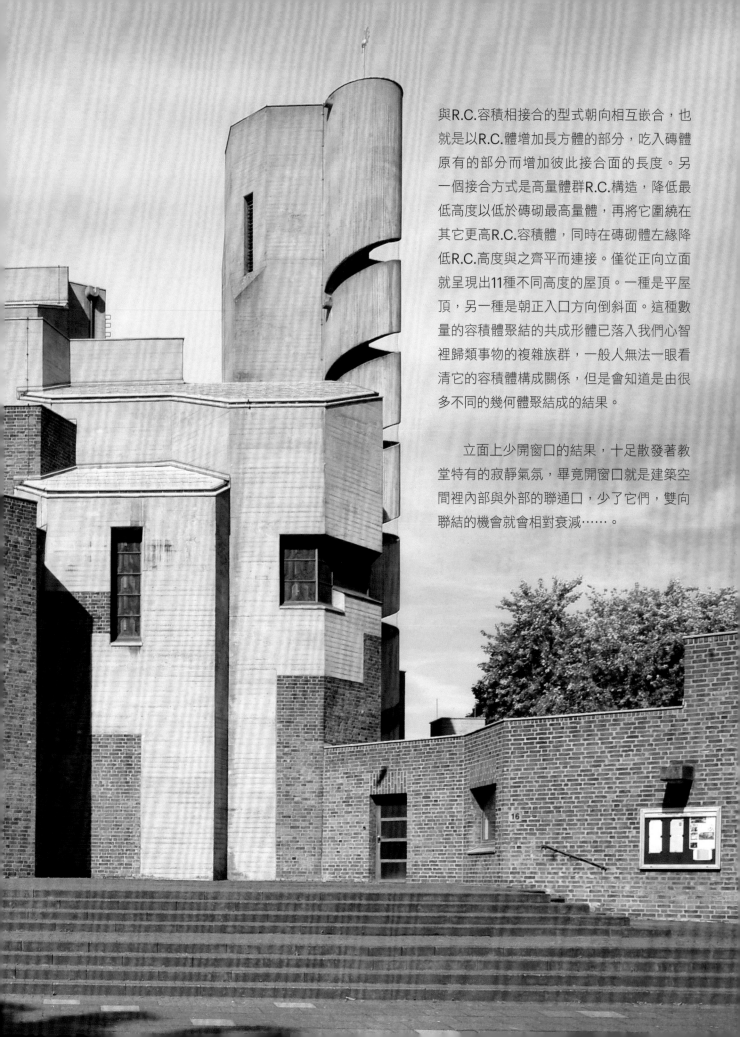

與R.C.容積相接合的型式朝向相互嵌合，也就是以R.C.體增加長方體的部分，吃入磚體原有的部分而增加彼此接合面的長度。另一個接合方式是高量體群R.C.構造，降低最低高度以低於磚砌最高量體，再將它圍繞在其它更高R.C.容積體，同時在磚砌體左緣降低R.C.高度與之齊平而連接。僅從正向立面就呈現出11種不同高度的屋頂。一種是平屋頂，另一種是朝正入口方向倒斜面。這種數量的容積體聚結的共成形體已落入我們心智裡歸類事物的複雜族群，一般人無法一眼看清它的容積體構成關係，但是會知道是由很多不同的幾何體聚結成的結果。

立面上少開窗口的結果，十足散發著教堂特有的寂靜氣氛，畢竟開窗口就是建築空間裡內部與外部的聯通口，少了它們，雙向聯結的機會就會相對衰減……。

16

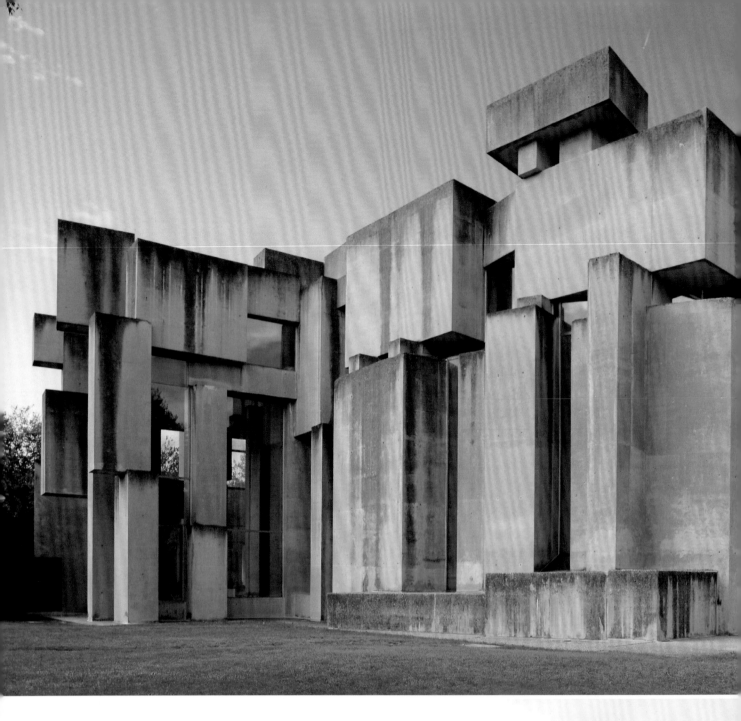

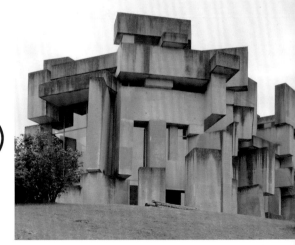

＃容積塊體／上下疊
沃特魯巴教堂（Wotrubakirche）
塊體相疊傳達自然初始力量

DATA
維也納（Wien），奧地利 | 1974-1976 | Fritz Wotruba

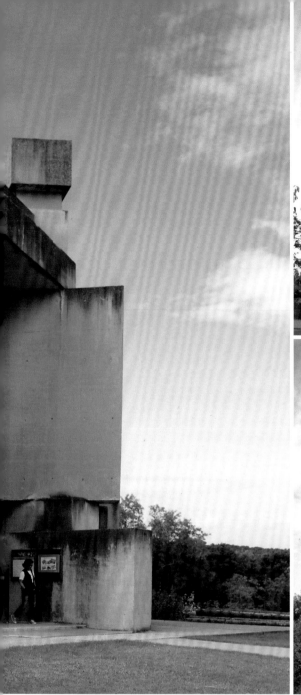

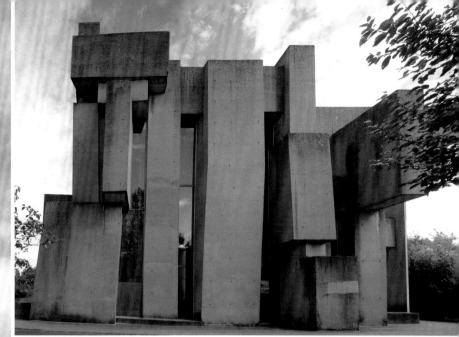

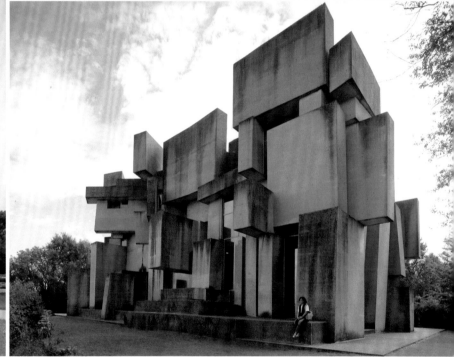

　　當建築物構成關係與我們心智中某種類型的描繪事物之間可被朝向以某種關係圖示投映，而這個圖示可以以簡單的圖樣對應其關係邏輯的可見可感性，以試圖可被把握，這樣的圖示可以被稱之為「概念圖示」。例如樹枝型的分支圖，確實可以用來描述我們所知道的一個人類家族血緣關係的分佈，而且同樣可共用於生物血緣種系演化的構成。概念圖示因為簡單，而且夾帶著一種原初的描繪力，只要能夠觀察出自然事物的生成變化，其中似乎就隱在地有概念圖示的骨架在身後，似乎就是存在天地之間，隱在地與邏輯構架是同構物的一體兩面。而這棟教堂的構成，在空間面向上就是塊體直接疊在另一個塊體之上，所建構出整體的概念圖關係的直接投映，這讓我們很容易感受到那種來自於事物之所以成為它的初始之物，遙遠又深沉連結力道的波動，如海岸浪潮般，一波又一波地盪入我們的心眼之中。它的面龐就是它自身形構的體態，這也是難得一見的建物面龐，似乎是一種構成關係與現象關係的合一，不用再經由什麼樣的說明就已足夠。它的面龐投映在瞳孔球面時，就已經是它自身的證明。

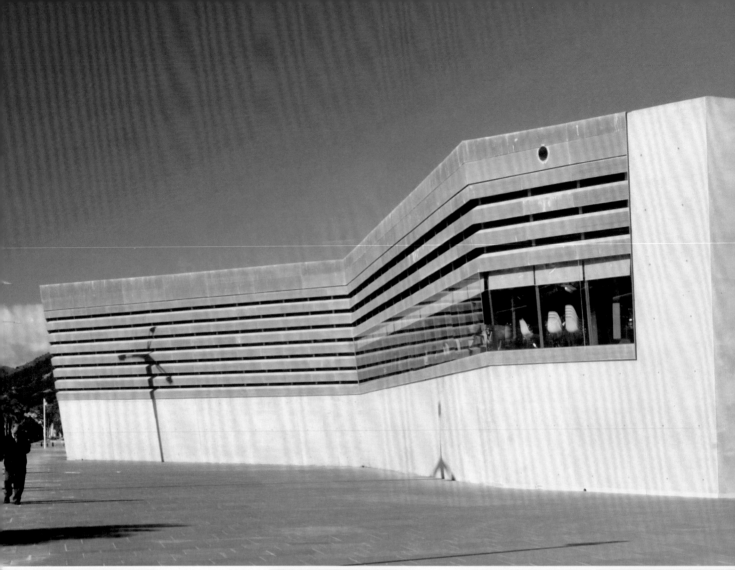

深海考古博物館
(National Museum of Underwater Archeology)

傾斜凹折如對海面的聯想

DATA ─────────────
卡塔赫納（Cartagena），西班牙 | 1980-2008 | Guillermo Vazquez Consuegra

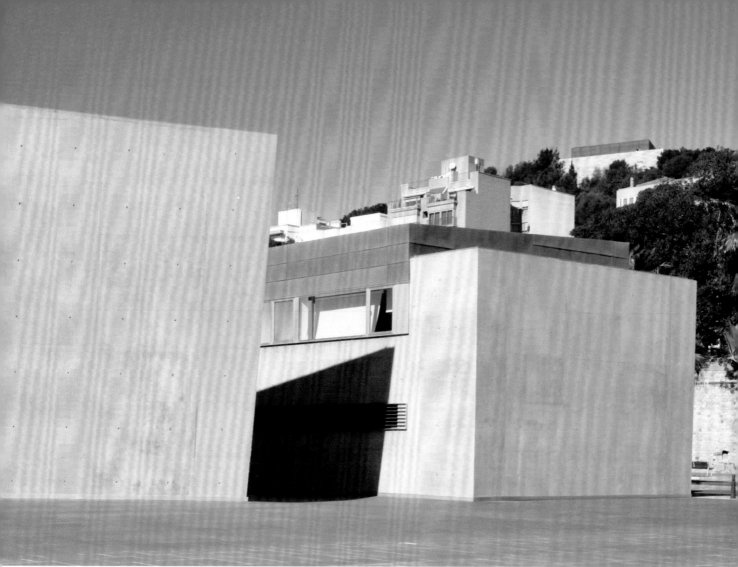

　　這座博物館對地中海文化與海的關係，似乎試圖藉由量體容積的彼此分隔呈現可聯想的想像，而且其中面朝海的容積體刻意傾斜同時折了數折，從空中看起來像是一塊殘破的東西。進入博物館的行徑要取於道為兩個分隔量體間的坡道，下行至相對比較暗的主入口。朝海港面的長向立面明顯地切分成上下兩段，上截再以灰色相對細長的隨形狀曲折的6條懸空水平鋼板帶切出7道縫隙，於入口面的端部留設出一道全玻璃面的水平長窗。上截類水平百頁窗的部分，是朝南向的地下挑高層展區的頂部側向自然光照來源，主要室內自然光照則來於長條容積北向地面層以上的全數披覆的玻璃面，而且水平板之間的縫隙很小，主要為時間節律的標記以及與海洋面的可聯想性的提供作出了最低限度的貢獻。當然相關聯於與海洋考古內容可連結的面向眾多，在這裡的所有外顯的物質構成都盡可能朝向一種「點到為止」的境況生成，否則R.C.容積體也不會給予這種與土岩相關的顏色。

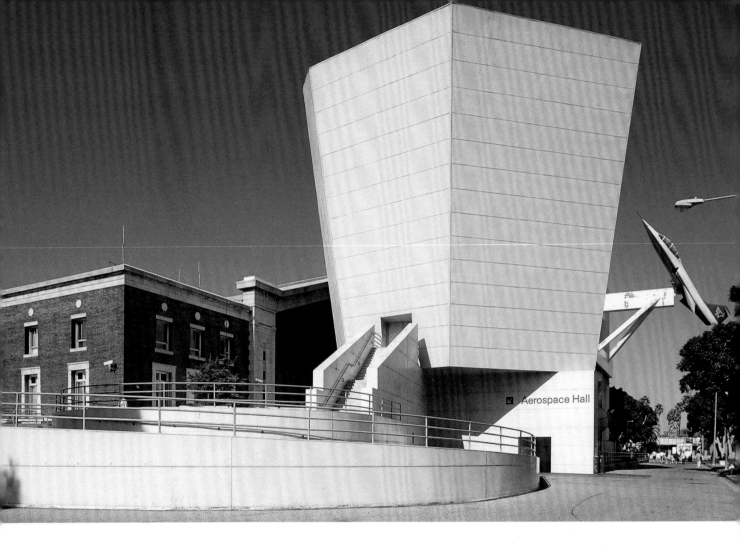

#容積量體 #水平分割 #垂板錯位

航空博物館（Airospace Museum）

凸顯七面體的自足性

DATA
洛杉磯（Los Angeles），美國｜1982-1984｜法蘭克・蓋瑞（Frank Gehry）

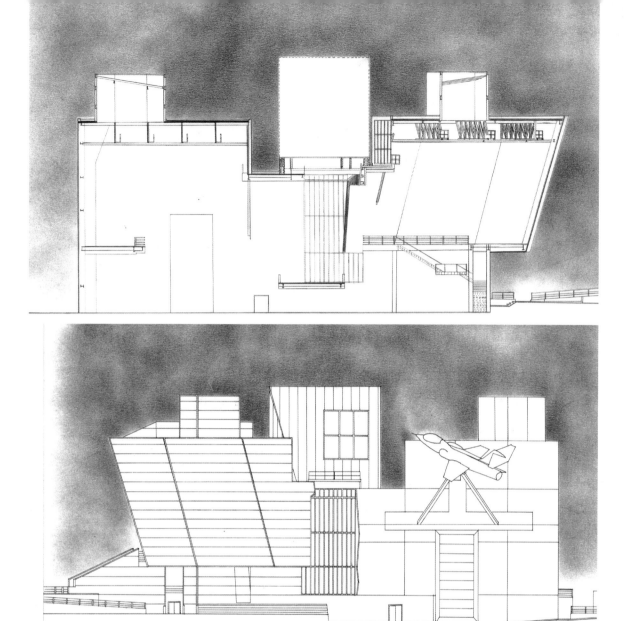

　　一架F104戰機的身軀徑直地懸凸在建物長向的中間段，直接披露這座建物的相關內容。早期蓋瑞的建築充滿著如同結構主義人類學家李維史陀所談及的「野性的思維」所直接裸現的力量，就連支撐這架飛機的結構件也是完全沒有精鍊化的原初型。同樣原初型的結構輔助件，也出現在那傾斜七邊形容積體的底緣，讓整棟建物最大的單體化的大容積體，好像就直接放置在下方的量體之上。因為它的容積體底部已與上方七面形組構出獨立單體的形廓，再經由那支由下方凸出的三角形托肩樑的接觸，更凸顯七面體的自足性。而那三角形樑根本就像是積木件那樣的乾脆而毫無掩飾，不刻意地刻意，不朝精練結構件的樣子呈現，也因此而流露出原事物初型的力道。

　　沿窄街長向立面的容積體，每個被刻意給予不同的高度、鋪面材料上的差異、朝沿街面凹凸量的相對多寡，以及各自開設天窗形狀的貌似無關聯等等項次集結，都只是為了放大這些刻意被劃分出來的部分的自體自足性。其中七面體最強烈，連接它的2樓逃生梯也頗具突顯性，其餘的各有層級的不同差異。這樣的類型把一座面積與容積並不是很大的建物施行彼此之間的並置連結，導引向視覺感官上並不是那麼小，這種錯覺的誘生就是來自於被切劃出過多不同的單體，讓我們心智辨別差異的過程耗費比一般建物更多的時間暨心力。

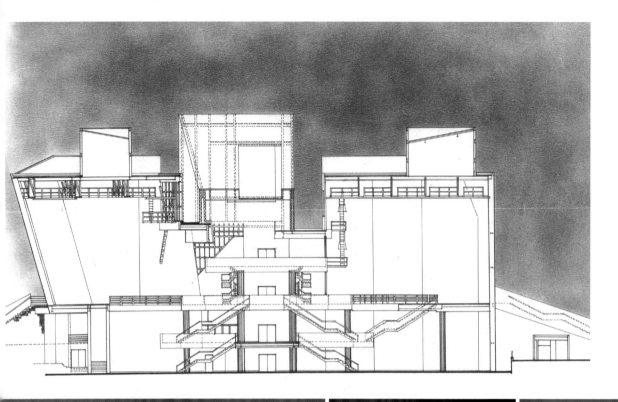

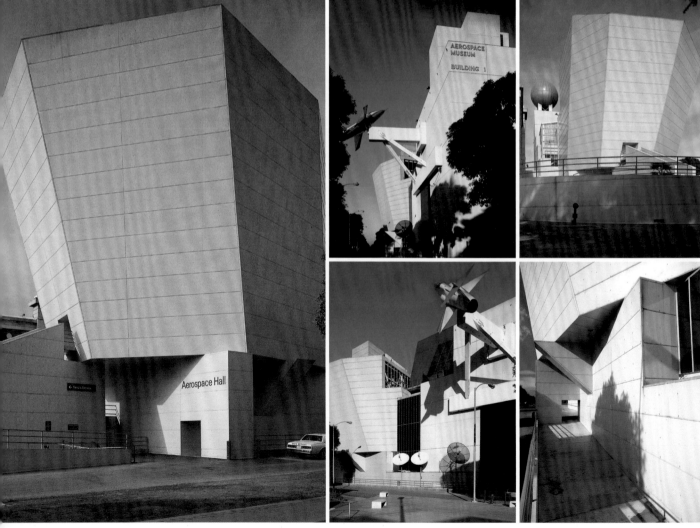

荷蘭蒂爾堡藝術學校 (Fontys School of the Arts)

量體疊置又隱喻內部貫通

DATA
蒂爾堡（Tilburg），荷蘭 | 1988-2005 | Jo Coenen

　　上下分成三層疊體的建物形貌，地面刻意露出局部的柱列，中段與上段的非主立面的兩個側向立面，卻都選用了強烈的雙向格列分隔的語彙，除了主入口立面屋頂層中央凸出的階梯型表演空間的外皮層，使用了垂直放置的鋁管，對這位風格派的建築師而言是少有的語彙集結。臨主街立面與可布西耶的薩伏耶別墅幾乎在概念圖示關係上是相同的，只是細節上的不同。因為尺度大很多，地面層留設了一處透通口連接後方，其餘地面層皆為玻璃封面，而且因為在上方懸凸體投下的陰影更呈現此面玻璃的虛性；中段主量體是以另一個懸凸的長條容積體下方開設整道水平長條窗切分上方量體；頂上同樣也是曲弧牆，只是沒有任何開口。最大不同之處是有一座高窄比例的玻璃體，自屋頂凸出一樓高量體之後，還貫穿中段量體之後直通地面。因為上下貫通一體卻釀生出隱在的超穩定形象，因此也違逆了水平切分量體又彼此疊合語彙的表現力。

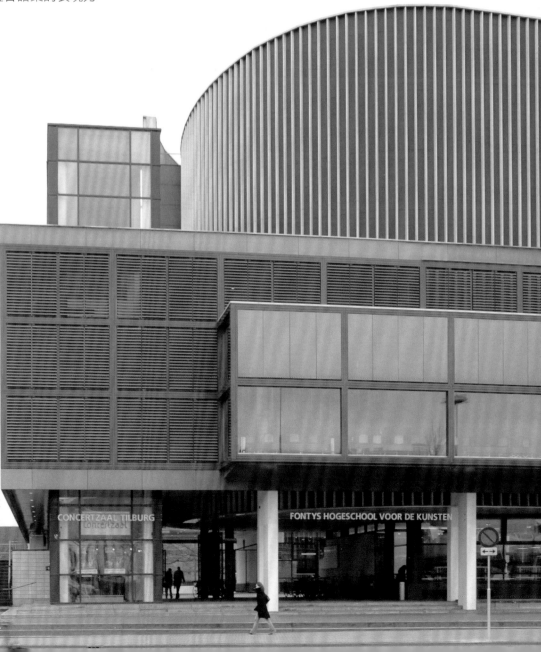

容積體的懸凸

那須文化藝術中心（Nasunogahara Harmony Hall）

複雜形貌的容積體串連

DATA
大田原市（Otawara），日本｜1992-1994｜早草睦惠與仲條順一

　　鄉下城鎮能有如此大型又可堪稱為全球一流品質的藝文中心，在東方或許只有日本20世紀末最富裕的15年間才有可能出現，這棟總長超過100公尺複雜形貌的作品是其間的代表之一。整棟建物嚴格來說是由6個全都不同的容積體經由並聯、重疊與貫穿接合的型式完成，而且刻意被切分成由主要機能量體群與附帶機能量體群完全斷隔的型式，兩個分隔區再經由半圓的坡道，由附帶機能區內緣邊開始攀升，循圓弧路徑在一座圓環弧的室內裡跨過兩區之間的分隔通道空帶，於表演廳2樓高的位置時與另一座一個樓層高R.C.造的5面盒子懸凸於圓弧形坡道牆的部分連

接。而這座方形容積貫穿切過R.C.的坡道圓弧牆以及入口門廳的鋁框玻璃牆面之後，又指向透天圓環的圓心方向，與基地於道路交角攀升過屋頂草地指向主表演廳橢球中心的坡道相互輝映。由這條戶外坡道方向呈現的面容，散發出一股自體自足的圍城之堡的形象。主表演橢圓球廳鄰道路面的立面形貌，呈現出不同容積體左右前後相互並置的複雜面容，難以言明卻同時流露一點異世界、而非我們棲息地相同東西的異樣感受，因為完全不具備一般建物清楚門廳錨定的訊息，唯有看見樓梯時才能確定它是可通行的東西。橢圓球前方的R.C.高牆也是一個異他件，完全猜不出它的功能。而中分內用道路另一端的面形，也都是高又平直的大面積牆的劃界，完全不是一般公共建物較具親和性開窗口型的面容。在這裡的所有一切，都似乎在建造一處非屬於我們日常生活都市城鎮空間印象的異他性，由此也如實地在短暫中讓我們得以拋棄慣常經驗的感知牽引，而躍入異樣的感知升揚之中……。

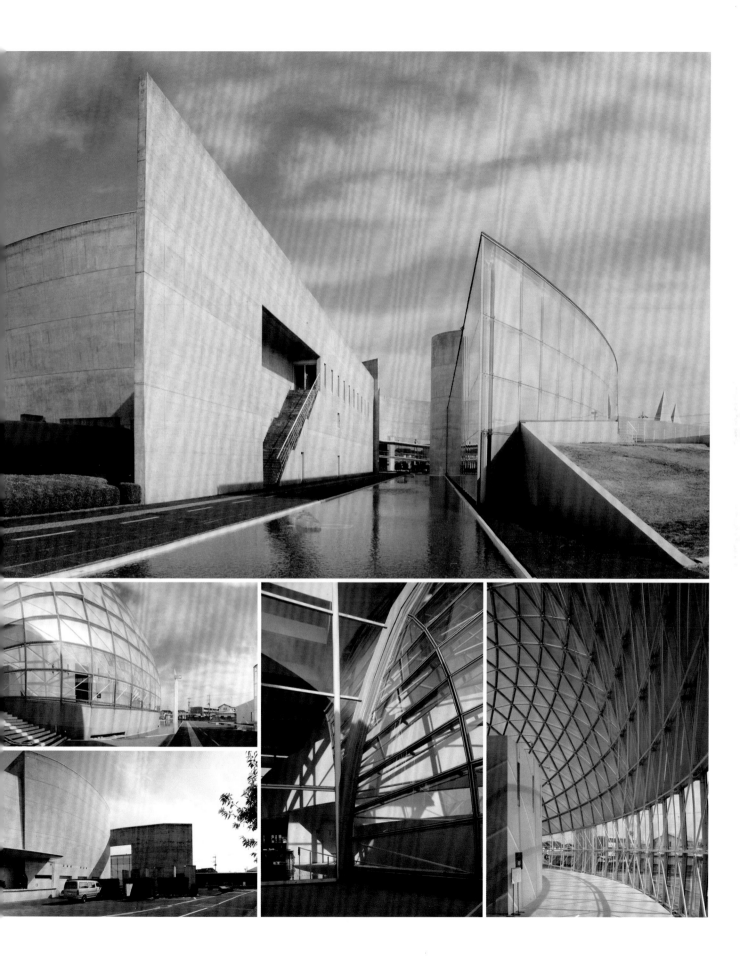

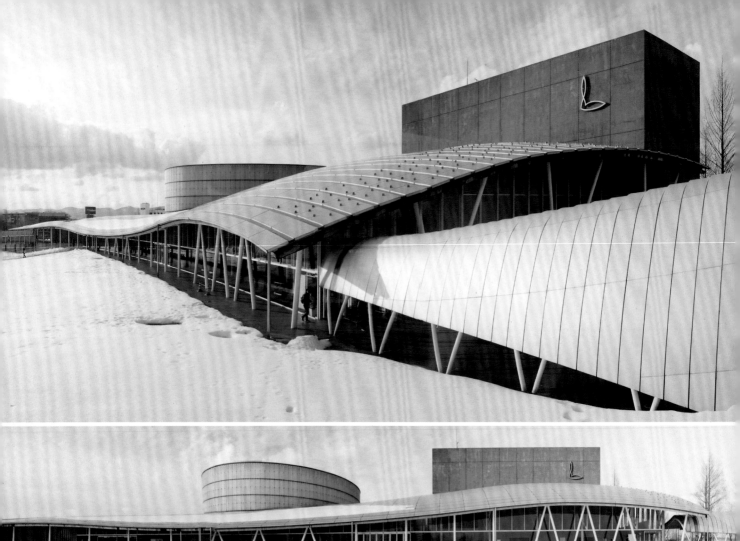

容積體的懸凸

長岡音樂廳（Nagaoka Lyric Hall）

避開視覺慣性靜定形象的生成

DATA
長岡市（Nagaoka shi），日本 | 1993-1996 | 伊東豊雄（Toyo Ito）

由於建物長向面鄰著大面積的綠地公園，這讓整棟建物擔負起界定公園邊界的作用，最終的長向主要立面呈現為長向與短向都是弧面的3D曲弧鋁包板屋頂。為了強化這片長度超過80公尺屋頂的輕盈樣貌，不只將其下方的牆面全數使用清玻璃，讓屋頂下方室內呈現為相對地暗黑，同時把裸現於牆外的烤漆鋼柱刻意選擇「倒V」字型柱，避開垂直直線的視覺慣性靜定形象的生成。另一個細節的處理在於整道長直玻璃牆面的分割暨支撐型式，是一個相當成功的玻璃面處理方式。在這裡，由一根水平烤漆鋼樑將立面切為上下兩截，下截玻璃之間只以結構性矽膠接合而不立垂直分隔框；上截在分隔鋁框之後還有相對細的垂直鋼柱連接屋頂下方主樑，而在某些上截高度較高的段落裡再以相對細的「V」字型斜撐柱與室內第一排主結構鋼柱頭頂部接合。因為這個細部設計才能保證地面層的那一道長直玻璃牆，不需要垂直框的輔助而維持其連續無阻斷性。這個重要的細部構成讓長向立面獲得了懸浮輕盈又流動的三重屬性疊加的勁道，讓伊東豊雄得以建構其自身的建築語彙流派。

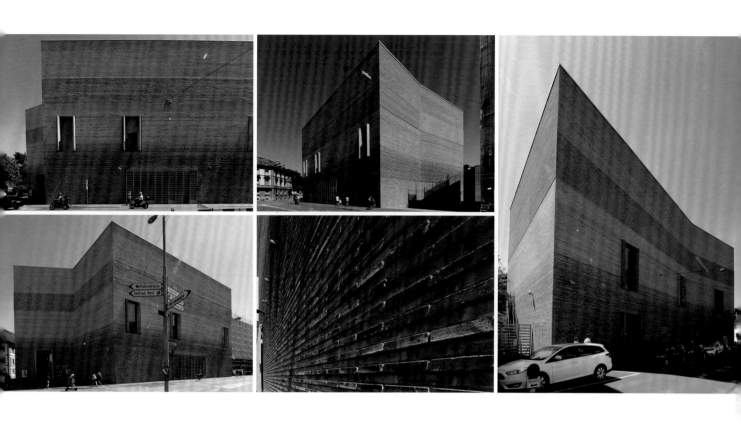

門

巴塞爾美術館（Kunstmuseum Basel）
灰階磚牆面上的差異複口

DATA ————————————
巴塞爾（Basel），瑞士｜1993-1997｜倫佐・皮亞諾（Renzo Piano）

　　由淺灰磚砌體刻意砌出的水平條線在對街的距離就已經很難辨識其細節，雖然這些砌在R.C.結構體表面上相對扁長比例的長條磚，仍然有著在水平高度上每間隔一列就向外凸的處理。但是實際上也因為這個砌法加上燒磚刻意呈現的表面色不均勻分佈，以及表面的粗糙而得以呈現整個立面散發出難以言明的質感。這在很大部分上，又來自於這些面磚在灰階上有著細膩的差異，因為這些磚在燒結時火侯上刻意的不均，因此相應地在明度方面呈現出可見的明暗不同，彩度上也呈現濃淡的差異，重要的關鍵在設計者的鑑賞力。他們刻意讓整個立面砌磚的分佈是由地面往上至2樓1/3高度的部分維持最濃與暗，在2樓底部時已開始刷淡其鋪磚的分佈，等到越過那1/3高度線之後即刻全面性的變淡。當然在1樓門高上方，還刻意砌上幾條幾乎一直維持連續的淺色磚砌線，在門頂下方的砌磚裡則是依比例配置淺色磚，以形塑出那種來自於自然力作用的不均勻呈現。這些細節讓建物面容異於一般磚砌體暨R.C澆灌體界分出差異而倍增無限魅力。讓明明是新建的立面好像已經被風雪重重地累積而催生出時間的相。

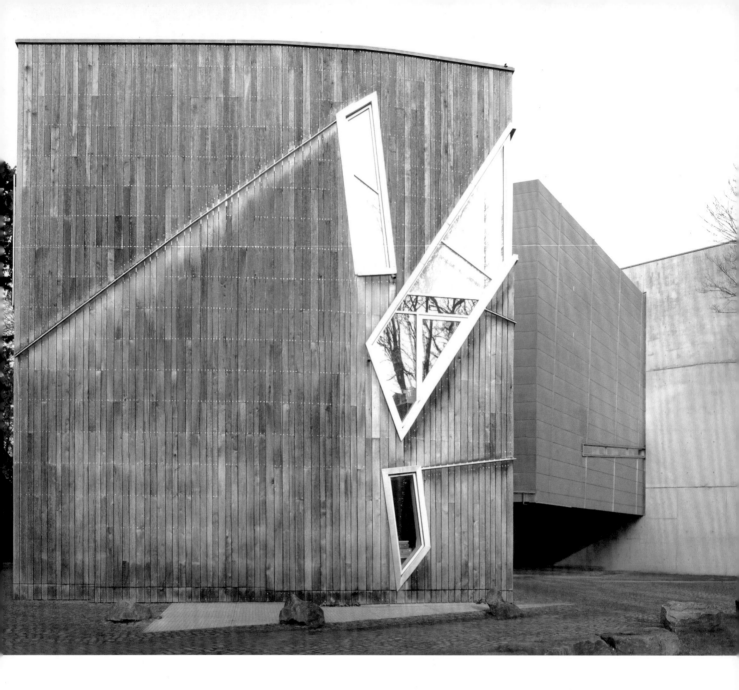

#容積塊體 #二段式

菲利克斯・努斯鮑姆美術館
（Felix Nussbaum Haus/Museum of Cultural History）
捕捉偶然性的閃現

DATA
奧斯納布魯克（Osnabrück），德國 | 1995-1998 | Daniel Libeskind

在我們的心智裡，幾個幾何容積體之間水平面上的錯亂無定向地隨意接在一起的簡易圖示關係，就像是這棟建築物的容積體樣貌呈現，好像每個單元空間個體之間的連接不存在什麼法則，只要能接在一起即可，呈現出強烈的隨意性，連開窗的位置樣貌也似乎如此，完全違背了一般建築物的構成所給予我們的印象。這棟建物的構成也揭露出設計過程的另一個面向的問題，也就是「如何捕捉偶然性的閃現」。從現代主義藝術發展的進程裡，讓我們發現到「偶然」的身影似乎若隱若現地隱身在很多作品之中，這同時也連帶地揭露出「任意性」與「唯一性」之間的戰爭。就我們面對著現實世界的重重包圍，我們所見到的對象現實的呈現都是一個確實唯一的當下呈現，它與所謂的真或假無關，也與所謂的必然或偶然無關聯，當它已成為唯一的當下的裸現，它就是那個當下的唯一。

在這裡，每一個空間容積體都為獨立自足體，而且是低限度的相關聯，這與以往朝向高度相關聯的大多數建築觀點背離。它在告訴我們，實用性的建築邊界在哪裡？現今大多數建築物是不是已經失去了夢想？亦或是現今的人也愈來愈沒有真正的夢想？

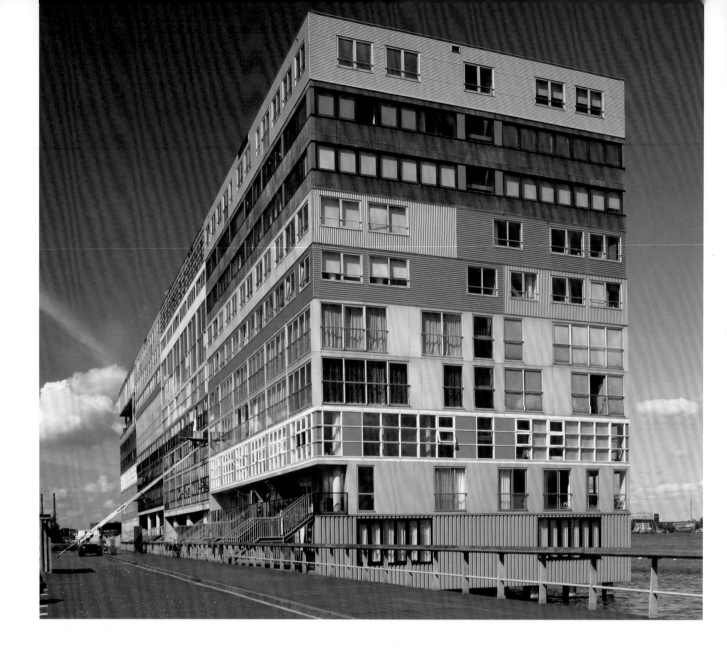

MVRDV公寓大樓
（MVRDV Apartment Complex）

散發強烈港口貨櫃意象

DATA
─────────────
阿姆斯特丹（Amsterdam），荷蘭｜1995-2003｜MVRDV

　　位於阿姆斯特丹中央車站臨河海交接水岸邊最靠海堤的岸端，就像一個又一個的貨櫃整齊地疊成一體所形成的一座貨櫃聚合體，更像當今全貨櫃輪上的貨櫃疊集，這個圖像與這個國家依賴海上貿易而生存與成長的形象之中的一部分完全疊合一體。在歐洲諸多發達國家之中，沒有其他任何一個國家更仰賴海上貿易的發展，而且是依賴海港貨櫃的運行。將這些毗鄰單體疊合成一個大尺寸貨櫃聚合體的簡單長方形容積體的樣貌，給予每個貨櫃單元合宜的開窗口之後所獲得的聚合形象暨樣貌的投映，也就是這棟公寓樓給予我們的印象。不僅僅如此而已，它還為原本單調乏味的事物形象注入了可以引人會心一笑的新鮮感，同時又讓內居者獲得開闊的視野與適足的私密感。

＃容積體的懸凸
布蘭可城堡文化中心（Centro de Cultura Contemporânea de Castelo Branco）
另類城堡塔樓的守護形象
DATA
布蘭可城堡（Castelo Branco），葡萄牙 | 2000-2013 | Josep Lluís Mateo - Map Architects

建物長邊地面層2樓以上的雙向都懸凸超過15公尺的驚人尺寸，同時除了在中段兩側設置了垂直容積體的結構核支撐之外，它透通的懸空量體腹部讓前方的城市廣場，與建物下方暨後方圖書館前方廣場，連通成一體成為城市開放通廊。懸凸量體的端部水平長條帶窗成了城市廣場的守衛，也同時形塑出另類城堡塔樓的形象，由此而召喚著過往歲月記憶與當今新記憶的交融而倍增出另一種時間厚度的力量。在這裡，更巧妙的做法是在與透通空腔型穿廊平行的側邊，引入另一條向下坡道成為文化中心的主入口，借此又增生與支撐水平懸空體的垂直塔向上撐托的相反向上空間性的增生拓延，由此而更催化其朝上傾勢形象聚結的強度。

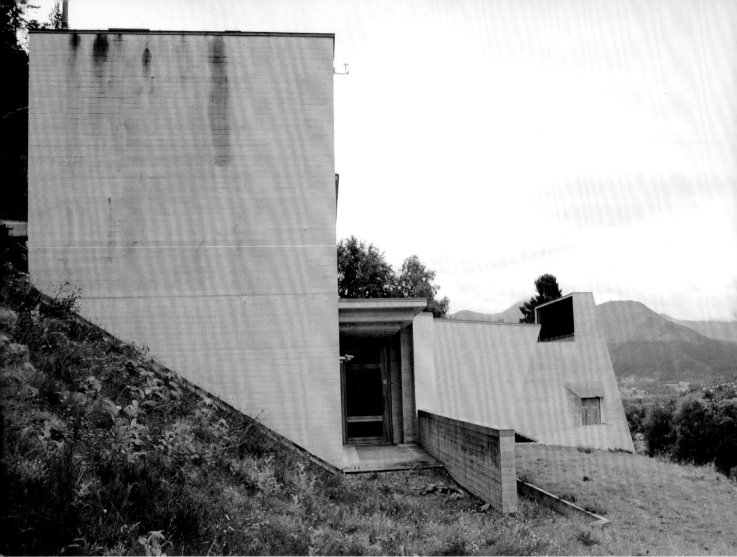

#容積塊體 #2、3口

伊瓦·阿森圖內特博物館（Ivar Aasen-tunet）

從解決問題獲得面容形象

DATA ─────

Hovdebygda，挪威｜1996-2000｜斯維勒·費恩（Sverre Fehn）

　　嵌在坡地上方的紀念館建築物以長向分佈的配置策略，適切地與坡地建構出調解型的關係，達成對坡地低限度干擾的成效。山坡地建築只有順應地形才能爭取到適足的平台平面面積，同時獲得地盤的穩定性，這棟建物也不例外。在主入口坡腳與可取得的平緩地塊交界處施以擋土牆，同時把屋頂做成凸出於交界線的弧拱形，不僅阻止了雪水朝下的溢流，同時讓最高處的弧拱長邊與前方壓低屋頂的走道之間的高度差，引入全年的適足自然光照。這道弧拱屋頂下方部分繼續延伸到戶外的擋土牆上方，一則處理掉集水排水道的問題，二則柔化掉戶外咖啡區的擋土牆形象，因為人根本逃不掉形象的糾纏，而且此處的優先性是在於雪水的排洩問題，形象是附帶地獲得，卻也是重要的目的達成。

　　朝向坡下方階梯型講廳斜面牆的選擇是最佳的，一則讓建物基礎更穩固，二則降低坡下方的可視面積大小，讓後方山林保有強烈的天際線連續。短向立面的組成回映著這裡山丘坡地人構棲息場建構起來的意識態度，在此之間展露出抗拒與必然順應之間的共存，這也是建築師觀念的映射整座建物的直線型由短向主入口立面開展，由於位於高處平台地上，便順理成章地以整片的水平大開窗，將綿延風景嵌入其中。更細緻之處在於2樓閱覽區的大面積開窗刻意選擇朝坡地下方村落所在的谷中地傾斜，不僅誘引我們的眼睛朝下看，同時在外觀上建構起與大地對應交談的姿態，畢竟在此與大地建構調解的關係才是生存之要，而不是與天空。因為只要與大地之間獲得適切的調解，天空就必然相隨而至。

卡塔赫納羅馬劇場考古博物館
（Museum of the Roman Theater
 of Cartagena）

上下不同刻紋斜面石牆

DATA
卡塔赫納（Cartagena），西班牙，│2000-2008│拉斐爾・莫內歐（Rafael Moneo）

　　上下切分為兩段同種屬的石塊斜紋表面，用不同種的刻紋方式，顏色也不同，而且封邊方式也不同。上載的土黃石塊刻意裸現面邊緣石塊出奇厚的驚人尺寸，讓我們很難把它當作一層皮。鋼板隱藏門上方的雙角窗與凹窗的複合窗，建構出獨特櫥窗的目光黏著，讓室內獲得意想不到的空間外延性。

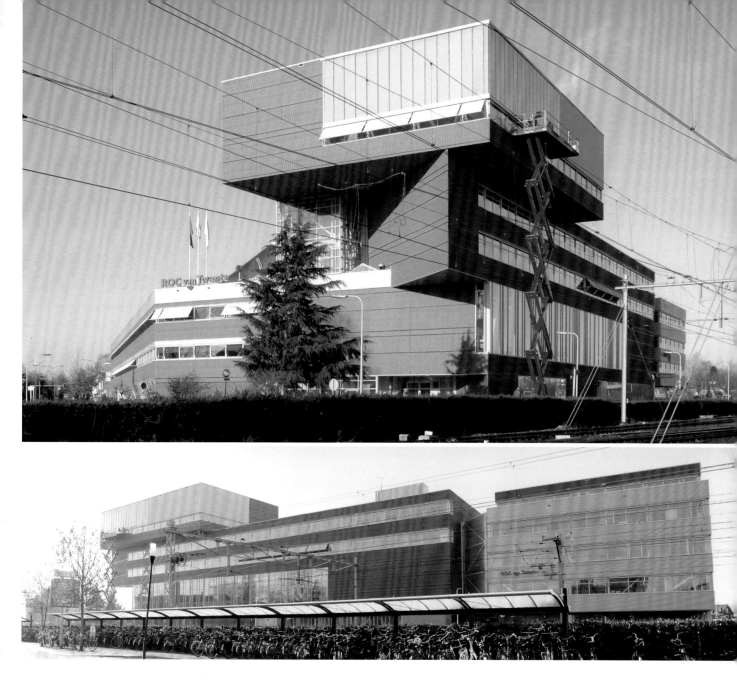

容積體的懸凸 # 水平長窗

教育機構（ROC van Twente）

量體相疊在平衡的臨界點

DATA ————

阿爾默洛（Almelo），荷蘭 | 2001-2011 | IAA Architects

　　靠近街角的容積體，以驚爆的方式懸凸跨在道路上方的一部分，呈現為簡單圖示關係的容積體上下直接的疊置（看不見懸凸樑構造件）。而且沿主街道長直立面的開窗又選用水平長條窗，將實體橙色磚牆面上下截斷，也隔斷掉我們心智裡認為的上下實體連貫一體才能傳遞重量的力學常識。尤其轉角處的細部處理更刻意地讓地面跨及轉角開窗越過轉角一點點，同時在地面層短向開設了入口門，加上最頂上量體又在雙向都懸凸在下方形廓線之外，這些細節的處理讓它的形貌盈溢著介於平衡與失衡之間的動態形象。

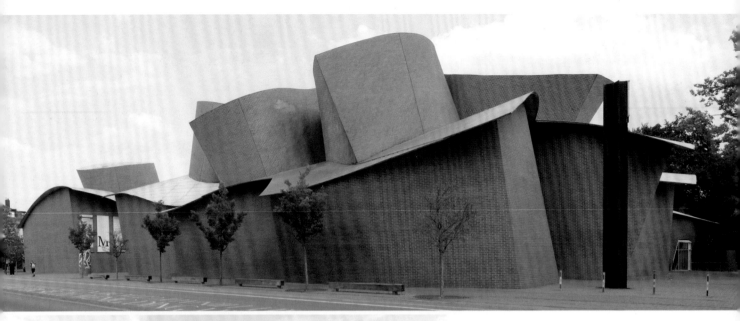

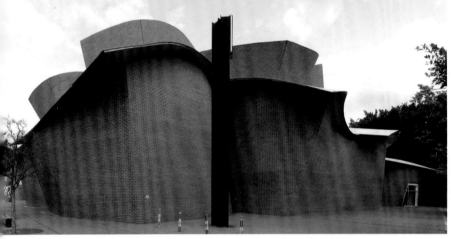

容積塊體／上下疊
黑爾福德美術館（Marta Herford）
量體斜移拼疊的奇異感

DATA
黑爾福德（Herford），德國｜2000-2005｜法蘭克・蓋瑞（Frank Gehry）

　　一串並置的曲弧形幾何容積體，被比例上相對薄的不鏽鋼屋頂板切分成清楚的上下兩段。因為上段的容積體邊緣已經完全與下方容積體邊緣離位了，而且上段的量體傾斜邊移位相拼疊的程度更強烈，還真的適合以「東倒西歪」來描繪也很貼切。蓋瑞操作曲形體的能力已經算是當今最純熟的建築團隊，擅長建構出相對比較性的建物量體，這棟建物藉由同一個方向傾斜角的相對差異值，提供一個位於入口處上方右邊兩個量體相反方向的傾斜，以主入口處下段量體的垂直邊線為參照標準，可以快速地比較出其他每個部分的傾斜方向與傾斜程度，垂直線的提供如同正交座標的零點，所有的傾斜角度都可與之比較獲得。將容積體切分上下的不鏽鋼板屋頂板邊緣的相對細薄化的細部處裡，讓上下段容積體相對變化率的視覺圖像性，呈現出一種自體快速變化的關聯，而並不是上下之間的無關聯。這讓我們將它們視為每個單體自身的變化，也就是因移動某個容積量而產生變化，而不是由上下不同的容積體疊置而成。如果是視為後一類型，那種強烈的當下感知變動關係將弱化甚至消失無蹤。

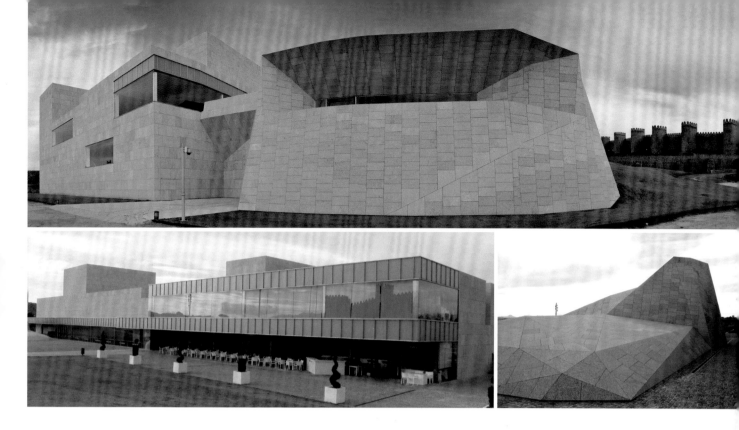

#容積塊體／上下疊

阿維拉北帆布世貿中心（Centro de Exposiciones y Congresos Lienzo Norte）

與老城暨有建物的對話

DATA

阿維拉（Avila），西班牙｜2001-2009｜弗朗西斯科・曼加多（Francisco Mangado）

　　新建物因為量體需要的面積過大，就這座被列為世界文化遺產的老城裡已無足夠的空地，所以被選在老城西北角外100公尺，離高速公路以及老城主入口比較近的位置。因此從新停車場與演藝暨世貿中心為對象時，綿延完整的千年老城牆成了背景，由此可以想像新建物的外觀形貌有多重要。換言之，因為兩者間距在百公尺出頭，新建物的置入對已存在的老城必須有新增生的對話性，而且由老城西端牆上往外看就是新建世貿中心。就這座石頭城而言，唯有石頭對石頭的對話最容易消除掉因為材料所帶來的巨大干擾，而這種對話就必須在相同的石頭中相對大的差異迴盪中才有所謂的對話。那到底哪些現象才算是溝通上的有效性生成？也就是有回應的對話，而不是各說各話；你所傳送出來的訊息我不但理解，而且知道你對應著我的訊息內容同時或許還引出相關的其他⋯⋯。

　　這裡還僅存自中古世紀以來特殊的多塔型防禦性石砌古城牆，至今仍少有保持完整的城堡牆。新建物背對舊城面向是土黃石鋪面，如平整長方體頂上切割掉不等量體之後，呈現不等高的凹凸形廓對應同樣呈頂部連續凹凸的老城牆形廓；朝舊城立面的主要容積體，卻像是超大尺寸大平台上放置兩座大石塊的密實體，而且懸在地面層水平長開窗之上。另一個獨立容積體完全像一塊多斜面切割體，橫臥在坡地上以一道深凹的窗口靜靜地觀望，其地面層的內凹口更像一處洞口，對應出全然不同於舊城的石塊體樣貌。

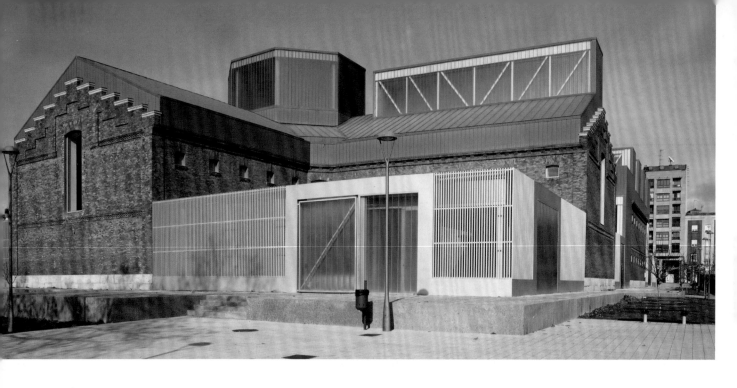

#差異容積體

勒克拉克舊監獄文化中心
（Lecrác - Centro Cultural Antigua Cárcel）

連接原有街廓的完整

DATA

帕倫西亞（Palencia），西班牙｜2001-2007｜EXIT ARCHITECTS

　　新增加的容積體，把原有舊建物連串成完整街廓區的自足體，因為邊緣定界的構件幾乎不見開窗口，而且彼此緊密地併接成完整連續面體，因此而凝塑出古典世界「堡」的形象，這當然也要歸功於原有相對高的塔型物存在。這些相對高塔的形塑，也得力於新建物在周緣降低其高度而對比出既存砌磚體相對高的心理辨識，再加上周鄰新建容積體選用某程度透明性的垂直細柵條牆，與U玻半透明門的共構，十足地營建出一種「圍堡」的樣貌出現。尤其那些後來加設在老磚建物屋頂的灰色烤漆鋼板側天窗全面性覆加頂天窗容積體，這些東西更加突顯出關於堡建物的強固形象。

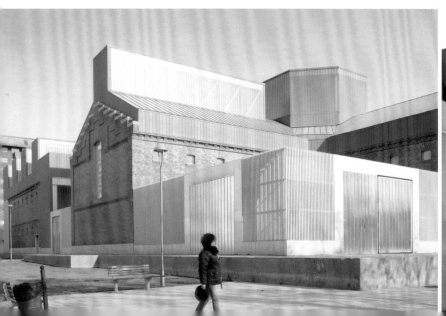

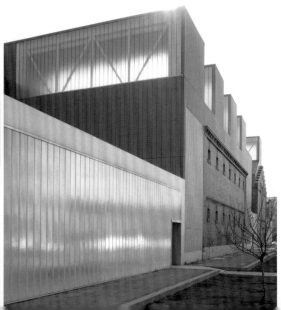

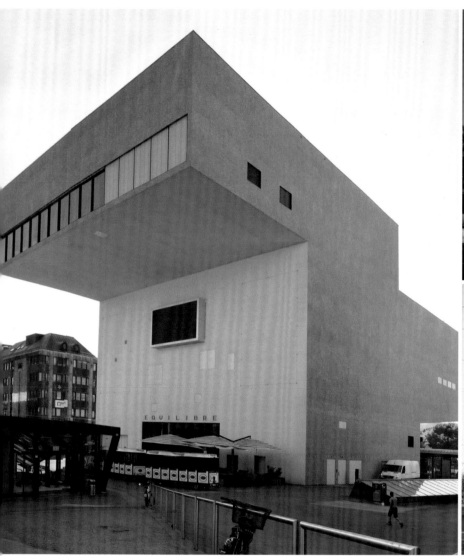

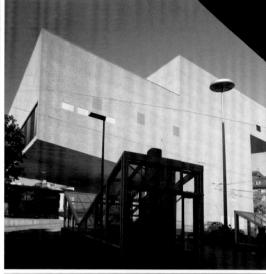

#容積體的懸凸

夫里堡平衡劇場（Théâtre Equilibre）

懸凸量體定位並指向

DATA
夫里堡（Fribourg），瑞士｜2001-2011｜讓-皮埃爾·杜里格（Jean-Pierre Dürig）

　　它在長向面向的地面層以上的兩端，都以尺寸不小的容積體懸凸於外，尤其是中間段的容積體竟然懸空越過下方的道路長度至對街邊，總長超過12公尺，下方淨高超過5公尺，將教堂尖塔的指向引導與前方半框景併合的雙重作用，形塑出奇怪比例的外觀形貌，若你抬頭朝前望過去，卻發現教堂就在對街的前方，另一端在頂部朝外懸凸約6公尺。兩個對立方向懸凸量的極大差異，加上分別位於不同樓層位置，因而產生了不對稱又不對等的失衡衍生出來的動態傾勢性形象，一則比較容易誘引行人的目光朝向容積體懸凸的方向望去，二則藉此得以讓長懸臂端建構與後方綠地公園的異他相近性。

華拉杜列科博館（Valladolid Science Museum）

分割碎散的建築面容

DATA

華拉杜列（Valladolid），西班牙｜2003｜拉斐爾·莫內歐（Rafael Moneo）與恩里克·德·特蕾莎（Enrique de Teresa）

　　或許是參與團隊過多，讓這棟建物的外觀樣貌從任何角度看，都是由不同的容積體形配以各自不同開窗口，以及各自又不同的表皮層分割圖樣的空間單元體組合。這個主要因素來自於配置暨各個部分量體分佈的關係，因為它千方百計地想要連接被河流與新城主幹線截斷的城市區廓，同時又想將它們朝向建築群的整合，加上原有舊磚造3樓高建物的整合，結果是把自己碎散化。此外又試圖建構一座高塔樓錨定都市區廓連通道與自身的組合，結果是科博館自體被區廓連通道截斷，而且也被舊磚砌體阻斷，同時立面面容上的呈現也是如此，不只容積體上各有不同，相應的周鄰也各有差異，也因為如此才失去了聚合性的強度而呈現出離散的無關聯性，這就是這棟科博館所衍生的面容問題。

＃容積體的懸凸

納迪爾阿方索當代藝術博物館
（Museu de Arte Contemporânea Nadir Afonso）
承接山城邊緣城牆的新邊界

DATA
查韋斯（Chaves），葡萄牙｜2003-2015｜阿爾瓦羅‧西薩（Alvaro Siza）

　　朝著東南方位平行約45公尺外的河流而配置的美術館，總長約莫100公尺。為了調解這過長的尺寸，因此把主要展示區超過50公尺的長方體，屋頂切出一處位於中間長30×5公尺的日光照明，直射下之後被調節成均勻光的主要自然光展示區，藉此錨定不同空間的區劃暨構成。因為這棟美術館朝外的開窗口相對地少，而且大多是水平長條窗，尤其是朝向河方向的最長主展覽容積體部分，在2樓地板視線高度的位置開設了有雨披的水平長條窗，共計30公尺長。其餘長向兩端的立面都維持著少又相對小的開窗，這不僅是室內光照的調解結果，而且又披露出主展覽區與其他容積體之間的位階高低，同時為這坡地山城邊緣建構了一道如同石砌牆的堅實與透通共存的新邊界，於此之際又能夠在有意無意之間仿若閃現一道古代防禦性城牆運位的身影流連。

＃容積塊體懸凸

博科尼大學（Luigi Bocconi University）

多重懸凸面代表作之一

DATA
米蘭（Milan），義大利｜2004-2008｜Grafton Architects

　　表面全數鋪覆灰石板，彼此之間的接合縫細小到肉眼在一個間距之外難以分辨，所以形塑出強烈的整面一體性。而且刻意把地面層玻璃面分出兩種高度，沿主要大街面是特別壓低為260公分的R.C.頂板玻璃盒子，其上方玻璃牆退縮消隱以凸顯2樓石牆的懸突量體；3樓分段懸凸，於轉角維持與2樓牆面相同位置；4樓以及5樓部分切分出5個並合單元上下連成一體，而且朝外懸凸出最大的懸臂量。以這種方式建構出從地面層漸次懸凸序列關係分明的疊石片形貌，因為開窗口都留設在平行於街道懸凸量體的深度方向，所以完全無開窗口朝向街道，因此得以建造出這種超強實體塊片的積體型面龐的出現，也應該是建築史上多重懸凸面的代表作品之一。

＃容積塊體　＃屋頂板懸空
ホキ美術館（Hoki Museum）
懸凸長度最大化的魄力

DATA
千葉（Chiba），日本｜2008-2010｜日建設計（Nikken Sekki）

　　它的懸凸長度，或許是現今在以長度暨寬度比例關係為基準之下數值量最大的建築物，以驚人的30公尺懸臂凸出於下方容積體上方，更細節的處理是讓我們根本在外觀上看不見懸凸於容積體與下方量體兩者之間的直接接合處，所以我們從懸凸端所見容積體構成鋼板上，又切出左角整道的地板上水平長窗，讓這處懸臂尺寸驚人長度那種預期該有的封閉方盒才足夠強以支撐結構載重的必要形狀完全不符合，這才是這座建物可以站上建築史一席之地的特殊之處。

　　它的長向立面都是由曲弧投影平面的長方形管狀物上下疊置錯位成形；短向立面則由不同的方框盒子與「ㄇ」字型框疊加並置構成左端；右端則為超長懸臂切口盒子與下方R.C.方盒子上下間隔而成。美術館總長近乎100公尺，但是朝道路的外緣長向立面在雙側都沒開口，對毗鄰住宅形成一道如快速道路似的無開口長牆，帶出了一股隱在的壓迫力……。

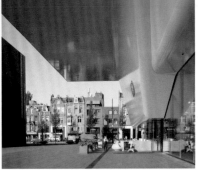

屋頂板懸空

阿姆斯特丹市立美術館（Stedelijk Museum）

玻璃容積體與鋼構物加乘

DATA ——————

阿姆斯特丹（Amsterdam），荷蘭 | 2004-2007-2012 | Benthem Crouwel

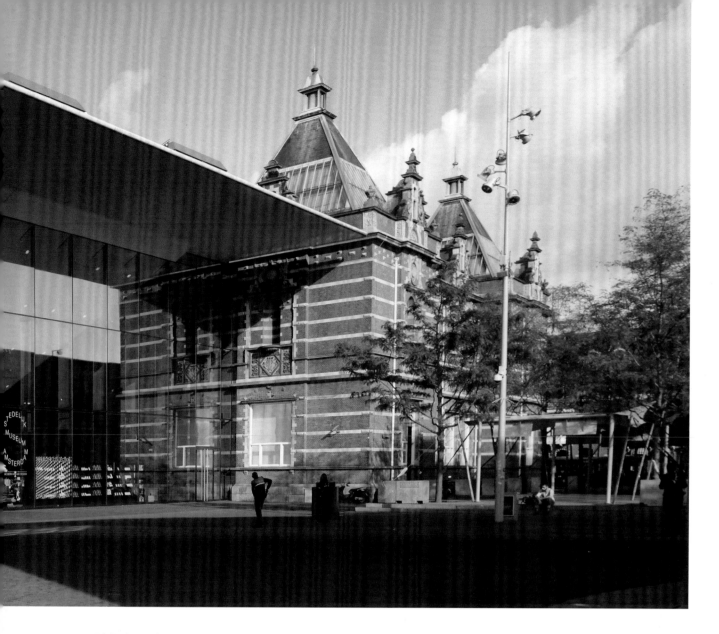

　　這個新增建建物容積體呈現為兩個完全不同質性的差異部分，而且清楚可辨別。地面層清玻璃封邊的部分，似乎就只是其雙方完全無開窗口的展示空間容積體懸空放置之後的剩餘部分，而且這個烤白漆面鋼構物的屋頂短向懸空凸出於長向公園人行步道上方的距離，約有近乎8公尺的超大尺寸，形塑出建築史上從未有過的公共空間的形態。

　　數量不多的鋼柱都隱身在玻璃盒子的地面層室內，使得外觀上只呈現為白色超大尺寸如同浴缸樣形加了很大尺寸邊緣平板容積體驚人的懸空樣貌，而且這個白皙容積體就是建物所呈現出來的奇異面容。這個彷彿壓模塑型加大長度比例的水槽移位放置，就如同一件大裝置藝術作品與建物的共成體，為這條大街錨定了與美術館連串體轉向老城運河區，指向中央車站可感的潛隱參考線的交叉點標記。套用羅蘭·巴特的觀點，它也成為這條主幹道街景的「刺點」，而且鄰公園的懸凸超量又超長的相對薄白屋頂板，同樣建構出超強的引導線，強大的引線將人又誘引向它的另一自由端緣。順著水平懸空白板向前，接下來你就看見了梵谷美術館，於是會恍然大悟的理解這座貌似懸空又封閉的怪異白色容積體，除了提供市立美術館額外新展區外。下方自由平面的地面層也成為超大門廳。更重要的就是錨定了朝向中央車站城市網格道路的位階關係，從此之後，這條連串人行道已經成為阿姆斯特丹市隱在的核心大道。

原址老城牆

容積塊體 # 垂直切分

錫尼斯藝術中心（Sines Arts Center）

容積

DATA

錫尼斯（Sines），葡萄牙｜2005｜Aires Mateus e Associados

　　臨老城區斜向大街面向的容積量體，刻意切分成5條幾乎快要成為彼此獨立的塊體。右側端雙斜屋頂2樓高的單元完全與主建物分隔劃界，作為調解毗鄰的兩戶1樓高度的民宅。接下來主入口所在的主體建物被屋頂上一道寬度約3公尺的切割槽在1/3面寬處切掉頂部4樓高的部分，下方則連結一體，將建物整體從上方完全切分開至地面層的切槽寬度為一般最窄道路的6公尺寬。接續切分剩餘容積體分隔槽寬度縮為約2.5公尺，位置大約在中間部分，可是它卻切除掉足足高過3個樓層高度的容積體數量。

　　前述的配置關係有兩點是至關緊要的：首先就是留設下來的6公尺寬街道位置，它硬生生將建物地面以上完全切斷彼此連結，就像德國明斯特市立圖書館（Münster Public Library）那樣，而且維持街道上方淨空的狀態，不像前述圖書館在2樓位置還設計空橋連接。它雖然不像前述圖書館在切分道上還對著前方教堂光塔，至少對著老城一棟已經在那裡2樓半高的巴洛克式曲弧拱形類山牆立面門接近中央的位置形成一種有效的相互標定關係。但是更重要的在於它的另一端連通著老城區唯一向南直通地中海的月彎型沙灘。因為要達成等等對應關係，這條新留設的街道與臨老城邊斜向道以及另一條連通新舊城邊界區的道路岔口產生了偏位關係。也正因為如此，6米寬道路左側部分臨斜向路的量體朝向路面推進約1.5公尺，以此刻意強調出6米道路的優先性，所以整棟建物被切分成兩個獨立部分形成貌似兩棟建物臨街牆面並非臨街齊面關係。

　　前述的切分錨定真的是費盡心思，接下來的石板分割立面與其牆上相對很窄的開窗口同樣是費盡心思也未必能達成現今的面容魅力。它的淡土黃石板高度至少有5種不同尺寸，長度之間卻呈現為介於有序與隨意之間的迷樣感。此外水平切割線劃破大面積石板牆面，加上那3行極窄的垂直開窗口像石牆在喘息的呼吸吸引著我們的眼光遊向那裡。接著我們就必然看見中分道路另一側建物地面層整道玻璃覆面生成的黑暗現象。6米寬街道兩側建物都在地面層設置高度約2米的無垂直桿分隔連續玻璃開窗牆面，而且上方牆面全數無其它開窗口，將所有吸力聚結在這兩道玻璃牆面之上。兩道實牆在此卻與斜向道路上的面容形象完全不同，在這裡他們好像一片薄膜而已，牆體的重量感好像在兩道玻璃光流裡疊在暗黑的虛面上流洩將殆盡得只剩下如同皮層的薄片⋯⋯

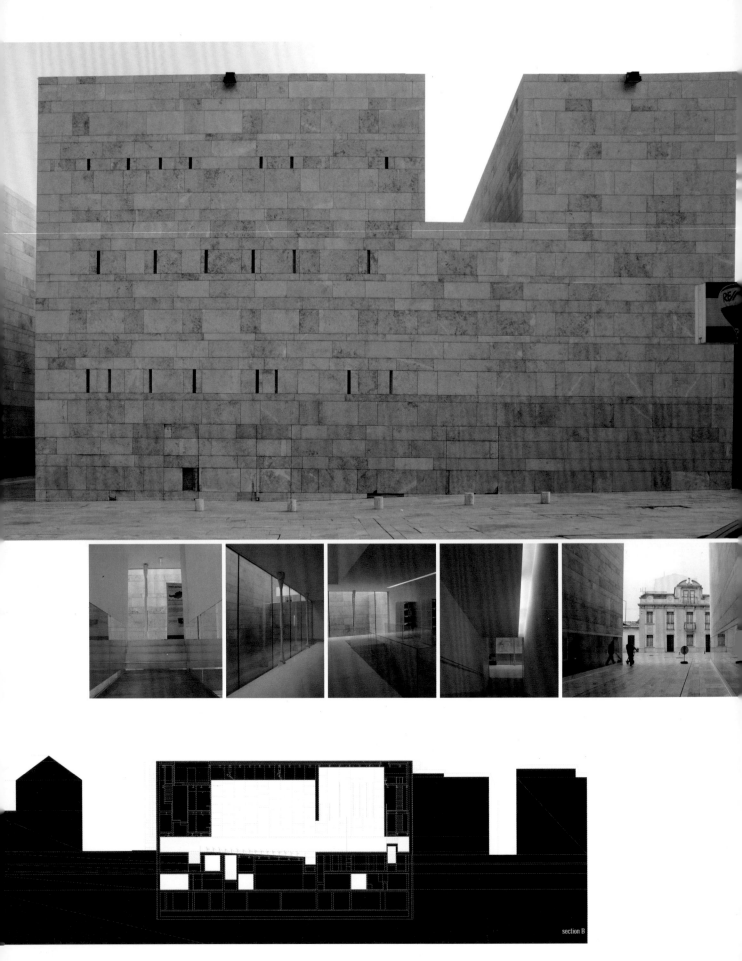

section B

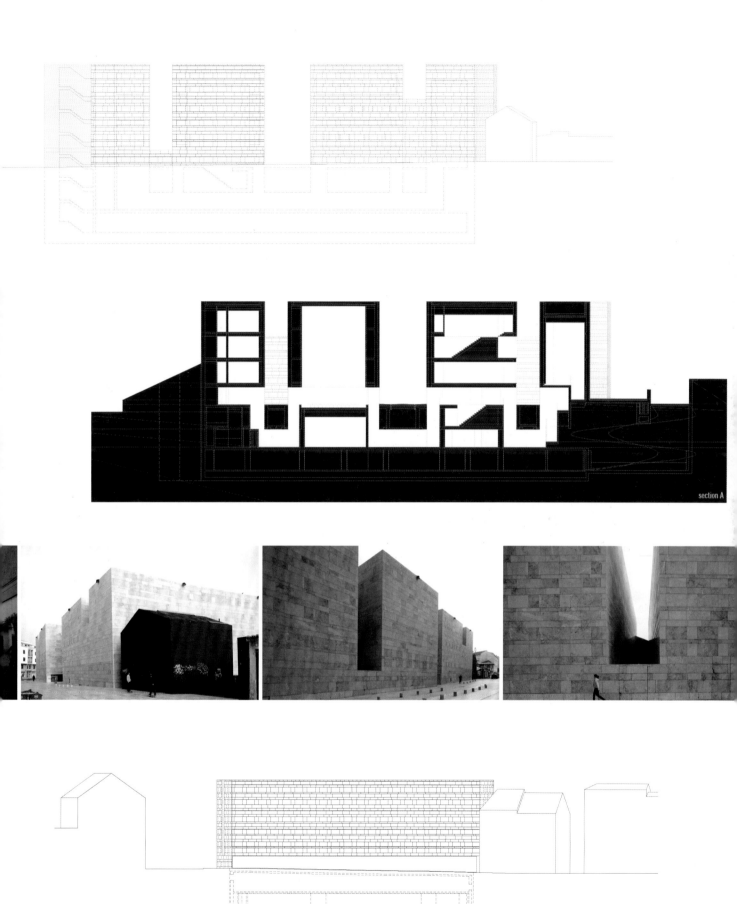

section A

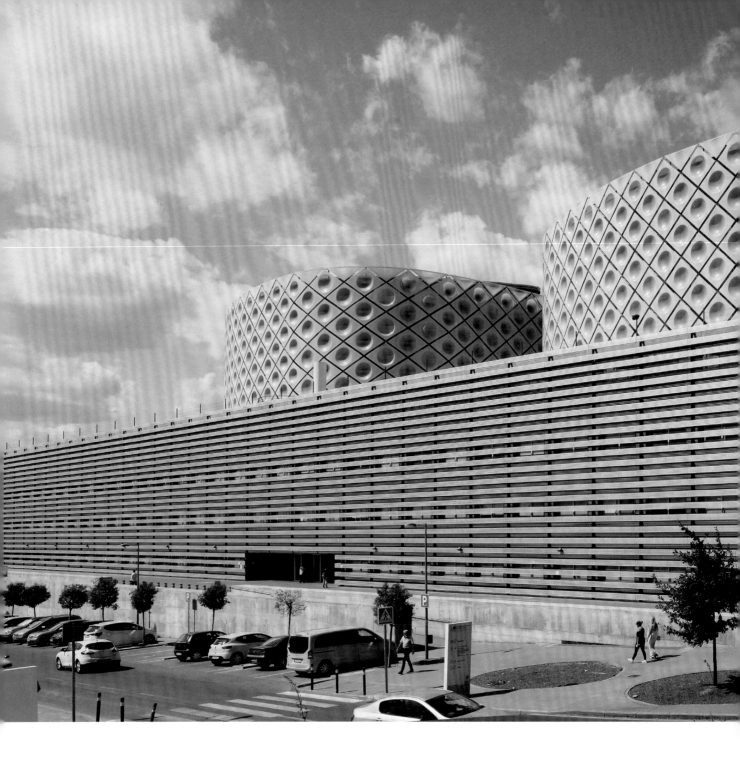

#容積塊體／上下疊　#複皮層
胡安卡洛斯國王大學附設醫院
（Hospital Universitario Rey Juan Carlos）
幾何塊體上下疊置

DATA
馬德里（Madrid），西班牙｜2010-2013｜Rafael la Hoz

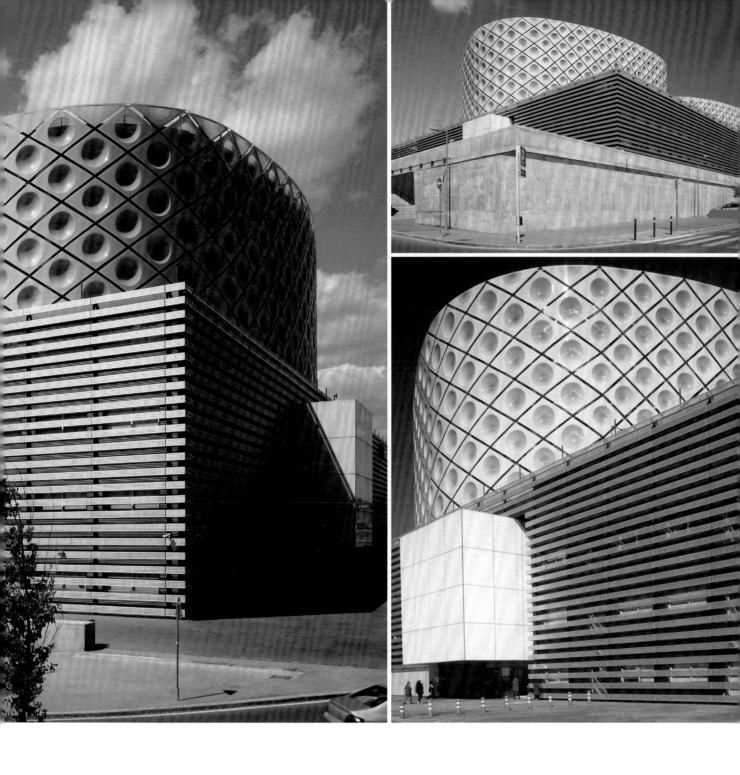

　　傳統醫院建築的外觀樣貌與內部空間的型態暨質性，在這棟無從料想的大學醫院裡徹底的被翻轉。終於解開了為什麼需要特別關照的病人於實際需要的空間與建築物因為如此地生硬，所以令人心情難以開展。這棟醫院告訴我們——它們都錯了。醫院的空間必須比一般人在平日情況下所接觸到空間應該要有更好的品質，才能對所有需要它的人施予正向的影響。這座醫院的外部樣貌就已傳送出與我們已知的醫院都不相同，也足以證明很多醫院大樓都必須是某種制式的的樣子暨配置，那只是一種迷思而已。因為所謂類型的規範並不是必須的充分條件，更不是必要因素。將一般建物開窗面型一掃而空，完全以複皮層完成最後的外皮層，讓最終的面貌得以用盡自由立面帶來的恩賜，對所有的來者也都能分享這種恩賜……。

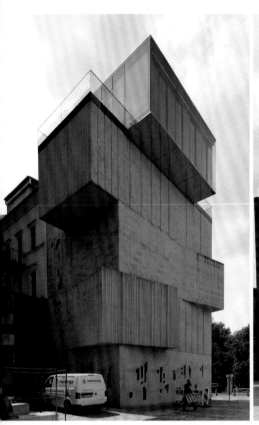
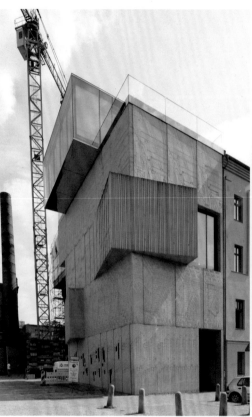
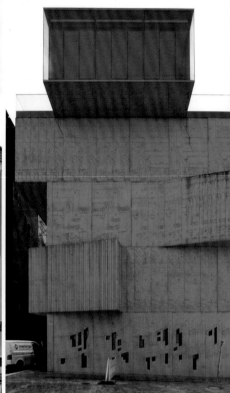

#容積塊體／上下疊

建築畫博物館
（Tchoban Foundation Museum for Architectural Drawing）

錯位疊置又懸凸的景觀盒子

DATA
柏林（Berlin），德國 | 2009-2013 | Speech

　　在狹窄面積地塊上卻有長向臨廣場的優勢，而且長牆才適於提供連續的展覽物吊掛面，所以一反常態地將臨廣場長直立面維持少開口，同時把主入口配置在臨路的短向立面之上。此舉讓廣場立面成為這棟建物的主要立面，不過朝向外部的三個面向都試圖有所表現。其實也是因為基地面積過小，唯有朝地面層的邊界上方線懸凸容積體，才有可能增加每個樓層的使用面積，同時也可以帶出變化。其結果是在每個樓層的不同位置懸凸一個樓層高度單元的量體，營造出在三個朝外的立面上都有懸凸量體的出現，同時這些懸凸體的上下緣線持續地在水平方向劃過整個建物的立面。最終營造出一種視覺上的連慣性，也就是傾向於將它們看成是一層又一層的量體單元疊加而成的整體結果。而最上方的第5樓層則是朝廣場方向懸凸部分量體的方式放置了一座玻璃盒子，明顯地成為瞭望遠處的觀景盒子。

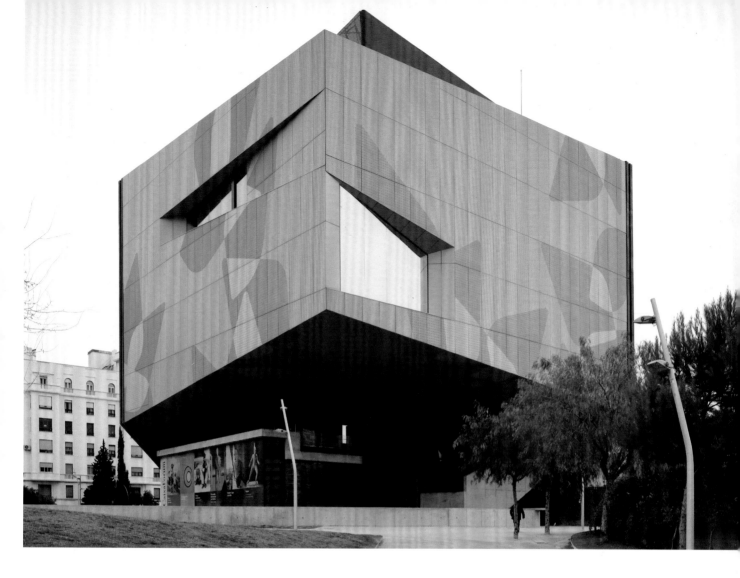

容積體的懸凸

札拉哥沙論壇基金會 (Caixal Forum Zaragoza)

托舉巨大量體的表現力

DATA ————

札拉哥沙（Zaragoza），西班牙 | 2010-2014 | Carme Pinos

　　它以巧妙的東向暨南向雙邊緣牆底部，皆為懸臂三角形連續遞變的托肩板樑朝前懸空方式建構出穩定的結構形，讓這兩向的近乎28公尺的全長都呈現為驚人的超過2/3主建物量體的懸空呈現。整座建物宛如使盡全身所有的能量將身軀撐托到最高最外的可能邊界，那種推出所有力量以撐托向上的力學現象的極致性在這裡表露無遺，也就是以最少的結構元件撐起最大限度的容積總體，同時達到最高最外緣的臨界狀況的裸現。就是像舉重選手撐起他所能的極限重量推舉功成的那一剎那，也就是這棟建物的體態面容共同突顯出的可感表現力。另外在懸凸體最外緣牆面與其呈直角相交接牆面之間刻意裸現出一條垂直溝槽，卻將這個懸臂梯形容積體該有的堅固閉合性清除殆盡，這個現象的綜合與千辛萬苦達成的大尺度懸凸之間形成了迷魅的對峙關係。

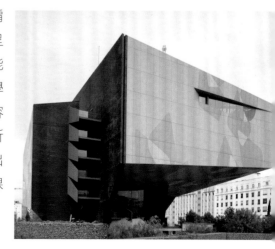

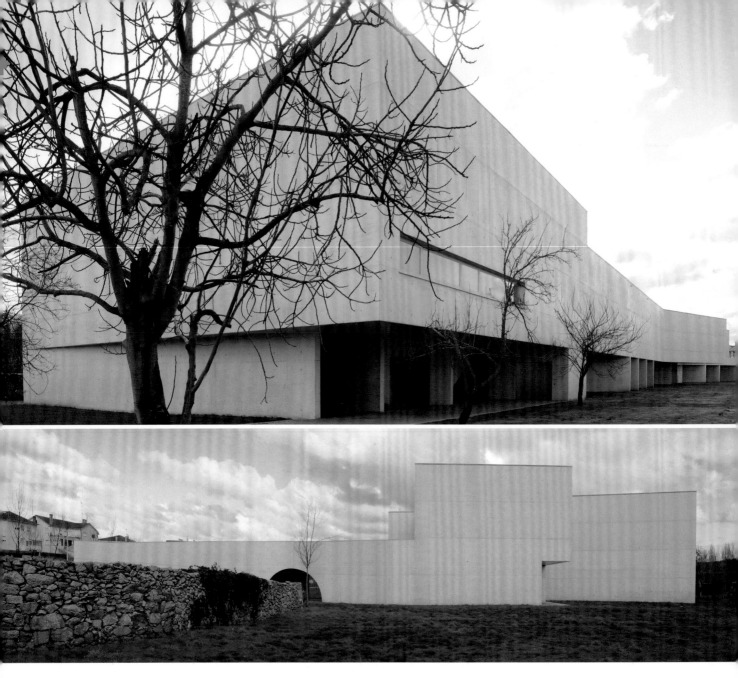

容積塊體

納迪爾阿方索藝術中心（Centro de Artes Nadir Afonso）

有如置於地面的R.C.塊體

DATA
撥地卡斯（Boticas），葡萄牙｜2013｜Louise Braverman

　　實體牆面從右端地面層經弧形上升之後，再藉反曲弧快速上升至2樓板高度之後，即維持平行朝前延伸至街道轉角處才停止。下方容積體全數封清玻璃面，除了朝主街道面加設了一座R.C.框標記主要入口位置。在街道交角處的1樓屋頂板則外凸懸臂於玻璃牆面之外，做為幾乎是正面向的遮陽板之用。另外在2樓實體牆中間位置開設了一處與2樓齊高的R.C.封四邊的開窗，此舉反而弱化了實面牆長向延伸的力道。

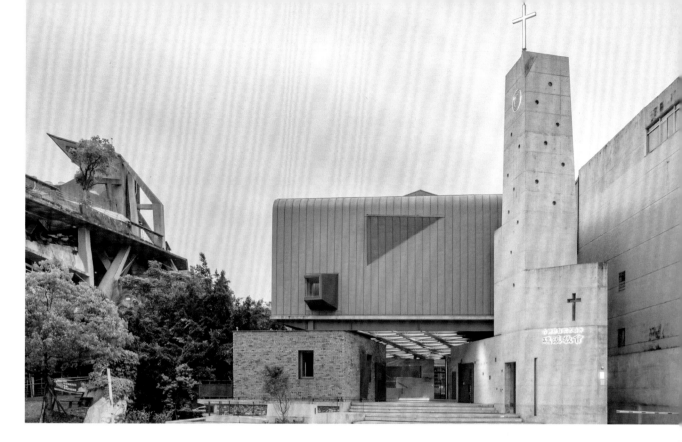

礁溪長老教會（Jiao-Xi Taiwan Presbyterian Church）

量體疊置的溫潤形象

DATA

宜蘭，台灣 | 2015-2019 | 立建築工作室AMBI Studio

 它的沿街主立面乍看之下是由3個差異容積體分置又疊加的複合型，實際上卻存在著第4個容積體就是那彼此相疊置又彼此相隔以間隔縫的7個R.C.踏階，尤其與左鄰的入口坡道相較之下更突顯其為另一個立面的組構單元。也就是這些呈現，為離地懸空的戶外梯傳遞出來第一道可關聯想像的訊息，這個想像性範疇在主殿由型鋼橫托而起的量體疊置上得到了同一的強化。這由與鄰棟建物相對那一面底部端緣型鋼托肩板的懸空脫離與砌磚體連接的細部處理獲得了訊息所欲指稱的定向，或許在沿街面上也是相同的處理細節，其圖像的視覺感染力的效果將更大。另外在R.C.構造體底層屋頂與型鋼底脫離搭接的關係，刻意留設了明顯可見的間隔距離的細節又再次強調了同一個訊息的強度。換言之，也就是試圖誘導觀者感受性理解的聚合，藉以盡可能排除歧義解讀的生成。

 那道舊磚砌體在左鄰建物的對比作用之下，更加釋放出與人及土地相關聯的身體溫潤感，十足地柔化了礁溪主街的車水馬龍。R.C.容積體經由遞減其樓層投影面積的漸變型獲得了一種攀升的形象感染力，而這個塔型物的指向輔助是由主要的虛腔型入口上方牆上3角形開窗的牆面拆線，以及聖壇上方3角形天窗的參與，只是R.C.體頂端十字架座下方凸出體回歸為以雙向面交線為對稱的關係。至於R.C.體地面層的開口反倒是弱化了另一道相對高窄比例開窗的指向傾勢，主入口鋼材門成形中的十字與R.C.塔多少建構了關聯性，反而對比出臨街面最近的內陷虛十字過於寬厚，因為它後方的容積比例關係。這棟由4個不同容積體疊合成的教堂面容，經由各自不同類屬的開窗口型與體貌呈現出適切的在形象的動態中朝向聚合屬性的流露，尤其在左鄰建物去聚合性的對比作用之下，更放大其聚合效應的強大吸力，也同時又獲得幾分對比後的安靜。

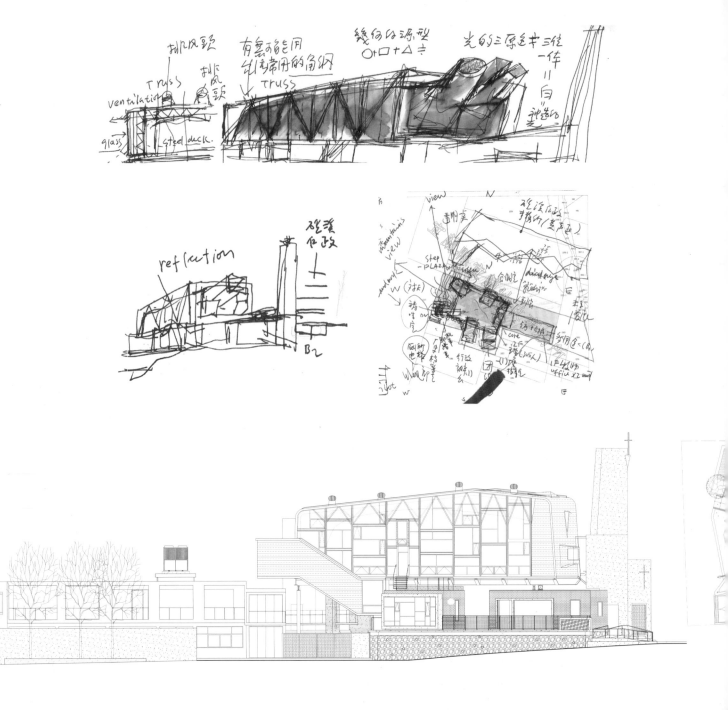

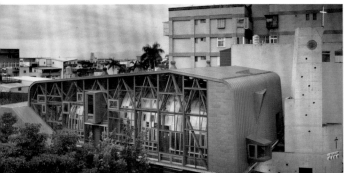

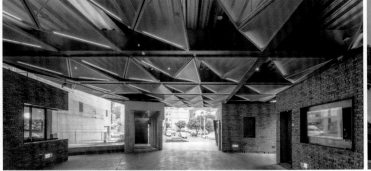

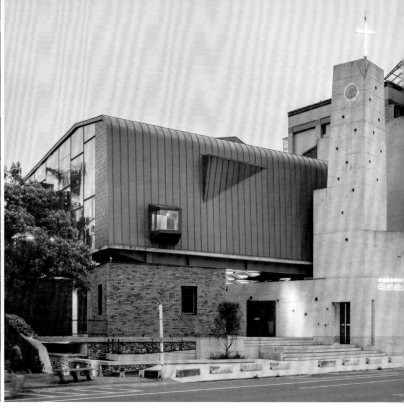

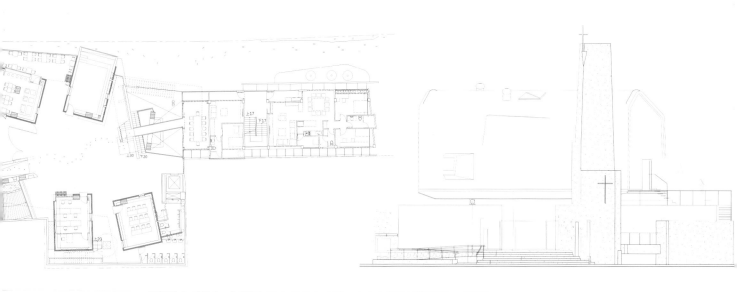

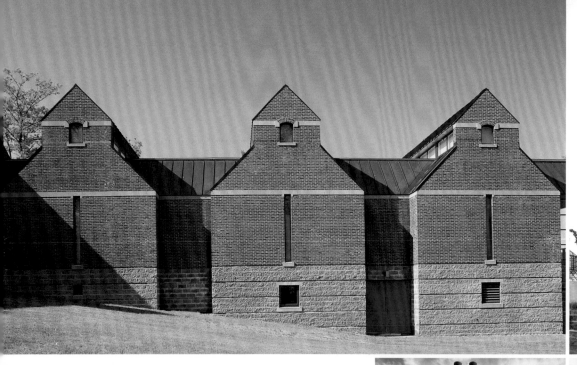

Chapter 14
One by One 並置
空間單元體

空間單元體彼此之間關係的建構最直接的就是毗鄰關係，尤其是人建構出來的建築空間大多為了所謂室內空間的利用，以進行不同功能行為，而毗鄰關係提供了彼此之間較短間隔距離的連接。也就是通達兩者之間消耗的時間相對地減少，這就是毗鄰關係的屬性之一。一棟建物除了特殊原因之外，通常不會把整個構成的每個部分以相當大的間隔距離分隔，而是以短間隔距的連串彼此，或是毗鄰而放置，甚至是完全相同大小暨形貌的複製單元空間相連，此時卻又有意分隔彼此，其欲達成的目的不盡相同。但是它的先天限制，就是原先若聚合成單一體的面容必然相對變長，並且得以因為切割出較小尺寸單體的毗鄰而接的結果，呈現出視覺高度感的弱化效果，但是複雜度相對可能提高，甚至若又將每個分隔並置的空間單元加以差異化彼此，其結果也就不僅僅只是複雜性的提高而已，它或許由此進而生出多元性。

（由左到右，由上到下）美國緬因州海洋事務博物館、盧森堡現代美術館、美國聖地牙哥市公寓、美國加州葛羅斯倍加斯酒莊、日本熊本縣立美術館、美國賓州揚斯敦工業暨勞工博物館、荷蘭瓦爾斯警察局、西班牙巴塞隆納社區文化中心、荷蘭阿姆斯特丹公墓、義大利帕瑪地區的大賣場、西班牙卡塞雷斯議事表演中心、美國紐澤西州生態教育中心、德國貝吉施-格拉德巴赫兒童暨少年村、日本山口縣周東町文化中心、美國亞桑歷那州鳳凰城科博館、西班牙馬德里社區圖書館暨檔案資料館、西班牙巴塞隆納北站公園公立小學、荷蘭烏勒特支大學管理學院、日本福岡大學50周年紀念館、西班牙韋爾瓦大學社會工作學系、美國洛杉磯威尼斯主街圓環辦公樓Klicker、西班牙華拉杜列科博館。

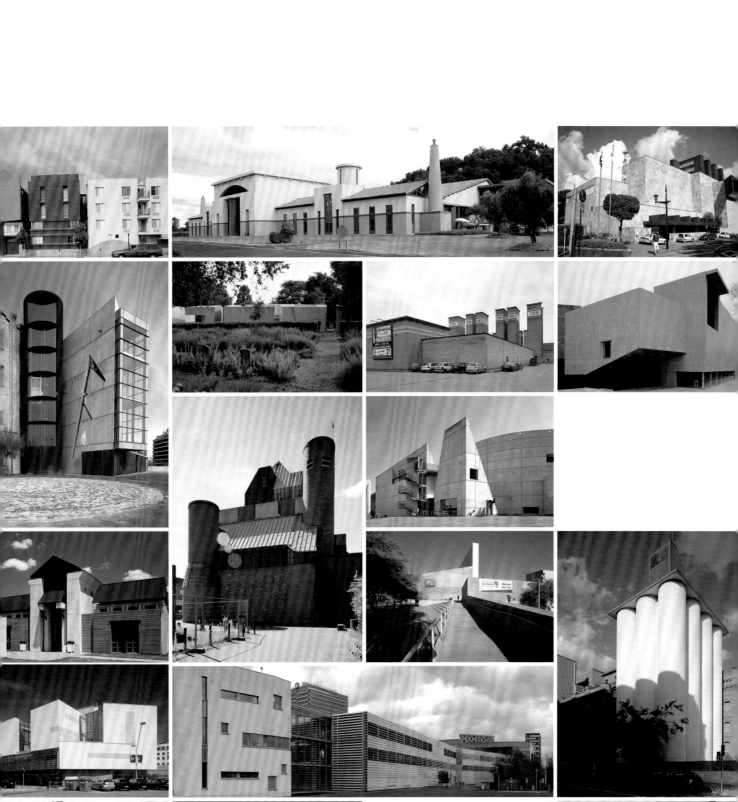

無論如何，一棟建築物受限於每個組成部分必然都彼此毗鄰而置，不論是上下、前後或左右的相對位置關係，要不然就是在同樣的相對位置上間隔以非常有限的間隔之內才得以成為一棟建築物。這種類型並非專屬於現代建築，自古很多依環境而變通的建築物，就已經建構出這類建物的特有、非一般單棟式的樣貌，而呈現為連串型的連結體。其中所謂的部分可以是相同的複製或是差異的單體，無論如何，都讓連續更加凸顯，卻同時又讓連續性在短暫中停頓一下。連續性的無堅不摧有時候是需要被調節的，它是一種抽象的概念卻同時又如此的堅實，如同日復一日的生活把我們壓的快要窒息，就像日常生活的銅牆鐵壁般的堅實性，偶爾需要被打破，這就是差異能帶來的聊表慰藉之處。我們對於連續性這個另一個無所不在的概念與實在界的併合體所能做的，似乎也只是暫時性的斷隔以及局部的模糊化而已，因為我們之所以存在的兩個支撐，也就是時間與空間都是無視你存在的、綿延連續地無人能擋、無物可斷！從這個實存的角度而言，連續性是它們釋放的魔咒永遠逃不掉的光耀與黑暗。

　　並置的型式其實不應該呈現縫合，反而更多是要製造分裂以對抗連續性，雖然明知對抗不了還是要對抗，這就是生命的形式。當連續性的錯頓愈強烈，也就是愈有力的並置形式力量的突顯。

　　我們棲居天空之下，大地之上，偶爾會航行於上或潛入其中的湖泊與海洋，這是人類的你或我習以為常稱之為「空間」的真實存在，是屬於可觸可感同時又有其超越的抽象性。無論如何，最後下墜至我們每日來來去去穿流其間的社會生活場所裡，在其中每個使用功能不同的有限範圍之內都會被冠以不同的名稱，諸如：機場、高鐵站、捷運站、公車站、市政大樓、辦公室、醫院、衛生所、警察局、學校、商店、公寓樓、住宅……等等。它們在社會分工的體系運行之下，為了提供相對穩定的室內相對於不同功能需要的條件狀況而成為擁有不同命名的建築物，由此與我們每日生活相糾結，結果是在錯綜複雜眾多因素共同糾葛之中孕育出千變萬化的建築群像。我們攝取擄獲所謂的「空間感」，絕大多數都是來自於這些不同的建築物的單體彼此之間，以及它們與周鄰存在環境之間的眾多不同對應關係之中。就每個個體而言，這種關聯性建構中的最基本的單元，或許就是被路易斯・康（Louis Kahn）稱之為「房間」的構成。若就這層關係而言，大多數的建築物的構成都必然要施行一個房間單元與另一個房間單元彼此邊與邊的直接連接，或是相隔以適當間距的分隔再以另一個所謂通道連接彼此。其中，在

水平向上的連串彼此要比在垂直向上的連接，更容易通達原有連通之前的各個單元。這種必然存在空間上的毗鄰關係，也建構出我們對於所謂在空間中的連續性最直接的對等概念投映，因此也成為我們建構空間連續性的有效手法。換言之，連續性的存在，不必然要空間構成單元之間彼此的綿密連接，它容許其間有差異的存在。當然，差異的大小與強度也會影響我們對連續性強度上的起伏。一棟建築物容積體組構成的型式終究是有限量的，而且嚴格來說，並不是非常多，畢竟各室內單元之間可及性連串的有效性會對單元彼此之間的分隔距離設限的，當然還有很多因素會給予限制。因此要在有限空間尺度內建構最有效構成單元之間的連串，就是將這些單元彼此「並置」成一個完整建築體。但是這並沒有對任何構成單體的類型樣貌有任何的限制，他們可以是完全相同的單元；也可以是彼此之間存在著部份差異或形成漸變的關係；甚至是完全不同的單元。雖然是空間構成上最簡單又習以為常的並置型式，但是依舊存在幾乎是無限的可能性。換言之，基本的構成型式並沒有新與舊之分，也沒有流行與週時的差別，它們只是建築空間構成單元體之間連結的基本型式之一，最後施行生成建築物樣貌的獨特與否，完全是設計團隊的功力問題。

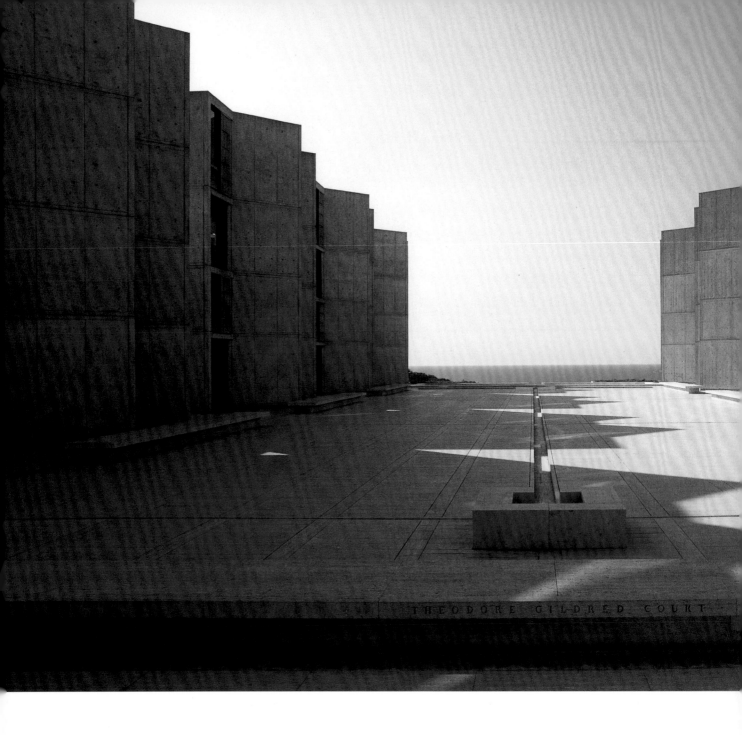

#容積體的串連
沙克生化實驗室（Salk Institute）
單一與豐富共存的立面

DATA ───────
拉霍亞（La Jolla），美國｜1959-1965｜路易斯・康（Louis Kahn）

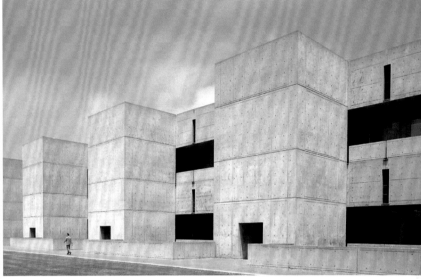

　　開放中庭以斜置R.C.牆板主控整道長向立面的容貌，雖然完全是由相同的單元複製間隔並列完成，但是經由後方連續長直不見開口的R.C.牆與走道側牆形成的水平線及背牆，相應於上方走道板底投射的陰影，加上斜置牆外緣端的實木窗框暨板的綜合調節作用之下，這個主要組件複製並接的長直立面，反而建構出單一卻複多又碩實的力道，是其他複製構成建物面容難以匹敵的單一又豐富的雙重性共存。鄰外部的長向立面卻釋放出強烈的聚積與厚實的力道，與義大利中部的多塔樓山城聖吉米尼亞諾（San Gimignano）在意象上相互疊映。

　　這座建物展露出多重的面容，尤其是外部與「內部中的外部」之間非對比式的巨大差異，仿如可布西耶在法國中部山丘上那座修道院的相應關係。但是在沙克實驗室藉由西向延展向無垠的太平洋，而獲得另一種無限深度立面的引入。這是一般封閉、單體甚至相似的半圍合形聚合體所不可能引入的，因為這個特有的位置、朝向、高度、空間形式及其景觀的共同統合，才有可能引入這種獨有面容的顯露。這個案子完成了所有功能需要的滿足之後，卻能夠創生出最高限量的功能性剩餘的迴轉，所以才得以讓它的面容進入了一種難以企及千變萬化的境域。這在西方甚至世界建築史上是少有的特例，或許已經可以確立它的前無古人，後無來者的歷史地位。

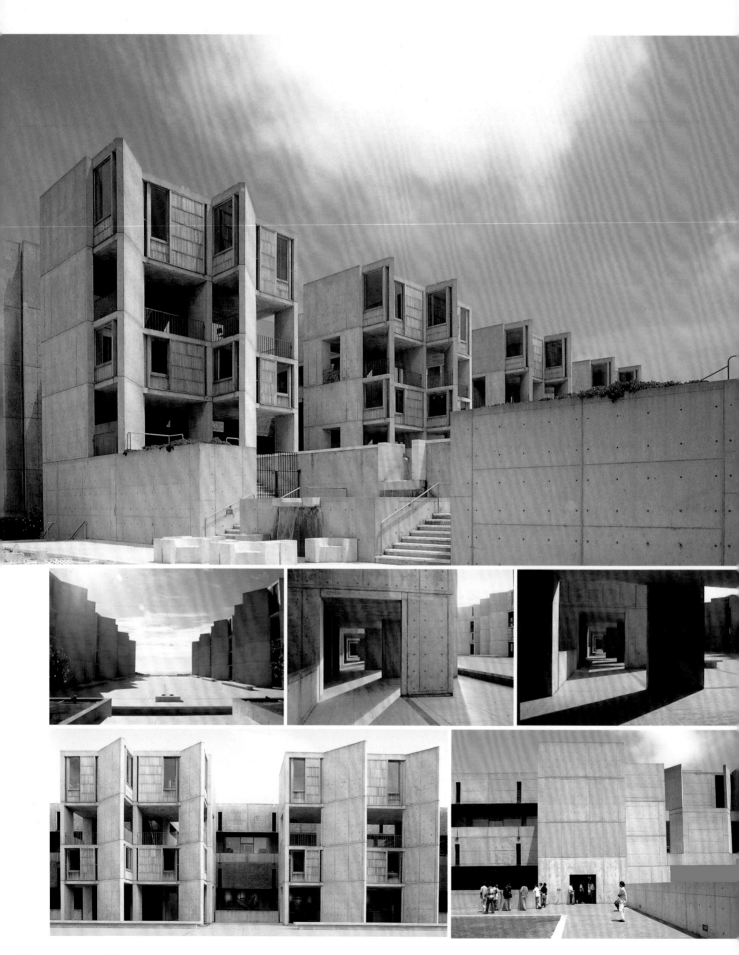

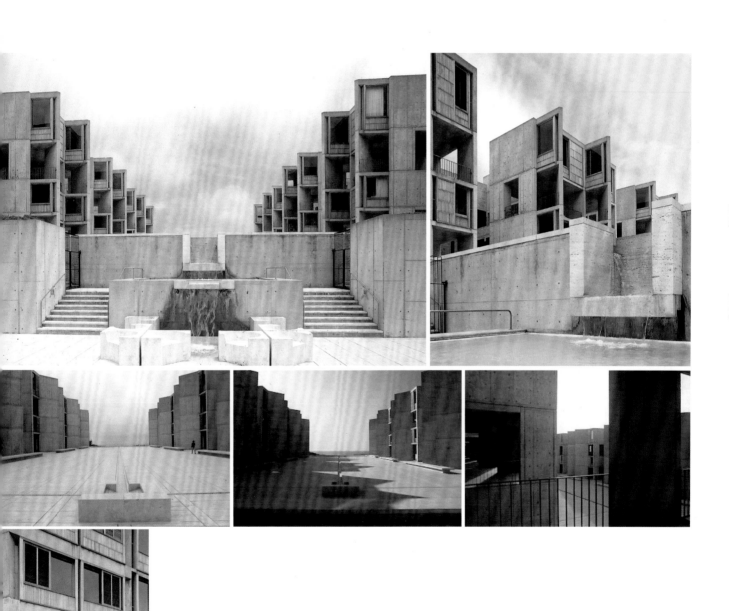

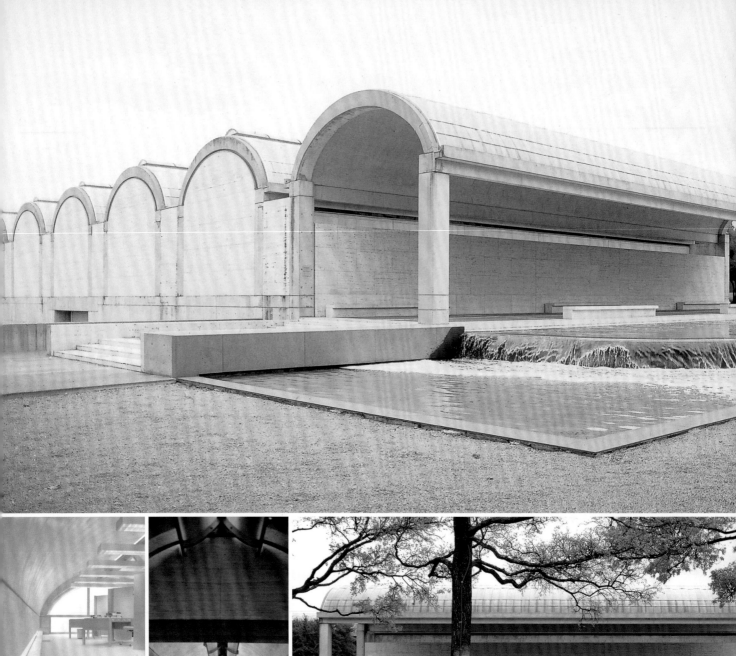

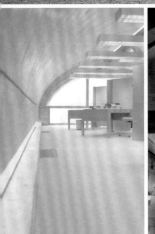

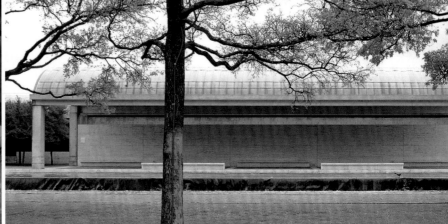

金貝美術館（Kimbell Museum）

豐富細節的複製與串聯

DATA

沃思堡（Fort Worth），美國｜1966-1972｜路易斯・康（Louis Kahn）

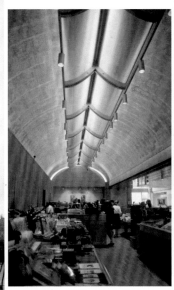

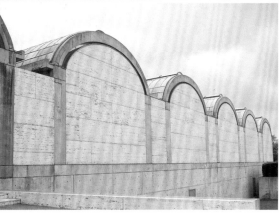

　　這是一個私人基會所設立的美術館，專門收藏19世紀的藝術創作品及一些古代術品。這個美術館當初在設計時，即屬意為一個充滿溫和自然的展覽空間。基於這樣的構想，路易斯‧康把主要空間切割分成數個單元，每個單元以長跨距拱弧結構形成的形屋頂與4根結構柱連結成一完整量體。這些並列柱而相對於屋頂垂直向度，則是一系列規整的門廊，不僅增加建物比例上的柔美，而且也是這弧形混凝土屋頂的結構支點。此形式與古代羅馬的倉儲空間相仿，淺近地直露出建築師對於古典建築的心領神會。這些連續重複的半圓筒屋頂，除了劃分又連接不同的空間外，同時也是室內的重要採光天窗。

　　同樣是由單元複製成的組合體，其達到空間單純又豐富的非凡成就，在於所有組成單元與細部構成貌似簡單卻精細無比。它表象的易懂性，來自於與人類語言構成的簡直概念關係的投映完全一致，那就是：選擇字詞，組裝成句。但是問題就在於選擇的每個單項本身，接下來就是所有組成的細部倒底為何？在此，每個弧拱屋頂覆蓋的單元長度跨距已到了極限，所以僅有4根相對斷面不大的柱子與4根樑來完成結構支撐而顯得不沉重；短向弧拱底與石板覆面牆之間的刻意改變間隔寬的細縫開口，就彷彿人臉的那種無以言喻的「使眼色」，由細微處道盡重要的構成關係。除掉牆體的空框架暨屋頂轉生成半戶外門廊，展露出另一種「變臉」的容貌，由同一之中迸生出差異的能耐。這就是康的語言獨特性，這是一張表情豐富的臉，借由光影與綠樹進行對話。

並置

司徒加特國立美術館（Staatsgalerie）

坡道轉折串聯建物群

DATA
司徒加特（Stuttgart），德國 | 1977-1984 | James Stirling

　　它總長超過85公尺的立面，加上右邊劇院同樣長度共計170公尺的立面，形塑出街道上自成並列群的一處上坡街景。它確實地藉由坡道的轉折，進入圓環形大踏階樓梯串連更後方坡上的社區，將城市大街與地上坡處社區連串成捷徑的遊走路線。整座建物容積體也依著這些路徑與繞著圓筒型透天中庭展開，並且與毗鄰的劇院暨音樂學校連結成平行於大街的連續街景。主要入口加設型鋼件斜置的大遮陽雨披，而且是多折角突出型以形塑差異，同時錨定辨識。立面石材的鋪設強調水平線的連續，以回應毗鄰建物的相關聯性。

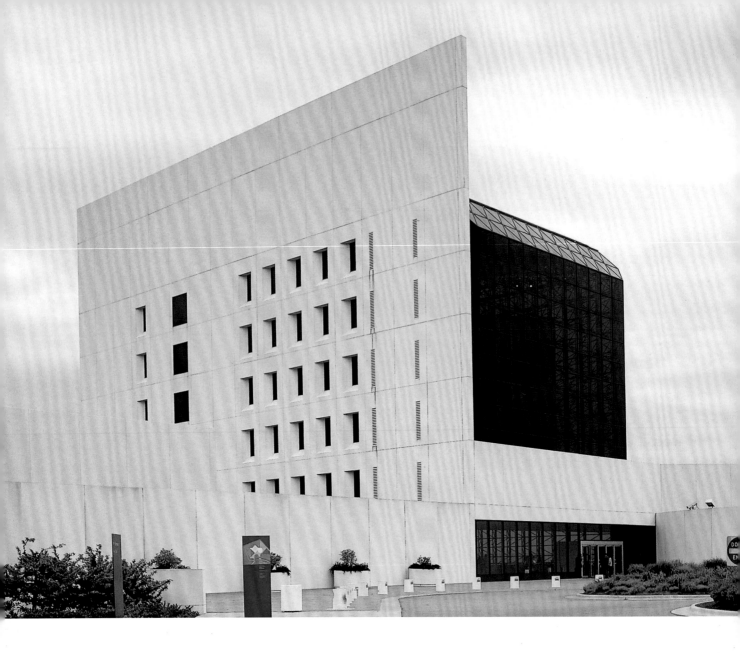

並置

甘迺紀念圖書館（John F. Kennedy Library）

幾何並置突顯挑高門廳

DATA
波士頓（Boston），美國 | 1974-1980 | 貝聿銘（I.M.Pei）

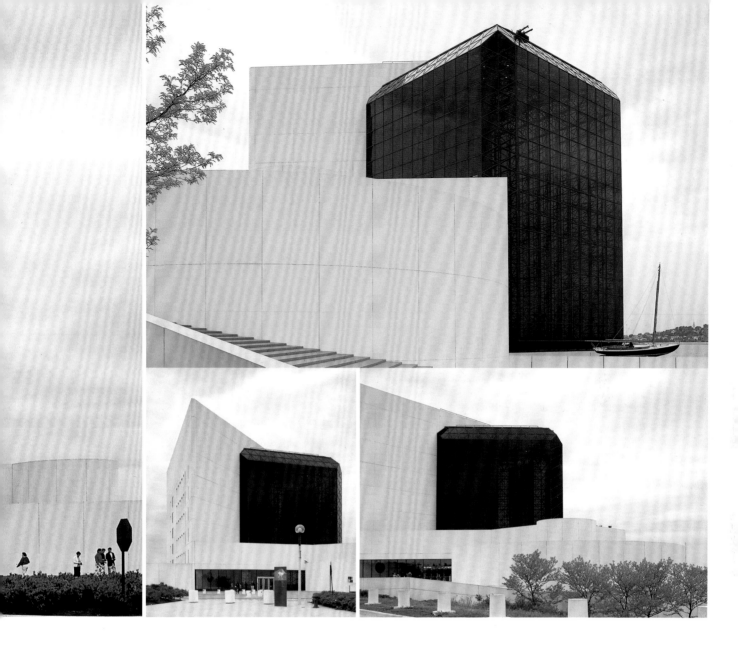

　　這裡的平面由純粹的基本幾何形裡的圓、正三角與方共同組成，由它們垂直長出來的容積體經由高低不同的給予。在生產差異的面向上，則是調節以近灰黑的透明玻璃方形容積體，同時將其直角交接邊全數倒斜角並且呈現為挑高又挑空虛腔體的並置，建構出容積體之間超強的對比關係。由於那道高牆的切分作用，將機能區與容積單元門廳清楚切分，同時提供暗黑玻璃幾何虛體一處對比效用的背景，由此而得以形塑從未有過挑高又簡單直接的超大尺寸結晶型門廳凸顯於並列群體的圖像之中。

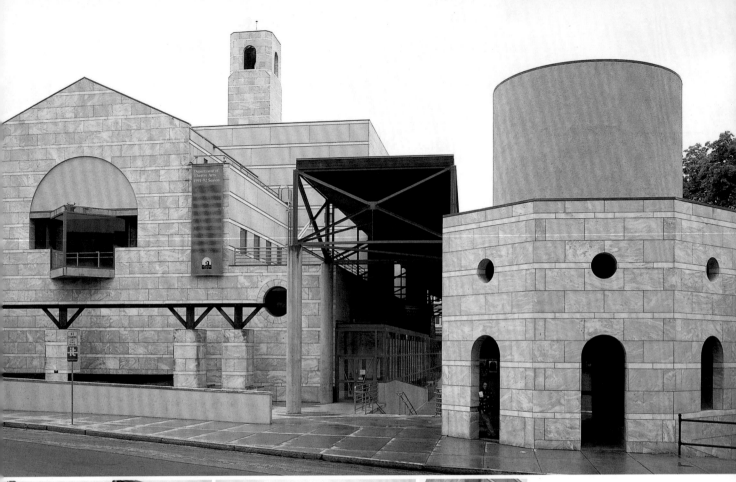

#並置
康乃爾大學表演藝術中心
(Schwartz Center for the Performing Arts)
對稱又不失趣味地調節立面

DATA
伊薩卡(Ithaca),美國 | 1983-1988 | James Stirling

　　面對康乃爾大學校內廣場的短向立面十足對稱地大中至正,雖然每個凸出的部分或大牆背景以及鋪面的分割等等綜合作用,仍然不失幾分古典優雅的味道。其中那5根同樣是石片覆面方柱體端處的實木支架的構件,發揮了神奇的調節效果,若將它移除,機能不變,韻味卻減弱。說它完全沒功能卻也不盡然,因為它也相應地衍生出視覺的指向入口位置的參與。當然右端八角形塔加上增加的小圓桶,以及挑高覆頂R.C.柱支撐的鋼框架整合直線廊道,都共同參與了建物的辨識暨入口錨定的功效,同時增添主立面的豐富性。

#並置 #沖孔板
日本橋派出所（Nihonbashi Police Station）
看似不相關單體並置為整體

DATA
東京（Tokyo），日本 | 1991-1992 | 北川原溫（Kitagawara Atsushi）

　　早期北川原溫的建築語彙充滿著一種離散形式中「碎」的力道，似乎經由他的作品可以讓我們可以感染到當今世界的一種共同的內在傾勢。在這棟建物中，同樣看見了一個完全不存在相似關係的空間單元毗鄰並置組成整體，讓我們徘徊在所謂「整體」的形塑之前，難以定位投下承認的錨。三種不同的容積形貌體並置而立成整棟面積小卻看起來不是那麼小的樣貌。其主入口容積體以金屬網構成，同時還建構出懸凸的遮陽雨披而錨定入口位置；中段是R.C.造開圓形窗孔無法看見室內動靜；長向端的短向密實R.C.牆開設相對小面積的一扇窗。

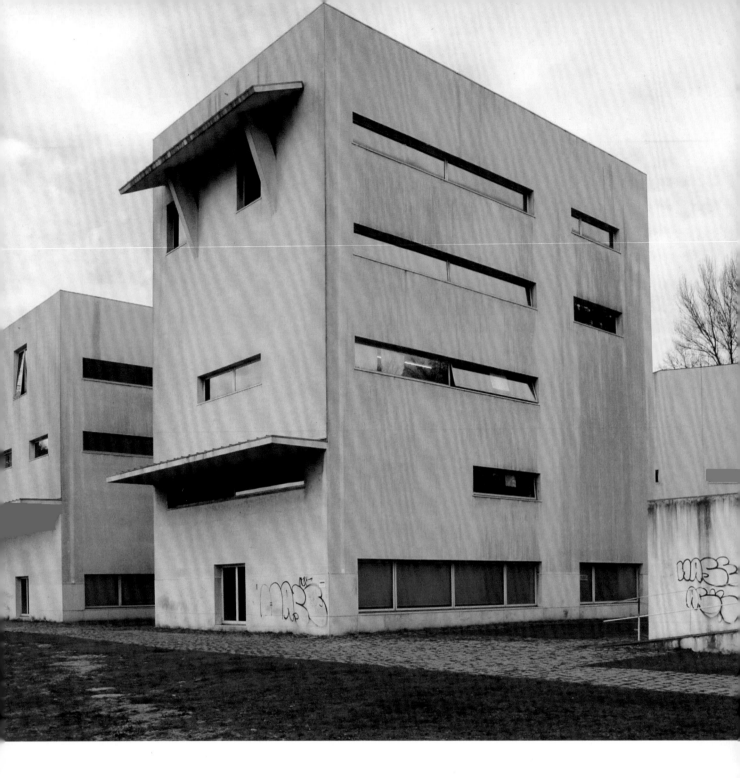

波多大學建築系（Faculdade de Arquitectura da Universidade do Porto）

#體的分離或串連　#水平長窗

獨立體與串聯群的安排調度

DATA
波多（Porto），葡萄牙｜1986-1996｜阿爾瓦羅‧西薩（Alvaro Siza）

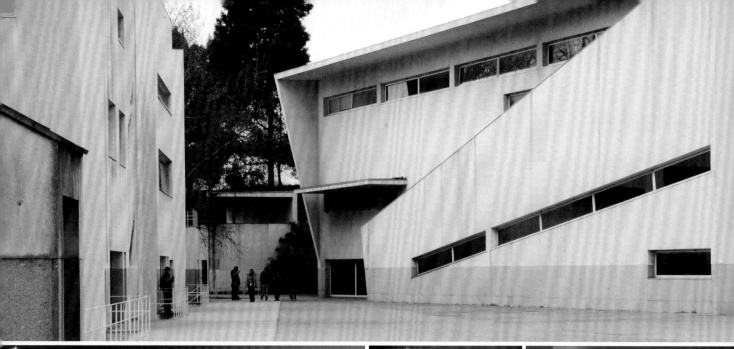

　　地處河岸高度落差坡地的建物分成三群，坡上方的單獨餐廳與教學辦公圖書展覽機能空間群幾乎貼著坡地上緣，高過後方城市邊緣主幹線路面一個樓層高，總高近3樓沿坡遞升的折面建物群，斷絕掉主幹道的噪音。共同教學圖書展覽區其實是由四區高矮不同的量體以幾何折面型連接一體，但是壓低高度的斜面屋頂的主入口暨坡道連結的容積體，又與教師辦公樓的容積體前後錯位。壓低的主入口與第三群的分立，為獨立單體的各年級工作暨教室併合體之間的距離最近。

　　單體獨立群共計4個，彼此分隔獨立，各自為4與5樓層高。開窗口在四個方向上有點不同、遮陽板的位置暨數量為了差異而傾斜、屋頂側頂光採光器的增加、垂直側牆導板的附加、主要入口的單獨容積體的貼附於單體外以及主入口量體形貌的不同等等，這些不同的局部營建出彼此可清楚的辨識性。這個做法依然保有這4個獨立體的家族相似的判別性。串聯群的折面轉向的手法，弱化了容積體直面連加的放大作用，再利用開窗口的相似寬度維持與單體的相似性。在這些獨立體與串連群量體立面上的水平長條帶窗，露出了他與可布西耶的親緣關係。

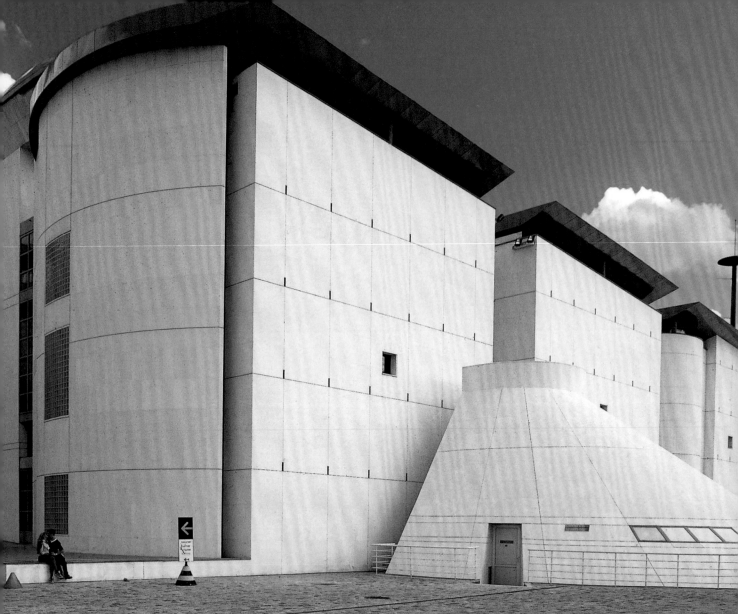

並置 #容積體的懸凸

巴黎交響樂中心（Paris Chamber Orchestra）
聚合城市邊緣的開放空間

DATA

巴黎（Paris），法國 | 1988-1995 | Christian Portzamparc

　　在佔地廣大的都市開放空間邊緣，讓這棟建物必須建構出邊界性的社會公共空間的責任與義務，而且展露出正向邊界聚合的質性。朝廣場長向面的容積體被切分成8段的分隔體，其中最大的斷接口放置紅色烤漆鋼製框架的入口前門廳，並在北端處兩大單元體之間的朝公園面前方放置了一座1樓高的去尖端橢圓弧錐的局部量體。再加上這些被垂直窗切分彼此的容積體高度又呈現為參差不齊的樣貌，這些切分體下緣的開窗口由長方形的開窗門切口，增生垂直細切口在右上緣，下一個卻是倒置後的縮小口面積……。這兩種構成部分的遞變關係，至少也可以讓我們投射向與音樂低限度的關聯性想像的可能。

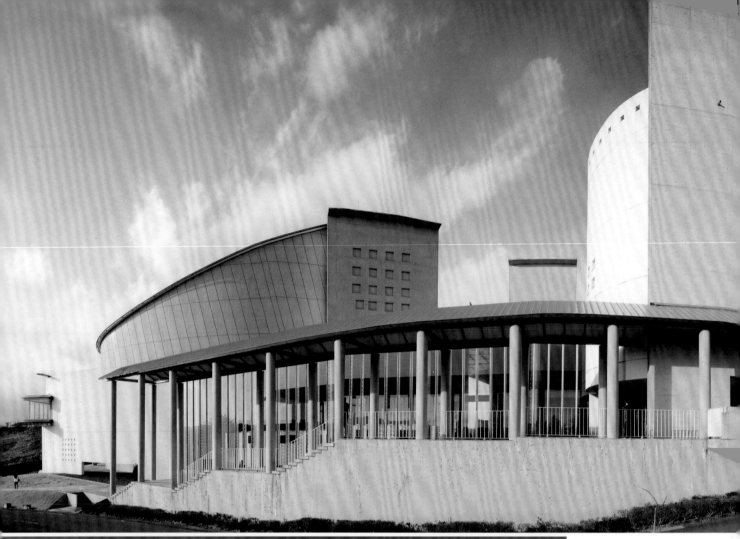

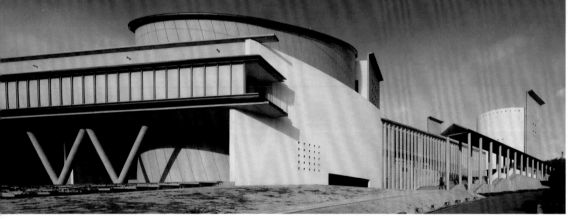

棚倉町文化會館（Tanagura Town Culture Center）

\# 並置　\# 容積體的懸凸

差異部分的串聯與並聯

DATA ────────
福島縣棚倉町，日本｜1992-1995｜古市徹雄（Tetsuo Furuichi）

　　這是日本在20世紀最富裕的15年期間的地方文化建設之一，其設計及空間品質的等級堪稱世界級的作品。基地的東、南與北向已經是不會再變動的環境，於是讓東向留下最多的草地。建物總長超過100公尺，於是它的構成被切分成由5個差異容積體以串接暨部分重疊的型式，藉以避開巨大尺寸容積體樣式的建物必然帶來大尺寸容積體的視覺衝擊，以及與人的身體超大比例關係的調解。同時經由這種分體併接的形式，提供了接近以至抵達主入口前的調節餘留，讓那種行走中的差異經歷可以被引入，導入遊走中隱在地放慢腳步轉入那種無功利性的觀看甚至品鑑的狀況，由此而營建出空間序列生成的可感性，這也是這個配置型式所誘生出這種空間構成概念的實質可被經驗的突顯。

　　這棟文化中心因為是由差異的部分串聯與並置成，所以自然呈現各個不同部分的差異材料的使用，以及不同的表面分割圖樣，藉以顯示自身的自體自足性，但是同時也經由不同部分的細部構成以進行調節，就這種各個構成部分幾乎彼此分隔的建物面容的統合而言，是一件複雜而困難的語彙選擇挑戰，尤其是引入了雙斜屋頂與列柱共構的階梯型線型長廊，而且雙端維持透通以對應長廊另一端綠丘的既存環境，導至在真正入口圓桶形門廳前刻意設置垂直牆板，同時於頂緣朝前折出相對短的簷板，以標記入口的正面性，此外還於這位置處的列柱外加設懸凸水平板，強調入口外延的交結，而且門廳象牙白圓桶牆，也被加大曲弧後的局部被放置在建物臨停車場端部的右側外緣，以標記出與主門廳的相似關係，同時建構引導性，其地面的水平長窗多少也參與引導；這端部雙V型柱不對稱的配置，與其支撐的白膜玻璃長盒子端部的刻意單片清玻璃片，也同樣共同營建出一種非對稱的偏位導向作用，因主入口離停車場超過180公尺，出乎常態，也因此才能提供遊走式的經歷，同時感受差異中朝向統合的序列力量。

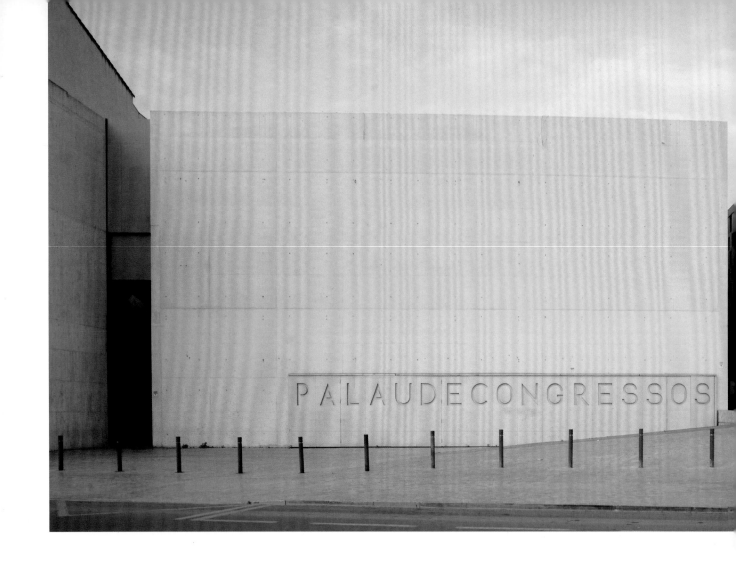

並置　# 材料突顯質　# 瓦

潘尼斯科拉議事暨表演中心
(Auditorio del Palau de Congressos de Peñiscola)
方盒子並置辨識位階關係

DATA
潘尼斯科拉（Peñiscola），西班牙 | 1998-2003 | Ignacio García Pedrosa & Ángela de García Paredes

　　透空的4面陶板盒子可能是首次被用來做為建物的立面之用，它呈現出實際上不輕的陶盒子輕盈吊掛面的結構型空間。至於型鋼框架主要也是要佔領一個獨立位置，以區分出清楚可辨識的位階關係，並且經由鏤空量足夠的訊息，有利於右側實木條鏤空立面相對比例密度數量的毗鄰比較關係，讓人們可以輕易地辨別私密性的差別，因此得以釋放出更多的透明性而流露出可接近性；側向街道面的水平長條窗的唯一突顯，如實地發揮它向前方的導引力量，而且它刻意懸凸如櫥窗樣貌，更加深這種誘引厚度；後街立面斜向懸凸的三座3樓位置的遮陽窗框以及街角處壓低的第四座R.C.遮陽窗框，不僅弱化長直大量體，同時提供給窄街一處中立性背景，而且於街角端上緣的垂直木柵也承接了主立面綜合型連續性移植。

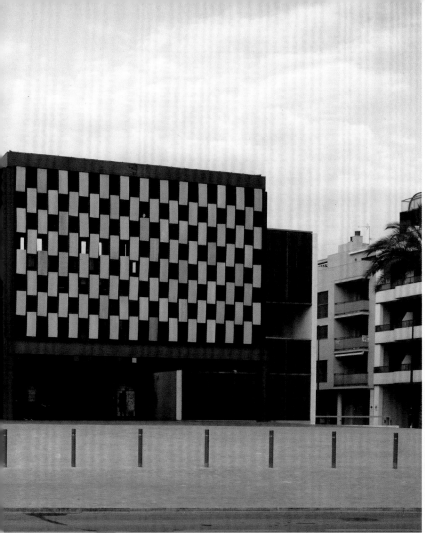

#並置 #上下分段 #雕塑化

卡斯特利翁——德拉普拉納議事暨演藝中心
（Auditori I Palau de Congressos de Castello）

側向三段差異面形並置

DATA

卡斯特利翁——德拉普拉納（Castello），西班牙 | 1998-2004 | Carlos Ferrater & Antonio Gómez & Ramón Pascual

　　朝向廣場的主入口立面明顯地被切分成上下兩截，而且是彼此呈現為無關聯的東西。上半部容積體相對較高的象牙白R.C.構造物全無開口如超大巨石塊；下半部除了深凹隱身在陰暗處的主入口玻璃門之外，其餘盡是垂直鏽鋼板披覆面的柱狀物與板狀物彼此不等間隔，以排列與深黑凹槽並置成型。在這烈陽環境的地理因素之下，寬又深黑的凹洞十足地被上方大尺寸R.C.量體，以及左側垂直間隔鏽鋼板列的立面局部襯托出最大的對比差異，同時又引入介於戶外與室內之間的調節。側向立面是三段差異面形的並置體，材料雖然只有象牙白R.C.澆灌體與鏽鋼板之外無其他，強烈的無開口實面對著幾乎正西的面向，有開口的後段使用相對深的R.C.水平遮陽板7片濾掉大多數的直射陽光，也藉此對比於無開口實面體部分，同時吐露出對光照流明的需要而呈現使用功能不同的室內區劃。

柏林齋場（Krematorium in Berlin）

#並置

精準無比的德國工業實力

DATA

柏林（Berlin），德國｜2001｜艾力斯‧史庫德斯（Alex Sshuites）、查爾羅德‧法蘭克（Charlotte Frank）

　　這座齋場設置在柏林市郊老墓園側緣，整棟建物的固定實體件都是由R.C.構成，雖然是單棟建築物，在精準的機能區劃配置，輔助以適切的立面分割以及絕妙的挑高空門廳，讓整座殯儀館建物在沒有絲毫裝飾元件加持之下，一目了然無所混淆。因為已經將所有附屬於服務儀式進行的其他空間單元都隱藏於牆體之後，或是配置在地面層以外的樓層中，所以當賓客來此眼睛所見，除了大、小齋場及鄰旁挑高的等候門廳，除此之外就是分隔大、小齋場挑高3樓的室內空廳。從地面層望眼可見之物，已經減量到最低限。

　　每座齋場的直接鄰旁就是等候暨休息的門廳，並且在門廳牆後就是廁所空間。倘若賓客過多，還有一個超大的室內挑高空廳可以容納疏散。這個內廳的創造性就在於不等間距地散布於其間的遮蔽性光柱，這些柱子不具備結構作用，不僅讓我們看見光自柱頂與屋頂板交接處穿流而入，也因此令人覺得整片屋頂板似乎失去重量般的懸飄起來，這些柱群同時施展起仿若西班牙南方Cordoba城的大清真寺內將人群半遮半掩的神奇魔力。至於空廳中央的水池雖小，卻有著類似西班牙Granada城Alhambra宮室內小水池的部分魅力。

573

企業管理顧問公司（BIC Granada）

建物量體以空庭爭取呼吸空間

DATA

格拉納達（Granada），西班牙｜2002｜Francisco Martínez Manso & Rafael Soler Márquez

　　在總長95公尺的建物長向，若維持其不斷地連續立面，對於街道的行人是一個頗具排擠性的負向影響，這也是工廠與倉儲或相似的工商建築物令人困擾的地方。這棟建物明智地以4個透天空庭平行等間距地將容積體切分成五塊，其中4個完全相同，只有臨4條道路與輕軌相交大圓環邊的容積體，回應以完整直徑約23公尺的圓形公共事務與管理區的容積體，與約9公尺寬的實驗室區清楚區別，讓這棟皮層材料為土黃色砂岩石板、實木條垂直柵與棕褐色垂直百頁窗板共成的沿街立面。並且只有地面層低於3公尺的同色砂岩板圍牆連接一體，上方完全間隔以樹木空庭分立量體的斷接型面容，完全消弭過長的沿街立面帶來的排斥力，清楚地對比於街道對面同樣長度的建築物連續長立面的現象。立面的每個樓層外掛著高度分成三段的熱浸鋅鋼框實木垂直柵形成複立面構成外皮，把所有的玻璃開窗隱身於後，讓建物的面容呈現為一體的純粹幾何與複皮層，由無數細長板聚結面的對比之間呈現奇異的透明性流露。

聖布拉斯市立衛生所

體的突出／並合／懸並

聖布拉斯市立衛生所
（San Blas Municipal Healthcare Centre）
容積體的疊加與置入

DATA
馬德里（Madrid），西班牙 | 2004-2007 | Estudio Entresitio

這間衛生所的容積體全數使用R.C.構造，外牆沒有包覆任何其他材料，但是建築師在平面配置上切除掉幾處地坪，置換成透天的內庭園，不僅調節了室內的過高的室內空間密度，同時也調解了自然光照量與空間得以喘息的擴延性。而更特別的在於其中一些透空庭園邊增加了單元空間的高度，不只增加室內天花板高度的變異與內庭的對應，並且在外觀形貌上形塑出容積體相疊合的去平板化的有趣形貌。尤其是在主入口位置上經由把入口門刻意退縮一個單元空間深度，加上上方容積體的疊加置入了共計3種形態容積單體的共存，十足地將弱化了的單調性朝向升場。長向主要立面，就是朝向主入口的方向，共計配置三個透天空庭，藉由把圍牆只築到與主入口上方懸凸體下緣同高的220公分，再經由庭園毗鄰凸體的容積拔升製造出3種高度的牆面與頂緣線，而且是在視框裡圖像透視的兩個消點延伸線上鋪陳開，讓我們得到形體單純卻有多重變化的豐富性結論。因為R.C.建造的無開口容積體形塑出密實的體型，及其重量感慣性的導入與其容貌之間浮露出隱在的對峙性而溢出豐富性。

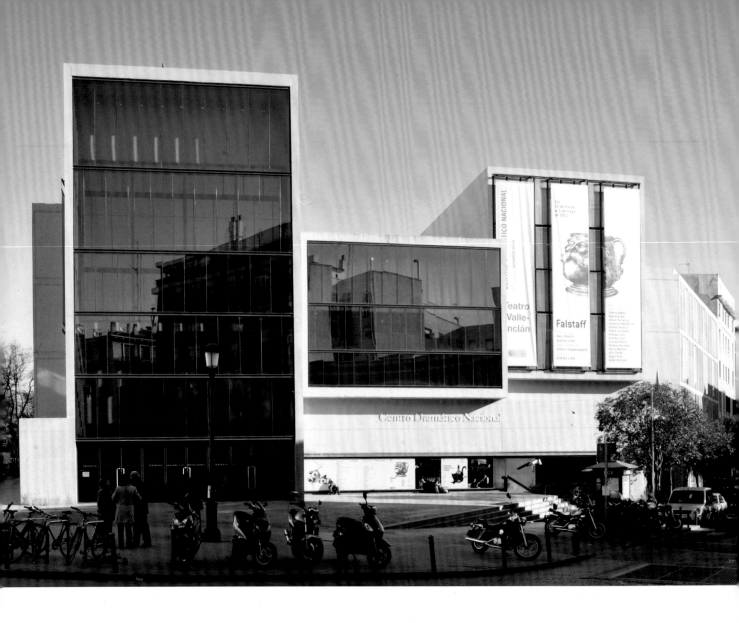

#並置 #容積體的懸凸

瓦萊──因客蘭表演劇院（Teatro Valle-Inclán）
凹凸容積體豐富街道連續面

DATA

馬德里（Madrid），西班牙 | 2006 | Ángela García de Paredes & Ignacio García Pedrosa

　　鄰舊城區窄街廣場的容積體面寬遠遠大於鄰旁單一建物，但是周鄰又都是密接毗鄰沒留空的5至7樓的住商公寓，它在做為背景施行調節的同時，又必須突顯自身成為這區的節點，因此最重要的立面仍舊是對著街道交接的面向，其餘只能為機能的滿足與維持街道立面連續與停頓式的截斷而努力。而這個朝向的立面被明智地切分成5塊前後互相凹凸的容積體，同時又給予不同的高度。這個面形似乎成了鄰近高密度毗鄰而建，街道上建物立面的簡化以試圖突出其概念圖式的轉映生成。所謂的簡化動作就是把立面的圖樣都抹除，而封以單一的玻璃或實牆的共構，同時把較寬的單元突出以簡單邊框的劃定。從這個角度來看，我們就可以知道為何如何，而且它似乎確實釋放出可感的調節作用。

保拉·雷戈之家博物館
(Casa das Histórias Paula Rego)
亮色梯形椎塔的鮮明標示性

DATA

卡斯凱什（Cascais），葡萄牙 | 2005-2009 | Eduardo Soto de Moura

　　像隻大紅鸛一樣顏色的R.C.構造物為一層樓高，彼此全部並置成兩道線型列以正交的L型空間配置建構，因此只要過了外門之後，眼睛視框盡為這些橙紅量體佔滿，顏色的對比讓它必然突出於環境之中。而其中兩個並置同形同高的梯形方錐容積單元高凸的採光方體不得不成為視框的聚焦點，也就是所謂的突結點，就是差異最大的地點，也是整棟建物的錨定點，它們的位置也正好位於兩個外緣邊棟的垂直相交點之上。在這裡，呈現出來相對位置的關鍵性效用，經由催促位置的排序將事物的特點施予放大的效用，將它導入聚結，再加上梯形錐塔的置入，更增添了聚結中的聚結效用。它不僅建構出節點，同時凝聚成目標，也牽引著由最外圍入口處觀看時的內心地圖路徑的設定，也就是──往那個方向走去應該不會錯！

#體的分離或串連
奧斯卡·尼邁耶國際文化中心
(Centro Niemeyer)
有如四座雕塑的並置陳列

DATA
阿維萊斯（Avilés），西班牙｜2006-2010｜奧斯卡·尼邁耶（Oscar Niemeyer）

　　混亂的城區雖然在邊緣處有這塊面對河海交界的港口，但是礙於被鐵路與城市東緣主要公路暨河流共同截斷與城市的連接，這似乎是這座城市未來建設的要項。尼邁耶所打造出來的不只是考慮當下，更是顧及未來的展望，因為它的天然地理條件仍具有產業發展的潛力，而西班牙北方最大港的比戈（Vigo）已無擴張的條件，此處或許可成為重要輔助的港口城市。在長度近250公尺的一層樓類半圓的容積體上方，凸出4個形貌獨立無相關的容積體（其實地面一樓是連接一體），這4個獨立體的機能也各不相關，它們各自為展示、表演、餐廳與綜合商店咖啡。從另一個角度看它們，就是4座雕塑放置在一大片平台之上，對周鄰絲毫無干擾，因為它們與城區暨港區，甚至後方的工業區都彼此區隔，而且就在彼此交界之處，隱然已慢慢朝向城市中心形塑，只要未來城市的產業與人口基數超過一個臨界值的時候，自然將如期發展。這座文化中心的一切都很難就現況斷言，但是至少已經顧及到為它們的未來建構出一種餘留，提供了良好的觀景與眺望處，銜接並開擴與未來的展望。

藝術中心 (Plataforma des Artes Criatividade)

#體的／突出／並合／懸並

面廣場凹槽以突顯容積單體

DATA

基馬拉斯市（Guimares），葡萄牙｜2008-2012｜Pitagoras Arquitectos

　　「光芒漸褪」可以用來形容這座美術館剛建造完成之時的面容，與今日甚至更以後之間的比較結果。因為它的容積體構造簡單，可以將經費用在表皮層的金黃金屬銅，這讓它剛完工時的幾週之內光耀卻不刺眼，但是氧化的速度快得驚人，如今，只是暗灰的一片，彷彿昨日光彩盡數消隱無蹤，因此而顯得有點單調。這種單調感來自於它的上下疊層缺乏了第三層，而且並置或相疊時彼此之間沒有虛容積體的出現。它的臨廣場長向面的三個凹槽以突顯容積單體自足性的手法，並沒有讓凹槽區朝向虛體的形塑，就是因為少了第三層量體。這同時也讓室內的挑高空腔的高度不足以達成跳躍式對比力道的爆裂表現力。這不僅在室內空間的高矮差別上是如此呈現，同時也影響到外觀上對比效果的大小，因為只出現兩種高度數值的容積體，同時虛容積體數量不足，難以增生出豐富性，所以它的面龐給人的印象就是幾個長方體的毗鄰並置。其中有部分懸空，也有彼此分隔，而且這些容積體都沒有一般類型的開窗口，就是這樣而已。

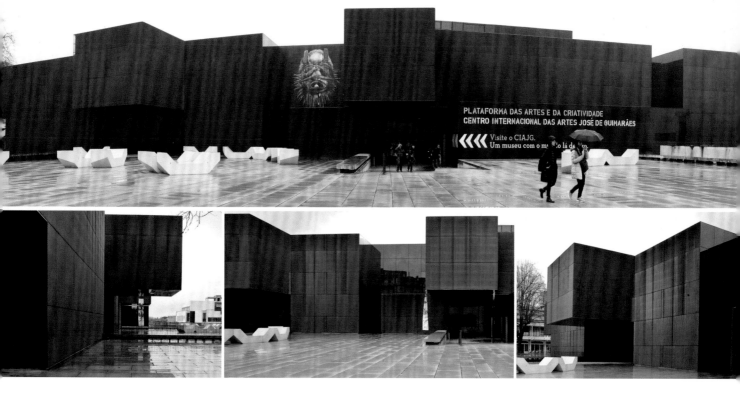

Chapter 15
Segmentation 切分
企圖擺脫無差異

切分使得在一個沒有影子的平整漫長中切割出一道「黑」可以暫時駐足的可能性，讓黑與其他可以分隔開來，建構了從一個到另一個的過渡，讓陰影可以躲進那最小的縫之中，引發出一種變化，一旦沒有了切分的區別，這些面將回歸同一。一條線的分割打開差異之路，讓同時並存的部分獲得另外一種可能性，它企圖擺脫沒有差異。凡事都應該要有不同，不知疲倦的同一不會毀滅，而且在每個地方無實質差異的城市、街廓、巷弄以及至建物面容將沒有終結地複製著無實質不同的同一，但是這種境況真得讓人疲倦，甚至會讓人潛在地掉進無盡的哀傷，甚至窒息，因為它的速度緩慢到連以過日子為單位都無從查覺出來。

（由左到右，由上到下）美國聖地牙哥沙克生化實驗室、鹿特丹當代美術館、美國芝加哥市府大樓、西班牙卡塔赫納防空洞博物館、葡萄牙里斯本商業設施、法國第戎勃根地大學教育系館、美國加州卡利斯托加酒莊、丹麥約恩‧烏松設計博物館、美國柏克萊大學美術館、西班牙卡馬斯公共圖書館、西班牙格拉納達科博館、法國南錫現代美術館、西班牙薩莫拉民俗博物館、日本東京捷豹汽車行銷樓、法國南錫建築學院、西班牙巴達德納健康醫療中心、西班牙馬德里阿圖加車站、日本大阪D旅店、荷蘭阿姆斯特丹安妮之家、美國亞歷桑那州鳳凰城美術館。

材料並沒有被封鎖在尺寸的大小限制之中，而是人製造出來的資本提射出來最佳有效化的需要決定了這些物質東西的大小。畢竟這些大小也不是人真正需要得以獲得存在感的來源，更不是需求與想望的投射未來，而是資本借助於經濟的數字，誘引我們將之等同於與身體的一系列相關聯，同時假借名目折射向理性的法則裡，但是卻與我們真正的內在狀態無關聯，也與所謂我們生命的形式沒有關係，因為那些都是被歸為超出我們智性的可控範疇。

　　任何一棟建築物披覆表皮層的材料只要不是塗料，或是以捆捲為製品單元的布、捲簾等等可連續不間斷施作的工業化建材之外，其餘只要是經由單元組合的材料都避不開線條的製造，這是眾所皆知的生活常識。而且我們似乎都小看了直線的能耐，殊不知它根本難以被我們輕鬆駕馭，它那超強的分割力量以及端緣帶來的延伸，或指向的傾勢根本難以阻止。所以唯有它可以切分開天與地，以及一切有形世界的事物與無形界域之間的分隔，最後都得仰賴這一條線。

　　當代拜超高電速電腦與數位擬像預顯能力所賜，讓我們得以能夠開始操縱線條複雜分割的圖樣型，由此得以朝向設計者預想的表現性呈現。以此方法達成其預想結果的作品，已在21世紀第一個10年過後出現，例如荷蘭阿姆斯特丹港區的電影博物館（Eye Film museum），它那白皙不透光實體面上的分割線，必須要裂解上述提及的是相關於圖像感知上的作用，所以被施以細碎化尺寸的單元數值，阻止了線條過長狀況的出現，以致所謂的延續、拓延與指向性的力量被全數消除殆盡，由此得以讓白皙容積體的型廓面容獲得最大限度的張揚；里斯本海岸邊那座猶如被暫時凍結在那裡的一道大浪，也就是MAAT博物館朝向海洋面的面容。它的表面是選用令人出乎意料的兩種基本單元磁磚並排鋪置貼覆於面的結果，讓我們眼睛視像的呈現完全難以連串出清晰有力的分割直線的出現，這很大部分得利於兩種磁磚單元片適切相對窄的數值，以及並排貼之後磁磚單元長度端的直線與相對毗鄰單元的斜線，連串聚合出來的碎形效果，當然主立面的非平面型傾斜也是功臣之一。另一個因素則是磁磚單元的反常態厚度引誘出片與片之間非同平面的錯置線，又給碎形增添多一維的複雜度；巴黎市的愛樂廳（Philharmonie de Paris）主廳容積體外塑形那些折板面表層的披覆，是數量有限的單元，只是彼此形狀差異巨大，難以被我們的眼睛辨識暨歸類。其並置聚合的結果，已經溢出常人常態之下圖像認知規則化複製確認的意識邊界，導致若非異常專心的仔細聚焦於局部，並且相互比較單元與單元之間的特殊狀況之外，根本看不出它們確實的重複性，因此我們所獲得圖像辨識的結果，是歸結得極其複雜的印象。

　　從相對立的視角，觀看複切割面容形成的類族成員，也存在多一種可能性，

也就是從複雜並置的類族裡朝向並置的近乎密接狀況，此時兩者面容上差異分別的屬性近乎重疊，這也是類型劃分難辨解可能發生的狀況。由這個面向觀看阿姆斯特丹的安妮之家（Anne Frank Huis），最終由新舊建物並置而成的立面總體，就可以被視為兩種類型共成的結果。同樣的視角面相讓我們也可以思考石井和紘（Kazuhiyo Ishii）在橫濱市（Kanagawa）「同世代的橋」（The Bridge for Our Generation）作品面容的呈現。這種差異被凸顯的需要與需求，在阿姆斯特丹港區填海造地的住宅群裡就可以獲得這種渴望的訊息，尤其是那群面朝海水面向毗鄰並置的單獨住宅群，每一棟建物都展現自己與其他住屋不同面貌的事實。換言之，在可能的狀況之下，每一戶人家房子都不希望與其他人相同，也就是「我要有自己的一張不同於他人的臉」，這也是自主性呈現的表徵。在這裡它們連構出一條展現成複切割形貌的建築面龐，以個體的努力成就集體更加凸出的特質，這也應該是社會住宅或集合住宅要面對的關鍵問題。

上下分截／左右切分

　　即使完全相同的東西被清楚的切分線隔斷開之後，它就獲得更進一步的自體性，就建築物被組構成的各個構成部分不論什麼樣的形貌，只要我們從一個方位看它時，它在視框內呈現的圖像就會被意識型態摧動朝向讓我們認為它具有完整的形廓，而且這些外緣面讓我們覺得它們的大多數都仍然在圖像面後方繼續延伸，這時我們多半已經可以將它認定為已有很高程度的自足體空間單元，這也構成與其他部分的不同呈現，至少是位置上的對應。即使鄰旁是完全相同的單元，那麼它們也是保有各自自足部分的一個單元空間。不同的切分型式最基本的有效性之一就是確立那些空間部分獲得自己的自足自體性。切分線的手法在立面上退而其次的功效是在低限度的層級上指示性地揭露平面區不同的使用部分，也就是將內部的差異回映於外部立面之上。但是這些分割線在立面上的浮露最終還是必須經由進一步的調節，否則必然顯露錯亂甚至衝突現象。這時候不只是分割線的單純問題而已，涉入這種立面形塑的參與者就是建構立面的所有可看見的東西，如玻璃的表面性、封邊框寬暨材質表面性、樑的外緣形、開窗口上緣封板暨附加物、開窗口下緣封邊暨導水板、屋頂緣處理、橫向邊緣門框暨門扇板材質、實面材質、開口型式、以及未提及的一些細構件等等，甚至常態性的陰影存留都影響著建物立面切分的容貌。

　　切分也可以選用長直的垂直或水平窗分隔2個部分，建構出連續性的斷隔，若要強化被截斷的現象強度，通常會讓這些玻璃切隔單元的框件盡可能消隱掉，

尤其在水平切分時更能讓上方的部分呈現必然的懸空現象，隨之而來的是一種輕盈形象的產生。這在西薩的濱海圖書館（Municipal Library of Viana do Castelo），以及西班牙坎加斯（Cangas）由 Manuel Gallego Jorreto 設計的政府辦公樓（Concello de Cangas），還有 Vicens & Ramos 的潘普洛納大學的傳播學院（School of Communication of University of Navarra）、Tunon&Mansilla 的雷翁當代美術館、瑞士小村奧斯（Au）小學等，都十足地釋放出截斷的現象，尤其是這些切口自立面退縮的愈遠效果愈強烈。丹尼爾·里伯斯金（Daniel Libeskind）的柏林猶太紀念館（Jüdisches Museum Berlin）以及他在德國奧斯納布魯克（Osnabrück）美術館（Felix Nussbaum-Haus）的水平或斜角度切分長條窗卻像是一個完整的軀體皮層被割破，強烈地破壞它的整面性，這在猶太紀念館最為明顯。因為大部分的切割口太過細窄，而且稍微寬一點開窗的長向端都以銳角收尾，由於形狀的細節、相對尺寸暨比例以及分配的圖樣的綜合結果，帶給我們這些異常於一般切分作用的感受。

垂直條切分

垂直切分或切分面的幾何學特性，就是截斷了事物之間水平向連接的關係，也就是毗鄰位置關係的阻隔，因此更強調了兩者之間朝向各自單體化進一步的形塑。就人類生存行動性而言，大多數生活是建立與水平向空間的關聯。若將19世紀格式塔心理學完形概念挪用至事物之間的構成關係，在建構一個事物，每個獨立部分以組成完整體構成關係的時候，每個組成單元部分在空間位置關係上首先都應滿足毗鄰的連結關係的優先性，而這個層級的空間關係都以水平向的連結為首要，這同時也是地球生命生物軀體構成的共通性，這些現象綜合的結果凝結成我們對地球上眾多事物的認識論潛法則。因此當一個存在物的整體被以垂直切分的型式分隔彼此，這很容易將我們引導到這個被切分開的部分被推向自體性形塑的方向邁進，否則並不需施行這種區分，而且這種切分型在表象上呈現的分隔極其明顯。

地球上所有高等生命形式能動性的部分都有結構骨架的支撐，以及它們所附屬的能量傳動系統連結一體，才能發揮其能動力而自由行動。這時在外觀上雖然依舊可辨識每個不同的組成部分，但是彼此仍舊維持緊密連結的關係。即使是人類創造以維持生活正常運行的物體系世界的東西，大都維持著相似的關係，所以前述的認識論潛法則，依舊大都維持著對物體系的有效性。這樣的看法同樣也會被我們轉移至對一棟建築物的辨識性之上。換言之，我們也因此將它運用

在建構空間整體刻意區分的語彙生成，例如高汀（Henry Gaudin）在法國亞眠（Amiens）的大學綜合樓（Ecole des Minimes），因為沿運河岸建物量體總長已經超過100公尺，對面民居雖然大多是彼此毗鄰而建，但是每間立面皆是單體分明。這個實橫在建物面前的存在加上內部配置區劃的考量，最後長條型建物被垂直切分成9部分。讓我們如實地感受到那些被垂切後的部分朝向自體聚結的成分增加了，這也呈現出與鄰旁民居部分的區別被強調出來，隨之而來的好處是個體的可被辨識度也相對地加大，即使每個構成部分的材料與開窗口都屬同類甚至相同。但是這些垂直或斜向斷隔的型式不僅衍生出相對位置上的不同，而且還生產出一種由單體分生出幾何形狀上的差異關係，因此算得上是一種製造差異的強烈手法。這個作品的實際現象展現了一種單純連續性的被弱化，讓我們見識到垂直切分瓦解連續性的作用，雖然並沒有展現它最強的力道，因為在這裡似乎還不需要如此，但在連續之中依舊存在著差異的調節，而不是那種一成不變的連續性。連續性的恐怖力量來自於完全同一的重複以至綿延無盡處都是如此，頭尾貫穿2200公里的撒哈拉沙漠（Sahara Desert），以及貌似變化不斷卻又在另一方面不斷綿延的汪洋大海，兩者都釋放出地球地理的連續力道，如地球重力那般無以斷絕又無從逃避的幽魄般施放暗黑感染力，這是連續性負面現象的側面之一。

複切割

當代建築外皮層的呈現，大多避免不了有不同尺寸大小切割線條的存在，因為只要是需要藉由運輸工具將現成已完工的表面披覆材料，運至工地現場組合之用的各種成品單元，甚至現場澆灌的R.C.結構體，最終都會留下不同單元面材之間的接合線，而這些都應被納入最後立面面形的表現之中。至於那種完全沒有分割線、完整一體的大面積皮層，大多是內牆面完成後再進行二次施做的外皮層，如水泥沙漿粉光、洗石子面、抿石子面、磨石子面、灰泥面、當代複合塗料等等，即使是堪稱添加特殊材料讓最長單元超過100公尺的R.C.現場澆灌體，不需要伸縮縫斷隔線的羅馬國立二十一世紀藝術博物館（MAXXI），仍然留存著塑形模板的分割線。當然這些必然存在的材料單元的交接線，因為是無可避免，任誰來做都一樣。就像丹麥思想家克爾凱郭（Søren Kierkegaard）曾說過的話，他的意思是：在必然性之前，上帝也只能低頭。換句話說，如果你想要克服這些必然的分割線，那麼只能將它們納入建物的空間與立面的構成之中，別無他途。在現代主義諸位大家師之中，路易斯・康是其中的最高超統合者，他在賓州大學的醫學研究中心（Richards Medical Research Laboratories），就已展現這方面統合的專注。

模糊化形狀的固定力，對抗形狀的束縛朝向一種無形狀的疆界探索，或許也是再次激生在這光電板式耗散性資本主義力量僵硬化的身體與感官真正再活起來的可能刺激之一。如今，絕大多數的存在物早就在從小到大接觸無數次的光電板映射之下，連物自身都已厭煩了，厭煩我們只能將它們重構成我們心中想望以及情感投射的客體，於是我們自己也變得麻痺而不知道什麼是物自身的厭煩。物就是客體，客體要沾滿物性才能被我們捉摸，可以認為是不了解的了解，才能在我們的日常生活中被賦予生命（被認為是有生命）。其實這個所謂物質文化的進步，只是班雅明的唯物主義中愈堆愈高的人類廢墟垃圾場而已，它們只是世界石化史上的一處印痕，沒有真正的生命時間，最後只能被淹沒在無數後繼的光電聲影之中，登錄次數會隨著時間的愈久而相對地愈少。

　　一條直線的存在，就開始對它所存在的面進行劃分左右或上下，它同時也在進行線兩端的連接，這些確實也是幾何學的第二性，只要它不被抹除掉，它就自動在施行它的天生作用，因為凡事都必須建構關係，而這些都是屬於外延關係。雖然都是外部的，卻因為線的介入，面起了一種最小值的變化，因為有了一個參照的參考存在。在現代主義偏抽象性的畫作裡，沒有一條線的出現是沒有影響的，有些線條的位置更是關鍵的，尤其是那些擺盪在抽象與具象之間偏移的畫作，其線與面組像分割的位置暨寬度更呈現出超絕影響力。在畢卡索的某些屬於立體派的畫作裡，甚至一條線就牽引出空間的透視作用，讓三維性浮露；也有的一條線就錨定了東西形廓的生成中，是頸部的顯現，也有時候是臉的出現。在馬列維奇（Kazimir Severinovich Malvich）的至上主義畫作裡諸如《白中之白》（White on white）的四條不成其為線的線，就描繪出另一個東西的生成於原有的無差異之中。一條線似乎早就已經有它自身先天的意志力量，而且不容忽視，而且也不會因為你／妳的忽視它就不存在。

複切割／混搭

　　一條線的出現讓原本同一的面產生最小值的差異而開始朝向變化，而其第一個變化的作用可被稱之為「切」或「割」，這時兩者同義。當我們說一個完整的面被切而分開成兩部分的「分開」，其意思是組成關係起了變化，還是它只是一個現象的呈現。所有切割都只是現象關係，同時也是結果的呈現。建物立面的複切割可以因使用功能的不同而切分；也可以為了呈現各個部分的差異而割分，而這所謂的差異可以包括所有的不同項次因素。沒有所謂的無效的切割，即使是很

差的結果。因為差異已經生成，即使不是實質的或是效果不彰的，也是最低限度的表象上的差異。而切割的生成可以使用容積體的前後或上下錯位形成、也可以以使用面的折向來產生、不同材料舖面之間的交接、複製或不同單元件之間的接合、差異工法之間的交界、刻意額外附加的分隔元件、複皮層的前後或左右錯位的分隔線……。

　　複切割的面容可以朝向多重差異表現的可能，而且也是邁向複雜範疇的道路之一。畢竟複雜的世界其豐富暨多變也並不是純粹的範疇所能函蓋，就像康定斯基（Wassily Kandinsky）畫作的世界並不是蒙得里安（Pieter Mondriaan）的世界，兩者之間根本不存在交集；高第（Antoni Gaudi）建築的世界與密斯的也同樣不存在交集，因此才得以讓我們知道這是個多樣又複雜的世界，沒有哪一個可以替代另一個。就像彼得・艾森門（Peter Eisenmen）建物面容的複切割所能傳送出來的訊息，與安藤忠雄建築面貌傳遞的訊息全然不同。甚至可以確定如艾森門在東京布谷設計公司立面的意指對象是安藤的建築構成面形的切割所不能及；安藤光之教會的簡直面形的力道就不知道艾森門的複切割語彙可否與之匹敵？同樣是西班牙建築師米拉葉（Miralles）與剛伯（Alberto Campo Baeza）兩人的建築可謂南轅北轍，米拉葉所有建築物的面貌全數都可以說是複切割的呈現，因此讓這些本來就已經在構成上很複雜的建物容積體，整體面龐更加複雜化。就以烏特勒支的市政府增建案（Utrecht Town Hall）以及阿姆斯特丹（Amsterdam）港區住宅區西8（West 8）事務所設計的那座擾動形貌的人行橋（Pythonbrug）南端街道邊的那兩棟連棟住宅，它們的容積體都已顯露出牆體的變化勢，再加上那些立面複切割的介入，更朝向以複雜激發複雜的積乘效應，並非只是倍增的結果而已；再看剛伯的住宅以及公共建設，甚至比安藤忠雄的建築不會不更簡直，而且也不見得不豐富，有些作品同樣簡單到不能再簡單的白牆與其上不得不的開口門而已。另外他在薩莫拉（Zamora）省城的那棟政府機關（Advisory Council of Castilla and Leon），在老城窄街上的立面就是兩道兩樓高的淺土黃當地砂岩板披覆的高牆，而各自只有一道開窗口。另外在面向廣場的主要入口立面上，就是前述牆的延伸轉角之後，只有一道高度220公分的雙門扇開口門，這就是這棟建築物對外的面龐。在這裡例舉這些例子就是要說明喜愛與價值都已是當代世界個體的自由選擇，只是不存在唯一的面容，可以表述所有的東西而都可以激生出所有人的目光注視。建物的面容要引起人們的意向性擾動，當然是需要設定將期望投射向那類的人，以及想要表現什麼？而複切割手法的施行必然讓整個建物立面朝向差異的放大，走向與同一的相反方向，相對地當然比較有機會去探究什麼是一張建物失控的面容？什麼是分崩離析的面龐？什麼是離散到近乎無邊界失序的容貌？什麼樣又叫做無從辨識？這是簡單所不能的。

西納斯阿羅鎮公所（Säynätsalo Town Hall）

化解磚造重量感的水平切分

DATA ————————————————————————
西納斯阿羅鎮（Säynätsalo），芬蘭｜1949-1952｜阿瓦‧奧圖（Alvar Aalto）

這棟磚造物的鎮公所，座落在一片樹林之間，藉由建築群落的量體高矮差別及立面開窗的形式，區隔出空間的公共與私密的不同屬性。磚造物以上升一個樓層就朝前懸挑出容積體，形塑出這部分側面成為階梯形的樣貌，完全與我們對磚砌體是壓力材料，無法抵抗拉力的基本材料屬性，與磚砌體結構力學行為結合一體的垂直面型或朝內傾斜的面型基本認知相違背，因此釋放出一股誘引眼力的引力線。另外，它的2樓主入口立面刻意把上3樓的梯空間外掛在主容積體外部，同時將它的屋頂輕薄化而且以一道水平長條帶窗把整個屋頂切離開牆身，此舉讓這道水平長條窗在外觀上，將最高的磚砌體硬生生地截斷與下方的連接。這道水平長窗沿著最高磚砌量體的兩個邊緣，呈現為攔腰截斷的樣貌，實際上它是較矮量體的屋頂板，只是在這裡細部設計讓其屋頂板外緣裸現為一道薄片而已，如同長窗上緣的切水板而得以營造出這等視覺效果。

垂直的牆面由於分割出不同大小與位置的窗戶，不僅使得原本小的室內，產生多樣的延伸與擴展性，並且接引進柔和的光線，渲染了室內木質的元件，散溢出樸實溫潤的金黃色澤，空間裡也充滿些許的豁達與溫情。

#容積塊體
塞納約基圖書館（Aallon Kirjasto）

水平斜板立面呼應室內天花板

DATA
塞納約基（Seinäjoki），芬蘭｜1955｜阿瓦・奧圖（Alvar Aalto）

　　為了營造主要陽光都從上方近乎水平向射入，再經由曲弧形天花板把日光均散至室內的自然間接光照的現象，所以地面層盡為實牆無開窗口，所有的開窗就剩屋頂下緣九道水平柵板之間形成的連續開窗面提供室內自然光照。因為它是一個多折角面的空間，所以增加了它朝南的總長度，而得以增加進入室內的光亮。在這裡，這些水平遮陽柵板以一個斜角朝下傾斜，利於積雪的自然滑落，同時更重要的是將陽光經由斜板折射進其後方室內屋頂的多變形曲弧面。它們是經由剖面摹擬的結果才獲得斜面板的斜角、間隔距離以及天花板多變曲弧的最佳關係，因此才獲得建築史上第一次出現的水平斜板外觀立面與室內天花板對映的結果。

#切分 #量體上下分段

大司教博物館（Domkirkeodden）

自然形的破口形成外觀刺點

DATA ────────────
哈馬爾（Hamar），挪威 | 1967-2005 | Sverre Fehn

　　半新不舊的棗紅烤漆鋼板屋頂與舊石砌牆清楚地切分成上下兩截，下段是舊石砌牆，上段是新增烤漆鋼板牆暨屋頂，刻意貼近一般民居農倉樣貌暨材料。這些絕大部分的面容都維持著幾近現代主義時期的原樣，重要的差異是在於那些石砌體牆在時間漫長的侵蝕之下，裸現出碎破開口緣線的自由邊形封圍口的處理。在這裡，整座建物立面圖像上的尖點（刺點）就是那些自然形的破口，所以必須維持它的不被干擾，但是同時卻又應該突顯它的存在，因此使用了比破口更大尺寸的無框強化玻璃蓋過整個破口，一則以提供不鏽鋼扣片的連接，二則形塑出最低限度的差異對比，也就是最微弱的直線與直角的對比於自由形。由此經由玻璃黏流著光面積的增大也爆增其後的漆黑對比。另外增設的垂直切口窗群的一樓高構造物，提供與主建物全然對立的垂直切分群聚體，建構出彼此對峙又調解的奇異張力。

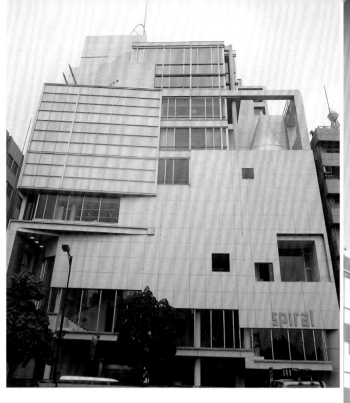

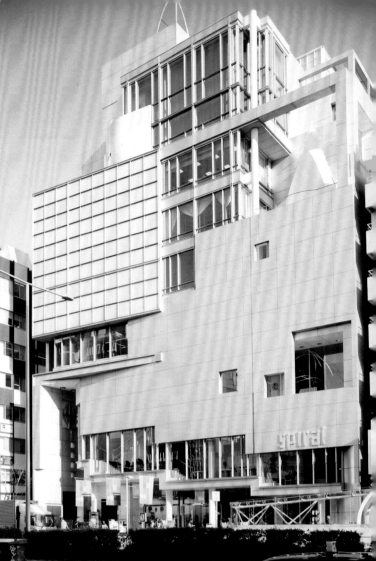

複切割

Spiral複合機能樓
（The Spiral）

模糊水平板界線的複切分

DATA

東京（Tokyo），日本 | 1982-1985 | 槙文彥（Fumihiko Maki）

　　它的面貌在街道的連續性引入了一種短暫視覺性渦漩的效用，雖然並非同街區最高的建物，但是因為鄰街面形體與面貌的構成，完全與周鄰建物無從歸屬出相似的類型，但是卻又並非異常排斥鄰旁的突兀型。一般建物受制於樓板分割的水平板線條影響，開窗的上下緣會受限於樓板位置，除了帷幕牆的玻璃面分割線可以刻意會連續越過樓板線，但是大多數會在那裡設置分割線，以斷絕室內樓層上下之間的干擾。這棟建物立面的整個2樓樓板完全違反常態地設置成階梯型，不僅於右側緣倒成斜角，同時在左側緣的地面層倒成同樣的斜角。更怪異的不同邏輯之處，在於左側下段的內縮凹口，經由上方斜向懸凸板與左端緣垂直牆的聯手產生朝向關於「門」樣貌的形塑，同時又經過右側階梯型2樓板漸高的強化，讓人會將右邊凹槽口視為主入口，但是事實上的主入口只是配置在近中分處下方的玻璃立面之上；位於左邊緣上方的正方形列格切分的鋁框面似乎成為一處獨立的異他部分；位於中分位置的頂部玻璃面的分隔圖樣，並不相同於二樓玻璃牆分割面，像是一處獨立容積體；唯一清楚裸現的上緣段那根圓斷面柱下方實牆面，又刻意開設正方窗完全企截斷柱子與其下方的垂直連結；頂部右邊緣橫樑形塑的空框架後方的圓錐實面體，由於尖端的高聳凸出而得以由街道上的視框裡成像；實板牆面水平中分線下方的3個開口無法從理性邏輯裡推斷出任何法則於其後；實牆面於上緣柱位下方設置一條明顯的垂直切分線。這所有的一切都令人不解地迷茫，但是它們綜合散放出來的韻味卻是十足日本現代性的另類奇異優雅。

＃水平切分 ＃上下分段

加州大學爾灣校區牙醫中心（UCI Dental Clinic）

屋頂呈對稱雙斜並行

DATA
爾灣（Irvine），美國｜1985-1986｜艾瑞克・歐文・莫斯（Eric Owen Moss）

　　這棟建物上段因為屋頂的被切分成非連續的類似彼此分隔的塊體，與一般住屋的屋頂形貌得以明顯區分，同時與下方的水泥空心磚牆清楚區別成差異的兩段。它的屋頂並非如一般建物完整，與平面一致從頭到尾的對稱雙斜並行，而是依外觀的形貌整合與內部的需要暨位階的有序化而分段出現，這些構成在長向立面的前後都起著相應差異的變化。它的長向立面牆於地面層腰身以下是土黃色粗糙面水泥空心磚砌牆，上方則為白皙灰泥平整牆。其實它的屋頂被切成四段，而它的雙斜屋頂是非對稱的傾斜角度，同時並不是依循長向的中分線，是偏位的而且切分成兩條，加上其上方又有四個大小不同的凸出容積體，讓屋頂更複雜，同時也反映在局部開窗上。

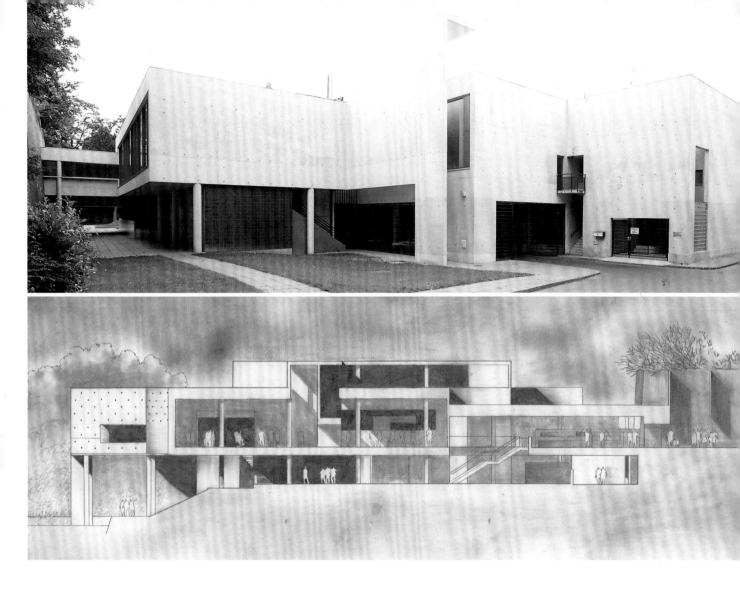

#容積塊體
第一次大戰博物館（Historial de la Grande Guerre）
壕溝戰的形象暗示

DATA
佩羅訥（Péronne），法國｜1987-1992｜亨利・西里亞尼（Henry Cirenen）

　　它的量體長向端緣部被截成接近快要斷隔開的兩個部分，其中一個2樓以上的懸凸體，露出自由列柱的一支變形的「V」字型柱，托起相對大尺寸的容積體而呈現一種異樣的將靜態朝向動態的隱在形象生成。更奇特的地方在於這個朝湖畔方位的立面牆上的2樓實牆滿佈著自牆體朝外凸出的R.C.細短棒，若在適切時刻的陽光之下將會呈現與眾不同的陰影效果，好像生成另一種「槍林彈雨」的擬似轉像。若將這個可聯想性與被刻意切割的相對窄深的分隔間空間型並置一體，一種與一次大戰相關聯的某些屬性形象似乎呼之欲出。當然容積體之間的彼此分隔以適當間距，在有意無意之間也企圖喚起與第一次世界大戰戰場空間型式可相關聯的「壕溝戰」。

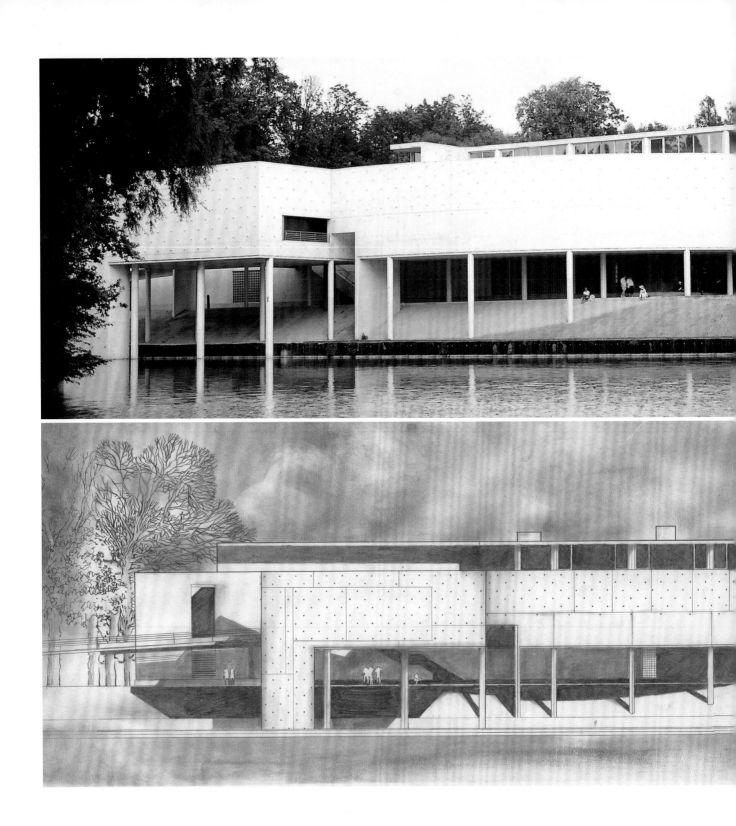

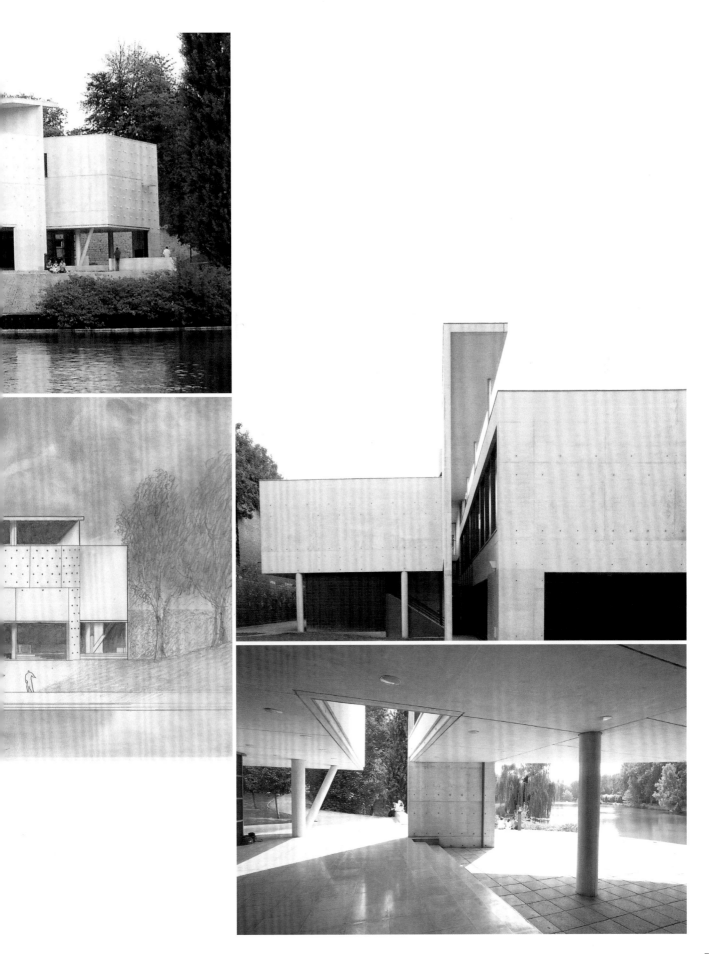

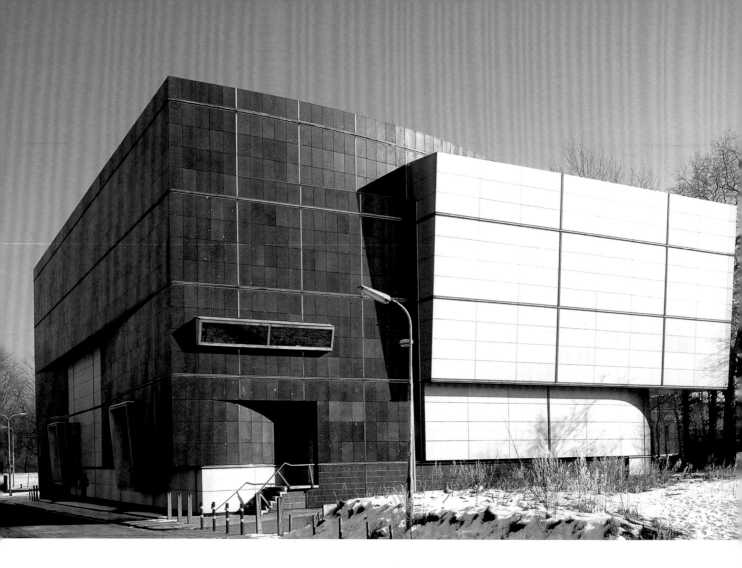

#切分
電力設備控制室（REMU Electrical Substation）
表面相錯位的容積體並置

DATA
阿默斯福特（Amersfoort），荷蘭｜1990-1992｜UN工作室（UN Studio）

　　雖然是早期作品，卻是在立面材料使用的區劃與分割細節費盡心思，而且獲得相關於交流電類比投射聯想上的可被理解溝通的表現性，這卻是它們近後期作品裡漸漸淡隱的部分。這實際上近乎梯型地塊而且功能使用幾乎占盡整個地上平面樓板的建築物，能夠建構出皮層暨容積體形成多樣變化的結果，也確實展現了設計團隊成熟的功力。

　　在這裡的短向立面上呈現出兩座表面材料顏色相異，而且分割尺寸模矩各自不同的建物容積體並置的結果，因為它們屋頂高度不同，而且立面相互錯位，被一條清楚的垂直分割線切分出彼此。換言之，它所散發出來的訊息是朝向彼此存在差異的兩棟建物並置的結果；另一個短向立面同樣裸現出兩個表面相錯位的容積體並置的結果，只是在大約190公分以下的部分是連接一體；長向立面之一的容積體皮層錯位生成切割面前後的部分與短向立面的垂直向交替成水平向，因此形成不同面材的相併吞又讓局部外露的現象生成，由此得以提供為因為空間上的鄰近優勢讓符號意指作用朝向相關目標範疇的窄化獲得框限進而錨定想像的對向。

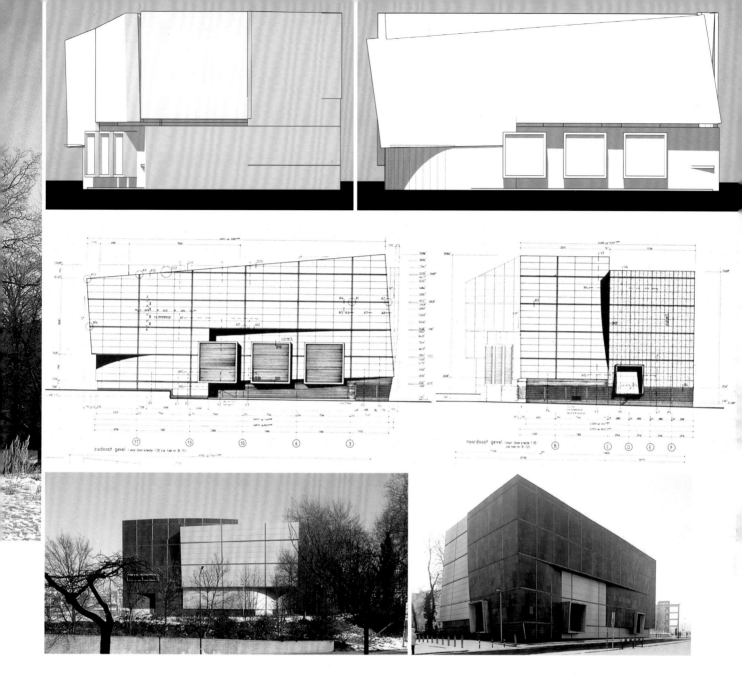

　凡實際生活世界裡的物質材料都有其尺寸大小，建築物的表面材料經由工業化生產暨運輸的必要與實際上的施作需要更是有其尺寸規範，因此它們的構造構成大都必然要出現模矩與尺才不同的分割線存在，但是若僅僅只是涉及表面材的披覆與分割，就根本不需要如此大費周章地建構容積體彼此錯位又凹凸的差異現象，不只複雜化所有的立面型，同時又增加造價。但是一棟建物的面容永遠不僅僅被那些設定的使用功能而就這樣地消耗殆盡，它也有自己的欲想，雖然設計者同樣也有欲想。這就像班雅明（Walter Benjamin）曾經提及的：當你注視一張相片時，那個影像也在望著你。這個世界事物的底層根本是盤根錯節地糾纏著，只要你有所感受，也是它們在連結的時刻。百年前特斯拉（Nikola Tesla）發明了交流電（Alternating Current）被概念化圖示之後，是否較愛迪生（Thomas Edison）的直流電更對應著這棟建物的面容呢？

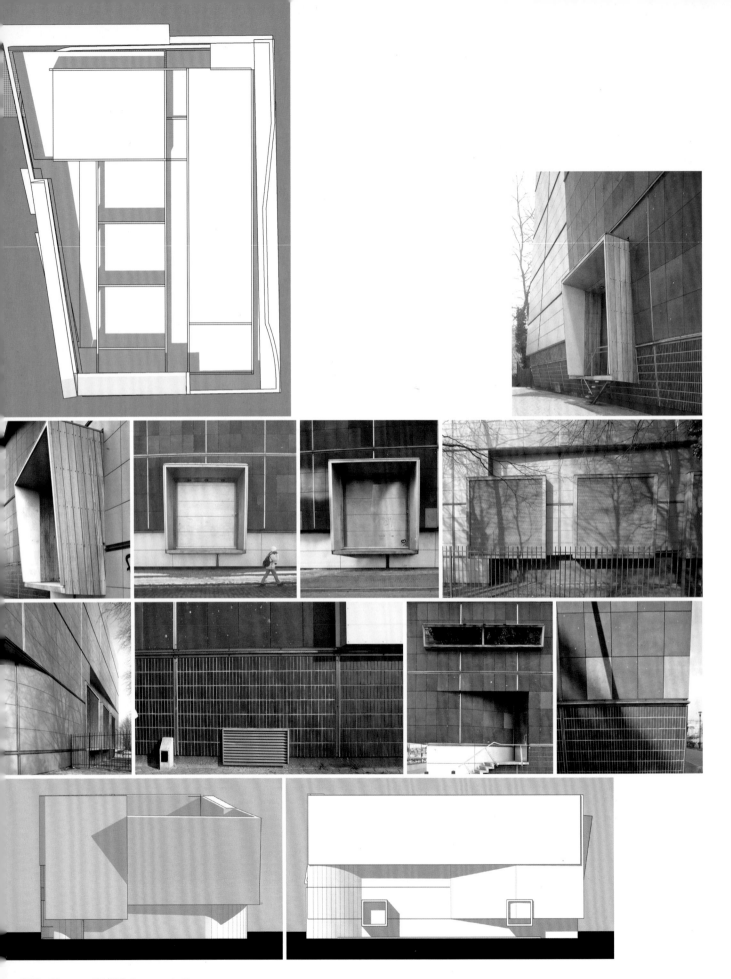

#量體上下分段 #複皮層

斯德哥爾摩美術館（Stockholm Museums of Modern Art and Architecture）

長向立面的低限分割

DATA
斯德哥爾摩，瑞典 | 1991-1997 | 拉斐爾·莫內歐（Rafael Moneo）

　　這或許是莫內歐最平凡的成熟期後的作品，雖然採天光的頂光光器在R.C.造的主體內外都加附了內外皮層，這些成列的光器仍舊難以挽回建物立面的平凡。平整又高的長牆上完全不見任何開口的結果，讓這道長牆面完全沒有滯黏度地催促人快速前行，不像西薩的波多美術館（Museu Serralves）臨花園向的長牆在展區近尾端處開設的斜向懸凸盒子開口，奇妙地產生誘人目光的引力線，讓人的眼睛自動想朝它多看一眼。在此，頂光成為展覽室的唯一日光通口，也因此造就了屋頂上成列的鋅板覆面方口光器容積體凸出物，在最低限度上調節著整棟建物的單調。長牆頂部以上施以金屬板覆面，形成清楚的上下切分的容積體面型，於此仍舊難以挽回其單調性。

勃根地大學教務樓（Universite de Bourgogne）
猶如輕放於薄板上的盒子

DATA
第戎（Dijon），法國｜1992-1996｜派翠克・伯格（Patrick Berger）

　　四座長方形的2樓高的兩個樓層板容積盒子，在長向立面上設置了等間距的眾多開窗。這四座長方形體又以彼此等間距間隔地放置在一片比例上相對薄的平面板之上，而這片平板又被直接放置在一座朝平面外緣內部退縮的多開口的1樓高的盒子之上。因為看不見一般結構支撐件的柱、樑或格列框架等等的存在，讓它們彼此之間的連結就好像獨立個體的輕輕放置而已。事實上這些都是費盡心思在構造上接合細部的刻意處理，把結構件不僅隱藏在所有可被看見的構造物的後方，同時把承接上方容積體的平板外緣薄片化。這些眾多的邊緣朝向細節化的手法是從現代主義建築才開始，古典建築的背景情境不在此，現代之所以被稱之為現代，也是因為整個背景情境已經被替換掉內容，所以才會有這樣的說法，也就是那種古典的時代早已過去了，永遠不會再回頭重來了，因為情境內容已經徹底地被置換掉了。所有的這些細部的處理都朝向將建築容積體及其相關聯的一切對象去量體、去重量、去框架、去規範與去慣常性以朝向所謂的自由表現。

#水平切分 #上下分段

哥本哈根皇家圖書館（The Royal Library）

斜分幾何塊體產生動態性

DATA ───────────────
哥本哈根（Copenhagen），丹麥｜1993-1999｜Schmnidt（Hammer&Lassen）

　　遠處觀看就是被垂直切分成左右兩塊的相對大尺寸暗黑容積體，兩者的外部形廓線連接成完整的近乎斜方幾何，只是面朝水岸的右邊量體因為成為上小下大的穩態梯形，讓地面層水平清玻璃長條窗切分開暗黑容積體與地盤分離的清盈樣態，以及短向斜切面想召喚的稍具動態傾勢的整體樣貌完全被長向立面的超穩定弱化。這個立面形貌給我們的教益在於：任何東西，只要有連續圍封面的存在，樣貌界域就要將它進行登錄定位。它必須選擇呈現為什麼樣子，這似乎無關緊要，卻同時也至關緊要，完全依人站的觀點位置而定。

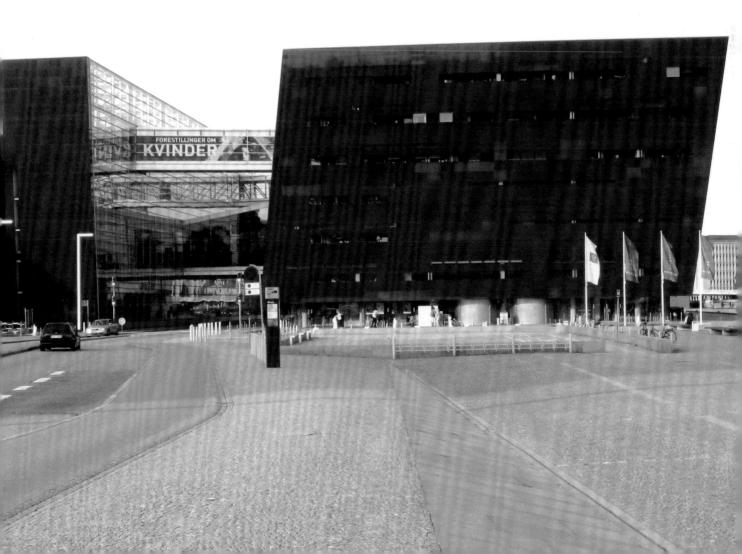

複切割
基亞斯瑪當代美術館（Nykytaiteen museo Kiasma）
四向立面不同切分型式

DATA
赫爾辛基（Helsinki），芬蘭 | 1993-1998 | Steven Holl

　　在西元2000年赫辛基市被遴為歐洲文化之都，藉此透過美術館的興建，整合赫辛基市中心的重要結點空間與都市環境質紋的脈絡關係。因此美術館本身必須展露相當的獨特性，所以美術館籌備委員會特別邀請際知名的建築師參加競圖，參賽者的條件必須是從未完成過美術館的設計案。可見赫爾辛基市求新求變的強烈意念，而Steven Holl 即其中脫穎而出的一位美國建築師。

　　此美術館的基地座落在赫辛基市的中心，周圍環繞著許多具有歷史文化意義的重要建築，諸如中央車站、國家博物館、國會大樓、芬蘭民族英雄Mannerheim紀念銅像（本美術館即蓋在原記念公園的原址上）和芬蘭國家音樂廳（由芬蘭知名建築師Alvar Aalto設計）等，再次顯露此美術館的重要性。

這座美術館是Holl第一座公共建築案，應該也是至今他的作品裡最複雜與最多細節的一個。因為容積體的構成就已經很複雜，而且四個立面所鄰近的周鄰環境以及人的來去之間的朝向又有顯著不同，同時室內的使用功能區劃又有差異，由此而綜合出來的四向立面存在著極大的不同表現。朝廣場向的短向立面將組成建物總容積切分成兩個不同量體端部，在這裡以彼此完全切分開的型式呈現，借由另一個介於兩者之間的玻璃盒子接合，由其下方的樓板底再延伸出另一片屋頂板成為主要入口的引導標記。

美術館由相差一層高的兩個量體相交錯而成，由南向北漸漸升高。北立面從屋頂至地面一片完整且順暢的鋁板曲面，透過約一樓高的缺口形出入通道，一方面隔開了演講廳、倉儲及辦公室的空間，二方面連接了缺口外得一道淺水池，直接類比潺潺流水往湖泊河網的蜿蜒曲流意象。美術館的南面設有一露天咖啡座和主要街道相對，休閒的座椅鄰接一沐照著柔和光波的水池，飄移不定的水面充滿變化無窮的閃爍，搖漾出芬蘭光澤照人的湖光山色。另外，向的南北兩立面，皆覆蓋著發亮的鋁板、透明玻璃、霧面璃等等亮面材料，以對芬蘭高緯度的藍天和漫長的白色冬日，讓整座美術館熠熠生輝。

四向立面可謂存在著巨大的差異性，其原因之一是基地位置的四向毗鄰環境如實地也存在著不同的屬性，當然這是因為新建物的置入而加劇了這些差異的突顯。基本上這棟建物垂直面的開窗型式，只有在主要入口上方玻璃分割的尺寸單元模矩不同於另外兩個長向面的玻璃分割單元；朝向城市主幹道面向的清玻璃面雖持齊整分割，同時在較矮容積體上切出一道垂直切口，因為在室內這位置上可以看見對街150公尺處芬蘭議會大廈塔頂；鄰窄街垂直牆玻璃面則擴張到很大屋頂面積，同時與鋁覆板分割面形成不均等交結樣式，而曲弧牆面的開窗最獨特，好像是從容積體切口之後朝上翻凸出而成形；曲弧體短向端部立面的分割刻意裸露出曲弧面的厚實身軀，其水平切分板刻意留設出陽台，並在右緣斜面全數覆蓋玻璃，提供內用梯明亮的日光。

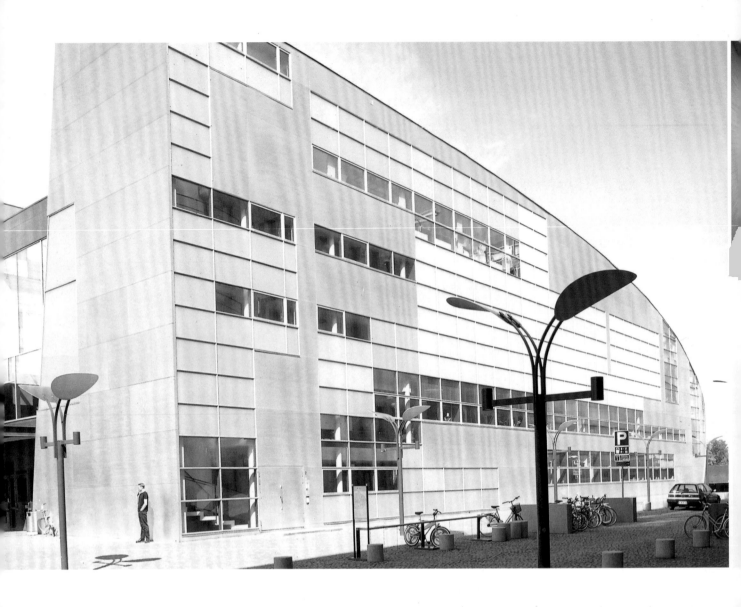

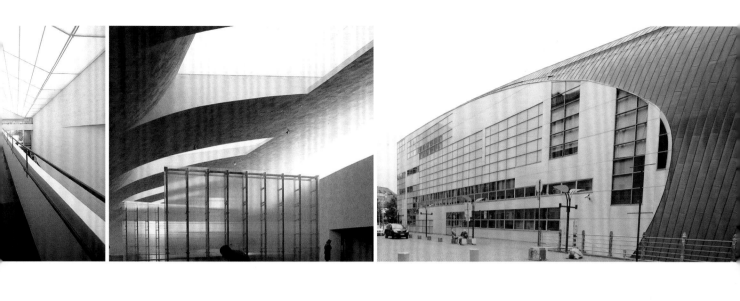

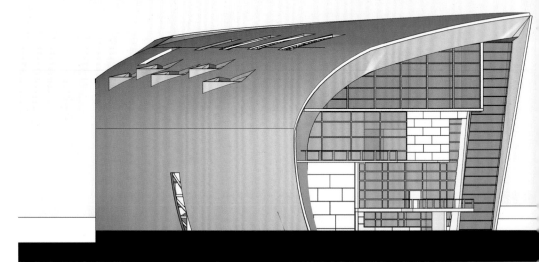

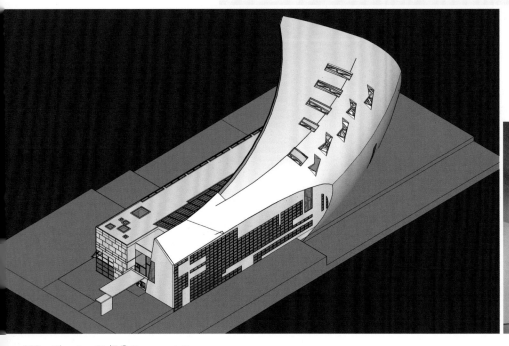

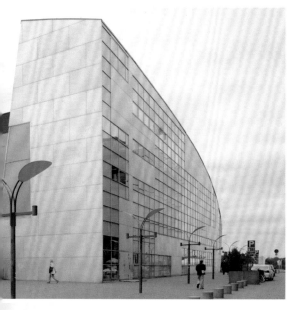

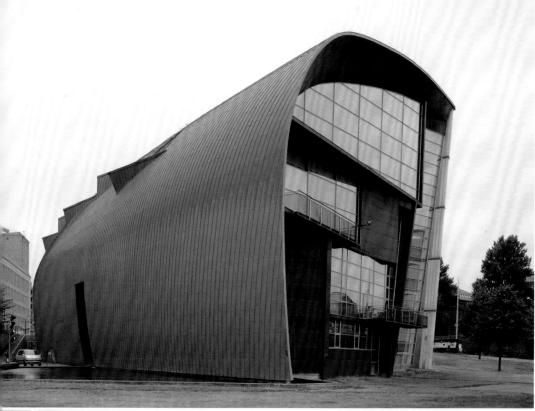

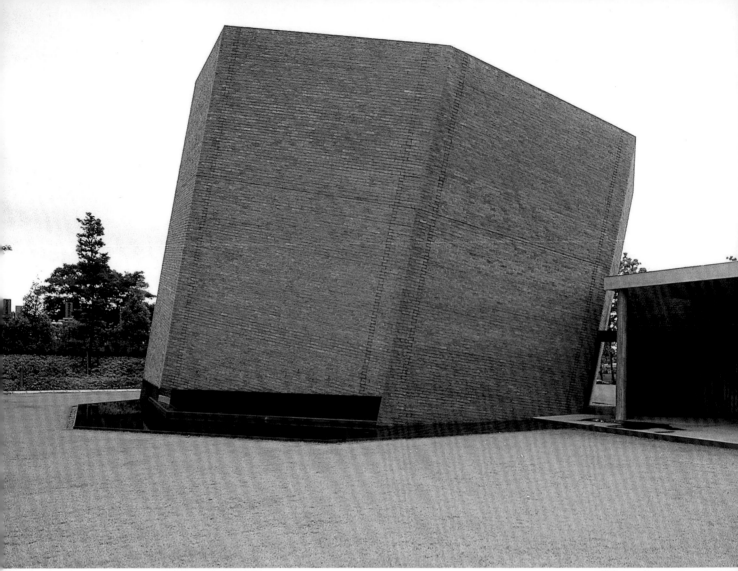

體的分離或串連

風之丘葬齋場（Kazenooka-nakatsu）

聯結人的溫度感以接天地

DATA

中津（Nakatsu），日本｜1994-1996｜槙文彥（Maki Fumihiko）

　做為日本自現代主義建築運動以來的第二代承接者，一路走來，只有這個作品脫離他自己為它設定的語言師承暨語彙型式，但是也唯有這一棟建物釋放與土地聯繫的態勢，以及關於人的一些特有氣息的連結，也就是凝結出關於人特有的溫度感。它朝向公園的整體外觀簡約至極，卻又釋放出連接天與地的可感傾勢，以一面插入地盤緩緩依斜線升高指向天空的長直三角形鏽鋼板，將後方的建築量體群全數遮掩於其後方，讓天空與綠草地的交接被相對長的三角形鏽鋼板斷隔開。另一個清晰可辨識的是粗糙面磚塊砌成外牆皮的正八角形成傾斜狀態的獨立齋場，它與鏽鋼板後方容積體之間的連接是靠一座有屋頂蓋的，朝公園方位以垂直磨砂玻璃板斜放相隔以間距的複製半開放型式的走道相連接，所有其他相應的機能空間都在鏽鋼板斜牆之後。

　為什麼選用八邊形容積體為齋場，而非圓形或是四邊形。天圓地方自古有其指涉也有其依據，然而就傾斜之勢而言，八邊形遠強於其他，而且顯露出不同面之間傾斜度的不同，同時讓水平底窗可以切過其中的兩面寬度強調出傾斜態勢，這才是實質需要的關鍵因素。

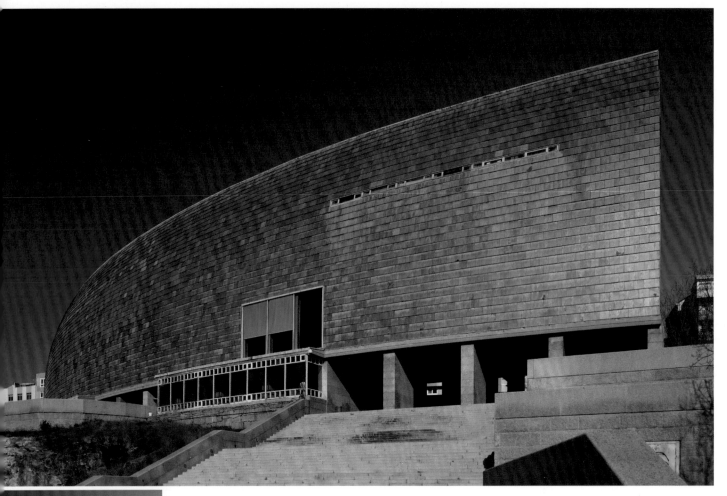

切分
人類博物館（Domus-Casa del Hombre）
迎海側與岩盤側雙重面貌

DATA
拉科魯尼亞（A Coruña），西班牙 | 1993-1995 | 磯崎新（Arata Isozaki）

　　它朝海面的微帶綠石板的披覆方式，以上一排的下緣重疊於下一排的上緣之外，以此解決外部排水同時形塑出依循立面整體形貌的自成曲弧線，而且依次地描繪出它特有曲弧面整體形的大曲弧力道，同時在有意無意之間，讓我們看見風的一張側臉－鼓脹的風帆。

曲弧牆與地盤交界處又置入水平長條窗將他幾乎全數切分開來，形塑出懸在空中的樣態，藉此襯托出曲弧牆的自體性。另一個長向立面由相互錯置的高長無開口R.C.量體並置站立在岩盤之上，如同一群由岩塊切割出來的長方巨塊體聚合體。

#垂直條切分
莫夕亞市政府
（City Hall in Murcia）
新加建物回應舊城廣場

DATA ————
莫夕亞（Murcia）西班牙 | 1994-1998 | 洛菲爾‧莫內歐（Rafael Moneo）

　　面對舊城區主教堂廣場的新市府大樓，到底應該以何種面容相對應並不是一件簡單之事，而且是這座老城裡最重要的廣場。廣場一圈除了市府大樓之外，其餘的房子老早就都已經在那裡看守著這個已經好幾百年的廣場，而新市府大樓幾乎正對著大教堂，高度共計5樓。立面有點類似外加了整道陽台空間，提供了一道緩衝層，以降低一般辦公樓立面受阻於單元區劃與相應的複製列窗所帶來的難以調節狀況。這些白皙水平板與披覆土黃石板的垂直條之間的相應比例，正好與一般柱與樑的關係相反；垂直條的位置似乎無法則可循，單獨一根，連續上下位置的兩根以及唯獨一處連續三根的都有；右下角落處有一個上下左右都是相同的長方形切口，不得不裸露出「十」字形切口單元守在實牆與上方框架之間，由下方斜向可以投映向前上方的大教堂塔頂⋯⋯。

＃垂直切分
UCLA冷卻裝置與熱電聯產廠
（UCLA Chiller Plant/Cogeneration Facility）
工業建築的易容術

DATA
洛杉磯（Los Angels），美國｜1994｜HHPJ

　　巨大的建築量體總長約170公尺，高度又足足有6樓，不得不形塑成超大的連續面，若維持不切割的同質材料立面必然引發直接的壓迫感，畢竟臨街面向都是設備空間，並不是多開窗面的辦公或教室單元。為了降低容積體的巨大尺寸及尺度感，所以必須施行建築立面的變容術，這與人類發展出來的易容術其實是相似的，一定要掩人耳目才能獲得效用。因此在地坪高度約220公分的上方加上一條除了被鐵捲門截斷掉的水平百葉窗與開窗的連續長條帶，

這條水平開口長條帶約60公分高，於其上方全數是兩個樓高的磚砌牆體。而這些牆面刻意懸凸於開窗面之外約莫40公分，這道朝南的外凸磚牆就借助陽光的威力，硬生生地把自己與下方切分得一清二楚而呈現成為懸空樣態。接著它們又被在沿街長向方位上切分成16塊不同寬度3種高度的塊體，徹底打破了巨大的尺度連續感。同時又把其中的5塊配置成相隔以至少20幾公尺間距的3群，這5塊又呈現以上端外緣向道路面傾斜的變化，而且位於中間位置群的兩個外斜體上方的水平柵板在與磚牆面最高位置的以上部分，卻以與下方外凸磚相反的傾斜方向朝後斜，加上磚牆面上方最高一層的烤漆水平柵板的相應變化。這些構成綜合的面容呈現，完全改變了一般機電設施建築物的面貌，完全洗除掉一般慣常生硬無趣又僵直無變化的死硬建物面容的形象。

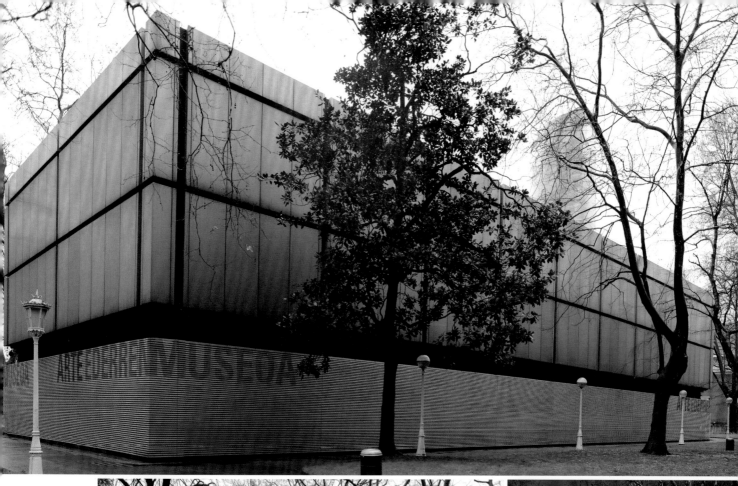

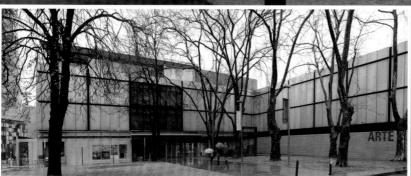

＃複切割

畢爾包美術館（Museum of Fine Arts Bilbao）

鋁板切分宛如分離的狀態

DATA ─────────
畢爾包（Bibao），西班牙 | 1997-2002 | Luis Maria Uriarte

　　鋼構骨架托起新建空間的皮層，但是這些皮層卻顯露出強烈的密實體感，因為它們的單元在長向立面上是4片相對高窄的鋁板覆蓋包括左右緣細後方邊條，在短向立面上則擴張成6片。這些大單元之間彼此被看不見的黑槽切分，讓它們完全呈現懸浮樣態組構，而且與地面層封牆的水平細條分割的鋁板維持完全分離無接合狀態，只有在主入口短向面的地面層披覆透明清玻璃，其餘大部分的新建容積體的外皮層都相同，完全沒有透露任何內部訊息於外界。這個實面深分割的面容奇異地傳輸出微弱的透明性，但是讓外界的眼睛陷入一種更加迷惑的境況，比一般的壓花玻璃更加散發出另一種誘人的魔力。

比戈大學教務處（Edificio Ernestina Otero）

長方單元聚結的變異多邊形

DATA ─────
比戈（Vigo），西班牙｜1999-2006｜EMBT

　　校園主要行政辦公樓與餐飲空間，加上室內運動區的複合體總長竟然約莫400公尺之長，這在全球應屬獨有，而且極具變化又易於辨識不同區劃的功能使用區。位於最西端建物體以密實的R.C.建構量體，加上相對不多的特殊開窗型，呈現出這座山坡丘陵學校的強烈石頭感。這個立面樣貌的特質來自於R.C.混搭石板塊共成的圖樣型構成，地面層挖除掉不少容積以提供為通道用途而引入虛空的暗黑，藉此襯托出上方容積體相對地不小。而且長向立面大多數開窗口都以特有的開口型坐落在頂部，由此更增加容積體密實厚重的力道；4對二合一的屋頂牆上緣的凸出窗，似乎是建築史上第一次出現的頂窗種屬；角落處的曲弧形刻意讓部分的樓梯連續直角折體懸凸於下方的RC實牆面之外；牆面上刻意留設的連續直角折線借此區分澆灌體的顏色與表面模板平滑度的不同，而這些表面分割線圖樣與懸凸的梯體部分，在圖樣的相似與漸變的對應中，經由聚結的作用而強化出一種屬於旋動型的形象摧生力反轉了原有R.C.體不動如山的面貌。

　　這種混搭數種材料於立面牆，經由形塑出階梯形漸次遞升，同時併合邊緣轉向的曲弧體，確實在垂直挺立的慣性力靜態形象裡升揚起旋動的傾勢。其中R.C.牆澆灌以微量不同配比以製造不同色澤的階梯形遞變圖樣，也有效地加強了旋動形象的強度，這純粹來自於圖像的同類聚結增生的效果。其他毗鄰區的牆面也維持相對少開口，而且皆為長方單元聚結的變異多邊形，讓這個R.C.容積體更能夠釋放出超強石頭感的形象感染力。

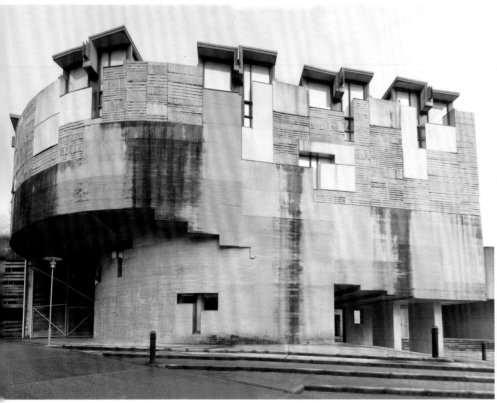

#切分

鋁工業推廣中心
（Baden-Wuerttemberg employers' organization）

切割線接縫薄如紙張

DATA
羅伊特林根（Reutlingen），德國｜2000-2002｜Allmann Sattler Wappner

一道一樓高的鏤空雕花樣金屬板牆在外觀上將雙斜面的容積體切分離開地面，在泛著銀光的鋁板外覆皮層流光面的襯托之下，好像一座幾近無重量的東西懸浮在地面鏤刻牆上方。這些表面極其平整的鋁板雖然不像玻璃表面黏附那麼多的光線，但是因為其特有的銀色光膜而建構出異樣銀光流面的柔滑表面性，就像嬰兒的表皮替換成銀色。其表層上的開窗口非比尋常，就像在有與無之間的若隱若現之中，因為看起來那些相對非常細窄如刀切割縫隙般的格柵線如同薄到像紙一般，才如此令人深感迷魅，這更加深了整座鋁板外皮層的光流彷彿吸盡主建物容積體重量而釋放出輕盈的形象感染力道。另一個細部處裡特色是那些鋁板細到幾乎快要看不到的接合線，而且完全看不見任何固定螺釘，因此得以讓表面呈現出無比平滑的光流均面的純淨性。

量體上下分段

柏林荷蘭大使館
（Embassy of the Kingdom of the Netherlands）
細部分割構成精確複雜

DATA
柏林（Berlin），德國 | 2000-2003 | 庫哈斯（Rem Koolnaas）

　　鄰河向的短向立面除了邊緣框線之外，主要由垂直不鏽鋼框分割大部分量體，只是在三與四樓之間的一座樓梯上下緣相對厚的外沿邊，切斷了每個分割單元都有自己的垂直邊框的連續性。雖然梯外牆同樣封清玻璃，而且依循原有垂直分割線，但是只有單框線而區別於其他部份；第二道切斷垂直分割條的水平厚緣框是出現在二樓角落，同時刻意懸凸出容積體，成為外凸的玻璃板封面的懸空走道，並且刻意讓底部的外緣線成為一條相對薄的線，好像絲毫沒有一點結構上的支撐作用；第三處則是由前述角落開始朝另一向越過至2/3面寬處終止，其玻璃面處理與樓梯牆相同，只是上下緣板都更厚，提供地面層挑高的上方框景。這些細部的綜合作用是為了成就看似簡單，實質上卻是精確複雜的界於離散與聚合之間的面龐呈現。

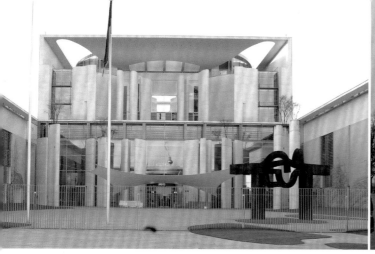
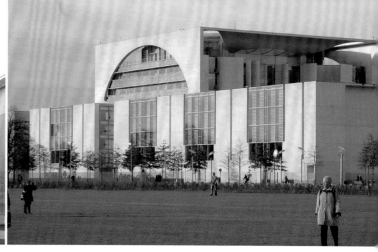

德國總理府（Bundes Kanzleramt）

輕盈薄切的親近形象

DATA
─────────────────────────
柏林（Berlin），德國｜2001｜Axel Schultes & Charlotte Frank

　　為了提供適足的私密性，所以將地面層的開窗都往上移，但是維持玻璃牆直通天空的無邊特性。正門的開窗則同樣維持側立面的通天無邊特質，但是同樣直通地面，只是在主入口立面的最頂上封了一片相當薄的屋頂板，並且維持與正立面第二層退縮面隔斷無連接的關係，讓它看起來十分輕薄，像帆布的形貌感。這些刻意在頂部處理成無收邊條的玻璃牆面，不僅用來隔斷實牆的連續，同時完全撤除掉防禦性的樣貌；入口正面也同樣施以相同原則，同時前方的R.C.構件也不頂到上緣，絲毫沒有那種厚實的排拒樣貌出現。就此它的面容所傳送出來的信息來說，確實是一種「進步」的象徵，畢竟人類世界某些事物的表象信息依舊需要借助於象徵與形象之力，不須加以說明就能讓你身感其受。

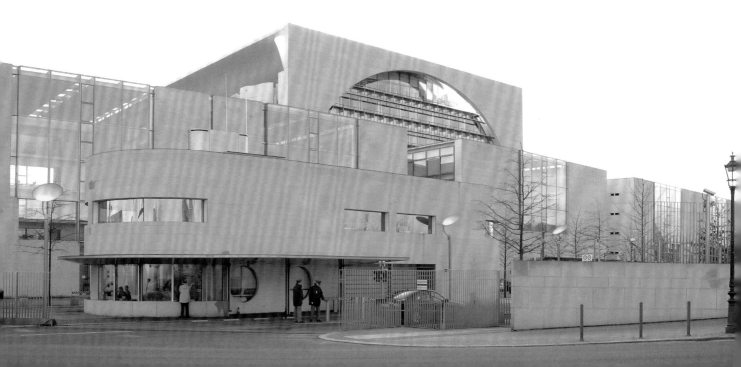

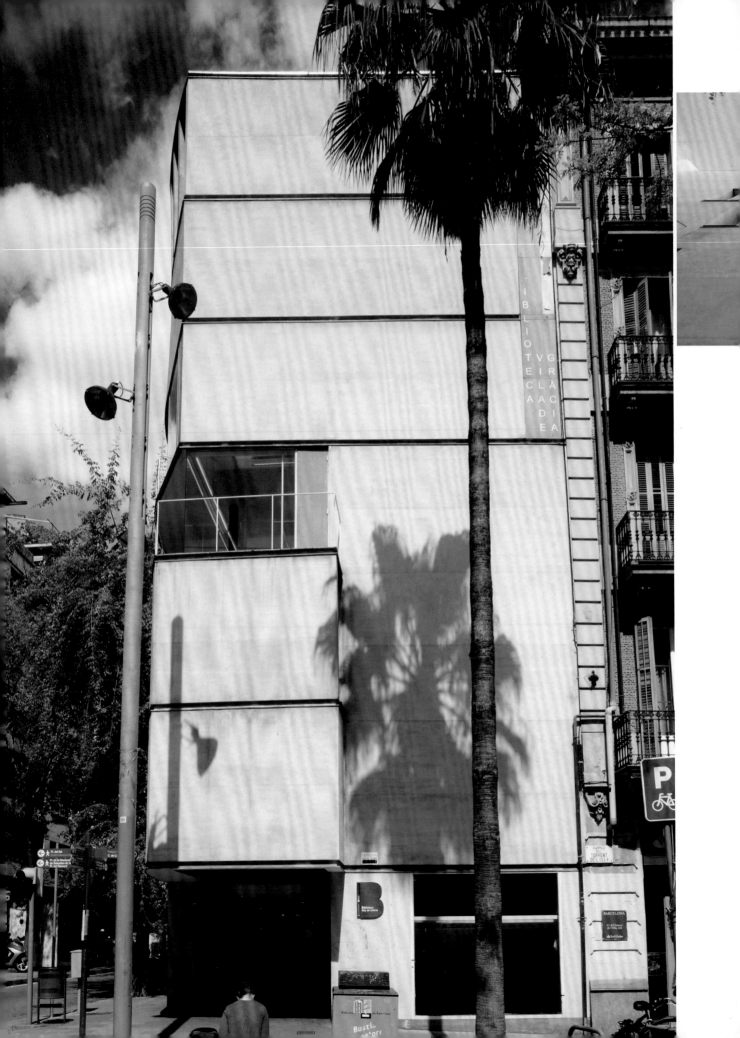

巴塞隆納市立圖書館
（Biblioteca en el barrio de Gràcia）

於狹窄街區造一方優雅

DATA

巴塞隆納（Barcelona），西班牙 | 2000-2002 | Josep Llinàs, Joan Vera

　　在舊城區狹窄街角的公共建物，至少都應該達成拓延原本既有封閉感空間質性的責任，或在低限度上成為一種中性的背景提供。由於自身的地坪面積已很緊迫，所以地面層幾乎用盡了地塊上所有可用之地，但是也在入口處提供了一處適足退縮凹陷入室內的半聚合型半戶外門廳，藉此疏緩地面層入口處的衝擊。因為面積的不足，所以整座建物自地面以上就呈現出一種鼓脹的樣態，彷彿內部充滿著過量的氣體要往外溢流的傾勢。為了要消弭經由鼓脹獲得室內使用面積的增加一點而形塑出來的豐腴感過量，所以選用了水平分割線橫切。這些水平切分線，對於量體上下之間連續傳送重力形象的斷隔，確實證實是最具有直接成效的手法，如真地調節了鼓漲感而流露一股優雅。

　　只有五樓高的容積體被七條水平槽鋼切分成街角端部與毗鄰處的七個水平條塊，同時在地面層第一塊以及四、五與最高的第七塊施行退縮、玻璃面虛化與垂直單向條柵的差異化置入，借此調節窄街的壓迫與缺乏透明性的舒展。沿窄街長向立面，極其用盡心思地引入垂直細長切口窗於第二至第六塊之間，由少開口朝上漸增的變化；接著就將地面層地塊齊高處全數替換掉實牆封以玻璃，對比於入口處地面層長向立面處；鄰近長向尾處的二樓刻意懸凸出下半段封玻璃的曲弧懸凸體，十足地有別於窄街上的所有建物；接著在尾端三樓高處又懸凸一處側開窗凸體。所有的開口窗與容積單元體的變化，讓這道長向立面流露十足的注視誘引力。

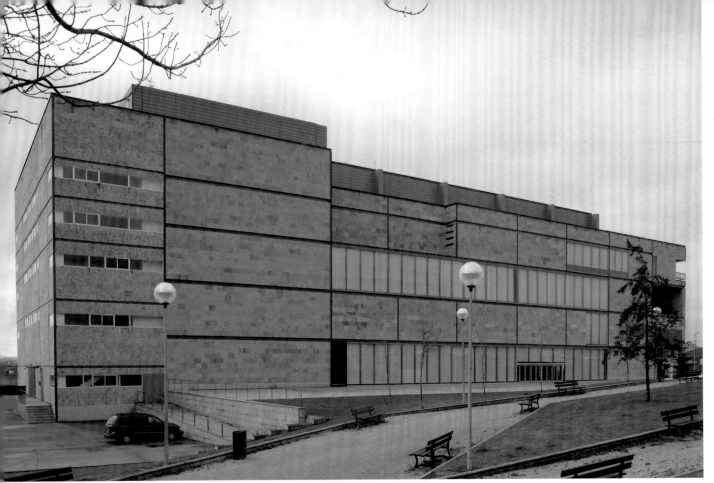

垂直條切分

薩拉曼卡議事暨演藝廳
（Center for the Performing Arts and Music）

四向立面分割各異

DATA
薩拉曼卡（Salamanca），西班牙 | 2002 | Mariano Bayón

　　這個量體與投影平面都是十足長方形的相關幾何體，四向立面都呈現出不同的立面分割圖樣。雖然長向立面的水平暨垂直分割線大致相同，但是卻藉由水平分割鋼樑之間玻璃牆面分佈的不同而劃分彼此的差異。從主入口短向立面的高度經由水平鋼樑線切分成四段，接著在長向主體面上切成五段，到了最後端的短向立面變成六段，其餘的實牆面皆為此城大部分建物的土黃色板岩片。整棟建物的立面切割後的面容也難以吐露出任何關於它的使用機能的訊息，但是礙於基地塊與高面積值樓地板的需要，它已經盡其所能地切割它的立面，藉此釋放掉一般長條方體建物的固封形向。

阿爾巴塞特警察局
（Confederacion Espanola de policia）

輕與重的雙重交結

DATA
阿爾巴塞特（Albacete），西班牙 | 2007-2011 | Matos & Castillo

　　清楚的上下兩截在形貌、構成型式、材料、顏色以及切割圖樣式等等，可以拿出來的構成項次上的比較都彼此不相關聯。地面一樓開窗口的型式是由朝向「V」字形的兩道相對細長條的開窗並不相交為一個單元，以等間距複製形塑出一種相對地不甚強固的形象。因為上下連通的實體牆部份相對地窄，讓這個牆面開口的圖像朝向去垂直柱存在的解讀，因此得以借得弱承載力的形象浮露。雖然二與三樓容積體端緣懸凸於下方牆外，但是立面的細部刻意處理成外緣細框線，立面材料似乎存在著微弱的透明性而有點迷魅感的浮露。至於長向立面全數由垂直薄百頁片佔滿，刻意部份留設間隔長口，讓大容積體散發重量感與局部的虛的雙重性交結。

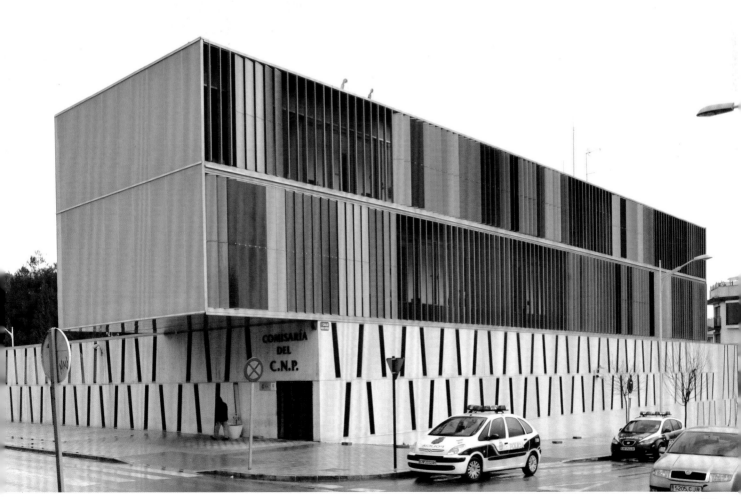

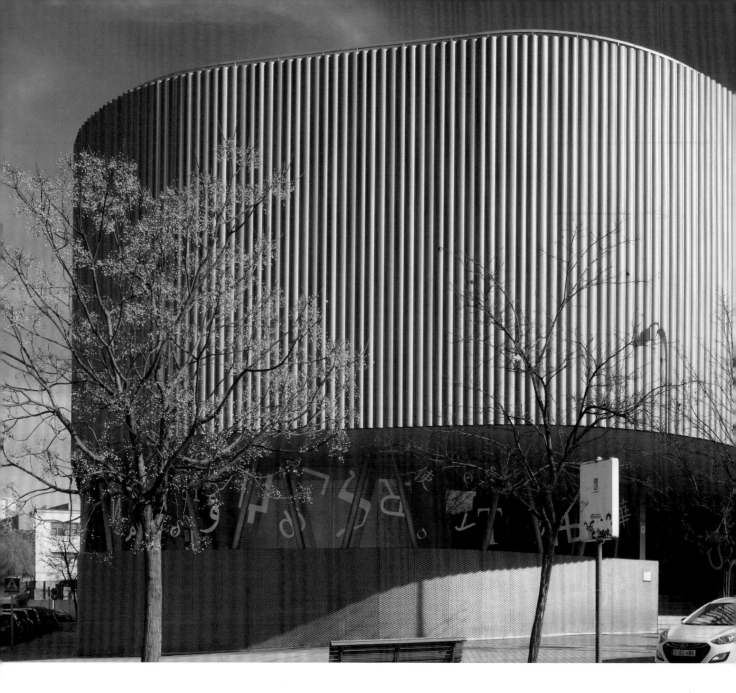

#水平切分 #金屬

路爾斯·馬丁──桑托斯公共圖書館
（Biblioteca Pública Luis Martín-Santos）

不透光材展現量體的輕薄

DATA
馬德里（Madrid），西班牙 | 2003-3007 | EXIT Architects

　　文化中心與圖書館並聯串為一體，實際上卻是切分成兩個獨立單元各自進出，只是在毗連的文化中心長向量體裡的一小部分重複與圖書館立面相同的材料暨水平切分關係。3樓高的建物被位於2樓板下方的一道水平長條帶窗完全切斷上下之間的連結，刻意裸露出其後方相對細斷面並且呈傾斜狀態相對細柱子。而且上方2樓高的容積體以特殊似乎是圓形的鋁管毗鄰而接的無開口連續面披覆成形，同時懸凸於1樓牆面之外，不僅提供為遮陽避雪之外，同時徹底地顯露出與地面的無關聯，因為地面層的實體牆部分也是刻地選用不同樣貌的鋁製擴張網加大差異。這個一切為二的圖書館面容利用不透光的實體面材料卻衍生出一種專屬於輕薄的虛。其原因有三：1.是來自於形狀因素的無折角，凸顯出如水般的連續流態，這當然引出輕盈的形象；2.上方量體皮層材的泛光金屬鋁圓管，而且是毗鄰而密接的無下方封邊托板的細部構成，加上頂緣也沒有封邊板，好像都是無重量地懸空而立，一點都不需要被撐托；3.面朝主要道路主入口面上方容積體的懸凸量與側街凸出量的相比較之下的超大量，導致那些結構支撐作用的細鋼管的無用形象。

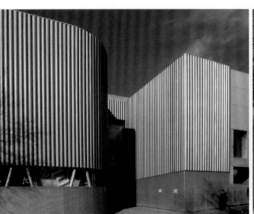

＃垂直切分
盧戈演藝廳（Auditorio de Lugo）
長向立面的拆解與重組
DATA ————————
盧戈（Lugo），西班牙 | 2009-2016 | Angela Garcia Paredes／Re Ignacio Pedrosa

nivel cub.
nivel 5
nivel 4
nivel 3
nivel 2
nivel 1

　　總長度超過100公尺的沿街立面，在依坡地而建的屋頂上緣切了共計4道垂直槽，斷了它外觀上的與天空交界的連續長線。在高度上從地面層開始共計切分出不同高度的7段水平條。在這裡呈現的線是關乎到圖像閱讀的過程，當然「閱讀」用在圖像分析並不恰當，在此取其折解暨重組的過程。它長直面的連續性沒有中斷，却是受到阻撓同時減損了傾勢力道，也就是它長度上連續性的綿密連結與伸延被那些垂直切口製造了阻尼作用；另一個來自於面積過大的視框同一的逼迫性，所以這個大立面被切分出7層不同高度間隔的水平線，這些水平線又回過頭來增強了視框透視的拓延。但是在這些水平線之間的玻璃垂直分隔線不只不等間距，而且似乎也無明顯可判別的定位法則。因為主要以介於兩條水平線之間的單垂直分隔條為多數，但是卻有少量跨2、3、4、5個間隔的垂直條分散於其間。而且因為數量龐大而完全將目光偏離水平線的專注而且因為那些固定玻璃的垂直條後方又有次結構的不鏽鋼深板，在清玻璃之後也能大略看見其身影，所以水平線幾乎完全被壓制。

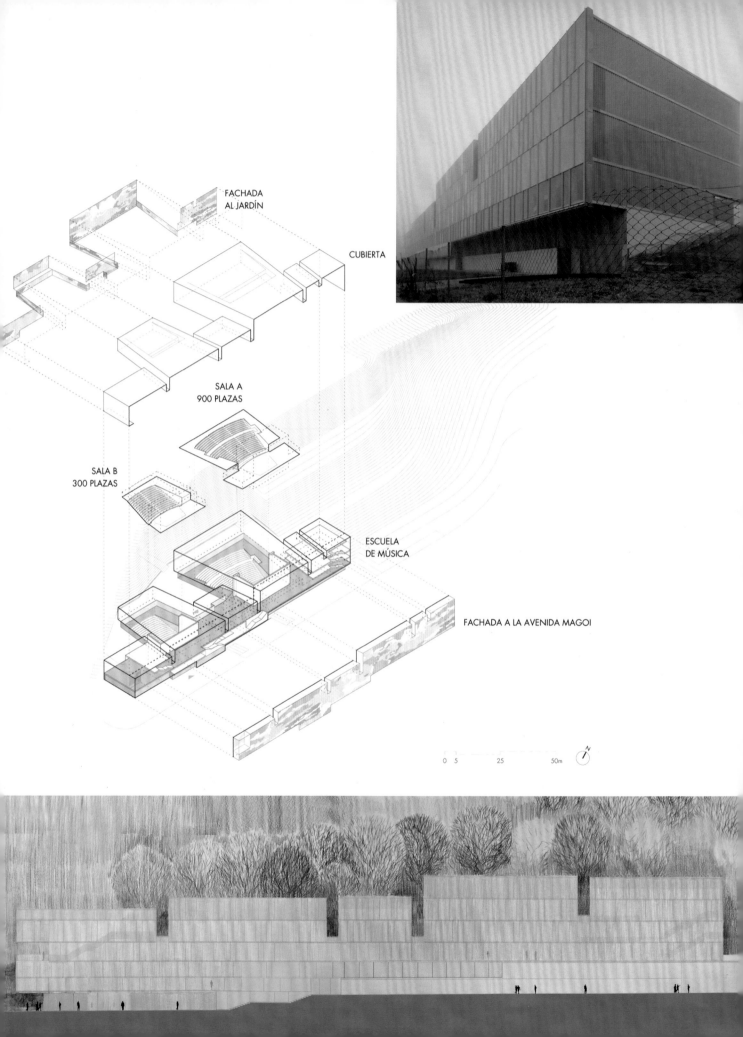

FACHADA
AL JARDÍN

CUBIERTA

SALA A
900 PLAZAS

SALA B
300 PLAZAS

ESCUELA
DE MÚSICA

FACHADA A LA AVENIDA MAGOI

0 5 25 50m

#垂直切分 #格柵

納瓦拉大學經濟學和碩士學位大樓
(Edificio de Económicas y Másteres de la Universidad de Navarra)

多種立面類型純熟展現

DATA ————
潘普洛納（Pamplona），西班牙 | 2010-2012 | otxotorena arquitectos

　　整座建物的北向局部，以及東向和南向的大部分立面都被凸出於屋頂板外緣線的R.C.垂直板與屋頂齊高直通至地坪，切分掉大部分2樓高的量體空間，而後方最高的容積體降了一層之後施行同樣的垂直切分的作法。這R.C.外皮層板的外凸的短向端還被施以雙向倒斜面。這樣的細節處理，讓室內的視角得以擴張，同時也把那種將要形塑聚結出牢籠的形象完全阻隔於外。這當然也得利於其他類型立面的參與，尤其是朝南向總長超過100公尺的長直立面，外層全數使用R.C.垂直板。為了破除它過長的單調，於是在中間段與東向1/3總長的位置引入兩個容積體完全分隔以間距的獨立空間。另外在靠近西端主要入口前約莫20公尺處開始，那些立面上的R.C.垂直板之間的間隔起了變化，朝向彼此的不等間距以此告知主入口門的方位。它的北向長立面是由4種不同樣貌的立方型，各自以獨立以及並置連接的方式總成整體。嚴格說來，若要把它們看成是同一家族的成員是困難的，因為它們是以此去區劃不同的3個功能區，其實外牆的密實是增加聚合性辨識的困擾。

A D D A A

C A B D C

A D D A A

C A B D C

A D D A A

03 04 28 05 12 22 17 09 26

+ 28.70

27
02
18
21
20
14 + 25.30
16

08 07 04 06 22 13 19 01 21 23 + 22.40

19
01
11
21
10 + 21.30
15

01 21 23

25

24
02 + 5.40

08 07 04 06 22 13 19

24
02
19

0 10 50 100

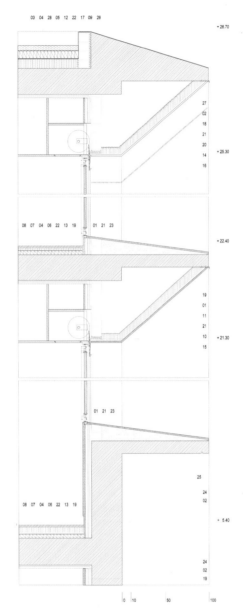

312.2

85.0

120.8 90.0 101.3
180.0

110.0

10.0

A

85.0 90.0 137.2

B

34.2 90.0 168.0

C

90.0 222.2

D

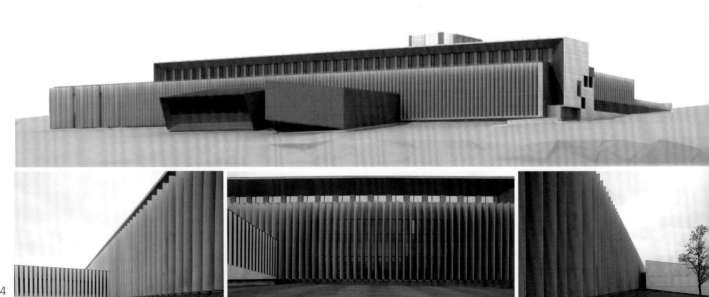

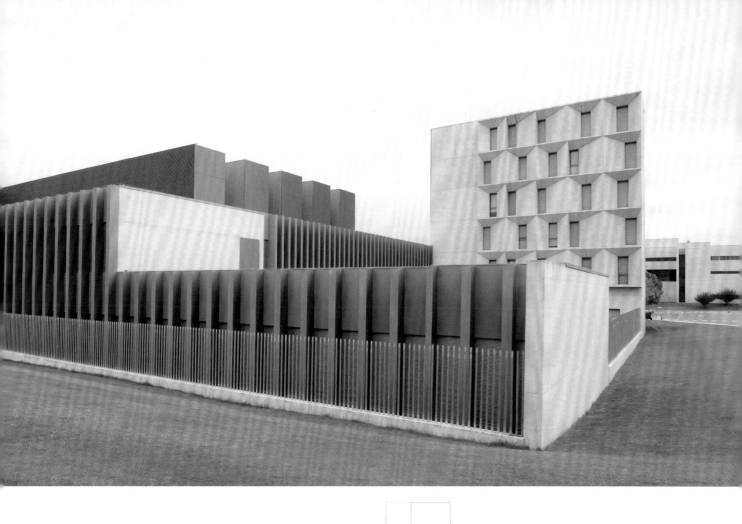

635

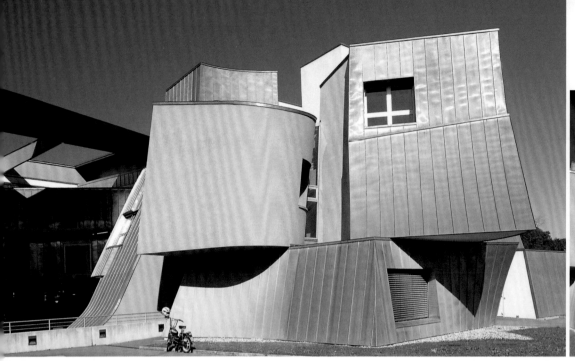
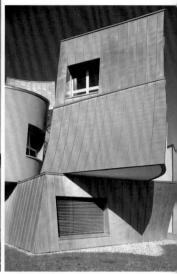

Moving／Whirling

連動／旋動
動態性的旋繞

做為當今一棟建築物面容的立面，其應該之路到底何在，從來不存在任何天經地義的規範說建築物的立面應該依循……。德勒茲（Gilles Deleuze）對於差異的說法曾提及：在事物的同一性爆裂之時，存在便於此之際逃脫，隨後就藏身在單一性之中，同時卻又跳躍在不同的物上旋繞。這個說法好像就是當今宇宙論關於「大爆炸」（Big Bang）的另一種言說方式而已，也就是在大爆炸之前，諸事物都只是同一的，其間無任何差異存在，經由大爆炸之後，諸事物都只在微小的差異之中才存在，但是通過這些差異，真正的事物卻消失了，只有在物之周鄰不斷旋動的電子雲而已。

（由左到右，由上到下）維特拉傢具總部辦公室、維特拉傢具總部辦公室、荷蘭霍夫多普火車站前公車站、義大利隆加羅內再生紀念教堂、葡萄牙卡達克斯歐市表演廳、葡萄牙里斯本MAAT博物館、德國萊茵河畔魏爾三國環境中心LF-1、德國德累斯頓猶太教堂中心、德國法蘭克福羅因海姆景觀橋、德國司徒加特郊區景觀塔。

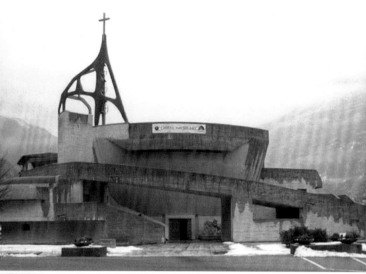

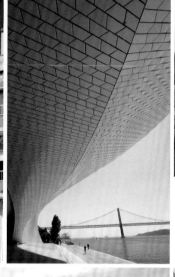

當代哲學甚至當代科學發展至今的輝煌成就都披露了同一件事實，也就是我們所接觸與觀看的諸事物都只停留在表象之上。就德勒茲的看法認為在觀看者的主體與正在被觀看的事物雙重位置的狀況下，依舊被籠罩在同一性的形式之中。這個原初的同一性（即物理學至今仍在尋找的真正最基本、最小的構成宇宙一切物質的同一粒子），既被保存在每一種不同的構成表象之中，卻同時又被保存在呈現無限表象的整體之中。而這不停變化的表象確實牽動了觀點位置的增加，同時還將它們朝向系列的組成。但是這些系列看似有著諸多的差異，卻依舊臣服在那個指向相同的對象、相同的境域，那種將之聚結起來的條件內裡依舊不知道是什麼？當代知識讓我們可以確定的只有這一個事實：凡事都處在變動之中，只是這變動週期的長短不同而已。所有的東西都在變動之中，換言之，也就是有作用力場的施予，連同力的作用源自身也處在變動之中。人類至今的宇宙論發展呈現在天文學上的理解也只是其中部分，但是至少讓我們知道連恆星自身也有生老病與死的過程及不同的現象呈現，這不得不讓我們把整個宇宙世界，看成是由不同體系的東西所組成的複合作用力場。其中的經典力學依舊支撐著我們眼睛所見世界裡，東西運動現象的簡單化對映，當然也包括看不見的相關東西諸如：衝量、動量、加速度……。

從靜態到動態、從秩序到混亂、從穩定到擾動、從平凡到燦爛、從規範到裂解、從完整到碎散、從統一到分裂、從平和到紛爭、從寂靜到喧嘩、從含苞到綻放……，這個世界生機盎然，所以才讓人感到騷動不安，因為要生存，所有的東西都在流轉變動。人的世界看似相安無事地平靜，底下卻是暗潮沟湧狂燥不已。尤其是當代，更是滿佈著動態事物，寂靜反而成了現代城鎮的恩賜，變成連盼望都望不到的東西。耗散性資本主義不喜歡寂靜，它愛的就是到處熱熱鬧鬧的，因為有人潮才有交易，才能獲得更多的資本，這才是它唯一的目的。現代世界在根本上驅動著當代人的世界轉動運行的原力，就佛洛伊德（Sigmund Freud）的觀點是死亡趨力，但是人的死亡驅力早已被資本收編掉了。意思是，只要任何與人相關的東西，其真正最後的驅力是資本，這已經是一個隱在的事實，雖然這不是我們在此的議題，但是建築的面容何去何從也同樣難逃脫它的影響。

連動體

當代野生動物攝影師暨專家拍攝了一系列以往未曾出現過的視角影像，讓我們見識到有些動物身軀行動的驚人能耐，為了生存獵食而展現那些不可思議的行為動作，尤其是那些高速運動的極致表現。在這個多樣變化的日常生活現象裡，動態性變化的事物總是較靜態不變的事物多一層吸引力，尤其當事物連續動作裡

快速動作被凍結之後，切分段落取樣並置或是相似程序的呈現。這在人類首幀快速攝影後的連續動作凍結，於1878年由攝影家埃德沃‧邁布里奇（Edweard Muydridge）名為奔馳的馬（Horses Around With Motion）的連續動作相片揭開序幕。

若能以有限的最低數量的個體存在呈現一種連動感，也就是1秒鐘之內出現24張影像於我們的眼睛視框成像之中，那將很容易在我們心智認知的解讀裡呈現動態感，因為這已經觸及視覺意識的邊界。也就是我們會將事物的那個部分傾向於認為它們是在動的或是可動的，至少存在著這種形象的感染力。現代認知語義學的結果告訴我們，人類的理性依舊是以知識與身體經驗為基礎，而又從生活的實在界領域，擴展至抽象範疇的隱喻投射的能力生成，也就是抽象理性的誕生。在其中我們經驗的先概念的結構化的一大部分是來自於形象圖式，而且是在保持其基本邏輯的規範之下。隱喻機制把形象圖式映入抽象領域，同時這些隱喻並不是無端由的任意，而是在日常生活實踐裡，身體統合經驗所固有的各種關係聚結促發的。現代認知語義學的研究，將動態世界相關的現象經驗與概念，聚結成一個抽象的動覺形象圖式（集），其中已包括：1.容器圖式、2.部分一整體圖式、3.鏈環（封閉環）圖式、4.中心一邊緣圖式、5.起始一路徑一目標圖式、6.上一下圖式、7.前一後圖式、8.線型連接圖式……等等。這些圖式模型，在我們心智結構中被用來描述各種不同的動態世界的關係，甚至是那些在靜態中呈現動態性的事物，包括諸如繪畫、雕塑、各種生活物品以及一棟建築物的樣貌。所以當我們在描述蓋瑞的畢爾包古根漢美術館的時候，就直接類比的會把它看成是不僅僅只是一種我們知道的東西，而是在不同的位置角度上獲得不同的指稱連結其中的某些類型物，確實夾帶有持續向一個由它的容積組構型導出的方向延伸的傾勢，這也就是我們所謂的「連動性」。另外，這個作品裡被形塑出朝向各自單體自足性的部分，卻又以垂直向為依循相互疊加又嵌合，移位的複雜結構參與構成的類單體部分的數量又多於一般我們稍微用心就能確定的數量。這樣的結果同樣引誘我們感受綜合的理解，朝向一種持續在變化中的認知錨定，而承認一種連動性的生成。

為何當代的建築需要某些旋動至極的動態形象作品，因為大多數都浸淫在安逸與逃避之中。變臉的魔術並非魔法，我們也不能天天看魔術過活，也不能回到只剩純功能性的荒漠度日。每天在假臉的建築中穿梭也同樣令人枯竭，在蒼白無感的房子裡生活也令人受不了。我們城鎮的棲息所出奇的失調，現今建築的一切，是不是表現的不多？還是表現的失位？這一切，最終還是嫌太少。這是一個黑夜末日的即將到臨？如果是，所有的一切都正在光亮中發生。就約翰‧戈特利

布‧費希特（Johann Gottlieb Fichte）的説法：雖然我們希望終結一個舊世界，開創新的世界，但是骨子裡卻又害怕遺落舊世界的某東西，似乎沒那麼有勇氣。

　　現代主義是西方也是東方的中國與日本革命的時代，它知道無法在一片即將倒塌的帝國夢，投出虛無的表面炫麗和在一個已然要流逝的過去裡再尋找新的支撐。它只能從即將燃燒殆盡、一去不復返的舊制度軀體上所逆裂的最後激情，點燃可重新照耀一片廣袤的黑夜曠野接住火種重找出路。一堆人批判著現代主義理想的未竟與失敗，真的失敗嗎？還是被欲望、權力以及政治玷染得太深太深？無論如何，現代主義建築自有其光耀的身軀，只是我們如何還能從它獲得怎樣的熱火，再去找尋與創造一片遼闊的新世界？還是已不再有這種可能的存在？如若如此，我們又將怎麼面對？

　　18世紀的西方就已經進入一個相對的時空世界，伽利略的那隻望遠鏡讓宇宙的邊界向外移，宇宙走向無限不知邊界在哪的境況。20世紀提出的「大爆炸」觀點，讓宇宙深空不再有等級，我們人類成就之一的「哈伯天文望遠鏡」更確定在宇宙中沒有看見高等的天國，所以我們的地球空間也不再是低等的塵世。低與高終於失去了它們的指稱意義，這些所指在剎那間轉入更摸不透的虛，相對地所有帶著期望的能指們只能變成永恆的流浪者。如今，在這個宇宙裡，任何東西都不再能象徵天國的什麼，所有空間上的點在牛頓的力學世界裡都是同一的，都是中性、各向同質的、同性的，沒有任何一點凌駕在其它點之上。絕點的中心是人類無力尋找到的大爆炸發生的那一點，所以就地球上的世界而言，是不存在絕對的中心和恆定不變的外圍。空間變為只能是暫時性地對質量和速度、動量與衝量等等關係的度量，而它們確實為我們揭露出物質世界某個維度的不變定律，而得以被我們利用。永恆被虛幕掩蓋，所有的對象都只能是在移動中的即刻存在，能動性愈能開展出來，愈能宣稱自己所佔據之處是一個中心，雖然大家都知道這只是在一個時代所錨定出來的暫時。

　　在現時的當下，眼睛依舊是我們收取信息最完全的感官，雖然我們已經知道大腦會無時無刻地應付我們而偏離實況，但是視覺依舊是最讓我們能獲得即下反應的依靠。它可以觸動我們無限的感念，它與對象世界可以在無邊的距離之間互動，它比其他所有的感官感受都持久，除非一成不變，否則它天生想看的秉賦很不容易厭倦。而且視覺已經成為一種更加快速更加敏銳、更為伸延的觸覺，只要看見就大略知道那個東西的表面性，而且能擴散至所有看得見的東西，含蓋了最大量的對象，它同時能夠把我們帶到遙遠深空那光點的家。視覺將我們的目光停

留在最吸引我們的地方，而且甚至延伸出我們的意願。也就是預見，是摧動已經存在的世界來挖掘尚未存在的事物。建築在時代的眼睛摧生之下，它所能完成的，不再只是滿足功能的使用與業主的期望而已，它也應該披露從一個世界向另一個世界的過渡，將看似虛無轉為純粹，將偶然的靈光乍現轉為無限。而這無限不再關乎到宗教，而是人的意志的呈現。

　　人類的本質一部分被投在如何建構一處棲居之所並且從中獲取感悟，同時可以建造成為「故土」之地，人類由此才有可能獲得鄉愁的牽繫，也就是一種更深沉歸屬感內化的錨定。由此，我們很清楚知道我們生存之境的建築自身存在一種必須分工同時又要聚結朝向結構化為生存之地的必然，但是卻仍舊沒有建構出一種人存在的另一種個體生命自我序列節奏的時間結構與社會生活集體棲居空間場的偶合關係。我們的當前生存依舊沒有找到那種與我們人的生命節奏可以化為一體，那種朝向故土的時間序列耦合化的建築空間結構化的關係形式，這也並不是單純依賴建築的新面容就能帶來的希望之境。

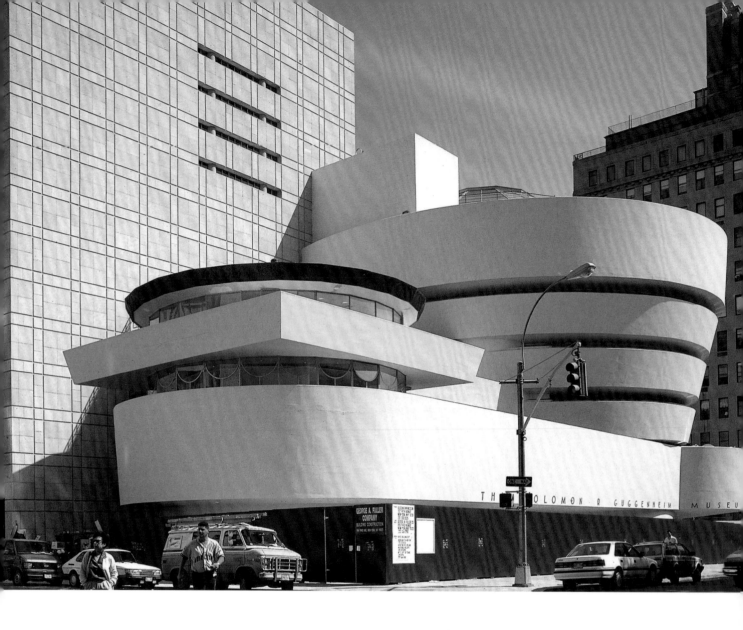

#旋動 #多水平長條切割
古根漢美術館（Guggenheim Museum）
三個維度的動態形象

DATA ──────
紐約（New York），美國｜1955-1959｜法蘭克‧洛伊‧萊特（Frank Lloyd Wright）

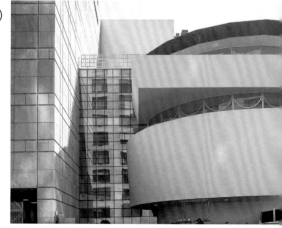

　　它的面形確實帶出了幾分旋動的味道，坡道型的展廳容積體由下向上遞變其圓環帶的直徑，其直徑大小類陶花盆狀的放大版，加上4道水平長窗，將其容積體切分成4片完全呈現彼此不連結的懸空樣貌。接著是2樓無開口部分的實體又朝西向公園面懸凸出於地面層牆緣之外；而且1樓的開窗暨門又大尺寸地朝室內方向凹退，最後神來一筆的街道交角處的2樓又懸凸出一個近半圓量體。這些構成部分，綜合出相對變化於三個維度的既旋轉又同時朝外延伸的動態形象。

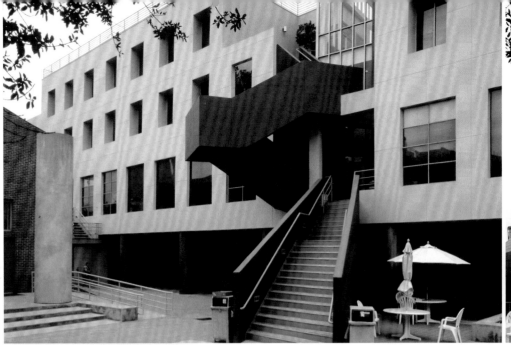
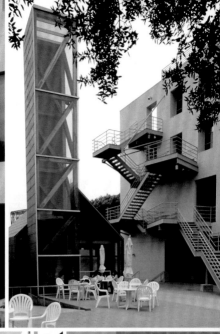

連動體
洛約拉法學院（Loyola Law School）
挑戰法律校園的規則秩序

DATA ────────────
洛杉磯（Los Angeles），美國｜1978-2002｜法蘭克・蓋瑞（Frank Gehry）

　　蓋瑞建築生涯第一階期的粗獷型代表作品之一，確實開拓了校園建築的開放型式，同時也挑戰了傳統校門必須是那種足夠寬廣面的大中至正的型式。在這裡，一切都不是傳統校園的配置形式，甚至是一種反諷關係的表現型式，這也是建築史上少有的。它的總體配置自有其聰明之處，主要的辦公暨教室區都集結自成完整區，其他的附屬機能空間，儘可能被處理成獨立容積體分配在校園最主要的開放區周鄰。最反其道而行的是，主要入口被校區鏽鋼板披覆的圓桶體，覆蓋圓盤錐屋頂的教堂與主辦公教室區間隔成最小的距離形成校門，同時在其上方又刻意配置了一座懸掛型的鋼構梯，建構成獨一無二的學校正立面。進入校園後的最主要長向立面同樣是違逆慣常的面貌，外覆塗料的複製列格窗中間部分刻意裂解，以配置了一座懸空斜置的連通三與二樓的R.C.梯，同時又以一隻R.C.梯由二樓外凸連通一樓地坪。這些有意歪斜配置的樓梯，正好將其後方的齊整複製列窗的立面切斷其原本的連續面，撼動了校園主要建物的對稱性，引入了強烈的異他性。

　　齊整無比的複製列格窗的主要教室棟面形，被從正中央處切分割裂，接著其他建物都呈現彼此散置各取其位，各有各的不同覆面材料暨立面形貌，好像進入巴赫汀（Mikhail Bakhtin）所謂的喧聲式對話境況之下的「眾聲喧嘩」。這或許是建築史上少有的建築散置型配置關係，在去中心性的離散性生成當中，卻又對峙地建構那種若有似無的中心虛性，使得貌似靜態的建物群在另一個層面上彼此進行鬥爭……

K20美術館（Kumstsammlung Nordrhein-Westfalen）

流暢弧面交織黑白立面

DATA

杜塞道夫（Düsseldorf），德國｜1975-1986｜Dissing+Weitling

　　黑而光亮的石板覆蓋面高牆在朝廣場的主入口長向立面與側街人行道相交處引入了大曲弧，由此而突顯了這道牆的柔軟性，同時在曲弧的反曲點位置鑲嵌進由地面樓至3樓高時縮減寬度的烤白漆金屬框清玻璃構造件容積體。而且在2樓高的部分以與3樓同位置寬的長度外凸於黑牆外，接著地面層增加其長度再朝廣場方向凸出更大距離。這個白框雙向分割成的清玻璃覆面容積體就好像一座透光建物被嵌入一個巨大尺寸的黑背牆之中，而且因為亮黑牆的面積夠大，讓它成為白框構造部分的巨大背景，同時突顯出一種雙重性。也就是白框部分可被看成嵌入黑體之中，或是可以被視為自黑體之中試圖凸出於外，這個建物的長向面容出奇地流露出幾分在當代建築中早已消散的優雅。

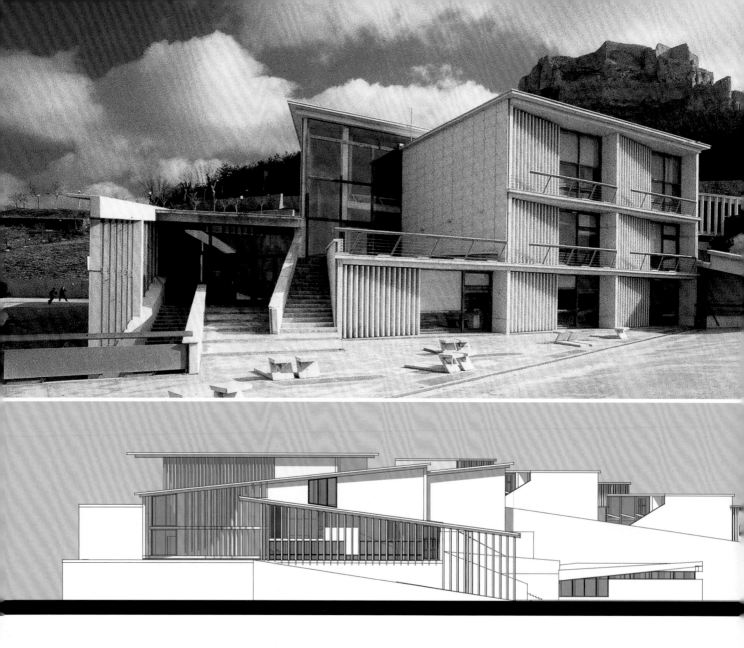

莫雷利亞寄宿學校（Boarding School）

多重斜面漸變疊層入山丘

DATA
莫雷利亞（Morella），西班牙｜1986-1994｜恩里克・米拉葉＆卡梅・皮諾斯（Enric Miralles&Carme Pinos）

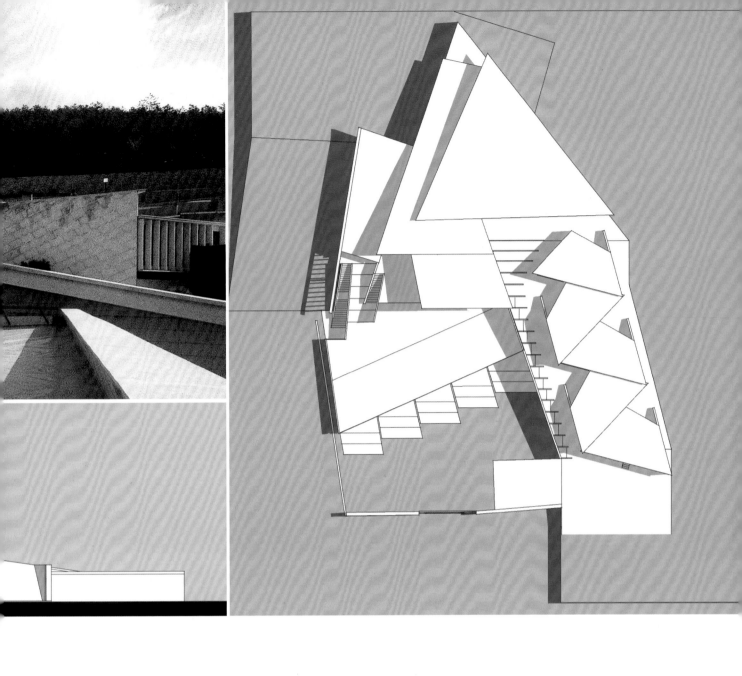

　　由於校地位於山坡丘頂的城市外圍陡坡地上，整座建物以盡量貼著坡地而建構成型，盡可能降低開挖量暨擋土牆的興建。最終在坡上方道路邊的形貌就只是一道牆面，在下坡處往老城古堡望去的方向，才是這座小學的主要面容展現的面向。它的下坡方向的面形雖然由相同的立面單元上下相互疊加而成，學校順坡而下的配置以及同類型立面單元的分置又產生聚合的效果，幾乎是至今無人能及的一個範式。它所呈現的層疊變化最多竟然達到六層之多，而其中的四處屋頂板都維持著水平，只有兩處屋頂是呈現單向斜的視像關係，實際上卻根本沒有傾斜，完全起因於相對位置上的大偏移造成，這就是米拉葉功力非凡之處。在平行山坡地形的建物確實只使用兩種傾斜面的屋頂，但是也同樣運用與平行面屋頂板容積體之間的偏角與移位的關係，建構出多重斜面漸變疊層的視像作用，好像這座建物根本是層層疊疊無盡山巒組構成的大地裡的一部分。

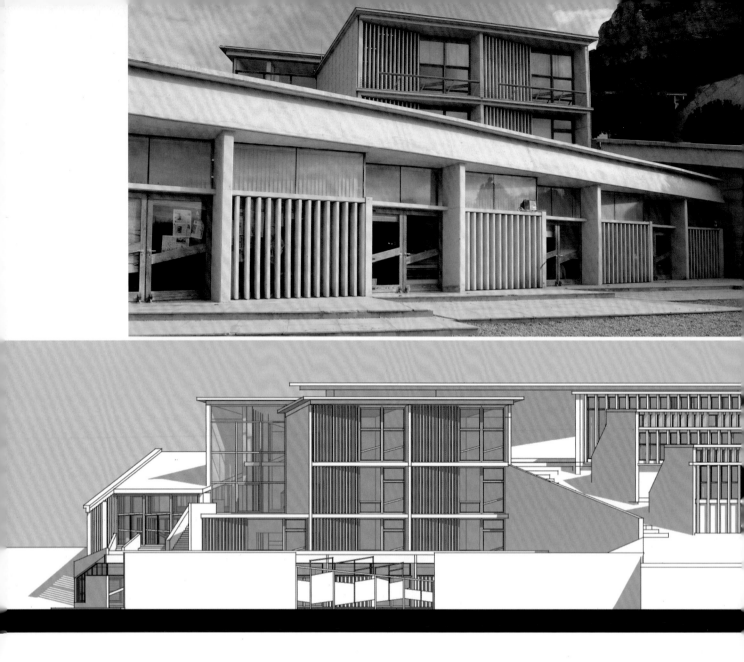

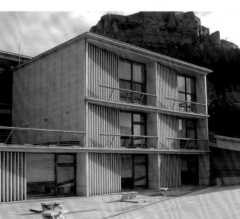

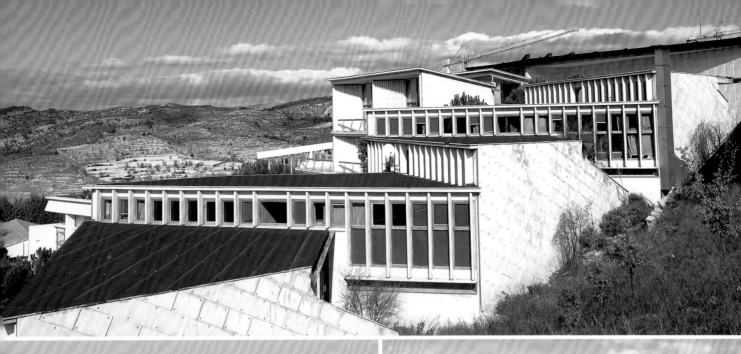

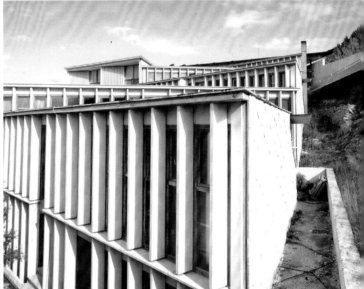

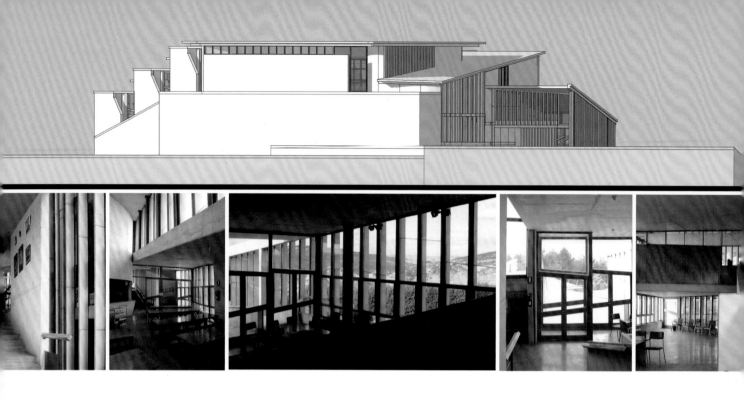

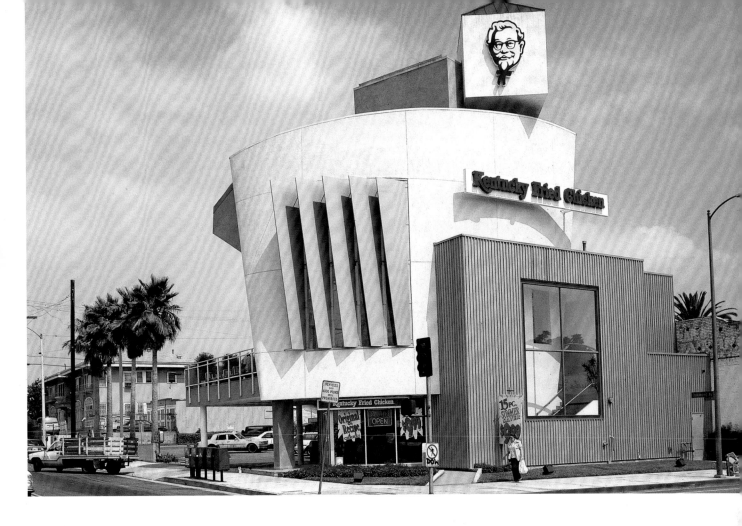

旋動 # 容積塊體／上下疊

洛杉磯肯德基速食店（Kentucky Fried Chicken）

量體並聯嵌合的動態感

DATA ————
洛杉磯（Los Angel），美國｜1988-1990｜Grinstein+Danies Architects

　　全球大企業型的店面建物，最大的破壞力就在於只顧自身形象的建立，完全將地方性的建築空間場所感的凝結拋到九霄雲外，只是不停地複製既定的建物樣貌。但是這座全球連鎖店或許是僅存的例外，魅力十足地吸引街上行人的目光，而且無損於自身已有的品牌形象。基本上它只是由兩個不同的大量體以並聯又嵌合的型式組合，同時各有各的覆面材料。臨主街的長方體是垂直條凹凸槽的鍍鋅鋼板，在與鄰棟建物相接的部分又切掉部分小長方形容積，不僅藉以劃清自體性，同時增加自身的變化度；鄰街角與次要道路的1/4圓容積體表皮塗上黃灰泥，並且在朝街角位置開了一扇大窗，再利用5片上大下小的長條深灰烤漆板做為擋西向陽光的遮陽板。這個容積體的屋頂又凸出一個正方形的天窗增加自然光照與變化度，並且在天窗上又放了一座旋轉相對45度的正方體做為招牌之用，十足地疊加出容積體的變化程度，同時又把企業識別系統的呈現納入建築體的形塑之中。此外在1/4圓的樓板往次要道路的北向延伸出一塊露天座位區的平台，在營造休閒意味的同時增生了整棟建物的多樣性。

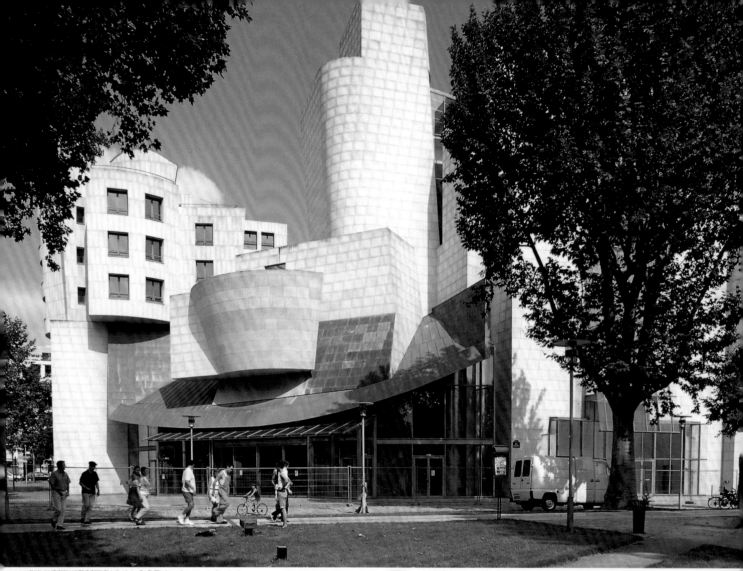

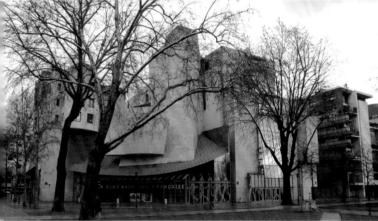
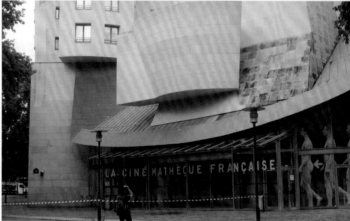

連動 # 容積塊體
法國電影資料館（Cinémathèque Française）
懸挑重量展現動態輕盈

DATA ───────────
巴黎（Paris），法國｜1989-1994｜法蘭克・蓋瑞（Frank Gehry）

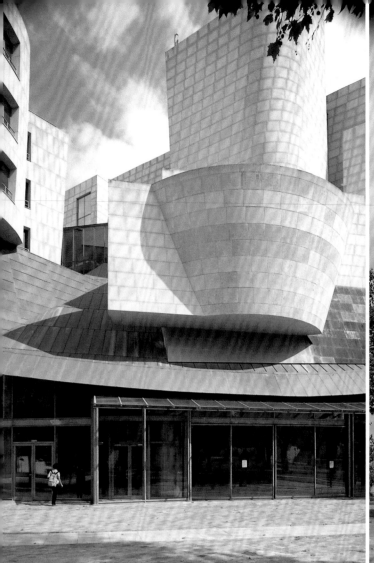
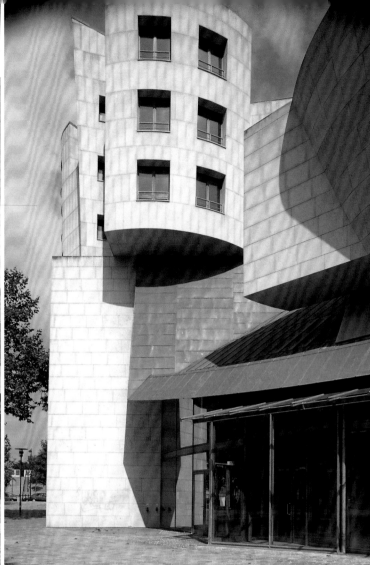
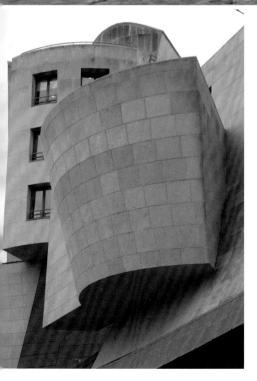

　　石塊鋪設於懸空的2樓以上，並且依循整體的需要組合曲弧形體，再搭配主入口前上方的其他無開口石板鋪面牆，以及有開口的石板覆面牆，綜合了立面形貌。因為受到主入口門廳容積體弧形鋅板材相對薄的屋頂板，及其下方1樓全數玻璃牆面的對比關係，更加大上方實體重量感又懸挑輕盈的衝突性，由此夠吸攝了目光的注視。這些容積體的被切分，突出各自部分的自體性的組合手法，讓整個立面形貌就是一座十足的大尺寸雕塑體。蓋瑞在歐洲的作品幾乎都已經朝向雕塑的自身，「雕塑」不應再被視為以往所認為的不能被真正使用其空間容積的東西。這個作品裸現出另一個問題：什麼時候是形狀因素成為主位階的綜合呈現因素？

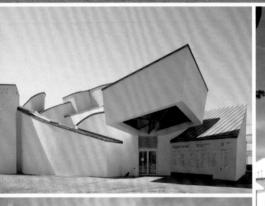

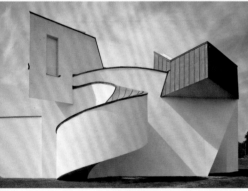

#連動　#雕塑化

維特拉設計博物館
（Vitra Furniture Design Museum）

脫離水平感知的旋動雕塑感

DATA

萊茵河畔魏爾（Weil-am Rhein），德國 | 1989 | 法蘭克・蓋瑞（Frank Gehry）

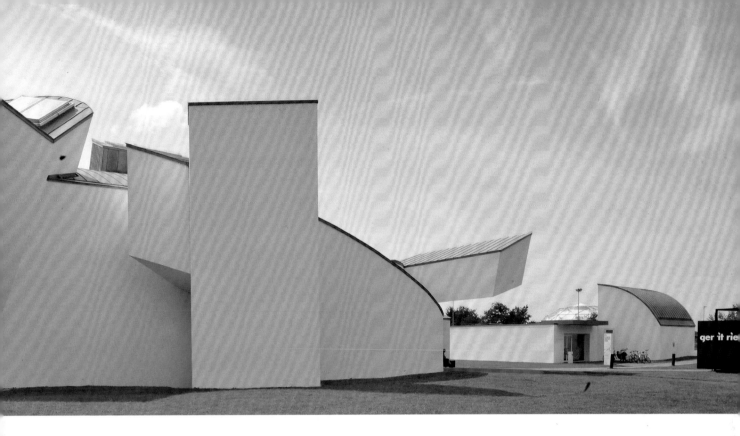

　　蓋瑞在歐洲的第一棟連動型貌的雕塑作品，而且是內部被佔據與實際使用的雕塑，應驗了班雅明（Walter Benjamin）曾經預言的：建築將超越一般純藝術成就其大尺寸的表現性。在此，查理·摩爾（Charle Moore）關於自然光照也應該被給予其自體的容積自足性，在這裡被有效地建構。那些凸出於屋頂上方的容積體，就是直接光照以及間接光照的轉換中介，陽光確實由此進入下方室內。但是它們對整棟建物外觀上造成的外延效用，卻不僅僅只是一處陽光轉換裝置而已，而是擴增了形廓上的複雜度，以及與整個容積體型其他部分對照暨加乘效果。因為這棟建築物的型構承接可布西耶空間語言的組成，並且誇大地朝向高第脈系去表面材多元之後的素顏雕塑的表現。

　　在這裡，共計有4扇採光容積體凸出於屋頂之外，以此取得自然光照的同時避開了一般牆面開窗取光的型式，以利於容積體分化組合的型構，朝向體的嵌合、凸出、並接、懸凸與旋轉連接的多變表現體，甚至衍生出局部旋動暨運動樣貌的顯現。雖然天頂窗與側頂窗在這裡各自都有其呈現自體性的容積空間，加上樓梯空間被給予各自的容積體又朝界分室內室外的邊界外凸，致使這棟建物外觀容貌成為所謂「虛張聲勢」類屬的代表作品，其實際的室內空間尺寸感並沒有外部樣子投射出來的想像性預期。它的室內光型變化並沒有因外表而帶來戲劇性的供給，但是由於朝外懸凸與並接外凸量體屋頂的去平整化，以及這些單體之間採散置暨局部聚合雙型共置的結果，才得以塑造出連鎖在變動的樣貌，成就了蓋瑞早期作品難臻於成熟的「仍在建構中」尚未完成的建築形象的可行性轉向。畢竟像「解構」型的建築那樣，「建造中」的建築同樣給人帶來強烈的不安定感，難以被人們接受，最關鍵的一點在於它們與人們對「安居」的想像性投射相違背。

　　由於大部分的屋頂面都脫離水平位置，而且在不同方位都呈現為相互錯置的位置與角度關係，這讓我們感官感知已習慣於水平事物放置的常態無感中似乎在突然間變得敏感，就在這一剎那之間，整棟建物外觀形貌的動態連動感達到最高。

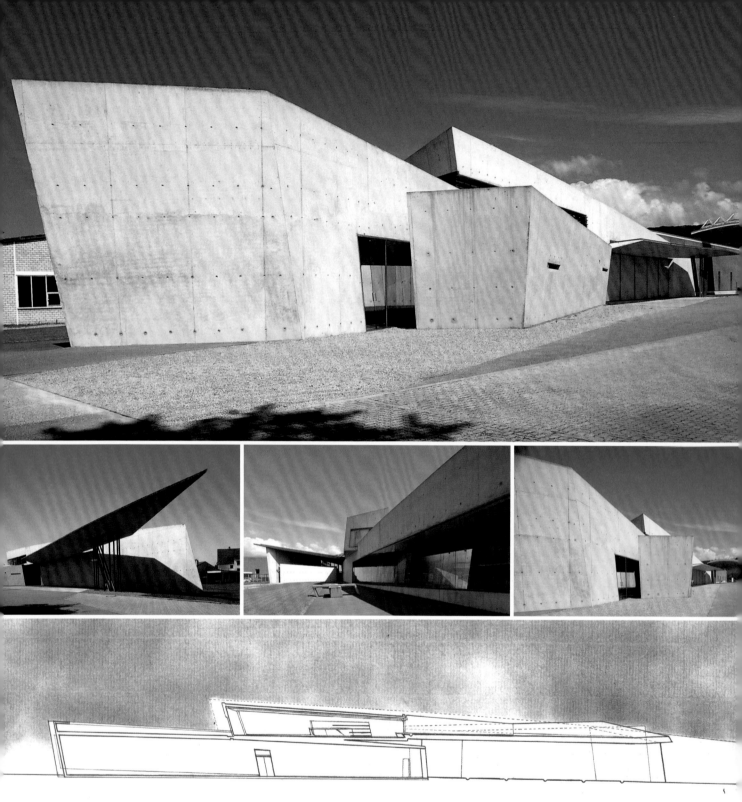

連動

特維拉消防站 (Vitra Fire Station)

將物理速度概念投射於建築

DATA
萊茵河畔魏爾 (Weil am Rhein)，德國｜1991-1993｜札哈‧哈蒂 (Zaha Hadid)

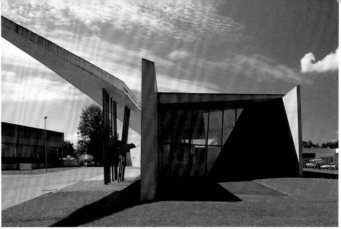

　　哈蒂的第一個作品就錨定了她一生努力的開展，將物理世界裡相關於速度範疇裡的「動量」、「衝量」、「加速」與「極速」等等項次事物投射向建築。最後以那固結不動的容積物質的組構，映入我們身體感官的可感肌理之中，甚至讓物理力學上的專有名詞被這些建築物凍結擄獲而流露，這就是她的建築對當代世界的貢獻之一。

　　在這裡，首次出現這種以相對比例關係上較短的無樑板結構遮陽板，建物其餘部分則脫開與牆體的接合朝向與主體稍成斜交的連外通道方向延伸，它的長度卻出奇的長（共計4.6公尺），而且相對薄。同時僅以也是首次出現於建築史上的斜交列柱群支撐於板長的中段區，造成懸凸出於空中的部分竟然有20公尺之長。就是這些部分構建出相關於「極速」樣貌生成的影像閱讀上的「刺點」，當然這只是開始。所有外露的構成部分的尺寸、角度、比例與間隔距都被精密地估量，達成統覺感性上共聚成總體的爆裂效果。與遮陽板尖端相對立端緣的主容積體與附加較矮容積體的左端緣，都是以上端朝外的傾斜角定位。也就是因為這個雙向外延的構成，得以誘生對峙傾勢的蘊藏，就是那些潛隱形關係項如「動量」與「衝量」的養分來源。附加較矮容積體朝向菱形的凝定，順勢帶出那種由直角堅固體受強大外施加力之後對抗形變的顯現；二樓容積體從主入口左邊不遠處切割出一道長直水平窗延伸至左端部越過角落，此舉在外觀上形成與菱形R.C.附加實體形成毗鄰參照的比較關係，增添出一種掙脫重量暨慣性力的輕盈姿態，試圖與速度想像的世界相嫁接。另外二樓容積體在相對長向立面上以懸凸跨過一樓牆邊界的疊置關係定位，吐露出相關聯於「衝」的勁道外顯；懸凸遮陽板這個長向立面對立面的容積體呈現為R.C.牆體之間邊與邊的非整齊連結，有如密斯館那樣屋頂懸凸於牆外，甚至彼此之間脫序地分離，建構出相關於容積體交角處，從堅固不動的樣態朝向受強大外力作用之後不同程度形變的呈現，其中關鍵的要點是正交直角邊的消失。

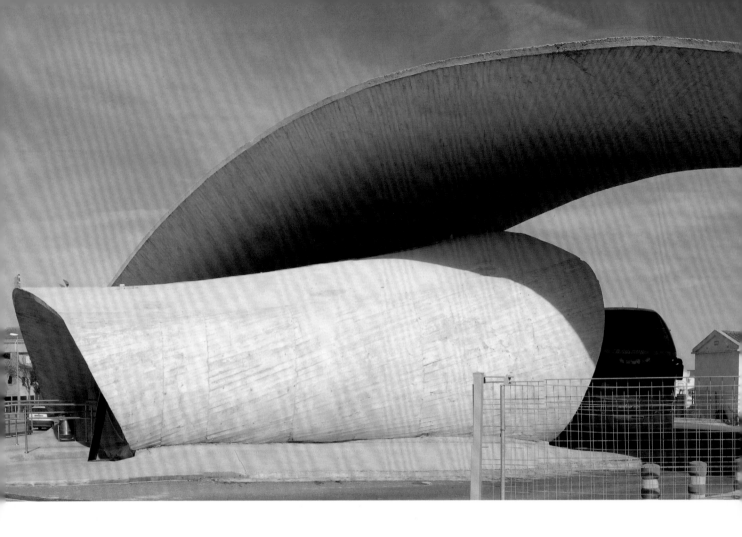

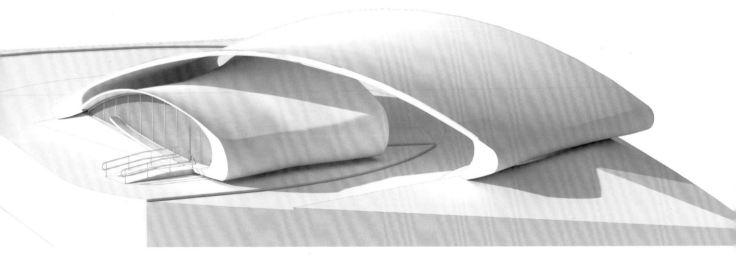

旋動

卡薩・卡塞斯雷巴士站（Casar de Caceres）
佇立偏僻小鎮的奇異車站

DATA
卡薩・卡塞斯雷（Casar de Cáceres），西班牙｜1998-2004｜胡斯特・拉加・盧迪歐（Justo Garua Rubio）

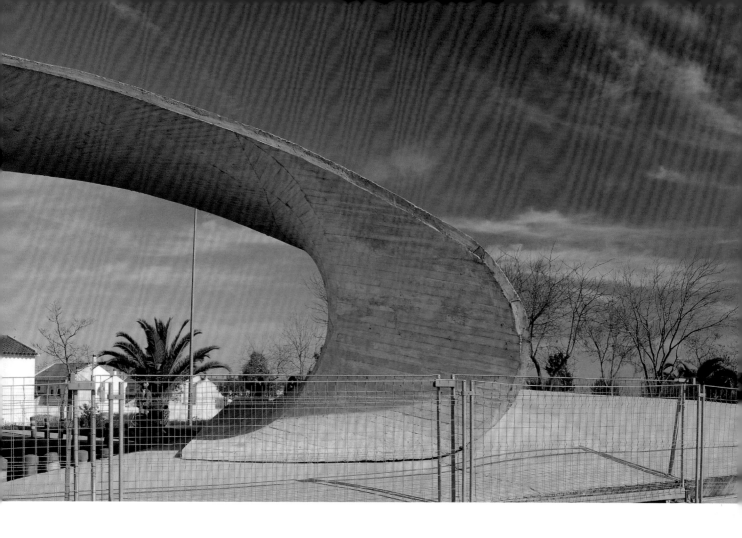

　　被當地人暱稱為「甜甜圈」的巴士站，它的屋頂板是由彼此分隔以不斷改變間距的兩道曲面板共同構成，這讓整座車站的內部不需要另外的柱子參與屋頂板的支撐，同時達成了屋頂的隔熱作用。因為要讓巴士通行於車道上，因此車道範圍的曲面拱板必須高於最低限制的4.6公尺，致使上層的曲面板相鄰的其餘部分隨之升拔，助長了整座車站一種鼓脹的動態輕盈感。因為這部分似乎在我們的認知上，產生了一種對抗重力下沉的反向升揚驅動態勢所賜予的形象力量。

　　這座車站釋放出來的形象力量之所以如此迷魅的另一項重要細部處理，在於兩片拱弧曲面板相交接的方式，它們是以一個變形的類半圓的3D曲體槽相連接。這種接合方式讓上下兩片曲形屋頂拱板形成一片連續沒奇異片段折彎點存在的連續面。換言之，整棟巴士站建物就是由一道連續漸變的曲面板所構成宛如精練的莫比烏斯環（Mobiusband），而且在兩片曲板相連接的轉彎處誇大了它的形象變化，讓整座車站的外表有了相應的細節。雖然整個表面留下了並不是光滑的木模板面紋，但是在這些細節上的特殊處理，讓車站整體外貌呈現極為難得的細膩感。

　　由於這座車站特有的雙曲面屋頂與包覆著室內空間的曲面容積體，讓它從任何角度觀看都呈現差異的面貌，可以稱為在相類似容積大小的建築物中最富於變化的作品。它的多變體態甚至可以與蓋瑞設計的畢爾包古根漢美術館相較勁，這就是當代西班牙建築給人無以預期的驚異奇幻創造力。

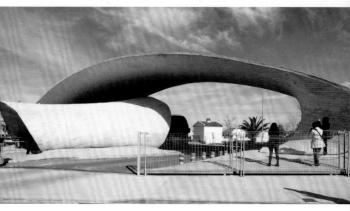

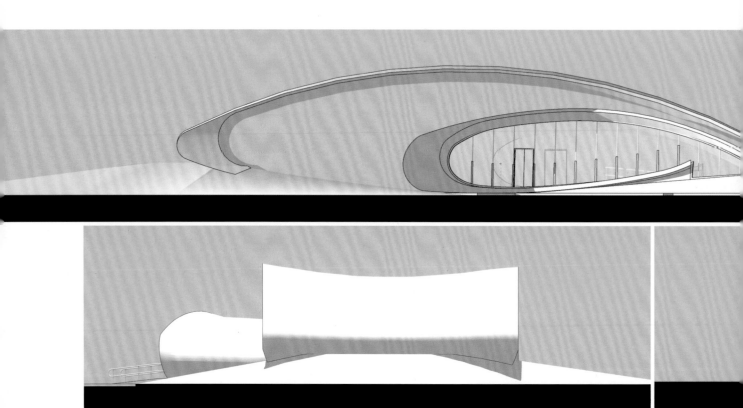

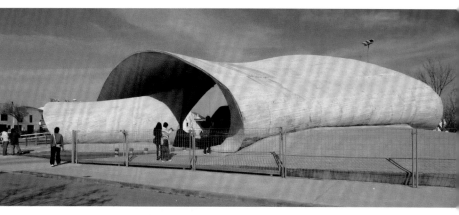

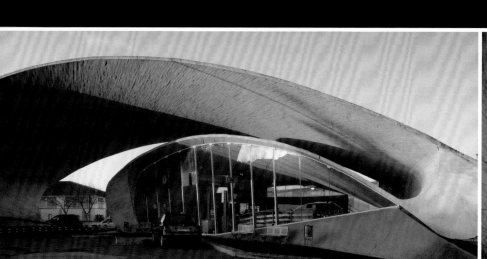
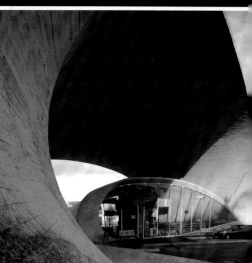

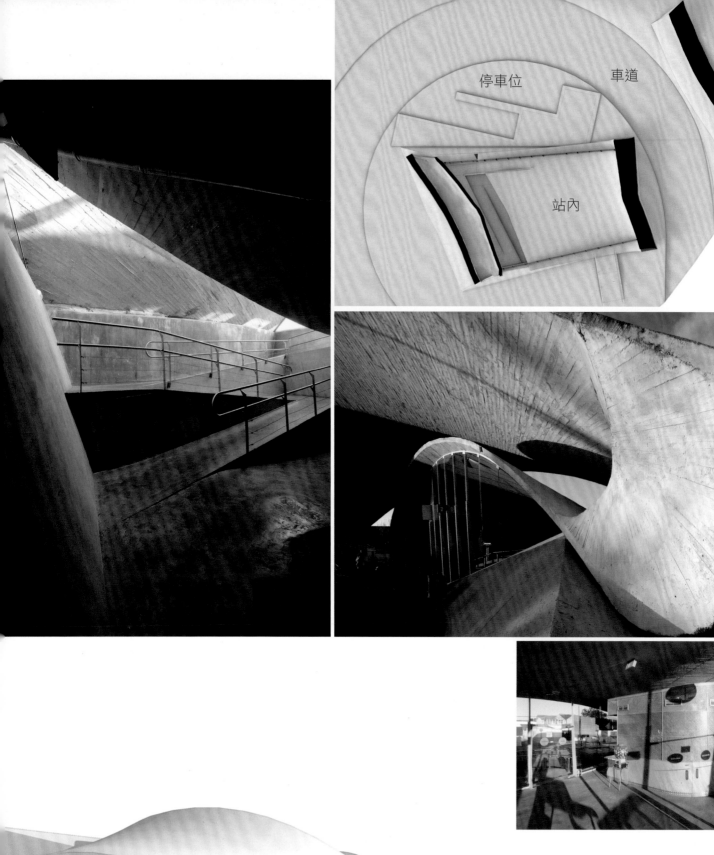

停車位 車道

站內

662

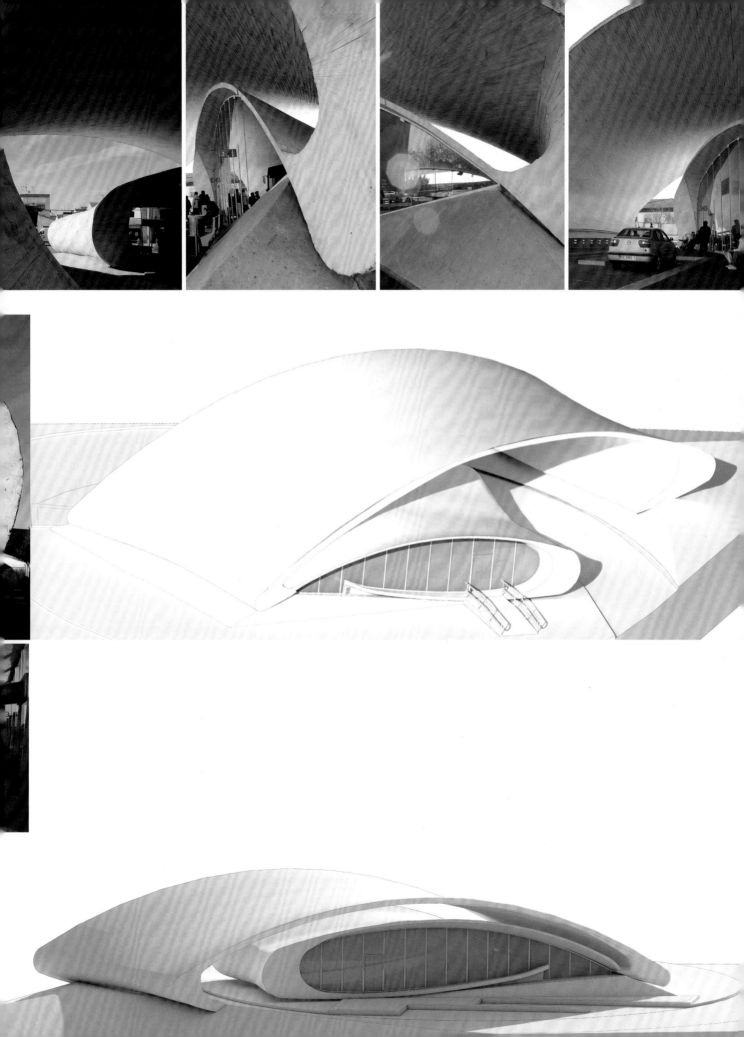

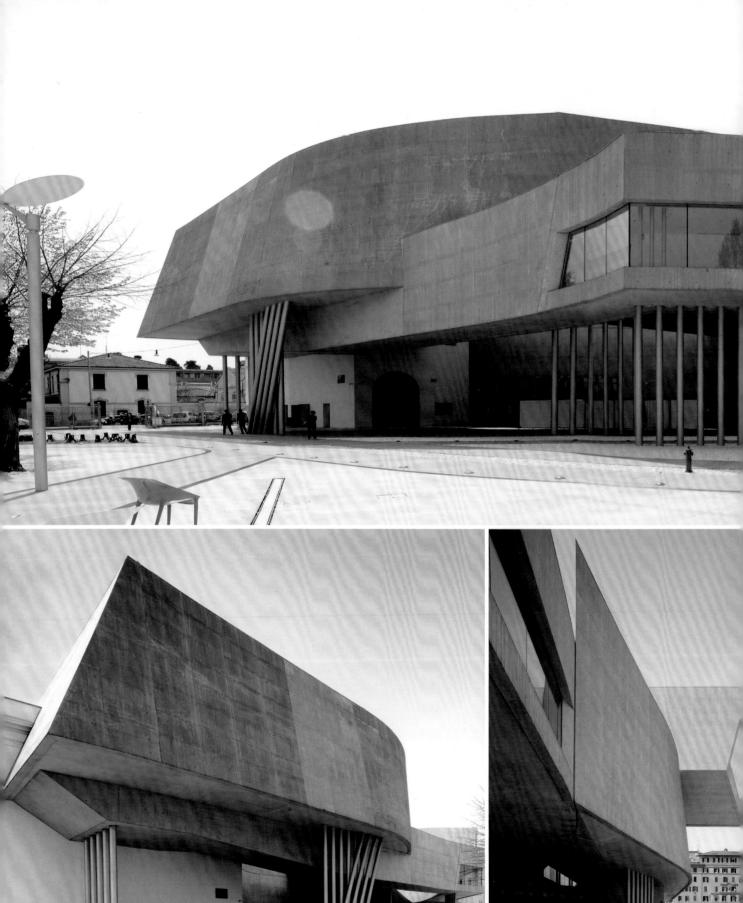

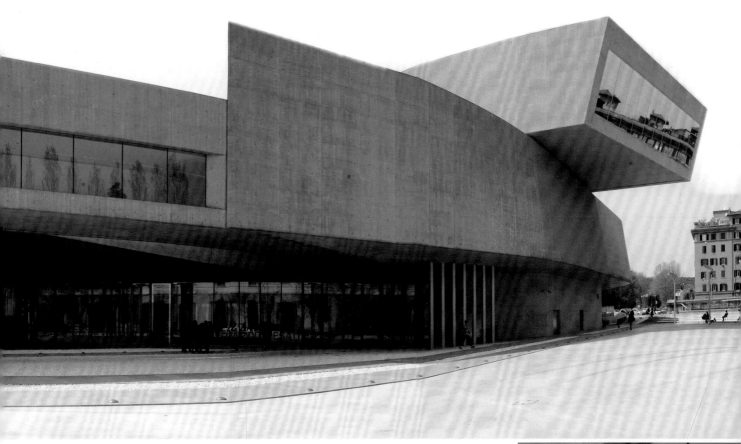

國立二十一世紀藝術博物館（MAXXI）

#旋動 #容積體的懸凸容積體的懸凸

呈現速度型的動態形象

DATA ——————

羅馬（Roma），義大利｜1999-2010｜札哈·哈蒂（Zaha Hadid）

　　這個長度轉向後超過100公尺長度以上的主建物R.C.結構體，因為添加了特殊的火山砂岩，得以解決溫度差的縮脹熱效應問題，所以不需要設置伸縮縫而截斷其容積體表層，連續連接的急速轉向形塑出強烈動速形象的力道。這個速度型動態形象在與舊建物相交接的部分，又以懸空的2樓長條量體直接穿進另一個更高的懸空量體之中。在面朝街廓區三角形綠樹公園的最長邊，又在那條懸空的2樓容積體上方直接懸跨出與之正交關係至少10公尺寬的懸凸體。它的整體外觀形貌是經由將每個部分單元容積體都視為長條狀，在經由平行、轉向、重疊、貫穿等等語彙組成其容積體的構成關係。而且聰明地在眼睛可見的最外緣部分裸現出其構成的基本圖示關係，由於變化項至少有五個單體項直接裸現，讓每個容積體自身之間的互相比較呈現差異，因此而衍生出多變的速度動力樣態貌及其形象的強度。

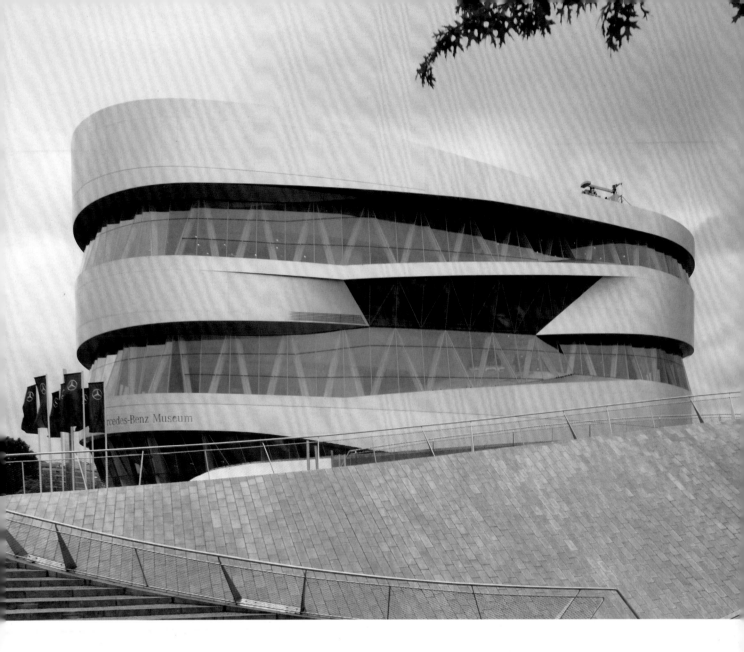

Mercedes-Benz Museum

#旋動 #多水平長條切割

賓士汽車博物館 (Mercedes-Benz Museum)
上下漸變多邊形斜面

DATA
司徒加特（Stuttgart），德國 | 2001-2006 | UN Studio＋HG Merz

　　在一處被封限的平面範圍之內，達成視覺上有效旋動形象的生成，確實是值得嘉許的。這個室內展示空間的樣態暨形象也同樣成功，與外觀相互輝映。因為這個宇宙最大作用力的動力場關係，讓大多數事物的靜止狀態多呈現為直立型的基本圖示，因此要產生動態形象最一般的法則就是去垂直化，避開垂直連續線的產生，尤其是那些連接地盤面的垂直線。在這裡也是如此，所以它的結構系統構成件中的柱子不只維持傾角度，而且還將斷面切出上下漸變的多邊形斜面，以對應立面水平長條帶窗同樣漸變的屬性。另外更藉由柱子的傾斜配置以對應立面的凹凸變化，如在立面上由3條水平變形窗分成4條，其玻璃面增高部分朝室內內折交線，形塑成差異倍增的現象加大了立面變化率，同時營造出連續環繞變化的旋動形象。

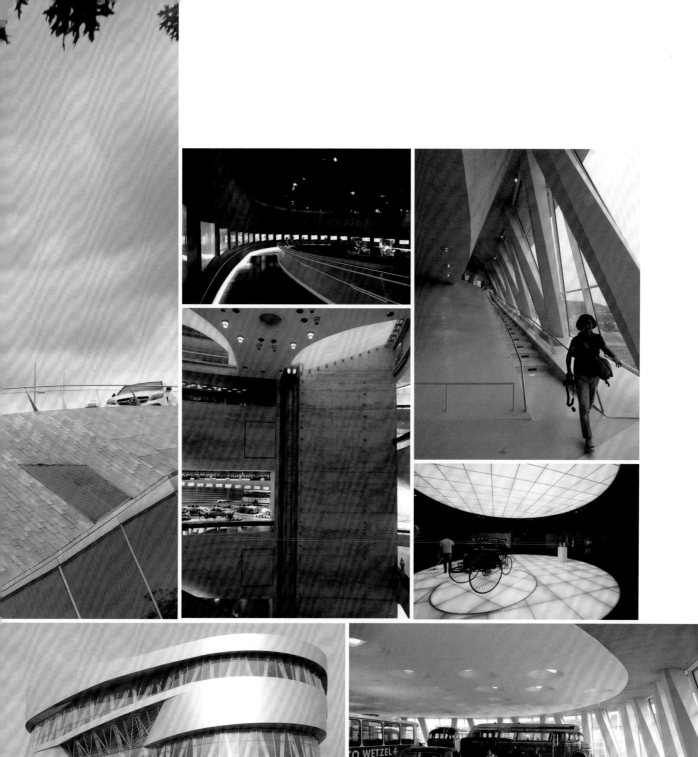

#旋動 #切分

寶馬汽車博物館 (BMW Welt)

跨街坡道與雙螺旋的強烈運動感

DATA
慕尼黑（München），德國｜2003-2007｜藍天建築（Coophimmelblau）

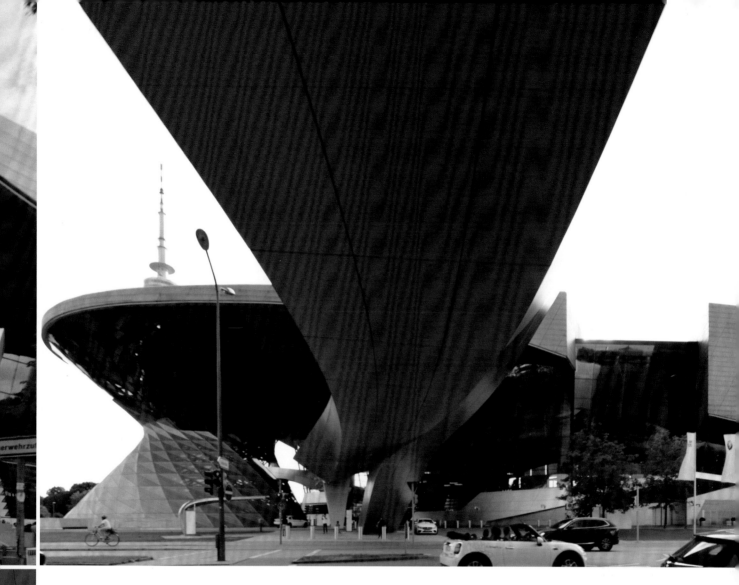

　　建築物旋動力的形象暨外觀樣貌可謂展露出高度的表現力，遠遠已經不是當今雕塑藝術作品所能與之匹敵，完全應驗了班雅明的預言，也就是新世代的建築表現力將遠勝過電影之外的其他藝術作品。因為絕大多數的藝術作品都是個體的創作，投入的資本與時間終究難與今日，甚至古代的某些建築物相比較，它們都是由一大群人組成的團隊，耗盡財物與時間才得以完成，所以其中涉及的複雜性暨精力難以相比。整棟建物的動量態勢，經由長條坡道形構彎弧以調整行徑之後，在街角形塑出一座未曾在建築史上出現過的旋轉與扭轉共成的雙旋體，不得不在都市邊緣快速大道的街景裡建構出一處景觀尖點，讓這個街區的另類鋪陳轉由這裡開始。同時也是從這裡施行整棟建物強力旋動方向的改變，讓這個史無前例的跨街坡道，可以與建物真正執行其動勢的迴轉暨連續。也是因為這座雙旋體的存在，才得以披露出那種傳統物理力學在真正物質世界裡（在此包括自然界）運作現象的投射。而且還不僅僅只是如此，它還企圖將它自身化做這個運動力的肉身化自體，這才是真實的想望所在。

　　在這裡，所有的構成都不是古典建築對外觀視覺感知作為理論知識源頭的價值，只落在比例關係上暨每個部分皆有其類型的歸屬，而是探究肉眼看不見的動力學式過程的析離顯現，一切再回歸自然界根本生命依循的動力學裡不可見中的可見形式的挖掘，而並不只是滿足功能實現的工具，是另一種物理動力學式精準感性的呈現，它不需要借助任何其他藝術性的外在依附，在其中通過來自於中介自己的構成，設置了自己的運動面龐。

旋動

里斯卡爾侯爵酒莊酒店
(Hotel Marqués de Riscal)
連續曲弧形塑飄懸的假面

DATA ────
埃爾希耶戈（Eltziego），西班牙｜2003-2006｜法蘭克・蓋瑞（Frank Gehry）

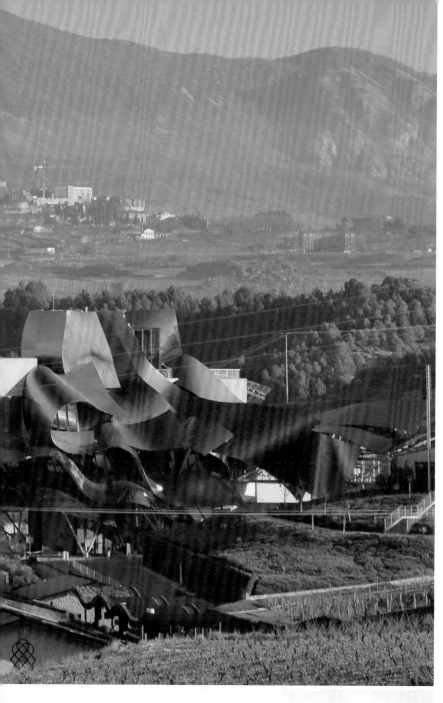

聰明的蓋瑞在這座酒莊建築裡教導我們一個有效的設計表現手法，那就是「虛張聲勢」。在這裡，大多數的表層為鈦合金處理的3D曲弧金屬板，只是複皮層構件，也就是與分界室內外的那道皮層分隔的第二道皮層，因此得以讓它獲得十足的塑形自由。因為它們大多與功能使用的空間區域無密切關聯，所以無法完善處理其成為真正室內使用區的構造物，以此避開實質功能使用帶來的所有煩惱，就為了實踐其至高表現力。在這裡，絕大部分的3D曲弧幾乎都落在半戶外門廳的屋頂，以及室內使用空間的附加遮陽構造物。或許可以把這種構成型式歸結為「假面」，似乎也不為過，確實也是可行的辦法策略。也因此可以達到3D曲弧面快速迴轉的極自由飄懸曲弧形，甚至是容積虛體的生成，只要結構柱樑可以支撐即可。由此也才能夠完成有史以來蓋瑞作品中，最具備變動表現力的金屬曲弧飄浮雲朵的實現。其水平向變化擴展的動態形象力，正好與鄰旁古老石砌教堂尖塔對照出極富意思的有趣對話，同時也可以把它們看作是彼此完全無關聯的存在物。但是只要你在極靜態又專注地望向天空的尖塔，你又必然不得不被那比自然界的浮雲還更通達自由翻騰的色彩與形狀在快速變化中的那一團光幻的干擾而移動視框。而反過來專注於不停翻變的光色流團的同時，雖然目光難以聚焦地遷移，卻也因此而更加突顯其動態力的效應，此時或許因為過動騷擾又會將目光移轉……。

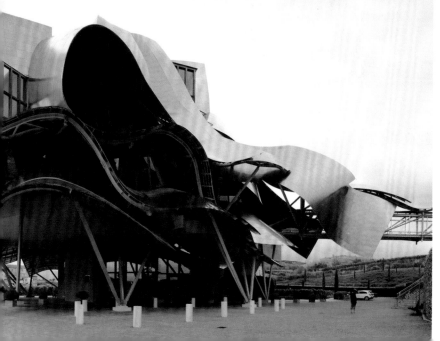

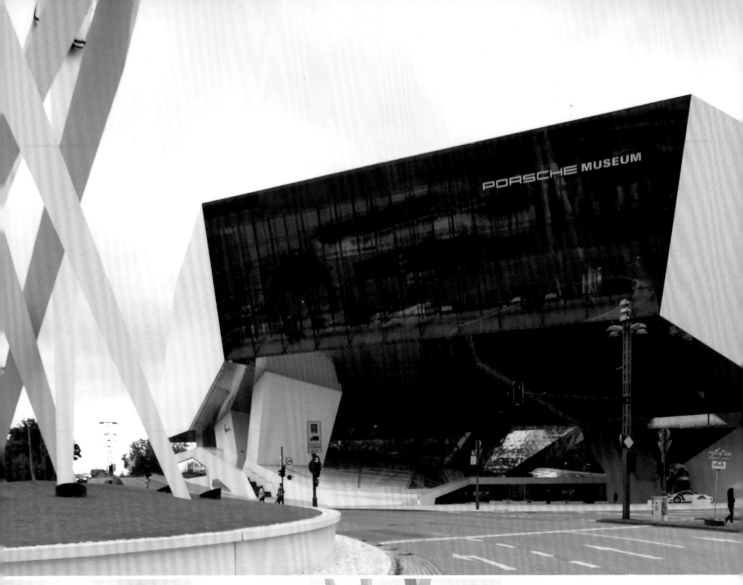

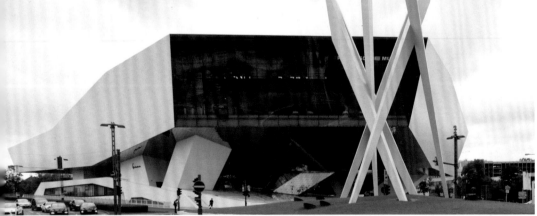

\#切分

保時捷汽車博物館（Porsche Museum）

動態形象契合品牌精神

DATA
司徒加特（Stuttgart），德國｜2005｜Delugan Meissl

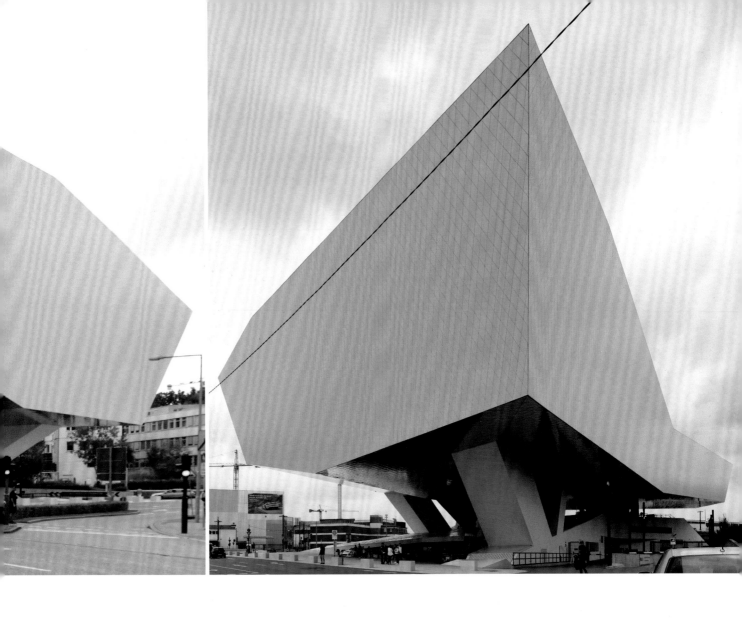

其實這塊基地的大小，已不是那麼地足夠以一個樓層面積就足以擺設所有的展覽車種數量，以致外觀的吸引力遠勝於內部空間實際的爆發力道。建築團隊花了九牛二虎之力利用超大尺寸的結構柱，但是就結構核而言並不需要過多數量的柱單元，將3樓以上的單一容積體懸空托起，因此將不等高的2樓留放為透通虛層，就只是為了成就這種動態形象的生成，但同時也斷送了地面層與上懸層大多數的連結關係，而失去了挑高空間的變化性。因為它受限於基地的長度，難將建物與地盤串結出強勁的旋動樣態，因此朝向單體動態形象的產製，於是選擇單一化表面材料才有利於突顯幾何形體自身的純粹視覺誘引力，而不需要誘生出其他的指涉性關聯，如同哈蒂第一件類公共建物的消防站。因為要突顯幾何形體自身的容積體暨體形的力量，所以必須朝向一種相對可參照的分離局部生成，而並非那種完整單一的純幾何體製造。在這裡，整座建物釋放出相關於保時捷汽車特有形象之間的疊合，也就是強烈的產生超高加速力量蓄勢待發衝量的供給感知而並非速度感。這也就是這棟建物費盡心思尋找特有容積形貌的最終目的。

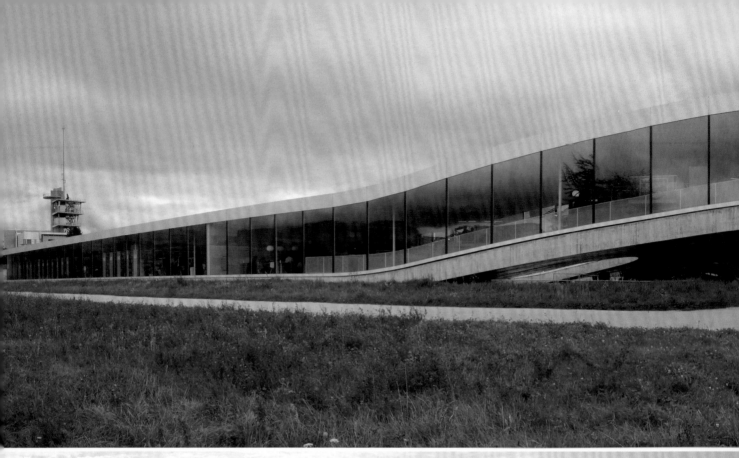

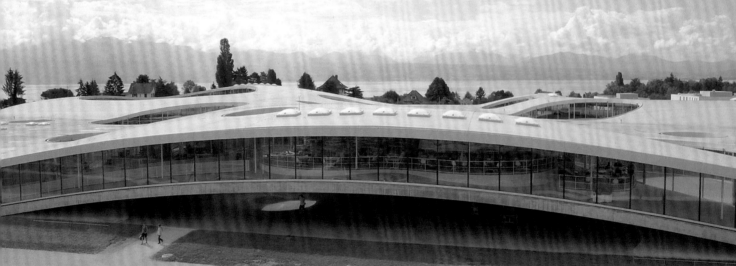

連動 # 雕塑化

洛桑大學圖書館＋勞力士學習中心
（Rolex Learning Center）

可連續遊走的通道反映於立面

DATA ————
洛桑（Lausanne），瑞士｜2007-2010｜妹島和世＋西澤立衛（SANNA）

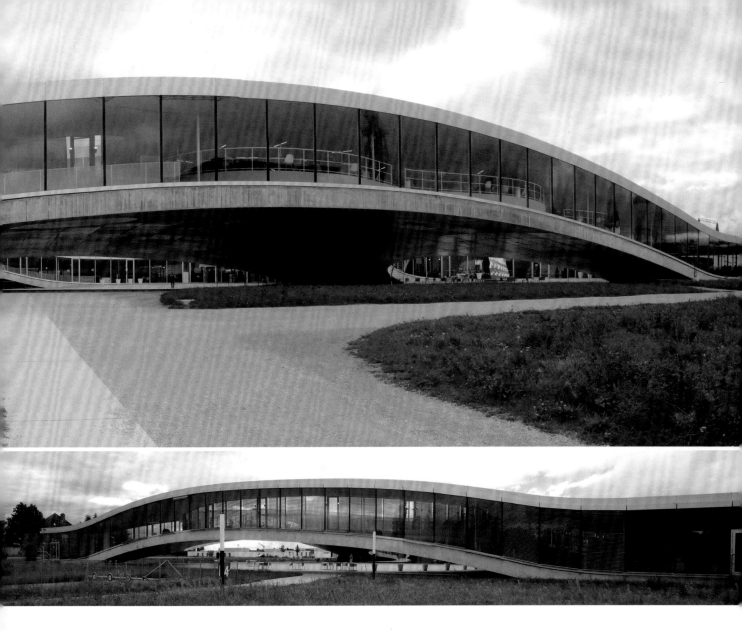

　　這棟建物的身軀，完全吻合我們心智中對於那種端部與最後尾部相接合的環型中空構造物概念圖示關係投映的疊合，由於地塊孤立，毗鄰沒有其他構造物，所以它也成為另一棟全向趨向同一面貌的建物。因為它要在室內形塑出可連續遊走的通道系統，所以其坡度必須維持在法定數值之內，因此也回應在建物的外觀，成為每一個面向都相近似的一個樓層高的起伏樣貌。以這個構成關係建構起來的建築物，其實並不存在哪一個部分特別突出，同時也會導致我們把它們當成是連續弧形環的空間，其實它的屋頂投影外廓為長方形並非曲弧形。這明顯地披露出人的生物學眼睛傾向於依循連續綿延的跟進，卻不具備曲面投影的定形能力，這些幾何投影的綜合能力大多來於相應的客觀知識。

　　繞行在這棟建物周鄰的視覺圖像感知，與金澤21世紀美術館相似，難以在建物立面的呈現上找到突顯的參考點以進行方位錨定，因為它們是朝向那種連續流動源源不止的驅力場的形塑，以致斷點的生成是相違背的。所以均一的持續形貌與質的同一才是首要的，起伏的高低只是一種調節增加趣味性變化的手段，並不足以突顯成錨定點，除非每個部分並置共存在視框相毗鄰之中，才能進行對某個項次程度上的比較而相對定位。因此，所有其他的表現性都將被弱化而獨顯出這座以R.C.為樓板主體的建物產生連續起伏環動的形象。也因為沒有外觀上的突點可以錨定主要入口的位置，這也同時促成這棟建物可以朝向純粹的自體自足性建構，達到了一種完型的完美邊界。

North elevation

East elevation

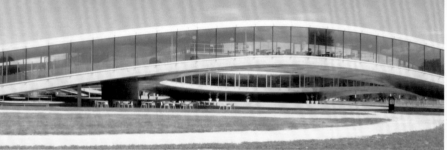

South elevation

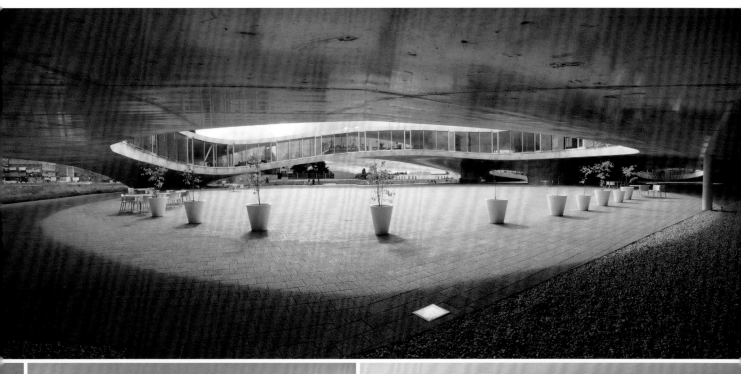

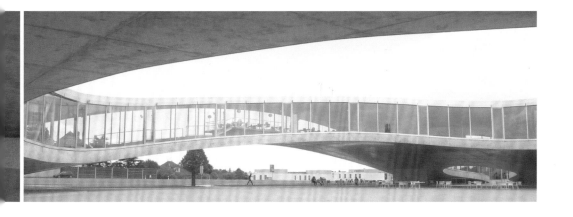

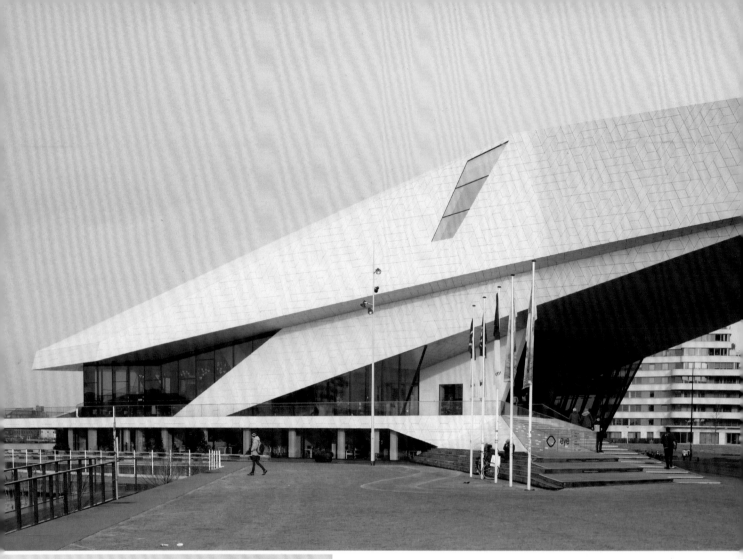

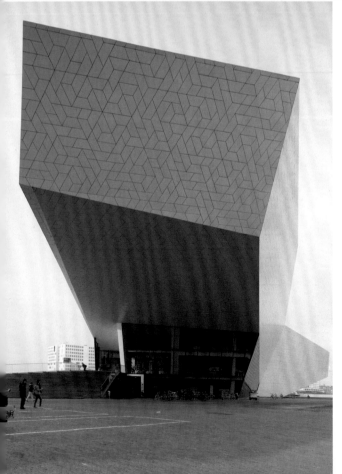

連動 # 容積體的懸凸

阿姆斯特丹電影博物館
（Eye Filmmuseum）

三向轉折的圖像連動形象

DATA
阿姆斯特丹（Amsterdam），荷蘭 | 2009-2012 | Delugan Meissl

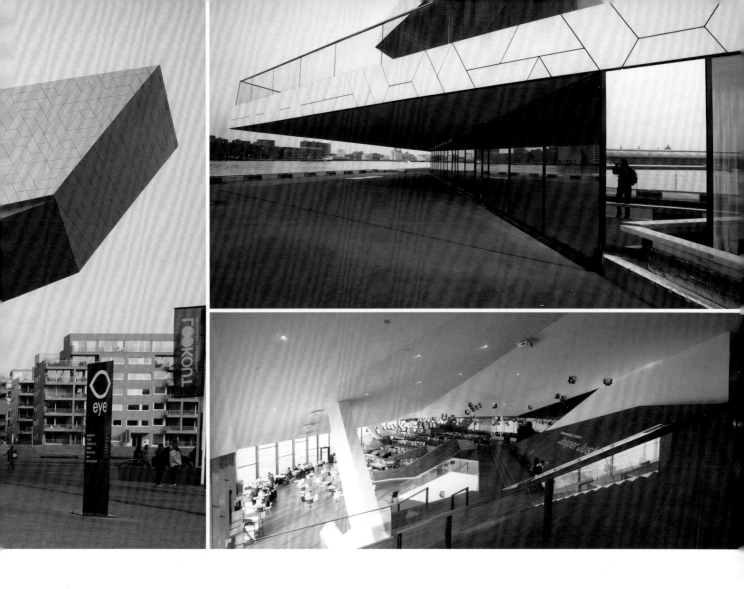

　　雖然它的容積體最高點足足懸挑有16公尺，但是下方量體是從地層就開始連結，只是在立面上適切地劃分出實體面的特殊連結，而得以完成那個相對大尺寸懸空單體的自足樣貌。在這裡，為了避開它貼近水岸邊的突兀感，所以在離建物主體約30公尺之外就開始營建極深尺寸的那坡道梯，由此這些階梯把人帶至壓低1樓高度的2樓平台。同時此平台在朝向水面的方位，刻意製造成一處端角懸凸近10公尺的大尺寸懸空型陽台。從遠處觀看這向立面，我們會被它的傾斜牆面與折板屋頂建構出來的那種屬於圖像連續性所衍伸出的流動連動力道感染，尤其那座懸空的2樓陽台。更關鍵的細節是它在鄰河2樓以上立面牆的毗鄰後方，又將懸空平台以坡道斜面連接至地面，成就這向立面有三處方向轉折的圖像連續折轉的連動形象。另外，整棟建物都呈現白皙，讓人們的目光更專注於幾何形體的全部共同形塑的形狀物。當我們接近建物牆面時，會發覺它表面上的分割線圖樣異常，與一般以往所見都不相同，它的組成基本單元是四角的梯形，數量共計有超過我們大腦在單一時間專注之下可以辨識出來的多個不同尺寸，卻神奇地組成一種未曾出現過的併樣圖。其中不存在任何一條線可以連續沒間斷地切過立面的任何一向，顯露出當今電腦在新圖像上運用的驚人力量，當代工具的輔助暨擴張力量，已非人手甚至人腦可以與其速度相比擬，它們只會讓我們走向更多元與複雜之路。當然其整體表面也可以使用現代表面塗料來達成一體性，這只是選擇性的問題。

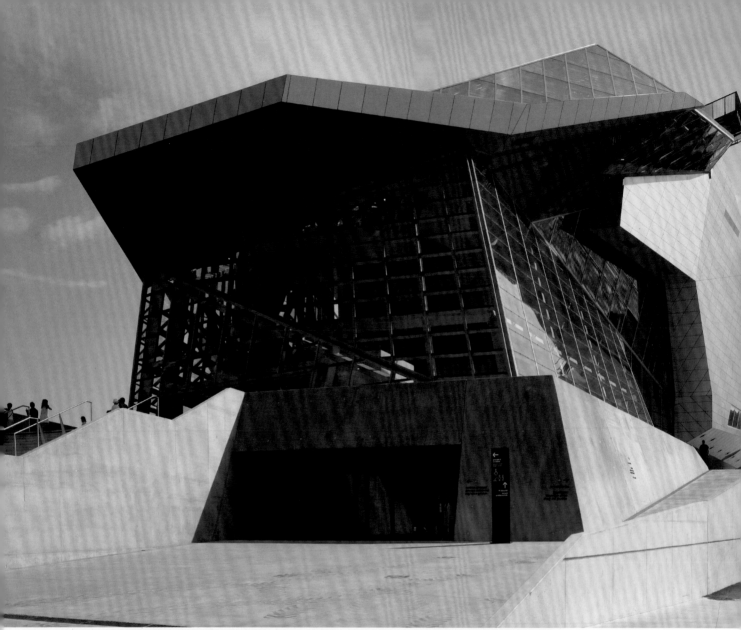

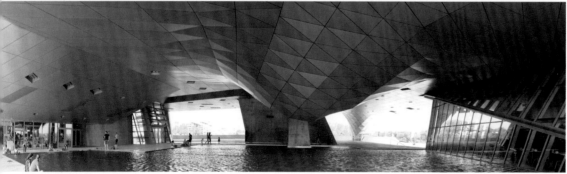

#切分

匯流博物館（Musée des Confluences）

連續金屬折面傾斜變形

DATA ─────────
里昂（Lyon），法國 │ 2010-2014 │ 藍天建築（Coophimmelblau）

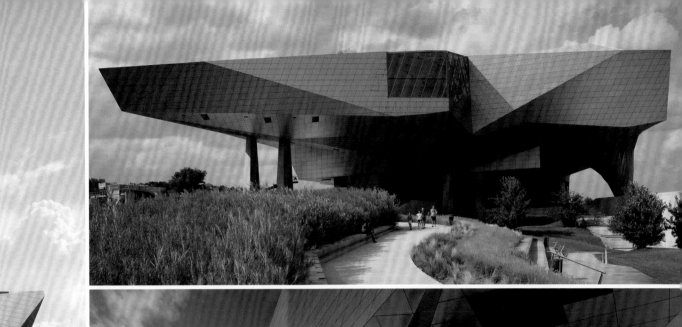

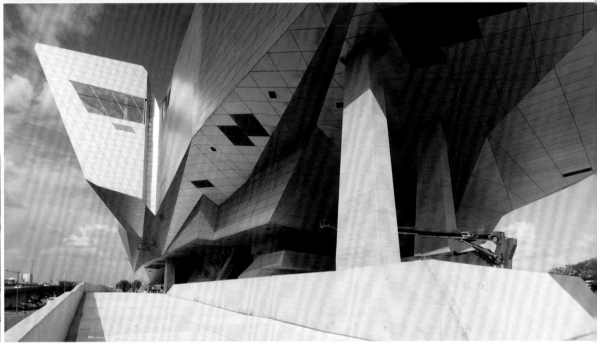

　　城市高架橋快速道路的毗鄰，以及臨隆河分流處半島端部的位置，讓它有了孤立地塊環境的支撐，而得以成就一棟特殊的建築物。它的外觀形貌已經完全無法使用一般的字詞去描繪，影像自身應該會是最佳的呈現。它的外皮除了玻璃面之外，就全數都是金屬鋁板披覆，而且所有的外牆面以連續的折板面完成。這些牆面不僅朝外傾斜變形，同時也朝下倒斜，以致在懸空容積體的底部也形成連續折板面。

　　它刻意尋找那種從未存在過的形狀物來棲身，讓你看見它時就會疑惑地問「這是什麼」。它不是什麼你知道的東西，就單純是存在那裡的東西，加上那些銀色的材料，特別屬於那些似乎是不舊、不老、不滅的不鏽鋼、鋅、鋁才有的屬性，遠遠勝過生物軀體的必老與必死的短暫。由此它鏈結並激生出一系列橫向串鏈結迸生出來的想像性綜合中介物所具有的表面性、流動性、穩定性、可逆性以及甚至難得的局部穩固性，而並不是那種不得不必須滑入的那種固定範疇事物之間的垂直關係，同時兩者之間又遙遠地相隔而難以建構對應。它並不是一個固定點與在繩線上移動點的關係，而是可以從一個範疇跳躍到另一個範疇的關係。它可以把我們帶向未來的星際航艦，同時也可以看成什麼都不是，它就是建構在那裡的不像一棟建築物的什麼東西！

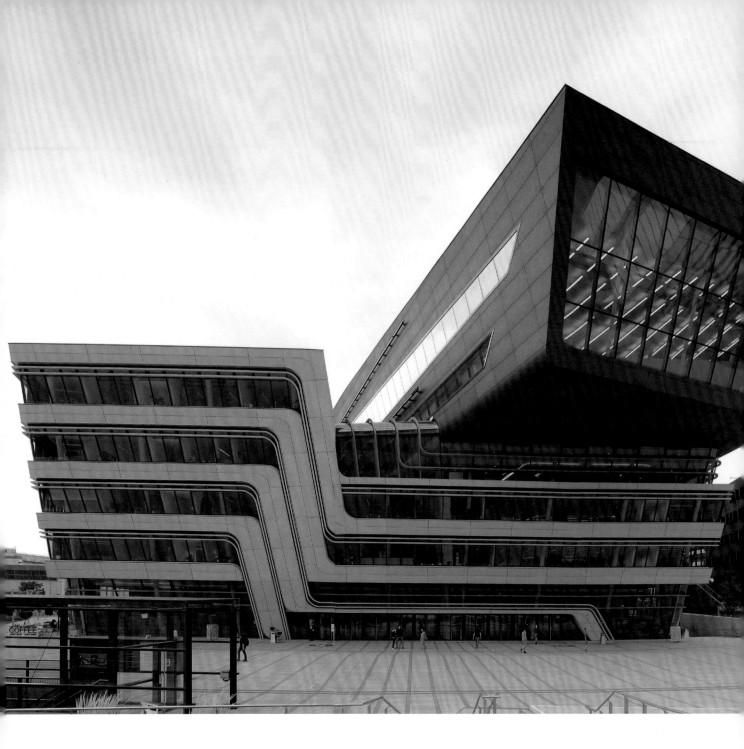

維也納大學圖書館（Universitätsbibliothek der wirtschaftsuniversität wien）

#連動 #切分

連續變形水平窗帶來動態感

DATA

維也納（Wien），奧地利│2013│Zaha Hadid

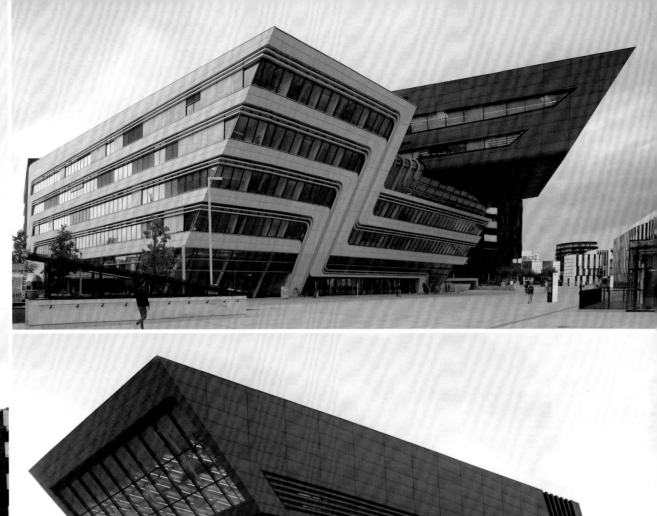

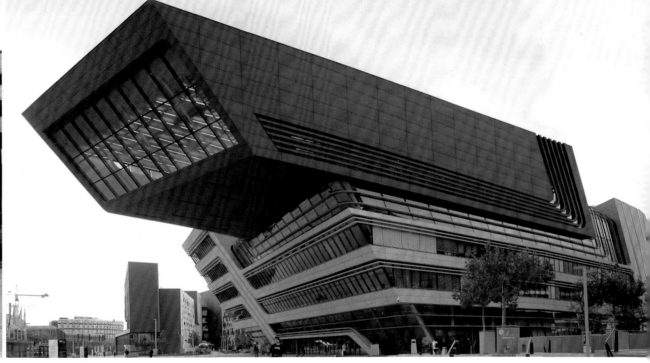

　　表現的適切性永遠是建築設計的一大問題，由此必然衍生存不存在表現錯誤的問題？那麼過度表現是不是同樣造成周鄰環境的問題？這也是所謂表現失落的一環，這不也是當代面臨的棲息場的問題之一嗎？但是自由民主世界卻只有律法上的問題（即約束力），而外部力量終究並不是最終的、最好的解決辦法，同時相應地會引發事物之間的外部關係的不斷衝突，而這個現象正是這座大學校園在上演的戲碼。這棟圖書館不但沒有產生調節彼此之間的衝突作用，反而增強了這個令人不感愉悅的現象。原因來自於它在立面上那些連續不斷的水平變形窗的綿延連續的強勁力道，而且不只一條，而是呈現在人視框圖像裡的無數條。同時這些實面形構成環繞不同面的連續線，為了避免產生任何一條垂直線由頂到地面形成截斷那個方位面的水平連貫線，這個結果讓上方的懸凸容積體呈現更強烈的與下方量體的重量性對比效應，在垂直傳送的圖像上呈現彼此切分的關係，因此更像一個飄浮體懸在校園中心上方獨立的東西。

Chapter 17

Double Skin 複皮層
開啟立面新視界的魔法

這裡所要談論的複皮層，特別指在一般建物完成立面外部再附加上去的第二層真正外部立面，這種類型的立面被統稱為「複皮層」立面。可布西耶在法國東部偏鄉孚日聖迪耶（Saint-Dié-des Vosges）完成了建築史上第一道外掛式的複皮層立面，那是一棟成衣工廠（Usine claude-et-Duval），完成於1946～1951年。接著他將這個附加構造件加深了其水平與垂直板雙向的深度，在印度的作品裡發揮了強大的遮陽功效。至於完成於1946～1952年的馬賽公寓，其長向立面外加的陽台空間因為是做為客廳的外延空間，並非只是一道調節功效的構造物而已，所以並不是嚴格定義上的複皮層。可布西耶後期作品又替未來的建築世代擴延出自由立面更大疆界突破帶來的自由，它大都與建物第一層立面的外皮之間維持著一個間距或是密貼著都無所謂，因為兩者的構成是彼此獨立的，甚至在材料的選擇、開口的形狀大小數量位置、組構出來的樣貌……等等都可以不相同，甚至貌似無關聯，似乎已經是沒有什麼法則可言。

（由左到右，由上到下）西班牙埃爾埃斯科里亞El Croquis出版社、西班牙梅里達市政廳、葡萄牙里斯本快速道路監管中心、西班牙巴塞隆納TIC媒體辦公大樓、西班牙佩德羅薩德拉韋加羅馬行政宮別墅博物館、西班牙瓦倫西亞港口設施、德國柏林北歐大使館、西班牙畢爾包社區圖書館、奧地利布雷根茨美術館、日本東京表參道商店、西班牙特拉薩高爾夫球俱樂部旅店、西班牙塔拉戈納大學系館、西班牙卡斯特利翁-德拉普拉納大學社區議事研習中心、西奧地利中學、西班牙多若斯迪亞議事演藝廳、西班牙塞維利亞民俗技藝中心、日本名古屋大學材料科學研究中心、日本豐田市立美術館、日本京都文化特療學校Miria、葡萄牙克拉圖村圖書館。

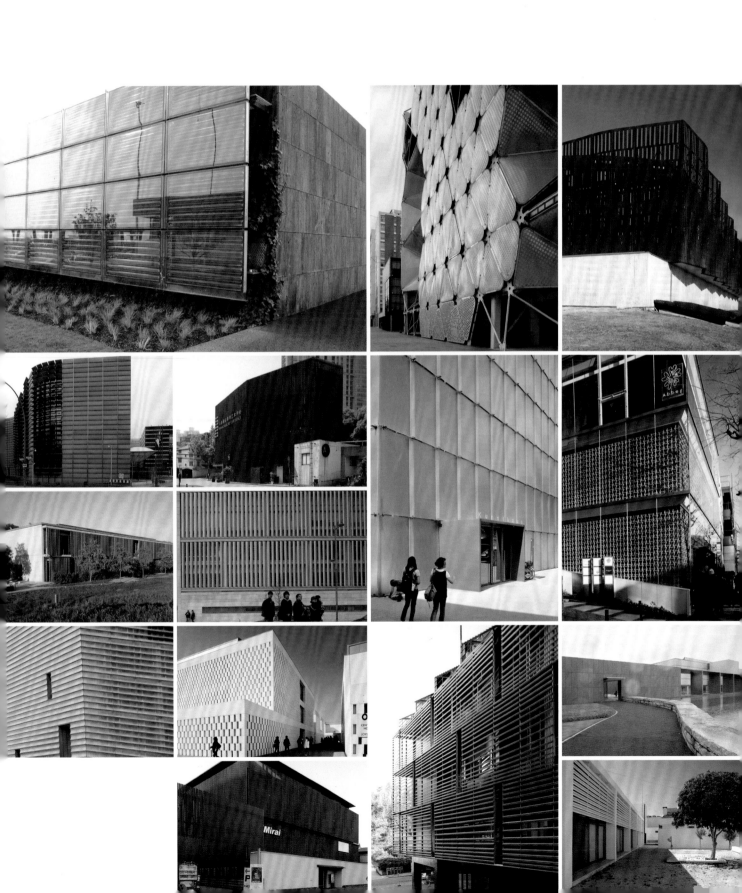

複皮層養育出來的新種屬幾乎已經越界入侵純藝術的範疇，完全可以為了表現而表現地存在，它已不需要顧及任何他者的存在，只剩下當地法條的約束而已，其他的干預已經可以完全退場了。這使得複皮層將曾在未來的日子裡躍升為建築領域的魔術施行者，因為它的介入，對於建築物室內的物理環境條件得到很大限度的調節作用，當然這還有待開發，需要其他技術的引入暨統合，但是已經初露曙光。

複皮層一路走到今天，開始展露光芒當然是經由眾多專業者的投入，而其觀念暨做法很多是來自於原先單皮層的啟發。蓋瑞（Frank Gehry）早期在加州作品裡使用了金屬網在聖塔莫尼卡的廣場停車場（Parking Garage of Santa Monica Place）、洛約拉法學院教堂（Loyola Law School Los Angeles），原先的鏽鋼板現改換以銅板。Craig Hodgetts & Ming Fung在已拆除的UCLA臨時圖書館使用塑膠布覆蓋屋頂以及PVC板鋪設牆面，雖然並不是複皮層的建物，但是卻極具另類材料建構建築的啟發性，而且它所有結構件大都為輕型鋼鍍鋅材。有些特殊形狀空間的形塑部分因素也來自於材料的質性考量。換言之，建築空間形貌與構成細部也可以反向以材料為起始因素的考量，由此與空間形塑的結構材料暨結構系統、甚至細部構造之間進行調節，同樣可以開發出新的可能性，同時不會與先確定空間形貌再思考材料選擇的結果完全重疊。

當我們對材料的看法與觀念改變之後，意謂著材料的運用在建築範疇得到了解放，從此不再有所謂真正材料上的貧富貴賤之分，只要是符合所冀望的效果，而且達成了企盼的表現性就是好材料。尼采早就告誡過世人，就人所擁有的所有觀念，沒有幾個是真正保證可以讓我們通達真理，因此都是應該抱持懷疑的態度。關於建築材料的今昔比對是個明顯的例子，我們在畢爾包看見了正式的議事暨表演中心（Auditorio y Palacio de Congresos），主廳量體竟然外皮包裹著生鏽的鋼板，那就是由Federico Soriano & Dolores Paiacios於1991-1998年完成的；西班牙南方莫夕亞附近的博物館（Monteagudo Museum,Murcla）也是選用鏽鋼板經切割出特殊圖樣之後，做為第二道皮層覆蓋整座建物的大部分；保守的德國小鎮弗爾克林根的教堂（Herz Jesu Volklingen）主殿量體的外皮也使用了鏽鋼板，雖然尚未被當地人完全接受，日子久了還是會有其成效；M.G.M.設計團隊在西班牙南方山村奈傑爾（Níjar）的演藝中心（Centro de Artes Escénicas）將外皮全數使用鋁製擴張網；壓克力塑膠板被甘特·拜尼斯（Günter Behnisch）與弗萊·奧托（Frei Otto）共同完成的慕尼黑奧運體育場（Olympiapark München）披覆所有的屋頂；人工合成板材被Alfredo Payá Benedito用於亞利坎提大學美術館（Museo de la

Universidad de Alicante）；壓克力板與合成塑合板也被用於瓦倫西亞科技
大學（Universitat Politecnica de Valencia）的綜合樓暨基金會（Ciudad
Politécnica de la Innovación）；類壓克力的塑合透光半透明板在第一座正式
的城市演藝中心（Auditorium and Convention Center The Batel）披覆全部
立面而問世，它位於西班牙卡塔赫納（Cartagena）的港口堤岸邊；由類似的
透光暨半透明塑成材料如同不可思議的一層薄膜，將普拉森西亞（plasencia）
的議事暨演藝中心（Palacio de Congresos de Plasencia）外表全數披覆，
其半透明又透光的迷魅效果開闢出另一種玻璃難以達成的現象世界，這是由
西班牙設計團隊Selgascano於2001-2011年完成的卡塔赫納世貿暨演藝中心
（Palacio de Congresos de Cartagena）之後的另一個差異作品；在雙層玻
璃之間的空隔層內添塞其他東西的成效，展露在由2000年漢諾威博覽會西方基
督宗教會館移至今日的德國宗教朝聖地之一沃爾肯羅達（Volkenroda）的教堂
（Christuspavillon）四周牆面。

　　複皮層因為完全不需要負擔任何其他部分的荷重，甚至連它們自己的重量
最後也由其他的結構件承擔，因此概念上來說，複皮層可以披覆在任何一種建
築物的原有皮層之外，因為它可以完全獨立於原有的建物而存在。換言之，它
可以建構出「屋中屋」的空間型式，雖然這個新皮層可以只是輕的結構組件加
上任何一種適合的材料做為外皮層即可。在德國波恩（Bonn）的博物館（LVR
Museum）是一個最明顯的案例，新的玻璃皮層只是為了保護舊有的古蹟遺址，
同時將雨水暨雪排除於外，這與谷口吉生早期完成的豐田市立美術館（Toyoto
City Museum）完全不同，卻又是根本上的相同。在豐田美術館的不透明玻璃
是一道密封層，除了陽光可以透進後方第二層玻璃牆劃界的室內之外，其他的
環境因子盡數被排除於外部，同時支撐的結構件被全數包裹在內外兩層玻璃牆
之間，完全消失在我們的面前。而LVR博物館的內外皮層與之間卻被看得一清二
楚，而且空氣流也可以由戶外流通進入室內，兩個作品的複皮層都相當成功地達
成了各自預期希望的功能滿足暨表現性。

　　就理論上而言，複皮層已經沒有什麼真正阻礙，除了材料自身的限制之外，
剩下來的就只是創造力與夢想。就目前知識所能達到的範圍而言，僅僅單皮層
自身並不足以處理所有的外部因素作用以達成最佳調節效果，經由複皮層的介
入，內外團結的結果確實足以解決絕大多數的問題，當然費用一定增加，但是
調解平衡始終是一個不斷鬥爭的過程。而這個所謂的複皮層當然也可以是真實
的綠植物層，以及其他意想不到的東西仍在被期待當中。因為建築物的構成自
有其基本的法則，如同人類的語言那般，永遠不會是固化不動的死寂，人創造

出來的東西沒有不可變遷的。就我們的概念世界裡，只有真理是恆久不變的，人的東西還依舊在密林中找出路，對物質世界的變化愈深入的理解，對自己的內心卻似乎愈來愈不清楚，但是耗散性資本主義的發展卻是催動個體愈需要化更多的心力在表象之上。

當代哲學家們在有意無意之間的喃喃自語，好像都在表象佈下的天羅地網裡無盡地回彈，似乎只在不經意的剎那偶然之間齊聲而出「一切皆表象」。就如同道格拉斯・達頓（Douglas Darden）作品之一的詐欺者博物館（Museum of Impostors），那支獨立於海水中的垂直風笛塔，只有在無人可控制、也無從確定何時的那種風吹之下鳴響著美國國歌的片段，稍縱即逝。這個世界事物內裡何在？或許連創造者也無能為力，因為他只知道創造，其他就只能歸於其他！

當一棟建築物的總荷重已經不是由牆體來承擔時，那就是由可布西耶所揭露的自由柱列接手。因為柱子可以是所有外力、包括自身所有重量總合的承接著，因此理論上來說，所有的實牆面都可以因此消失，取代以較輕而強度又夠的材料，於是才有可能出現20世紀後期的玻璃帷幕超高樓，甚至是密斯理想中，結構件相對細小構造出比較透光透明大樓的實現，這需要新觀念在背後支撐，同時要有新材料與新技術的匹配才能完成新的夢想。但是這並非可布的夢想，可布所想的遠比密斯更遠更複雜，否則他不會在近晚期前就出現了馬賽公寓這種巨大尺寸扁窄又漸變斷面的變形柱出現，把所有公寓大樓的重量撐托離開地面層的這種建築類型的發展，是朝另一種夢想前進的一步，而這裡的空間品質也不是一般建築師批評的如野獸派那麼地不具親和力。要依賴柱子獨立支撐所有的荷重，光這個想法就已經自古典建築的疆界打開一座大門，門開之後卻是看不見邊在何處的無限可能，因為隨之而來的「自由平面」概念，將數千年來空間配置暨區劃的限制一併清除殆盡，進入了遼闊的表現疆界，所以才會有20世紀後期至今之後建築類型的繁多與豐富，遠遠超過之前數千年累積之下全球古典建築的數量。至於「自由立面」的觀念在20世紀後期的20年，同時在21世紀會繼續衍生表現力暴增的建築類型的新種屬。因為建築物的外觀，也就是它呈現在世人面前面容的所有，我們對於它的印象生成，以及形象的聚結都來自於這外廓形貌釋放出來的訊息，一切都來自於這些外部的大小、形狀、高矮、比例、容積體之間的組構型式，表層的材料與其組成，開窗口的數量位置類型、主入口的形塑以及特殊突顯的部分與細節等等。它的外部可以簡單到只剩一道牆及開口，其餘什麼都沒有；也可以是一個或數個幾何容積體各種方式的組成以及一個必要的入口；也有已經無法將它看做是一棟建築物的東西；也可以是只看見黑深的口而已；有些在一個距離之外看它就是一座雕塑空間；而自身成為一個獨特「物件」樣的建築也已被實踐；

看了就讓人覺得無聊透頂的房子更是不計其數；整個外觀就是由不同於一般的特殊處理過控制透明度的玻璃組成光膜面的建物面龐，在夜色中格外擄獲行人的目光；與地盤嵌合一體，分不清哪裡是所有地塊，哪裡是建物空間的地形式建物面龐，讓我們會覺得人與大地好像是可以共存調合的可能；表現力過剩、甚至失敗的張牙舞爪的面龐也處處可見；自己的實用容積體並不是很大，卻透過特有的構成方式達成虛張聲勢的態勢，也變成了驚人的表現；不管周邊是什麼，只有自己的存在是最重要的，要讓自己成為眾人目光焦點的「唯我獨尊」英雄型的建築自古就有，只是於今越演越烈；有些建物的面龐顯露的姿態性就好像若隱若現在大街小巷間，卻是冷眼旁觀，好像不參與街道既存的面容，但是仔細打量之下卻又不是那個樣子，由於它的新置入，街道景象好像產生了微妙的調解作用而讓人感到悅愉。總是有些設計團隊刻意讓建築的組構，在這些已存在的類型與未出現尚等待探究的新類種的擺盪與意志驅力的衝突暨對抗之中糾纏。建築的面容也在其中顯現與隱沒，因為也不會因為一棟真實建築物的被構造出來，你就會有可以呈現什麼樣從未被人們感悟到這個世界特殊質性的面容。然而事實上也並非如此，雖然有了外觀，但是未必見得可以給人如班雅明所說的「非意願性記憶」印象的面容，而大多數都是必然被遺忘的外觀，就如同沒有面容那樣沒什麼差別。那麼什麼又是沒有面容的臉呢？例如，你看呀看，一直看那張臉，但是你怎麼記都記不住那張臉，這樣的一張臉算不算是沒有面容的臉？它在那裡，但是完全如同不存在那裡一樣，因為什麼影響也沒有，它連印象都沒有辦法給予人的心智記憶。建築物的面龐卻與人的臉孔完全相同，若沒有能力在腦神經叢結裡留下任何一絲印痕，那麼它的出現就如同未曾存在過。但是建物面龐給人的印象與人臉相應的作用其間存在著很強烈的不同之處。我們對於一個人所刻印出來的印象，不必然全數出自於那一張臉，還有很多其他的因素加入這印象之酒的釀造。接著進一步對一張臉的熟悉與深化，就必須藉助這個人的一切所聚結出來的形象力感染。因為形象雖然不是可觸摸、可被文字完全描繪的存在，因此它必然存在著某部分無法完全被釐析而必然帶來的模糊性，也是因為這個模糊性才得以讓它因不同的境況而縮漲，所以更具牽引的迷魅力量。由於它會因狀況而調節自身，其目的就是為了產生有效性，也就是要讓你能夠留下印象，這樣的生成是需要適切的養分施予，而且每張臉多多少少都參與了一個人形象力量的迷魅之處，但是卻不是主要養分的來源。可是一棟建物的形象卻大多數都來自於外部，因為絕大多數建物的內部（其實是一種內部的外部）訊息很少直接裸現於外，因此建物的外部訊息完全都漂浮在立面這道皮層海面的上層，卻仍然會與室內層的構成有關聯，這是以往單皮層建築立面的特質，它與當代複皮層建築的立面已經有很大的不同。單皮層建築的面容雖然經由可布西耶披露出這個立面已經不需要承載荷重，但是與那個被賦予分界內與外的功能暨責任仍然太多糾葛不清，所以多少仍受室內某部分

構成的影響。至於複皮層獲得的自由度更大，它幾乎可以走向與室內空間幾近無關聯的境況發展，也就是接近隨心所欲的新境界，接下來才是複皮層面龐的欲想是什麼的何去何從問題，也就是說既然外皮可以與建物的內皮層以及內部都可以沒有什麼關聯，那麼它到底要做什麼？能做什麼？又該做什麼？

　　建築的複皮層再怎麼選樣的自由變化，終究還是迴繞在圖像與形象的雙環渦漩之間。圖像的形塑其背後總有物質性以及某種特殊的支撐力量，麻煩的問題是這些衍生性支撐都並非固定不變的物質載體，即使當今物體系的世界也是處在流變當中，至於那些不可見的事物及其他想不到的關聯性也可以是其支撐的來源。不論如何，圖像最終必須被吸付於物質之中，就像畢卡索的那幅5位裸女的畫作《亞維農的少女》（Les Demoiselles d'Avignon）還是要依附存在於油畫顏料勾勒出來的線條色塊之上，而且是特有的生產型式才得能擄獲人們的目光，原因是強極的異他性在那裡發射出誘人的靈光。接下來我們可以進行的圖像分析，就是這5位女人特有圖像性背後的支撐到底是什麼？我們或許可以說Jean-Jacques Lequeu的那幅修女掀開套衣而裸胸的畫作（Et Nous Aussi Nous Serons Meres）是第一幅女性主義畫作，而畢卡索的5位女子是繼之而來的開路者。這兩幅圖像的背後支撐說穿了也脫離不了所謂的——意識型態。

　　建築立面表現性的真正目標，不會只是為了通達圖像的生成，它更遠大的夢想在於成就形象的產製。因為人類的經驗，甚至認知根本脫離不了概念與形象編織出的網結。形象是人類圖像式思維構成的心智不得不向造物者借用，以呈現我們對世界事物看不見的存有得以初次被投映出來的媒介。書寫讓人們在共時化當下的看不見境況，擺渡到以表象的擬仿來呈現，也就是通過形象化的作用，讓原本看不見的抽象界存在事物在當下的時間中閃現，它在世界的那一角落裡跳躍式地現時化了。它不僅讓時間裡的過去與現在可以於剎那間完全重疊，同時抹去了距離的間隔，讓那過去的曾經存在體與當下相遇。公元前希臘世界的形象朝向一種對過去存在眷戀的再現形式，即形象長期地被投映在讓已過去的看不見之物的被再體現。它早已在它的構成中摻入擬仿、類似、表面、突出性、共通體屬性甚至意象，所以形象的生產並不著重在外在表面的相似性，而是沉潛於基底式共通體的共性聚結，也就是涉及到根本質性的提煉暨萃取，而並不僅僅止於簡單的摹仿移置而已，它朝向一種姿態性偏移的選擇以利於某種關系的建構。所以它要針對心智的眼睛截獵目光，但是卻並不是固結在這個對象物的表層而已，它還試圖能召喚出不同事物質性差異中剎那疊合的同一性。

立面朝向形象化之路，遠遠不是為了成為一個偶像，因為偶像的問題在於把這個存在體整個看得見的諸面向放置在終結的位置，同時禁止目光的再轉移而施放那種固結石化的作用，讓你不再朝前走得更遠，它是一種超越的禁止。形象的抽象就在於它非簡單的外表就能擄獲，但是它也並不能傳送出這個存在體的什麼本質之類的東西。同時它的顯現根本也是迷濛不定、曖昧無比，甚至令人無法信賴卻又不得不與之同行的兩難：它從未顯露其正面性，而其側面卻總是伴隨著雙重與矛盾。在做為被擬仿的偶像時，它們卻又呈現出具體的、明確的、完整的，我們也只能全盤地接受。但是實際上，偶像自身根本是存在於虛無的遙遠處抓也抓不住的：當人們如實地如一個戲子摹仿那戲中人那樣分不出真正與副本的不同，此時它卻隱身而不知何去，它根本就是一個空洞的存在，既非實體那麼堅實，又如迷路般，也像一片陰影從不久留，要離開時抓都抓不住。它又確實能夠顯現於心智之中，但是卻又是在當下不在那裡的事物的顯現；換言之，它的現身與在場是一種不在當下裸現的在場，而且是一種不在當下生活界的不在場，因為它的所有都留在過去，它的當下性都是要從過去召喚。就像家的形象都建構來自過去，一處冷冽深夜裡閃幌的爐火光傳送出來的暖意……。形象在基本上是看不見的抽象存在，它的顯現相似於黑格爾的瞬間同一性，辨識出「非同一性」而錨定其顯現，但是卻又消隱於剎那之中。總而言之，形象必然要顯現。它幾乎體現了在陽光照耀之下那些普遍又共同的事物面；但是卻往往體現在同時的短暫裡既過於充盈，卻又總是缺了什麼而不足。就像巴塞隆納的形象（the image of Barcelona）在多數人的心中似乎都充盈地過多，但是卻又同時流漏掉什麼重要的東西而總是不足。因為即使有所謂巴塞隆納形象的共通基底，但是也不具備適切規範邊界定義的存在，而且另外存在各人自我偏好性聚結核，因此其基底的交集不存在完全的同一性。換言之，所謂巴塞隆納的形象構成共通體的基調是存在的，它有著如同維根斯坦所提及的家族相似關係，但是總是有在變遷中的部分。就像一個家族成員的面孔總是存在著生物學DNA主導潛在恆常性的驅力，或許在同一世代中的家族成員不怎麼相似於上一代親人，但是在下一代或再下一代突然冒出極相似的面孔。

　　建物的立面雖然身處實在界，但是只要一出生就必須佔具空間上的一處，在陽光與月影中顯現，它的想望不是只在自身，因為自身什麼都不是，為了自己所謂自明性的建立就必須與他者建構出不同的關係，關係愈深沉或愈廣闊，自體的呈現就愈高明，因為這光照的來源就是來自那些看似虛空的關係。建物立面為了脫離物質材料慣性力拖曳的同時，也在利用這些材料性，同時開發它陌生的可能性，藉此再綜合其他的構成因素，走向圖像與形象的交叉界域。因為單獨建物的面龐被功能性的使用與材料的抗天候需要幾近消耗殆盡，它只能在此鬥爭中奪得

能夠迴旋的餘留以建構非功能性耗損的圖像，而這等圖像必然不能，而且只能是那種與不是那個東西的「相似性」建構關係。唯有如此才能招引形象化的抽象力代碼化的臨現，也就是所謂朝向那種流動同時又聚結的圖像森林之中前去。

　　我們最好不必要把基本的幾何形（體）或幾何學看成是所有圖像來源的基底，圖像可來自於簡單到極限的微弱「點」，也同樣可以來自於熱力學第二定律的「熵定律」，也就是只要有運轉存在，哪怕是最低限度的微動，終究都會產生無用的能量形式，生命體系更是如此。這些被耗損掉最終剩餘的廢能是不可逆的存在物，它們只會讓事物或任何存在的東西朝向最高亂度的方向前行，而那個地方被我們稱之為「沌混」（chaos）。圖像雖然來自於現實之中，但是它深知現實不是天堂，它總是懷抱著古老的希望，想要探究所謂表現力飽和的境況為何？在地球上的生命系統，經由當今物理學家與數學家選用適於生物系統的方程式——費爾胡爾斯特方程——的仔細分析得到一個令人信服的結論是，混沌是自然系統的內在特徵。也就是，世界的基本結構就是非線性的。我們在現代主義畫家康定斯基（Wassily Kandinsky）1911年之後的作品裡，完全看不見所謂可知的任何樣式的東西的，哪怕任何一絲微弱的身形，一切就是抽象的複雜。可布西耶在1926年就提出新建築自由立面的語言，同時在1927年完成的庫克住宅（Villa Cook）就試圖呈現其可能性。於今以後，建築立面以一種無以被固結化的面龐姿態洗去過往被禁錮的面容，朝向那可能的新天堂之路，雖然身處實在界，但是我們仍有能力召喚形象大軍的力量，暫時地移除掉日常生活界的荷重承擔，讓我們能重新碰觸到那些如同童年時代無功利交換真正隱藏的喜悅，那是一種無價的生活。只是在凡事物皆可成為資本交換的當代潮勢裡，甚至生命的驅力也不必然出自於自身的內在裡，或許也同樣逃脫不了當代資本主義的迷障。至於建築物的面龐驅力又得自於何處？它的未來又該何去何從卻沒有人知道！

　　這種可以對周鄰人造環境以及物理天候狀況進行調節暨調解的立面構造物，已然成為新世紀建物新表現的有利媒介，至於成敗與否端視設計團隊自身的能耐到哪裡。以外加第二道可開啟窗的外皮層分支脈系而言，其最初的前行者早在1951年的巴塞隆納住商樓Casa de la Marina位於Passeig de Joan de Borbó, 43 Barcelona，就已經由Josep Anton Coderch完成。這些外掛可調整轉動的水平百頁窗形成的第二道建物外皮，反客為主地成為整棟建物給予人們的外觀印象，同時形構出不張揚不凸顯卻又不是極端低調的背景性存在。在實際面上卻可以真實地調節進入室內的陽光，而且也可以調控被看穿進室內的可見性程度，成為真實的一層具備可進行控制的外掛立面。麥肯諾建築事務所（Mecanoo）在1995年完成於烏特勒支大學管理學院（ITV Hogeschool Voor Tolken en

Vertalen），其中朝西向與北向是教師研究單元區，都外加了可以旋轉的鋁百頁窗，由此而獲得前述作品所進行的調控功能。

所有不同型式的格柵外掛構造物都可以被歸入當代複皮層立面體系之中，無論運用什麼樣的新技術暨新材料，終究因為內外皮層的構成關係而進入不同的系列分支裡壯大自己的家族勢力，現今我們能夠看到的格柵複皮層仍舊顯露出未知的可能性等待探究。

垂直格柵

起源於可布西耶在法國孚日聖迪耶（Saint-Dié-des-Vosges）原為成衣廠現改公司辦公室（Usine Duval SA），它全然就是立面外的外掛件。當初為了遮蔽陽光的直射，再經過雙向加深之後運用在印度的作品系列之後，就不僅僅只是可以被運用於遮陽的單一用途而已。之後被使用在哈佛大學的卡本特藝術中心（Carpenter Center for the Visual Arts），已不純粹只是單一的用途，因為即使東偏北的方位也使用了。即使是人發明出來的東西，終究都不會只是專門因為一個用途而存在，更不用說是生命系統的自我調解機制了。這個外掛的構件系統經過單向或雙向間隔距離的調整、材料的替換、角度的轉變、邊緣倒斜的處理，以及進化版的可旋轉裝置的輔助等等，已經發展成數量龐大的家族，確實豐富了當代建築面容的多樣性，同時調節了部分天候物理甚至心理因素，而且與圖像王國的關係更加緊密。其中與幾何學構成基礎的線、面（板）的綜合描繪更脫不了關係，但是終究不得不借助幾何學的力量，只要經由幾何的構成，其外延的關係必然喚醒現象如影隨形般的糾纏，於此，或許會問為什麼胡賽爾要談到「幾何學的起源」。但是建築雖然一定要借助於幾何學，而且不僅僅是用為工具而已，而是它自身的軀幹就是幾何學的「在世」化。但是當它朝向實際的功能使用之路時就必定要經過人的玷汙，這就是它人世化的必然命定，它必須投入材料之海才能獲得實在界的軀體，凡是經過材料王國賜予可附著成形的軀體，就必然經歷它的玷染，這就是為什麼建築不可能純粹，也不存在純粹的建築。或許可以試著追求其純粹性，但是終究解除不了也清洗不掉材料先天必然存在的「斑汙」，從來沒有什麼材料可以稱得上是純淨的或純粹的。而且不存在唯一的一種材料，只要是需要材料，就出現選擇性的問題。只要有選擇出現，就是不確定性在從中做梗，同時釋放出任意性，只是它現在換上了人類最喜歡的名字——多元性。

不論什麼樣貌的格柵，不論是單向、雙向、形變、旋轉等等各種各樣都很容易被幾何學捕捉。當然，嚴格地來說，建築形體終究逃不掉當代幾何學數位化力量的追捕。從另一個角度而言，建築也在尋求一種逃逸的路線，企圖躲開幾何學的輕易擄獲，這也是為什麼有一條路線是躲進圖像王國的花花世界，總能令人眼花撩亂看不清什麼是什麼，甚至不想看清什麼是什麼。當然也因為模糊性蘊藏著多重的可能，或許這也是外掛格柵可以藉由當代電腦的超計算能力的優勢，轉而利用它在可選擇構成數量眾多的這個基質，共同與圖像聯手結盟開創另一個分支王國也不無可能。為什麼需要新的東西，因為當舊的東西不再有能力替我們解決新的問題；或帶領我們衝破我們面對的困境；亦或不再能激勵我們生命原初的追問；不再能共同與我們探究那看不見的未知；不再能帶給我們苦難生命的激勵⋯⋯。這時候，就是我們必須開創新事物的時刻，這不是為了表現而表現，而是附帶地為了慰藉鬥爭不懈的人類孤獨的心靈。在建築史上新事物的出現，大都是因為碰到相同的境況，例如對於解決日光的可調節問題而言，外掛的附加物系統比在光線已經進入室內後再處理會更加有效，因為陽光透過玻璃之後由短波轉變為長波，卻同時將熱帶進室內，所以必須在戶外就要處理掉過多的量。例如在需要足量的光進入室內，但是希望把熱流在室外，這時候可以將外掛的遮陽板的材料改為透光材料如玻璃之類的；想要將它折射到更遠的室內，可以運用有效彈射角度的特殊折光板構造物，只是需要真實的數學計算的輔助。總而言之，事物的邊界在宇宙事物生成之謎還沒解開之前，都存在變動不定的模糊性。

格柵

格柵件看似簡單且慣常其實是個複雜的系統，大多需要複雜的構造件比較能控制成效，而且還充滿著朝向再進化可能性的外掛皮層系統。因為可旋轉角度的純熟構造件系統，讓它具備可動的優勢以對應變動環境中太陽雨風的改變，而風向也是跟著影響水氣量與氣味及噪音。垂直或曲面板才能導引或改變風向，水平板則相對的無力為之，所以飛航器或水中船隻才使用垂直板調節去向。但是垂直板拆解我們習慣常見東西形廓完整的能力就遠不如水平板，所以垂直柵板的去事物形廓完整的效果就不如水平百頁柵強，換言之，若室內活動的秘密性是首選的重要，水平柵的選用遠優於垂直柵，若使用可調整角度的構件當然更優於固定式。但是幾乎所有固定型的構件都遠遠便宜又簡單於可調式，就如同當代戰機幾乎不再製造如美國海軍F-14熊貓型，可變翼讓它成為全方位型戰機，雖然能力高強，但是因為機翼的攻角可變而增加調控桿件設備，讓費用大增重量也大增，就

必須使用更高馬力的引擎。凡是建築複皮層進入可調變的系統就是與機械設計的耦合之處，效能必然提高，只是費用不只是倍增的關係，而是至少以3級跳的結果呈現造價的增加。

　　建築物內皮層施行過多的變化並非合適之舉，就像大多數生命都是以複皮層的型式存在，因為它最有效率，而且變異性又大，但是通常只會縮現在單一成屬性的變動。內皮層守住邊形，再藉由外皮層進行必要的調節與表現，這是直至今日地球生命最佳的呈現形式。以當前的技術能力，當然可以將格列的形塑朝向近乎3D曲弧面的錨定，就像蓋瑞後期發展出來的曲弧容積體的外觀那樣，或許屆時的形狀漸變所誘生的圖像動態力道，不會小於最後只有皮層覆蓋的變化性。因為連續完整面的連續性已經抹除掉所有構成的格列線的變化關係，我們看不見那種可以隨意定格地選擇局部以進行彼此比較的機會，藉以觀察變化率之間的差異量。但是在完成面上已經沒有機會看到這些，所以這會是格列柵未來可以探究的可能範疇，而且它可以進入任何形狀的趨近，其實它的可能性在西班牙塞維利亞（Sevilla）老城區裡那座眺望觀景台（Past View Experience）已經看見。這種格列圖像在當今的格列表現圖像裡已是稀鬆平常之事，實際的建造都已不是問題，而是人自身在這方面的觀念與接受度還跟不上而已。觀念與想法的改變仿如蝸牛的爬行，緩慢無比卻又看不見希望的遠方到底在哪裡，理性與邏輯也無法引領我們到達的，至於感性與無意識的哲學之因同樣也無能為力，而人卻只能擺盪在這兩者之間，在現實情況中我們沒有第三個選項，因為宗教不是選項。

　　當代技術發展因為數位控制朝向全面化的結果，讓眾人誤以為整個世界的呈現與操控就只在這些光電面板就足以完成，好像人類的夢想也都可以在這裡得到實現。加上機械運做的人工智慧化的結果，更讓人類覺得美夢成真就在這些面板的操控裡，事實好像是如此。但是所有的技術進步卻只是朝著一個方向前進而已，也就是──累積更多的資本。所以相關利潤獲得的製程更加快速與精準，因為時間已經是金錢，愈省時利潤獲得就愈高，這才是格柵發展的真正限制，也就是對資本而言，它的貢獻價值到底有多少的問題。另一個問題是來自於政府相關律法的設定，一個明顯的例子，就是讓台灣的透天販厝像得到瘟疫那樣傳染至各個城市暨鄉鎮角落的鐵捲門，大多因為停車位、土地大小、廠商產品的提供、法條的草率等等因素養成民眾的接受，形成台灣村鎮夜晚街景全面無質性的潰敗，好像變成一個充滿盜匪地方似的，晚上沒有鐵捲門閉鎖不安心。雖然也有類格柵朝向下密上漸疏的樣型，留設微許適足透通的構造物至少有助於問題改善……，當然還有太多更好的可能。

外加窗扇

另一個分支則是附加可外推或水平橫移的第二道窗扇，這在Manuel Aires早期與ARX合作的英布拉大學（Residência Universitária Polo II 1）學生宿舍，覆掛了一道讓人印象深刻難以忘掉的複皮層面容，由於鄰旁建物的淺灰白與裸現坡地的淺灰，因而得以更凸顯這種外掛木質折疊窗的立面，形成無暗框分割整個朝校園南向立面的暖黃溫潤，釋放出無比強勁人類棲居場特有的溫度熱力。不僅僅如此，它還能因為是內住宿學生對外部景觀接觸的需求，而裸露其開啟程度不同與數量分布之間的特有節奏，這在日落之後將更形明顯；MGM團隊在酷熱西班牙南方加的斯（Cádiz）主教堂邊的5戶社會住宅，其中面向透天中庭的立面2與3樓段全數披覆一層外開窗口遮蔽的可外推無框窗扇板，黏著無比濃郁人居暖意，改變一般常態地中海民居白皙無色的民居面貌。

現今已經被接受的金屬沖孔板材，雖然經由Steven Holl銅綠色孔板材全面包覆阿姆斯特丹Sarphatistraat Offices（現改為建築師樓Stadgenoot Pavilion）全面性使用，不僅只是外觀牆面的包覆而已，甚至還延續至室內內牆面以及天花板，形成了根本是很難以將它看成只是外包皮層的呈現，雖然成就了一種輕盈去重量感的樣貌生成，但是卻難以推動對於建築面容複皮層的領域探究。接下來經由諸如巴塞隆納國際議事展覽中心（International Barcelona Convention Center）、公共醫療中心（Health Center Daimielz），側牆高密度沖孔板朝向類透明膜呈現的社會法庭（Juzgado Social Nº 2 Ciudad Real）、鄉村小旅店（Albergue Casar de Cáceres）、政府機關（112 Extremadura）、大學圖書館（URL Biblioteca Facultat Comunicació）、巴斯克博物館（San Telmo Museoa）不均等不同孔徑與不同密度分布的立面等。而MGM在西班牙塞維爾（Seville）的醫院（Haspital Cartuja）在大學建物鄰旁的均佈同孔徑板的使用，又回歸Steven Holl的去複皮層形象的內外同一性，再次揭露皮層與肉身、內皮與外層之間分與合的問題。

沖孔板

現代加工機具加上數位控制的精確性，幾乎可以衝出任何形狀的孔型暨大小，只要你願意付出刀具的成本。換言之，因為數位控制的併合，讓我們已經進入了另一種表現性時代的到臨，也就是所謂意想不到的東西將會一直出現的時

代。只要哪一天3D曲形模可以快速組裝重複使用，複皮層板材類族的表現性將進入百無禁忌的境況。技術在這數十萬年的地球表面上，愈來愈加快腳步也催促人類向前快步前行莫回頭，但是好像有些人的心裡似乎急了些，搞得這顆藍色星球已有點烏煙瘴氣。早已經見識3D曲形板壓模出來的驚人效果，就在汽車的車體曲形裡早有結果，另外如石山修武在氣仙沼市的美術館（Rias Ark Museum）西南向主入口門左上方那處橢球形凹槽，就已經十足地展現了3-D曲弧板的魅力；另外在馬德里論壇大樓室內講廳的牆面也使用了沖孔板壓3D曲弧的圖像凸凹力量，只是因為缺乏日光照耀無法凸顯陰影的厚實卻又虛的力道。因為曲面形的世界與直面板的世界，是誰也不屈從於誰的兩個不同世界，只是電腦超快速計算力讓我們覺得他們之間的差異已經縫合了，覺得就只是覺得，真實還是真實，只是真實好像不再重要。

　　但是只要是存在前後步驟不可逆性的程序製造，就是有其邊界的限制。換言之，很多範疇領域的可能性都不是無限的，邊界總是存在。沖孔板讓板材多了另一個變項，複雜度也隨之增加一個層級，因為沖孔的大小與位置可以有限度地改變，可以朝向圖像王國而聚合，可以像什麼，也可以什麼都不像，就像當今的壓印技術暨油墨色料的發展，讓任何平整的材料面上都可以印上任何圖樣，這些例子也已出現在不同作品之上，巴黎國家圖書館鄰塞納河側旁公寓大樓的玻璃牆面，就是早期壓印彩色圖像的例子。當然任何平面板材都可以進行印刷過程，而且現代印刷機可以連續印下不同的連續差異圖像。使用印刷圖像的板材在荷蘭格勒寧根美術館就早已出現，只是藍天建築後來的作品都不再使用而已，這並不代表沒有發展的可能性，而是要探究到底可以藉之呈現什麼？

　　若是沖孔刀模更加自由完成不同形狀的切口時，當然表現力更將大增，當孔的形狀、大小、位置以及加工的塑形種類的結合都會擴增這種材料的表現力。當然，若是這些沖孔能脫離平面限制而朝向可凸與凹的切與壓印塑形，那麼它的功效將更神奇，這全都得仰賴技術的進步與新材料的開發。當今的建築無從斷言其走向，只知道會有很多不同的方向，因為這是一個有著無數偶像的時代，卻同時也是偶像消逝的年代，因為每個設計者都想成為偶像，必然會朝向無所不用其極開發差異「亂表現」的來臨。

　　另一個沖孔板皮體的走向如同莫夕亞（Murcia）外鄰的博物館（Centro de Visitantes de Monteagudo），以鏽鋼板鏤刻線形成特有圖像，展現出一種獨有屬性，而且還在有無之間勾勒起古老摩爾人滲入這塊土地留存轉生的印象。這道西風已成為一股潛潮流向東方，連印度東南海岸小村的金屬建材店（ABC

Emporio Kochi）都穿戴上沖孔板的外皮層，多多少少朝向印度女子身襲薄紗的形象索取。這種材料的運用當然也在中國大陸各地漸次散播開來，況且以現今的數位化控制沖床，什麼樣的圖像都可以被精準地錨定下來。

朝向極少構成件的──低限／織網…

　　編織或今日類編織物的基本被慣性認知的屬性，都被放在屬於軟的東西的範疇，而軟的東西要能夠把它的面展露出來，就必須被撐拉開來。竹簾是最常見的類型物，它是靠自重與上下方各一支織連一體的桿件將織面拉開，這在今日某些日本禪室依舊用為遮陽或掩蔽之用，只是也已不多見。其餘的是珠簾、環扣簾、以及今日的類扣環簾，如法國巴黎國家圖書館室內大量使用的不鏽鋼環扣簾。這些軟面型構物都必須依賴接觸件的上方固定與下方的緊拉，才能撐挺整道織網面，因此上與下的拉件設計與固定方式，將影響連續垂直面分割線的呈現。這種構造物可以在水平方向形塑出連續無間斷面，在垂直面向長度單元則依材料的抗拉變形率而定。因為它的軟與連結的方式，也可以由此下手改變其結成面的最後樣貌，而且同樣有機會形塑出3D曲弧面，此時必須要有後方的塑形支撐件。形貌當然是重要的，因為它們給予人們烙出印象，但是為了達成那個樣貌而不惜一切，似乎會掉入一種危境，如北京的大鳥巢就是一個例子，在一般狀況下那種超預算與為了表現而表現的作品是一種危險也可能是一個災難。就如實驗建築家道格拉斯‧達頓（Douglas Darden）曾言：建築同樣會犯錯。並不是發生災難才叫做有問題或設計錯誤的建築，為了刻意的表現而浪費公帑、無助於地方的發展、無法適用、無從產生聚結地方生活的傾向……等等都可以看做是犯錯的建築。

　　線原先是織網物的構成基元，它既然可以織成布，讓布經由打板裁切，再重新縫成一件可以披覆在任何一種體貌事物的表層，而且是呈現為連續面的關係。既然如此，那表示一條線也可以一直圍繞一個任何形狀的東西，只要可以把這條線固定，最終必然可以讓這個骨架現形出來，而這個概念如實地也在西班牙的西邊小城裡完成，或許還可以完成更多美妙的建築。人的世界太複雜了，因為不存在內在的規範力量，因為不存在低限度的道德力量、因為不存在真正理性的人，也不存在真正感性的人，所以凡是訴諸法律，而法律卻是一張不知去處的網，沒有方向的網，更無能指向好未來的網。它對建築的發展也是如此，因為它要對所有存在的東西都施行規範，它同時也想對自然施加它所能的規範，因為後面就是

權力的傲慢與人心的邪惡。如果凡事都訴諸法條的規範，而失去了基本做為那個東西的所是，那將掉入格雷新法則的軌道運行，那將不會是一件好事，因為好事將會——地逐漸消失。

　　用布或相似物包覆東西，在日常生活裡已是常見之事，至於使用布來包裹住建築物的整個外觀，也已被藝術家克里斯多和珍妮克勞德（Christo and Jeanne-Claude）完成。所以使用這些軟性材料包覆建物並不是問題，但要做為真正可用空間的皮層就必須尋找替代物。現今不論是軟或硬膜建物也已成真，甚至可調節溫度的加壓薄膜也已完成一些作品。但是其爆發的那種類初始的表現力都不如藝術作品那樣，因為在藝術作品中，出現了奇異的異他性合體的雙重性共存。這些軟質材料建構的建築物中雖然看不見這種豐富的異他性的生成，因為建物原來的形貌已產生形變，原先建築材料的附體已全數被清除殆盡，但仍迸裂出一種熟悉中的陌生感，這才是吸引力的所在。人類大腦的演化促成我們相應心理學式的反應就是如此，熟悉之後的習慣化就會把震驚作用的反應解除掉，讓我們轉移注意力於新發生的事物上，以尋找新的可能，這是有利於生存發展的續存，或許已經根植於我們的生命基因之中。這也許教導我們可以從新的角度與使用需要，思考這些類布材料的可能性，而不是著重在塑形容積體的內皮層面向，而是將他視作第二層的皮膜方式，也許也可以是雙重分隔膜的構成，而不一定是如北京奧運水立方游泳池那樣的受限。這種膜類型的開創鼻祖應該是德國的佛萊・奧托（Frie Otto）首次出現的慕尼黑奧運的主場建築，當初真正的膜材料尚未被使用，而是利用抗紫外線的壓克力材，直到曼海姆（Mannheim）的多功能廳（Multihalle）幾近完美。這個用變形的木造桁架結構系統撐起來的三維曲弧空間，足以與拉丁美洲的薄殼建築遙遙相望。接著，尼古拉斯・格倫索（Nicholas Grimshaw）在英國康沃爾郡的熱塑性塑料伊頓生態屋（Eden Rainforest Biome dome）的超大跨距植物園，那些球面弧形屋頂支撐人們在其上方行走是完全沒問題；新世代的西班牙建築團隊（Selgascano）在卡塔赫納（Cartagena）完成的世貿暨表演中心（Auditorium and Convention Center The Batel），直接座落海堤邊，塑合材料特有的透光微透明特質加上高彩度色料的注入，營造出未曾有過的室內與室外巨大差異的日光流現象，到了夜晚，室內光源燃出一種完全不同於以往透光材料的奇異光效果。接著他們又完成了普拉森西亞（Plasencia）的議事中心（Palacio de Congresos de Plasencia），一座當代超大尺寸的光透雕塑新生而開啟新表現的另類異種繁衍。

原成衣工廠（Usine Duvai SA）

※現改為辦公樓

掙脫厚實砌體建築外型

DATA ─────
孚日聖迪耶（Saint-Die-des Vosges），
法國｜1945-1946｜可布西耶（Le Corbusier）

　　它立面上的構成關係，清楚地呈現出這個首次出現在建築史上的雙向格柵形建築物，是為了調節外在物理環境而設置在立面外的外掛附加系統，它完全是一個新的觀念與做法，而且將可布自己揭示出來的現代建築語言中的「自由立面」的可實踐性又向前邁進了一大步。這道立面的容貌不在於美不美，而是創造了外掛R.C.構造的第二層外立面，在支撐它自身皮層自重之後再藉由一群等間距的R.C.短樑接合主體R.C.結構件。那些被掩藏於其後的接合短樑之外，與主建物毫無瓜葛，因此這種外在的複皮層幾乎握有絕對優勢的自由，這才是這座建物面龐的建築史價值，它開啟了日後大有可為的可調控暨可表現的第二道、甚至第三道皮層的未來之門。建築物只有朝向複皮層這條路的發展，才能離開厚實砌體的古代建築無法達成的調節力量與新表現的自由。雖然這個雙向列格的外掛遮陽板在這裡的調節作用有限，但是它已經將它的面容朝向外來的方向望去，21世紀必然是一個複皮層後代繁衍茂盛的變臉時代的到來。

＃垂直格柵

卡本特視覺藝術中心
（Carpenter Center for the Visual Arts）

雙向深格柵調節光量

DATA
波士頓（Boston），美國｜1963｜可布西耶（Le Corbusier）

可布西耶在這個緯度區的東偏北與西偏南雙向，都使用很深的雙向格柵做為第二道皮層，不是像在印度作品裡排絕烈陽降低溫度的調節作用，而是希望藉由足夠深的R.C.構造雙向格列把陽光直接射入室內的時段降至最低限。同時藉由深板的陰影製造出相應於戶外的黑灰室內，讓室內獲得適足自然光照的同時，仍擁有難以被戶外目光看清的私密性。這個反轉式對稱的建物是可布西耶所有現代主義式建築作品中唯一的類對稱案，也是首座雙向格列深柵板使用在弧面上，仍然深具威力而且更富變化。在純粹雙向格列深柵與R.C.實牆面以及不同高度的自由柱列組合，仍然披露出由基質元素組構出來的建築物所散放出來的那種來自於初始迷濛的野性。原初性似乎至今仍然能夠在這極端技術化與物化的當代，召喚出人類心中源自於共同生存的、最初或許也是最後的共通體聚合傾勢。這些建構出這棟建物的元素及材質，都是現代主義建築初露曙光時不假修飾的直接裸現，與今日的所謂清水模建築大不相同，後者是精緻化的結果。早期R.C.澆灌牆的固定並沒有發展出鋼螺桿固定件，更無現今的蓮蓬頭模板撐開器直至路易斯‧康的後期作品才出現，所以拆模後是呈現為強烈的連續體感，現今西方仍有這樣的系統。

#複皮層 #複製列窗
哥倫比亞儲蓄銀行（Columbia Savings & Loan）
複皮層的雙重鋼構複製列窗

DATA
比佛利（Beverly Hills），美國｜1988-1990｜理查・依汀（Richard Keating）

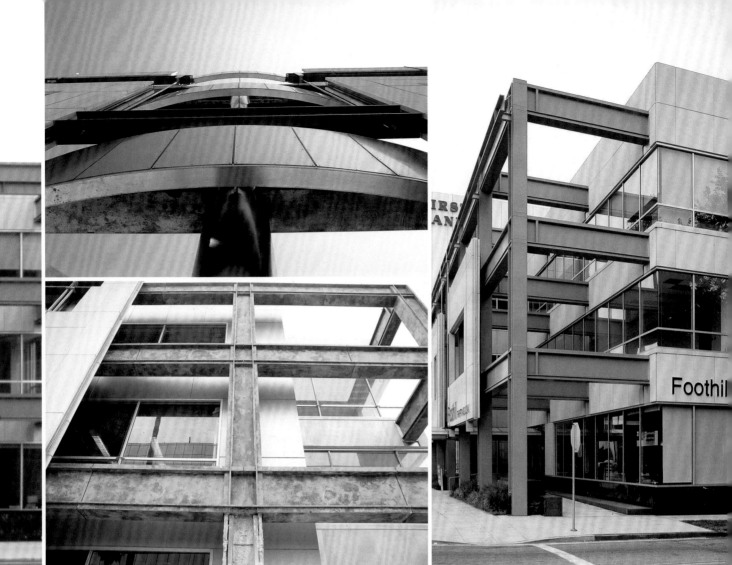

　　就這座鋼骨構造的建物而言，它位於2樓高處懸空外掛的外牆，也就是所謂的複皮層構造物確實達成了這條街道立面連續的跳躍型綿延傾勢，再經由主要路口的退縮以營建一處小庭院的轉換性空間，但是因為是面朝北向，所以才將另一棟同街道相距約1公里同型建物的中庭處理成近乎乾式的庭園。

　　這道立面費盡了心思，不僅刻意裸現出那些實體板只是被吊掛上去的，因此把部分的鋼骨結構框架都裸露出來。這樣的雙層立面確實讓其後方辦公空間可以獲得更好的私密性，這也是複皮層的一大優勢，而且這道外牆的開窗口有完全的自由，可以完全依設計者的考量因素而開設，因此極具表現的潛力。就表現性的事實而言，不太多設計者相信環境質紋回應的重要性，對當今的眾多偶像明星建築師而言表現是重要的，其餘都只是解釋性的修辭學問題而已，這也是當代建築面臨的最大困境，因為在表現面向上已完全沒有規範的存在，所以當代已經進入一個完全沒有範式存在的時代，連明星建築師都以撤銷自己前一個作品建立起來的偶像性範式為目標。

磚

阿斯皮拉加尼亞公共醫療中心
（Azpilagaña Health Center）
細部設計讓磚展現優雅

DATA

潘普洛納（Pamplona），西班牙｜1989-1993｜Jesus Leache & Fernando Tabuenca

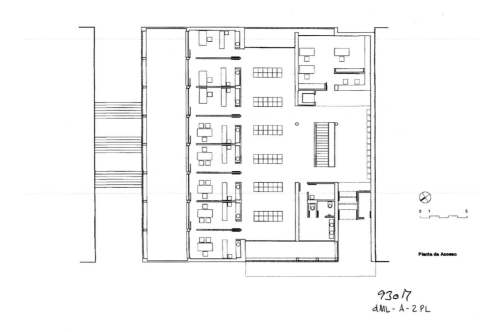

93 o 17
dML - A - 2 PL

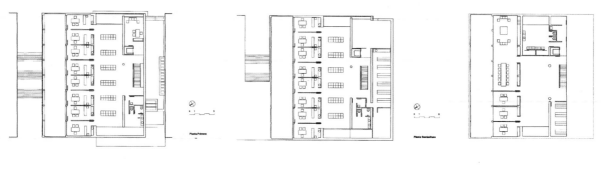

93 o 17
dML - A - 3 PL

　　當代磚砌體最具古典味建築或許是瑪利歐‧波塔（Mario Botta）的作品，但是這座淡土黃砌磚體立面砌體的纖細與豐富似乎更勝一籌。一般的磚砌牆都將空心磚直接疊砌，在這裡它的上下都再以一道磚分隔以形塑水平暨垂直的不同向；正入口左側鏤空空心磚頂部，又封一條R.C.水平板作為與上方水平長條開窗分界以做為轉接引渡者。這條細長R.C.條也同時出現在R.C.水平懸凸遮陽板上方更細的水平長條窗上方，同樣作為牆體開口與密實牆體之間的分隔元件，也呈現出其作為次構件無斷隔的連續體屬性，由此顯露出它出現的依據法則。懸凸水平遮陽之倍感輕盈，就是因為其上下都有水平長窗將它與牆面幾乎切斷連結，這也是建築史上首次出現的細部呈現。另外在屋頂上緣同樣出現R.C.水平條，並於左上端留出一條細長開口以實踐自身存在的最低限法則。另一種收邊型出現在左上部邊與鏤空空心磚疊口邊，刻意讓三排砌磚退凹。這些看似貌不起眼的細部設計，將它簡潔的面容釀生出罕見優雅的質性。在這裡的外觀立面上只使用了土黃色長條比例磚塊，以及R.C.造水平板。其中與磚同寬的水平板都作為交界元件用途，至於深遮陽板也是用為入口的內外交界錨定。

Alzado Principal

Alzado Lateral

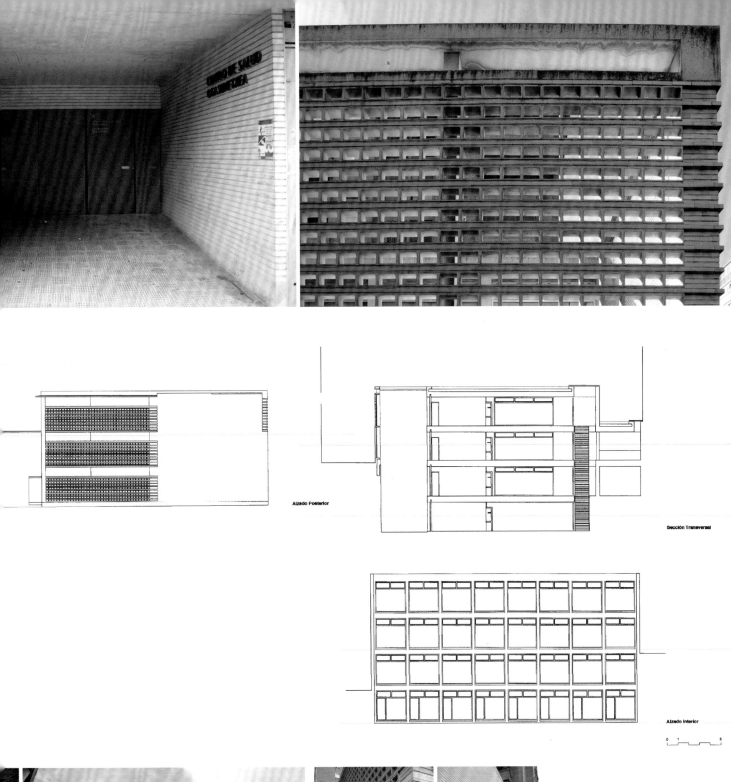

Alzado Posterior

Sección Transversal

Alzado interior

0 1 5

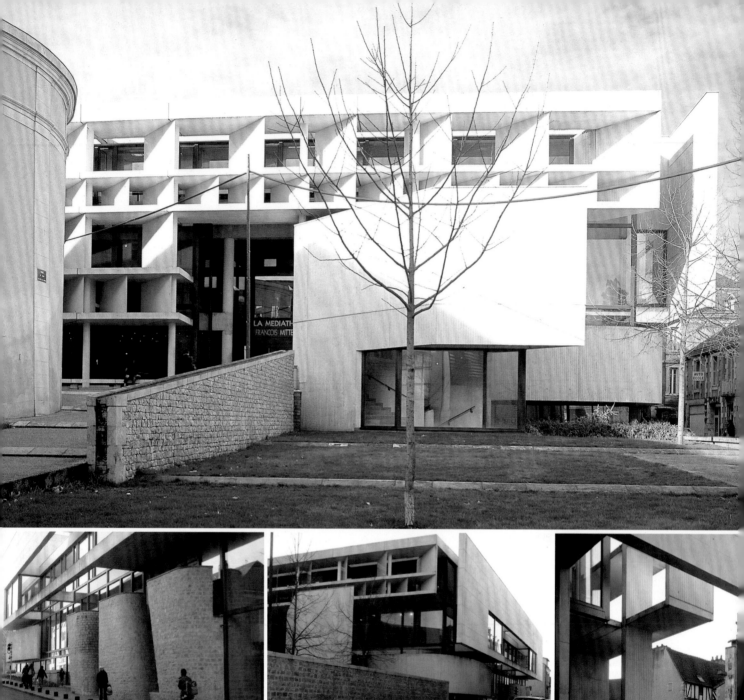

格柵

普瓦捷公共圖書館
（Médiathèque François Mitterrand）

降低結構對立面格列柵的影響

DATA

普瓦捷（Poitiers），法國 | 1992-1996 | Laurent Beaudouin Emmanuelle Beaudouin

　　三向臨老城窄街的城市主要圖書館主要入口，配置在西微偏北的可連通老城主廣場的雙向道但並不寬的街道向，對面又直接對著5戶3樓高的民宅，側向也是4樓高的民宅。為了樓地板使用面積的需要，圖書館同樣為4樓高，這種與對街建物淨距離約兩輛車通行寬間隔距的狀態之下，又必須讓室內獲得足夠的日照量，唯一的解決途徑就是朝向雙皮層的類族尋找解答。在主要主入口向的格列柵依賴自己的板柱與地盤接合，於是連結構荷重也不須經由與主體結構的連接，所以它的列格不需要顧及自身重量的均佈問題。因此它可自由依照自己的意志進行水平與垂直雙向不等間隔的變位，於是將可布西耶的雙向格列複皮層又朝前推進了一步。這一步教導我們，當複皮層與主建物完全無關聯時，它才是擁有了真正完全的自由，因為支撐已與主體空間全然無關，不受主結構件的位置與附加荷重承擔能耐的左右。在相對的反向立面複皮層只有幾根細R.C.圓形柱支撐著5條R.C.水平板，在這些水平板間的柱子盡數被斜角放置的磨砂玻璃片遮掩掉，由此而出現另一種輕盈身形的格列柵家族成員。另一鄰窄街的立面以木框玻璃面為主，附加以頂部懸空框暨板，地面層右側有3個曲弧磚砌體毗連體連通地盤，以及眼線高度以上的相對細斷面垂直凸出的R.C.懸空板，斷絕室內與對街的直接接觸。

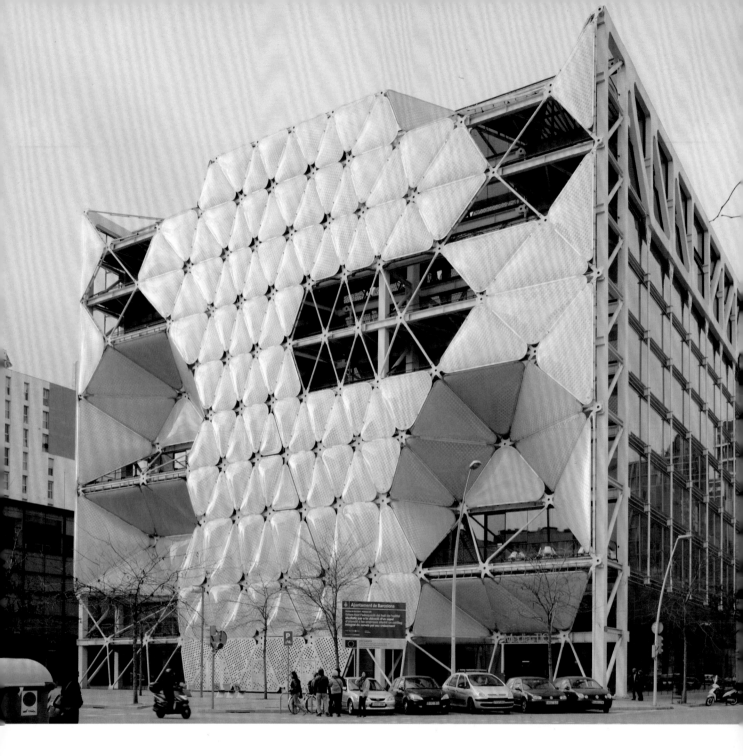

TIC媒體辦公大樓（Media TIC Building）

骨架外露與透光膜的組合

DATA ─────────
巴塞隆納（Barcelona），西班牙 | 2009 | Cloud 9

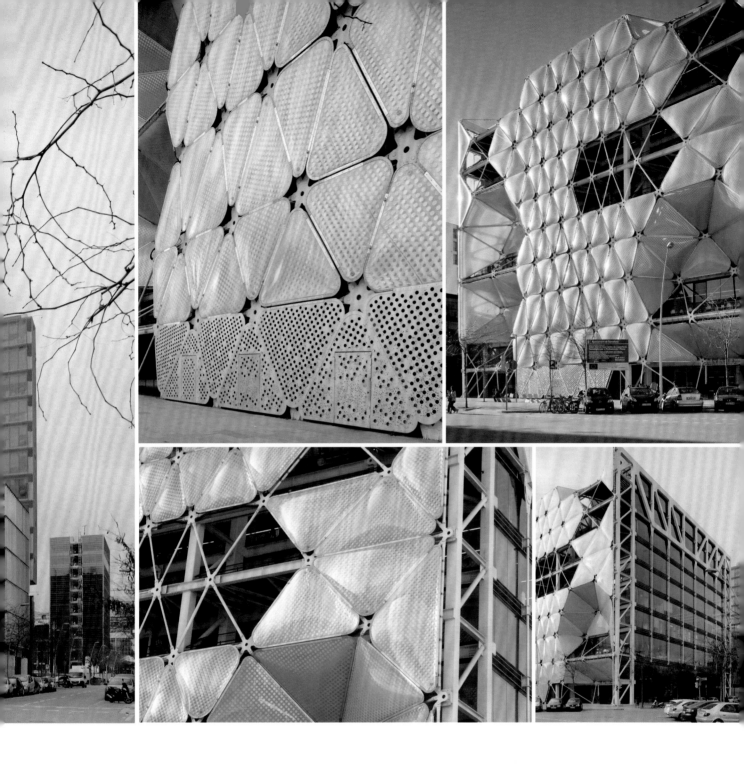

　　這座建物的東南朝街道立面，以及西北鄰隔壁棟的立面都使用雙皮層立面的型式。朝街道的複皮層立面開創了烤漆沖孔特殊版型結合了外露鋼骨架，以及與北京水立方相同塑化透光透明膜包覆的共構建物面龐，好像不是這顆藍色星球上的東西，反而是我們對電影世界呈現給我們未來異世界的東西，這也是主要立面的細部構成的裸現。在這裡立面空間被區分成4種不同的樣貌：第一種是在結構框架後方直接配置玻璃牆面（包括退縮）；第二種是被透光包膜佔據而不見後方的室內部分；第三種卻是讓這些膜包構成向內退縮的凹槽；第四個就是維持骨架後方空無一物的狀態。建築師更聰明地讓朝向鄰棟的西北向立面只使用半透明的塑化材料做為外皮層，藉以對應主向的造型包膜立面，同時並無喪失這雙皮層的調節初衷。這個鋼骨構造辦公樓主立面的獨特面容也足以讓它在建築史上佔一席之地。

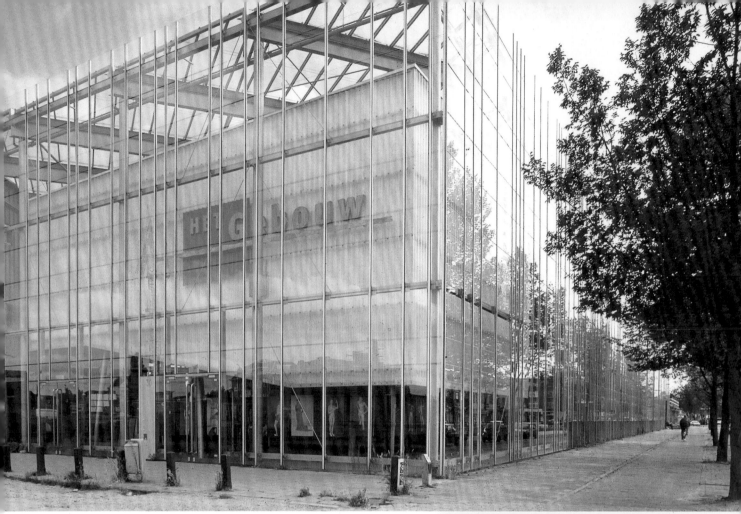

複皮層

烏特勒支藝術暨設計學院（Art Design College）

有如透視薄紗的第二皮層

DATA
烏特勒支（Utrecht），荷蘭｜1994-1997｜艾瑞克（Erick van Egeraat）

　　原先是單一的服裝設計學院，選用全數強化清玻璃做為複皮層立面的外皮，讓所有的變化都呈現在內皮層的外部，例如直接裸現隔熱材料，通常他們都被最外部的不透明皮層遮掩掉。為了建立這種皮層內皮的表現性，讓最外層的玻璃構件性降低，所以選擇了垂直不等間距分格的鋁框架切分，減少或拋棄水平框的使用，為了建立那種透明薄衫的輕透感。這種感受的微妙其實難以捕捉，但是藉由波普爾的「偽證論述」告訴我們，若使用水平分格或雙相列格分割玻璃面都不如垂直分格，而等間隔距的分隔又不如不等間格分割，所以才會呈現不等間距垂直鋁條的切分加上強化清玻璃面共構而得以投射出一種垂直線自由分隔型基本概念圖示相映照的立面結果。

水平格柵

巴塞爾鐵路控制中心信號塔
(Signal Box Auf dem Wolf)
細部構造漸次位移

DATA
巴塞爾（Basel），瑞士 | 1995-1999 | Herzog de Meuron

　　金屬銅皮層自然氧化之後的表面，同樣像是時間在自然物表面鍍上的一層皮膚，而且會隨著日子愈來愈沉，這必然不得不沉積出時間的另一種形象，這完全與圖像王國的變化多端無關，而是屬於「質」的種族。圖像如能適切地借用，其感染力將更濃郁，只是這個鐵道邊的控制設施，並沒有借用圖像的任何一絲企圖。它雖然是一個基本的長方體幾何形，但是卻不甘示弱地把自己的身軀做了扭轉的動作，從而改變了從街道看到建物外觀兩個短向立面形廓的改變，脫離了一般矩形的慣常幾何體態，卻完全不俯首於圖像的誘引，只施展了建築幾何的基本力量。但是這座站立在鐵道天橋邊建物，更迷魅的力量展現卻是在它的披覆全身的外皮層，它也是首次出現在建築史上的新面容，雖然是小小的細部構造所形塑出來的小特質，卻也是如實地韻味十足。它從形變的矩形體面與面的交邊處就倒成圓弧，讓外包的銅板就像是身上的一層皮的樣態，再經由後方次結構骨架的支撐銅板固定件的漸次位移，也就是讓每一水平條齊平銅板的下緣，漸次形成連續朝立面牆外移位凸出，上緣卻要維持齊平，等到下緣外凸量達到期望的最大值時就維持等量，直到對等另一邊的相同位置才開始連續遞減位移量至上下緣齊平。因為這樣的連續漸變的三維幾何細部構造的塑形，建構出另一種新型的水平百頁外觀，而且擺脫了長久以來機械型百頁窗的固定型，朝向一種「瞇眼」姿態。

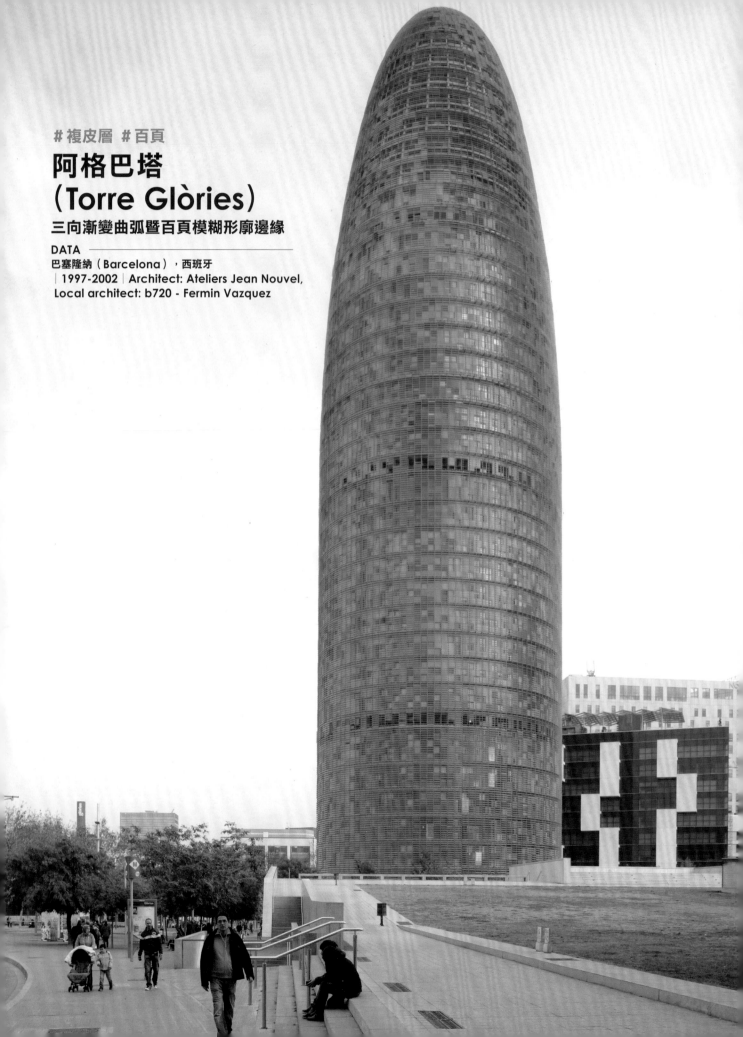

阿格巴塔
（Torre Glòries）

#複皮層 #百頁

三向漸變曲弧暨百頁模糊形廓邊緣

DATA ————————
巴塞隆納（Barcelona），西班牙
| 1997-2002 | Architect: Ateliers Jean Nouvel,
Local architect: b720 - Fermin Vazquez

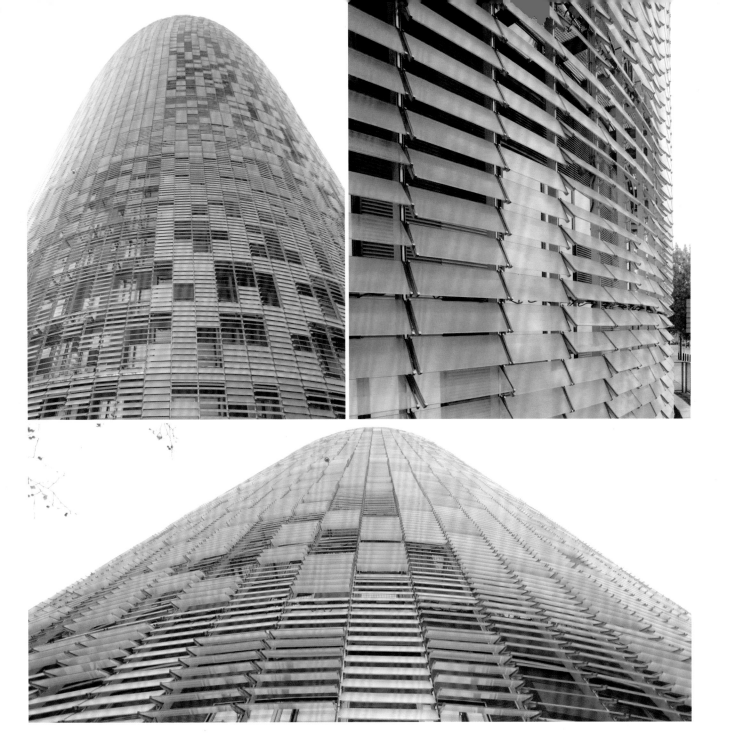

　　來自於自來水公司總部辦公大樓的透光玻璃複皮層做法，加上特殊的光色效應與形貌細部的處理，不僅為這座早已獨特的城市添增更多的光彩，自身也成為這條城市重要區劃與連結的指標性大道上的標記物，而且是可以與完成後的聖家堂相得益彰。它雖然是一棟高樓，但是面寬還沒越過那種所謂龐大的邊界，加上它的幾何形塑成複皮層後方的R.C.結構牆連續面呈現為三向漸變的曲弧；另一個關鍵性因素是這道R.C.結構牆上開窗口的不斷移位暨改變形狀；最後的因素是R.C.牆外被刷上顏色，而且顏色區看不出清楚交界與什麼樣的形狀，只是色塊區而已，重要的細節是這些色塊以方形為單元，在彩度上起著變化。這些因素共成聚合的結果，讓可調整磨砂玻璃片暨清玻璃片水平或下抑的百頁片立面，足以登上高樓多變面容的排行榜無疑。這樣的複皮層引發出另一種少見的效果，就是它形廓邊緣線的模糊化，卻又能保住其形廓的雙重現象，這是以往單皮層建築立面無法完成的效果。密斯夢想中的高樓形廓是清明透通的虛化，已在德國被完成，但是並不是這種模糊化。

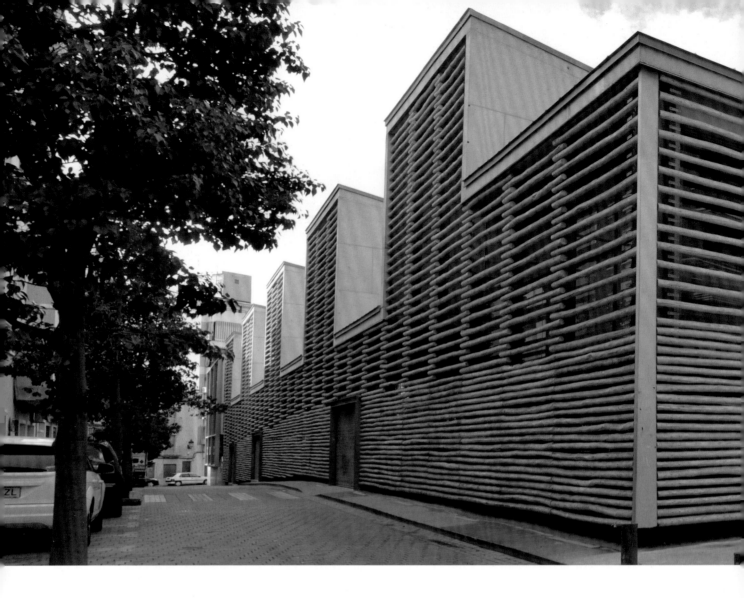

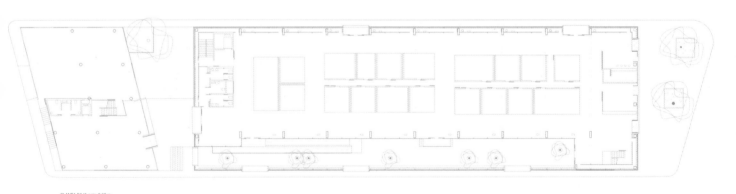

PLANTA BAJA cota 0.00 m

#水平格柵
比利亞霍約薩市場（Mercado Central Villajoyosa）
自然感細木條創造質樸趣味

DATA ————

比利亞霍約薩（La Vila Joiosa）西班牙｜1997-2002｜Soto & Maroto

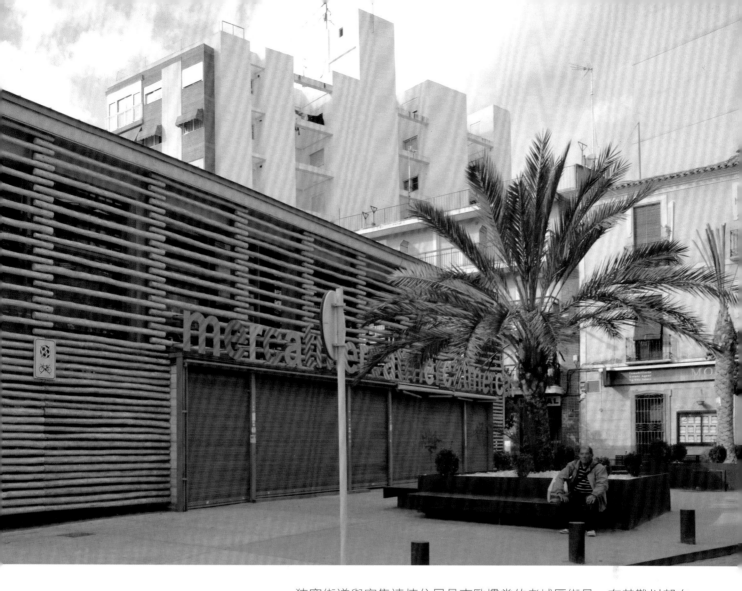

　　狹窄街道與密集連棟住屋是南歐慣常的老城區街景，有其難以朝向開擴的先天障礙，卻又韻味十足，所以新公共建築的置入雖然社會機能一定要滿足，才能將民眾留住在老城區生活，甚至吸引城外新住民的進城，因此另一個同樣重要的挑戰就是不僅不要再增強即有的封閉性，甚至更應該營建出幾分通透感與空間開拓性的可能。這棟傳統市場的雙皮層就是在這個考量下的面容呈現，因為即使使用全透通的玻璃面也將引發對周鄰住戶另一面向的干擾。使用不那麼筆直的細實木幹優點不只在於造價的降低，同時可以讓細縫數量增加，營造了類似竹簾幕的半透效果，而不至於像粗樹幹的密實沉重感。在這裡視覺圖像的細節在於面臨單車道窄巷，是由3至8樓高公寓並聯環繞的狀況裡，必須將地面層住戶的干擾降至最低，所以實木幹之間的空隔約4～8公分不等，在210公分以上的間距則大於實木幹直徑約在15～23公分之間。另一種降低街道壓迫感的作法是在容積形貌的配置策略，約每間隔7公尺寬就降低同寬容積約2樓高，形塑出長向街景立面成為高低相間的容貌，藉此調節單調性同時引入視覺圖像的跳躍動態形象，並且增加窄街上可見天空的面積，另外經由刻意小曲弧樹幹的選用，繁衍出一種屬於土地的樸質。

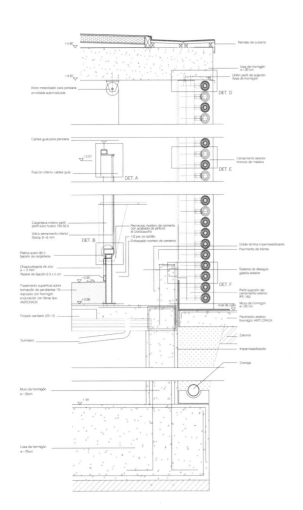

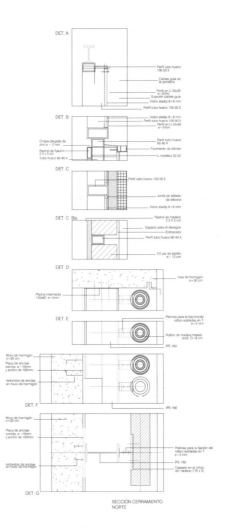

SECCIÓN CERRAMIENTO
NORTE

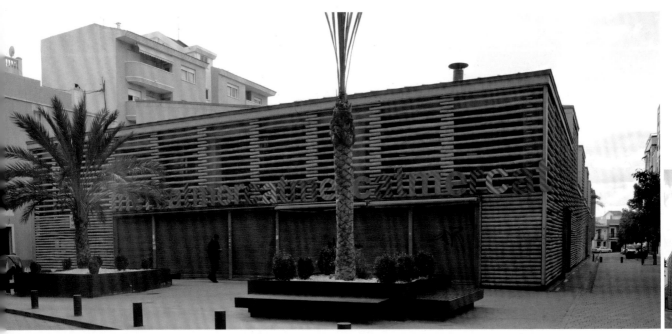

SOLUCION DE LA FACHADA OESTE E 1/10

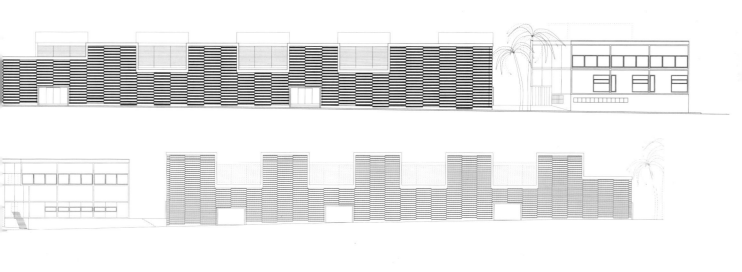

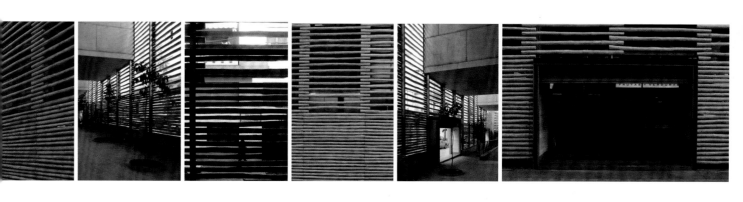

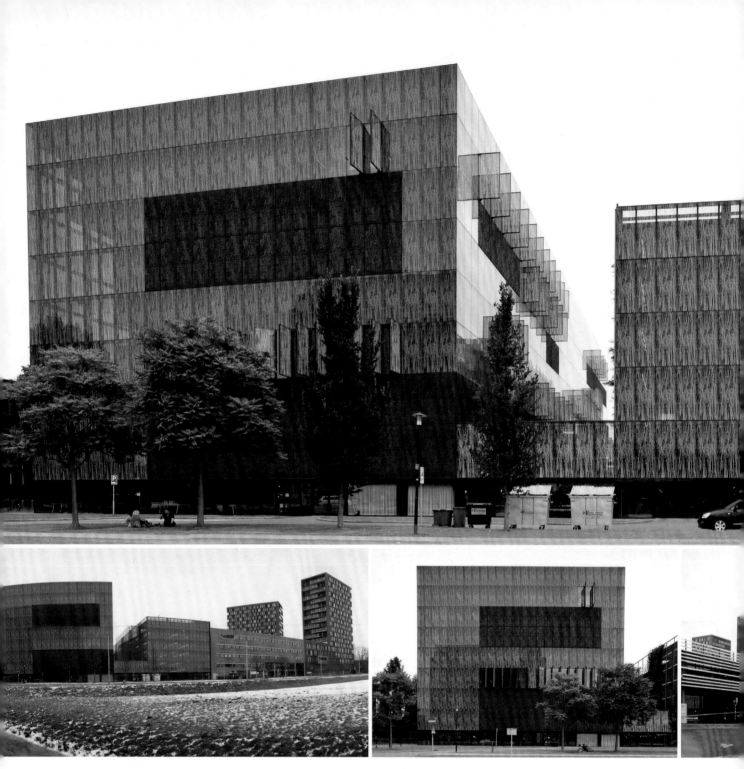

多重分割

烏特勒支大學圖書館科技園
（Universiteitsbibliotheek Utrecht Science Park）

令人愉悅的圖像性的立面

DATA
烏特勒支（Utrecht），荷蘭｜1997-2001｜維爾・阿雷茲（Wiel Arets）

在建物充溢著色彩的校園裡，相對有灰黑卻又發亮光的存在面，確實帶來一種比較能夠沉潛下來的氣息，這就是圖書館立面所釋放出來調節周鄰的一種可感對應現象。這個立面基調來自於那些面積最大的壓印枯樹枝圖樣的透光透明玻璃，因為這些帶白圖樣確實也減弱了進入室內直接射入的日照光量，同時也降低了玻璃在外觀上的反光性。實際上的實體牆面約略不超過長向面的四分之一，而且只有平直板面的灰黑R.C.牆。這些壓印同樣枯枝的暗黑R.C.牆卻分別被整道連續窗切分開而懸在窗面的水平連續上緣之上。另外在立面上附加了暗黑鋼框夾壓同樣圖樣的垂直懸凸於玻璃面之外的凸出板群，它們是由液壓桿控制的可外推至垂直角度的窗扇片，這個元素的出現遠晚於Abalos & Herreros & Angel Jaramill在西班牙完成的圖書館，只是後者是採固定型。

兩個作品都因為這個特異的構成元素誘生出立面另一個維度的變化，而且挾帶著一種姿態式的形象，是屬於悅愉類族的屬性，散發出驅動人前來接近的傾勢。建築物參與建構一處原先已在那裡的空間場，是一種新的置入，有可能轉變成一種干預、強化、逆轉、弱化、消弭、或者進行統合等等不同的調節型式，也因此而呈現出所謂的姿態性。它是一種可能會發生影響的傾勢，但是未必一定發生，因為這是一個社會行為行動的複雜作用力共在的力場，其中當然包括人的意向性，這也是胡塞爾為什麼必須談到它。從這個角度或許可以增加我們對類似這些東西更清楚地了解，因為凡是真正有用的東西，大多不只是為了一種功能性而存在，原因在於它一定要與其他的存在建構關係。

地面層的全數玻璃牆，徹底地從頭到尾畫出圖書館地面層的微弱邊界，不是只把這個不得不存在的邊界在冬季冷冽的天候裡同樣降至一種低限度，不只是為了讓你看得見室內動靜而釋放那種歡迎的氣息，也一同把2樓的實牆面讓它沒有機會接觸到地面，3樓的開窗也同樣把4樓的實面斷絕與2樓的連結，讓實體牆之間相互斷截無從連為大面積體，而施放出它們原有關於重的形象力量。這些圖像性的手法已經是當代稀鬆平常的事，因為視覺性慣行的當代性更不只是一種簡單的自然功能，再也不只是依據光學經驗法則來理解東西，已經是一種順應媒介歷史變遷的一種機制。尤其是當代朝向圖像化的視覺眼睛，如水晶般球面網膜與神經叢結以及大腦認知之間的映射關係，早已不是生理與心理的統攝而已，因為意識型態王國早已把所有的對手收編殆盡，連圖像的王國也已歸順於「意識型態王」，所有的圖像都已經過意識型態編碼，同時與知覺的回應連結同體。

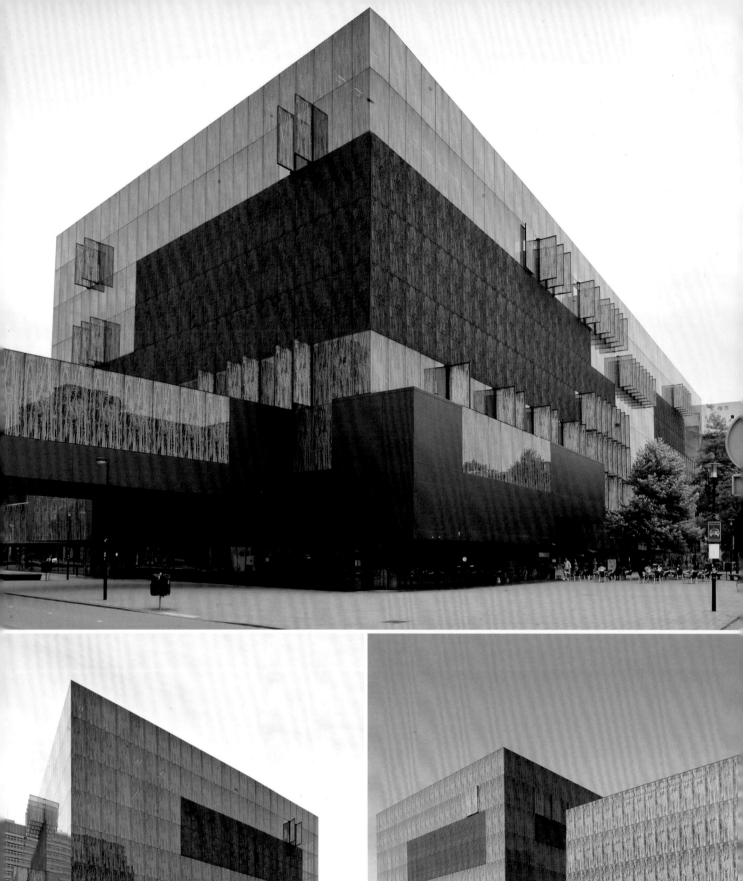

織網
奈傑爾演藝中心（Centro de Artes Escenicas）
披覆金屬擴張網的山丘瞭望門

DATA
奈傑爾（Níjar），西班牙｜1998-2006｜M.G.M.

　　我們從生活歷練中養成對事物觀看的姿態，必然要讓我們進入多重的視角，因為這是源自於生存的基質，從來就不只是在看單一事物的單一面向，因為關於事物總是回應在它與其他者的關係之中，而這個荒乾只露出岩塊的緩坡地形山村的村頭，出現這座由兩個倒置「L」型的純粹容積體豎立在那裡，呈現了以一個單純幾何體共置增生，朝向第一層級形變類型擴展的結果，但是仍然繼承著純粹幾何的特質。在這裡卻衍生出一種貌似「觀看」的姿態，就好像非洲大地成群而居的狐獴，總有幾隻昂首而立的瞭望守護者，就是這個姿態形的聚結，造就了這座貌似單純的荒村演藝中心獨特瞭望暨守門者的形象。

　　姿態性的吐露就是在進行一種「介入」行動，換言之，這座小面積表演中心為什麼要分成兩個獨立、而且還是呈現「站立」樣態的最終目的，就是進入那種高等生物特有的觀看與瞭望狀態，由此在進入村莊的路口上，能夠成為村子「守望員」意象的凝結處，它的各自唯有的相對大尺寸開窗口，也確實成了框下巨幅村景的唯獨存有。而兩座站立的量體，只刻意把開口朝相反方向平行而立，兩個垂直分隔的量體，刻意共同塑造了上方平置懸凸的大開口框住一處孤山的風景，也成了小村的象徵性門。鋁擴張網的全面披覆給予這些簡單幾何體帶來幾分迷魅不定的重量感脫失現象，這不僅起因於材料自身的孔隙比例，同時也來自於皮層的構成關係。

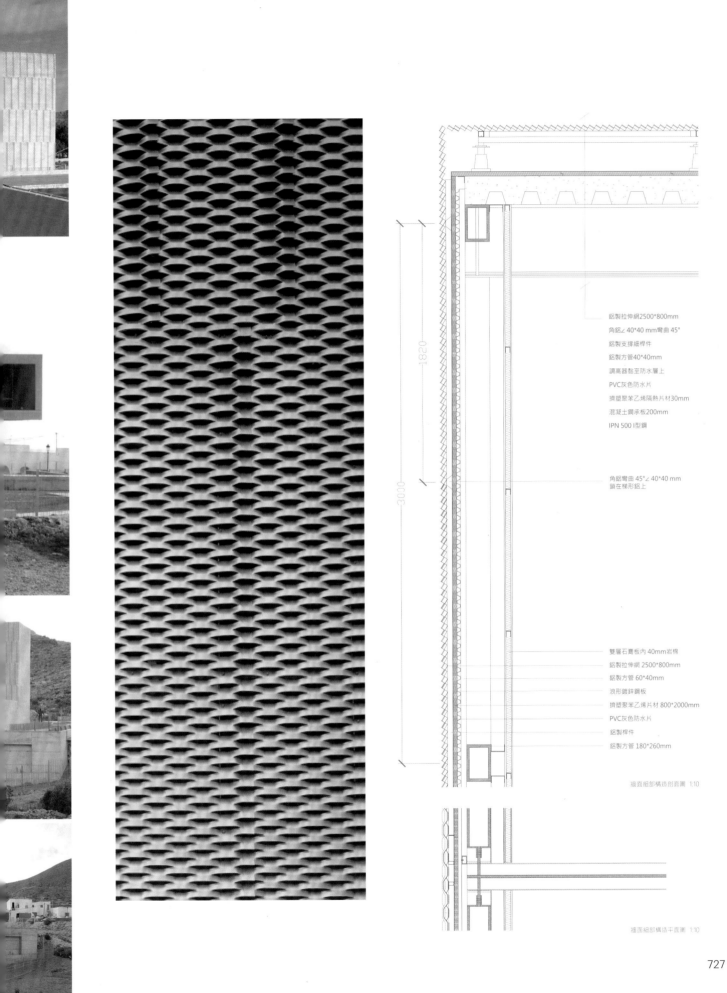

鋁製拉伸網2500*800mm
角鋁∠40*40 mm彎曲45°
鋁製支撐細桿件
鋁製方管40*40mm
調高器黏至防水層上
PVC灰色防水片
擠塑聚苯乙烯隔熱片材30mm
混凝土鋼承板200mm
IPN 500 I型鋼

角鋁彎曲 45°∠ 40*40 mm
鎖在梯形鋁上

雙層石膏板內 40mm岩棉
鋁製拉伸網 2500*800mm
鋁製方管 60*40mm
浪形鍍鋅鋼板
擠塑聚苯乙烯片材 800*2000mm
PVC灰色防水片
鋁製桿件
鋁製方管 180*260mm

牆面細部構造剖面圖 1:10

牆面細部構造平面圖 1:10

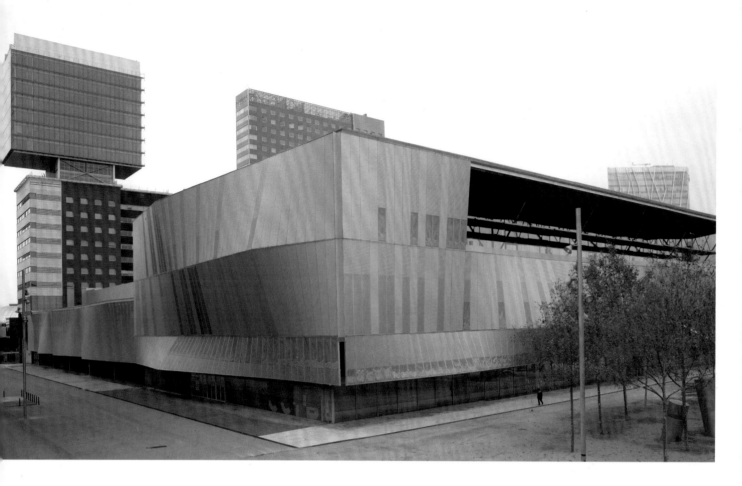

沖孔板

巴塞隆納國際會議中心
（Centre de Convencions Internacional de Barcelona）

低造價沖孔板折面形塑效果

DATA ————
巴塞隆納（Barcelona），西班牙｜1997-2002｜Josep Liuis Mateo-MAP Arquitectos

　　使用不高的造價，就能完成不同展覽會場的面積暨不同類型其他機能空間需要的滿足，而且還能朝向適度表現性的呈現，這算是得來不易的世貿場樓。它的沖孔板材沖孔大小的分佈，以當今的加工機器而言都是小事，主要是在這道複皮層面的幾何塑型、沖孔孔徑大小與密度分佈的問題。至於它背後支撐也是一般簡單的桁架系統而已，比Piano在羅馬表演廳外皮層支撐結構的造價相比較根本是天差地別，效果卻不必然遜色。這個朝向與海相關聯形象聚結的關係促動因子來自於諸多項次，其一是不鏽鋼沖孔板折面不只是一般二維折面，還加入了複雜的3D曲弧面的調節，二是偌大的連續面盡可能地適切地朝向碎形切割，避開單一矩形單元形的生成；第三是這些不鏽鋼沖孔板的孔徑大小共計只一種，為了避開複製同一性的手法，卻在同一種窄長比例的烤漆鋼板上做出不同密度分佈板共4種，其中一種只在板上壓下印痕而沒穿通，另外有一種樣式是在配置時刻意上下倒置。所以在整道立面上有5種板孔分佈的組織結果，由此讓我們覺得他們組成的面容是多變的，而事實似乎也是如此，整體的折面朝向左右與上下都成為凹凸相隔的形塑鏈結才是真正關鍵的表現性所在。

PRBB生化醫學中心
（PRBB Parc de Recerca Biomèdica de Barcelona）
相同單元實木條水平百頁的聚合

DATA

巴塞隆納（Barcelona），西班牙 | 2001-2006 | Manuel Brullet & Albert de Pineda

　　因為身處巴塞隆納臨地中海岸邊，又是奧運後一體規劃的濱海休閒帶範圍之內，隨時都有民眾暨遊客散步或流連於周鄰，全面性玻璃的辦公研究室必然會衍生視覺干擾私密性的問題，室內外交界處外延出陽台板，同時在陽台板外緣架設額外的鋁框架，於其上再設置齊一的實木條水平柵的視覺效應會大於垂直柵的使用。但是過大面積的同一種單元實木條水平百頁柵的聚合也是挺單調的駭人，就像人口稠密城市蒼白面容的複製列窗公寓大樓那般。雖然在這裡有曲弧面幾何形力量引入視覺圖樣漸變的企圖調解，仍舊無力挽回尺寸過大的壓迫力量，也就是擺盪在同一與差異之間的恆久困境，這是難解的問題。大家在概念上都渴望超越限制的邊界的境況出現，實際上並不是越了界就一定能嚐到自由的果實。概念有時候與邏輯一樣會踩空而陷入困境，因為邏輯不必然與事實重疊，因為它不是為事實就生，概念也未必能捕捉事實。這個長邊超過80公尺的橢圓平面的水平實木百頁柵的過長立面，藉由下列細節調節：1.實木條重疊相接的垂直線、2.依樓層高開設的彼此錯位的高窄比例切口、3.整座屋頂的傾面影響立面高度的變化高矮相差4個樓層、4.主入口處截斷百頁的連續，且刻意延伸了陽台板與外皮層、朝外的室內全數設置為落地玻璃窗體。這些構成部分總合的結果，在最大程度上弱化了一般這種建物容積必然帶來的視覺與心理的阻尼。

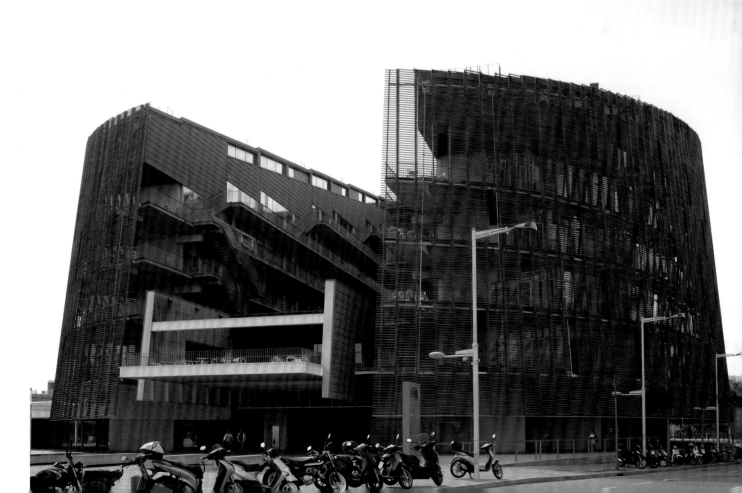

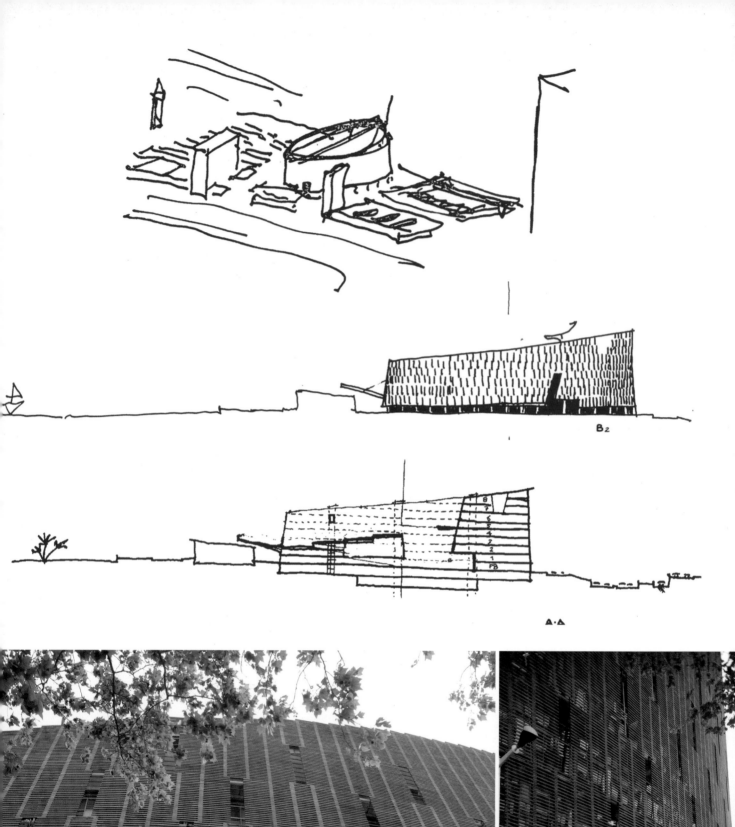

B₂

A·A

精緻海灘對角線飯店
（Equisit Beach Diagonal Mar Barcelona）

相同單元實木條水平百頁的聚合

DATA

巴塞隆納（Barcelona），西班牙｜2015｜Lluis Clotet & Ignacio Paricio

　　位於濱臨地中海的位置，而且又臨公共公園，一般人與遊客的接近性都很容易，因此住民的私密性要求須提高，同時對於調節白日過多的洋面反射光也是必須，所以整棟公寓樓的窗台或陽台外圍都裝設了可移動的水平百頁。這個第二層外皮層幾乎將後方建築物的第一層外牆完全包覆排除於視線外，雖然都留設了少許的空間格，我們還是難見實體牆。因為它的第一道外牆，幾乎都是落地玻璃牆或自百頁窗後退出陽台深度的玻璃落地門窗，所以它呈現出類似簾幕般的輕量通透感。另外由於它的百頁單元分成單片、雙片並接、3片成串與4片同面連結的四種不同寬度，當它們被移位時就形成了數十種不同的組合圖樣，完全判讀不出來哪一個部分是完全重複的圖形樣式。這也是為什麼它的單層牆部分只有退縮陽台配腰身高一些的玻璃牆，以及幾乎快貼著百頁的房間玻璃牆兩種型式。但是加上外層的可移動百頁片之後卻變得異常複雜的分割立面，而且因為數量已經多到要指認哪一個樓層的哪一個位置都覺得有點費時，它的百頁窗總數量已經超過我們意識辨識的常態數量。也就是可以在一個固定時間之內就可以計算出總數的邊界值，數量多到讓我們大致就下斷言，將它們當作很多不同差異百頁窗組成的龐大面。事實上，或許這確實是一棟立面最多百頁窗的建築物。

德拉普拉塔街鄉村旅館
（Albergue Turistico Ruta De La prata casar）

三種孔徑折板創造變化

DATA ————

卡薩爾德・卡賽雷斯（Casar de Caseres），西班牙｜2006-2012｜DJO Arquitectos

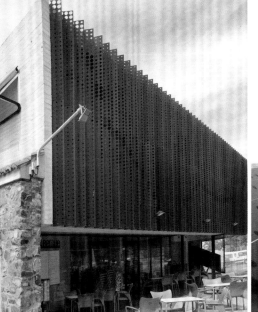

　　折板型的沖孔板雖然材料使用量增加了，但是確實增加了立面複皮層的深度變化，與眼睛可視性上的變化。仔細觀察會發現它必然是沖完孔後再進行折壓的加工，所以有些孔是在折線上，這個好處是模糊化了折線的強度。也就是它清晰的折線弱化了，由此形成了另一種混疊的現象。另一個特點是其上的孔徑共計大、中、小三種，而且看不出配置的清楚法則，例如某些部分皆為大孔接著有部分小孔摻雜，中孔徑部分也是如此。又有一條折線連續帶出現在整道立面上，此部分由最大孔的特殊分布圖樣區佔據。這些細節的總合就是為什麼讓我覺得它們並不是由複製完成所有折板片，而且似乎每片真的都不同，所以才會有異樣的認知生成，總覺得它貌似平凡，但是卻是有其特殊之處的關鍵原因。當然它所有結構的支撐者都在背後，而且因為折板關係，所需的輔助支撐也不用多。

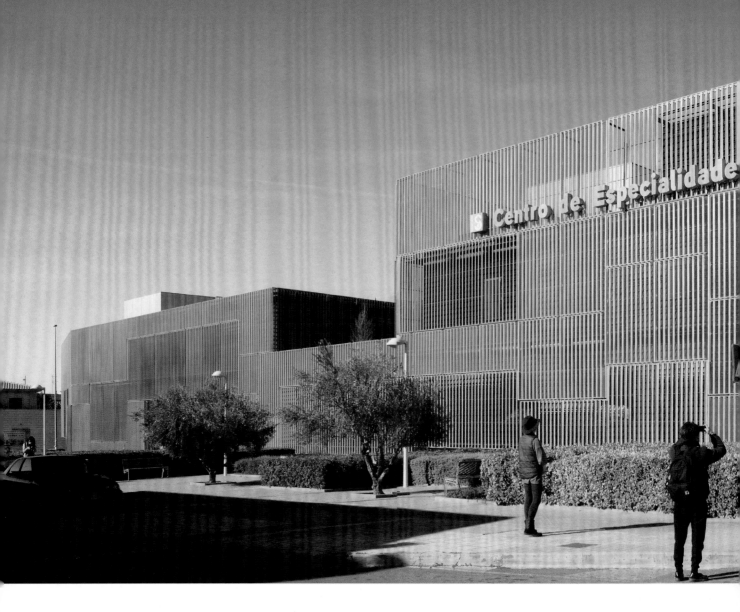

沖孔板

戴米爾公共醫療中心 (Health Center Daimiel 2)

網點效果辨識空間層級

DATA
Daimiel，西班牙 | 2004-2007 | Josep Lluis Mateo – Map Arquitectos

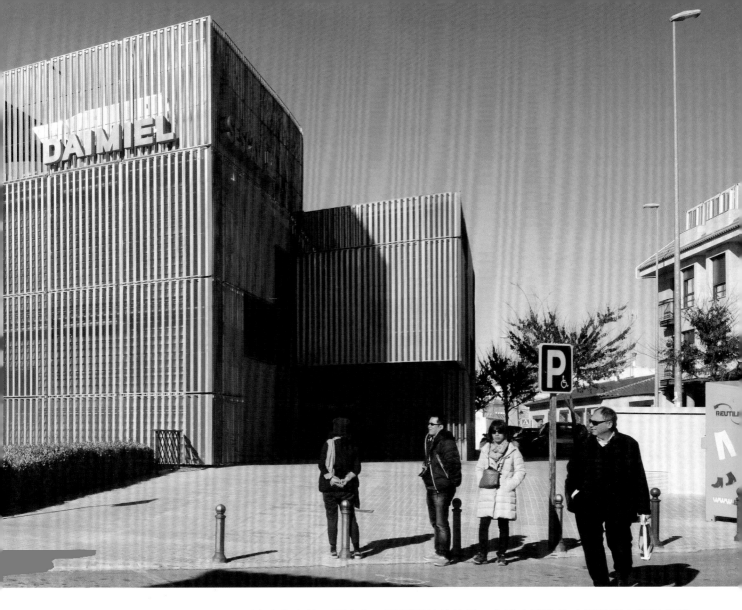

　　沖孔密度的不同產生不同透明性的效果，在這座醫院複皮層呈現出清楚的辨識，就像玻璃面噴砂量的不同或是來自膜皮層的透明性不同，由此可以形成眼睛可清楚辨識的層級性差異。透明度的不同層級相對應於不同的可見清晰性之間的一對一確定關係，就像過去Pantone灰階細分的等級關係形成的效果。甚至可以形塑出深度感的不同，這或許也是沖孔板可再開發的另一種表現性出路。當然最後這些複皮層連續面的幾何形貌，也會是另一個次元的變動因素。把沖孔板之類相似金屬表皮再加工材料運用在公共建築，而且已經擴張使用在醫院建築立面之上，西班牙應可列為建築表現上最開放的國家。這表示很多在其他地方仍被意識形態濃煙燻到看不清，把建築材料貼上貧富貴賤的標籤，早已被此地的建築接受度清除掉了，這是一種進步的表徵。這也同時反映出愈官僚氣息的政府愈不能接受，愈保守的社會也愈不能接受，建築在此已經告知我們，它是不折不扣的一種社會價值與觀念的投射。在這裡，我們觀識到與它之前整個立面以板為單元包覆的構成差異甚大的立面樣貌，它的複皮層單元是由不寬的窄垂直條組成單向垂直柵，其中垂直條的放置角度與密度又有幾種差異，加上垂直柵單元的高度也有所不同，由此共同組構出私密性十足又變化豐富的面龐。

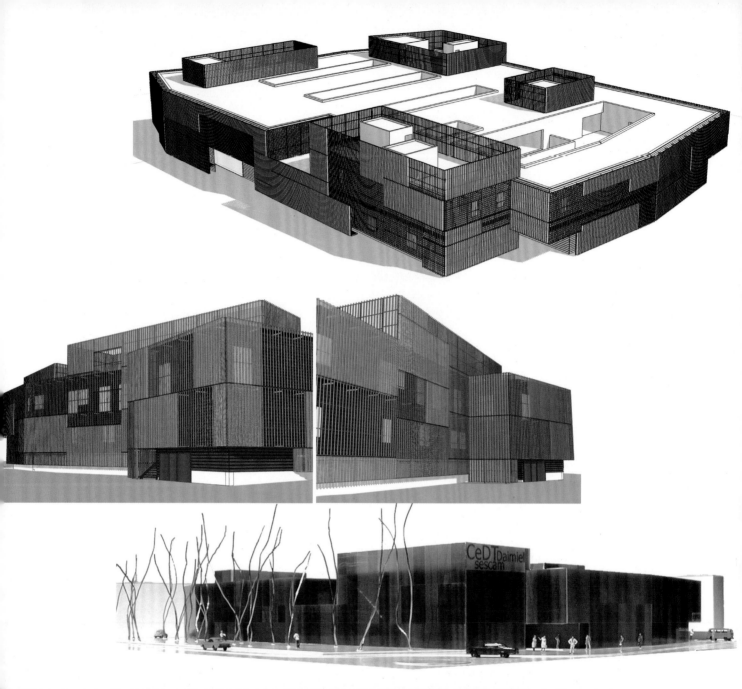

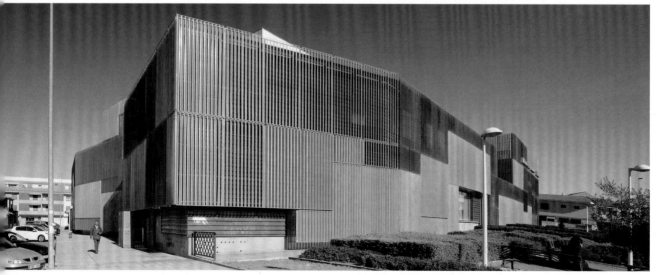

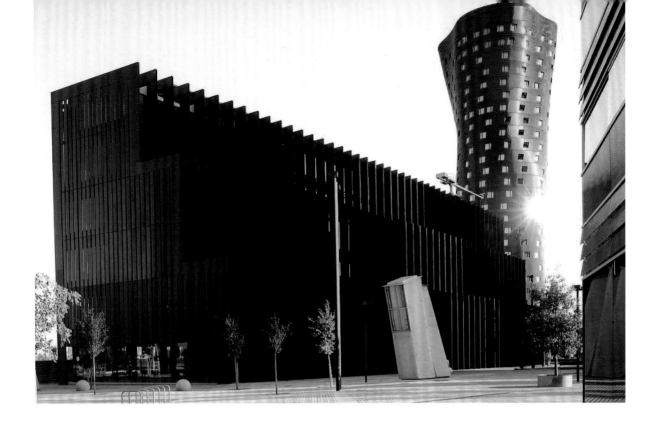

＃格柵
奧林帕斯辦公室（Olympus Iberia）
在巴賽隆納陽光下去顏色化

DATA ────────────
巴塞隆納（Barcelona），西班牙｜2006-2011｜R.C.R Arquitectes

日本Olympus公司在巴賽隆納總部的長直型基地，只能從長向所在的東南與西北雙向攝取自然光照明，而面朝東南主光源來處前方空地必然開發的不確定新建物的狀況之下，選擇了西北已確定同時建物樓大間隔既定條件的面向為主要入口面。但是東南向仍需採得適足日光，卻又必須有足夠遮掩效果的私密性，建築師排除了水平柵的構件系統，利用鋼板構成垂直板柵與結構柱的結合，刻意將垂直板凸出於玻璃牆面之外。並且讓鋼板柱的長向端呈現為由兩片鋼片凸出，兩者之間再焊上另一片窄長板片的特殊訂做鋼板盒子柱，這讓柱子在外觀上呈現出4條線與2個面的單元圖樣。因為這些鋼板組成的封閉盒子都是結構柱，彼此間距不宜過近，所以都維持在等間距的約180公分，凸出於玻璃牆面約60公分。加上刻意將鋼板都烤漆為黑，讓整道立面顯得更加暗黑。這樣的深灰至黑光照灰階的分佈以及去顏色化的面容身軀，在陽光普照的巴塞隆納辦公樓而言，有它的優勢，在日間都躲在陰影之中而保住了它該有的私密性，而且雖然不怎麼搶眼，卻絕對能凝結它因為與周鄰建物的必然差異而獲得清楚辨識位階。

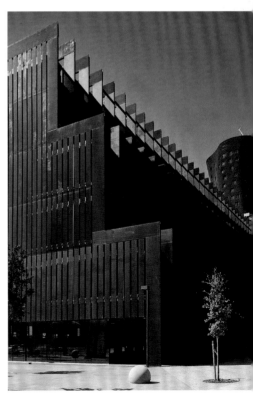

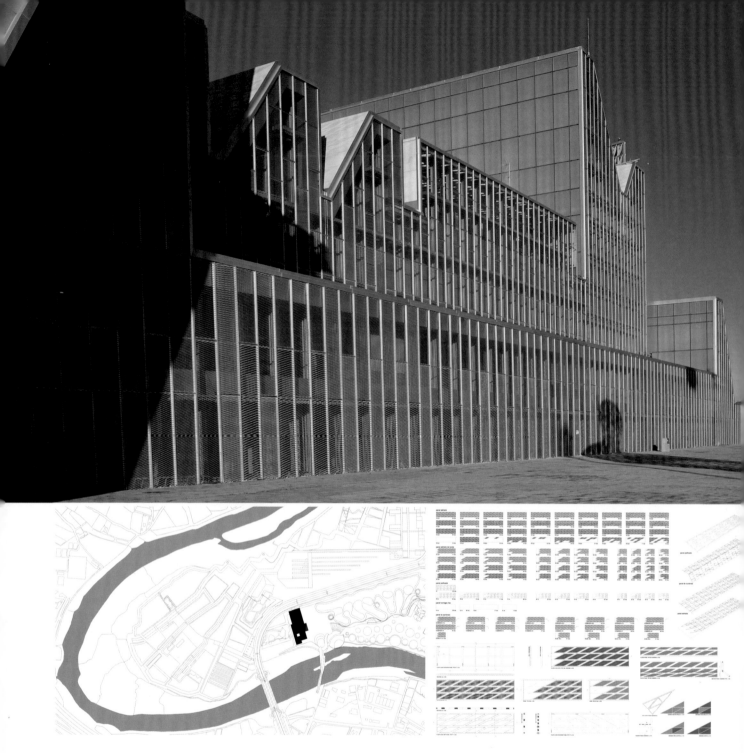

＃織網

札拉哥沙展覽暨議事中心
（Palacio de Congresos de Zaragoza）

頂部凸出特異化增強表現性

DATA ─────────

札拉哥沙（Zaragoza），西班牙｜2005-2008｜Nieto Sobejano

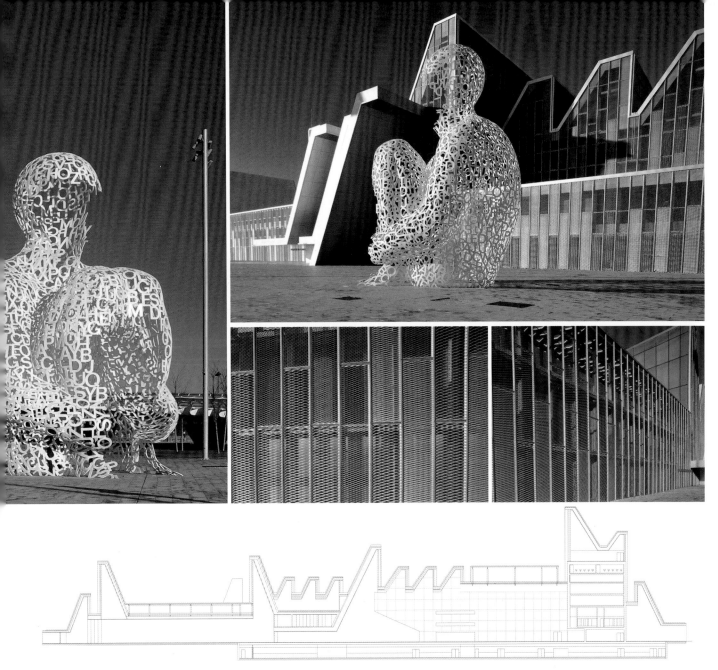

　　金屬材料很難釋放出近身感的黏附力量，我們會伸手握持金屬諸如鑄鐵、不鏽鋼、錫、鋁、鋅與銅製的杯、盤
與壺等等器皿，但是當它們脫離了物體形塑而被攤開為建築物披覆牆面的時候，我們通常都不怎麼喜歡近身依靠
著它們，反而會刻意維持一個間距，這是個存在的事實，值得去理解。也因為如此才會刻意地懸凸如此之大的遮陽
板，當然同時為了標記出主要入口的位置。這個凸出足足有8公尺的入口外門廳，確實會引導我們的趨前路徑，但
是我們依舊不會貼著這種如同編織般有凹凸的擴張鋁網牆前行，其中一部分因素來自於身體皮膚的安全防衛性與材
料表面施放侵害之間的判讀。單一的材料突出了這座多個凸出容積體形廓的異他性，也讓每個部分形貌之間的差異
處被強調出來，若沒有這些頂部的凸出部分，加上這種鋁擴張網極其無法釋放親身體性的材料質性，我們很容易把
它歸諸於工業或倉儲之類的建物。換句話説，這些形貌上特異化的手法最大的目的就是實用中併合的表現性，因為
就一般這類展示空間而言，跨距適用空間面積足量以及其附帶的服務空間足量即夠，一座長方形容積就足以滿足。
所以所有努力的剩餘力量，都在於擺脫滑入那種相關建物形象的吸力而力圖建構差異化的突破。同一種立面材料的
單一化促成了立面形貌得以突顯的重要因素，加上材料本身的孔隙度比例又貢獻了不少讓透明性可以生成豐富變化
的第一個外部因素。

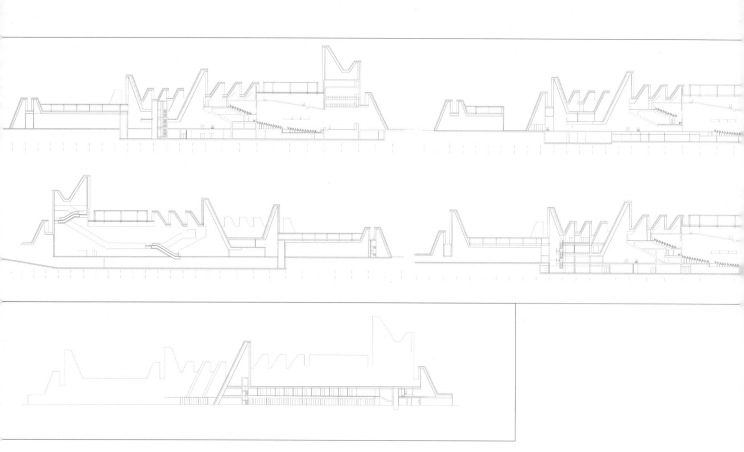

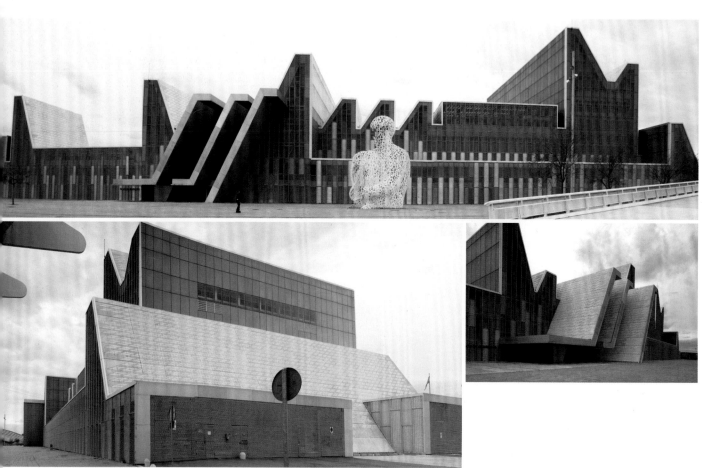

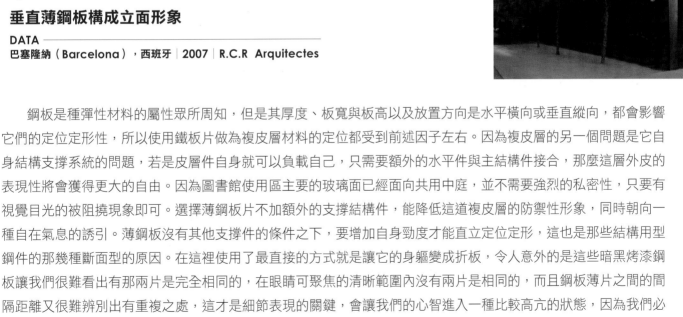

格柵

聖安東尼-瓊奧利弗公共圖書館
（Biblioteca Sant Antoni-Joan Oliver）

垂直薄鋼板構成立面形象

DATA ——————
巴塞隆納（Barcelona），西班牙 | 2007 | R.C.R Arquitectes

　　鋼板是種彈性材料的屬性眾所周知，但是其厚度、板寬與板高以及放置方向是水平橫向或垂直縱向，都會影響它們的定位定形性，所以使用鐵板片做為複皮層材料的定位都受到前述因子左右。因為複皮層的另一個問題是它自身結構支撐系統的問題，若是皮層件自身就可以負載自己，只需要額外的水平件與主結構件接合，那麼這層外皮的表現性將會獲得更大的自由。因為圖書館使用區主要的玻璃面已經面向共用中庭，並不需要強烈的私密性，只要有視覺目光的被阻撓現象即可。選擇薄鋼板片不加額外的支撐結構件，能降低這道複皮層的防禦性形象，同時朝向一種自在氣息的誘引。薄鋼板沒有其他支撐件的條件之下，要增加自身勁度才能直立定位定形，這也是那些結構用型鋼件的那幾種斷面型的原因。在這裡使用了最直接的方式就是讓它的身軀變成折板，令人意外的是這些暗黑烤漆鋼板讓我們很難看出有那兩片是完全相同的，在眼睛可聚焦的清晰範圍內沒有兩片是相同的，而且鋼板薄片之間的間隔距離又很難辨別出有重複之處，這才是細節表現的關鍵，會讓我們的心智進入一種比較高亢的狀態，因為我們必須耗費更多內在能量進行仔細的比對過程，才能錨定確實狀態。人的心智為了解未見過或不熟悉的東西在辨識的進程裡，同樣會帶來無功利的喜悅。

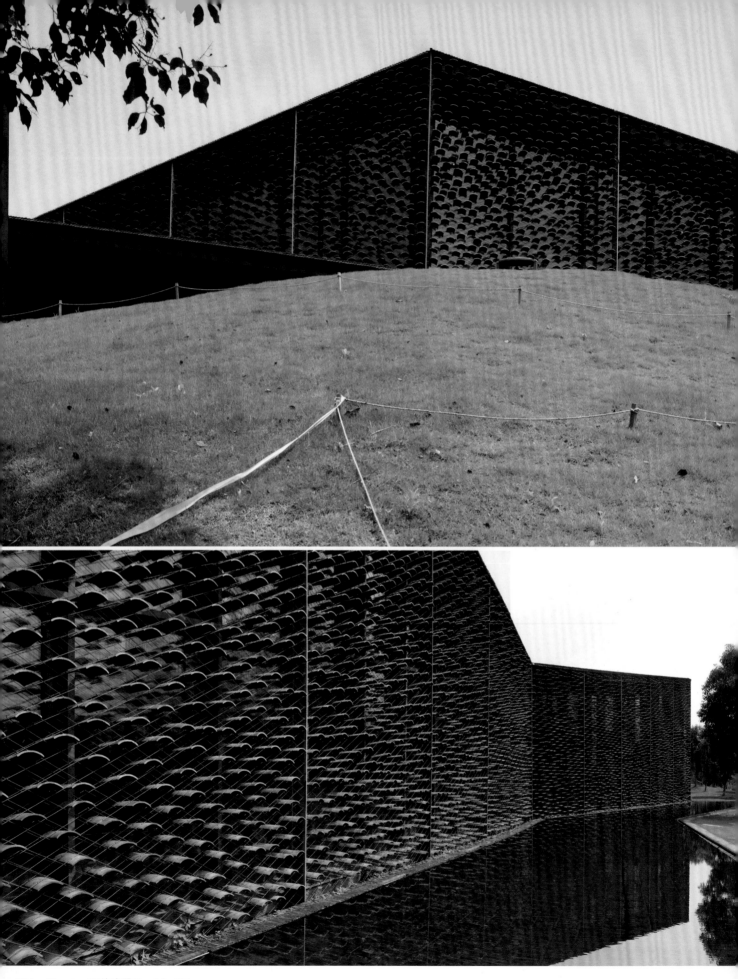

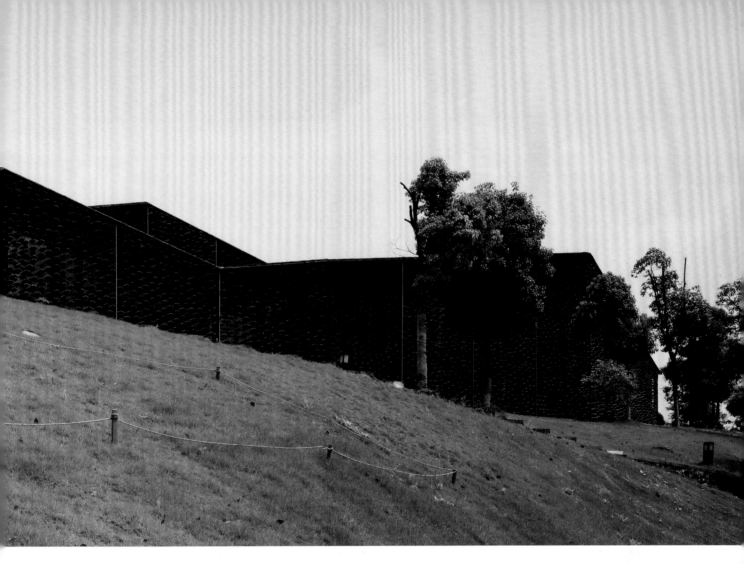

杭州美院美術館

外層材料暗示在地民居形象

DATA
杭州（Hangzhou），中國｜2009-2015｜隈研吾（Kenko Kuma）

＃複皮層 ＃材料突顯質 ＃瓦

　　能將古中國圓拱弧瓦片朝向純裝飾性複皮層的展現，到底是表現的適切還是表現的失落？接下來是所謂中國的意象裡，還有哪些是現今仍然繼承自舊中國的、仍舊在生活裡的；哪些已經被存放在博物館裡的不再會出現在生活中的；哪些又是全新的中國當今參與意象的新生部分？到底所謂中國的意象已趨定形，還是仍在生成變遷中？但是依舊存在所謂「中國民居的形象」。這個複皮層以舊材料新細部構成，重新生成完全新形的古中國建築鏤刻牆或門板之類的老形象，這是一種創造性的新構成複皮層，正好與鋼框玻璃現代內皮層共同建構出中國形象的新語彙，同時展現另一種疊層立面的多元可能。

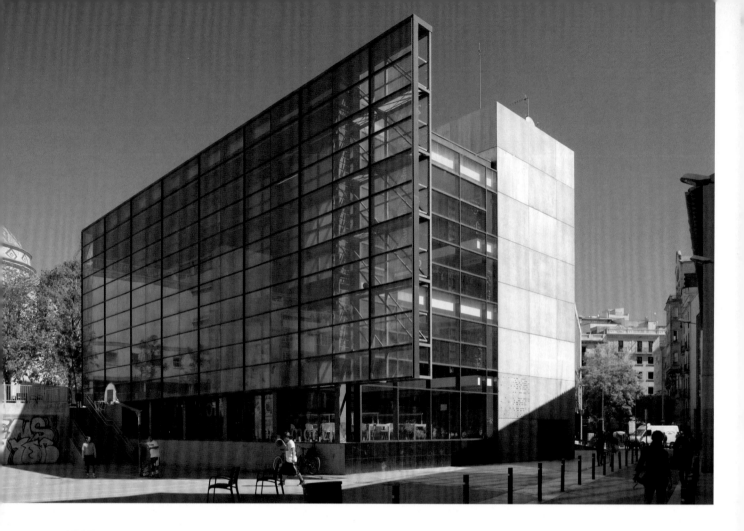

織網

布蘭克納──拉蒙魯爾大學圖書館
（URL Biblioteca Facultat Comunicació）

低差異沖孔板塑造豐富紋樣

DATA ────────
巴塞隆納（Barcelona），西班牙｜2008｜VVV Arquitectes

　　複皮層的出現才是真正皮相時代的到來，因為就寬鬆地來說，可布西耶揭露的「自由立面」的自由，就是從此已無表現的限制，唯二的約束力就在於材料與人心，其餘的規範力量終將一一退出這個建築史上最具競爭性的競技場。這個面向西偏南朝向廣場的反向立面是臨街主立面，由不同灰階共三種的鋅板組成。大部分的沖孔板又處理成不均勻分佈態，讓整道立面面容好像被時間催熟進入了帶著歲月的跡痕呈現，使用這些金屬沖孔板顯得更穩重一些。而這些沖孔圖樣完全相同，絕妙的細節竟然是毗鄰垂直列上的左右單元只相差了一列沖孔的寬度加上其間隔，卻讓我們將它判讀為存在一定量的不同。另一個原因是這個沖孔的圖樣並不朝向什麼特定的圖像，也不依循容易可見的規則去定位這些孔。最後一個擾亂我們判斷的因素，就是每個單元片上的沖孔數量已超出我們簡單計算的能力之外，連同孔徑小而難以快速辨識，這讓它沖孔組成的整體進入我們心智認知的懸置之中。

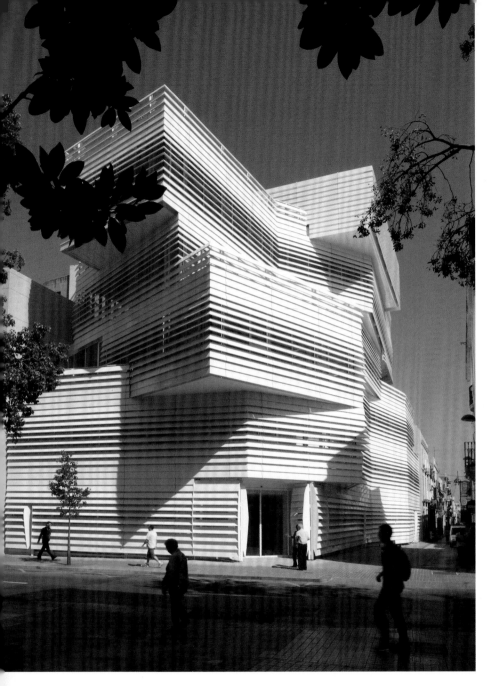

#水平格柵
埃爾卡姆文化中心
(Cultural Center
"El Carme" & Biblioteca
UB/BadalonaTurisme)

新式水平百頁解決實用問題

DATA
Badalona，西班牙 | 2012 | José Antonio Martínez Lapeña & Elías Torres Tur

　　身處這個盡是窄街切分都市的巴塞隆納已擴張至東北角落的巴達洛納，彼此連結一體的東北向舊區內無腹地的圖書館與旅遊中心，要在有限經費之下爭取得對鄰街民宅不起干擾，同時室內閱讀者同樣保有私密性與適量自然光照以利閱讀，這就是這裡實質面臨的大難題。水平百頁的優缺點建築師清楚不過，這也是他們面臨的挑戰，沒有經費選用可調整的百頁，必須想出新的水平百頁型式才能解決問題，於是一個新類型的水平百頁的出現，調解了這個窄街面臨的大難題。其所呈現出來的是在現實因素之下的最佳化結果，它必須讓街道行人平視的眼睛看不見室內的動靜；也得讓坐在閱讀桌上閱讀人的雙眼不覺得封閉，並且視線真得能夠看出去，在此同時又不被戶外路人看見；經費與維修因素都指向固定百頁，但是傳統百頁解決不了問題。在此，固定百頁位置的烤漆鋼板體框架組織的相對位置形變了，它讓百頁片的俯視角形成漸變關係，在室內座椅位置平視的角度最大，其上與下都依次遞減。而且2樓以上又與地面層存在著細節差異，上樓層的百頁同時會依俯角的大小朝前移位呈微懸凸狀，在閱讀者視眼高位置上朝外的位移量最大，同時俯角也最小，這也是一項新發明，而且實用。選用白色當然是為了反射更足量的自然光照進室內。這些百業片相對傾斜角度的差異在剖面圖上清楚地呈現出可被確實預知的內外之間的視線關係。

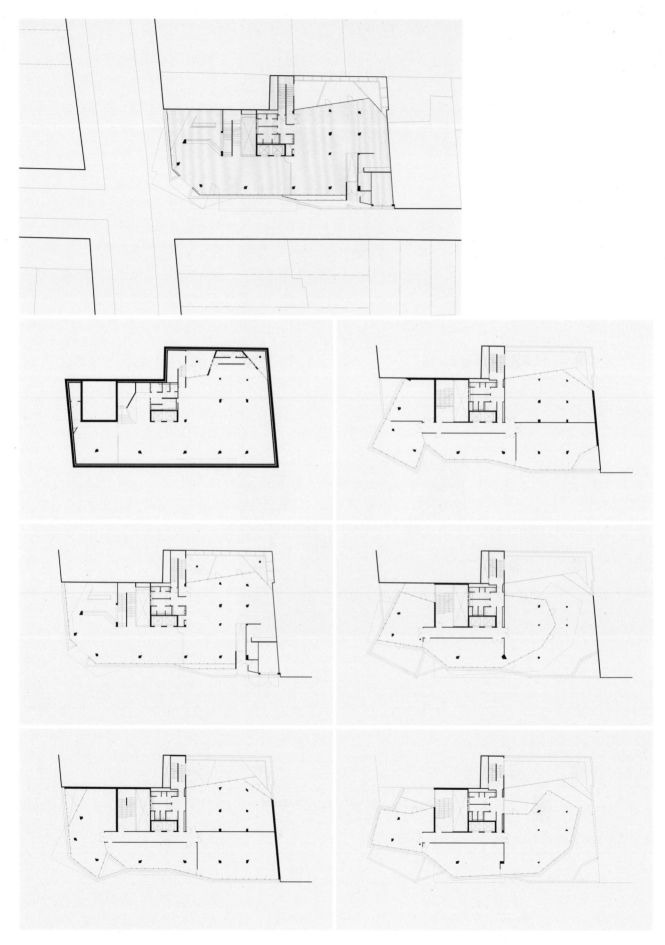

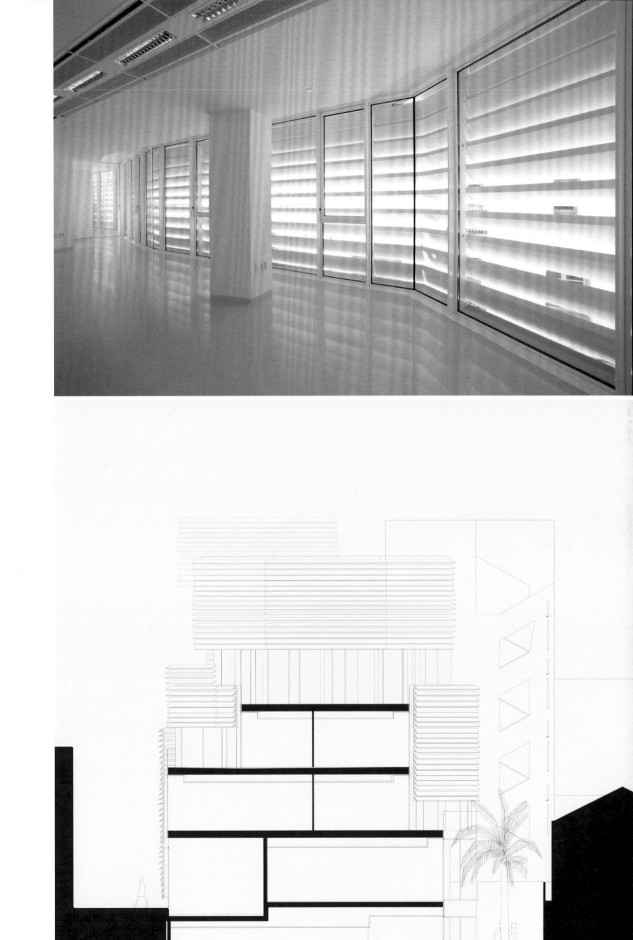

- Ronchamp.
- La Tourette.
- Stockau.

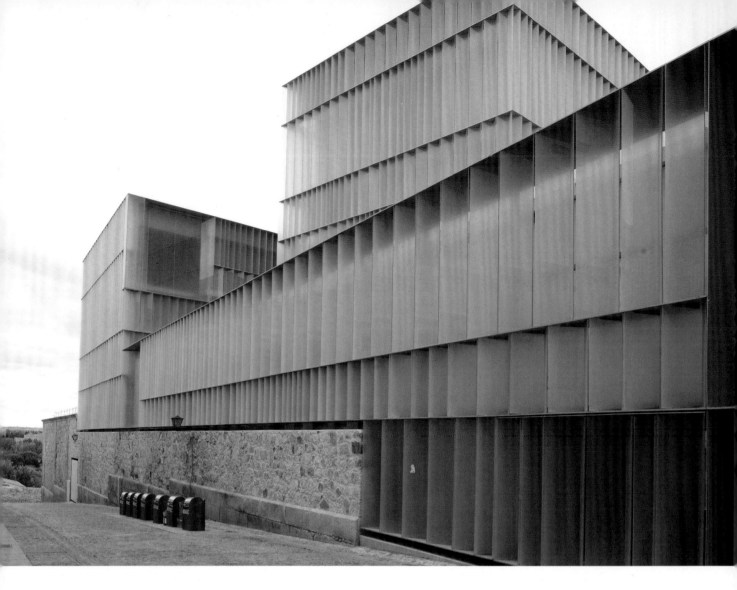

#複皮層 #水平分割 #垂板錯位
薩莫拉表演中心（Teatro Ramos Carrión de Zamora）
在窄巷創造心理視覺可拓延性

DATA
薩莫拉（Zamora），西班牙 | 2000-2003 | M.G.M.

　　在擁擠老城區又面臨窄巷道的新建物永遠是困境重重，卻都要被寄予重望，而且必須如是，因為它們是老舊城市新生力量的所在。每個新置入的建設或任何設施，都能帶來新驅動力的注入，這樣的老城藉由新舊對峙，同時由新建物表層投映出來的朦朧虛性而得到如同在柔軟物表面的伸縮餘留，由此而更具魅力。在這裡，新建容積空間的內層立面完全被遮掩在全數是透光微透明的磨砂玻璃之後，讓路上行人看不出它的內空間是什麼，新置入表演廳的外部全數由不鏽鋼水平板與斜置於其間的磨砂玻璃深板構成，完全將街道投射的目光黏著於這些好像可穿行，卻只能在透析過微量目光絲線的磨砂玻璃上與之間的間隔中迴盪。就是這些玻璃板的深度暨間隔，讓目光在這些玻璃面留遲片刻之後，才能將尚存的能量穿過這些玻璃的滯留，到達後面的皮層時就已耗盡動力，無力再回傳足夠的訊息，所以我們無從建構後方任何清晰的圖樣式樣貌或至少是事物的部分輪廓，這就是這個立面的迷魅之處。它滋生出窄巷行人心理的視覺可拓延性，進而排除了建物量體帶來的阻絕壓迫，同時又滋生出一種延宕作用，由此得以讓原有的舊城窄街道滋生出未曾有過的視覺阻尼。。

弗朗西斯科·吉納·德洛斯里奧斯基金會
(Fundacion Francisco Giner de las Rios)
外皮層的材料試驗

DATA —————————————————————
馬德里（Madrid），西班牙｜2015-2016｜CER 09

　　拿鋼棒或竹節鋼桿當作圍牆，在西班牙偏鄉的建築專業出版社總部（El Croquis Editorial Publicaciones de Arquitectura）已出現過。但是將它做為建築物全面性外皮層的使用，這座基金會還是頭一次亮相於建築史。創造性的重大意義之一是讓事物之間建構起未曾有過的關係，同時將當前無從解決的困境有可能得以進入適當的調解狀況，因此而帶來了新的機會，此建物讓純粹私人私密的空間朝向可以與街道的目光做第一次的接觸，而仍然保有自身基本的需要與需求。這同時是在街道景觀裡置入一處引爆點，也就一個異他的歧異點，喚醒都市住民已逐漸石化的目光再次閃爍。在這裡，這些熱浸鋅細鋼棒，幾乎是被當成一條又一條的線這樣的概念去思考它的樣貌，才會有最後這個令人意想不到的新面容的出現。因為鋼棒自重不輕，垂直放置比水平放置容易多了，水平放置容易產生自垂現象，而且又必須假其他結構件支撐自己，而垂直鋼棒自己就能支撐自己。但是實心棒過長同樣會在中間段產生最大側移量，這完全決定於所謂的細長比這個形狀因素的數值。建築立面表現性的另一個角度，就是開發新材料或新的組成以及呈現方式，同時也包括未曾使用過的材料移地運用，以及尋找新材料的可能性。

Chapter 18
Structure Core
結構核
自體形構出空腔

結構核支撐系統的特點是除去了以單純僅僅只能傳遞並抗拒外力作用單一功能的實體柱或空心封閉管型柱,這導致支撐大面積覆蓋樓板建物的垂直結構支撐之件數量的銳減,更重要的關鍵點在於結構核自身形構出一個內部可被再使用的虛空腔。它可以是一種由實體牆建造出來的封閉環型空間腔體單元,就像丹下健三的山梨縣文化會館裡的那些斷面面積足以容納電梯、樓梯或是廁所暨管道空間的大直徑尺寸的R.C.圓型空間,清楚的裸露於外觀形貌。

(由左到右,由上到下)西班牙萊里達演藝劇場、布蘭可城堡文化中心、仙台媒體中心、賓士汽車博物館、馬德里銀行論壇基金會、巴塞隆納自然科學博物館、阿格巴塔。

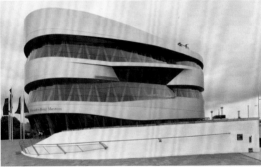

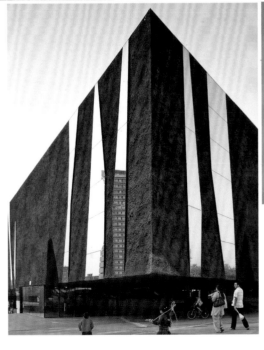

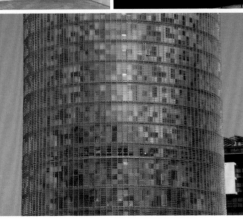

當第一棟真正以結構核單元空間替代傳統的密實空間，成為支撐建物容積體的主要垂直支撐元件的日本山梨縣文化會館（Yamanashi Press Center），於1967年竣工。丹下健三（Kenzo Tange）刻意讓配置於臨外立面處的R.C.結構核越出立面邊界而凸出。1972年在東京的中銀膠囊塔（Nakagin Capsule Tower），由於圍繞於方形平面結構核外環4個方向上的居住單元密布的結果，將結構核體遮掩於中心處而消隱。另一棟靜岡新聞的東京支社（Shizuoka Press & Broadcasting Centre），更經由放大尺寸的變形圓桶結構核的左右兩側支撐被服務空間單元體，它並不向像前作品那樣呈現出密布態，而是刻意以一側容積體懸空離地，同時再經由上下段之間再留設空層，由此得以顯露出結構核的可見。這個類族的建築沉寂了好一段時間之後，在1999年宮城縣仙台市多媒體中心暨圖書館（Sandaishi City Library），相對細斷面呈「X」型斜交的鋼管鏤空結構核支撐全數容積暨其他所有荷重的建築空間構成作品問世於圖紙之後，再次激發這個類族的驅力，接續而來的作品在扎哈‧哈蒂（Zaha Hadid）、藍天建築（Coop Himmelblau）、湯姆‧梅恩（Thom Mayne）的Morphosis、尚‧努維爾（Jean Nouvel）、赫爾佐格和德梅隆（Herzog & De Meuron）、馬希米拉諾‧佛克薩斯（Massimiliano Fuksas）、麥肯諾（Mecanoo）等，每個團隊都企圖尋找空間構成新樣型的可能性。

在我們往前回溯可以看見可布西耶完成於印度旁遮省議會大樓建物裡即已出現結構核早期的雛型，那座議事廳空間自身就是一座R.C.封閉環型空腔構造物，而且是配置在平面區劃上所謂的室內部分。雖然它是建築史首次出現剖立面雙曲線型的封閉環型空間單元，但是在那裡它只是支撐了自身重量，並沒有分擔其他部分樓板體的載重，所以不能看成結構核的語言系統。但是或許因為這個結構自足的大面積室內空間單元的形式，將它未來的身影投向未來結構核的塑形之中。

因為可以減少甚至完全撤除傳統實體柱的存在，所以讓我們對於建築物生成概念裡平面層的柱列群消失了，因此才能夠出現如馬德里論壇樓以及巴塞隆納市斜交大道廣場上幾近可以自由穿行於下方境況的發生，就是得利於傳統上結構支撐的自由柱列消失了，剩下來在地面層之上的就只是數量甚少而彼此好像無關聯的容積空間單元。其他的作品因為實際樓地板面積的需要，雖然將全數或大部分的地面層納入室內之用，但是因為結構核單元大多配置在離室內外交界面有相當不等間距的優勢，因此大多可以讓建物立面上的選擇樣型完全不用考慮後方主要垂直結構柱的存在，所以在理論上應該可以讓立面的表現性上獲得更大的自由。至於巴塞隆納市的自來水公司大樓的面容又是另一種結構核建物的另類應用。

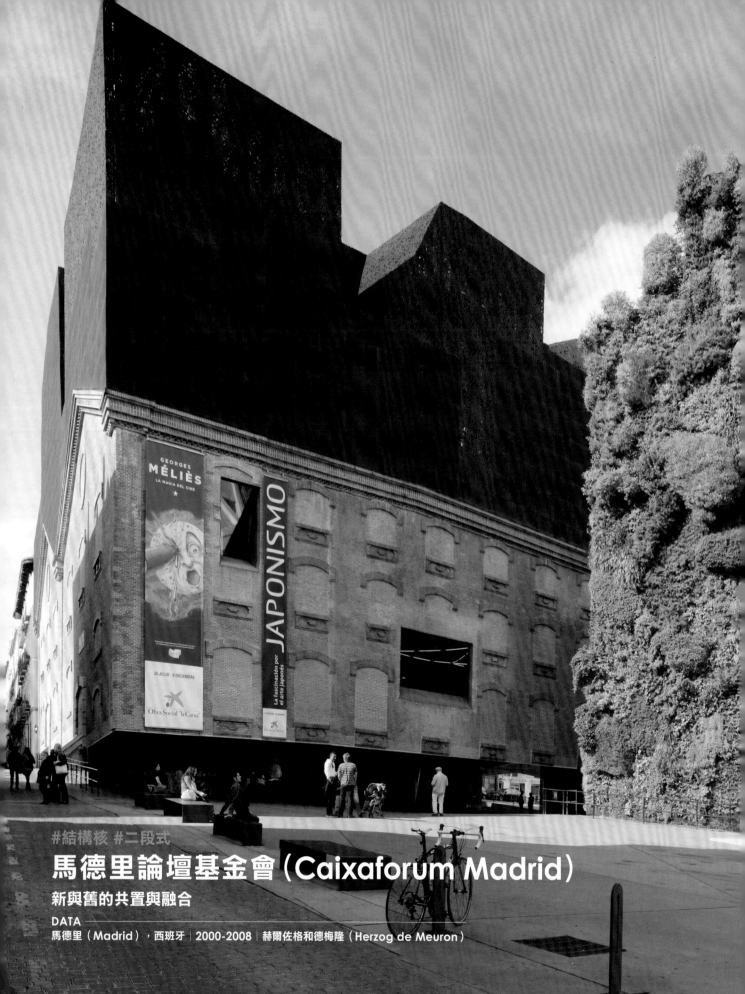

#結構核 #二段式
馬德里論壇基金會（Caixaforum Madrid）
新與舊的共置與融合

DATA
馬德里（Madrid），西班牙｜2000-2008｜赫爾佐格和德梅隆（Herzog de Meuron）

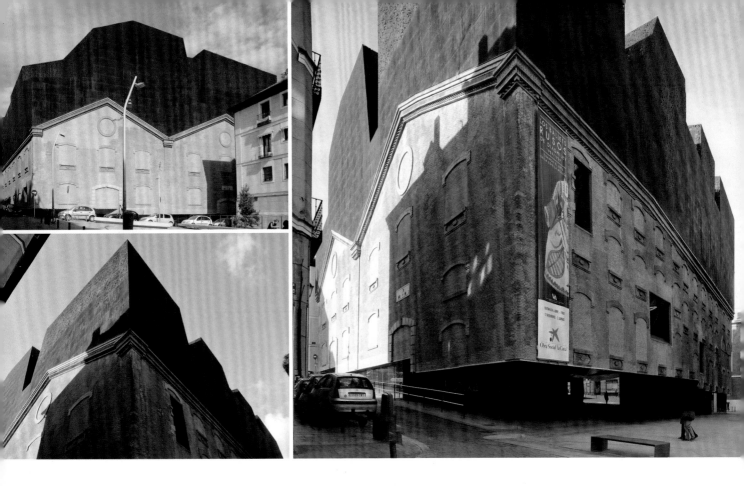

　　屋頂上的鏽鋼板由兩種不同樣貌組成，大部分是鏽後的高強實面鋼板，而另一種沖孔鏽後高強鋼板，配置在樓頂咖啡餐廳的周鄰。在切割掉不同的部分之後刻意形塑成凹凸多邊形，讓每一單元面積區塊裡的樣貌都是能夠呈現出差異，讓我們傾向於把它們看成是不相同的個別組成的全體。如此耗盡心思區分不同的部分，卻達到障眼法的最後成效。這種新的障眼法從相對角度看它就叫「開眼法」，它以一種未曾見過的新面貌出現，但其實卻仍然是舊東西。所有的人造物包括藝術領域與建築，甚至實用的東西，在滿足它所被先天指定的使用功能之後的剩餘是什麼，說穿了就是表現它的自身。這棟建築若少了舊磚造物頂上的新增部分，還有什麼異於其他的特殊表現嗎？它令人亮眼之處就在於出奇制勝，首先是把舊建築物底部連根截斷呈現懸空態，接著在屋頂新增容積體讓奇上加奇。至於鏽鋼板材料因為最具時間的積澱現象，同時在色澤上與老磚彼此最接近而不讓人排斥，所以自然有其情勢選擇的支撐因素。

　　基於老建物只需保存其立面的完整就足夠，但是實際需要的空間又不足，而且試圖提供後方區廓與前方馬德里市主南北相通的大道便通連結，因此把舊建物立面全數自地盤切開，自此都市百年來被阻擋的連結重新被串結。舊建物因融貼著新結構體而獲得更能持久下去的再存能力，並且也獲得一種意想不到的喜悅擄獲，因為它不用再去支撐任何其它的東西，除了它自己之外，這種隱藏的表情，因為上方新增的不規則間隔鏽沖孔板皮層包裹的容積體而流露出來。這二段型的新舊共置的建物面容獨特的呈現，必須感謝當代結構核系統的高強承重能力，而且這些結構核空間還刻意從磚砌面的外緣朝內退縮，以致總是在陰影的庇護之下藏身，將自身包裹偽裝隱藏的很好，讓我們根本很難發覺它們的身形。這棟建物能夠在舊有又並不特別華麗顯眼的皮層保留之下，釋放出獨有的迷魅力量，就是因為舊有物的平凡，所以才有餘留之地的增生而朝向不凡，若是原有之物與四周結合且建構出不凡，那麼我們根本連動它都動不得，因為它太獨特不凡。這也是非凡舊建物增修改建的問題，諸如羅馬城的競技場、大浴場、市場等等之類古蹟面臨的大問題。

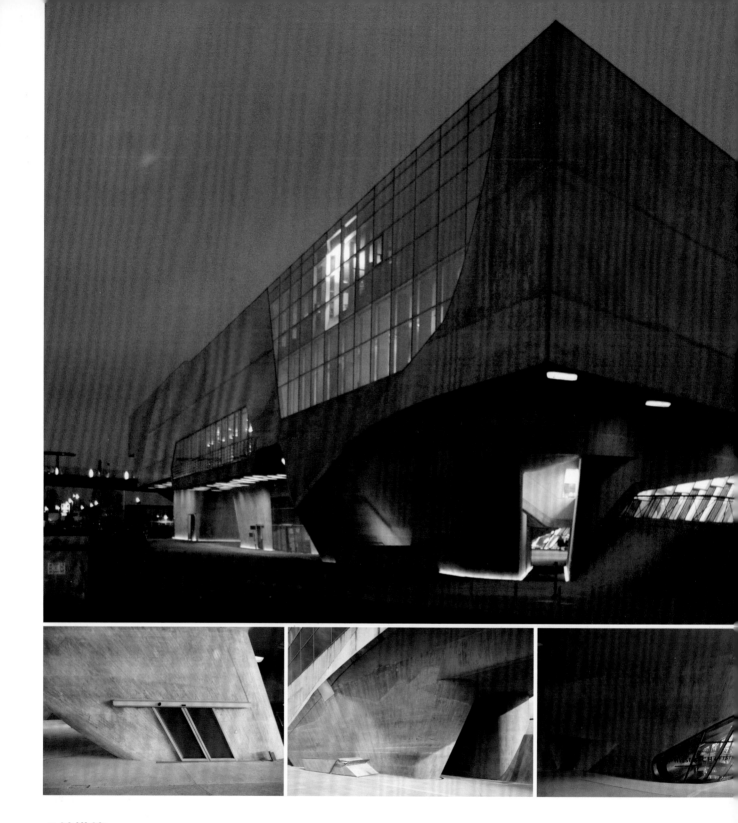

#結構核

斐諾科學中心（Phaeno Science Center）

傾斜連體牆形成結構核

DATA ─────
沃夫茲堡（Wolfsburg），德國｜2005｜札哈‧哈蒂（Zaha Hadid）

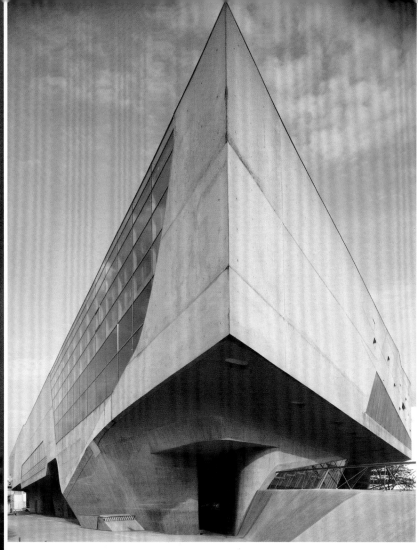

　　初次看到這座在沃夫斯堡（Wolfsburg）福斯汽車公司總廠旁的科博館建築都會有點「傻眼」，還真有點像星際航艦即將起飛的形貌，這讓人們心中更加篤定在接下來的三十年之後，鐵定有更接近電影中未來世界的建築提早在當代世界的城市中出生。從建築歷史的角度而言，哈蒂的科博館平面與建築語彙也是落在柯布西耶所提出新建築的新語言架構之中，只是向前邁進了一步，而這一步也不是由哈蒂第一個走向前。柯布西耶的「自由柱列」在此由幾個「結構核」取代掉，不僅用以支撐整個樓地板與附加物的載重，同時又將柱子變身於無形，取代掉柱子是不同的使用空間獨立單元。換言之。這些空間單元的傾斜連體牆形成了一個「結構核」，也就是所謂的超大變形柱。在這裡，幾乎看不到任何一個垂直的構件：建築物的表面是傾斜的；窗戶也都是菱形卻又將四個角都修成圓弧（施工技術的高超在此披露無疑）；所有的開窗都是傾斜而且是接近到圓弧角的菱形而非長方形；戶外地坪的護欄也是斜的。這一切的一切就是要讓我們的感官進入一種想像的加速狀態之中，花費工程造價的代價可謂昂貴，但是也確實驗證了建築形象的感染力。

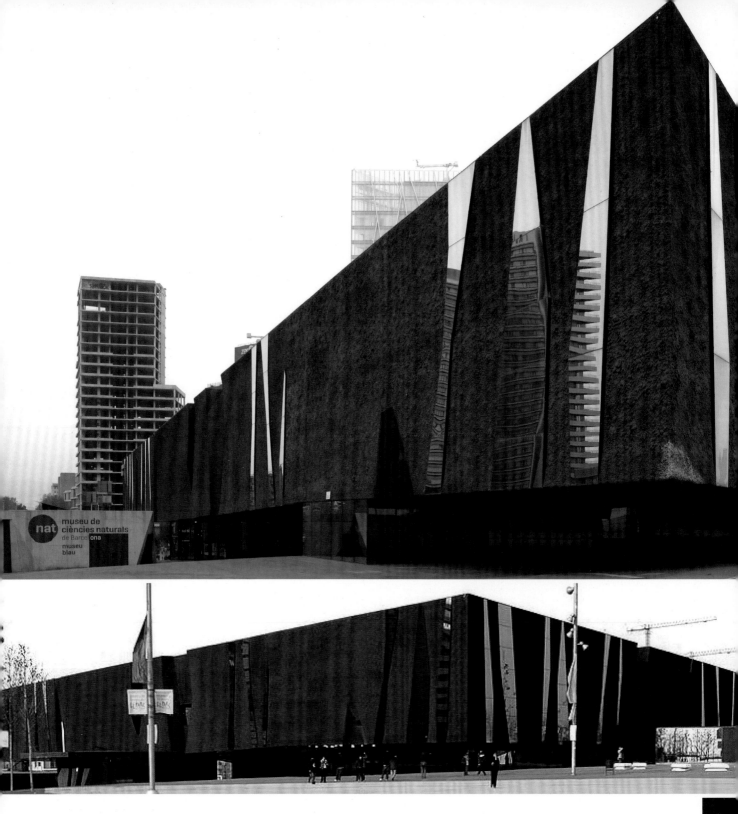

巴塞隆納論壇大樓 ※現改為自然歷史博物館
（Museu de Ciències Naturals de Barcelona）
三角形藍色楔形體

DATA
巴塞隆納（Barcelona），西班牙｜2009-2012｜赫爾佐格和德梅隆（Herzog de Meuron）

　　建物的三角形完全嵌入此處都市區廊大街與高速公路以及都市邊緣連海廣場交之成型的紋脈之中，在顧及地面層對低限度阻礙此交結區的人行流通為關鍵目標的條件之下，唯有捨棄地面使用層為主的一般樓層配置，將整個主要功能層懸空撐托離開地面層才能達成這種目標的期待。此時自由列柱雖然可以將建物主要容積體撐托懸空在地面層之上，但是這些結構柱同樣會帶給地面層穿行活動的阻撓，此時也唯獨如橋樑型的大跨距結構型的構造物才能解決此等問題，於是結構核型式的建築物在能夠避開一般土木橋樑型構造物隨之而來大尺寸結構元件帶來的僵直樣貌，又可以達成在地面層落結構元件最少數量的目標，同時將此結構件的既有印象消隱於無形之中，這就是結構核建築型式最強悍的特性之一。

　　在此，為了將結構支撐元件的外顯性降至最低限的程度，同時又要讓懸空的建物容積體獲得突出的表現性，藉此能誘引人們願意接近甚至穿行於其下方遊走其間，於是那些結構核支撐作用的空間單元全數退縮於上方容積體外圍牆面投影線的內側，再經由上方量體必然投射在地面層的巨大陰影將這些結構支撐空間容積體單元全數隱沒入暗黑之中，唯有留設大面積落地玻璃窗面的地面層入口門廳得以獲得最高的透明性變化與呈現分界內與外差別的位置辨識區，因此也不會混淆門廳所在的標定性。於是一座如實地飄懸在暗黑與光流穿行，其下方的龐大物就此浮在這塊穿行中央區的斜交大道通達地中海岸大面積人工地盤的城市空曠地之上，同時又能夠展現出可見的引導暨參照性的連結，與海岸邊埃利亞斯‧托雷斯／馬汀‧拉佩納（Elías Torres & José Antonio Martínez Lapeña）設計的太陽能遮棚（此人工地盤也是由他們設計）共同展現出城市結點暨目標地共在的聚結力量。

　　至於懸空容積體立面的垂直向折線切分型開窗由牆頂至樓板底緣的型式，以及牆表面噴粗顆粒漿體暨噴塗特有藍紫色塗料的搭配，都只是設計者自身綜合考量的選擇結果，它讓大尺寸連續實體面必然引入的龐大直面逼迫性徹底散裂，由此卻形成不同塊體各自漂浮在空中的視像現象，至少讓人心中覺得眼前上空之物像是失去重力作用那般地懸浮在空中。當你或妳穿越過光明與暗黑交界走進被巨大陰影覆蓋的地盤面上時，卻會被一波又一波閃動在上方的光流面吸引，此時那裡就好像一處地中海面上的波光泛影。

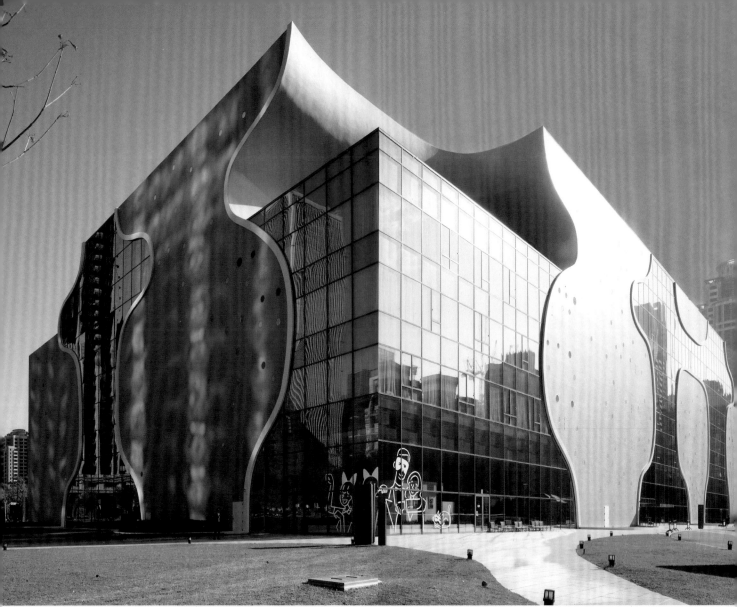

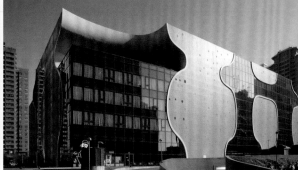

結構核

台中市國家劇院（National Taichung Theater）

RC造無柱空間

DATA ─────────────

台中（Taichung），台灣｜2009-2014｜伊東豐雄（Toyo Ito）

這個作品嚴格來說是由伊東自己最重要的作品仙台多媒訊息中心再次變形衍生而來，它立面樣貌的特殊性來自於空間形狀生成與結構核系統合一的結果，所以空間內部與立面牆不見一根柱子，其每個R.C.空間容積體自身就是一個放大的結構柱，同時又將其內部掏空再將形狀3維曲面化的生成。在仙台案裡的結構核是鏤空的由底層朝上遞變其斷面形狀與大小的鋼管構造物；在台中案因為是做為音樂廳之用，若仍舊使用鋼管框架，而且表面又要封成曲弧面形勢必更加耗經費，所以只能使用R.C.造，以經費為主要考量之下也是比較可實踐的材料選項。

當代已經有很多由不同的結構核容積作為主要結構支撐構造物生成的建築物，不同之處就在於形狀和它所涵蓋（貫穿）的樓層，以及結構核之間剩餘空間界分室內與外部的封面牆系統為何。最終的差異就會在於核體形狀如何形塑內部關係，以及核體空腔與外部的交結，剩下的就是最終的外部立面的支撐塑形以及內外的交界，這必然導致它們的面容之間完全不存在由於空間構成的相同型式而被認為應具備的相似性，也因此難以此聚合成一個有共通性的立面類族。大多數的當代建築都被可布耶揭露出來的「自由立面」驅力催生著表現衝力而尋找差異的出口，以期獲得自己特有的容顏。例如從丹下健三的甲府市文化中心的結構核建物完成之後，接著由凱文・洛奇（Kevin Roche）於1969年完成的大樓（Knights of Columbus Building）、菊竹清訓（Kiyonori Kikutake）於1992年完成的江戶東京博物館（Edo-Tokyo Museum）、班・範・伯克（UN Studio）在2006年完成的賓士汽車博物館（Mercedes-Benz Museum）、哈蒂在2005年設計的福斯車城科博館（Phaeno Science Center）、努維爾（Jean Nouvel）阿格巴塔（Torre Agbar）於2005年完成、伊東豐雄的仙台媒體中心（Sendai Mediatheque, Smt）於2001年完成、赫爾佐格&德梅隆（Herzog & Demeuron）2008年完成的馬德里銀行論壇基金會（Caixa Forum Madrid）以及2004年的巴塞隆納斜交大道樓（Forum 2004）現更名為巴塞隆納自然科學博物館（Museu Blau Barcelona），以及卡梅・皮諾斯（Carme Pinós）於2014年完成的札拉哥沙論壇基金會（Caixa Forum Zaragoza）另類結構的大懸挑基金會建築……。麥肯諾（Mecanoo）的衛武營藝術文化中心（National Kaohsiung Center for the Arts），以及同樣由麥肯諾於2010年完成的西班牙萊里達議事中心（Palau Congressos de Lleida）等等……。

這裡實體形貌帶給這棟建物的外觀面容絕對是獨特的貢獻，剩下來的虛腔容積空間的封界牆面卻出了問題，格列框架分割暨支撐的系統不會是伊東的選擇，因為這與他一貫輕盈立面的追求從八代市立美術館、長岡抒情文化中心、松本市文化暨演藝中心，以至仙台多媒體中心等等根本相違背，列格框架系統的立面即使經由艾森門半生的努力仍無法進入到輕盈的國度……。

3D曲弧面的結構核空間容積體依功能使用面積的區劃配置支撐所有樓層的荷重，它2樓以上的面積如實地皆由結構空腔容積體的R.C.牆承載，因此得以在每個樓層都呈現為流動的平面特色，由此流動呈現邊線弧線的連續性一路延伸至它的空間範圍邊界。這個被期待的連續性不僅在主街道立面，而且也連帶地綿延至其他3向立面，這就是這個3維曲弧結構核空腔容積的連續劇烈變化的特性所餵食出來，所以才能釀生出4向立面的流動綿延暨迴環屬性。就此特性而言，它的R.C.3D曲弧面自身實心牆面之間的剩留部分的牆面切分與組構，理論上依形象的期望投射而言，這些部份的組構即使無法朝向曲弧牆形的特性，至少也不要弱化曲弧線自然天性連續變向的特質。就此而言，雙向列格框架被凸顯的立面形將是最不對味的型式之一，即使玻璃單片單元不得不被切分成不等邊雙向列格型，但是至少都應該讓固定玻璃片的框架朝向凸顯化的呈現，而且當今已有不同的支撐固定玻璃片的構造類型可供選擇，所以最後會有現今這種面貌的露臉應該不是伊東自身的選擇結果。這也是為什麼整體立面的最終展露，總是讓人覺得感到3D曲弧結構空腔帶來的自由流動特質好像碰上了一些阻尼的生成。

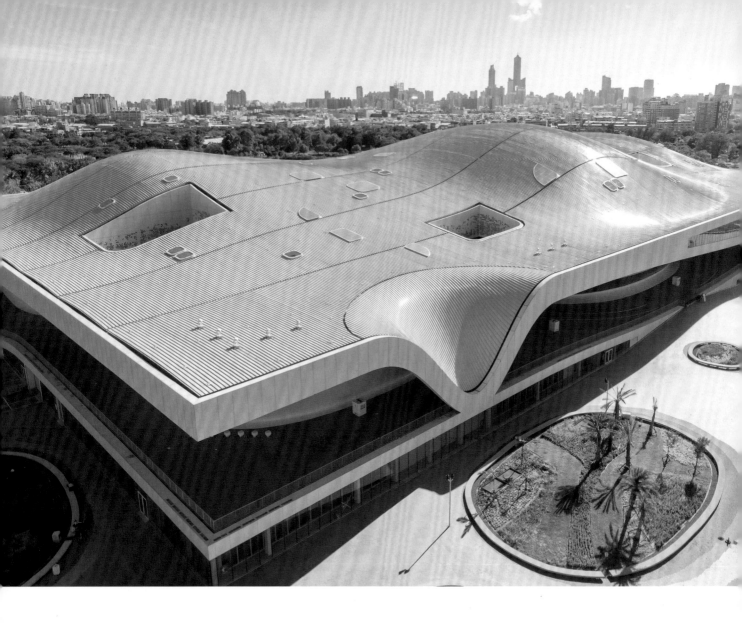

旋動 # 多水平長條切割

衛武營國家藝術中心
(National Kaohsiung Center for the Arts)

飄浮又流動的雙重動態樣貌

DATA ————————
高雄（Kaohsiung），台灣｜2010-2018｜麥肯諾建築事務所（Mecanoo）

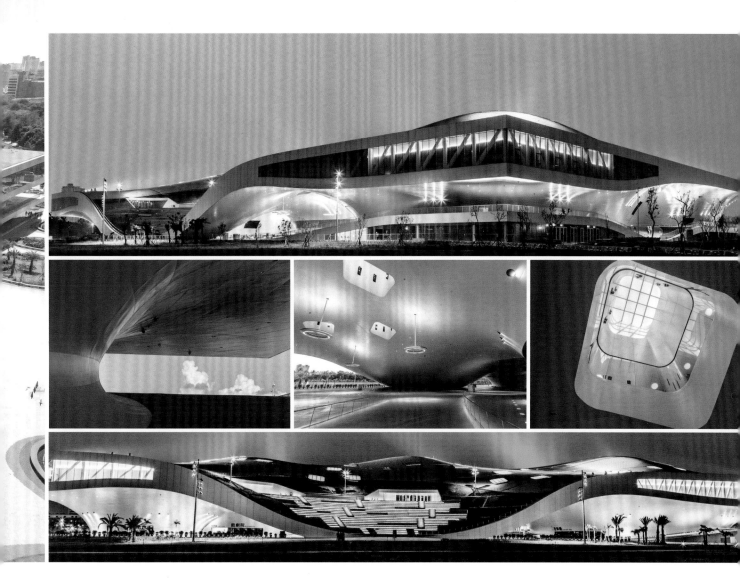

　　這也是企圖建構出內部與外部旋動可以相連結起來的作品，當然無知的政府政客參與它而大打了折扣，否則它的表現力更加強大。旋動力的動勢能釋放出強勁的牽引力，足以喚起我們意識驅動身軀順著它繞行。它的誘人驅動力來自於把容積量體切分成上下兩截，而且上下兩段彼此分隔的部分各自有連接下方樓板面之處，各自都以斜坡的型式連串至各自的地板與屋頂層，形塑出各自的水平連續綿延線，繞行整座建物的外緣。其立面面容之所以可以呈現連動的力道，就在於上下兩截的容積體之間於建物外緣不存在任何連接處，也就是沒有任何交接元件的出現，完全沒有柱子的連結，繞行建物四周完全看不見一根著地的垂直柱。鄰近外緣處的結構支撐，都是由上截量體底部，以連續三維弧面遞變形塑出來的三維曲形桶結構核的超大尺寸空間為主，這讓周鄰完全不出現傳統的任何垂直柱，因此得以保證上下容積體之間的斷口可以連續繞行，同時在每個立面向都介入曲弧的變化，讓整體容貌產生出飄浮與流動的雙重動態形象，遠比此建築團隊在西班牙萊里達（Lleida）的演藝廳（La Llotja de Lleida）多了一重動態性。

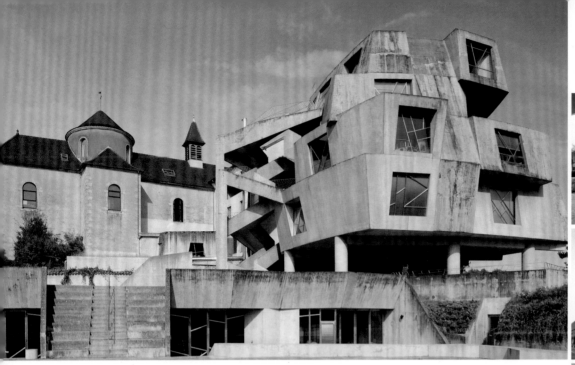

Chapter 19
Complex 極複雜
萬物演變的趨向

熱力學第二定律的數學形式是：$dS \geq \dfrac{dQ}{T}$

Q是熱量傳遞值，S是熵，也就是那些無法避免必會損失掉的能量的量度，也是一個過程不可逆的量度。因為能量流在時間中有其方向性，所以熵也成了時間的一種量度，也就是所謂時間的不可逆性的量度。熱力學第二定律告訴我們，能量轉換必然伴隨著能量的損失，剩下可利用的能量不足以回到原來的初始狀態，換句話說，也就是可利用的能量不斷地減少，而其過程是不可逆的。總和其結論：所有的結構遲早都會走上失去秩序的命定，除非有持續不斷的能量注入並予以更新，這是宇宙系統的不可能，所以萬物必走向衰亡。

（由左到右，由上到下）法國東部天主教機構、日本靜岡縣會議暨表演中心、日本山梨縣北杜市輕工業發展中心、日本宮城縣仙台市立圖書館、西班牙畢爾包地方政府辦公樓、荷蘭鹿特丹Nieuwe Luxor電影院、日本加茂町文化中心、日本岐阜縣養老町養老天命反轉地、法國里昂第七區公共圖書館、西班牙畢爾包古根漢美術館、日本東京北川原溫設計的商辦樓、日本神戶流行美術館、西班牙巴塞隆納當代美術館、日本東京青山製圖學校、美國艾奧瓦州德梅因藝術中心、西班牙比戈大學系館、美國麻州保羅·魯道夫設計的精神療養院、日本岡山縣立美術館、法國里昂高等師範學院、美國洛杉磯洛約拉法學院、日本東京布谷社區中心、美國洛杉磯蓋瑞住宅。

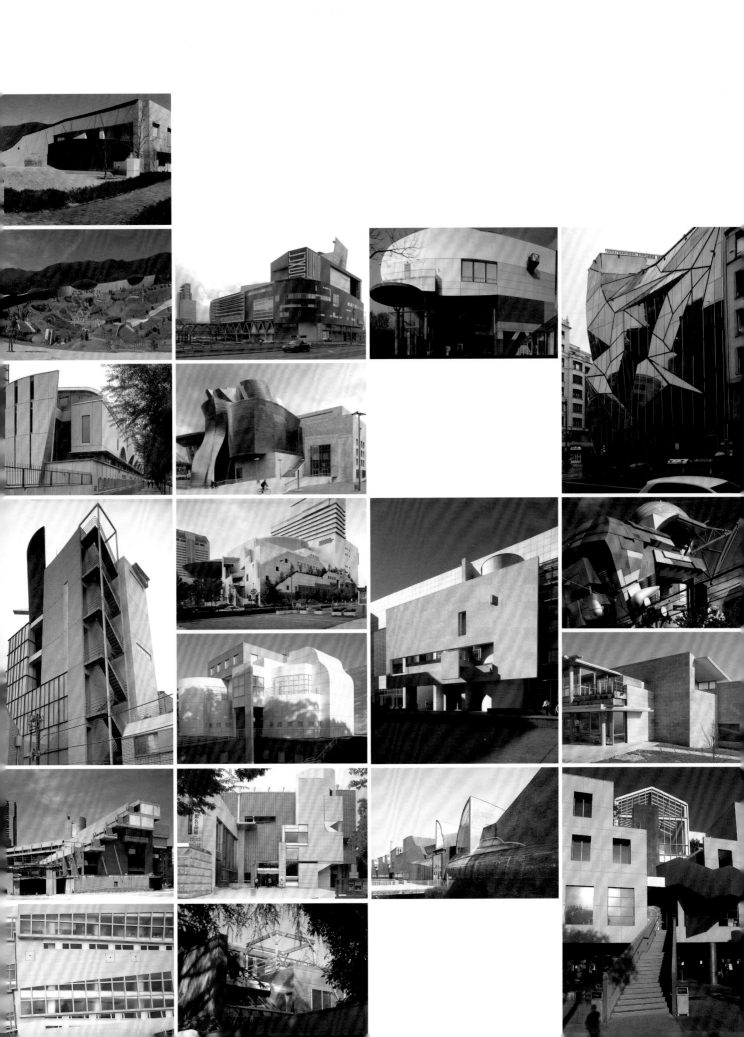

其實熱力學第二定律更深遠的教益卻是對我們的生命都起著影響，因為它預測著宇宙暨世界的複雜性將必然以一種不可預見的方式在增長中。自20世紀以來至今，所有的領域發展都在告訴我們：我們生活的世界是在一個非平衡的狀態裡。宇宙真實的基本結構是在不斷演化，我們生活社會的基本結構同樣也在演化著，每一個不同的領域也同樣在發生這件事。因此，當物種或世界的存在趨向多樣性的發展，也必然衍生出複雜性。而借自於信息論（Information Theory）的定義，將複雜性看作是系統表明自身方式數量的對數，或是系統可能狀態數量的對數：K=logN，其中K是複雜性，N是不同的可能狀態量。也就是一個系統所含攝的信息愈多，該系統的複雜性也就愈高。例如兩個系統各自有M和N個可能狀態，那麼組合系統的複雜性就是MxN = logM+logN。

另外的例子，就是現代主義畫家中最具代表性的康丁斯基（Wassily Kandinsky）的作品呈現出極大的複雜性，根本很難理解它的構成有什麼隱在背後的法則，而且完全沒有呈現出我們在平日生活裡什麼樣可被進一少轉換的圖像對應關係的顯現，對大多數的人而言全都是陌生至極的東西，甚至會產生排斥理解的進行。或許是因為過於複雜，超過一般人在一個可接受的時間內能對之理出頭緒的界線，所以常態狀況下就是放棄詮釋的意向與意志的決斷。至今，他的作品還是很讓人不解；另一位複雜作品的畫家是傑克遜‧波‧洛克（Jackson Pollock），他的那種潑滴畫法獨樹一格，同時後期畫作的亂度係數遠遠大於前期畫作，而且在其中看不見任何一絲複製的部分，每一條線條與另一條線條都不相同，似乎每一條線的出現都在偶然中成為必然。不論如何，或許這種畫作也不知如何理解，但是起碼大多數人都可以對它們各有各自的感受，但是終究還是複雜的，而且難以釐清，這也是複雜事物或現象的特質。

我們的肉眼可以觀看到什麼，終其量只不過是事物肉身的皮層及其所交疊出來的表象，沒有裸現出來的東西再怎麼使力去看也看不清，其餘的都只是猜測。若我們把能看見的視為一切的依歸，必然誤入歧途。而且當前我們的知覺、我們的綜合判斷、我們關於這個世界的全部知識都只是相對黏在那裡而已，當有更真確的知識與事實出現，某些又會被替換掉，所以我們真正的問題是還沒有能夠找到一種不是笛卡爾式的自我觀照的思考。因為不論現今人類任何先進工具暨技術，都只是在探究物質世界構成的秩序（目前是如此），而我們所認識的理性是完全沒有真正恆定不變的秩序可言，即使我們說我們的理性是有所依循地依邏輯

關係建構出自身的秩序，但是它不能像物質所呈現的秩序那樣給我們任何關於確定性的保證，因為至今無人可證明邏輯關係必然導向真理。但是轉向所謂精神直觀是一條可行的路嗎？畢竟我們所能看見與碰觸到的，都只能是這個世界肉身的一層又一層包裹著的皮層，所以講白了，我們都只是在與一面又一面不同的鏡子打交道而已，而鏡子終究只是事物與它映射出來的虛像的實現而已。至於精神卻是眾人皆知道看不見與摸不著的不是東西的東西，大家也都真切地希望相信它的存在而且能有效用，但是已逝的傅柯（Michel Foucault）早已宣告人的消亡，暨尼采的直指上帝的退位，雙面夾攻的人似乎陷落在不知去向的境況，只能不停息地不斷地表現，深沉地懼怕關於人的表現性火種就此熄掉，我們也只能不停地提問！不停地追求解答暨表現……

因為我們就是如實地活在事物肉身表層的鏡像重重疊摺的形影及相衝突相之中，怎麼不會是一種複雜的境況呢！所以必然有德勒茲（Gilles Deleuze）那本《差異與重複》的誕生，也才有更早的梅洛──龐蒂（Maurice Merleau－Ponty）的最後作品《可見的與不可見的》，以及維根斯坦（Ludwig Wittgenstein）前期思想投射出關於事物的「可說的與不可說的」……。關於這個世界的複雜性不只哲學家、藝術家、數學家、物理學家…等等都還在探究當中，甚至連建築設計者也在此行列之中。

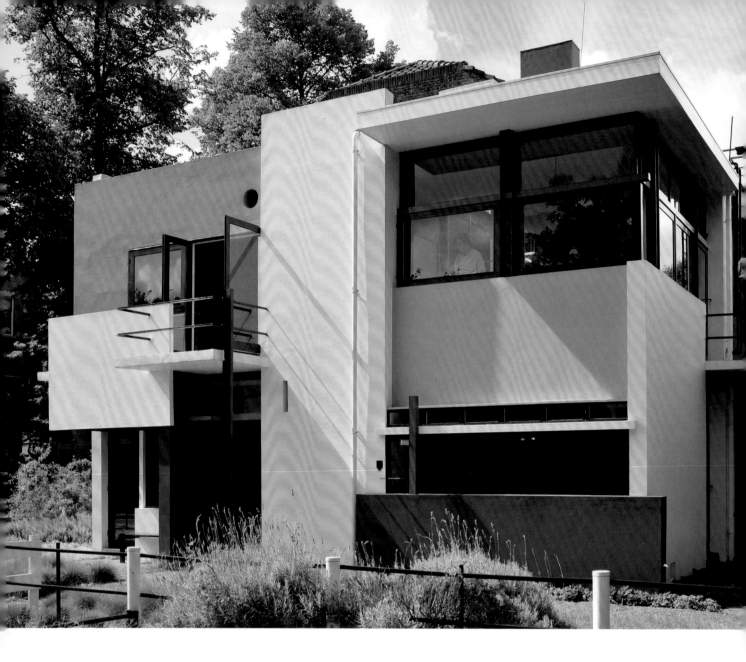

複雜

里特費爾德的施洛德自宅
（Rietveld Schröder House）

正宗荷蘭風格派建築

DATA
烏特勒支（Utrecht），荷蘭｜1924｜赫里特・里特費爾德（Gerrit Rietveld）

　　這棟2樓高面積又並不大的3向立面全數使用相同的建築生成語言，也是現代建築史第一次出現的構成元素之間新的構成型式。在這裡，主要界定室內外分界的外圍屋頂板與垂直牆都呈現出有如兩片木板只相接於邊緣斷面處相重疊的小面積之內，而且垂直牆還被刻意讓上端邊緣露出於屋頂之上，這種接合型被貫徹在3向立面的主要垂直牆面與屋頂板的接合之上。在相互成90度交角的牆面上也是相同的構成型式，這在朝街角方向的角落上明顯地呈現在2樓處，另一個朝外的角落處則發生在地面層，而且又刻意把相交接的兩道垂直牆面各自給予灰與白的不同塗料，由此更加凸顯彼此非平整直角面的接合型。

　　上述的元件之間的接合型式也被應用在懸凸於牆外的陽台板與其支撐加強件的垂直鋼柱之間的接合。換言之，就是鋼柱並不是貫穿過水平板與它形成4向交界邊的連接關係，而僅僅保持彼此單面的交接而已。這種接合型將我們引導向常態世界裡應用物理學中結構力學上弱接合關係的樣態生成，這相應地串結出此處構成關係上的非強固形象的生成。這在與鄰房相毗鄰那向立面上2樓陽台板以及其上方屋頂板，以及垂直鋼件細斷面更加深這種弱接合關係的形象感染力道，而且還刻意施予這些鋼構件不同的顏色，眼睛天生好奇尋找差異的磁石在此獲得強磁力線般的碰接效力。

　　如上的接合型也出現在玻璃窗框的外部附加框件之上，在這裡的水平垂直件又各自被塗上不同顏色，同樣又生產出磁力線般的效果。在面向側街長向立面2樓左側陽台外緣垂直封邊牆刻意落下垂直長度至門上方，它的右邊緣是唯一的一處出現與陽台板相互嵌合的型式，因為它的下方就是主入口門的位置標定。我們或許可以認為這裡出現了違反上述所有弱接合的型式，但是也是在這裡衍生出另一種同樣是弱關係呈現的懸空垂板，在調節歧異化的同時又增生出同屬性卻不同的接合型，這就是多樣性萌生的境況。另一種歧異型的生成就在長向立面2樓右側緣的相對面積不小的角窗之上，莫小看這扇角落上的窗，它或許是建築史上首座可以開啟的角窗，同時又經由上段屋頂板懸凸增加面積之後隱入額外的重量感樣態，由此更加凸顯這處角落的弱強固形象暴增。它與前面提及的構成元素接合型共同指向了一種朝向弱強固樣貌繁衍的新建築之路，由此而聚結出「荷蘭風格派建築」萌生的種芽。

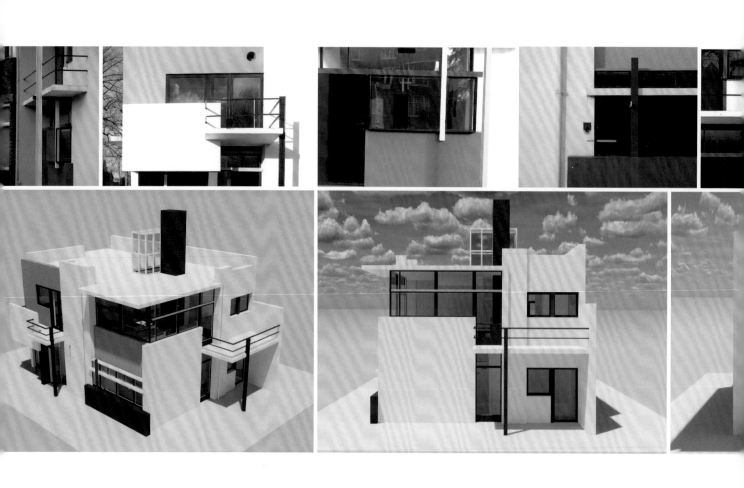

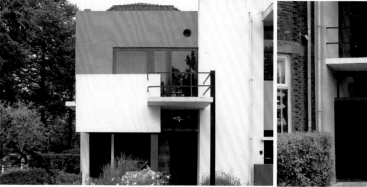

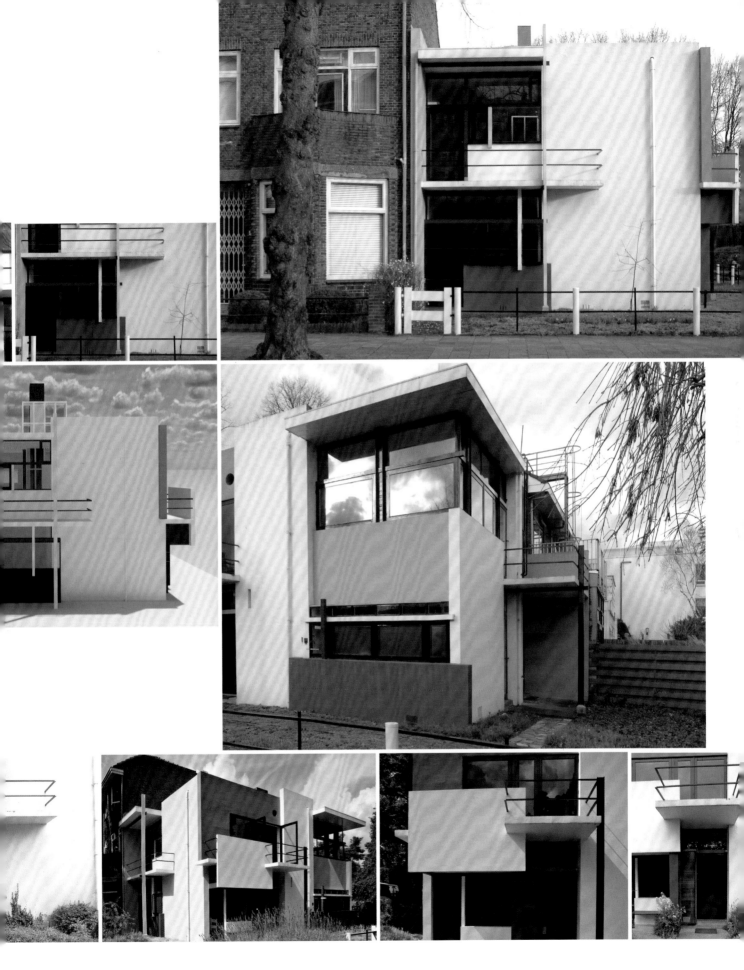

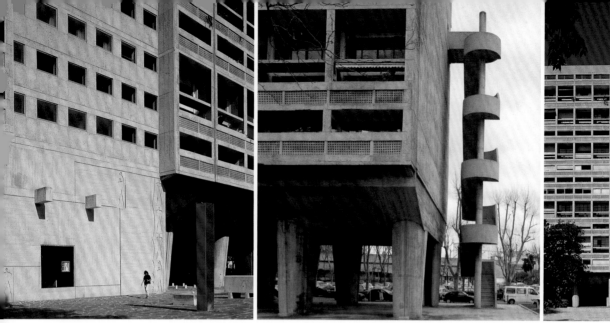
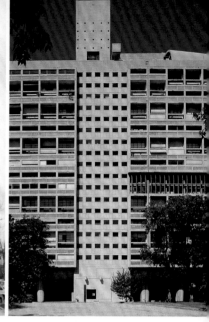

複雜

馬賽公寓（Mamo Marseille Modulor） ※現部分改為藝術中心

複窗立面連結功能屬性並趨向複雜化

DATA ───────

馬賽（Marseille），法國 | 1946-1952 | 可布西耶（Le Corbusier）

　　這座複製列窗的公寓大樓經由立面上的開窗類型忠實地對應出它後方空間功能使用的不同。深凹的大單元雙向格柵就是每個住戶單元的客廳外延的半戶外陽台空間，經由朝內退1.2公尺的調節陽台以減少陽光直射進客廳的時間；整面複製小方窗的部分就是垂直通道的公用電梯暨樓梯井；在樓高腰身部分的R.C.垂直遮陽板的區域就是當初共用公共服務區包括郵局、咖啡點心暨小雜貨店與郵局區。換言之，整棟建物的立面就是由3種完全不相同的複列窗加上實牆共同組成。但是因為相對大尺寸的R.C.柱以及屋頂上的附加公共空間的共構結果，讓整座建物的長向立面的單調性不只被調節而且趨向於複雜化，同時又引發了形象上的跳躍，而並不是像一般人所言的如猛獸的形象那般。實際上主要的3種複列窗都不同屬，難以彼此調節，而是藉著長向立面2端的實體牆調節垂直通道區，因為這區的實牆面積遠大於小方口總面積，而且它們的基質元素都是「面」；深凹的複列陽台的內縮陰影的大孔洞屬性與大尺寸列柱間的大深洞都屬3維的虛容積類型；腰高的單獨垂直柵板並沒有相應的調節部分，只有屋頂的長向附加公共空間的類物件水平長向配置衍生的擴延性在位置上與之相類比對應而已，在最低限度上顯露一種質性上的相似。

　　另外對於樓梯井部分的立面開窗型並沒有直通達地面層是關鍵性的細節，這個地面層的外牆是一處半浮雕面，刻印著可布西耶人身體高度上的模矩圖示，不僅沒有阻礙整棟大樓與地盤切分開來的形象力量，同時又與長向2端部的實牆面歸為同類，形塑出視覺上的跳躍式連結。此處牆面於電梯口前方位置上又開設1道可直視地塊邊大街景象的適中尺寸的開窗，讓樓梯井實面牆的貫達地面層的連續性略為減弱2、3成。可布西耶在處理撐托上下量體的挑空地面層上方的厚空間樑的長向立面邊緣刻意削掉很大部分的容積量，形塑出大的傾斜面以降低它帶來的視覺上的厚實感，藉此得以強化出相對的輕盈感。另外就是這些相對大尺寸的R.C.柱，應該也是建築史上首次出現這種斷面形狀遞變的變形柱，由上朝下遞減其斷面積，同時讓柱的短向面呈現為圓弧形，此舉又弱化了視覺上柱子邊形的銳利暨清晰的圖像性，因此又得以減弱了這些巨大尺寸R.C.柱的粗壯形象，反而是衍生出相對的另一種形象，這又催生出另一類屬於朝向另類纖細輕盈範疇味道的生成。

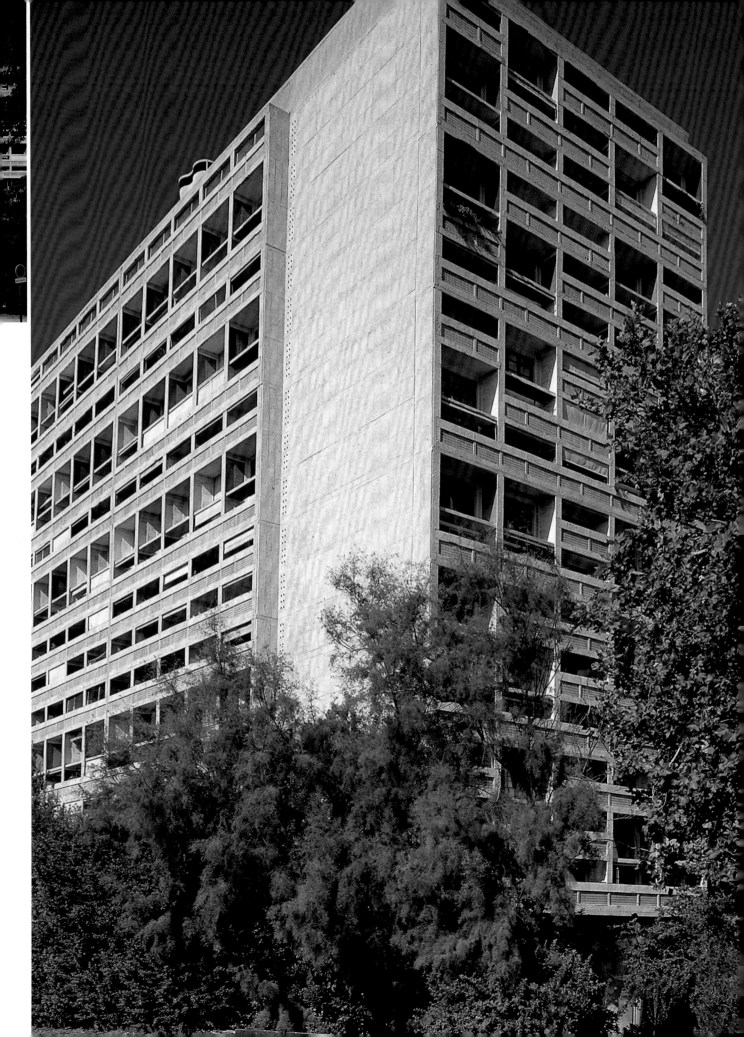

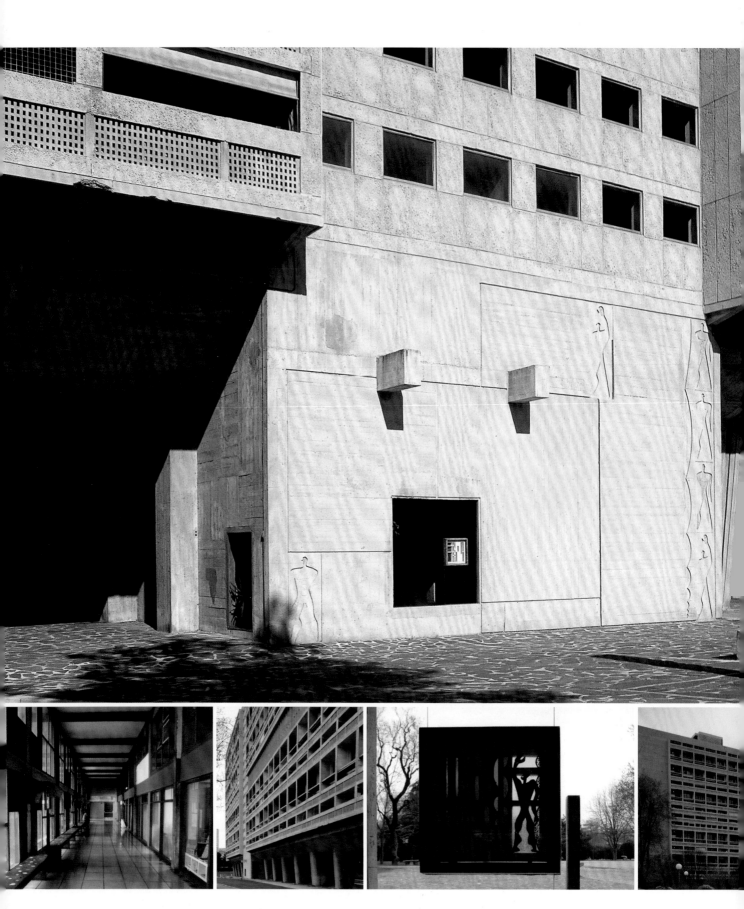

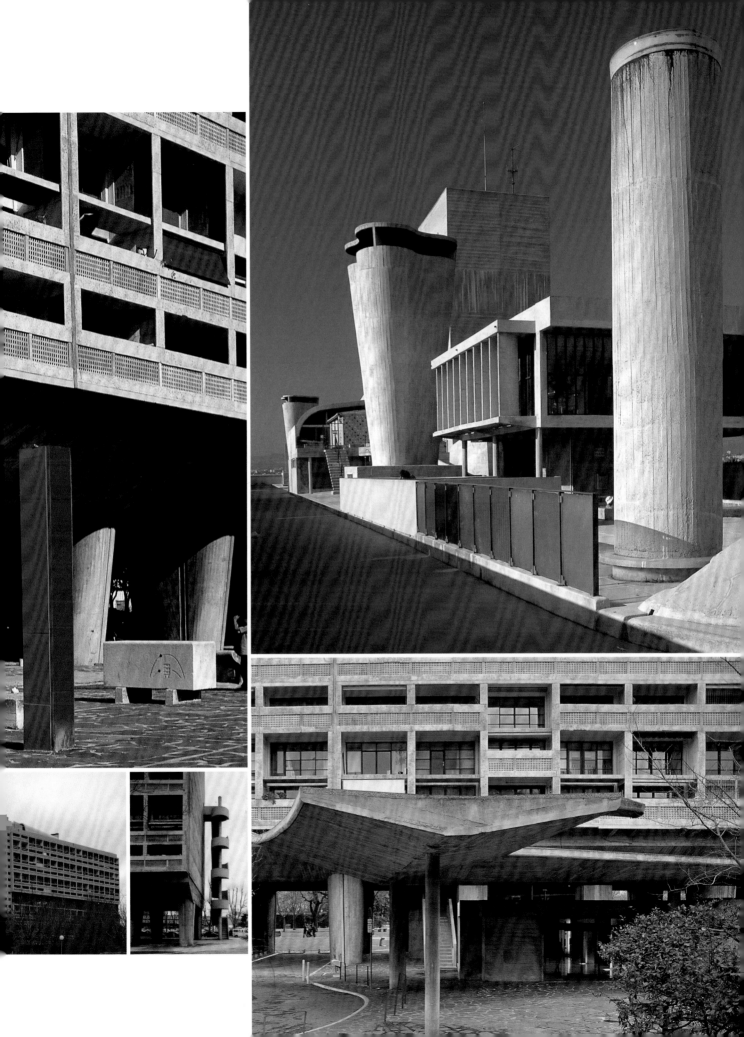

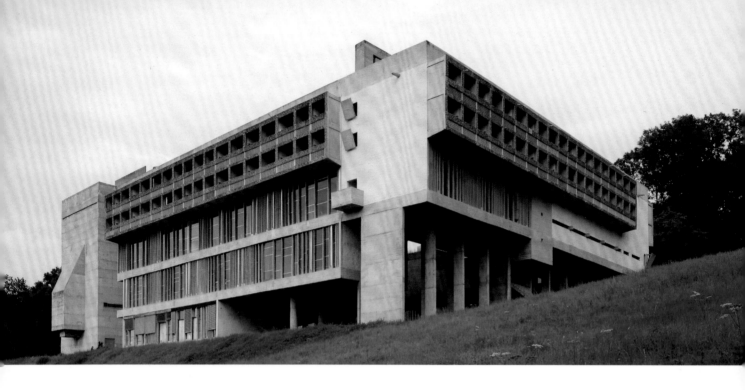

拉圖雷特修道院（Convent de La Tourette）

修道概念投射入空間關係

DATA
埃沃（Éveux），法國｜1957｜可布西耶（Le Corbusier）

「ㄇ」字型平面區配置著一般修道士生活作息區，接著在開口處橫置一座R.C.長方形水平長窗切長向雙側牆的密實體外貌的教堂，接著又在長向邊雙側附加各開設不同屋頂天窗的長方形內用儲藏室以及自由曲弧形的內部專用祈禱區。最後在被圍封的坡地空庭內放置了連通不同使用區的懸空離地通道空間，其中包括連接教堂、餐廳前廳與南向量體區迴廊的南北向近乎30公尺長的水平走道暨局部坡道的共構體。

東向立面乍看是簡單，其實已經是由眾多差異部分的構成：最右端緣是曲弧形內用祈禱區的北向實牆加上其屋頂上方3座角度各異的傾斜圓桶身天窗，這處曲弧容積體又與長直主教堂區經由自體北向牆切槽內縮之後才相連接，這促成外觀上主教堂與內用教堂之間的斷隔視像的生成；主教堂短向立面實牆左側邊緣被一座3樓高的三角型凸窗佔據，它的左緣與修道院生活區主體完全斷隔，其間的外部連通道路面稍低處內用聖具等儲藏區，它們的屋頂上方凸出傾斜一致呈處銳角的四邊形天窗；接下來就是「ㄇ」字型容積體的東向長條容積體右端懸凸於牆外的地面層外延的陽台，以及上方兩個樓層走道位置上外凸的開窗檔板；主體的2與3樓全數是洗石子面暨細孔雙向隔柵板共同組成的修士居住單元外凸的陽台並聯容積體；地面層立面被切分出4種立面處理，左邊13個居住單元長是迴廊區，由視線高度細長比例水平長條窗主導。與之毗鄰兩居住單元長的牆面由一條相對窄的垂直板牆不等間隔距地切分，其下方的地下室則施以實牆；接著相鄰的兩居住單元牆面為無開口實牆，但是它下方地下室牆面則由7條同前述的細R.C.垂直板牆切分；右邊7個居住單元長的地面層放置了與結構樑相間隔85公分高的內用門廳辦公區自足容積群體，它們與真正室內區又相隔兩個居住單元長，這個虛空區樓板朝東延伸以4個居住單元寬度越過斜坡經由兩居住單元之寬的「ㄇ」字型R.C.板框門連接外部道路。

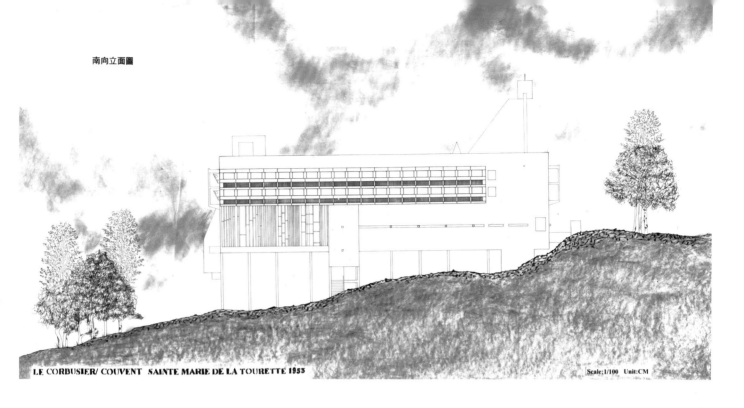

LE CORBUSIER/ COUVENT SAINTE MARIE DE LA TOURETTE 1953 Scale;1/100 Unit:CM

　　南向立面裸現出整棟建物容積體經由相對窄長比例的板牆柱懸托懸在斜坡草地之上脫離地表的關係，最上方的兩個樓層與東向立面相同都是居住單元，只是並非全數皆為陽台面，因為右側邊是東向居住單元區邊間的實牆與它們外凸陽台的側面；道路面高度的左側9個居住單元長的公共空間同樣被垂直窄長板牆分割牆面；接著是兩個居住單元寬的樓梯轉折平台區上下連串成的兩個相同小面積開窗的R.C.容積體，以及其下方連接斜坡草地的R.C.樓梯；鄰接梯空間向右延伸區是水平長窗主導的迴廊區，只是在端緣與東向迴廊端部相交接處則是錨定以外凸的開窗口檔板。這些元件加上屋頂內縮於牆面後的樓梯突出物共構南向面。

　　西向立面的坡下方位置建構著5個樓層容積體，除了上方兩條居住單元區以及垂降而下的18個居住單元長公共區，還有最底層9個單元長的工作區是相同的R.C.垂直板分割面之外，右側實板牆面清楚區分出牆面後方的功能使用；主教堂容積體中間部懸凸出梯形容積體作為管風琴棲身處，此區的唯一開窗口就是屋頂板底緣的相對細長比例如黑絲樣的水平長窗；在底層右側18個居住單元寬度的虛黑區刻意將R.C.柱自牆面內退至暗黑之中，借此凸顯上方容積體與地盤凸脫離接觸而呈現出飄懸樣態；主教堂屋頂經由R.C.空橋連接生活區屋頂。

　　北向立面以主教堂長直R.C.牆鋪陳為背景，自坡底約1/3牆高處三段彼此間斷相對不長的水平窗切出主殿唯獨的此向開窗；長牆北向放置內用教堂曲弧形容積體，屋頂上凸出3具角度各不同的斜置圓桶型天窗；長牆左側下緣即是教堂主入口，此牆邊角上緣退縮約1公尺後向上長出上窄下寬的梯形板牆，並且於其上方以R.C.長方型框開口朝東與西向放置銅鐘於此。這4向立面的組構件的差異並不少，加上牆面分割線暨表面處理的不同更加催生出至少是低限度的複雜性，但是卻流露出朝向系統化的隱潛形式，也就是有著多重關係的連結暨投映，諸如相應於室內行為差異的光照流明度的高低、行為速度上的快慢、主結構件與次結構件的分野、可見性的視框自由度，相關於「修道」的概念空間關係化的投射……。也就是因為關係對應上的多重性，讓這棟建物立面朝向一種結構化體系的生成，就如同特拉尼（Giuseppe Terragni）的法西斯之家（Casa del Fascio）的總體性呈現而統向性邁進。

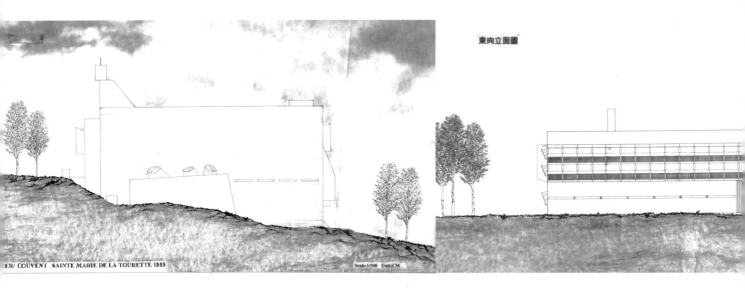

東向立面圖

COUVENT SAINTE MARIE DE LA TOURETTE 1955 Scale:1/100 Unit:CM

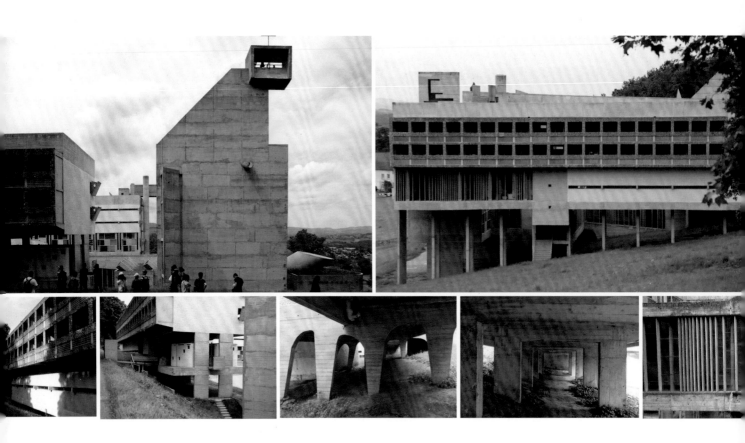

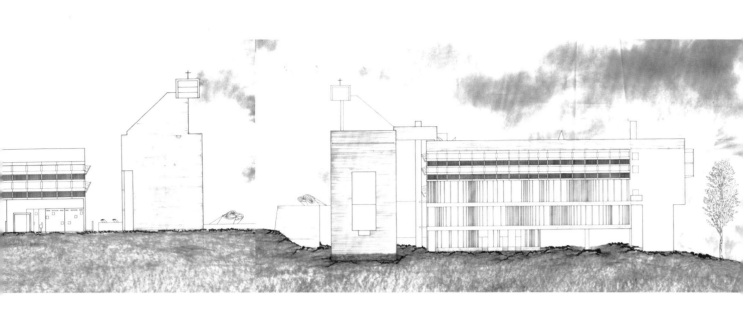

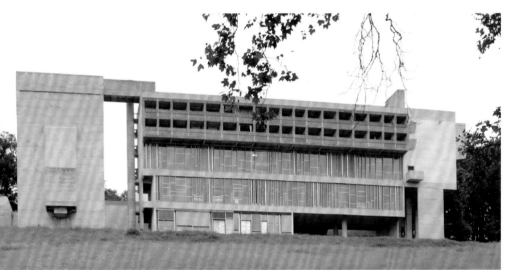

新協和鎮文化中心（The Atheneum）

揉和重新詮釋各種建築語彙

DATA
新協和鎮（New Harmony），美國｜1975-1979｜理查・邁爾（Richard Meier）

　　New Harmony是在1814年由一群德國移民轉售給蘇格蘭人，這群新住民在此推行「理想城鎮」這個都市環境教育合一的計劃，計劃最後雖告失敗，但在美國本土樹立了公共教育設施的典範。這個社區座落在印第安那州New Harmony的Wabadh河邊空地，鄰近四周皆無其他建築物遮，景觀平實單調，基地距離城鎮約有1公里遠。建築師在建築關係上以部分量體的的曲面形狀和一道彎曲透明的玻璃牆面，淺顯易懂地呼應河流蜿蜒的特性，並企圖彎曲的動線行徑直接和人的身體與幾何切線關係，共同建立視覺及心理對於基地的對應關係。至於建築物的幾何空間座向與參考線，則來自基地上稍有起伏的平坦山形，及城鎮街道的格子分布系統和其他基地環境不規則斜角的地形影

響。這些環境屬性與蜿蜒合流的地理特性，不僅形成了社文化中心本身的建築形式，並且滿足了遊客旅遊的功能性需求，共同錨定了建築空間的位向配置與行徑動線，同時串接 外與不同系統連結的關係。

　　這棟建築物呈現多層次內與外的連結通道系統，給人極為複雜的印象，但藉由建築主體不同形式與方位的切割，同時透露出流動、開放、明亮、潔淨、暢通無阻等等特性，依舊散發出行雲流水般的韻律感。另外，整棟建物的外觀實牆表面被披覆以規整尺寸的白色搪瓷鋼板，雖然實牆面的切割形狀與穿透玻璃間的大小比例及位置關係，將建物雕塑的立體美感和諧地展露無遺，不過就是缺少了那點屬於人的味道。

　　這座早期將現代主義不同流派建築語彙混搭的建物，至今仍舊是邁爾最複雜與成熟的作品，也是最具備不協調性衝突力量隱然包含內在騷動的實際建物，雖然內部空間尚未臻至完善，外部的某些開口大小同樣不夠精準，但是卻隱然流溢出併合可布西耶和義大利理性主義建築的列格規範，以及荷蘭風格派的反聚合傾勢語言的共體必然的衝突力道，這也是這棟建物的形貌令人迷醉的地方。日後邁爾的建築語彙日趨精練，卻也讓這種衝突被避開或馴化，因此更得人們的喜好，卻也失去了現代主義那些大宗師們原有語言粗獷野性的感染力量。

#複雜

法蘭克福當代美術館 (Museum of Modern Art)
透過立面強化聚結性

DATA
法蘭克福 (Frankfurt)，德國 | 1981-1991 | Hans Hollein

　　基地的三角形地塊迫使它只能建構出三角形的平面以爭取最大量的使用面積，這棟美術館只有三向立面，而且位於輕軌交接處而難以在大街上建構出聚合型的主入口，因此將它移至又沒有什麼餘留地的窄街交角處。主入口雙向增加位於2樓的水平切分條，借此與一樓的水平切分線之間設置眾多高窄的垂直細條窗，以差異化於其他部分；地面刻意設置的擬騎樓柱列釋放出適量的滯黏性，同時調節門前坡道由無頂蓋到有頂蓋的過渡；在2樓交角的角窗與4樓高窄角窗都釋放出差異化定位的作用；門上方的階梯型朝外懸凸的細部同樣在突顯化這個位置的不同位階；基地銳角端部以四段水平切分依循高度依次退離街角，營建此街角的去封閉性；臨五線道市區主幹道立面最低的水平切分線僅高約210公分，披覆淺豬肝色石板營建適量親和力，此舉讓在街角的地板窗處更加和善地強烈；鄰單車道向的立面與大街交角處刻意退縮置放地板窗5格之後，增高石板牆部分約2.5倍高，接著將整道立面段倒出明顯弧形引向主入口位置。所有這些立面上的細節切劃暨設置的目的，都只是要將街道步行者的注視力轉移引導到這個不利的主入口之上，由此也展現了如何透過立面的構成形塑引導以及聚結性的範例。

統一咖啡店（Café De Unie）

#複雜 #複切割

荷蘭風格派的強烈印象

DATA ——————————

鹿特丹（Rotterdam），荷蘭 | 1924-1925 | J.J.P.OUD

　　這個牆面已經與現代主義時期的荷蘭風格派融成共同體，它的分割與用色的區分深深地烙印著那個時代某些人類心智對世界感受的顯現，這與每個個人的喜歡與否、接受與否，沒有任何關聯，只要能觸動你而有所特別、異於只是這些分割色塊以外的其它感受，它就是對你有效的。在這裡，我們看見了三原色彼此之間完全切分開來不直接接觸，紅色塊倒L形與共同封中央窗的白牆板之間有最小差異的親緣關係；地面層三個方形玻璃面與上方毗鄰三扇複合窗有可見的差異，但是彼此又比較接近同類族。這個世界上的所有構成的東西都會陷於差異與相似的拉力對峙之中，由此這個世界才能有驅動力的生產，萬事萬物因此得以流變不定……。

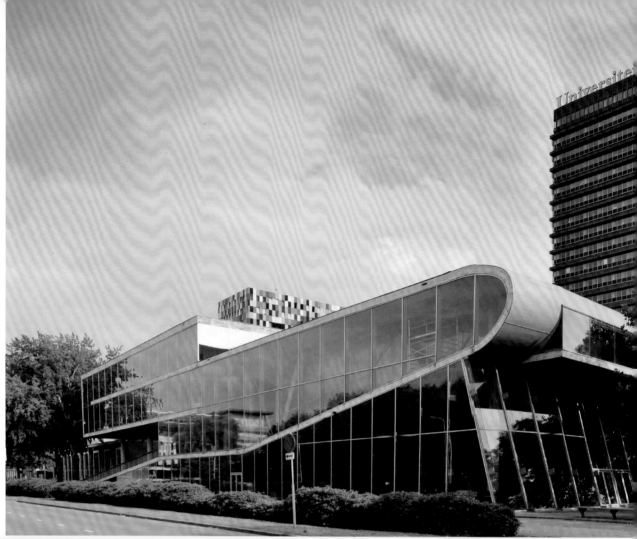

複雜

烏垂勒支綜合大樓（Educatorium）

建構校園內的新中心點

DATA ─────────────

烏特支勒（Utrecht），荷蘭｜1985-1999｜庫哈斯（Rem Koolhaas）

　　嚴格說來，這棟建物四向立面之間的關聯性也並不強，而且在類型與樣貌上也差異頗大。平行校內大道的立面刻意處理成二維的平面化，完全沒有陰影的呈現，R.C.樓板被朝向結構支撐上最薄的需要，而且從地坪開始以斜坡至2樓，接著一段水平之後連接類半圓端緣同時轉向成為3樓屋頂板，繼續過中間二分處成為4樓樓板線，於端部前一格半鋁框處停止；另一條樓板線由4樓屋頂板以U字型提供為3樓樓板。類半圓端的立面切掉一半長度的曲弧轉成玻璃封面的R.C.水平樓板，其下方為傾斜面不鏽鋼框分隔條以背擋玻璃加強的全玻璃面；另一長向面以R.C.樓板外懸於牆面提供為戶外梯，同時裸露下方R.C.列柱；主入口的東向為校內區廓的轉接匯集之處，反而成為一種消隱的立面形貌，利用沿街角落退縮的半開放空間的提供，以及路樹的中止與接續的6根列柱製造一處差異的三維凹退區。4向立面不僅僅只是施行著對陽光方位的回應，諸如北向臨大街無凹凸的平面化，卻同時獲得最大量的日照，對應著內部需要。其他面向則相應地生成差異，同時上演著從平整面遞增三維性的強度差異。所有的構成元件以及彼此接合的細部都在探究它們各自的構成關係邊界，包括結構支撐的能耐與相應的最大表現性……。

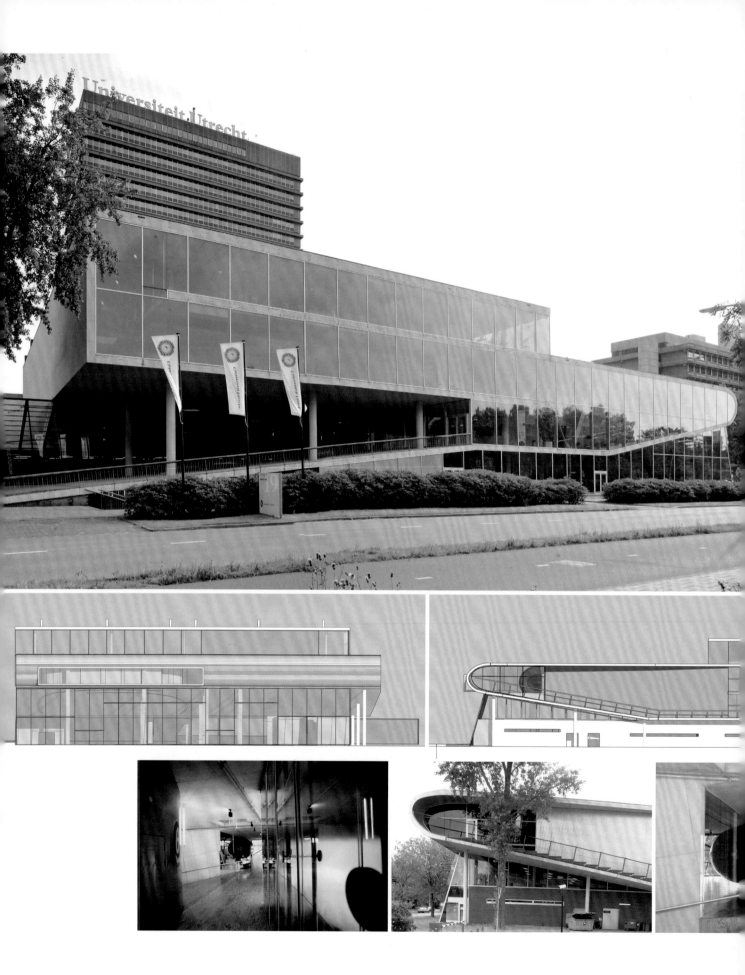

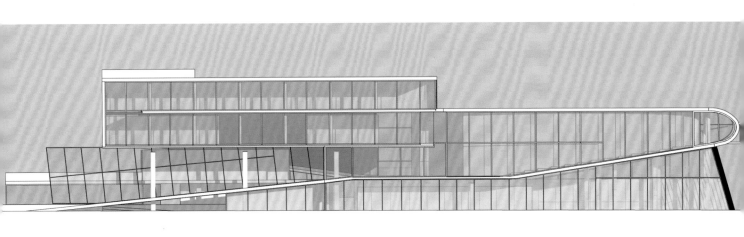

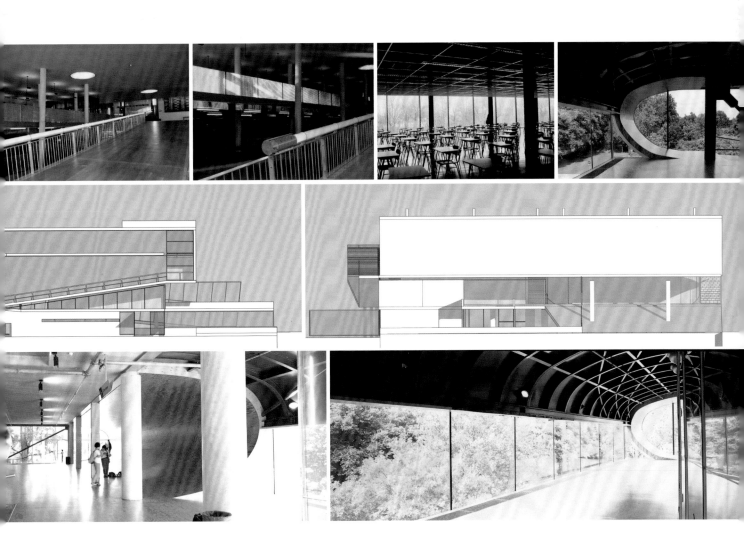

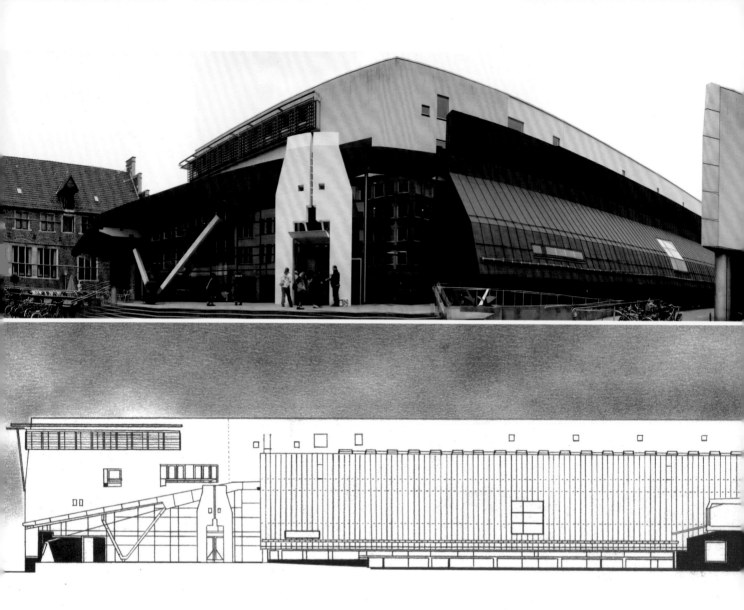

明斯特市立圖書館（Munster Public Library）

並置拱弧開口如臉外形

DATA

明斯特（Münster），德國│1985-1993│Peter Wilson & Julia Bolles

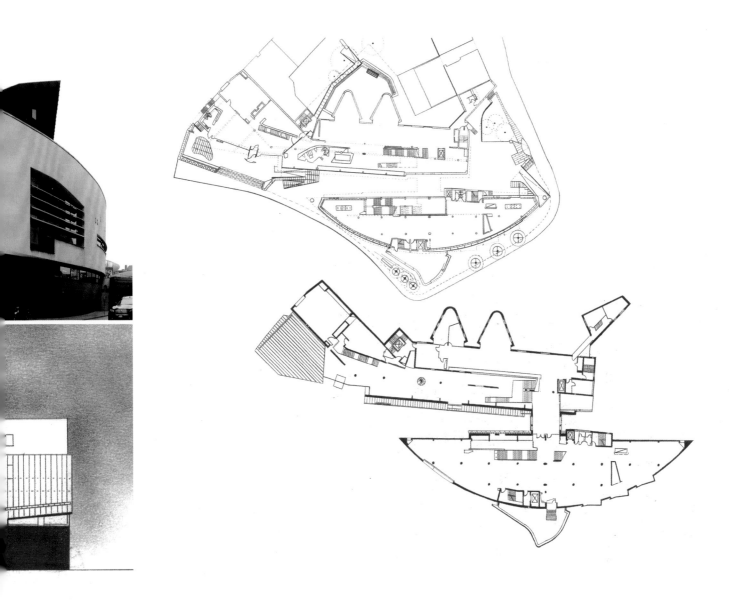

　　為了對應周鄰不同環境導致將建物切分成兩個容積體之間各自的不同，同時彼此分隔在窄巷兩側再經由空橋容積連接的樣型，讓這座建物走向了極複雜的面容呈現，足以與米拉葉建物外觀的複雜性相比較。但是若你真的進行兩者之間的差異性對照，還是存在可辨識的不同。在這裡所呈現被切分成兩塊的單體之間，就已選擇各自塑形與披覆皮層材料的不同，朝向各自的特殊化並且透過局部的變化再進行調節性綜合。

　　弧面容積體的生成全數是順應一個主要目標，就是要把街道行人帶向主要入口處，而背後隱在的企圖是，只要走向主入口前就有可能抬頭看見更前方教堂的更上方的尖塔。主入口前方的窄街直通教堂背後同時與教堂中分線齊一，而這條窄街就是被圖書館刻意切分為兩個獨立體而得以保留，同時又因為兩個獨立體向天空的兩側向切折面倒斜以成為擴張視角的覆銅板屋頂，再次加強向上的傾勢態。弧面牆端部細節的折接都是企圖建構一處凝滯性增生為稍能停頓的點；主入口異化的垂直板同樣在加強凝滯性的聚合；主入口側面平台的設置與懸凸遮陽板，以及刻意歪斜的兩根柱子也都是在提供突出點以對直線行為速度中的目光進入干擾式的阻尼作用。簡言之，每一處的細部構成的突顯，都是在增加視覺與行為速度的阻尼而存在，同時也在進行自身的整合。曲弧面體刻意切分成上下兩截，不僅為了建構一個參照高度降低的比例，同時將凸出的貨梯門空間統合一體，並且形塑出一條與街道相應又增加滯黏度的覆銅板曲弧牆，上截白牆的水平長窗催化著前行傾勢，接下來的大窗與屋頂凸板強化了它們的前方性。

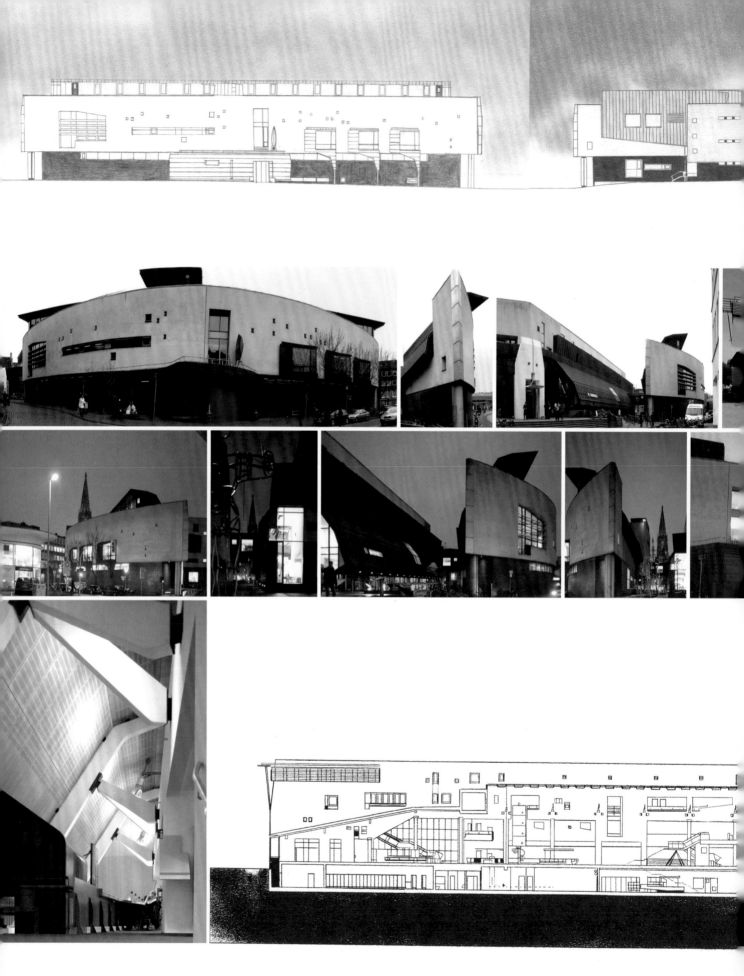

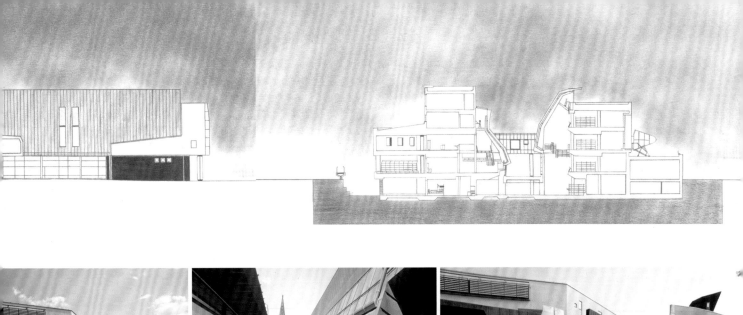

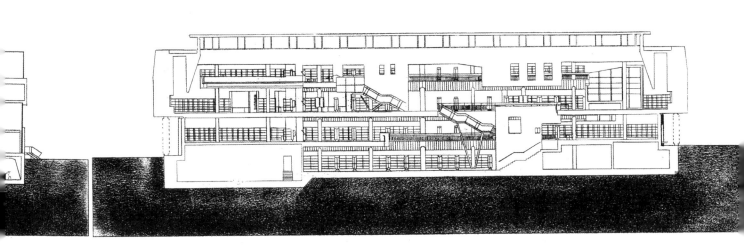

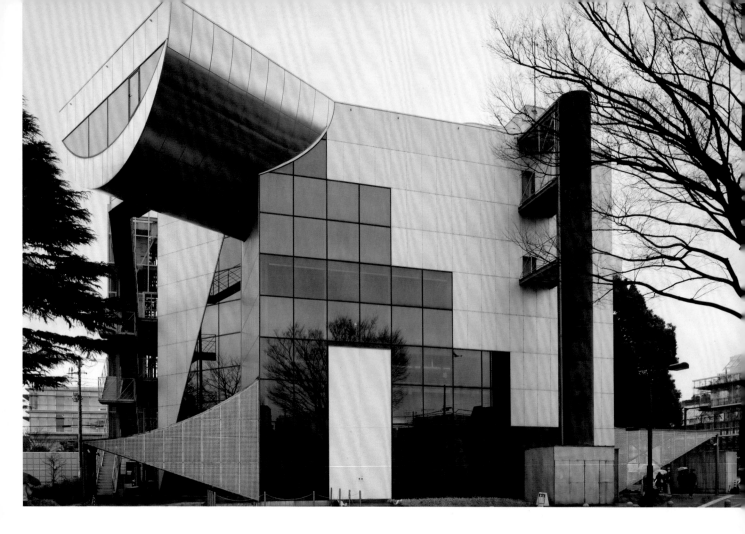

複雜

東京工業大學博物館
（Tokyo Tech Museum and Archives）
懸空穿管的強烈誘引

DATA ————
東京（Tokyo），日本｜1985-1988｜篠原一男（Shinohara Kazuo）

　　即使時間持續地流逝，這棟建物仍舊會散發出令人不解的誘引力。它在校園角落的入口位置上正好面對十字路口，當你前行至這裡朝校園望過去，你就可以理解它那刻意在近乎一般長方形容積體的5樓高部分嵌入那個極其不協調的半圓桶條形體，那道水平長窗理所當然地成為唯獨的開窗口，才得以支撐那圓管桶的量體感，而且臨街立面角落上緣又刻意將牆面選用玻璃，以讓戶外可看見圓桶物的實際貫穿建物主體頂部的構成關係。這個懸空穿管的投射平面其實並非直線管，而是朝校園主開放樹林道的方向位置時以轉向對應。其他於長方體外圍的附加體皆為功能之用，同時碎化下方大容積體的主導性，由此在弱化連接地盤方體的同時也讓懸凸桶體更加突顯。在弱化大容積體上也是費盡心思地在不同立面向進行差異的分割，以消解掉它作為直角容積體閉合固封的形貌，藉此以增生頂部懸凸體的輕盈姿態。

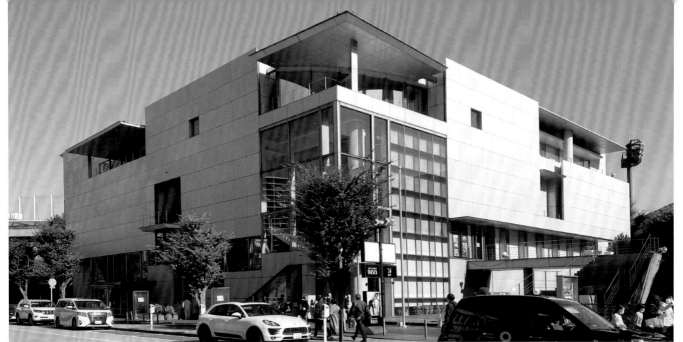

複雜 # 折線、折面型
Tepia博物館
（Tepia Advanced Technology Gallery）
刻意強調接合的細節

DATA ————————————————————
東京（Tokyo），日本 | 1986-1989 | 槙文彥（Fumihiko Maki）

　　臨街立面的地面層天花板以下就被一條變形的水平長條帶窗，一路把上方2與3樓的鋁板實體立面切分掉懸在半空中，而且除了面朝大街1樓通口的雨披呈現出與垂直實牆面之間有部分的嵌接之外，其餘3向所有的水平板包括屋頂與兩支半戶外梯最上端的屋頂板，都刻意被處理成與垂直牆，大多是厚度方向對厚度方向上的面與面呈現為最低限度的線型接觸貼合樣態，甚至是彼此分隔以間距，只有鄰近送貨門空地的那隻半戶外梯懸空頂板的一邊，與垂直懸空板貼合成比較牢固的接合樣貌，用以對比於前述構成關係。這種刻意被強調出接合的細節，在臨街最大實體面板左端緣與送貨區立面的實體板相交接時，刻意讓下方的5個單元板的高度部分完全斷隔，呈現為彼此不接觸的狀態，只留設一個單元板的接觸而已。至於這個角落最頂部的屋頂板還刻意懸凸出於牆外，並且與送貨區的牆面維持不接觸，與臨街面實牆還刻意維持一種最低限度接觸的只是比一道線更少的一個點而已，因為它不只將自己的端部倒成斜面，而且還十足刻意地把自己的面積固有的矩形削掉一塊三角形成為唯一的非矩形屋頂板。這些耗時又費心力的細部構成，讓這棟貌似簡單的各個立面容貌處處充滿著視覺閱讀上的驚異，同時全數撤除掉一般建物所固有的堅實、沉重、密實……等等相關聯的質性樣貌。

#複雜 #水平分割 #垂板錯位

聖塔莫尼卡演藝劇場（Edgemar Center for the Arts）

「未完成」的未知吸引力

DATA
聖塔莫尼卡（Santa Monica），美國｜1987-1988｜法蘭克・蓋瑞（Frank Gehry）

　　還在建造中，尚未全部完工的建築物到底長得什麼樣子？「未完成」的境況對某些人來說是具有十足的誘引力量，甚至可以說永遠蘊含著吸引力，而且是充滿生命變動又激勵人心的不可預期。蓋瑞試圖呈現這種可能性，但是所有要被長久使用的建物室內，都必須被外皮層密實接合成封閉內虛體，再藉由切開門暨窗與外界接觸。暨然密封就是已完成，這就是難以克服的實際問題，蓋瑞也將這個想法在他已拆除的蓋瑞自宅中實踐，也就是利用構件完成功能使用之後的剩餘性。但是畢竟是更實用的商空，而且經費拮据，所以只能勉強使用框架件藉此同樣朝向使用性剩餘的爭取，試圖呈現相關於建築建構的未完成境況之間呈現為可想像的關聯。同時將沿街立面配置成散置毗鄰又疊加的並存體，好像每個單元空間都各忙各的，大家只是臨時湊在一起互不相關的東西。

巴倫亞鎮公所（Ajuntament de Balenyà）

不同樓層錯交斜面

DATA ───────────────
巴倫亞（Balenya），西班牙│1987-1991│恩里克・米拉葉（Enric Miralles）＋卡梅・皮諾斯（Carme Pinos）

　　因為在緩坡地塊上整出一片平地做為入口前廣場，而且可以做為民眾休閒活動之用，同時又是所有室內辦公單元的最大採光面的來源，最直接有效的經濟型解決辦法就是水平百頁窗的設置，一方面濾掉過強的日照，另一方面可以提供適度的遮掩效果。米拉葉不只將上下樓層面彼此錯交帶來一個變因；接著將百頁窗面與後方玻璃牆相斜交而分隔；第三個變因是這些百頁窗可以循軌道架往上移動撐開，裸露玻璃窗。這些變因的綜合讓這不大的廣場立面向變得與眾不同地不平凡，因為它3個不同樓層立面的相錯交的斜面組成，經由另一道牆頂緣呈斜線的R.C.牆參與而更加複雜，卻又出奇地朝向一種不明的撲朔迷離關係的暫時聚合，好像它們之間有什麼身藏其後的共通性的交錯。當我們將目光抽離這道立面往遠方投去時，我們在瞬間就篤定為什麼那道R.C.牆需要讓左端處相對的低，原來在遠方天空前的東西，就是我們壓根兒都不會注意到的這座城市遠處沒什麼特色的綿延長山背景，而且它露出於R.C.牆的部分，也以斜面的型式參與了這棟建物長向立面前後錯位斜置的型式關係，好像它們也是建物的一部分。另外兩向立面也各自呈現出彼此的不相關，R.C.實體牆在自體的端緣部分都盡可能以單獨板面呈現，讓幾近所有的建物構成元件都只是顯露為平面型的「面」而已，由此得以散盡立面所有固封的相關質性。

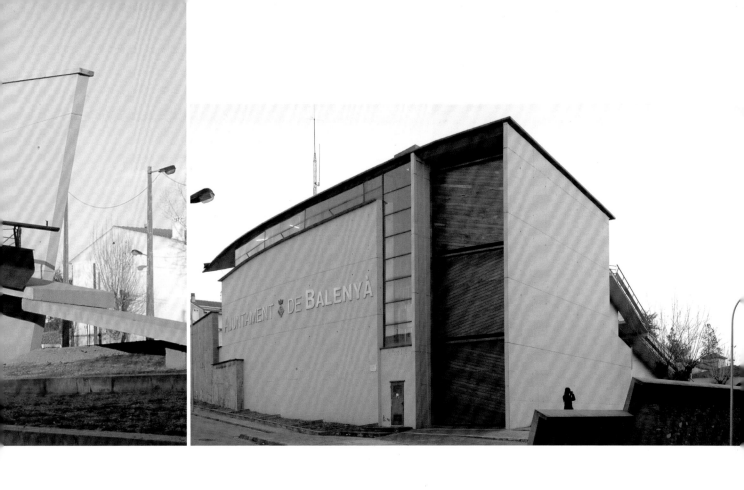

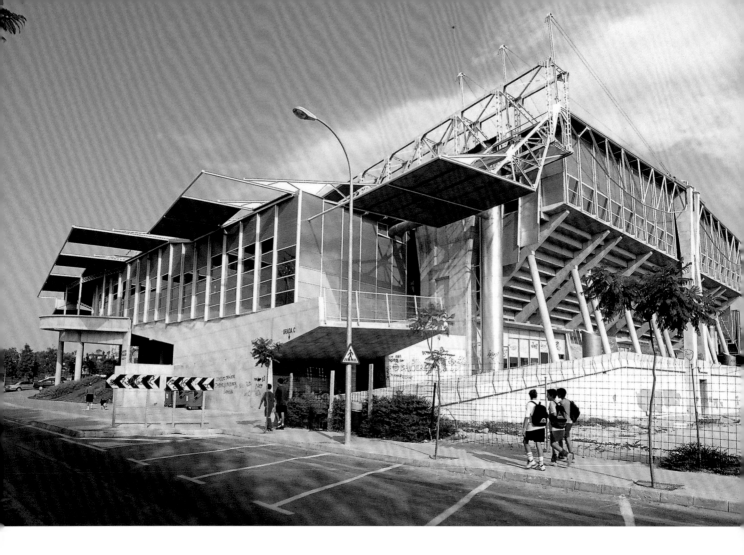

亞立坎提綜合運動中心
(Pabellón Pedro Ferrándiz)

外露件讓立面更複雜化

DATA

亞立坎提（Alicante），西班牙 | 1988-1993 | 米拉葉（Enric Miralles）＋卡梅‧皮諾斯（Carme Pinos）

　　複雜是這個世界存在的實境，因為有過多事物在時間的共時中存在，並且在無關聯中建構起看似有關聯的依存關係。只是很多事物構成暨現象的複雜性遠遠超過一般人心智的理解狀況，而這座建物的呈現同樣也是從古至今建築複雜性顯現的範例之一，因為它外觀構成件全數有其對應的功能需要，並不是為了表現差異而差異。

　　這座體育館可謂標準室內籃球場的體育館最糟糕基地塊暨形狀的選擇處，而它的配置幾乎機智地用盡了所有可用之地，而且留設了所有可以設置的疏散暨聚合觀眾同時使用時的餘留之地，內部區劃也回應了使用上的需要。這棟低造價的體育館，為了建構內部屋頂結構簡潔以省掉天花板費用，所以主要空間桁架鋼結構件都外露於屋頂外

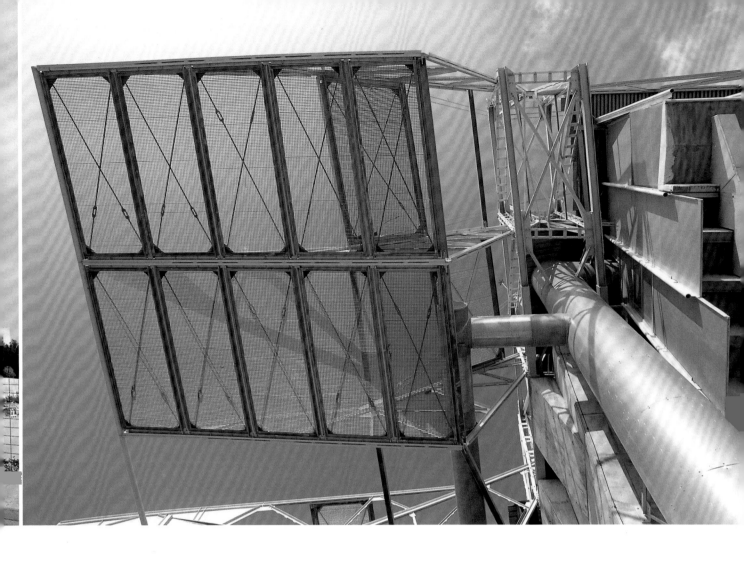

部，再藉由主入口面引入坡道及上方懸空三角型桁架支撐的屋頂遮陽板，在主容積體外緣形塑出一層緩衝中介層，不僅讓外觀上的主容積體被上下截斷，而且也讓外緣邊的滯黏度加大。因為使用輕量型鋼件組成主結構桁架樑，所以高度得以倍增於一般重型鋼件的狀態，因此讓外露件相形之下增多組件數量而更形複雜化，但是在同樣外露的巨大三交叉圓形鋼管聚合柱（建築史上第一次出現）的調節之下出奇地搭配完美。主入口向刻意壓低的懸空遮陽板不只把其後上方的輕鋼骨桁架樑的大部分遮掩於後，同時也調節了立面的上緣（增加了一層與天空交接的中介）。這些懸空遮陽板一路延伸過主要弧形R.C.樑板導引的主入口上方，同時繼續延伸至相對大尺寸變形R.C.柱旁，它也附帶地調節了桁架樑的單獨突顯性。

　　磚牆的置入都是為了降低排斥心理的懸空外掛複皮層，它的存在就是對應著廣大群眾的意識型態的無遠弗屆，只要它還強勢地驅動人心，那就表明所有的他者哲學與人類的斷隔深淵依舊，人真正的進步還遙遙無期！

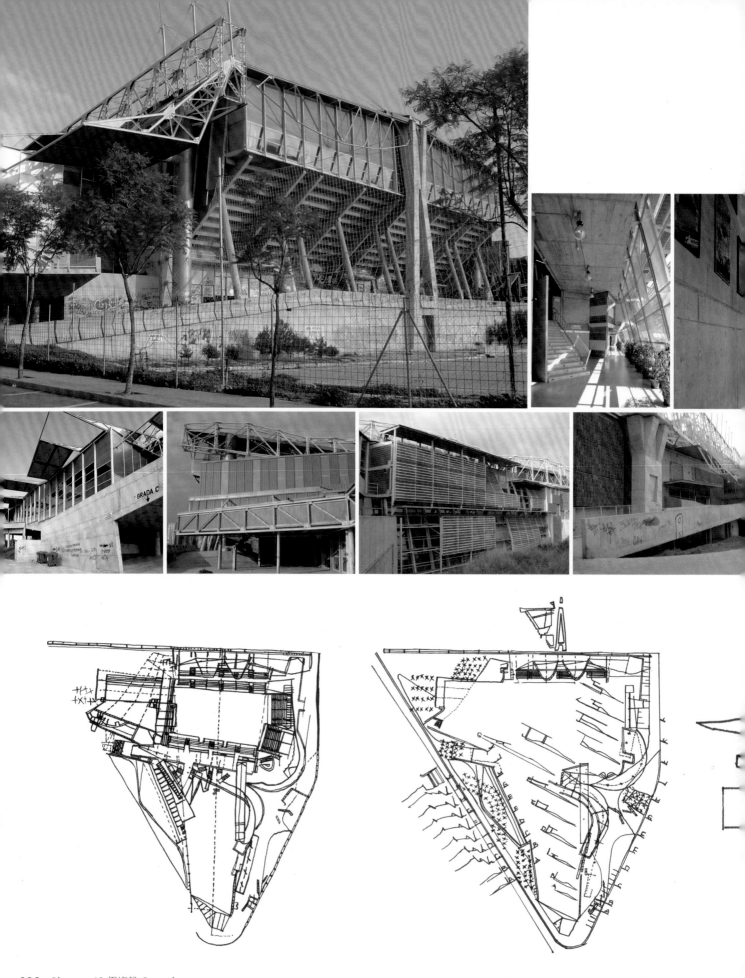

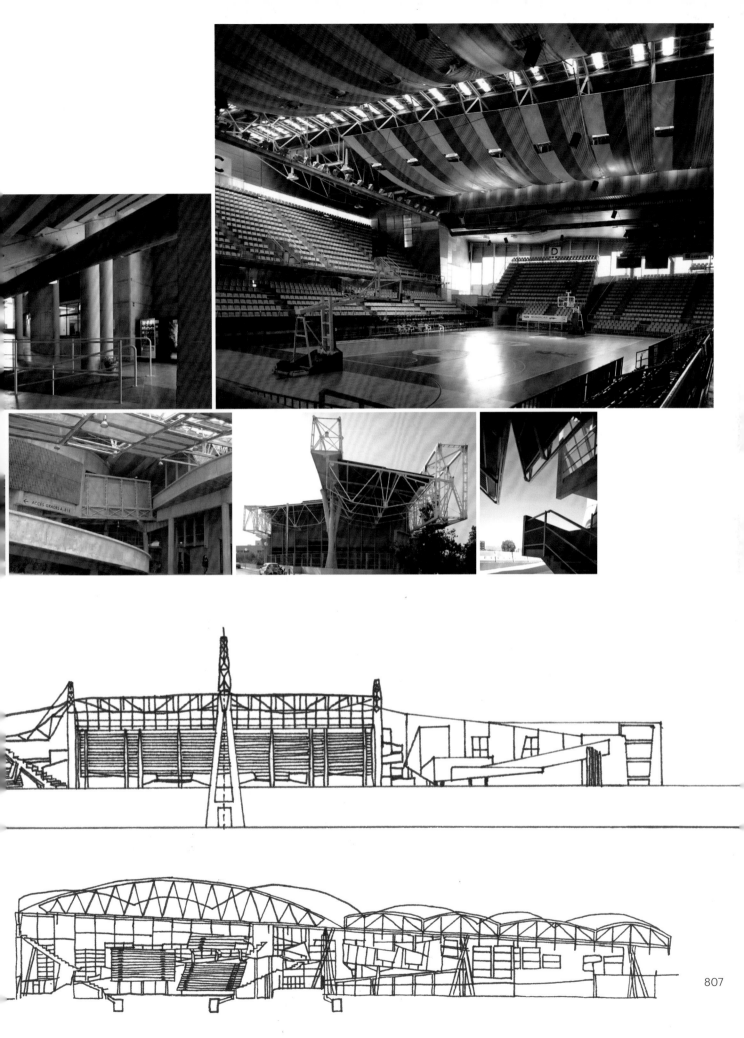

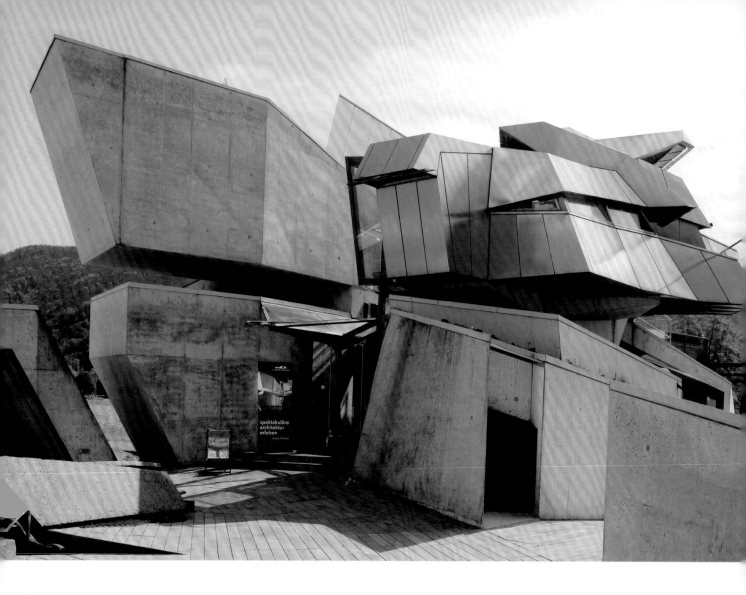

複雜

石屋（Domenig Steinhaus）

顛覆住屋的既定印象

DATA
奧西亞歇爾湖畔施泰因多夫（Steindorf am Ossiacher see），奧地利｜1988-1993｜Günther Domenig

　　就住宅建築的複雜性而言，這座名為「石屋」（Stone House）的住屋，應該稱得上是自現代主義的建築以來至今最複雜的實際完成建物之一。可惜的是朝後院草地的挑高方框架玻璃大廳最後是直立型，與原始設計的傾斜型相較，少了部分的動態力量的串結，否則整棟建物可以達成一種超高強度的旋動與離散共存的形象。

　　每個不同機能使用單元都獲得了自身的單體自足，而且擁有自己可辨別出差異的面容，不鏽鋼板覆面與R.C.暨玻璃的組合為什麼就不能激生出空間的暖意，難道真的難以突破這意識型態生起的心理學式的溫度。還是人類情感願把自己感官感知的可能性，就這樣囚禁在慣性生活固定模式的牢籠之中，不願意去探究另類可能所可能帶來的異他愉悅？20世初期之後破空而出的「存在主義」提問，從來就沒有獲得真正的解答，那是每一個個體的本質問題。

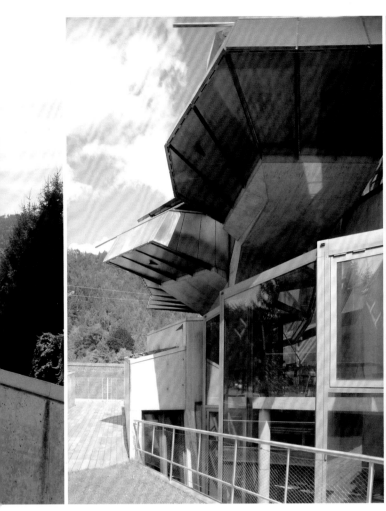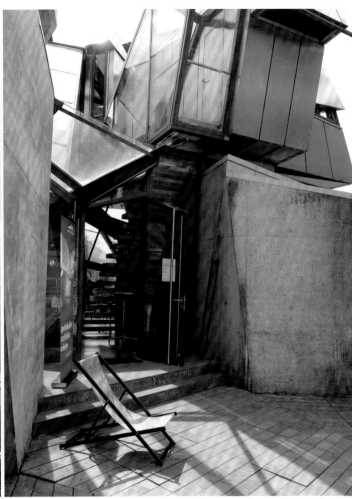

建築物之為一個人的住屋，難道不用面對你個人的問題，如果你把你認定為一個獨特生命的存在，那麼與你共在的你的住屋，為什麼不該也是獨一無二的什麼？人一生耗費幾時能在真正自己的住屋中度過？

　　這棟自住用屋激生我們去了解雖身處社會之網，你終究還是個自足獨立個體，有你潛在的本根異他性，而這個異他性也正是你真正的價值所在，因為真正的差異衍生出意義關係，而意義的迴蕩所波及的影響，或許就是這個異他性所燃燒出來的溫暖波動的價值。每個人的棲身住屋，在你能力所及的範圍不是也該奮力一搏，可能性永遠開敞，這就是石屋所傳送給我們的教益。

　　這座未蓋就先轟動的私人住屋，雖然玻璃盒子的主廳在原先設計裡是傾斜角的放置，如今改為正交放置，確實讓這處的動態程度降低了一些，也減損了相鄰部分動態形貌連續遞傳性連動的力道。但是僅僅其他部分的呈現就已經足夠披露建築設計者自身意志力的無限強度，因為這是他並未真正久住的自宅，堅強的意志力完全投射在所有既定觀念的翻轉，所有我們慣常認知的住屋功能區分單元的位置關係都不見了，由此當然呈現出陌異感。而且從外觀所見盡是鋼筋混凝土，加上同樣生硬卻又黏附光流的不鏽鋼板與剩餘的間隙之間的玻璃。此棟住屋使用的材料完全清除掉布希亞所說的，材料所沾染的心理學函數的餘溫，也將傳統上所得自於住屋建築類型的聚合型式拆解得無影無蹤。

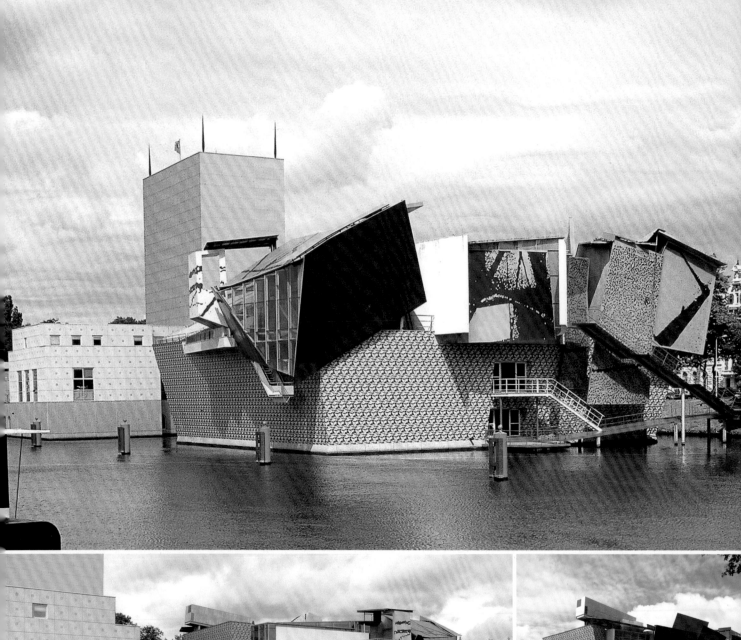

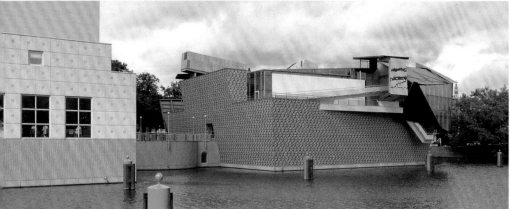

折線、折面型

格羅寧根美術博物館（Groninger Museum）

拆解分離去秩序化

DATA ————

格羅寧根（Groningen），荷蘭｜1988-1992｜藍天建築（Coophimmelblau）

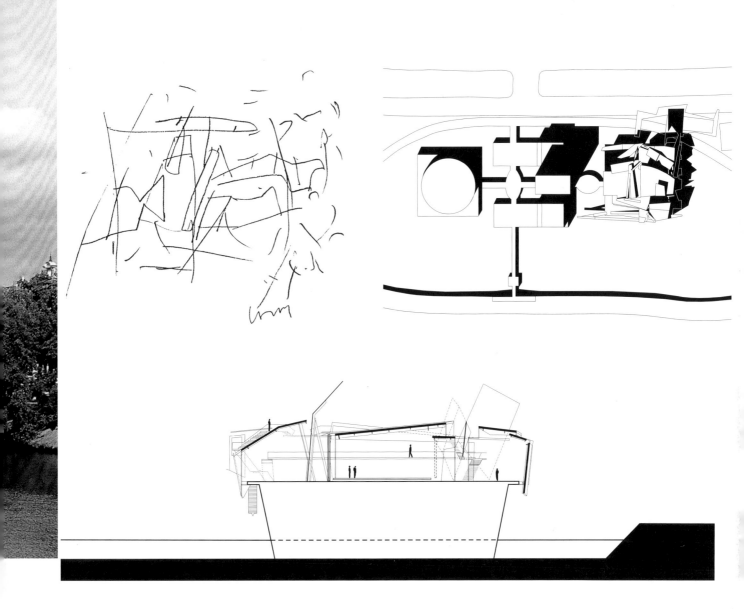

　這棟建物可被列為現代建築史至今最勁爆的朝向去秩序化的先驅者當之無愧。它的外觀形貌基本上已經很難被看成是所謂一棟建築物,取而代之的是眼前一片接著一片要彼此分離開的板,也不像蓋瑞充滿創造力的早期那種「還在建構中」的建築那樣,卻是有過之而無不及地更加狂野。反倒是更接近於「解構主義」概念化的建築呈現,一切似乎正處在「拆解」之中。事實上這樣的構造物確實很難被完成而且又可以將斜交與錯層的屋頂防水完善處理,更困難的是在於被大眾接受。因為大眾就是意識形態的實踐者,或許因為如此,這是至今這樣的型式唯一被完成的公共建物。當然更加艱難的挑戰是設計團隊的能力、氣魄與意志力……。

　若從「進步」的概念看這件作品的被接受度與討論性而言,人類在這方面還是非常的保守,大多數的人只願意做他們知道與熟悉的事,多數業主與設計者也是如此。因為這座美術館的主要容積體仍然是一個相對穩定的類方形體,只是在頂部與局部邊緣加設其變異幾何形的容積體,由此誘生出容積體消隱形象的第一步。同時把它們封面板處理成彼此快要分離開的形廓,雖然還沒有碰觸到真正全面性反聚合的境況,但是這個作法在外觀樣貌上生產出整個空間容積單元的容積屬性已經在瓦解中的形象,而舉目所見室內的一切除了不得不平整的地板面之外,其餘所有的牆與屋頂板都在分離裂解之中,甚至連一般掛畫的直牆面都近乎快要消失。它在當代建築史之中,自然已經站上了舉足輕重的一席之地,同時激勵著下一世代的接續者再接再厲,值得再朝前邁進!

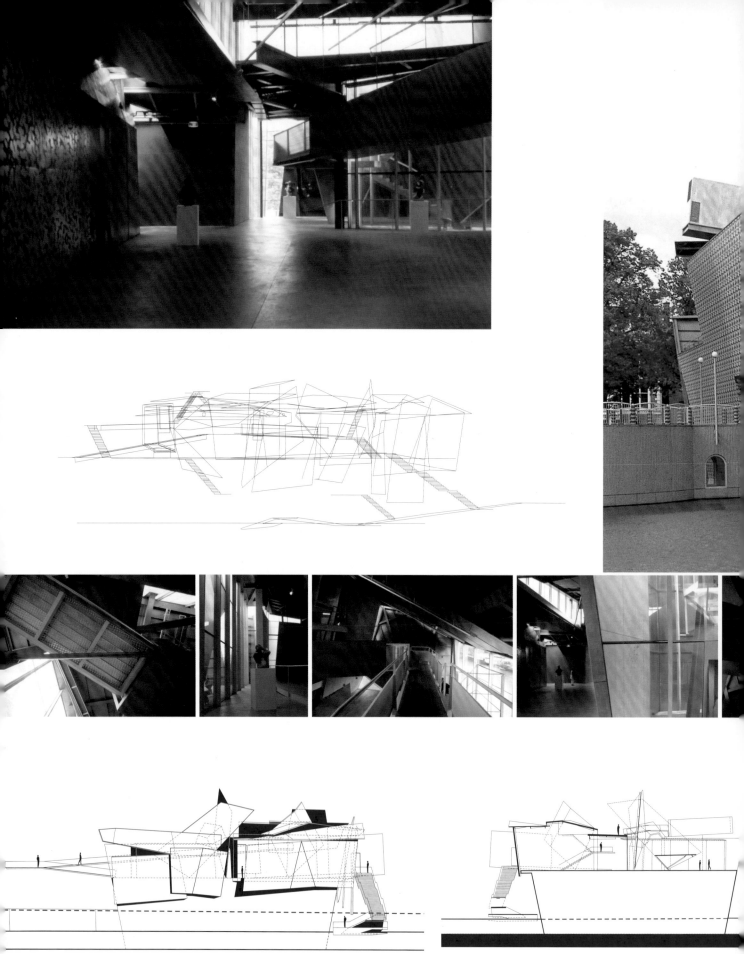

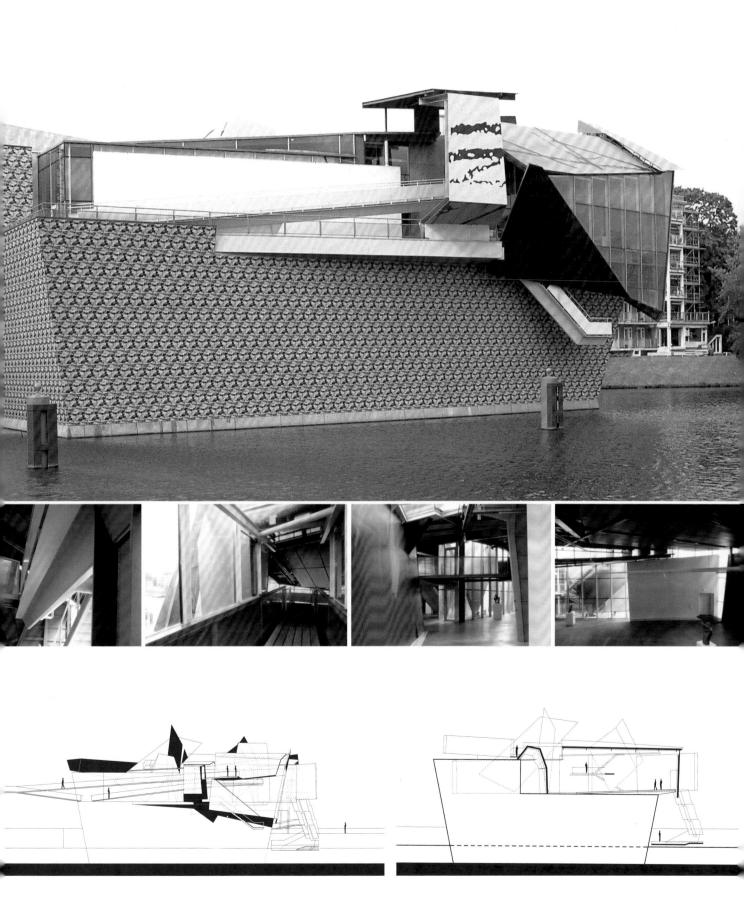

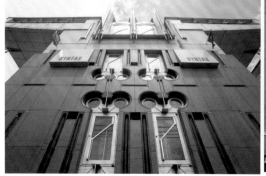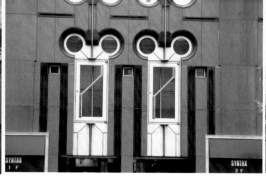

容積體的懸凸

Syntax私人公司
突出於量體的裝飾性元件

DATA ————————
京都（Kyoto），日本｜1988-1990｜高松伸（Shin Takamatsu）

　　在這個立面上的細微構件肯定誘引出另一個維度的東西，而它就實用功能也來說，就是裝飾。但是若將這些與使用功能無關的組構件移除，某些味道來自於暗的光芒將頓時銳減，但是它們卻是與無功利的愉悅性相關聯，而人類真正心理的愉悅不也是來自於無功利的自由國度，那麼，它們到底值不值得？只要對我們的存在產生調節作用，那麼就有其價值。頂上那兩隻向左右兩側朝外延伸的所謂屋頂陽台空間，讓整棟建築物朝向非建物形象的方向偏移聚合，至於頂窗框外的斷面相對細不鏽鋼桿件，以及其他的相似桿件似乎真的增添聚合了某些東西。沒有這些細項的桿件，使用功能照樣執行，但是就讓面容少了一些不同的韻味。

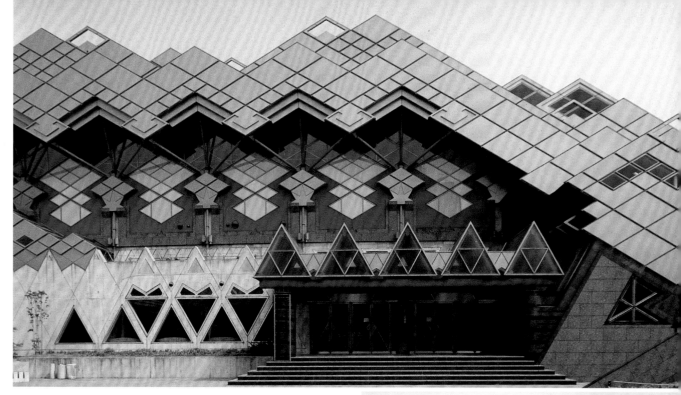

#複雜
東京武道館（Tokyo Budōkan）
顛覆和諧的複合三角形態

DATA
東京（Tokyo），日本｜1989-1990｜六角鬼丈（Kijo Rokkaku）

　　這是一棟立面的單元分割構成與它裸露於外的量體營造，以及其整體形貌的刻畫，都朝向一種一致性呈現的少見作品。它的屋頂形狀的形塑、屋頂牆面披露板的分割單元形狀、牆面的開窗口形狀，主入口的懸空遮陽雨披以及R.C.圍牆，都盡可能朝向三角形與三角形複合成的菱形呈現。沒有達成形狀上一致的部分就是主入口立面橫懸在入口雨披頂上的土褐色長條帶，以及短向立面裸露出柱列的長方形開窗，這似乎有點令人不解。因為主入口立面撐托懸凸大容積屋頂的支撐鋼柱，都可以形塑出三角形，所以上述提及的部分，在實際上應該可以獲得調解，而更呈現出一致性的聚合力量。不同形狀的部分，像在我們進行觀看綜合時，出現的難以歸屬的雜物那樣，也像在聆聽一種曲調一致的音樂，時突然跳出來的走音部分，這座建物立面明顯地道出這種現象構成所引起的觀看異象。

複雜 # 體的分離或串連

立山遊樂園（Mandara Yuen）

秩序與混亂共存

DATA ───────────────
立川町（Tateyama machi），日本 | 1990-1995 | 六角鬼丈

　　這是個怪異的遊樂園，不是為了什麼特別的遊戲或娛樂，卻只是一些散開拓延又聚合一體的群結空間，讓人有機會去感受環境的自存所散放出來不同自然地理空間的質性，以及另外一類由人創造出來異樣空間的質性，前後之間可以建構一些相互對應以及與自然空間的比較。全數的體驗空間都在室內，除了一條由牆邊一直朝河谷方向，直至懸在河谷崖邊才停止，總長超過50公尺而且全部使用鏽高強鋼板構成主結構框架，因為每個部分材料關係衍生的差異確實也難以言明。由外觀所呈現的只有無數鏽鋼板製的方錐尖塔、秩序與混亂共存的地坪鋪面營造出一種未見過的異類地盤。大部分容積空間都封鎖在無開窗口的牆內，走錯方位必導致不得其門而入的結果，其中一處R.C.造的躺在地上的自由繞行迂迴管型構造物，或許是早先於NOL完成的蠕蟲型建築。這裡所有的一切都在朝向一處異世界的構築，而且是真實的三維世界，不像光電板投映虛像後延無力的現象虛渺。

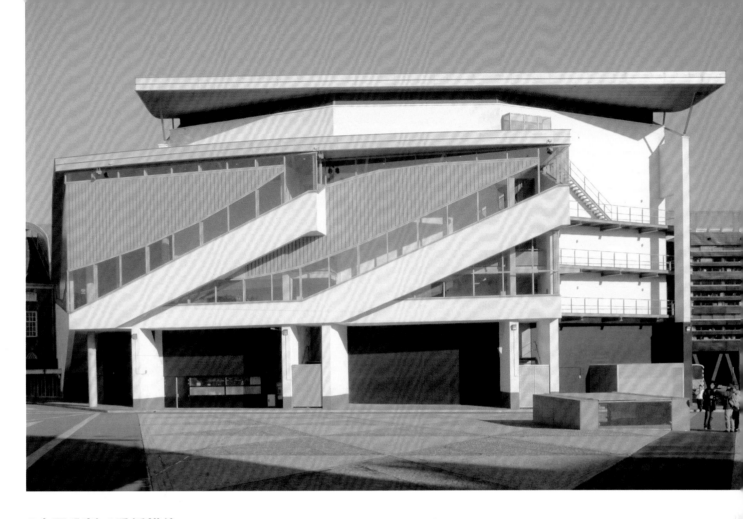

#水平分割 #垂板錯位

布雷達表演劇院（Chasse Theater & Cinema Breda）
自由立面與水平長窗構成反聚合形象

DATA
布雷達（Breda），荷蘭 | 1992-1995 | Herman Hertzberger

　　變形的水平長窗在建物各向立面進行著不同的切分，連同屋頂板下方的水平長窗，加上最頂層曲弧形屋頂板拱起來讓陰影黏附在它下方的結果，將這座建物實板材建構起來的立面，切割成上下全數斷開無連接的狀態。這樣已經異離於一般建物的複雜性，再加上立面上實面板材又有三種顏色與兩種粗糙度，僅僅這樣的差異共在結果，就快要讓整體面龐可以使用「四分五裂」的字詞形容，是將可布西耶自由立面語言加上水平條帶窗的切割力量，灌注在荷蘭風格派反聚合表現力展現的結果。就一個早期以結構主義式層級嚴明的規範邏輯，建構其代表作品的原荷蘭阿陪爾頓的保險公司（Centraal Beheer Achmea）揚名立萬的建築師而言，竟然於壯年之後完全轉向，令人敬佩其勇氣與意志力。這座建物形貌上特異之處是3樓高度上的蘋果綠烤漆板，完全漂浮在連續變位的水平長條玻璃窗之間，這是未曾見過的，同時最上層的變位水平長條窗也將曲形屋頂完全與建築體切分開來，也就如一片完全無關的飄浮片懸罩在整座建築物的上方。從任何外觀部位上所得到的建物面容都顯露一種強的樣貌上的去一致，也就是沒有哪一個部分是與另一個部分有強烈關聯的，有的只是某些部分的連續變化而已，彼此都在建構自己的自體性。在材料上、相對的位置因素、形狀的選擇以及差異部分的接合都朝向相對最少量接合的可能，藉此衍生出清楚可辨識的差異，由此而升揚起強勁的離散形象。而且還刻意藉由地面層垂直住的裸現，以及局部整道無切口垂直牆面的外露，建構起強勁的對比對峙效果。

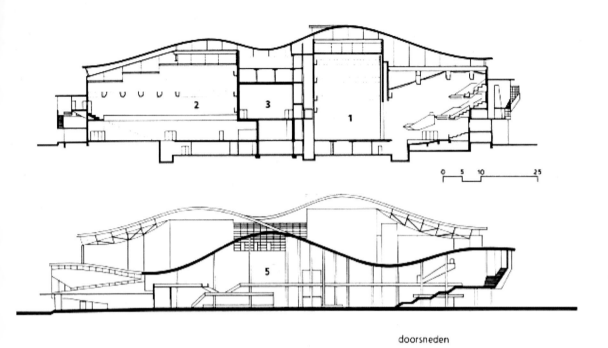

doorsneden

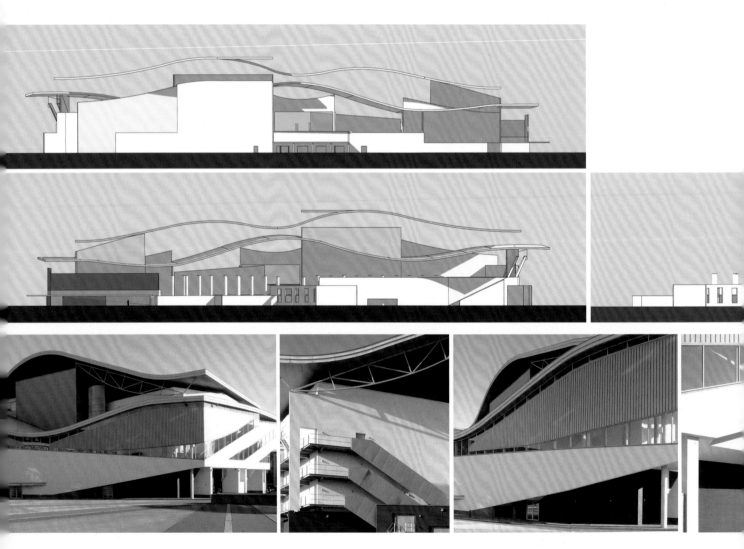

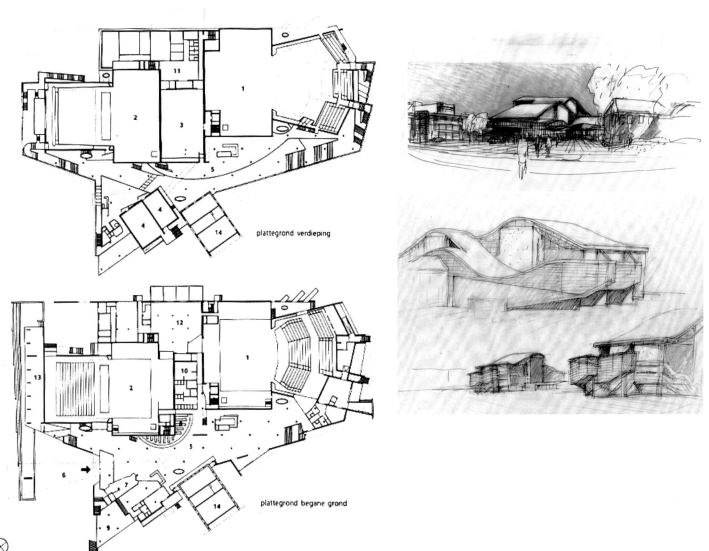

plattegrond verdieping

plattegrond begane grond

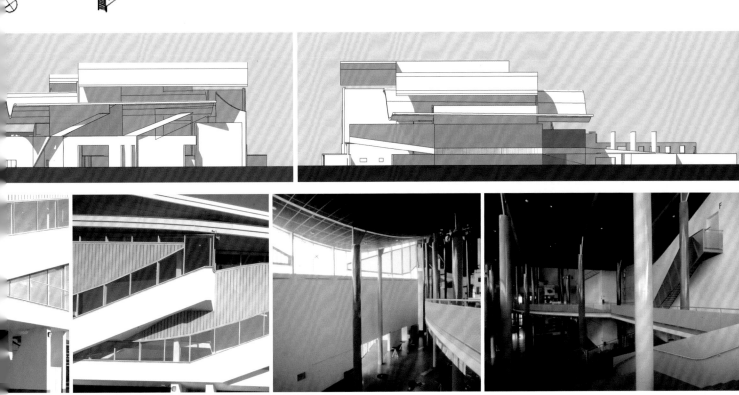

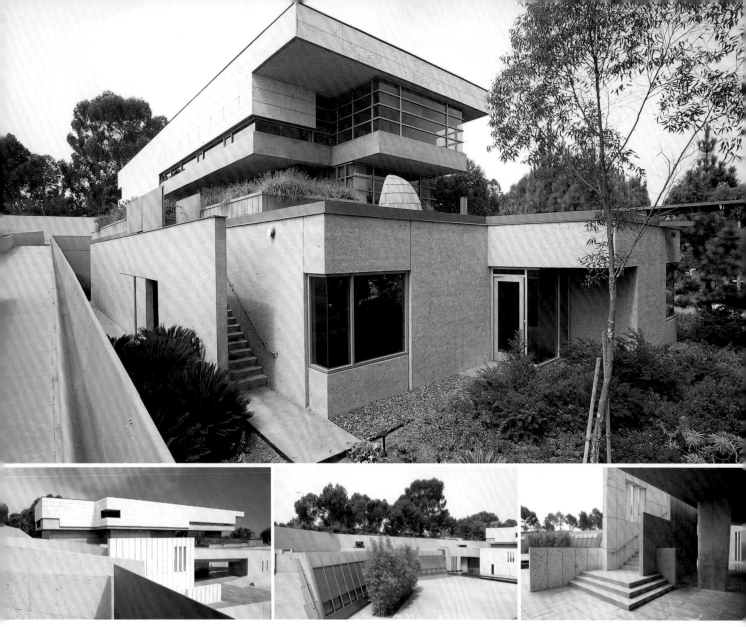

＃複切割

腦科學研究中心（現為Scripps Research）

容積體懸凸切分與地貌對話

DATA
拉霍亞（La Jolla），美國｜1992-1995｜托德．威廉姆斯／錢以佳（Tod William/Billie Tsien）

　　在此，建物的面容與整個配置息息相關，主要研究區分段間隔連串成變形的「ㄇ」字形，其中的半開放廣場景觀區置放著梯階座位的演講廳容積體。因為研究辦公區被折切成彼此看到斷隔處的三個相同面形複製體，以及一個完全相異的水平性被強調的長條體，加上不同面容的獨立講廳容積體，讓這座建物可藉此與緩坡地塊的周鄰地形進行調節，因此得以進入那種與地形景觀對話的關係，這也是當代建築少見的例子。它的立面建構出分層的關係，基本上是容積體立面朝向開放庭園的面向打破面的連續綿延性，而且形塑出前與後的差異層次關係，讓連續過長的立面如坡地地形那般的有所起伏與轉折的建構調解。

烏特勒支市政廳增建（The new City Hall Utrecht）

#複雜 #複切割

新舊共體的複雜面容

DATA

卡塔赫納（Cartagena），荷蘭｜1997-2000｜Enric Miralles & Benedetta Tagliabue

　　老城區廣場要植入新建物，不只要解決新與舊之間的交結問題，同時又希望能經由這些公共建物再聚結人的活動於老城之內，這才是困難的。而米拉葉的作品從來沒有單純的形態，卻總是複多的，因為他相信這個世界本來就不單純，是一種複雜構成的實在，其間充滿著對立與矛盾，需要不停地進行調節與調解。

　　從舊建物封住原樓梯入口門，轉建為凸框類街道展示窗，以及舊建物開窗口石條邊緣框架構件的植入，延續舊磚造物毗鄰的新建磚砌體顏色與砌法明顯呈現出不同，藉此比對出舊窗框殘留不全的實在，試圖喚起過往場景的記憶。特有雙弧牆相交形明顯地區別於老城區其他磚砌建物交接型式，而且磚塊之間不同的質色，共同對比出新舊的差異。臨廣場的部分，雙層牆構成以戰後原舊建物留存的石造窗框與新的部分共同建造出新舊共體的複雜前後面型，由此試圖誘出過往歲月的浮光掠影……。

鹿特丹當代美術館（Kunsthal Museum）

#複雜

不可預期的動態交會場域

DATA
鹿特丹（Rotterdam），荷蘭 | 1987-1992 | Rem Koolhaas

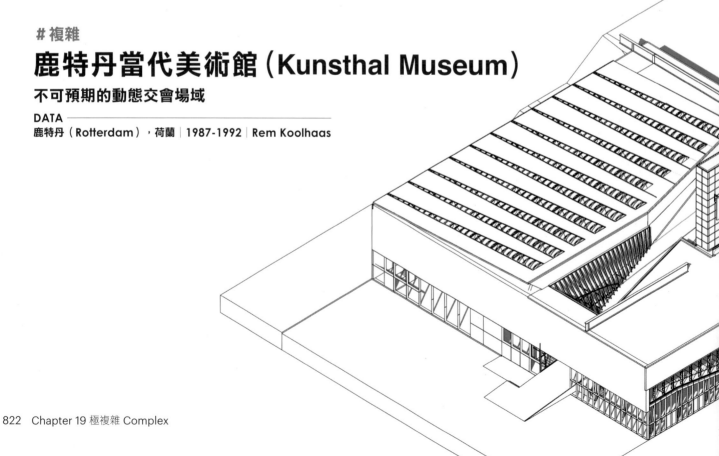

鹿特丹是荷蘭第二大城，在第二次世界大戰期間，無情的戰火將鹿特丹的市街和城鎮襲擊得幾乎蕩然無存，城市記憶已不復存在。戰後的鹿特丹，不僅地域更為廣闊，市中心也興建了許多大規模的建築群，迅速發展成為一座現代城市。目前是全界海運量最大的港口之一，同時也是荷蘭的文化中心及正在崛起的歐洲藝術、音樂中心之一。

當初這座美術館在規劃建時，曾因為面臨當今現代城市風貌的無趣，以及無時無刻皆在變異和無盡蔓延的城市發展和資訊交換快速的新世代來臨等問題，導致對現代美術館新型態的定位難有定論，最後Kunsthal選擇了異於傳統美術館的新策略——不做典藏，將自身定位在藝術和設計創作、資訊交換、展示及整理的角色。每年約25場的主題展覽，除了現代藝術創作之外，還包括工業產品、飾、汽車、服裝等設計，以符合一個以商業船運交換為主的現代都市的現代美術館。

Kunsthal美術館的建築理念來自對現代都市現實層次的真實面對，承認都市中的自然原態已蕩然無存，主張展現人工科技的正面效應，接受擬真的自然並且適應它。建築師Koolhaas試圖在有限的空間內，盡可能呈現公共與私密、有序與混亂、明確與模糊、具體與抽象、堅實與輕浮、光亮與黑暗、粗糙與細緻、內聚與外延、不見與渴望、合理與違理……等，甚至略帶批判性的視角，進行對某些細節構成部分的刻意處理。這種種屬性對立的現象並置共存，其結果即塑造出一種類平面拼貼構成元素，形塑出反一般建物堅固樣態的效果，同時提供為遊走型新經驗的美術館。

首先，在進入美術館入口的坡道上，心理的預期好像已進入館內，但是事實卻落空，因為還在外面；到達美術館的門口，以為是明亮高挑的大廳，結果卻是相對窄小黑暗的售票空間；當確實進入了美術館，立即面對的是一大片透明的玻璃牆面，並且明顯的將臨外街道匆忙的景象直接納入室，更和演講廳相鄰；而演講廳內的斜坡廊道也沒有提供令人佇足停留的空間氛圍，反而急促的催人往下走去（往下走即是寄放隨身背包物品及洗手間的疏解服務空間）；在展示空間的廊道上，又偶爾可見到餐廳與室外的公園和街道……。這是一個充滿不可預期的動態、雅俗並置、不同活動相互對應與干擾及視覺無限延伸……等等的新現代美術館。Kunsthal似乎在說明一個各類媒體相互交疊與激盪的新時代的到臨。

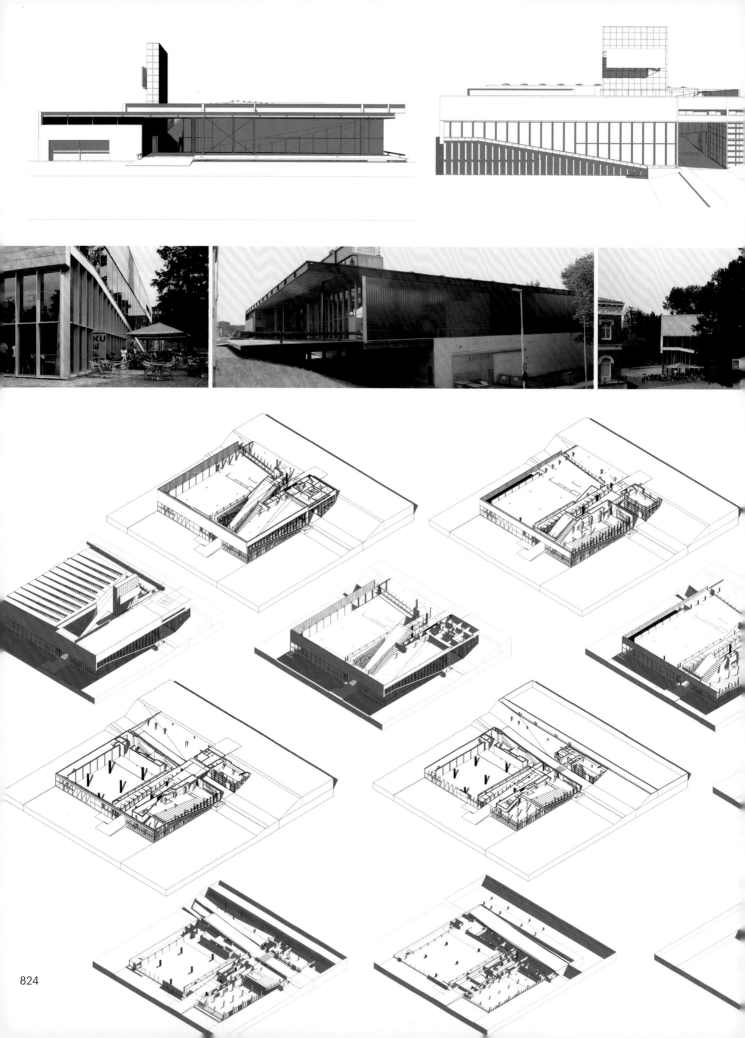

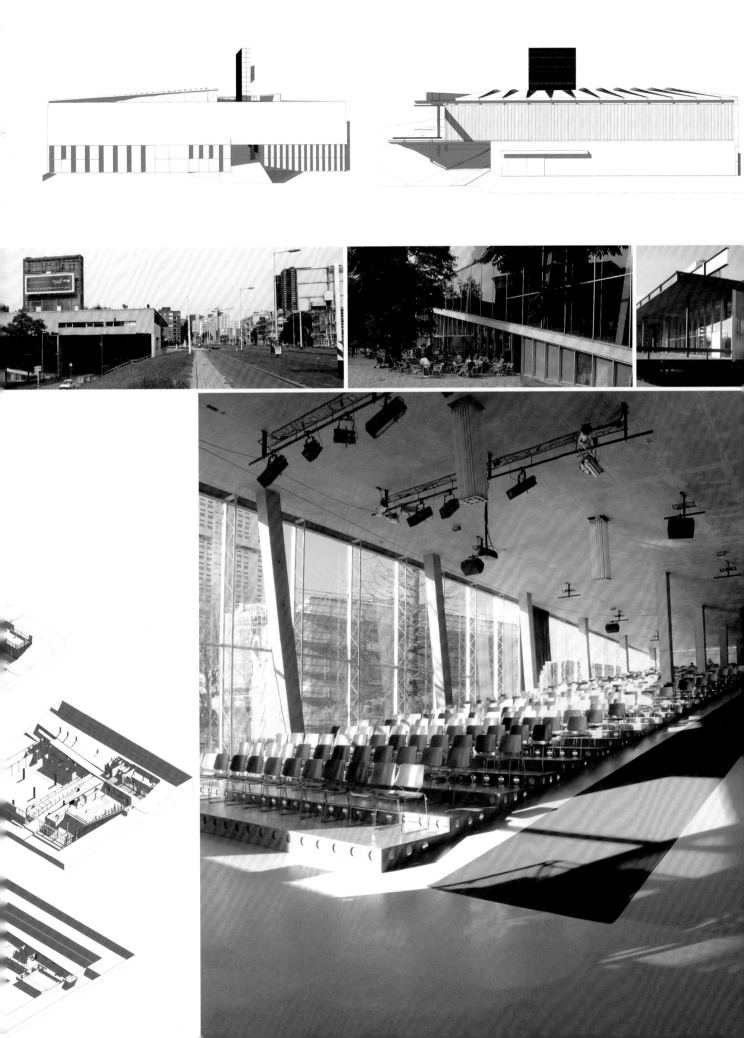

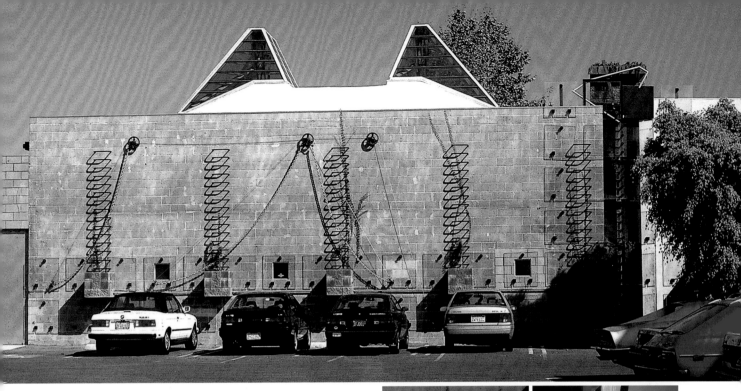

複雜

媒體公司 (Gary Design)
藉由立面傳達額外訊息

DATA ——————————
卡爾弗城 (Culver City) 美國 | 1993-1995 | Eric Oven Moss

　　建築物的立面在這裡被用來做為額外訊息的傳送之用，而且長向立面與短向鄰街主立面所試圖發送出去的訊息彼此有差別，卻也可以被串接起來。主入口立面是一道雙層牆的構成，同時其間隔不僅為走道之用而且也是半戶外轉換門廳。外層牆在一個高度之後刻意向內傾斜，其支撐件是一具形狀類手掌呈朝外伸展開的樣態。整個沿街立面的主材料是不同顏色暨表面粗糙度的水泥空心磚，同時裸露出加強結構支撐的R.C.澆灌體，此外又將公司招牌與立面共構一體，連防盜用的窗外保護件也一併進入立面的統合。牆後的支撐件還露出於立面外，形成一處奇異的外露梯空間。長向立面的屋頂差異就已吐露出各個室內空間使用功能部分的不同，同時吐露部分空間序列的信息。牆面上的透明壓克力板雖貌似裝飾物，也是用為另一種類分界之用的元件，同時意指傳統圖像設計流程中工具媒介的二維型式，藉由其投影之間共時又毗鄰的實在性投映工作媒介與實在界範疇轉換關係的抽象化低限度呈現。

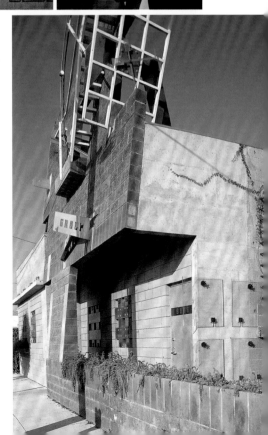

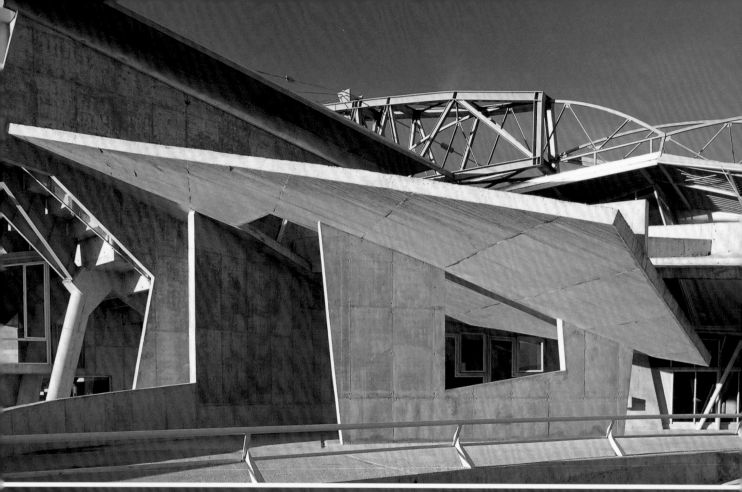

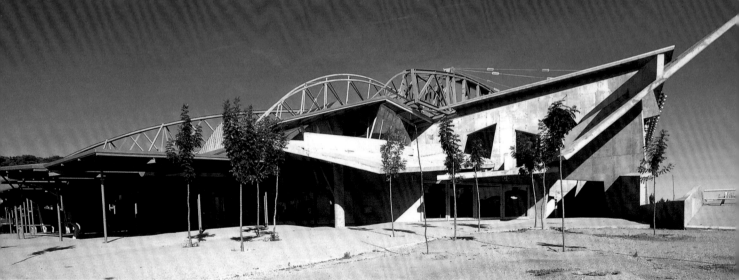

複雜

韋斯卡綜合運動中心
（Municipal Palace of Sports Huesca）

強健與輕盈形象並陳

DATA

韋斯卡（Huesca），西班牙｜1993-1994｜恩里克·米拉葉（Enric Miralles）＋卡梅·皮諾斯（Carme Pinos）

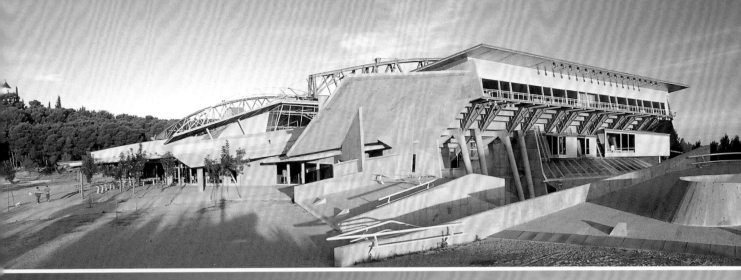

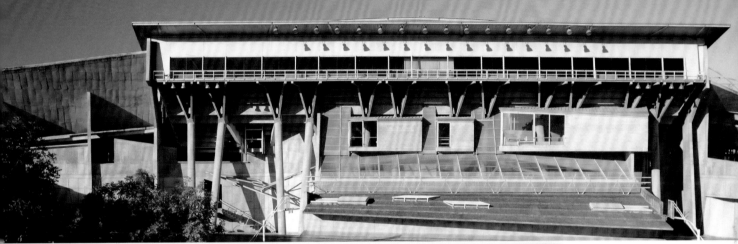

　　這座體育館的興建經歷了戲劇性的轉折,當原先鏈線型的預拉樑架設之後,卻發現存在著結構上的不穩定,於是快速變更為今日主結構柱樑外露的空間鋼桁架柱樑系統。這些撐托起鍍鋅鋼板屋頂的空間桁架樑,以雙向不均等的七座樑負載建物主室內空間區的屋頂重,而且是利用原先已完成六座R.C.造要承接拉力樑的特殊形貌柱子,所以才形塑於今日所見鋼桁架樑與非量身定製柱的怪異組成關係。朝向凹陷於道路面球場的立面,重現了現代主義時期蘇俄構成主義建築的身影,同時也帶有現代主義後期野獸派的味道,每隻結構柱都展現出仿如巨獸超強肌肉的剛強形象,相對的外懸於立面的遮陽屋頂暨下方的支撐柱樑卻又對比地輕巧,但是如實地用盡了每個結構元件與次結構元件的支撐能耐,以及每片遮陽板朝外懸凸的最大可能,由此而衍生出爆裂的對峙張力。

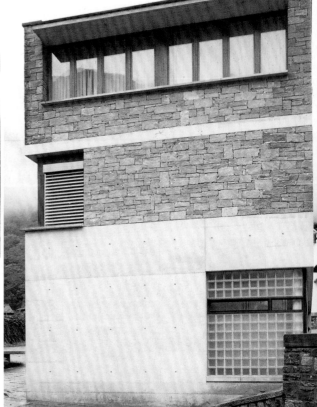

#複雜 #複切割

伊拉尼亞鄉公所暨里民中心
（Iragna）
四向立面回應毗鄰環境

DATA
里維拉（Riviera），瑞士 | 1993-1995 | Raffaele Cavadini

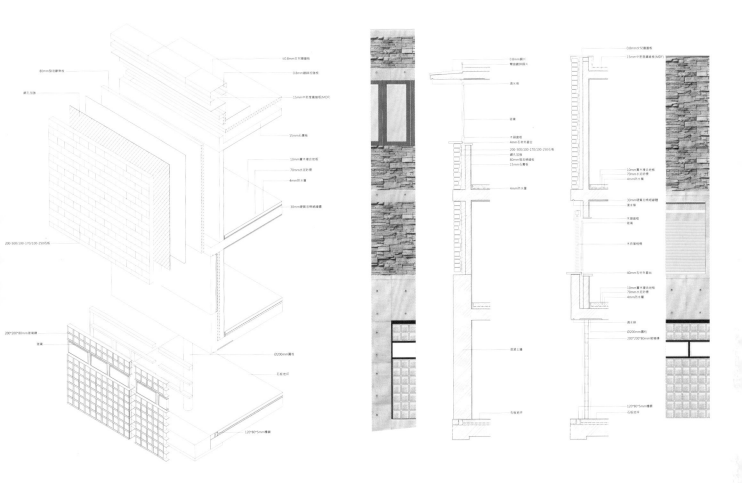

　　村子教堂前方廣場與村主幹道以及唯一小學交角處位置的位階重要性，加上這個位置所面臨的4個方位直接毗鄰環境條件的不同，巧妙地回應4向不同的環境存在，但是又能夠輕易的辨別出同是一家人的那種關係。鄰主街道的立面最復雜，因為它不只建構出一座建物該有的正向性，同時營生出向兩側不同條件的環境狀況調節轉變的開端，讓主要軀體是R.C.的構造物以複層牆的構造加入當地石材與實木窗框以及玻璃磚的豐富參與，而且讓人可以毫不費力地理解所有材料選擇背後的主因素，而並非為了想呈現多樣性才如此；面向學校的長向立面依循著主立面右邊緣的材料分割，承接其連續性，只是玻璃磚終止在側門設立處；朝廣場長向立面在總長近1/3的後段設置了坡道與樓提雙通的主要入口，其倒L型門框遮陽板藉由陰影加大門的領地，同時增加6扇木框分隔的水平長窗，十足地增添了可與之接觸的透明性。至於地面層相對大面積R.C.牆上刻意開設的相對細長的水平長條窗不僅突顯彼此，同時建構出一種奇異的可親近感，因為其高度剛好在斜坡廣場上不同高度的人都可以有機會把目光投入窄窗中。另外的特異處是尾端屋頂明顯增高的凸起，這或許會將你的視線焦點的投處抬高，然而這就是目的，藉以將你的目光導向後方的教堂，這時或許你會明白在這立面上存在一個相對細的垂直開窗切口的另外用意；最後面對教堂的立面是唯一的中分線對稱立面，卻又刻意將3樓垂直細長窗自中分線左移，避開它不該擁有的「十」字架型的聚成。

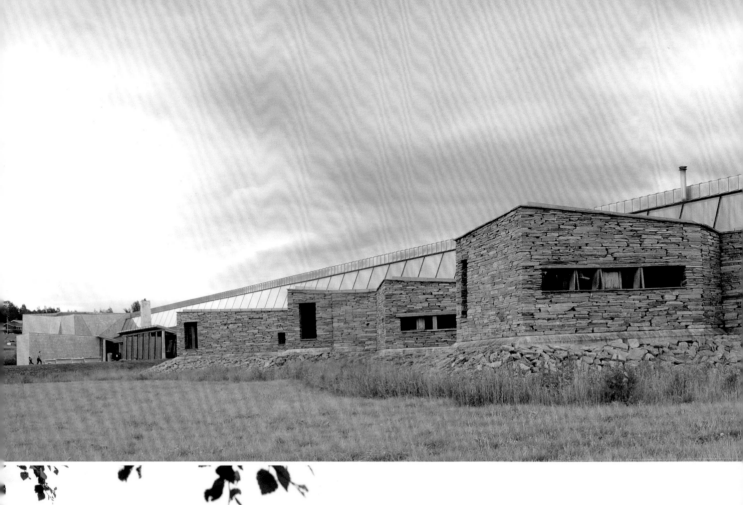

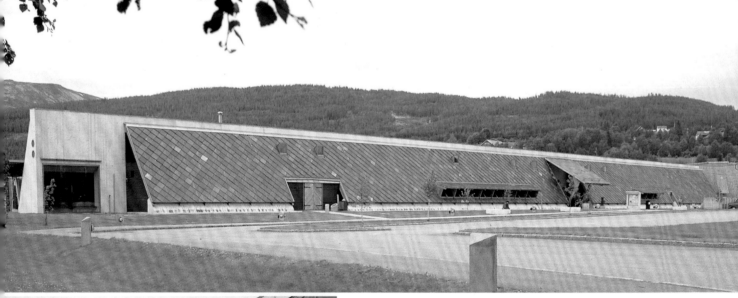

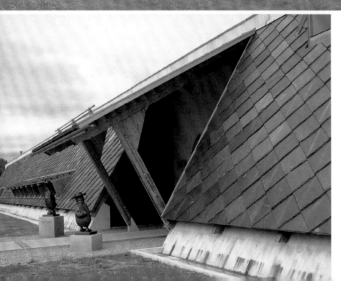

#複雜 #2、3口

奧克魯斯特紀念博物館
(Huset Aukrust)

以開口型塑線型建築的面容

DATA ―――――――
Aludal，挪威 | 1993-1996 | 斯韋勒・費恩（Sverre Fehn）

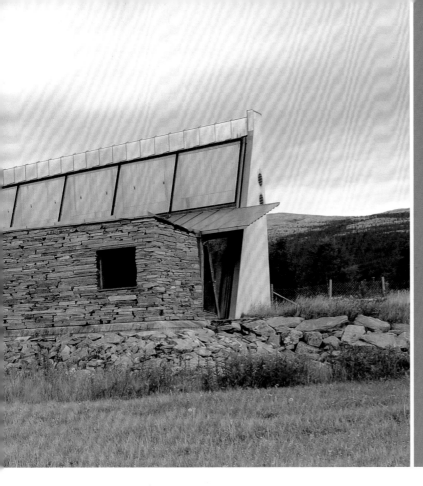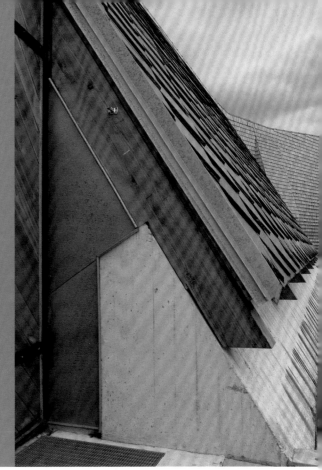

　　在挪威大地之上，長直的線型建築物在周鄰孤絕狀況下，才有可能顯露出人棲息存在意志的意向裸視，這是一種對抗式的獨特選擇，長直的立面讓人在靠近時無法一眼看盡，由此而帶出另一種關於棲居場的綿延性，與一條直線可向兩端無限延伸的基本概念圖示關係朝向一致，成為人的意志力伸展的形象性對應，這是費恩刻意的選擇藉此試圖召喚出人對存在世界概念式看法的現實化投射。以長直斜面屋頂營建主入口立面的建物面容，這可以視為建築史上的頭一次。在這狀況之下又能突破重圍地展露一種迎接的姿態性形象開展並非容易之事，這個姿態性的生成來自於斜面屋頂貌似被切開後，往外利用兩根支撐桿件將它撐起的擬似開門動作性的姿態錨定，讓長向面龐釋放出滿滿的歡迎傾勢。於此同時，這道立面上相對並不多而且面積又不大的開窗口與實體面之間的比例關係，卻又在不經意之間閃現出略帶幾分洞穴居的形貌身影。

　　臨河方位的短向立面填裝著視廳空間，密閉到沒有一扇開窗，宛若地盤上的一塊大岩石，藉由R.C.材與幾何圖像企圖達成一種想像轉置的生成。另一向立面更加複雜，因為離十幾公尺的前側方有棟民宅，而這個特殊展示區的立面竟然神奇地釀生出屬於此地民宅斜屋頂民居簡單概念圖示的投射物，同時還利用天窗的頂部轉化生成一座類似火爐外延的煙囪，十足地利用圖像的勾勒朝向一種民居建築空間型式的形象召喚。臨河向R.C.體2側牆刻意塑造斜牆面，並且約略5/6的高度都鋪設實木瓦片，至實牆轉角後的另一向又將實木片以斜線連結至地面完成整牆的實木片，由此又轉生出民居倉庫的樣貌萌生。與主街相對的另一長向呈現出複雜的組成關係，同時也是整棟室內主要自然光照的供給來源之一，所以才會出現長尺寸的落地窗與頂部直直的頂側長窗。在此，絕妙的調解來自於3處彼此斷隔的外凸於長直容積主體的額外展區，這些由扁平石頭堆砌立面牆的斜邊塊體巧妙地建構出民居聚落的關聯想像。

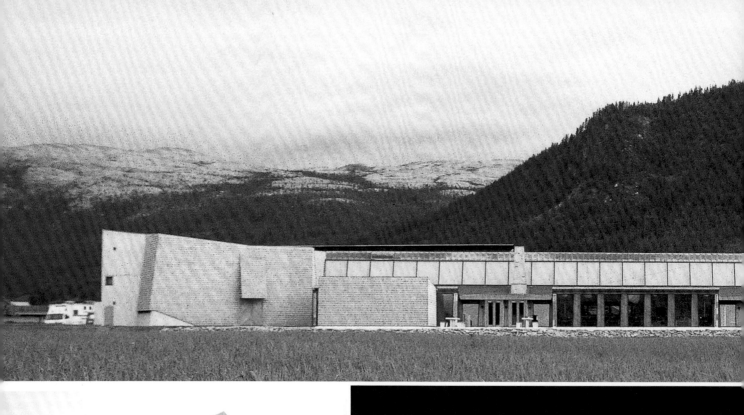

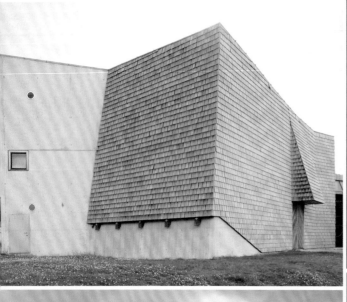

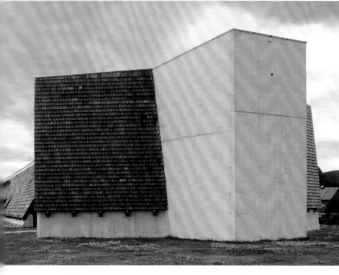

834 Chapter 19 極複雑 Complex

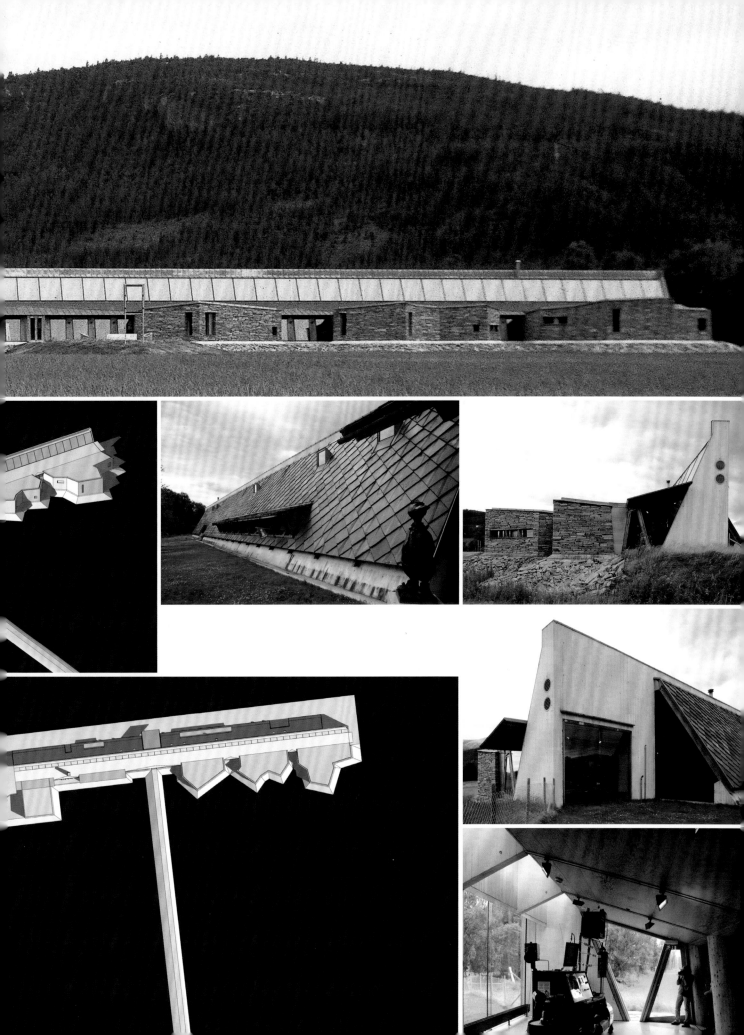

#複雜

藝術畫修復專校（Escuela Superior de Conservación y Restauración de Bienes Culturales de Aragón）

彷彿毫無關聯的建築群

DATA
韋斯卡（Huesca），西班牙｜2000-2002｜Antonio Sanmartín & Elena Cánovas

　　繞行一圈觀看這座建物外觀所得到的結果就是複雜的綜合，它每個構成部分好像都在變異當中，而前後棟容積體與立面形貌之間又彼此無關聯，讓人疑問這是不是同一棟建築。它是由兩棟新建物中間加入一座長十字型舊的小教堂，由此組合成專門學校，但是先前是計畫作為老人中心。在街角處經濟又有效的曲彎形金屬板分割牆，一路連續延伸為主街道容積體的屋頂，與下方鋼板樑之下的水平三段式切分實體白灰泥牆，匹配上相對窄又間隔跳錯位的開窗型特異化的立面牆，確實是一種從未出現過的組合，十足地突顯了主入口的存在，同時迸裂為街道風景的尖點，卻神奇地調節了這條毫無特色的街景。鄰次要街道的2樓高磚砌牆地面層相對的大面積突顯2樓開窗相對地高窄，而且窗切口大小刻意上下倒置違逆磚砌牆承重上的結構法則，同時將窄窗頂部抵到屋頂板下緣，吐露出去樑化的訊息。近彎曲角的兩道窄高窗底又接近R.C.樓板線，但是地面層開窗上緣又頂到樓板底，好像根本沒有樑的存在！

　　街道彎弧處的2樓以摺角型式朝後退縮並且轉向，對應著彎弧街的變化動勢。至於1樓部分刻意加設的屋頂板底相對長扁窗，它們的位置又刻意與1樓大窗平移錯位，完全斷絕實體磚砌牆與屋頂的密接而流露出強烈的去承載力的訊息。臨三叉路口面向的舊教堂另一側新建物的容積體共3個樓層，以階梯型斷面的分配型從街道邊漸次向基地內升高樓層，它的立面是以另一棟新建物的主入口牆面形與次街道牆面形綜合之後，將白灰泥實體部分替換成R.C.。同時每層樓牆面都水平切分成下高上矮兩段型，同時維持上下開窗的平移錯位關係，R.C.部分也如是……。

837

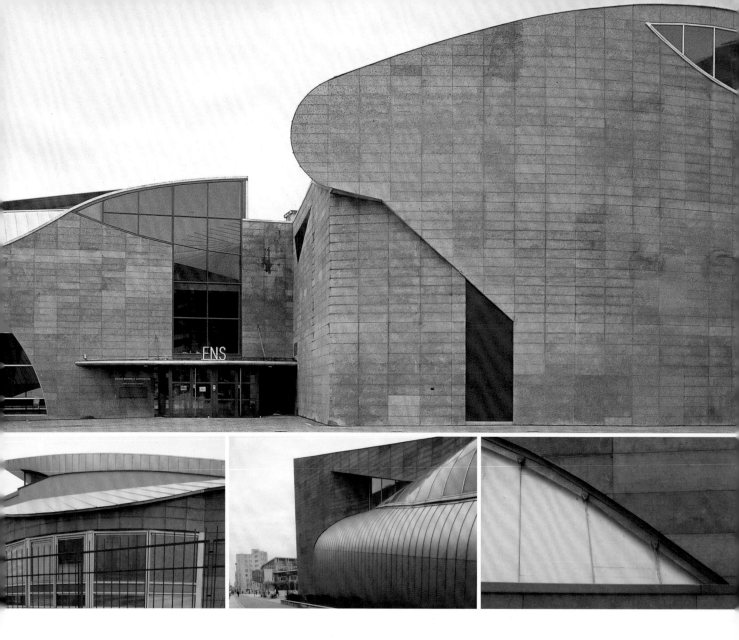

複雜

里昂高等師範學院（ENS de Lyon）

調解方塊體的曲弧面

DATA ─────────

里昂（Lyon），法國｜2000｜亨利‧高汀（Henry Gaudin）

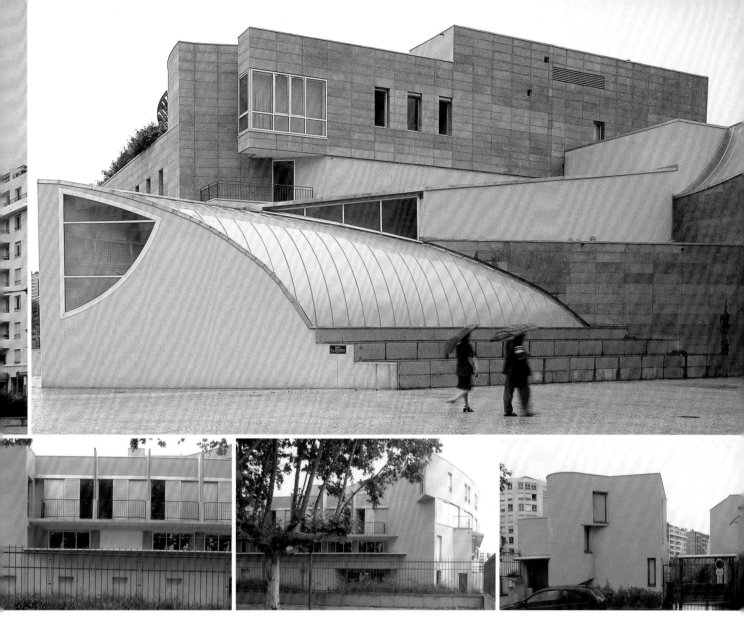

　　高汀的建築堪稱複雜裡仍舊不放棄古典優雅氣息，其建築容積體的形塑使用了並置、疊加、崁合、旋轉手法的組成，只是在這裡仍維持繞Z-軸的旋轉，不像蓋瑞的凸體在後期都是非Z-軸的旋軸。因為並非要朝向同一種結果的表現。高汀的曲弧面是為了調解方體之間的競爭。這些容積體之間的構成法則或許只有設計者自身知道，只有一點是可以確定的，那就是任何人都可以辨識出主要入口的位置所在，那個部分必然是量體組成最複雜，同時是曲弧面屋頂相對應的地方，也可稱之為立面的突出點。入口前方的那個形廓類似於橘子剝皮後取得的薄膜皮包裹果肉單元的切半容積體是重要的導引元件，它同時也建立每個突出部分的高度序列的參考單元。高汀的建築立面很難以一般立面看待，就像蓋瑞的建築那般，都是在容積體的糾纏當中呈現其身形與面龐。而且不同之處在於前者的建物容顏就像是一處意識的流動場，同時挾帶著無意識的驅動力那樣，流溢出迷迷濛濛的不知道為何的形貌生成，至於觀者似乎只能從視覺圖像的綜合閱讀獲得自身的感受性。

Chapter 20
Deformation 形變
多重合一的共時性

就一張人的面龐正常樣貌無法讓喜、怒、哀與樂的共在，唯獨形變可以同時填裝這些差異的共在，這也讓我們陷入無從判讀的境況，我們同樣無法從外表看見它們的究竟為何？問題是人類至今無能為力在混亂共在的境況中了解事物的本真。如今，似乎所有的學習方法一路向西方傾斜，幾乎所有的知識方法都是西方式的，必須將每一個單一現象析離出最純淨的狀況，才能真正了解真正的促動因。但至今追求即刻效應的資本唯尊的時代，還有什麼更有效的方法？

（由左到右，由上到下）西班牙卡斯特利翁-德拉普拉納當代美術中心、西班牙巴塞隆納米拉宮、美國洛杉磯卡爾佛城媒體設計公司、德國德累斯頓UFA電影院、西班牙巴塞隆納巴特婁之家、西班牙巴塞隆納米拉宮、西班牙巴塞隆納米拉宮、法國里昂高等師範學院、西班牙奎爾紡織村教堂、西班牙奎爾紡織村教堂、西班牙奎爾紡織村教堂。

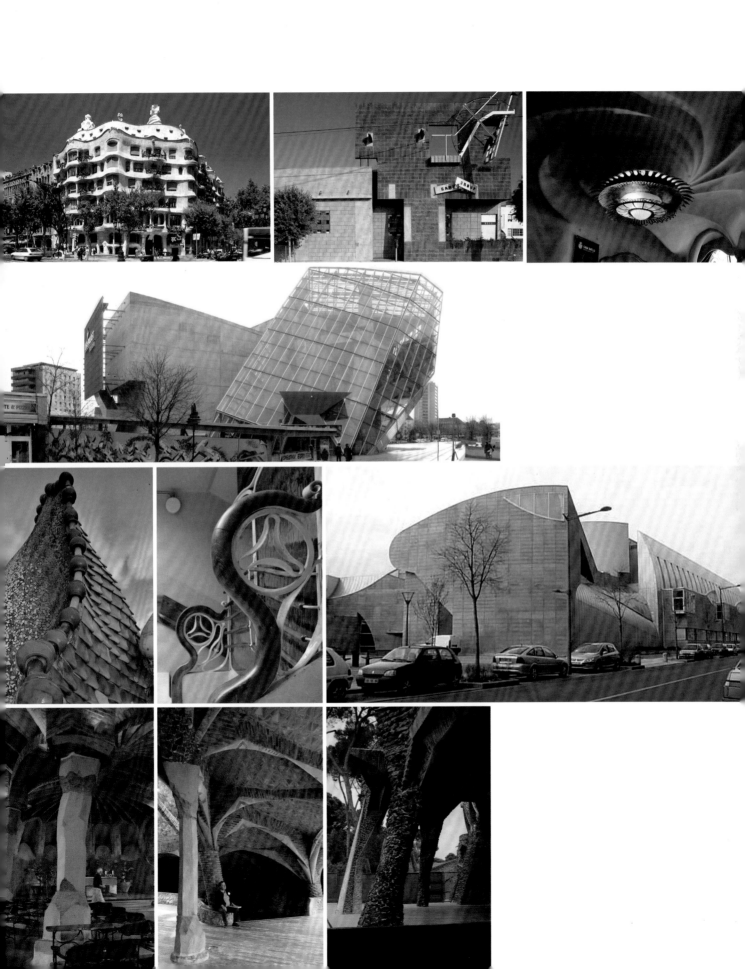

英國畫家培根（Francis Bacon）相關於人的某些畫作，正好與畢卡索的畫中人可以形成絕佳對比說明的範例，培根世界裡的人臉或軀體已經由諸多力量的介入而朝向變形、扭曲，甚至幾乎呈現那種正在被抹除中的狀況，雖然依稀可辨明出人臉與身軀的形狀，但是所謂的正常的形廓邊緣已處在巨大的變異當中，甚至已經讓我們分不清眼、耳、鼻與嘴之間的分界，換句話，就是表情已完全消除掉的人，這裡的形變力量已徹底地清除掉人之所以還被當作人的「表情」，因為它們被看作是唯一可以將人的內在界域的某些訊息朝外傳送的精準放送口，而且似乎是即時可以被看見的唯一途徑暨媒介。在這裡，它們的各自邊形都被排除了，換言之，它們進入兩種狀況之中：其一是各別性的混淆，不知哪一個是哪一個，陷入完全分不清的狀況；第二種是彼此之間的可以互相轉置替換，但是卻無法自外部辨識。至於在畢卡索畫中的人是多重合一的共時性呈現，所以無法保持其正常的形貌，必然朝向對立矛盾的並置共存，因此再也看不見正常形廓的完整面形，但是這些面容卻是另一種完整的呈現，因為對立的各方要在此共存。

在前述兩位畫家的表現型式之中，美麗根本在表達情感與複雜矛盾的內在性時完全疲弱無力，因此被全數揚棄，而且正常的形貌也同樣無能表述，因此只能在形變中找到新的可能途徑，這是歷史發展必然面臨的叉路口，引向從未出現的林中路，沒人知道遁入其中會有什麼樣的結果，更不知道會看到什麼？同時又能擴獲什麼樣新的感受？於今，他們已經證明這條林中路是一條新的活路，帶領我們走向了另一個完全不同的世界，在這裡，所有的複雜矛盾都共存，聞不到任何一絲所謂「純粹」的存在。這裡沒有平靜的氣息，所有存在的一切都在彼此爭鬥著，充溢著盎然生機，卻同樣也是危機四伏，困難重重，形變失敗的例子比比皆是，這個類型範疇可謂建築裡的未來「戰國」境況。

在真實世界裡，最巨大的形變現象是發生在所謂的「災難現場」，其中當然包括人禍之極的「戰場」。這種真實境況對當今習慣光電流訊息板的「網路人」並不陌生，因為只要你／妳願意按鍵搜尋，就可以獲得沒有親身經歷但是數量甚多的相關圖像。我們也可以經由現代電影提供眼睛如實地親眼經歷的視覺震撼，去擴張想像式的擬真境況。無論如何，這些不論是電影世界或是真實狀況的影像紀錄，揭露出這些極其脫離平日世界的形變場所，都是承接了非比尋常外力的衝擊施予而異離於常態，甚至進入崩解碎散而呈現出至高的亂度狀態。其中存在的低限度共通性就是它們都失去了原有平常狀態之下的形狀，也可以統稱為發生了「形變」的現象。

當一棟建築物呈現我們稱之為「形變」的相似狀態，那就是我們感知的直觀認為它是如此，表示它在我們的認知裡流露出很高的異常性。其中的首要現象就是偏離常態很多很多，以至於根本無從自平常的視角看待它。因為它們並不是前面提到的真實被破壞的狀態，而是提供一處被賦予使用功能的構造空間，只是在建築空間構成的某些面向上呈現出強烈的異常性，當然還有很多難以形容的其他……。

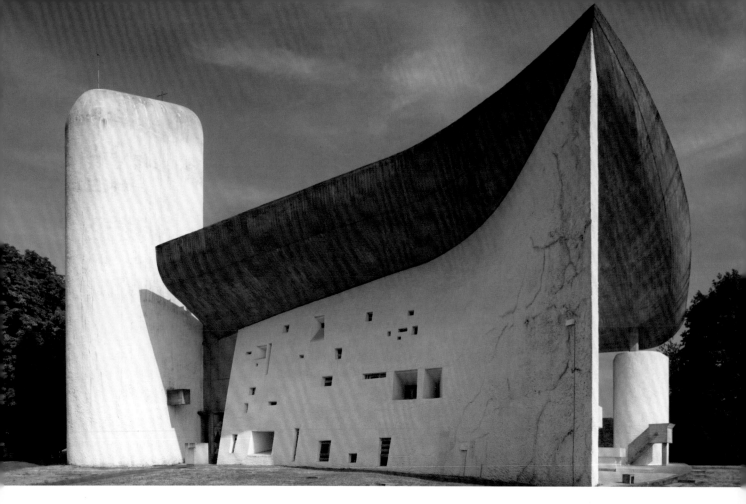

複雜

廊香教堂（Colline Notre-Dame du Haut）

四向立面幾無關聯

DATA

龍尚（Ronchamp），法國｜1954｜可布西耶（Le Corbusier）

　　現代建築首次出現4向立面近乎全無關聯的差異，應該就是非它莫屬，說它與任何古典建築之間的相關聯，其間的有無都無濟於它最終的實質建構，因為都無關於其容顏的獨一無二暨多樣差異的共成，全數生成於「自由平面」、「自由列柱」（隱藏型）、「自由立面」以及「水平長窗」的現代主義建築新語言，因為它們的出生就是因為與古典建築的斷絕，所以一切意欲將它與古典建築的聯結，終究將以無甚實質作用收場。

　　東向立面以作為戶外教堂聖壇塑型建造，同時又是室內主要聖壇的信眾視框面向的共成，這是建築史上的首次雙重主立面（就聖壇空間而言）。懸凸出牆面之外的弧面屋頂營造出戶外聖壇區有別於全戶外的頂部，左側與南向立面交界外延向東南方位並且將端緣銳角化又朝斜向天空升揚的牆體界定出聖壇的左邊面邊界，右邊由封閉曲線弧型尚未成為完整塔高的戶外臨時用廁所劃出聖壇區的邊界。牆體與屋頂之間是一道曲弧形細水平長窗切斷彼此的連接，佈道台左上方凸窗型開窗口內置聖母雕像也是首次出現的雙面性聖像，背牆與左側牆相交界處全數由R.C.實板門暨上方的R.C.垂直格柵外掛窗隔斷彼此連結，懸凸在牆高1/3處的陽台用為特殊活動之佈道台，最後是數量有限卻一時之間無法確定的小方型開窗，這些幾近彼此不相關聯的部分共同建構出我們眼睛所看見的東向立面，全數由R.C.加表面水泥灰漿暨塗料與石板地面共成。

南向立面上無數深槽型凹窗首次以群陣出現於建築史，大面積牆體由下向上朝室內方向傾斜，而且在鄰近牆右側緣前一段距離便進入遞變斷面方向的曲弧形以調解方向的改變，由此生成建築史上首座傾斜又是3D曲弧形牆體。由於牆體朝內傾斜，連帶地讓其上方的屋頂裸露呈現懸凸出於牆外的樣貌，同時又促成牆上凹窗深度隨高度而遞減的差異。凸出的牆體與屋頂之間由一道曲弧形水平窗帶來的黑線條切分開彼此，至於暗線帶終止的左端卻是由地盤立起穿過屋頂高度直通往天空方向延伸的高牆起始之處，由這裡，它向前朝南向延伸一段距離之後即又開始改變方向，畫出曲弧形路徑圍封出面南角落之後便與西向面的牆體連接。南向斜牆與西南角落塑形曲弧牆彼此之間同樣是完全沒有接合，其間由教堂主要入口大門以及上方裸現的R.C.實牆面作為中介元件完成空間連續封閉面的界定，由此建造出多重光變化的南向立面容貌，無關於以往的任何建物。

　　西向立面是唯一的連續牆體塑成面，雖然西南向角落曲弧半桶形容積牆朝北向與西向主牆之間存在一條垂直明晰的接合槽線，但是在視覺圖像呈現的閱讀上仍被視為一整體。雖然完全沒有任何開窗口於西向牆上，但是部分牆體接近底緣處的連續「冂」自行曲弧邊外凸的仿如身體腫塊凸出型局部，造成西向牆的三維變化。另外就是牆頂緣承接整棟建物3D曲弧型屋頂的整合室內高度變化的需求以及排水的需要，最後成型一處最低深槽並且在凸出牆體外的部分，連接懸掛在牆上斷面遞減的雙管型落水管，端口傾斜向下，接著是在落水管前下方設置了R.C.造封避曲弧環形集水槽成為西向立面最西的構成件。這個立面牆左右兩端又各自被高度不同的高塔型虛容積桶錨定雙邊，它們的平面形狀有點類似於「D」字型，只是曲弧的上下端緣化之後再行倒角變化。同樣是不同的差異元件共同組成了西向面容，而且與其他兩向完全不同。

　　北向立面由西向立面左側緣塔型容積桶（其實已經是佔據著北向立面左端地坪位置），被複製了另一個同形同尺寸同高單元之後，兩者之間相隔以一道雙扇實木門的距離，門上方開窗口的外掛R.C.造垂直隔柵與東向隱門上方構件同型。北向牆上開窗口皆為平整型做為後方室內用功能區的間接照明之用，所以是回應著內部需要而配置大小的決定。其中又因為內部自用空間的私密性需要，以降低儀式進行時對之有所干擾而配置了一座外掛R.C.樓梯連通二樓與三樓，因此導致牆上出現兩處不同的大開口以便連接進出之用。剩下最左緣便是與東向立面共用的角落，也就是那座封閉曲弧半桶（未通達屋頂）以及由桶身伸出去往上撐托屋頂的裸露柱，加上這處端緣的屋頂板，還有曲弧與主體之間的間隔距（4向立面裡唯一的一處通屋頂空隔處）。

　　廊香的4向立面開啟了現代建築史上首座各向立面幾近彼此無關聯的先例，也如實地完成了如俄國文論家巴赫金（Mikhail Bakhtin）所揭露的「眾聲喧嘩」的現象。在此，即使北向立面沒有獲得陽光直接的眷顧，依舊因構成的三維性而得以顯露在陰面裡的灰階層次裡的變化。這4道立面除了表面材料以及每向都看的見的曲弧桶型構造物之外，並沒有其他清楚的相似構成部分，更奇特的現象是每個立面都有自身獨特的性格表露，並且彼此似乎並不相關，就像畢卡索（Pablo Picasso）那些一人數種面容共在一身的作品系列所吐露的：並沒有哪一個表情面貌更勝於另一個。所有的表情容顏都勢均力敵，這也廊香4向立面展露出來的結果，每向立面都自成為主角扮演自己特有的角色，而且又對應著宇宙天球陽光異動與天主教宗教行為抽象化之後投映之關聯性聯結，這才是困難重重的所在。

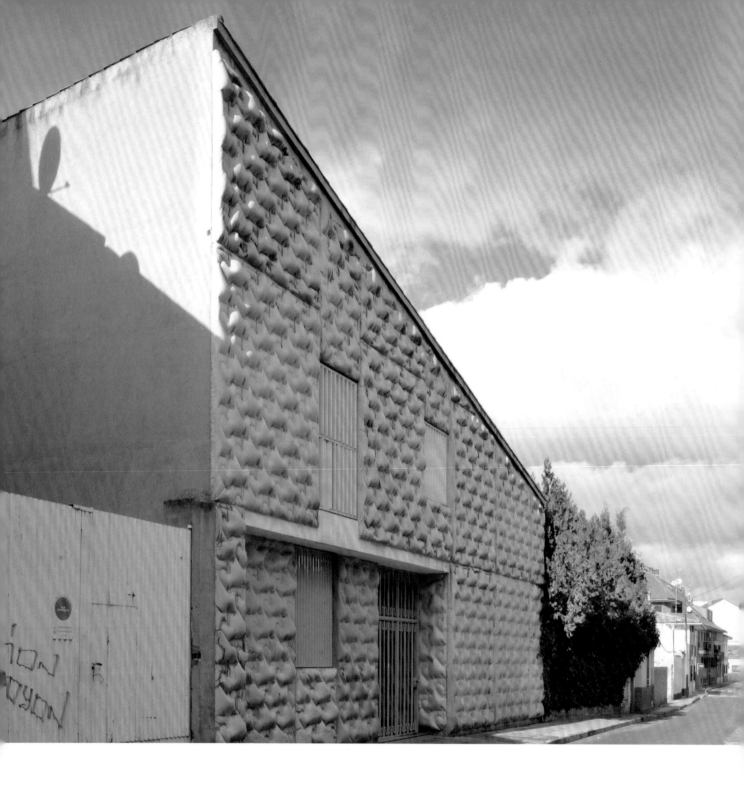

形變 # 材料突顯質
天主教醫院附屬設施
（Parroquia de la Coronacion de Nuestraseñora）
RC牆表面的極限表現
DATA ————————
維多利亞(Victoria)，西班牙｜1957-1960｜米格爾 菲薩克（Miguel Fisac）

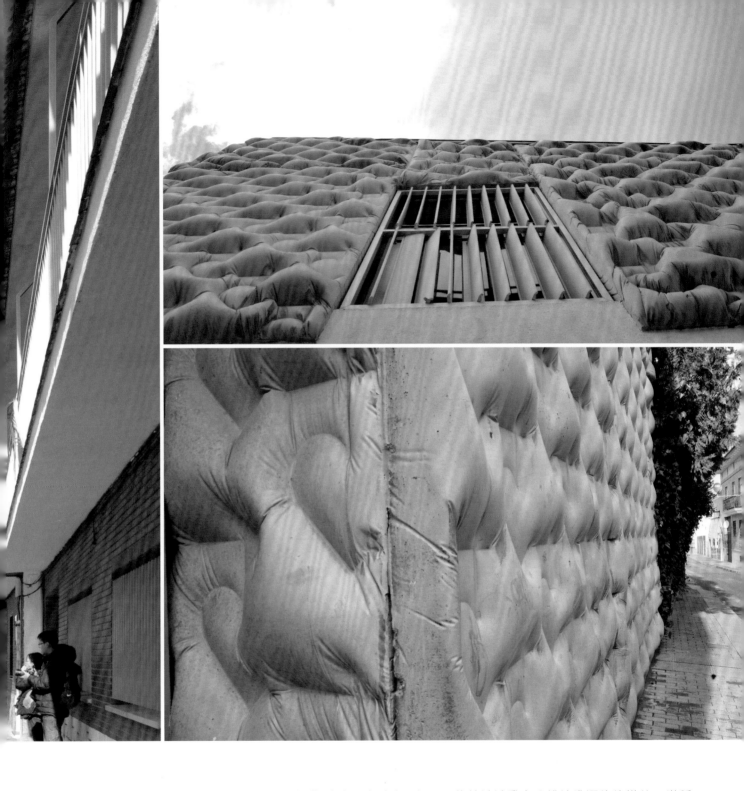

　　水泥牆體的表面以這等曲弧皺褶的形貌，如同一條棉被被亂七八糟地堆褶後的樣貌，堪稱建築史上第一次將R.C.牆的表面可變性推至如至極限的狀況，完全出乎人的意料之外，再怎麼看它，就覺得不可思議，即使以今天的技術，至多也只能做到相似的狀況。這道比棉被褥還更皺摺糾疊的東西，已經完全脫離牆的大部分屬性，也不是牆的任何傳統相貌，完全不是一道牆的任何相關物，只是因為它直立在那裡分界著外部與內部如此而已地不得不被視為牆。就是因為它的存在，讓這棟平凡至極的建物轉生出非凡無比，也讓這條平凡到不行的小巷得以射出持續不斷的光芒……。

聖卡特琳娜市場（Mercat de Santa Caterina）

#屋頂板懸空

大曲率屋頂與小鋼管柱塑造輕盈形象

DATA ────────────────────────────────

巴塞隆納（Barcelona），西班牙｜1985-2004｜EMBT（Enric Miralles & Benedetta Tagliabue）

　　對傳統市場而言，保持平面的流通與自由的流動是重要又必需的，因此支撐整座屋頂的柱子盡可能不要出現在室內，如若萬不得已也希望減少其數量至最低限度。但是這座市場在興建時因挖掘到地下古蹟遺址，所以結構支撐更形困難，而且基地四周盡是均高6～8層的住宅大樓，因此它的考量因素相形之下更加複雜。市場是日常必去之處，若能營造歡愉喜悅的氣氛，必能在不知不覺之中潛入人們如班雅明所言的非意願性記憶之中，這也是這座傳統市場建構出來的空間，實質浸染至我們感知內裡的現象。

　　市場的短向立面刻意將屋頂板懸凸於牆面外甚多，同時還把與鋼管結構桁架樑相接合的鋼管柱奇異化，不僅呈現了屋頂形廓的連續起伏曲弧，而且也顯露特殊鋼樑的與眾不同。這個複雜的面龐，讓我們看見龐大的屋頂確實被不同的大小樑組合來撐托住大面積曲弧劇變的屋頂，而主要的懸凸樑也非長的巨大形塑成立面上的突出件，但是撐托所有重量的柱相對的怪異，沒有依比例原則而粗大，反而是由無數的比例上相對小的鋼管任意彎曲形狀之後才與樑接合，顯得好像很輕鬆就接住這些大尺寸的樑構件，這讓整座屋頂顯得如同它的大曲率任意曲捲的輕盈如桌巾布那般。

形變

Spirits ※現改為WWW音樂現場表演地

形塑一種毫不相關的觀點

DATA

東京（Tokyo），日本 | 1986 | 北川原溫（Atsushi Kitagawara）

　　20世紀末期前，日本富裕年代最具爆發與創造力的建築作品之一，就是現今改為現場表演地的北川原溫至今最重要的代表作，也堪稱那個時期的代表作。當你站立在它的面前，仔細專注地看，你應該會有這樣的感受──「這個什麼是什麼」？雖然仍屹立在新宿人行道交口，在穿流之中的這個實存實在與真理可能一點關係都沒有，也可能可以有關聯。它對著雙向窄街的外皮層與它的室內空間的使用一點關係都沒有，也可以有點關係，它也完全可以如一般建物那樣選擇他們所擁有的外皮形貌與材料，但是在這裡就是這些不同的怪異東西的綜合出現，與我們的知識概念也可以是毫無關係。但是它們在嘗試形塑出一種觀點，這些不同的材料組構出來的有異樣形貌的東西，並沒有什麼隱藏的結構在背後，它也沒有要誘引你去跟其他的存在物去配對或什麼的，它們就是以那等樣態在那裡觀看著街道上的人來人往。

　　它的立面被切分成清楚的上下兩截，下方的臨街櫥窗型立面與門都是凡人世界之物。上方面積相對大的立面被切分成差異的四個部分，其中還未計入主入口上方貌似散置寬窄不一的垂直鋼板柵列。我們只能判讀出4種材料與形狀都完全不同類屬，性質也各異，若加上街道視線看不見的空調設備框架，整個立面面容的異樣性足以躋身當代建築在此範疇的排行榜。但是它的材料選項與形狀的錨定，雖然逃脫不了符號學照射之下的任意性，但是迷魅之處，就在於那種關係要被嫁接之際的否定性起伏不定的懸而未決，十足地吐露出德希達所提出的差異性的延宕所施放的力量。

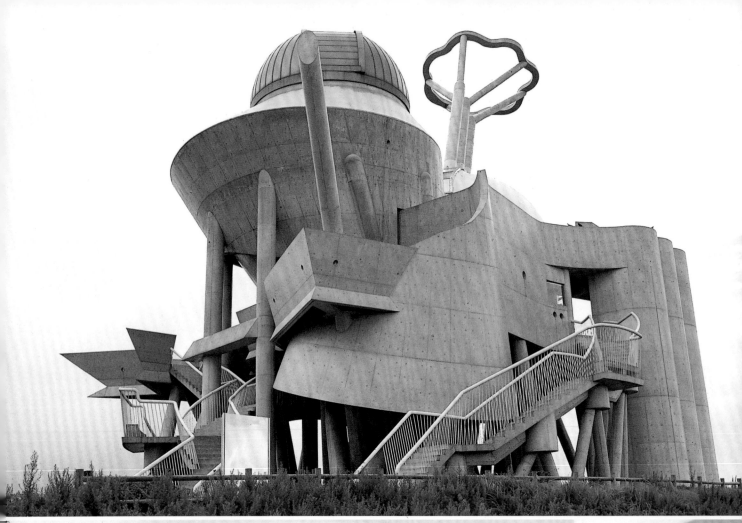

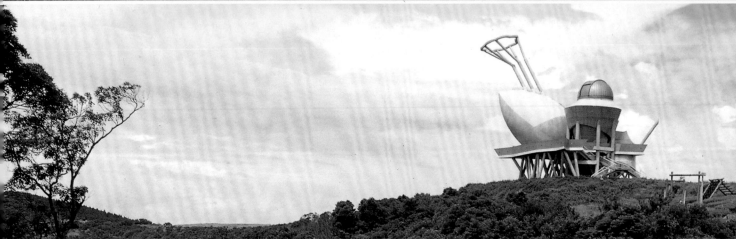

物象化

輝北天球館（Kihokutenkyukan）
走向歧異之路的奇思異想

DATA ————
鹿兒島鹿屋市（Kihokucho Ichinari），日本 | 1989-1995 | 高崎正治（Takasaki Masaharu）

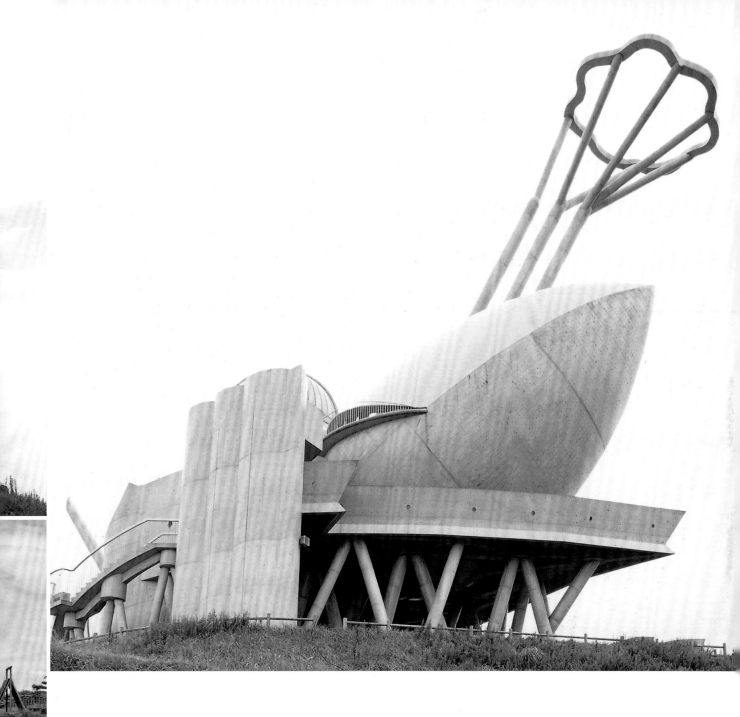

　　雖然高崎正治那棟驚世駭俗的東京私人公司樓好像被拆了，但這座天文教育館就足以留名青史。因為根本沒有任何人可以想像出這種建築物，只有高崎正治可以。就是因為獨特的心智衍生出來獨特的想像力，才有可能探究未曾出現過的範疇事物。可布西耶的自由柱列在這裡開展出完全不同的境況，幾乎是朝向那種介於秩序與混亂交纏狀態的披露，釋放出無比動亂式力量的形象。因為這些R.C.構造件的樣貌或是彼此組成位置的選定暨方位的偏移之間所揭露出來的關係，完全在我們認知世界的正常路徑之外。它們迫使我們必須捨棄一般的判讀路徑，同時也只能走向歧義之路，或許才找得到你願意一起跟它去那裡的想像性投射。那些歪曲扭八的圓柱以驚人的卵形體、蛋形又非蛋形的衝量聚結以尖頂直衝深空，連那個欄杆都跟著變形……。這一切都在朝向一種人類內心嚮往的異世界投射。

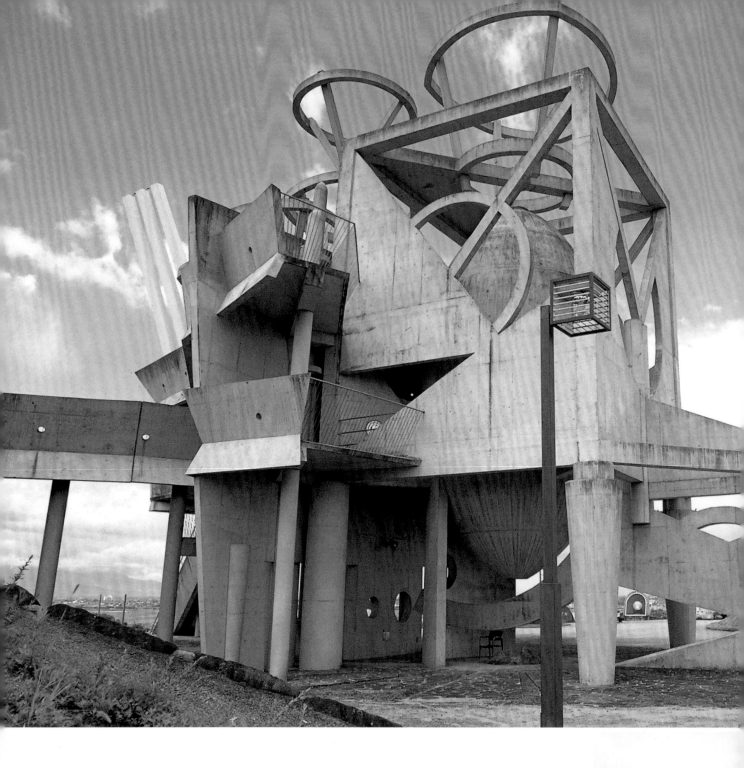

形變

玉名市天文博物館 (Tamana City Observatory Museum)

元素形貌裸現偏離理性邏輯

DATA
玉名市（Tamana shi），日本｜1991-1992｜高崎正治（Takasaki Masaharu）

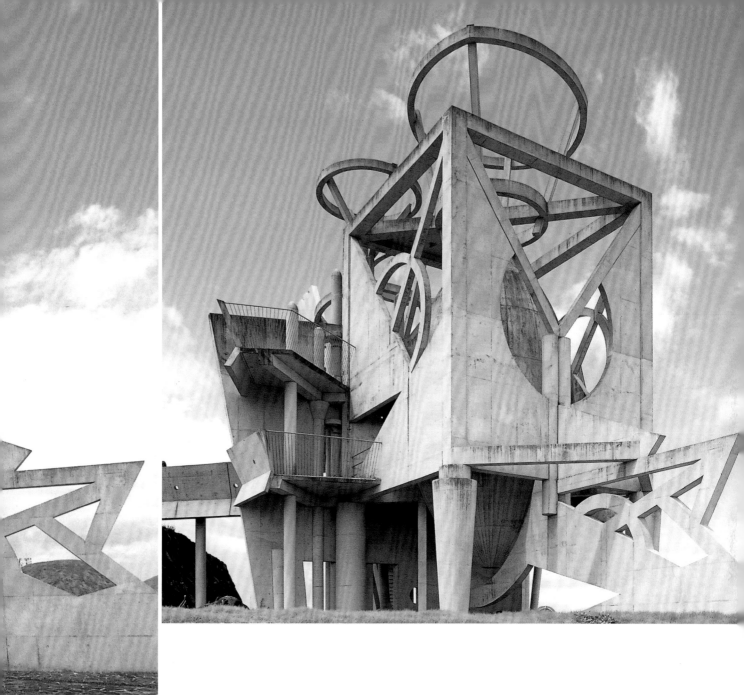

　　全數由R.C.建構出來的構件諸如牆體、柱子、樓板、虛開窗口等等，都呈現它們的可辨識性，但是卻對於它們之間的組合無從在心智中理出一個清楚可循的規範邏輯。它的樣態因為需要被真實地機能佔有與使用，所以當然要有門以及必要被圍封的容積體，以建造所謂的室內可被使用的空間。除此之外，它的形貌裸現都在衝撞著我們理性的辨識能力，同時也刺戮著我們堅固的意識型態何其壯大。這些R.C.柱與R.C.牆的配位都與我們慣常的理性邏輯偏離，問題是我們的邏輯理性是否就是唯一真確的理性邏輯型式？這棟建物的一切告知眾人，即使是日常生活功能使用的建築物，似乎可以懷著人類的夢想以揭露這個對你／妳有限生命期盼異想天開的實現可能。

#雕塑化
共同溝展館（K-Museum）
啟發未知的前衛探索

DATA ─────────
東京（Tokyo），日本｜1994-1996｜渡邊誠（Makoto Sei Watanabe）

要例數奇異的建築，這棟絕對可以登上20世紀之中的一座，它根本已經跨過建築物的一個面向的邊界。這是其中的一種未知轉現為已知，還有其它尚未出現的未知。已知甚詳的與熟悉的東西，比較難再給我們新的啟發，除非又發現什麼未曾呈現的隱藏，這也是新事物所帶來的意義，它讓我們可以尋找新關係的建構，並以此對既有的關係進行調節或調解。這個構造物已全數跨過了建築空間的常態，是由建築空間構成的7個元素中必然要選擇的牆、門、地板、屋頂板以及窗與柱的限制中進行突破。因為在外觀上它們組成關係已經被模糊化到幾近分不出來的邊界，而且形貌上根本完全溢出歸屬的範疇，也就是朝向那種無法命名狀態的飄移。但是它卻依舊滿足了功能的使用，這是一種溢出的成就，它讓它自身的形貌進入了無法形容，只要看！

#複雜 #二段式
維亞納堡文化中心
(Cultural Center of Viana do Castelo)
誇飾構成形式的表現

DATA
維亞納堡（Viana do Castelo），葡萄牙｜2010-2013｜艾德瓦爾多·蘇托·德·莫拉（Eduardo Souto de Moura）

這與巴黎的龐畢度藝術中心（Le Centre Pompidou）可視為同一種構成形式的建築分歧種，幾乎大部分的管道空調系統件都外露於建築體的牆之外。同時主要的屋頂支撐結構柱也是在建物的外緣，這必然爭取到室內空間盡可能的淨空。因為毗鄰海岸邊，為了讓地平面的遮蔽降至一種低限範圍，所以刻意把座位區全數放置在地平面之下，即使運動場有活動在進行，也看不見座位區上面的觀眾阻擋地面層玻璃面的透通。這棟建物的面龐就好像現代主義後期的達達主義畫作中的一幅：一個人的頭上塞滿了一堆混雜的機械元件等等之類的東西。當然這張建物的面容應該與鄰旁150公尺外的另一棟西薩完成的市立圖書館一同觀看，我們就會發覺當這兩棟建物同時出現時，彼此會建構一種相互嫁接後的增生，藉此完成一種奇特互補的奇異完備性。記得，凡事要展現自我有意思的獨特，也就是一種奇異的盛開。

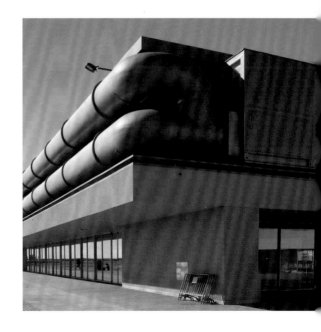

857

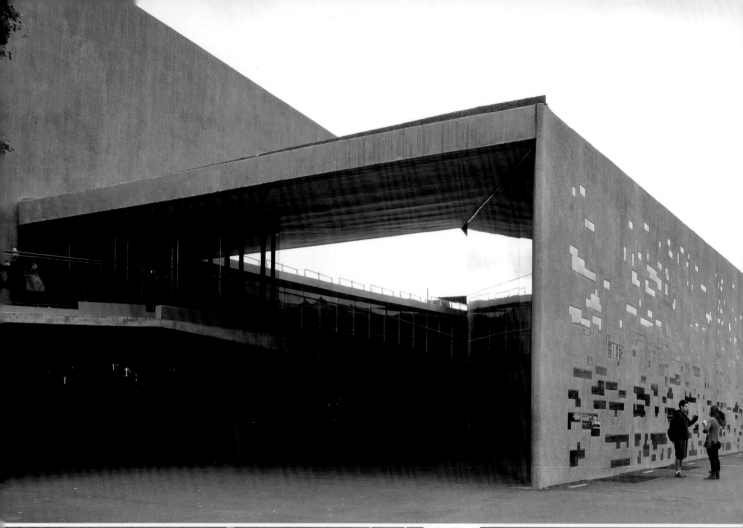

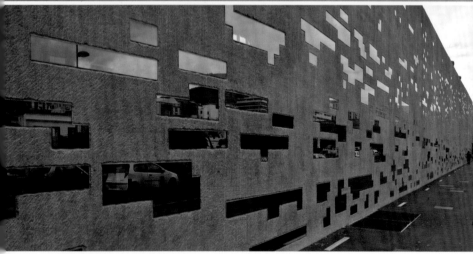

加納利群島聖・克魯斯文化中心暨圖書館
（Biblioteca Municipal de Santa Cruz de Tenerife）

奇異開窗型RC建物

DATA ————————————————————————————————
聖克魯斯（Santa Cruz de Tenerife），西班牙｜1999-2008｜赫爾佐格和德梅隆（Herzog de Meuron）

　　位於緩坡地塊藉此特性由高處進入窄向入口跨入透天空庭，接著沿緩坡的地面層屋頂空庭朝下坡處可抵達2樓入口。此建物長向立面接近100公尺，各自朝著南向與北向，建築團費盡千辛萬苦，在雙向立面上滿佈著由碎浪形變出來的無數特殊形狀小窗口。這些窗形耗盡了當今電腦分析碎浪圖像化的可被擬仿並且可實踐的保證，西班牙的營造團隊確實也不負眾望地如圖完成這怪異開窗型的清水混凝土建物，這種建築史上首次出現的不規則多形變的開窗建物，若能直接面對西向落陽同時又不被其他建物投下的陰影遮蔽，那麼它的室內迸射出夕陽的光型必然會如同設計團隊在競圖時所呈現的圖像效果，可惜事實並非如此。由於這個碎形開窗口的立面各自朝著北與南向，當太陽進西向落入海面之前確實沒有被其他建物阻擋的機會，可惜已經與立面牆相夾以遠離90度正交角度甚多，即使是冬季冬至的斜陽也無能為力，而且南向建物的影子已以將大半南向立面牆遮掉，這就是建築立面的型式與基地的地球方位無法吻合，以致無從達成預期效果的美中不足之處。

　　人類對真實碎浪的可感可見，不會像在順著陽光的方向看見如葛飾北齋那幅傳神的浮世繪經典畫作般的形態暨細節，或許在逆光之中我們才更容易看見它們迸裂的形狀感染力。但是不論如何，這是今日拜電腦快速運算的能力得以使用它的圖像分析擬仿能力，人因此可以更準確地尋找以往人眼無法看見的這個世界的事物，最終可以被圖像化捕捉的實踐，並且進入轉換形變的種種可能性，就像這些碎形開窗口形狀的錨定在以往很難被思考與實踐。在這裡，它以比正方形稍長的微長方形，加上相對細長比例的另一種長方形為基元，接著進行上下疊合，至多可疊4層，同時同一層可以有兩個基元長度成為新單元，而單元長度可再進行擴增至一個設定的最長值。至於這些基元與聚合單元的配置朝向類均散的分佈，由此而生長出這棟建物的長牆容貌。

形變

伯恩歷史博物館增建
（Erweiterung Historisches Museum Bern）
純粹斜面幾何多面體

DATA ───────
伯恩（Bern），瑞士 | 2007-2009 | SAJ Architekten

　　伯恩的歷史博物館東向增建為檔案資料中心，最大面積維持在地面層，它的大面積屋頂提供為城市特殊的一處歇腳的高平台。另外一座一路從地面拔升至5樓高的純粹幾何形多面體，這樣的純粹斜面幾何構成的建物面貌，在大多數的地方都很難成為真正的主角，除非特別的位置關係與足夠大的尺寸形塑其容積體的斜面力道。這種由基本長方體進一步切斜面而成的同屬衍生性純粹幾何，很難透過它的純粹形貌讓人可以投射向其他什麼樣的相關聯的東西，因為它又不是可做為多重基元之中的一種基本圖示，而是從中衍生出來的第二層。並不是事物之間的幾何學式的基本圖示關係建構的類型，所以它很難以進入聯想鏈結出來的共鳴。當我們說這個東西就是它自己，而這所謂的它自己又與其他的東西一點關係都沒有，那麼它又是什麼呢？這難道不是問題所在嗎？這不就讓做什麼東西都導向只有一個初始：你喜歡就好！這個世界事物的存在不可能只有單一的個我因素，都必須進入關係的建構，因為從來

不存在單獨的事物，事物必須可以進入與人相關聯的東西，才能變成人的範疇的東西，人才會去關心它，因為這就是人的關聯法則的共同基底。

　　這棟建物的形貌就是一座接近低限度的大尺度現代式雕塑，它面上的那些多角形小開口其時存在的有無幾乎沒什麼影響，不像德‧慕隆那座西班牙離島的圖書館立面的狀況，因為它真正開窗口的數量過少，並沒有超越過我們感觀認知裡的意識上，足以產生影響的那個足量的界線，因為它也不適合在這冬季極冷的地區，但是至少這個幾近最低限度的多面幾何體散發出一股讓人放慢腳步，抬頭看一看，甚至進入所謂「審美」的境況裡，或許這就是那些多角形的小開口的意圖之一。事實上，你若真的走在建物側邊的人行步道上，一道只帶著淺色的R.C.牆並不足以引起大多數人的注意，因為終究只是一道牆而已，在我們每一個人的日常生活裡，城市的每一個角落都是經由牆的參與去界定與區分，我們已經無感於這些牆的存在，它們只是為了分隔而存在而已，所以必然就是走過罷了，這也就是那些無數的陰刻的凹痕存在的作用，希望你能多注意一點。在這了無新意的住宿區街道上，這樣的一幅另類面龐的出現，並不是以發出巨大的聲響引起我們的注意，而是一種近乎低沉的聲音，並不引起任何的困惑與干擾，只是一種背景式的帶點喜悅的輕聲。但是，只要你／妳願意進一步去將這些開口在立面上的分佈樣型，以及它們彼此之間的差異與關聯，卻又好像能夠將我們的思緒帶入那種與事物在時間中的衰退、破損以致崩解可以相關聯。

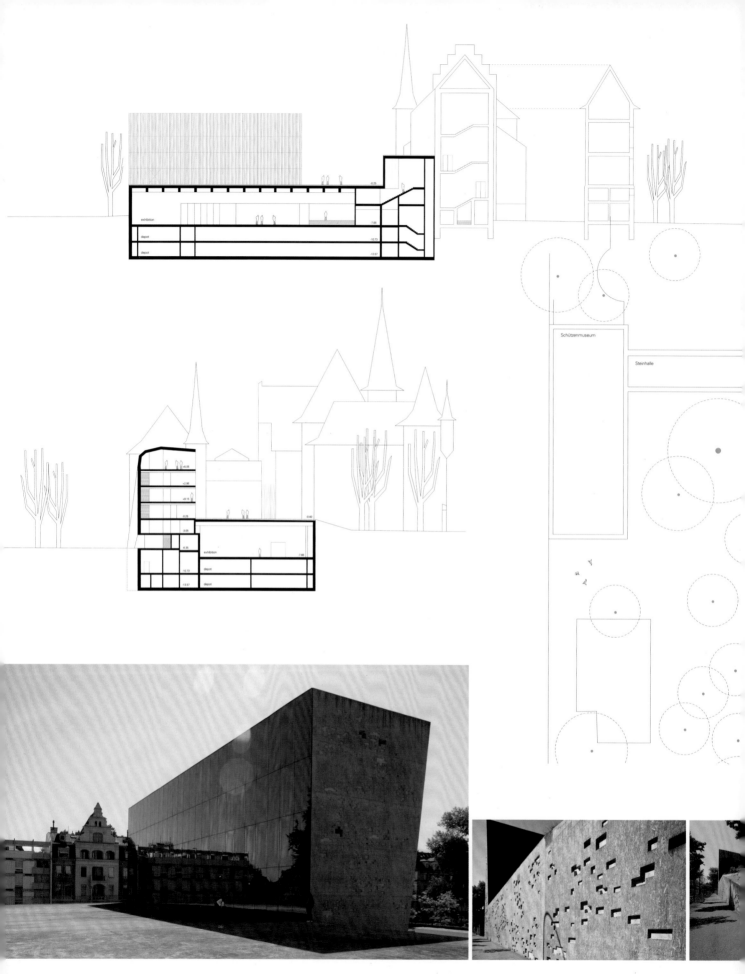

Schützenmuseum

Steinhalle

exhibition

depot

depot

exhibition

depot

depot

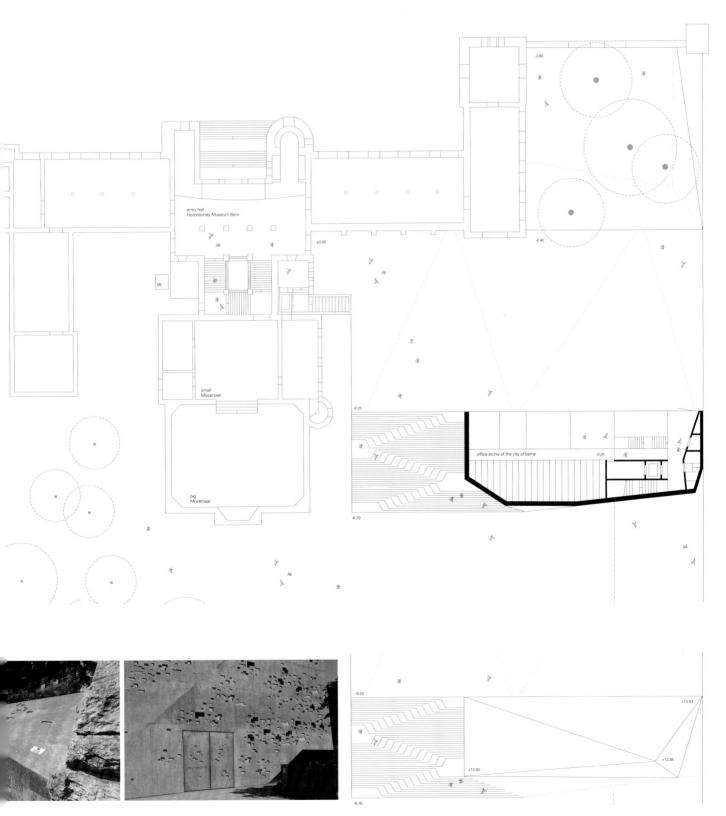

entry hall
Historisches Museum Bern

lift

small
Mosersaal

big
Mosersaal

office archiv of the city of berne

±0.00

-2.60

-0.40

-0.25

-6.70

-0.25

-0.25

+13.03

+13.03

+13.38

-6.70

863

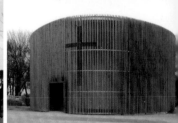

Plus 1
Material
材料帶來的表現力

任何存在於地球的物質被人類冠以什麼材料的名稱之後，它就會在不知不覺之中溜進「物體系」的內裡，成為編織其節理基質網絡的一員。換言之，所有成為人類使用的有型之物，都必須以某些材料維基底才能被納入生產製造的進程之中，最後才能塑成那個被用之物。至於我們對這些材料的理解大多是在使用中經由一年又一年，甚至一個世代疊過一個世代的累加而更深刻地接近他們的本真。但是終究都還存在可以再挺進的間距圍繞著那些本真之態，至今還沒有任何一種材料的最後一座堡壘城牆被徹底攻破的。當然就建築這個最龐雜的應用體系而言，它無能也無須去探究材料的本真為何，但是任何已經被使用定型的材料有了突破性的增生，都會在可見的未來帶來或多或少的騷動，甚至產生變化而改變既存的狀態。這在現代主義運動萌生之初的鋼筋混凝土與玻璃的可大量製造的材料就是鮮明的例子，它們已經改變了大多數城鎮的棲居空間場，與並不遠的20世紀初大不相同。

（由左到右，由上到下）西班牙塞維利亞老城百年糕餅店、德國科隆社區天主教堂、德國柏林猶太紀念館、西班牙卡尼亞達新鎮圖書館、西班牙帕爾馬米羅美術館、瑞士蘇姆維特格方舟教堂、葡萄牙卡斯卡宜斯美術館、德國柏林再生教堂、荷蘭蒂爾堡流行音樂中心、挪威阿爾夫達爾博物館、西班牙巴塞隆納略夫雷加特河畔皮塔萊特旅店、西班牙巴塞隆納旅遊資訊中心、西班牙里瓦斯-巴西亞馬德里德天主教堂、西班牙潘普洛納厚黑歐帝薩美術館、西班牙聖克魯斯省瑪卡瑪議事暨展覽中心（AMP）、法國巴黎密特朗紀念圖書館、西班牙塞維利亞公立大學學士後研習中心、西班牙巴塞隆納音樂宮、瑞士莫哥諾河古村落、西班牙佩尼亞菲耶爾酒博物館、德國柏林百貨公司、德國科特布斯大學圖書館。

無論哪一種樣貌的建築物，它可被看成外觀立面的存在都是經由所謂「材料」的東西堆接成形的，不論最終是什麼樣的形狀、樣型、凹凸、密實、通透、彎折、粗糙、平滑、光亮、鮮豔、堅硬、鬆軟……等等，材料自身都在一種低限的維度上建構著立面的基底。然而不論這棟建物使用了很多種或是寥寥可數的幾種材料而已，但是從來沒有任何一棟建築物可以只使用兩種材料就構築其實在實存。所以就只從材料使用的種類數量的視角評判建築物，或許可以篤定地說：沒有一棟建築物可以被稱之為純粹的東西，極簡主義的視角在這裡找不到它的對象，即使如密斯、剛伯、波爾森（John Pawson）、SANNA……等等，永遠無法越過建築構成上的先天性界限。但是與此相對的另一端似乎卻是一處蠻荒之地，因為從來沒有一個設計團隊去探究到底可以使用多少種不同的材料建構一棟建築物，以及如何讓眾人排斥的材料轉為被接受甚至喜歡。當然後一個問題並不直接是材料自身的問題，而是涉及到意識型態，這個人類建造出來的無形無影龐大帝國的管轄範圍。

　　就實際建造的視角而言，只要是可觸、可見、可被製作成可複製的東西，都可以被當作建築物的構成材料之一，端看設計者要從什麼樣的立足點開始。我們從早逝的這個面向先鋒者之一的Rural Studio第一代創始者塞繆爾‧莫克比（Samuel Mockbee），在美國南方阿拉巴馬州一系列學生暨住民參與回收材料建造的公共建物與住所構造物，就已經是活生生的佐證。即便是中國也不例外，福建山區中的土樓至今仍屹立在那裡。但是另一個比較不為人知的夯土牆建築是在浙江偏村的小群落裡，這個最便宜又到處都有的材料如實地左右著它所裸現的面容。這裡的夯土牆建築竟然是一種預製單元的牆體，以並置暨疊砌的方式組構成屋，比世界其他地方的夯土建築更經濟快速，因此在近乎百年的時間洗刷掉表面塗層之後，讓我們仍得以清楚地看見模矩單元牆面板之間的接合縫，形塑出異於一般夯土樓面容的細微分割線。而且又讓砂土粒黏聚呈現的小單元體，一個又一個地凸出原先平整的表面，競相擄獲陽光並將自己的部分藏在陰影中，由此而釋放出與土地之間無比強烈的親緣性。

　　鋼板材早於一般建築物使用之前就已被大量運用在工廠建物，至於鋼網材料被率先運用在公眾建築之上的作品，最先出現於後期也不再使用它的蓋瑞（Frank Gehry）早期幾個在南加洲的案子。諸如1972年以鍍鋅浪板包覆外皮（即所謂鐵皮屋）的Ron Davis House、1978年的蓋瑞自宅（Gehry House），還有1979年在San Pedro的海事博物館（Cabrillo Marine Museum）大量使用鍍鋅菱形網，以及1973～1980年在聖塔莫尼卡廣場購物中心（Santa Monica Place）的停車場，整道長外牆全數是鍍鋅菱形網。

　　但是生鏽高強鋼板被大眾接受的努力，則是來自於西班牙這塊土地上傑出建築師的勇氣與精湛高超的鑑賞批判暨設計能力，其中諸如Elías Torres Tur & Antonio Martinez Lapeña在卡斯特爾德費爾斯（Castelldefels）城堡公園（Parc del

Castell）上城堡角樓彎折坡道擋土暨護欄共構體；1991～1998年由Federico Soriano & Dolores Palacios完成於畢爾包（Bibao）的巴斯克宮（Euskalduna Jauregia），主表演廳披覆外皮的鏽鋼板，大面積地屹立於運河畔遙遙哼著昔日造船鋼鐵城市的記憶思想曲；1993～1995年Manuel de Casas Gómez（1996-1999）於薩莫拉（Zamora）的西葡文化中心（Rei Afonso Henriques Foundation），主體建物大面積鏽鋼板表皮的暗褐鏽色遙映著斗羅河（Duero）對岸蟠踞千年城牆古老歲月凹凸起皺的質理……。

當然碎陶瓷片覆蓋牆面的型式，在高第的建物立面上展現了色彩與光點相匹配的璀璨力量，諸如巴特婁宮（Casa Batlló）、維森斯之家（Casa Vicens，由Elias事務所修護與增修建內部）、桂爾宮（Palau Güell）等等，以及同時代的加泰羅尼亞音樂宮（Palau de la Música Catalana），接著是1990年代起在巴塞隆納北站公園（Parc de l'Estació del Nord）裡的入口側牆與園中雕塑。但絕大多數的人都不知道現今讓遊客盡興漫步又可遠眺地中海的景觀平台，同時又讓人眼睛可以不停地遊移於其中的色彩繽紛世界裡悦樂溢流的奎爾公園（Parc Güell），它立面表皮層所有的瓷磚面全數是由Elias & Martinez團隊指導工匠重新覆蓋的結果。但是瓷磚貼面在歐洲本土卻逐漸式微，直到21世紀初在葡萄牙的幾個作品裡又開展出新的表現型，例如里斯本水族館（Oceanário de Lisboa）增建餐廳（Tejo）、博物館（MAAT）、波多遊輪碼頭（Terminal de Cruzeiros de Porto de Leixões）等。

塑化材料中的壓克力板，早在慕尼黑奧運場帳篷型建物、甚至更早萊特在賓州保守派猶太教堂（Beth Sholom Synagogue）裡就已經出現。到了新世紀初期，由西班牙建築師全面披覆透光半透明塑化材料於卡塔赫納世貿暨表演中心（Auditorium and Covention Center The Batel, Cartagena），以及普拉森西亞的議事暨表演中心（Palacio de Congresos de Plasencia）。接下來連塑化布與繩索也同樣被運用於建物立面的表現，這些實例將大大地激勵材料運用新表現的爆發。

綜觀而言，建物的面容終究是一種表面效果，即使它已經是由不同的容積體之間相互疊加、嵌合、移位、錯置、轉向等等多種呈現出三維容積體形變化的組合，就人的視覺圖像的框景呈現，仍舊是一種綜合的表面效果，所以不同材料替換的使用在構成關係的面向上，終究只是支撐立面表層那一道皮面的偶然因素，它完全只是一種如同函數關係裡的物質變數項。雖然在我們眼球內辨識顏色的錐狀細胞數量，遠遠不如辨別光亮灰階變化的桿狀細胞多，但是現今的我們卻如此不可思議的陷落在色彩繽紛的世界裡無以自拔。從西方油畫作品的另一層世界面貌的展現，以至光電流網路視框裡的色彩圖像層層數不盡的團集，已經快要將整個人心世界淹沒，有些時候甚至只是顏色的更替就讓我們癡情狂迷。就這個面向而言，材料的選擇到底重不重要呢？但是它終究只是立面構成變項中的一個單項而已。

#石

蓬特韋德拉藝術中心
(Pazo da Cultura de Pontevedra)

有如灰藍鎧甲外衣

DATA
蓬特韋德拉（Pontevedra），西班牙｜1993-1998｜Manuel de Las Casas

　　主建物量體表面暗灰帶微藍綠石板片披覆全部演藝空間的不透光面，每片石板是以4片不鏽鋼夾片上下固定，好像衣服的鈕扣有其十足的功能，同時衍生出另類的效用。此長短腳的「U」型扣件只有在近距離觀看才會現形。由於帶綠色板岩片表面的相對不平整，讓圓桶形主廳牆面上的每一片石板都可清楚地被辨識，如同魚的身軀上的每一片魚鱗雖近乎同一，但是依舊歷歷可辨其每個個體存在的自體。在圓弧形表面上的石板片以上下層左右錯位的配置方式完成其外牆面，以此有別於側前方的方形容積體外牆，維持雙向格列型皮層的同一性混淆。

作者和出版協會（Sociedad General de Autores y Editores, SGAF Headquarters）

材料驚人開放性的裸現

DATA ───────────
聖地亞哥德孔波斯特拉（Santiago de Compostela），西班牙 | 2005-2007 | Ensamble Studio / Antón García-Abril

　　石塊在這棟建物的長向立面上，真正朝這種材料的源頭走回它本樣的一種正面性的裸現，在這裡顯露出驚人的開放性，一種不是朝前的進步式追求，反而是退回原古的創造性再生。在這裡的石塊是大多數人心中形象投射的同種範疇，以最小差異的和我們都會的排列方式塑形，在極感親合力的同時也萌生出不可思議性，隨之而提問「怎麼可能」。它披露出關於自由立面的創造性問題並不是讓可能性成為可能，而是讓不可能性成為可能，所以才真正令人驚訝。或許它曾經有相似的圖示構成關係潛藏在人們共同心智記憶的暗處，但是都與建築物的面貌毫無關聯，所以並不是因為形態的奇特，而是在於範疇歸屬位置之間的近乎最大差異的爆躍而令人有狂喜的味道。

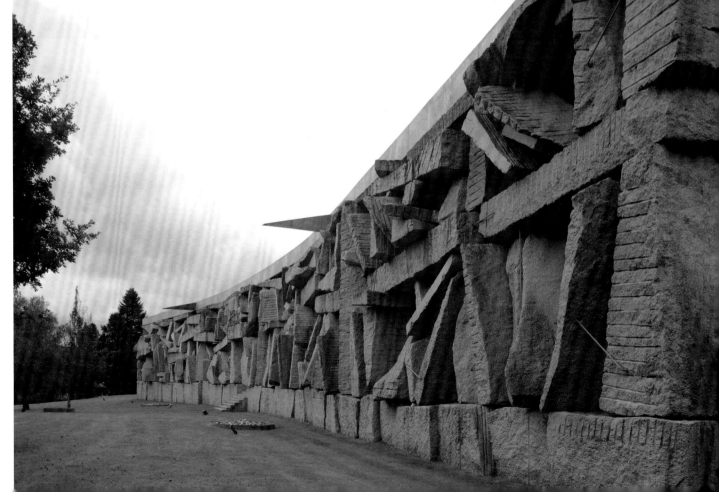

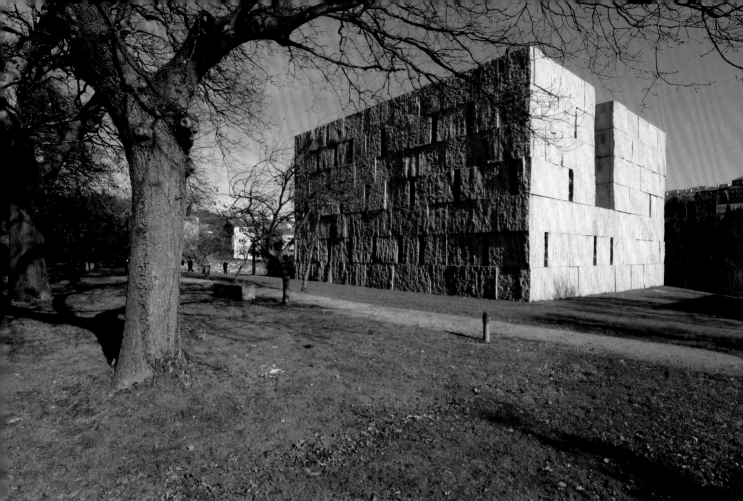

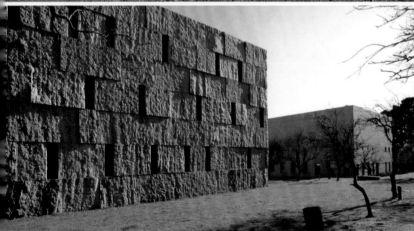
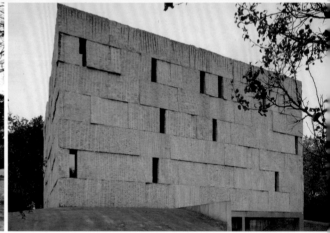

#石

音樂學校（Escda Municipal de Música de Santiago de Compostela）

粗獷樸礪的厚實面容

DATA

聖地亞哥德孔波斯特拉（Santiago de Compostela），西班牙｜2000-2003｜Antón García-Abril

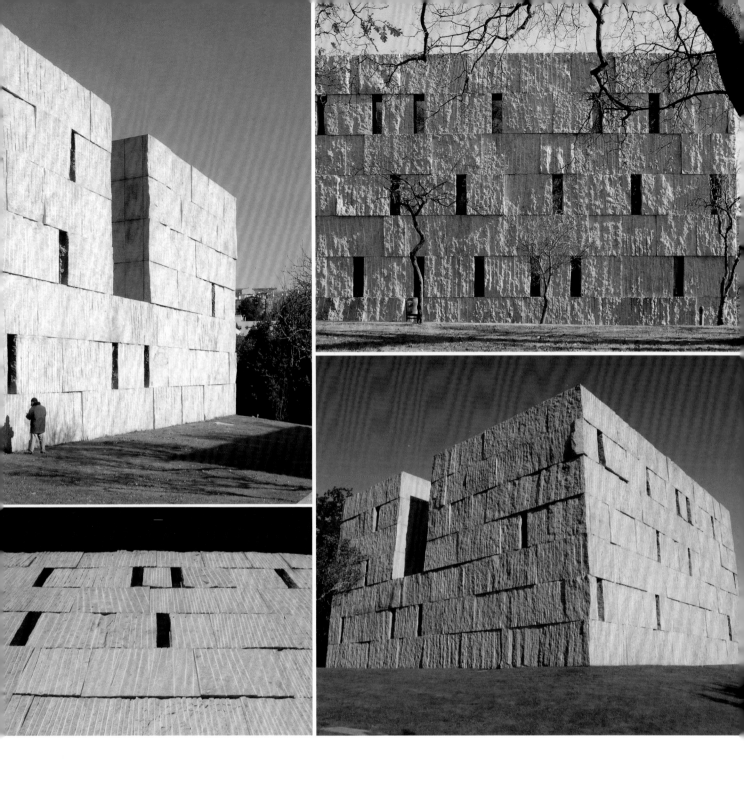

　　石材第一次以這種從採石場劈開來的粗獷表面直接裸裎於建築物的立面,是開創性的運用,將人對建築材料的看法與接受性又向前邁進了一步,在幾千年的運用之後,反而是朝它的所謂本樣的回歸。雖然這些立面也是名符其實的現代複皮層構造,外為厚石材,真正的結構件是R.C.與鋼柱樑(地面層大開窗的部分)的併合體,應該是建築史上,首次展露出這樣粗糙無比石塊感力量的立面。刻意少量的垂直長條細縫光讓主要三向的垂直槽條石塊的堆疊,營建出容積體與來自由少開口密實又粗糙面屬性綜合生成體的超級重量感。

#石

岩石藝術考古博物館
（Parque Arqueologico da Arte Rupestre）

如魚鱗層疊的複列立面

DATA
坎波拉梅羅（Campo Lameiro），西班牙｜2002-2009｜RVR Architectos

　　石板片在全球各地甚至古代就被用來當屋頂的鋪面板，但是運用到牆的乾式扣掛工法，是現代主義式的鋼構建物才開始運用。因為要使用鋼製五金件將石板片固定扣住並且承載其荷重的同時，還要經由這些鋼件與另外定位支撐的次結構件連接固定，之後再將次結構件與主結構件接合才真正完成組成系統。因此石板片必須要有強度的滿足與相應厚度的需要，但是新的複合材料技術可以把0.3公分厚的石板片牢貼於後方輕質材料之上，再以成套的系統組件固定，更可以避免石片斷裂掉落的危險。在這裡，石板片被以重疊邊緣的方式固定，其結果讓整道立面像放大尺寸魚鱗片的複列面容。

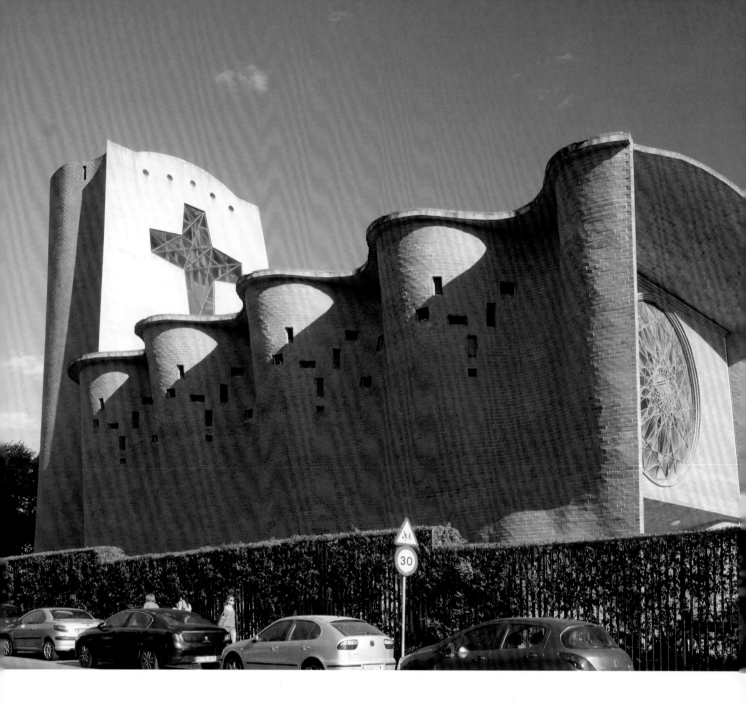

磚

阿維拉的聖約翰教堂（San Juan De Avila）

磚砌出細緻三維曲弧

DATA
埃納雷斯堡（Alcala de Henares），西班牙｜1995-1998｜迪艾思（Eladio Dieste）

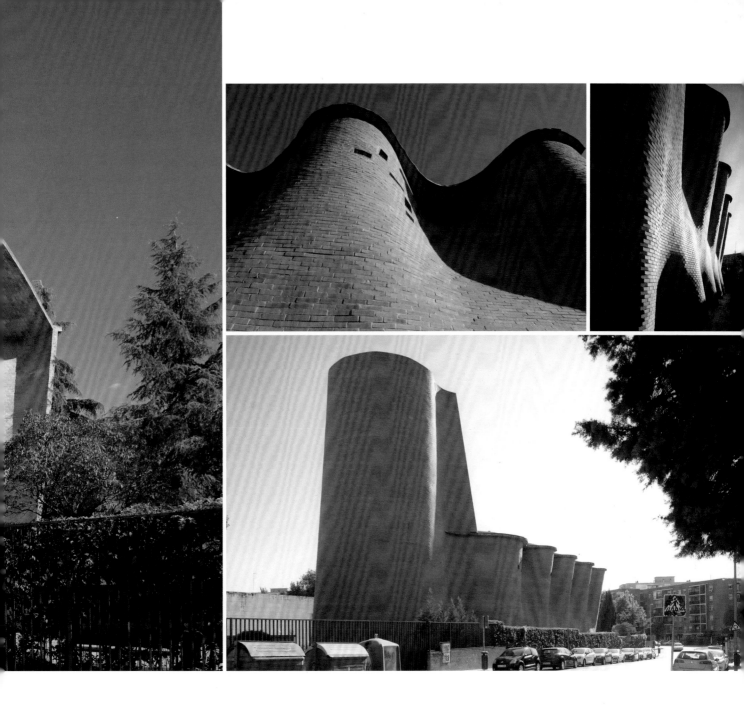

　　這座被大多數建築專業者遺忘掉的烏拉圭籍大師在歐洲的唯一作品，雖然在形貌上以及施工的纖細度，不如他在烏拉圭的那座姊妹作教堂進入登峰造極的行列，但是仍舊展現了磚砌牆體石破天驚的力道。教堂的雙側長牆是3D的曲弧浪型，這是那個時期全球唯有的兩處，都是出自迪艾思之手。在西班牙的這道立面磚砌的平順連續性，不如他在烏拉圭的姊妹作品。因為是3D曲弧，所以疊置一個高度之後，其每道水平列的砌磚會逐漸產生傾斜角度的配置，如此才有可能配組出真正平順的連續弧形，它不只在水平軸向、前後縱深方向而且連上下的方向也是如此。它的另一個特色是屋頂，因為雙側長向牆為3D曲弧，所以連這個部分也必須相應地成為3D曲弧形，這從現今的Google 3D全景可以看出端倪。

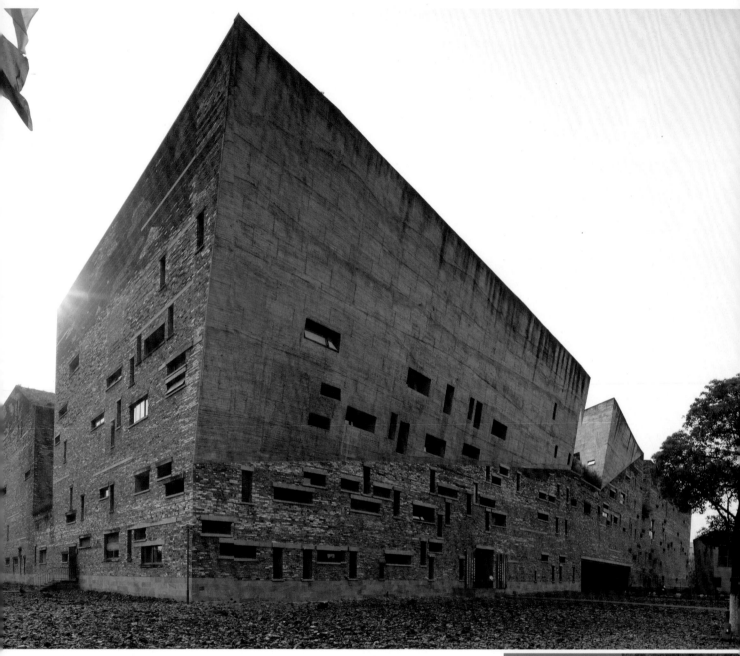

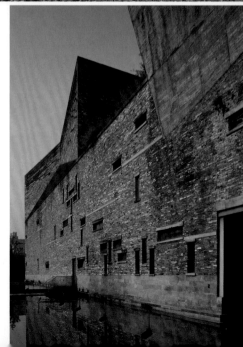

磚

鄞州博物館（Yinzhou Museum）

舊磚皮層與RC牆體的厚實感

DATA
寧波（Ningbo），中國｜2008｜王澍（Wan Su）

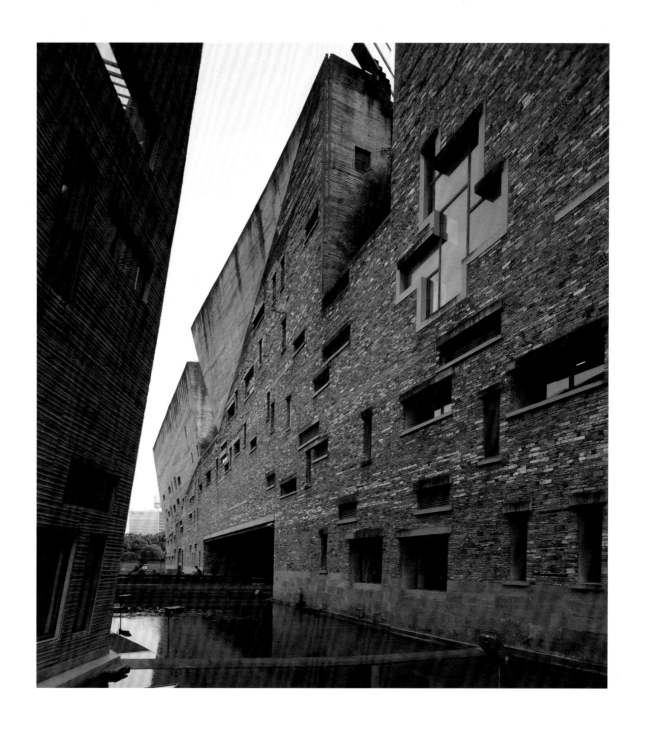

　　選用老磚的大面積牆體如實地釋放出關於物質材料寄存時間的力量，這是新製材料完全無法企及的效果。這些數量眾多又不等齊刻意呈現散置樣態的開窗口，如實地建造出可布西耶所謂的自由立面的磚砌牆體。而這樣的磚砌牆面也在告訴我們，其實這些磚牆面都只是外皮而已，我們的眼睛所見就都只是純粹的表象而已，而我們的感官感受大多受限於表象，而且也只能被餵食以表象。整座美術館外觀上的時間印痕，完全來自於拆老房子剩下的原有老磚的再使用。換言之，就是披上一層舊磚皮層，而室內則是全新的材料。這與赫佐格和德美隆在馬德里論壇基金會的狀況完全不同，在那個案子裡，外皮層是原先就在那裡的磚砌老建物。博物館的老磚砌牆以及裸露局部的R.C.牆體共同散發出濃郁的厚實感。

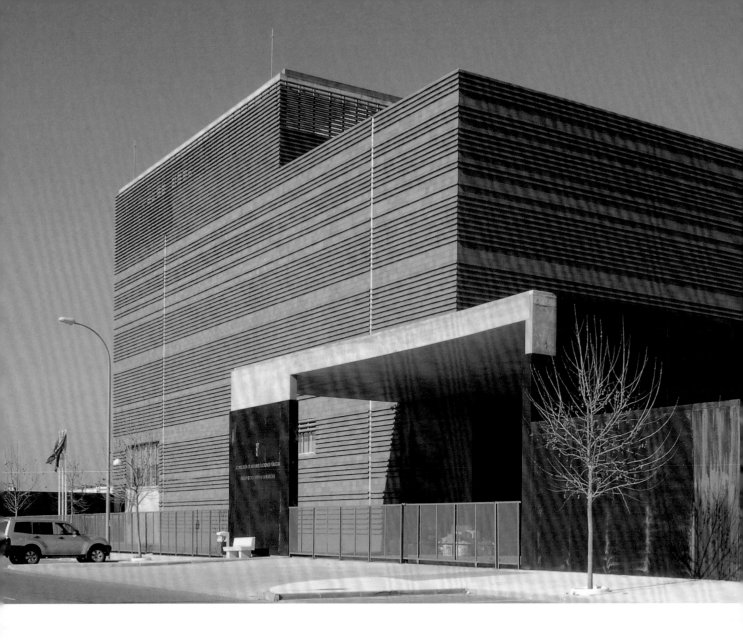

卡斯蒂利亞拉曼恰地區檔案館
（Archivo Regionalde Castilla la Mancha）
相同顏色相異材質

DATA
托利多（Toledo），西班牙｜1997-2005｜Guillermo Vazquez Consuegra

　　紅橙磚砌牆體與鏽鋼板的共在，在這裡達成了密實卻又不存在沉重感的最佳夥伴表現關係，其間的差異並不是層之間的不同，也不是那種微小如縫隙的差異，因為差異被調解掉了，取而代之的是那種融合的關係。在這大面積高飽和相似色相不同分佈的圖樣之中，因為它超大面積的無開口面根本已經將它轉成畫布，而其顏料就是磚與鋼板。建築師利用這兩種材料來作畫，也是從事一項立體雕塑，完全符合極簡主義藝術作品的唯一潛法則：最多只能使用兩種顏色。

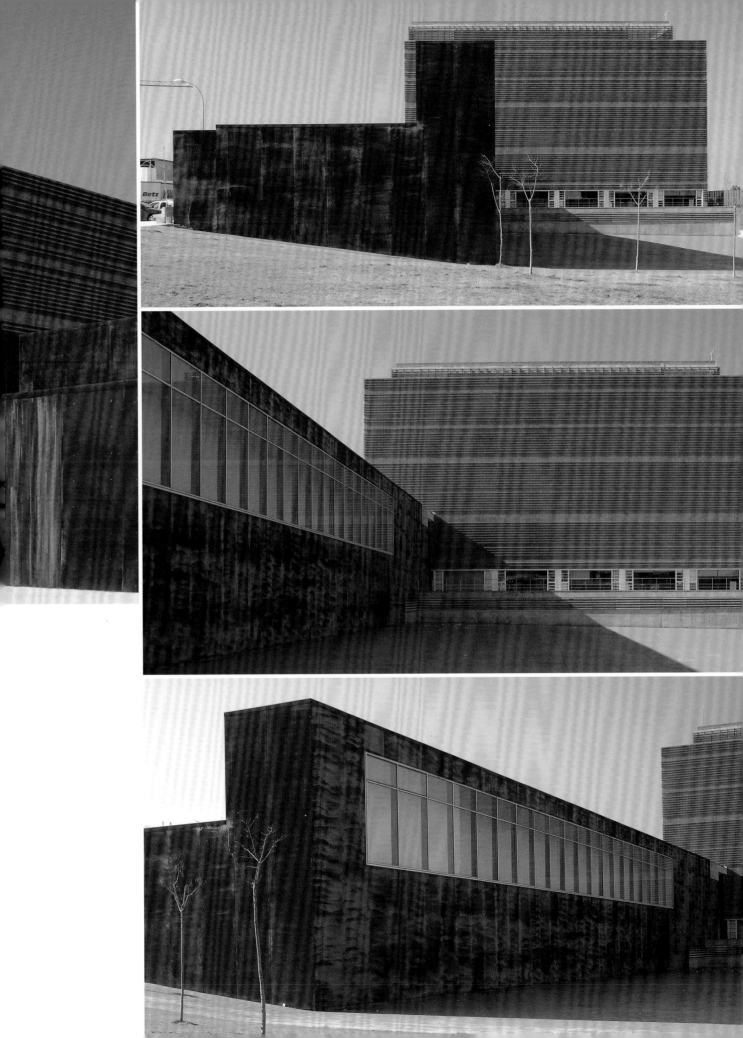

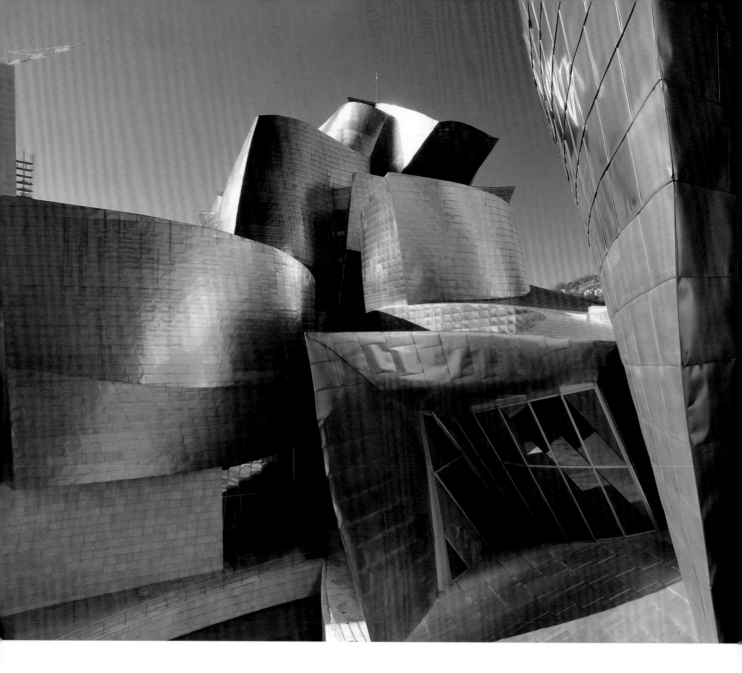

#金屬
畢爾包古根漢美術館
（Guggenheim Bilbao Museoa）

金屬流光的強烈色相
DATA ————————————
畢爾包（Bilbao），西班牙｜1993-1997｜法蘭克・蓋瑞（Frank Gehry）

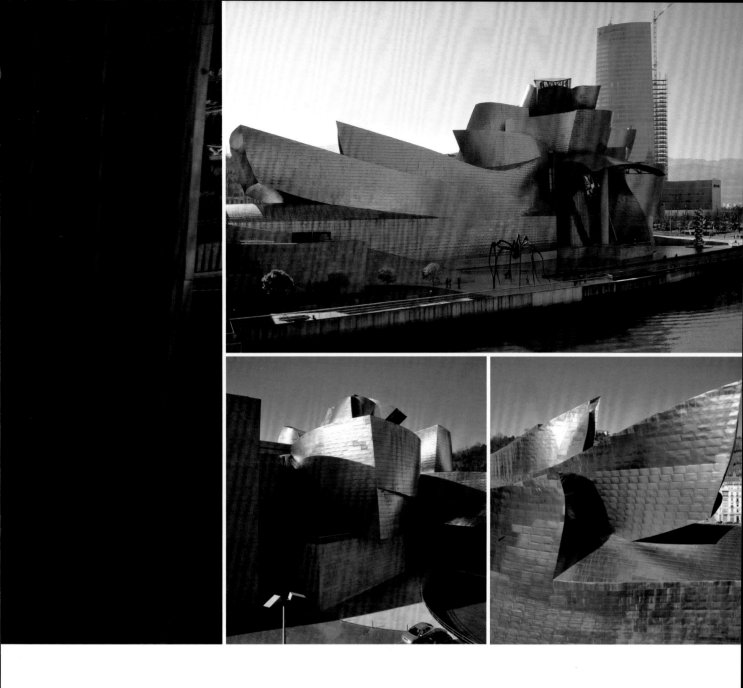

　　鈦合金第一次在建築物的容積體上包覆出如此大面積的沿河立面，不僅輝映出從未有過的光色變化，又因為這些包覆面大都是三維曲弧面的容積體表層，讓那些附著在它們表面的自然光形塑出不停地流轉，甚至映漾跳耀的奇異光現象。由於其曲體相互嵌合移位的構成，讓站立在高架橋上朝背景山丘望去的景象宛如陷入一種超現實的境況。形狀、表面分割、光色變化以及背景山的比例因素，都共同參與了這個異景的生成。沿河岸的建物面容在垂直向扭變容積＋朝向相互疊嵌的6個自足單體＋水平沿伸又疊嵌移位的3個單體，以及那個石板封面柱與3D弧遮陽板，並置聚合出一幅20世紀末的一處都市絕景而當之無愧。這座超過百公尺的流光實影，會隨著季節與天候變遷呈現強烈的色相變異，難以被其他材料取代。

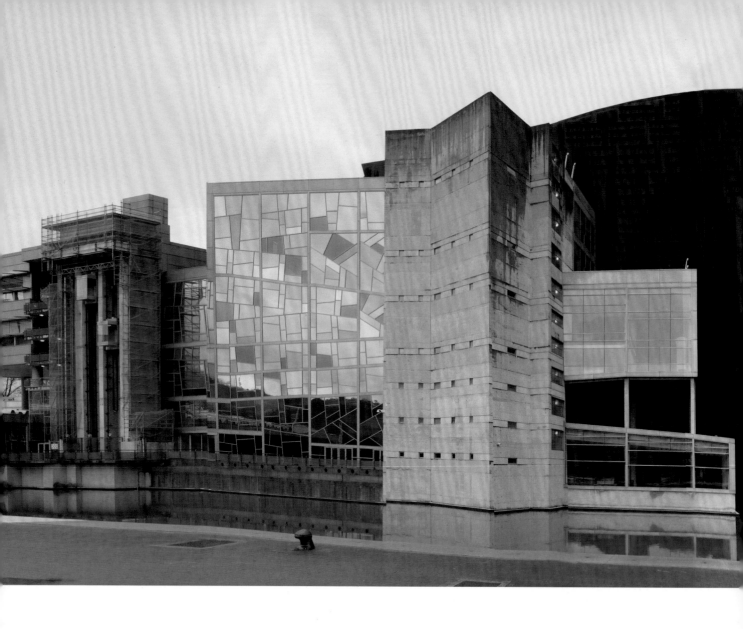

#鏽鋼板

巴斯克宮
(Auditorio y Palacio de Congresos)

外部材料區分內部使用區劃

DATA ————
畢爾包（Bilbao），西班牙 | 1991-1998 | Federico Soriano & Dolores Palacios

　　鏽鋼板第一次被運用到這種位階的建築立面之上，從此完全解除了鏽鋼板應用暨表現上的禁錮。它的整個表演空間都被鏽鋼板披覆，其尺寸約25×60公尺，表皮層上的水平微凸板都維持著高度上的等間隔距，一則增強表面勁度，一則與一般工廠建物的樣貌細節有所差別。這個容積體又刻意將屋頂做成曲弧形，藉此有別於工業廠房的屋頂形貌。雖然多功能廳形貌突顯易辨，而且整棟建物的投影平面形狀並不複雜，但是它的雙向長立面卻不簡單，只有對著跨河橋的短向立面，清楚地讓內部辦公區與鏽鋼板容積體使用立面材料的強烈區分，同時相對窄面的辦公區量體朝前凸出於表演廳容積體之前，好像是彼此不同的兩棟建物。臨城市大街的長向立面，完全將鏽鋼板量體掩身於鋁板披覆的水平長條開窗為主窗型的中間部位，以鈍角折弧的兩段高度差的長量體之後，而且這個量體於臨跨河橋的端部，又以兩種不同立面型的部分與水平長條開窗體連接。其中直接毗鄰的部分極少開窗口，而且表面材料分割線的水平切分線的數量遠多於只有13條的垂直分割線，因此比較相近於鏽鋼板面的圖樣。至於高過水平長窗體一個半樓層的端部量體立面以複製列窗為主，與城市大街旁的住商合一的建築相似而回復街道立面的連續性。臨運河的長立面因為增建了跨水池面的入口暨門廳，讓原本依功能差異就給予不同容積體與面容的整體建物面龐，更像不同立面的並置結果。這座鏽鋼板覆面的主表演廳或許是首座城市最高位階群建物披戴成其相的作品。自此之後，鏽鋼經由一群開拓者的努力，終於能夠進入社會空間場中。

#鏽鋼板

維也納大學綜合大樓（Wu Audimax）

鏽鋼板立面承載時光的表情

DATA ————————————
維也納（Wein），奧地利｜2008-2013｜Carme Pinos

連維也納如此古典又傳統的城市，都可以接納鏽鋼板做為大學校園建築的立面材料，那麼幾乎可以說鏽鋼材已逐漸進入一般建材可被接受的種屬。朝東南向校園外道路的短向立面刻意開設少量的固定窗，其餘開窗都附加同樣鏽鋼板的外推窗，所以顯露出與其他周鄰建物表面大不相同的大面積鏽鐵色而凸顯。這棟上方切分成兩個獨立分隔體大樓的兩個披覆鏽鋼板，容積體投影平面都是長方形。但是大量體棟的長向立面被切割成4面鏽鋼板面容積體，彼此分隔於玻璃面之間的碎形分割之後，再經由玻璃面的斜切以及地面層鏽鋼板面局部斜面置入之後，完全左控我們的眼睛把它判讀為非矩形。由於主立面材料除了清波璃之外，其餘盡是鏽鋼板面，在陽光的時間帶動的角度變化間，帶給校園一種顏色遞變的時間回應，而且切割的非垂直或水平斜槽，十足地催生出潛隱動態樣貌的浮露。

#鏽鋼板

歷史地標邊坡道（Rampas al Castillo）

傾斜折板牆連續並置

DATA

卡斯特爾德費爾斯（Castelldefels），西班牙 | 1999-2001 | José Antonio Martínez Lapeña／Elias TorresElias Torres

　　這道連續從山坡腳下，以傾斜折板牆的型式組接成連續坡道通達山頂城堡的邊坡擋土牆面，或許是建築暨土木工程史上第一次使用折式鏽鋼板做為結構牆體覆面的作品，而且巧妙地以傾斜的折板並置，形塑出坡地前後錯交的圖樣式而流露出強烈的律動感。在這裡，每個單元的寬度與傾斜的角度，以及接合的平順細節左控著我們視覺認知的整體感受。若是將這些鏽鋼板垂直放置將失去所有的動感，傾斜角太大將過於狂亂，而傾斜角不足那種若即若離而欲升揚的動態形象啟動的潛隱速度與強度也將不足。眼前我們所看到的，就是這道坡地牆建築圖像力量展現的細膩呈現，而且經構造細部接合的細密，讓每段牆面塑造成連續一體的呈現，加上鏽色不均勻的加持，形成一道介於人工與自然大地之間的異類中介，尤其當我們的視角可以看見兩道以上牆面同時呈現的時候，那種傾折的連動性因為傾斜角度的交替作用而倍增。

#孔板 #複皮層

羅馬行政官邸考古博物館（VRO La Olmeda）

沖孔複皮層調節光量與光質

DATA
佩德羅薩德拉韋加（Pedrosa de la Vega），西班牙｜2000-2009｜Ignacio Pedrosa & Garcia Paredes／Paredes Pedrosa Arquitectos

　　這個道地的複皮層構造，不僅適度地調節掉周鄰強烈的陽光進入室內，並且藉由鏽鋼板沖孔的數量暨分佈圖樣，以及它們與後方透光卻是少於中度透明度的塑化材料內層立面的二次調節，讓適足量自然光進入，同時也讓後方室內地面上馬賽克地板畫的古蹟得到保護。這個透光中空板的陽光調節得利於外部複皮層的鏽鋼板特殊沖孔形的調節，才獲得驚人的均質成效。在此，外皮層的間距、沖孔圖樣、孔形大小以及如屏風的折板型都影響室內光質，同時又形塑這棟古遺址保護棟的特別相關於時間糾結的形象。它的外皮層圖樣並沒有陷入擬仿時間作用的碎化圖樣式，如馬德里論壇樓那般，卻同樣流溢出幾許異常濃郁時間積澱的古味

沖孔板

112埃斯特雷馬杜拉緊急服務總部
（112 Extremadura）

調節環境紋理朝向半抽象樣貌

DATA ————————
梅里達（Merida），西班牙 | 2007-2010 | Daniel Jiménez Jaime Olivera

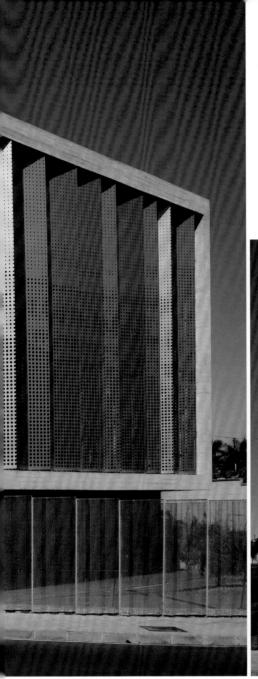
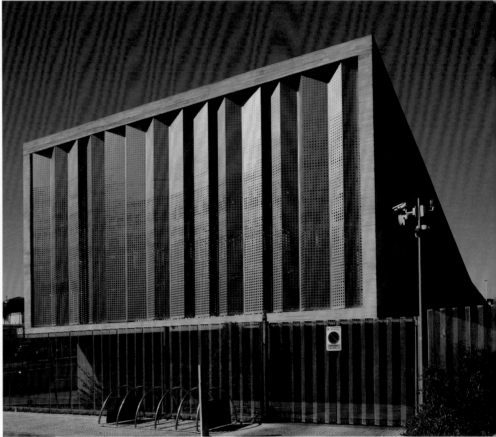

　　正對著城市道路的辦公室永遠都面臨著採自然照的悅愉與私密性的丟失之間的調解問題，而對大部分小地方的政府機構的建築經費都是中低限度的狀況之下，能夠真實達成最佳化的調解是極困難的。因為位處的都市邊緣的圓環位置周鄰無景可看，而且建物無特色又無趣，選用固定的鋁折板型的沖孔遮面板會因為沖孔的變化將框景調節掉而朝向半抽象化的效果，由此地面層全面的R.C.實牆讓2與3樓合體的懸凸R.C.4面框與其內的沖孔折面板突出於圓環周鄰的風景之中。它的沖孔折板看似簡單卻是完成了表現又不露形跡，設計者精心地使用3種不同的由2片垂直板定形的夾角，而且又將它們在不同位置上左右轉向放置，結果讓這面沖孔板乍看之下就不一樣。另一個原因就在於沖孔直徑有3種大小，而且愈往上分布密度愈小，孔徑也以小的為主，並且大小孔徑的分佈在中間高度就開始錯交。長向鄰坡地立面的地面層以R.C.實牆密封，屋頂以折板型對應坡地地理，其下方的開窗是水平長窗的形變種，自身又形塑出另一種折線形的樣貌，營造出3種斜線的加乘而豐富了街道景觀。

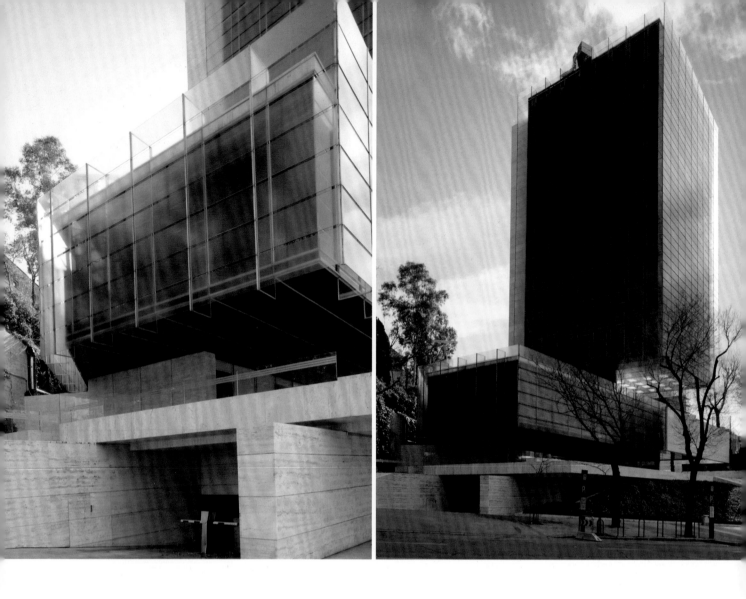

#玻璃 #複皮層
馬德里律師公會樓（Torre Castelar）

懸挑包覆玻璃皮層

DATA —————
馬德里（Madrid），西班牙｜1975-1986｜Rafael La Hoz

　　清玻璃面以背擋玻璃的構成型式包裹整個辦公塔樓，加上整個主要塔樓又自下方的底樓層朝街道方位足足懸挑出包覆玻璃皮層部分長度的一半之多，幾乎到了不可思議的懸臂尺寸量，簡直讓這個塔樓呈現為好像完全已經懸空的樣子，這得力於配置的成功與超時代的複皮層清玻璃面的處理細部。首先是主結構支撐件幾乎就是一個大尺寸結構核用以容納設備暨所有服務空間，尺寸約16×6公尺。接著朝三個方位懸凸約同量的5公尺多，而又外凸約1公尺的背擋玻璃複皮層的外層皮，則包覆所有外露的被服空間容積體，這讓我們從街道上可接近的任何部份看它時，都是穿戴著第二層玻璃面的光流體。另一個更特殊的關鍵是這個玻璃塔與其下方同樣玻璃複皮層處理的容積體根本沒接觸，而且朝大街懸凸量已超過塔身二分之一深。水平與垂直2座玻璃盒子經由懸凸樣態的構成關係，加上它們外加的玻璃複皮層調節作用之下，完成建築史上首座這種邊框朝向模糊化的建物面龐。

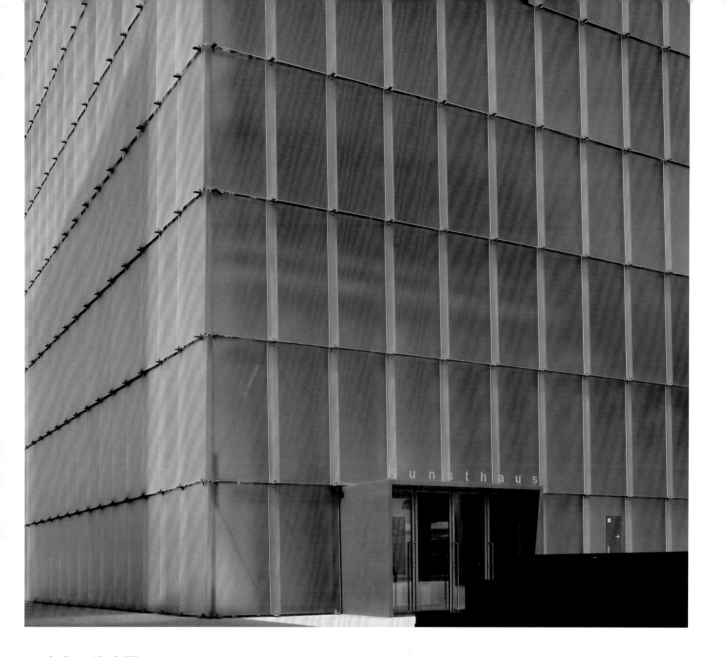

布雷根茨美術館 (Kunsthaus Bregenz)

#玻璃 #複皮層

重疊玻璃板的細部豐富性

DATA ────────

布雷根茨 (Bregenz) ，奧地利｜1989-1997｜彼得·祖托 (Peter Zumthor)

　　從來沒有玻璃片是以這等接合暨固定型式構成建築物的立面，自從結構玻璃牆的4指扣住4片玻璃角落的工法組件開發成功而大量標準化製程之後，掀起了另一種玻璃面構成表現的呆滯化，也進入了阿多諾所謂的文化工業的一環，因為它滲入了一個地方棲息場的表現面向，但是因為細部構成的一致，也就是同一性的生成而陷入表現同一的困境。在此，磨砂玻璃片經由特製的夾具，讓磨砂玻璃面以史前無例的垂直較長邊重疊的複製型式出現，而且這些玻璃片單元是以非平行的傾斜叫度相對於後方界分室內外的內牆玻璃面，由此得以克服掉過往玻璃構造牆面的平板二維性。在這裡出現了與馬德里那棟律師公會的懸空玻璃樓 (Torre Castelar) 不同屬的差異力量，同樣為玻璃暨細部構造達成的實質驚異表現向前跨了一大步，增加了玻璃複皮層表現的多元豐富性。

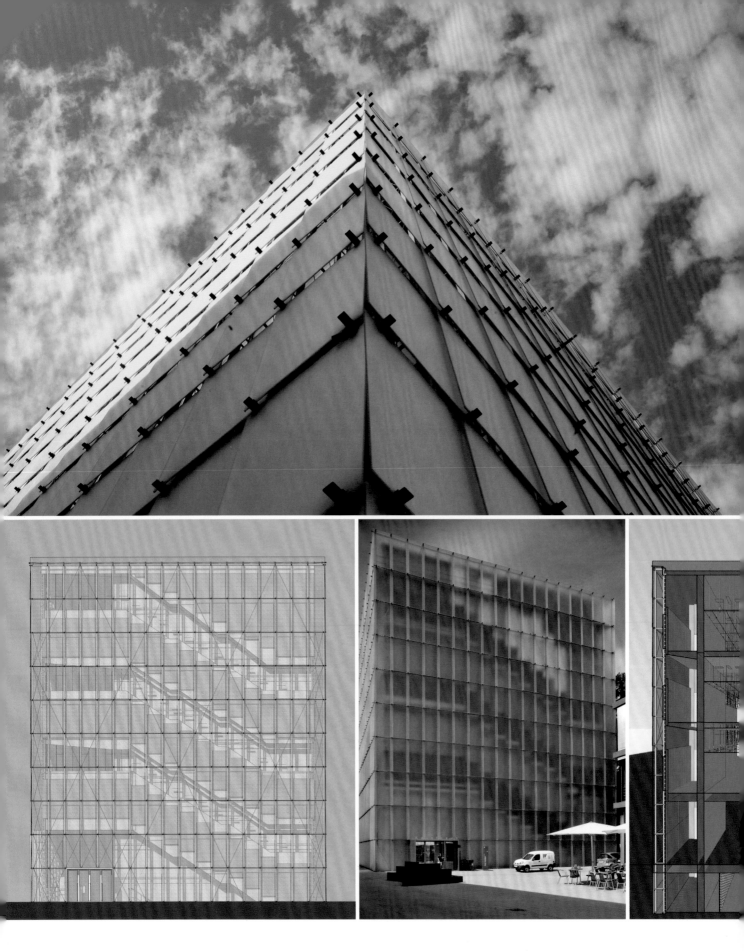

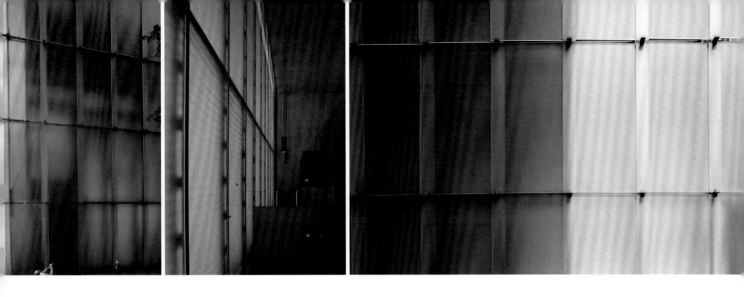

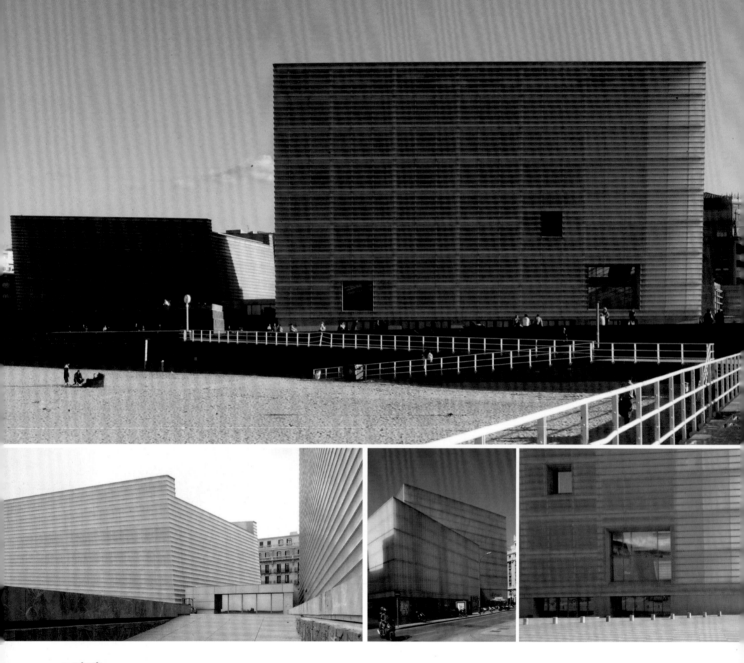

玻璃

庫薩爾演藝廳（Kursaal）

弧形壓花玻璃立面

DATA

多若斯迪亞（Donostia），西班牙｜1990-1999｜拉斐爾·莫內歐（Rafael Moneo）

　　因為兩個大尺寸的玻璃披覆面容積體的外部面積夠大，所以才得以成就這座演藝暨議事中心的透光又部分透明的訂製玻璃面的特殊效果。玻璃表面並非如一般的平板玻璃那樣的平整，比較像壓花玻璃那樣有水平線紋的存在。如此更有利於讓穿行過的陽光改變方向，以漫射現象進入內皮層玻璃之後，也因此得以讓室內自然光照更均勻。同時外觀上也難以映上其他東西的形影，因此得以保有立面的某種單純潔淨的樣態，讓人有利於把它們與前方的大西洋海面進行一些個人選擇的關聯性連結。

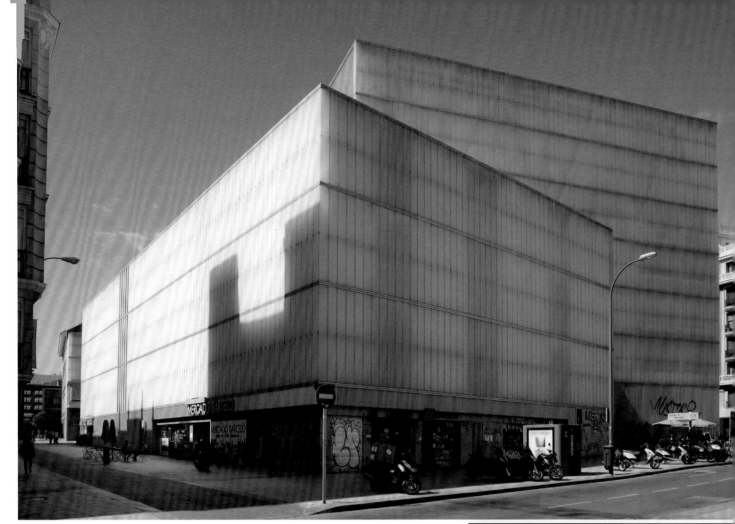

巴塞羅市場（Mercado de Barcelo）

＃玻璃 ＃複皮層

特殊又容易親近的設計

DATA
———————————————
馬德里（Madrid），西班牙｜2007-2014｜Nieto Sobejano

　　這棟西班牙傳統生鮮市場的公共設施與建築絕對值得世人的學習，因為它真實地拉近了人與地方以及人與人之間的關係，這是在以新教為主的西方國家都少見的社會建設的一環。建物立面的玻璃應該也是客製品，以相對高窄比例的單元切分三座不同高度容積體的外層，是名符其實的複皮層構造。每個水平段的玻璃單元片的上下由相對細的不鏽鋼槽件加橡膠條固定，左右之間則以不鏽鋼嵌接片固定。由此而完全避開制式化的4指爪具型的結構玻璃面的全球化樣式，同時也減少了立面單元接合點的數量，再經由玻璃的透光與少量的透明度，以及刻意不將玻璃水平分隔線與後方樓板線的重疊，反而將不同樓層板的隱線化為表面水平分隔線的模糊化投影的幻象式調節，更增添另一層的迷濛，它的玻璃面封框條已經盡可能地細線化，加上容積體兩面的交界處避開掉一般性的實體框線，讓整個玻璃容積體的重量感幾乎消失在光層之中。

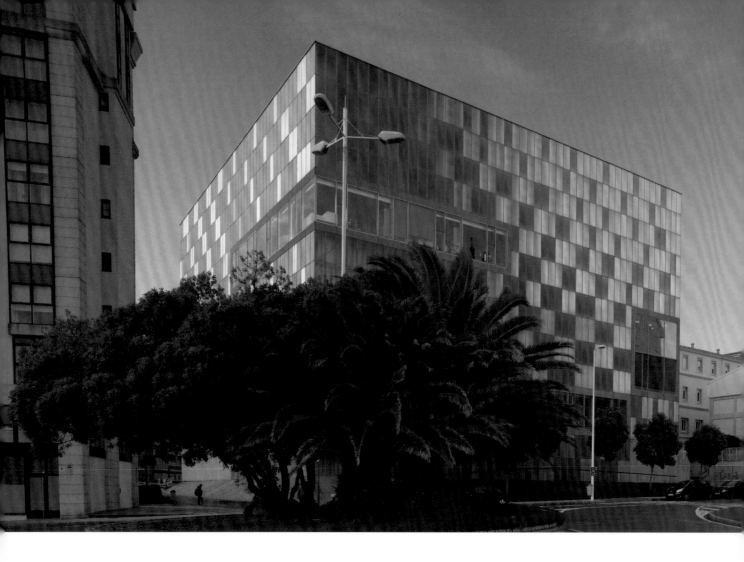

玻璃

西班牙國家科學技術博物館
（Museo Nacional de Ciencia e Tecnoloxia）

與眾不同的玻璃單元

DATA ————
拉科魯尼亞（La Coruña），西班牙 | 2003-2006 | Victoria Acebo & Angel Alonso／aceboXalonso studio

　　它是十足的一棟玻璃屋，但是又要對抗僅僅是一個玻璃盒子。因此明智地在臨街道的角落處以一個R.C.盒子框板封邊的長方容積體，把地面層的接合截斷，而且不見有柱子於這R.C.懸空盒子清玻璃牆之後，讓我們知道這個角落已與地盤脱離騰空。另一個角落同樣是建構出一處2樓高R.C.容積體，其開大口處則為主要入口。其面臨大街面上的玻璃面組成單元以兩種不同透明性為主要構成，而且以自身的法則組成，但是却無法一眼即能看出其後的邏輯規則。第三種清玻璃則只被封在R.C.封邊的框架之內。這些不同的組合讓這個玻璃面容在單純的同一單元玻璃的3種透明性的並置中，形塑出豐富的變化。真正關鍵性的因素來自於這個玻璃單元的與眾不同，它的表面是由凸出的正三角形不斷複製的立體面，因此形塑出非一般的複雜光現象。

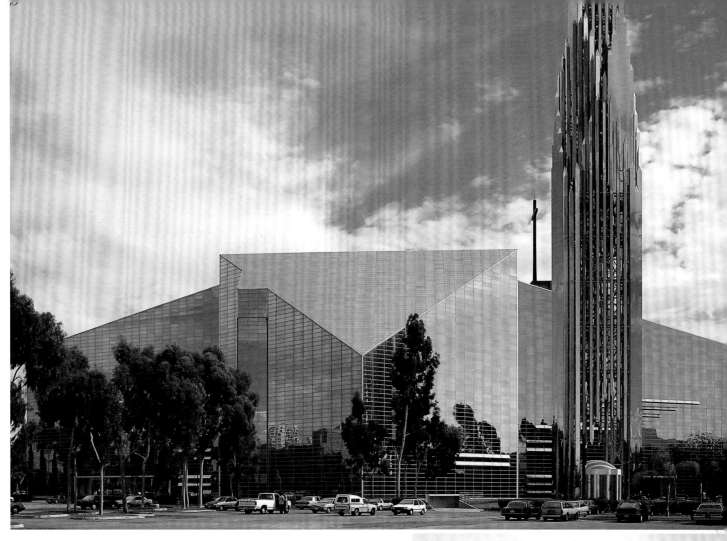

玻璃 # 不鏽鋼

水晶大教堂
(Christ Cathedral Campus)
材料與造型呼應教堂本質

DATA ————
園林市（Garden Grove），美國 | 1975-1980 | Philip Johnson

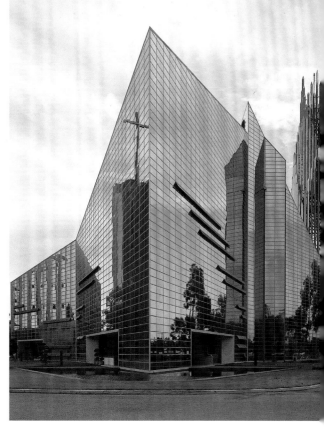

　　不鏽鋼以環繞一圈形塑出指向天空的尖塔，加上鏡面玻璃建構成的教堂，所有表面上的每一光滑處都試圖邀請光的到臨，讓這表面更加溢滿光流。八邊形的尖塔如無數的鏡子吸引著光線相內外相互折射，無限彈跳，營運出永遠重生的光耀，並且將它們的尖端帶向天空，像是無數銀白光焰直速迎向無垠深空，而尖刺的光將更提供向上推進的力道。

＃玻璃

橫須賀美術館（Yokosuka Museum of Art）

隱約曖昧的層疊關係

DATA ————

橫須賀（Yokosuka），日本 | 2002-2006 | 山本理顯（Yamamoto Riken）

　　其玻璃盒子的與眾不同之處就是從外部就可以看見玻璃皮層後方主要室內部分的白容積體，而包裹室內的容積體弧形面上的黑通口呈現出深無限的視覺感，這些東西共構出不同於一般帷幕牆面的平板型，而是建構出一層又一層的層級樣態暨序列關係。其中一項重要的細節就是那些介於白容積體與其頂部玻璃之間的支撐骨架相當地細小，因此倍感輕薄。它的另一個特色是長向立面盒子前方的水平遮陽板不僅攔腰截斷整棟建物，而且右端似乎通入林中，另一端與另一波玻璃道連成L型界定並延伸同時增生另一個外與內之間的空間層。

#玻璃

UCLA表演劇場（Mandell Weiss Forum Theatre）
有如向外匿蹤的建築

DATA
拉霍亞（La Jolla），美國｜1988 -1991｜Antoine Predock

　　鏡面玻璃長直面橫立在劇院的前方，彼此之間留設了坡道空間暨門廳空間，所以從玻璃牆前方幾乎看不見建物的存在，讓我們的視框只攝入映著前方樹林空地以及此空地林木的疊合影像，這個實景與其背像（對觀看者的目光方位而言）的疊影也就是這棟建物的外部面容。真正容積體部分的面貌就只是一些無開口的組合實體，以及一條平行玻璃長牆的坡道，以及懸在坡道上方的遮陽屋頂板，可以稱之為向外匿蹤的建築。因為其他的部分大都被功能使用所消耗掉，就連坡道也是使用功能的支撐供給物，所有的餘留都給了這道鏡面玻璃、其後方的支撐鋼構件以及坡道轉折平台延伸懸突於鏡面玻璃牆之外，提供為暫停、逗留暨觀景的平台。

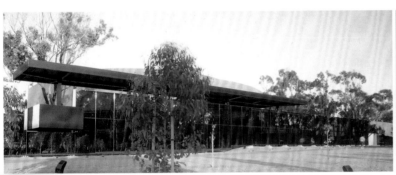 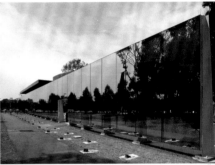

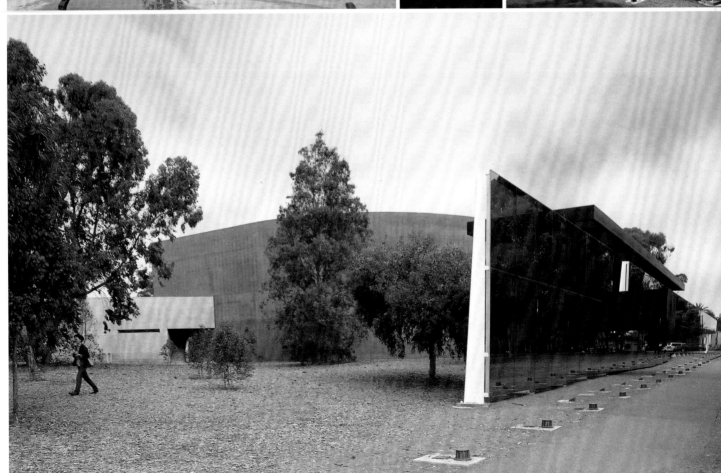

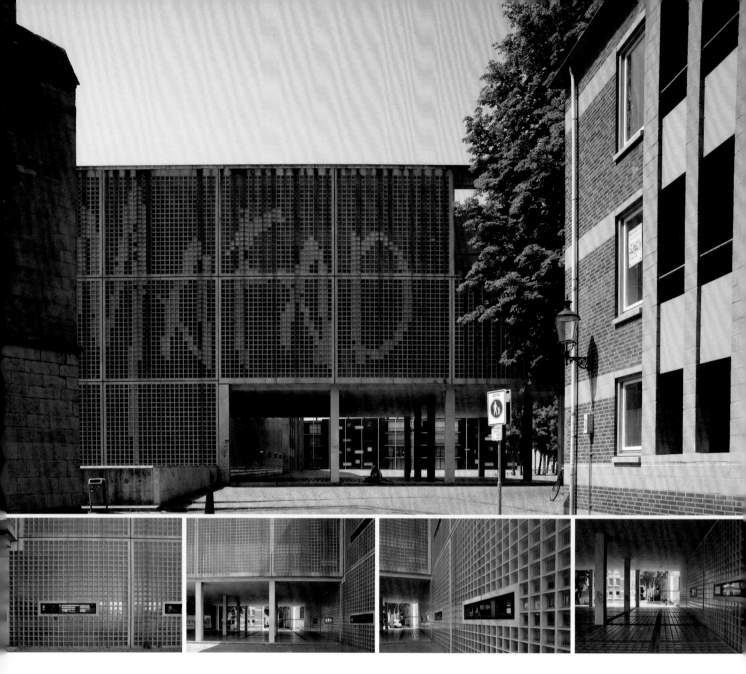

玻璃

馬斯垂克藝術學院（Maastricht Academy of Fine Arts）

玻璃磚的神奇魔法

DATA ————————————
馬斯垂克（Maastricht），荷蘭 | 1988-1989 | Weil Arets. +Wim van den Bergh

　　玻璃磚的疊砌屬性現象完全差異於磚與石塊，僅僅因為一個材料的不同，就可以形塑出如此巨大感受上的不同。這棟建物立面的與眾不同之處，就在於其牆面細節處理，讓我們感覺到它是一層外掛在主R.C.方形容積體之外的一個大框架，而且它是介於有與無之間。一則因為玻璃磚的透明性；二則因為這個R.C.大框相對地細薄，讓我們物理知識的判斷認知是近乎不可能的；三則是源自於它是外掛於R.C.實體主容積之外。這是在巴黎的玻璃屋（Maison de Verre）之後同樣純粹性的建築物，而且它的層樓地板也以同樣圖樣的玻璃磚呈現。他的R.C.薄框玻璃磚大單元複製牆，幾乎已經讓水平結構件與2樓以上的垂直柱列消隱無踪，由此而增加其容積體虛性的感染力。

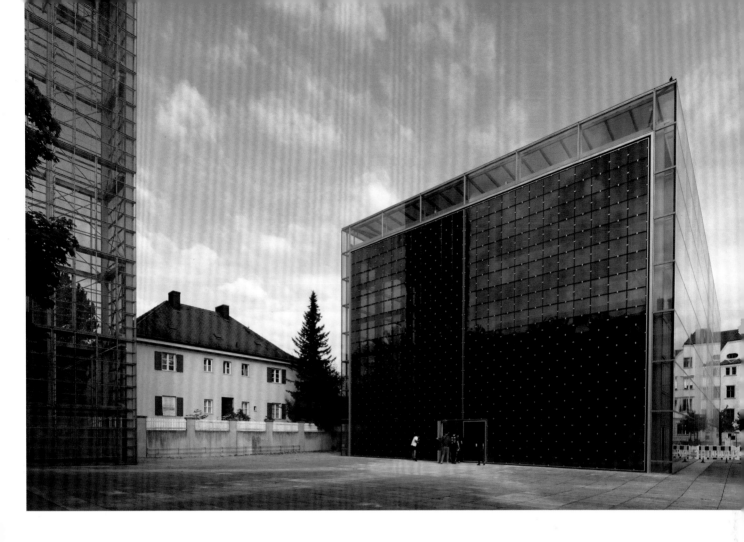

玻璃

天主教聖心教堂 (Herz-Jesu-Kirche)
調控透明度形成迷魅形象

DATA
慕尼黑（München），德國 | 1996 -2000 | Allmann Sattler Wappner

　　同樣是框架分割塑成的列格框玻璃立面，為什麼能夠釋放出迷魅的誘引吸力，而且正向立面與側立面有點不同。原因來自於包覆外觀的玻璃面的不同，正立面的格列框比較寬也不相同。正立面每個單格內的玻璃面壓印著藍色非文字樣色塊，其藍色字依舊保有某程度的透明度，而側立面的玻璃則有5種不同的透明度，愈接近聖壇透明度愈低。在這個面向內層的垂直木柵立面構造物是圍封內部座位暨聖壇區的分界牆，仍然提供微弱的透明性。這個雙層不同透明度與木柵樣式，左控著我們對這面容的感受。另一個影響因素來自於它的主殿室內並非黑暗，雖然由垂木柵包圍的空腔頂部覆蓋不透光白實面天花板，但是其外部暨與屋頂相交界處朝內一周的實柵仍有頂光（相對細窄）可以流溢下來。而且實柵朝外的立面更亮於內部面，但是穿過實木條縫隙之後仍舊可感受到內立面的薄光，就是因為這個細節讓它外觀產生透明性的變化而如此迷魅。

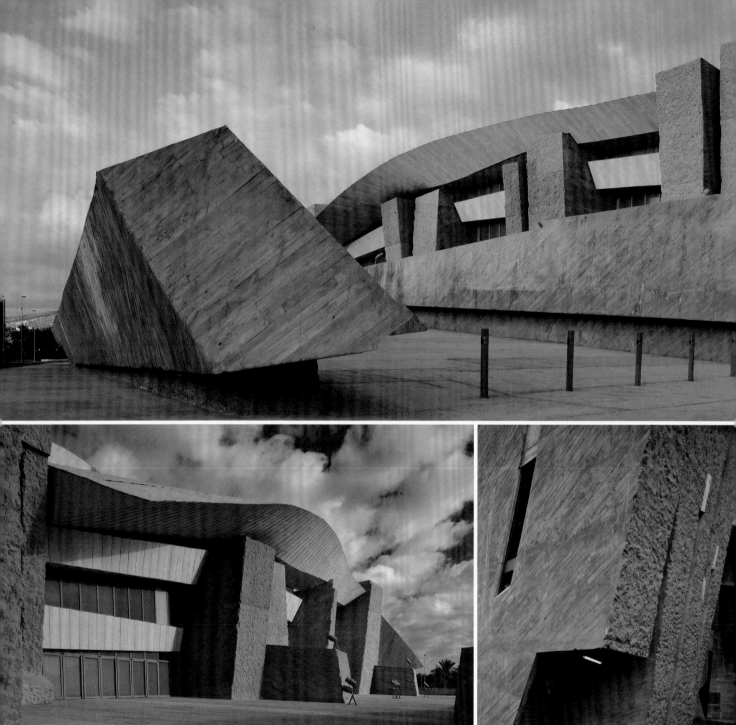

特內里費議事暨展覽中心（Palacio de Congresos）

使用材料回應地質環境

DATA

特內里費（Tenerife）西班牙 | 1996-2006 | A.M.P.

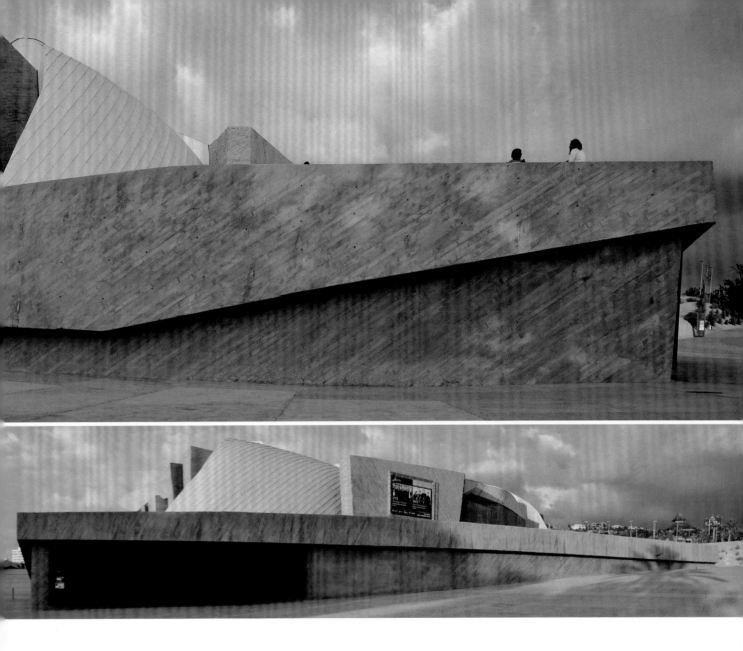

　　西班牙加那利群島位於大西洋之中，多數為火山島。這座世貿展示中心位於山坡底，建築體的型式提醒自己的棲息場就是座落在山坡岩地之上。嚴格來講，除了那些刻意留設用以採自然光照的開窗口之外，尤其是門的不得不如此的型式，否則我們根本難以把它看作一棟建築物。因為它的各個構成部分樣貌暨材料的組成與表面處理的結果，早已脫離我們對一棟建築物的認知範疇。

　　R.C.牆體模板面與表面的處理被精心地策劃與匹配，而且顏色也有所區別。模板有垂直紋與斜紋，絕大多數最外層牆面皆為斜紋，並且較暗而不突顯其螺桿孔；第二種是較寬的夾板片模板，表面比較平整；第三種是不等寬度的相對窄的水平分割條模板；第四種的牆體裸現為相當粗糙的凹凸效果，式刻意使用人工打鑿，完全看不見模板分割線，十足地呈現為整面性塊體的樣貌，同時似乎沒有施行研磨處理；最後一種是表面澆灌完成後，接著施行手工打鑿，而且刻意留下非直線的短凹槽痕。這些不同紋樣色質的R.C.牆，在開窗上避開一般型式樣的調節之下，讓整座建物無論從什麼角度望去，都無從被看成是一棟建築物，而是一堆不同大小岩塊體彼此之間不知何以地拼置聚成一體的存在。若是在下坡遠處以荒乾枯山為背景望去，你將會了然於心地會心一笑，同時拍案叫絕地讚美。

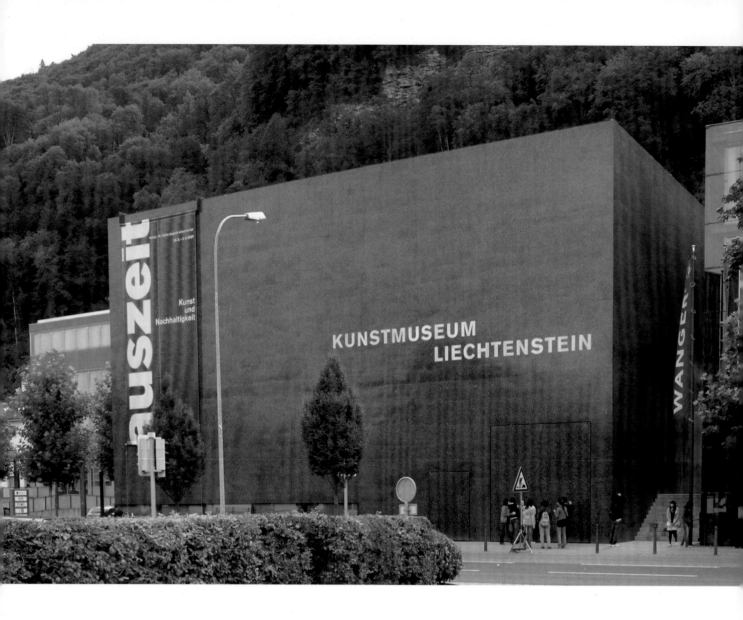

列支敦斯登美藝館（Kunstmuseum Liechtenstein）

磨石子的另類表現

DATA
瓦杜茲（Vaduz），列支敦斯登 | 1998-2000 | Christian Kerez

　　整棟建物的外觀除了主要入口向的玻璃開口之外，全面都由暗黑平滑的實體面包裹住，只要時間太陽方位角搭配恰當時，整個長向立面映貼著光散模糊的景像，就像一幅捉摸不定的抽象畫作。其實這座R.C.構造物的外牆皮層，是台灣以往運用於地坪鋪面的「磨石子」技術。不管施工當初怎麼架設與固定這些加工模具，它的平整光滑讓光線得以附著而流淌於其上，並且將毗鄰的建物暨街道景象得能夠帶到它的面上，而印染出一處可以燃起另一重想像的光流面。

＃R.C.

梅里達議事暨表演中心
（Palacio de Congresos de Merida）

拼置預鑄板形成圖樣

DATA
梅里達（Merida），西班牙｜1999-2004｜Nieto Sobejano

　　繼米格爾‧菲薩克（Miguel Fisac）、哥特佛萊德‧伯姆（Gottfried Böhm）、恩瑞克‧米拉葉（Enric Miralles）等人的預鑄混凝土牆的開拓之後，這全數使用壓印著這座義大利境外羅馬古蹟遺址最豐富城市古代地圖的演藝廳立面，經由簡單容積體的幾何直面的優勢，裸現出一種陌生又熟悉的今古交融的奇異力量。這是首次運用預鑄R.C.地圖樣牆披覆全數外皮層的建物，由於不同地圖樣只是屬性種的最小差異，其單元板覆面的原則，就是不要在近距離視框裡出現複製拼置圖樣的出現即可，否則將產生與簡捷幾何體附著的手感對峙的力量。其結果讓人乍看之下會認為每片似乎不全數相同，即使細看之下也無法在短時間的幾分鐘之內清楚判讀出有複製的單元板存在。這些R.C.浮雕古地圖預製板複皮層，把所有的垂直面緊密包裹住，在一個間隔距之外轉而朝向無數刻印線的圖像性釀生，好像滿佈皺紋的老者面容。再跨越一個間隔距之外，看不見細刻線的時候，卻裸現出它簡直幾何體的力道，猶如巨岩塊的老古之時就已經陪伴於臉上遠久的形態樣貌。

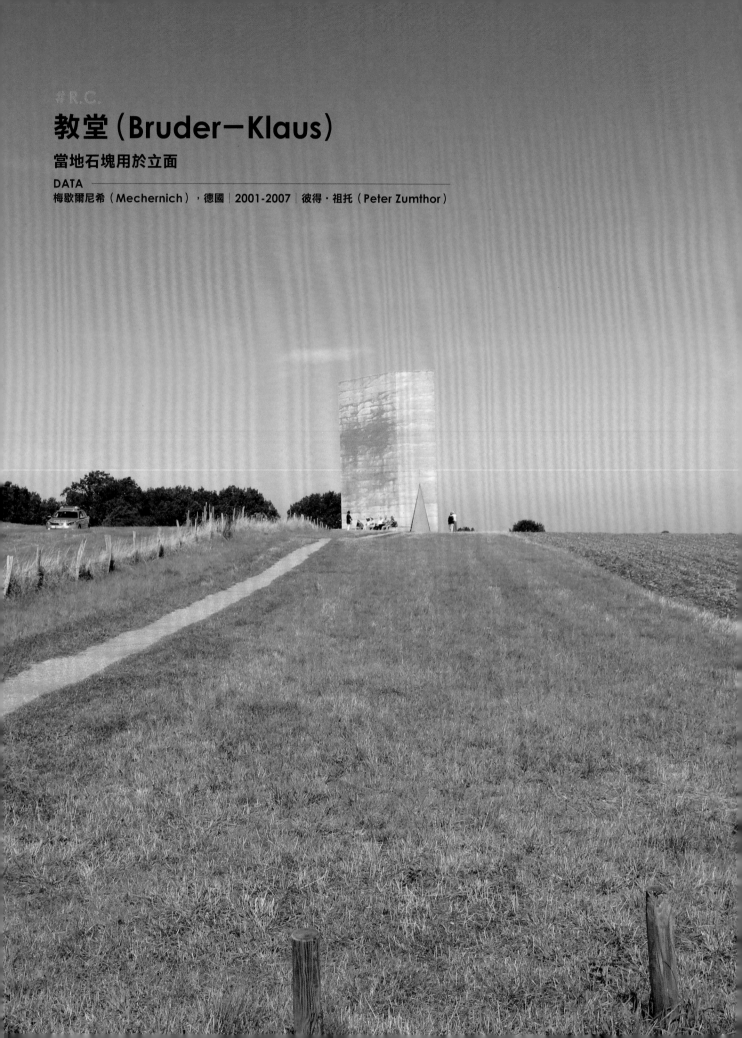

教堂（Bruder-Klaus）

當地石塊用於立面

DATA

梅歇爾尼希（Mechernich），德國 | 2001-2007 | 彼得·祖托（Peter Zumthor）

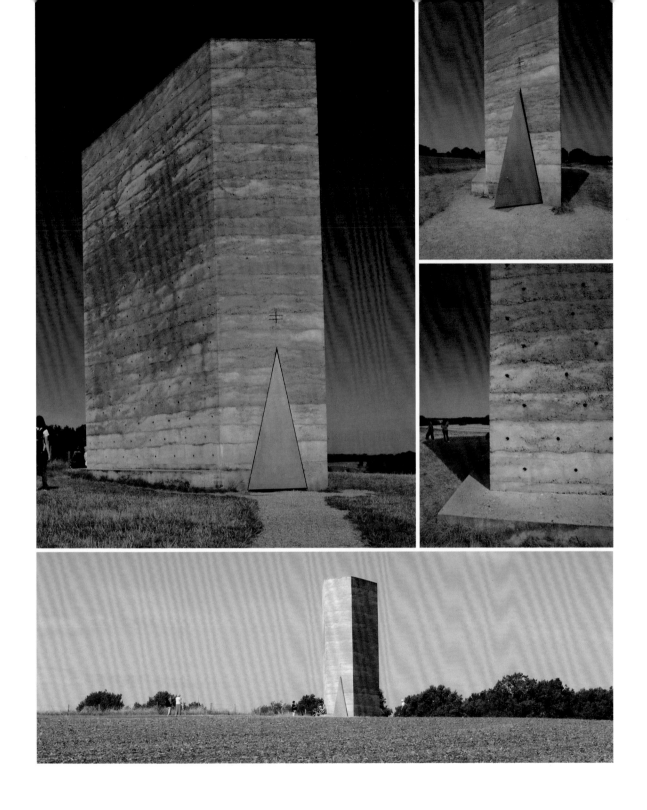

　　除了開口面向出現了一般根本不可能選擇的三角形的門，而且是最簡單幾何形的門扇板封在牆面之外，其餘所有的牆面都是相同的，完全因為對稱三角型切口門劃定正向立面。這裡牆體的構成自有其特別之處，在於全數都是經由很多次的現場真實摻入當地地層石塊搗碎的骨材，於現場組立以實木幹塑出特殊透天井口型，以及平整直角方體模板之後澆灌成體，刻意讓牆面裸現出不同時間澆灌施作組成料的差異，而且嚴格控制漿體水灰比，讓不同澆灌次的接合線去直線化，最終得以完成這貌似自然岩層紋理的R.C.牆，內部模板牆立面更特殊，也算是建築史上的第一次出場。

織物

於爾根·克萊默室內建築師事務所 （Jürgen Krämer GmbH）

多耐久與用多久的思考

DATA ——————
盧思特瑞（Lustenau），奧地利│1998-2000│Dietrich/Untertrifaller

　　這應該是當今使用塑合材料印刷布做為建物主要立面的作品，它真的將複表層材料選擇的時間耐久性因素的考量以及其表現性往前推進了一大步。與UCLA臨時性圖書館揭露出同樣的問題，也就是建築物的使用期應該各有差異。這不只涉及經費與材料應用層面，同時也影響表現性與環境的調節問題。在這裡，它展露出複皮層的無限可能，不僅可以達成自我表現的期望，同時也可以參與對周鄰環境進行調節或調解的效用。這種材料的好處是成本相對地低，而且圖樣的選擇性高，加上現今塑料布的耐久性也增高，因此有著太多的可能性可被發掘。

#織物
龍古大學美術館
（Ryukoku Museum）
回應當地建物的垂簾形象

DATA ————
京都（Kyoto）日本 | 2008-2011 | 赤木隆＋下坂浩和／日建設計／NIKKEN SEKKEI

　　沿大街立面選用水平放置的實木條柵做為複皮層，而且刻意不上那種呈現為中度墨色特殊防腐漆，以保有實木的原色而避開傳統防腐施作必然呈現的灰黑。最主要的目的應該是為了傳統日式民居與禪院常用的竹簾子形象的凝塑。這個形象的確立，讓整座外皮層有意無意之間讓人絕對察覺得出來那道柔軟曲弧面，承接了傳統竹簾的那種反僵直特性。若缺少了這道曲弧的形塑，它的形象將立刻從垂簾轉為實木條格柵硬質的木造物。

織物

賽雷納新鎮議事暨表演中心
（Palacio de Congresos）

繩線構成建築皮層

DATA ─────────
賽雷納新鎮（Villanueva de la Serena），西班牙│2014-2017│Luis Pancorbo, Carlos Chacón, Inés Martín Robles, José de Villar

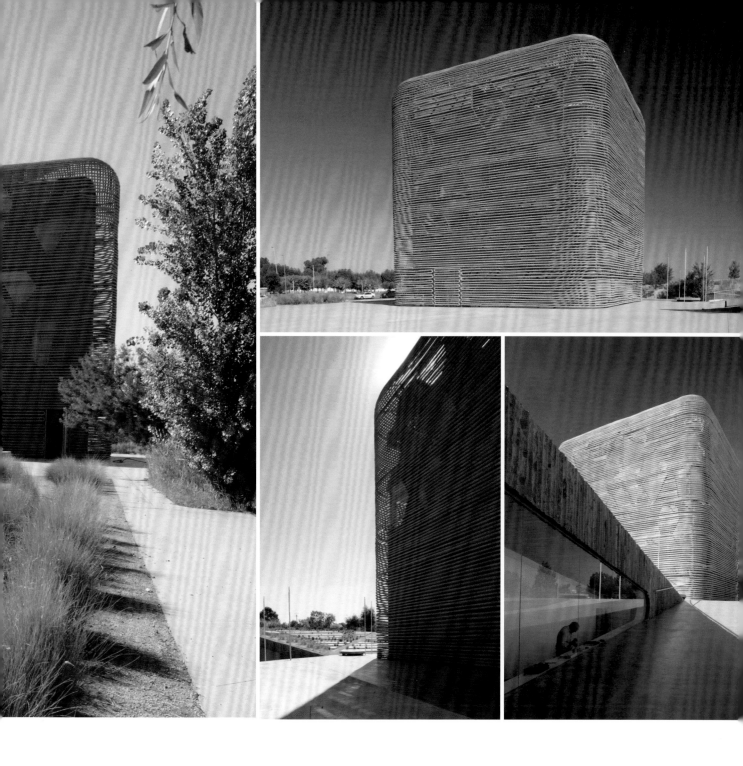

　　這個表演廳舞台外觀的塔形物，無與倫比的特異性成就了它在當代建築史上首次出現的標記，又再次打破我們對所謂建築物的認知邊界。織物被編織出的一次性材料，根本是被排除在建築外立面的材料，竟然可以在這裡形塑出一處透明性隨陽光更迭的空間，同時實踐了那種難以夢想的纏繞誘引出來的迷眩。繩線是一種老古的日常生活材料，只是今日大多被膠帶代替掉而被多數人遺忘。即使在熟悉的日子裡也沒有人想得到它可以成為建築物的皮層材料，而且以同樣意想不到的尺寸出現，如此才能保固它的使用期限，所以它之所以讓人難以忘記，不只因為與繩線使用的纏繞基本圖示關係吻合，同時又來自於多重意想不到引發的雙重爆裂的記憶交纏。

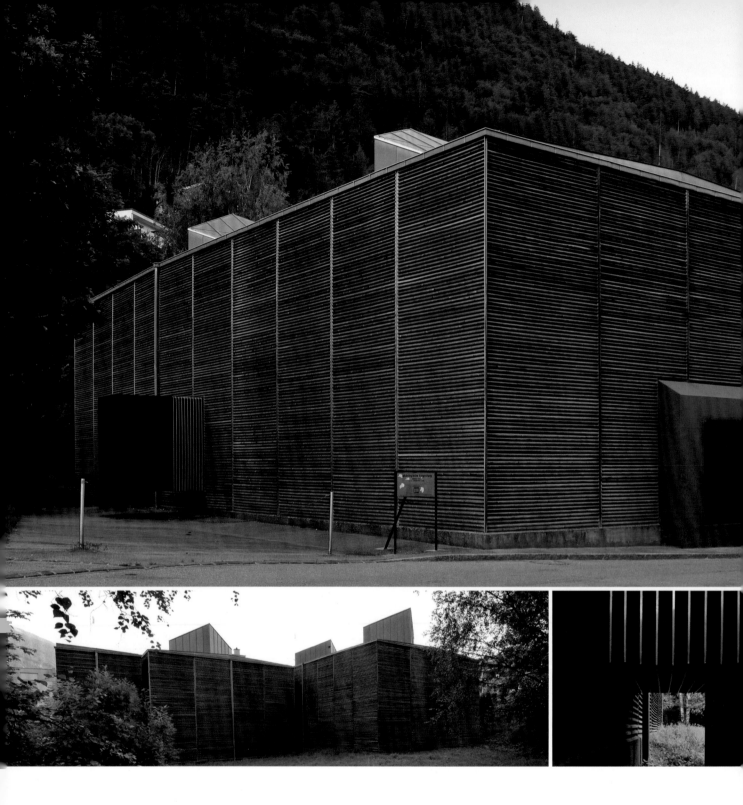

木

羅馬遺址保護設施（Shelter for Roman Ruins）

木條的迷魅展現

DATA

庫爾（Chur），瑞士｜1985-1986｜彼得・祖托（Peter Zumthor）

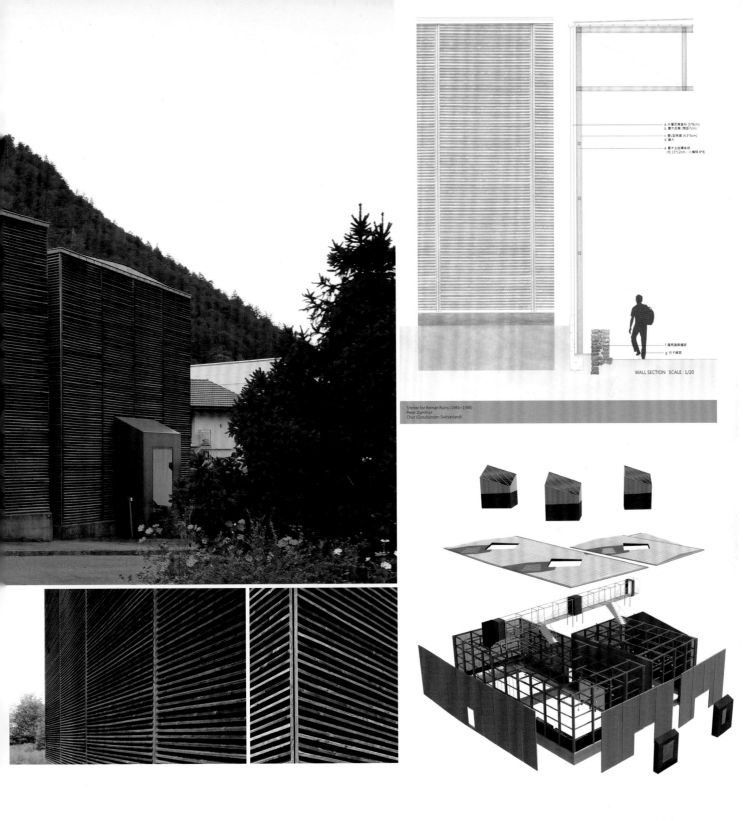

Shelter for Roman Ruins (1985~1986)
Peter Zumthor
Chur (Graubünden Switzerland)

WALL SECTION　SCALE : 1/20

　　相對纖細的斷面切斜以止水的實木條水平柵立面，在外觀上將後方垂直結構件隱藏於無形的成效，得利於水平木條之間間隔的精準性，因為它除了如實地把雪雨排除於外，同時也讓室外的目光快要穿不過這些木條間隙之間，實際上創造出能穿越過的迷魅尺寸。這些斜置切成相對細長非直角的平行四邊形水平木條的毗鄰上下之間的絕妙小間隔，讓雨進不到室內，卻又讓人的目光好像可以穿透過去，但是又不可能看清內部。當夜晚時分室內點燃暖黃的燈光時，也是它展現特有雙重立面魔力的同時，此刻的外皮層將轉為無數水平線前景，暖光照落的處所，將被刻印在這些無數黑線的身後。

木

瑞士弗林肉販店（Mazlaria Vrin）

開發木料的各種可能

DATA ————————————

弗林（Vrin），瑞士 | 1994-1999 | Gion A. Caminada

　　實木在建築的運用早已有數千年之久，到底還有沒有新的構造型式不只可以滿足使用的真正需要，而且還可以延伸出表現上的需求，到底還有沒有可開發性？永遠是值得探究。在這裡，實木條被當做砌體單元看待，以上下排之間留設與實木板條同寬的間隔，並於不同的交接角落呈現實木條交錯的型式，同時在間格之間開設相對細長比例的小窗口，以此製造出以往木造實木牆面容未曾有過的陰影變化；並且還有另一種實木皮層的構成型式，也就是實木板片彼此形成無縫密接無陰影的面貌；有些處於屋頂下方牆上緣的部分，以固定水平百頁朝下斜抑的通風遮雪板，這些部分必然投射陰影以形成至少兩種差異同在一座建物牆上的比較，而且在交角處形成另一種細部差異的呈現，以讓立面有三種以上不同的構成。

塑料

梅里達青少年公園
（Young Factory of Merida）
塑化浪板的精緻運用

DATA
梅里達（Merida）西班牙 | 2006-2011 | Selgascano

　　整座建物的結構鋼骨件幾乎快進入隱沒消失的視覺性當中，所有的覆面材料全數是透光又中低量透明的塑化小浪板，建構出難以言喻的輕盈暨無重量性，並且經由形貌上的曲弧形化而增生出強烈的流動形象。更強烈的表現性，在於光色的現象。由於相對輕量結構件的被隱藏，這些帶色透光又具有近20％透明率的曲折面形成強烈飽和色光吸貼於面的現象，而且是呈現為透體的流動又暈染散開的光質現象。

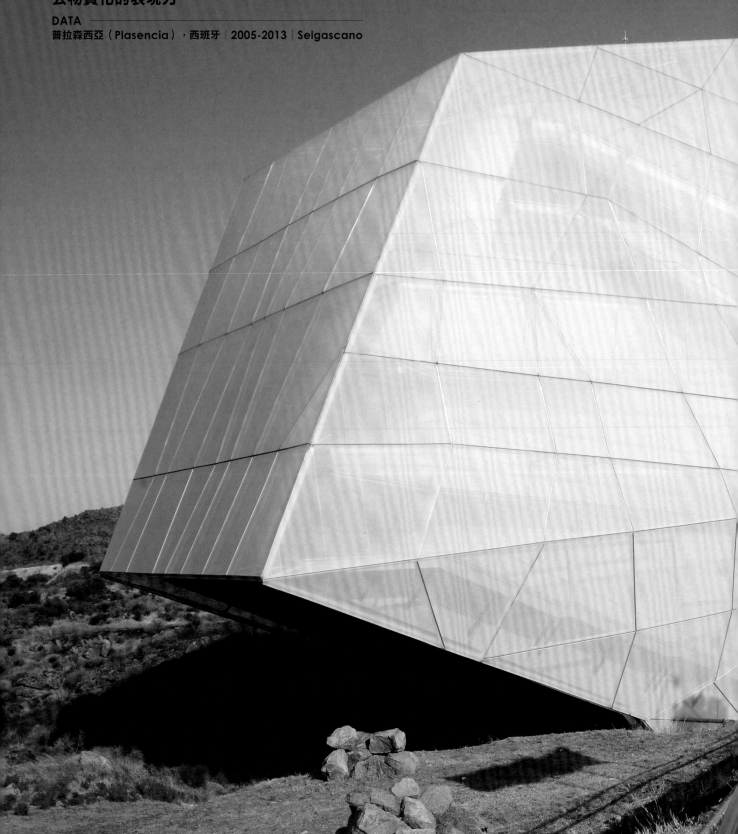

普拉森西亞議事暨演藝中心
(Palacio de Congresos de Plasencia)

去物質化的表現力

DATA

普拉森西亞（Plasencia），西班牙 | 2005-2013 | Selgascano

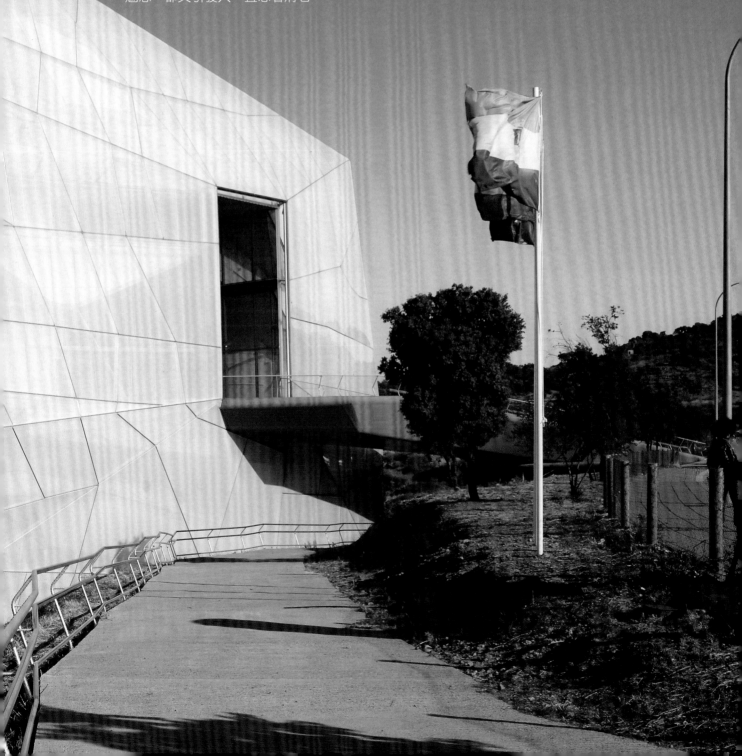

「夜晚發著光的多面體」應該是當今這座建築實至名歸的封號，連今日最清透的玻璃建物都無法與之相抗衡，它呈現了一種完全屬於光的結構空間構成型式，讓我們視框圖像盡是流溢的光。因為要捕捉光流才要讓這種塑化材料完全地撐挺開，任何列格型式空間桁架結構系統都將徹底地阻撓光的自然溢流。它幾乎達成了一個絕對真正具有解放力的光流表達型式，只要一個社會人可以謹守一個低限度的律則，這種材料的此種表達不僅超越玻璃及其限制，同時朝向一種去物質化的表現生成，一種光的運動態的解放。由此也有可能引發當今建築在某個面向的解放，這也意味著一種新語彙甚至新語言的到來。它所流露出來的透光與透明性都挾帶著目光難以看清的迷魅感，卻又引發人一直想看清它……。

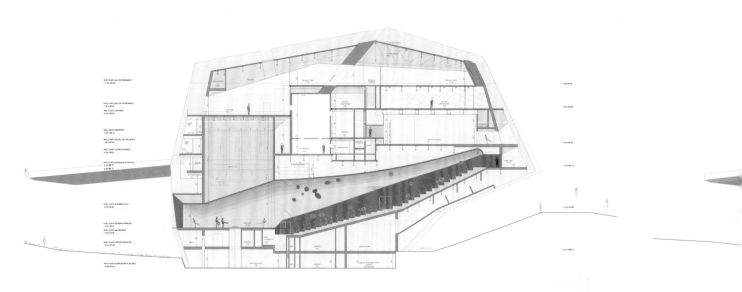

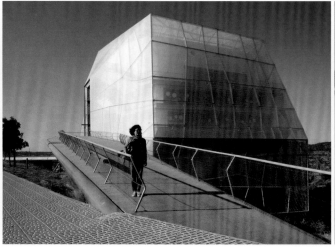

Alzado Oeste
e 1:150 cotas en mm

Plus 2
Landscape
與地景融合

一塊基地的樣貌屬性，早在建築物建造之前就已經存在。自然地理地貌的既有形態，更是所有人造建築物的先驅，它具備非人為的形象力量，在生活中常被許多字辭語句用來形容，例如山嶺逶迤、孤石斷崖、翠綠山谷、嶙峋海岸、乾燥荒蕪等等。當建築形體或空間內涵融入基地的地理地形而衍生出特有的空間現象，就會引導出相應的感知。在適切形式回應地理地形的作用之下，被置入空間的物質構成元件會轉入形態的變異而鬆動，相對地轉移了人在生活場所的慣常規範狀態下對空間的認知與感受。事實上，任何建築上真實的探索，都必須面對地球的自然環境、人為建構的環境質紋、歷史與傳統、身體感知的現象、建築語言的問題、建築空間細部構成所牽引出實質表現的問題，以及對秩序與混亂之間最深沉的體悟所衍生的意義等問題做出回應，才能抗拒流行的消耗以獲得人在當今複雜混亂環境脈絡中，經由建築語言的力量誘導行動中的身體與心智，激發一種黏著，即梅洛龐帝（Merlean-Ponty）所謂「肉身」的「親近感」，召喚出身體與空間客體相互為主體的密合。

（由左到右，由上到下）葡萄牙陸茲博物館、德國萊茵河畔魏爾三國環境（中心LF1）、日本香川縣直島美術館、日本香川縣直島美術館分館旅店、日本橫濱大棧橋碼頭、日本淡路島本福寺水御堂、日本兵庫縣兒童博物館、日本熊本縣裝飾古墳館、日本山口縣周東町文化會館、日本大阪府飛鳥博物館、日本岐阜縣大學影像工房、西班牙比戈大學圖書館、西班牙塞維利亞博覽會科威特館、瑞士日內瓦歐洲足球總會、法國巴黎埃夫里主教堂、義大利隆加羅內紀念教堂、荷蘭代爾夫特大學圖書館。

瓦爾斯溫泉浴場（Therme Vals）
融入周圍地景的石條皮層

DATA ———————————————
瓦爾斯（Vals），瑞士｜1990-1996｜，彼得‧祖托（Peter Zumthor）

　　石材被處理成像不同厚度實木條疊砌的構成型式，應該是建築史上首次出現的砌石型，其真實的構造關係是以R.C.為主要結構體，石條只是它的外皮層。嚴格來說，它就是雙層牆的建物。因為這些石條都相當厚深，以至在牆面交角處實際呈現給予人厚實的樣貌，雖然並非古典的大石塊砌體的樣子，也是要避開傳統的石砌牆形貌，才有可能朝向自然水流衝、切與磨出石壁的那種特有長條線型的質性，這種真實地質紋理的裸現在台灣太魯閣峽谷清楚可見，是可以與之相對映的絕佳範例。因為要錯亂眼睛的判讀，所以刻意讓石條的厚度共計三種，同時以不重複兩次以上的圖樣如：大中小／大中小／小小中／大小小／……等錯位方式鋪設全部牆面。當我們幾近貼身而行的近距離感知錨定，仿如深入奇異的岩層峽谷之地……。

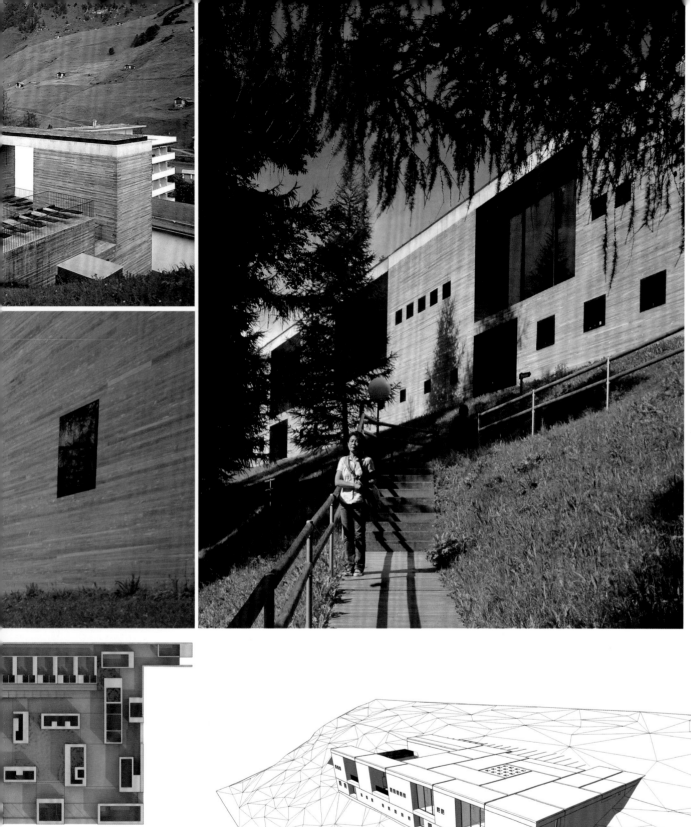

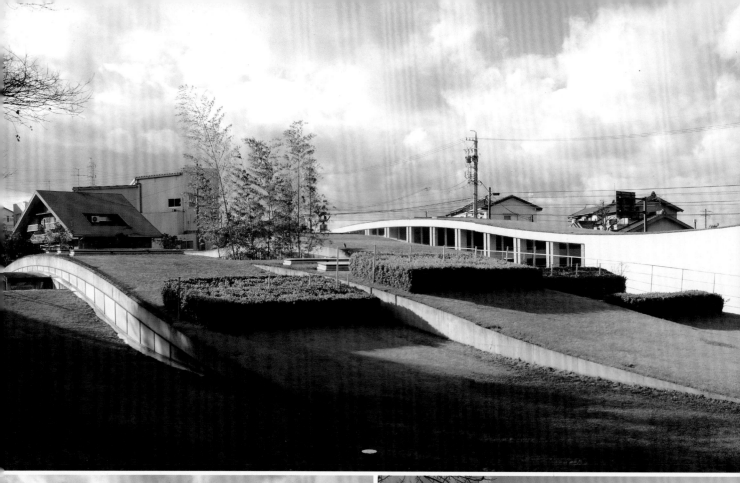

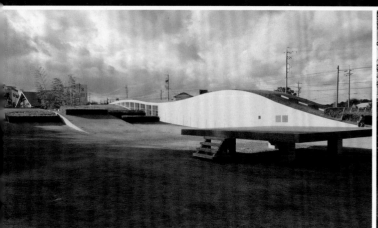
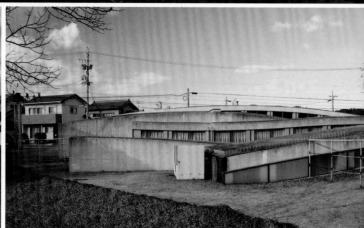

新美南吉紀念館（Nankichi Niimi Memorial Museum）

自然與幾何共同的語彙

DATA ───────────
半田（Handa），日本｜1991-1994｜新家良浩

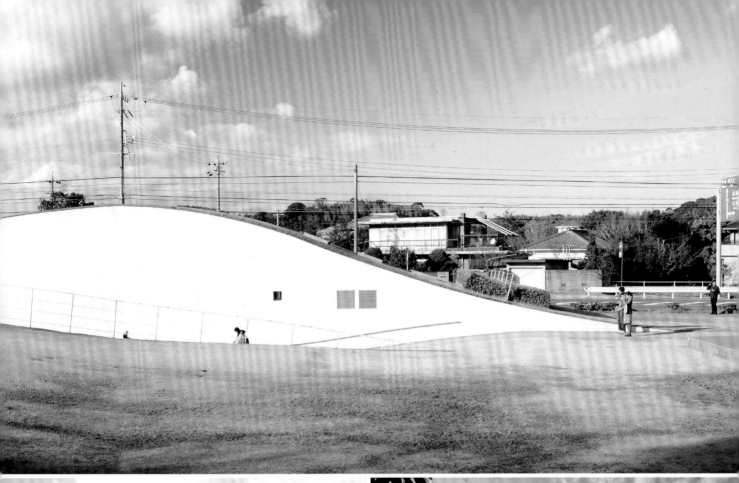

　　共計6道起伏的曲面弧形綠草坡地，就像是風吹過長草地引起的力量作用之後的現象呈現，因為建物空間容積要被確定化就必然要面對幾何學的最後勾勒成形，這就是圖像能存在成為世界構造最基底元素之一的呈現，這與建築物的生成是共通的，同時與自然存在事物現象的被心智捕捉所使用最簡易有效的圖示描繪，同樣是借助於幾何的凍結時間力量作用的投射簡化呈現。因為基本圖示與概念圖示的共體而被共享，所以以它為形塑的依據而衍生的建築面容，似乎不需經由任何解釋就能直指人心。從另一個側向也似乎直指襄呂克 南西（Jean-luc Nancy）所講的「共通體」披露的可感型式。形象的力量來自於對自身的不在場而得以增強其力道，卻是企圖以簡潔越過思考的它樣的一種藉圖呈現，盡全力讓我們拋棄其他的相關而只看見純粹的那種它，感受到它在無形的空氣中的直接性，但是在進入一種熟悉之後，轉身即消失無影，把我們留在一處恍如迷失境況裡釋放出來陌生的熟悉性之中。

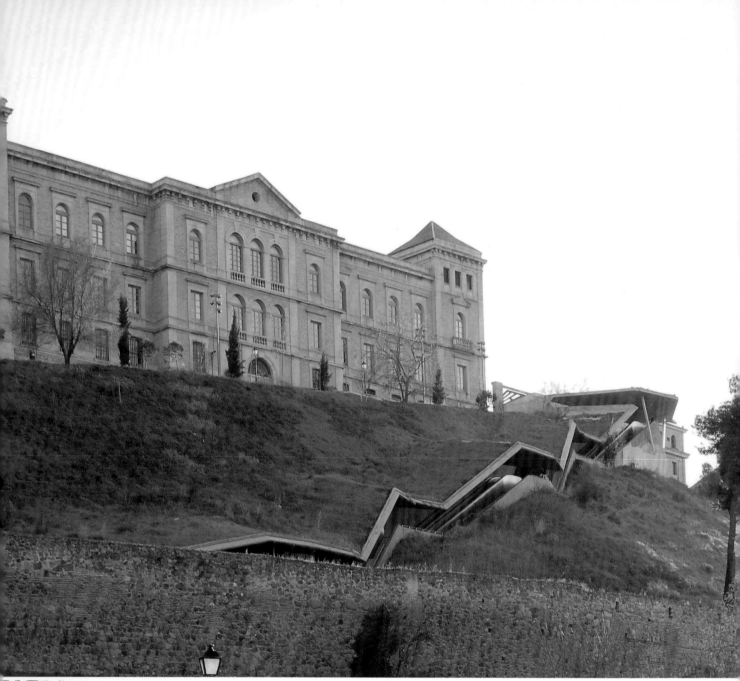

托利多公共電扶梯
(La Granja Escala tors)
嵌入坡地的梯空間

DATA ——————————
托利多（Toledo），西班牙 │ 1997-2000 │ Elias Torres

　　當我們使用幾何學為工具來描繪自然山岩或綿延山巒與串結的坡丘等等地理形貌時，其結果不是被簡化的連續曲線自然地取代，就是由一系列折線所組成的圖像替換掉。此外，這些地理地形的構成材都是堅硬的固態物，相對應於這個屬性之後，折線的描繪力更優於曲線，最後經由切割山坡岩盤塊形構出來的電扶梯暨樓梯共構空間裸露出來的形貌，就是由一連串的折線把岩塊切割出無數的折板面，以線與線相交共用的方式，並且又改變斜度以順應坡度變化同時修正方向攀折而上，由此方式形塑出建築史上獨一無二的電扶梯暨樓梯嵌合入坡地的建築空間。它全數由幾何折面切割定位塑形，藉由基本概念圖示的吸附而得以嵌合於自然坡地之中，讓它自身與自然地塊併合，而自然而然地也就是將它視為自然，這是圖像特質與形象生成合而為一的精妙作品，因為形象在此也是結構構成的一部分，交纏於一種我們心智可感可認辨出來的共通之間。雖然它必須要在實在界中定型，由此尋求對外在性邊界的非贊同式施行調節，才得以在對著一個地形必然施放的界限建構出兩面性的共同支撐。

加利西亞文化中心（City of Culture of Galicia）
類比地理型態的建築力量

DATA ————
聖地亞哥‧德‧孔波斯特拉（Santiago de Compostela）｜1999-2011｜彼得‧埃森門（Peter Eisenman）

　　艾森門力敵群雄拿下了名噪一時的國際競圖，當夾板製的模型穿戴著地理形貌的外衣，而得以融入周鄰背景起伏的山巒之中，因為它自身也成為這裡綿延無止盡大地的前行山巒而已，十足地披露出地理型態的類比力道。不僅如此，它所看見的建物量體刻意切割成的不同路徑，將它投映向古代朝聖路徑的疊合性關聯。在離此一段距離之外的遠處凸隆的山巒，身形仍然與建物映射出來的圖像聯手釋放出概念圖示直接投映的作用，加上與背景山巒在空間上的臨近性，讓這個如山巒起伏的形貌更加強烈。至於近身所見的立面細部，卻因為艾森門依舊將他自身發展的列格系統的複雜性加諸立面暨室內的一切分割呈現，十足地與曲面形貌的地理學容貌相互對抗而衝撞出對立的裂口，也因此而快速地阻擋了人們心智上對地理形象衍生性的想像聯結。或許這就是設計者想要達成的目標，而不是讓人掉進擬像的境況。

盧戈歷史博物館
（Museo Interactivo da Historia de Lugo）
攝影疊像的視覺連續性

DATA ————————————————————
盧戈（Lugo），西班牙｜2007-2011｜Nieto Sobejano

　　生鏽的鋼板，大概與銅板一樣是最被時間積澱玷染的金屬材料，甚至越過大多數的物質材料，與老而堅挺的實木塊以及磚石同一，都可以烙下時間的印跡。如今人類的技術卻可以加速這個過程，對表現性而言是一件好事。至於選用不同表面構成的鏽金屬材料，也是借用意識型態驅使之下的閱讀暨心理感知的預期效應，只要涉及表現就脫離不了意識型態的驅力，這完全應驗了馬克斯所說的：雖然意識型態已被揭露，但是它依舊會不斷地運行下去。因為人已經脫離了基本生存境況的威脅。雖然布希亞（Jean Baudrillard）在其著作《物體系》中早已明白地告訴我們，所有材料的身體暖意都只是心理學式函數關係的幻象投射而已，但是它就是照常運行地有效。所以鏽鋼材黏著住時間的形象依舊是所有金屬材料之冠，因為再也沒有其他更經濟的金屬有如此的效果。所以關乎到「歷史」性的博物館，使用鏽鋼材更容易讓人掉入過往時間的渦漩之中。在這裡地表青草地上凸出來呈散置又群聚的構造物，在我們斜目而視偶然瞬間，仿如西方古代石砌建物遺址地上的殘牆斷垣以及一些孤立石柱群投映的成像。

葡萄牙國家體育訓練中心
（Centro de Alto Rendimento de Remo do Pocinho）

順著山丘起伏的折板型式

DATA
Pocinho，葡萄牙 | 2008-2014 | Álvaro Fernandes Andrade

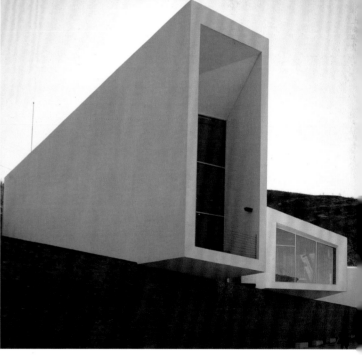

　　葡萄牙國境東北部分盡是由起伏不定的山丘組成，這塊基地由山坡腳處向上延伸約160公尺長，建築物與曲折的斜坡通道全部是由折版面組成，而且是貼著坡地地盤建造。因為要突顯這些容積體自身與背景的對照而塗成白的，若全數牆面都使用如主門廳空間底層的當地亂石塊砌體，那將會讓新建物完全被吸附進這處已經顯得荒蕪的小偏村山坡之中而如同消隱無踪。在這裡，整座建物的面龐就是順著地表一路彎折綿延斜面板型式的新地平天際線鋪陳於山坡近底處，十足地映射出人類心智對地形認知基本概念圖示與將坡地地塊轉換生成以幾何學印樣替代的圖像型吻合，這讓我們願意把它當作坡地的一個部分來看待。這座建物既然利用了圖像性的特質，如果全面性地貫徹到底，就是連垂直牆也替換以折板面的構成，那將讓它與坡地地理的圖像化投映完全真正地合而為一。但是，這並非設計者的原意，因為那將會全然失去人參與自然地建構出人之所以為人的低限度呈現。

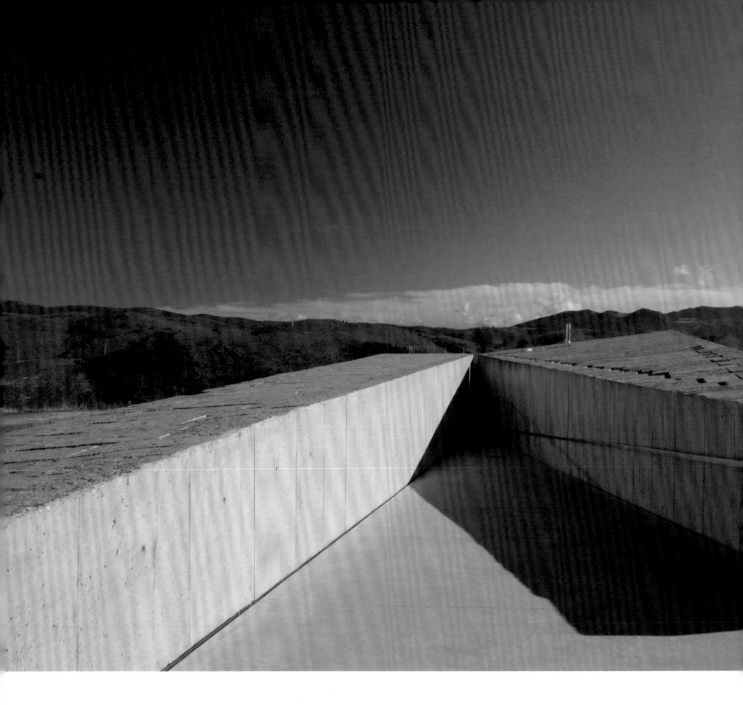

史前壁畫博物館
（Museu e Parque Arqueológico do Vale do Côa）
有如巨大岩塊的類穴居空間

DATA

福什科阿新鎮（Vila Nova de Foz Côa），葡萄牙 | 20XX-2009 | Camilo Rebelo e Tiago Pimentel

　　史前壁畫區就在河邊不遠處，位於丘頂平台地上方的博物館建物，或許可稱為不像穴居建築同時又有類穴居空間氣氛的公共建築物裡最具代表性的作品，這是一棟所謂一般的形體與立面都已消失掉的典範。或許有那麼一點點相似味道的作品就是普瑞達克（Antoinie Predock）的新墨西哥州自然生態教育中心，在主入口面向的建物容積體立面幾近全數埋進土層裡，只有一隻如涵管通口的圓形口，成了主立面的唯一可辨識為相關於建築物的東西。除了相似於埋在土層內的建築之外，這座幾乎全向地裸露在地層面之上的一塊巨大岩盤塊的博物館，幾乎快要成就了無立面、同時甚至連建物入口門都消失掉的建築史上的首例。在90%的面向上，這座博物館就是一塊被一道長直裂口分割成不均等兩大半的巨大岩盤塊，它似乎將建築物傳統概念上的立面表層性徹底地清除殆盡，但是也因為如此，卻回響著一種無聲勝有聲的超強表現性，它不僅遠遠超出我們的認知與想像，同時又回彈出一股莫名無功利的喜悅，一種無關乎資本主義世界利益交換式的喜悅，完全與藝術鑑賞的純粹性喜悅合而為一。從物體的建築學唯物主義的角度來看，它根本已經進入比岩石還更岩石相貌的種屬，相繼於聖地牙哥德孔波斯特拉（Santiago de Compostela）音樂學校（Escola municipal de musica）的粗糙原石切割砌體面更加「原石」甚至又向前跳躍了一級，而且與AMP在加納利群島首府的世貿中心（Magma Arte & Congresos）表面刻意刻鑿的同樣R.C.巨積體型牆面更多了一層抽象卻又真實的雙重屬性。

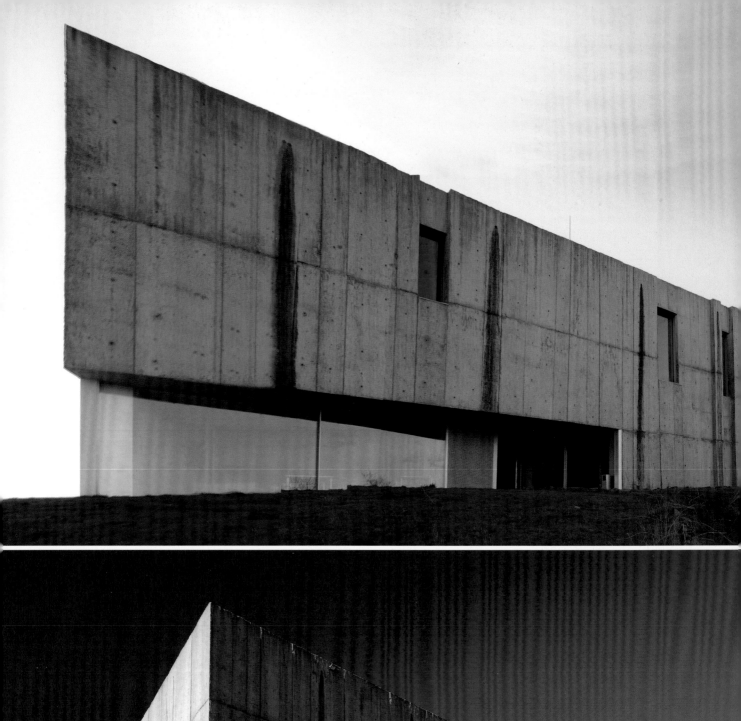
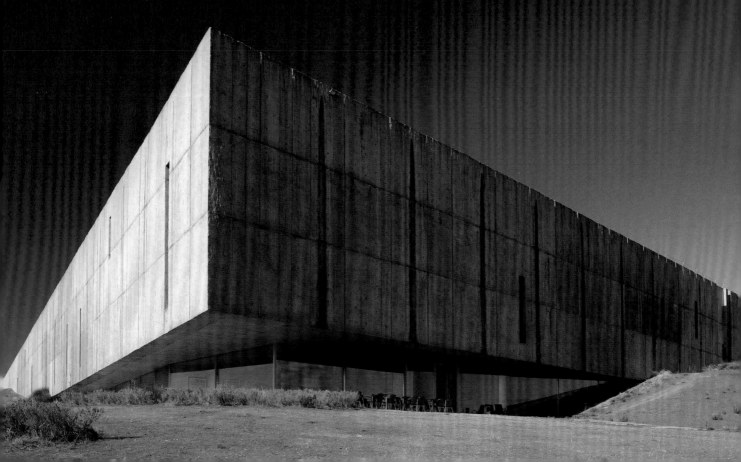

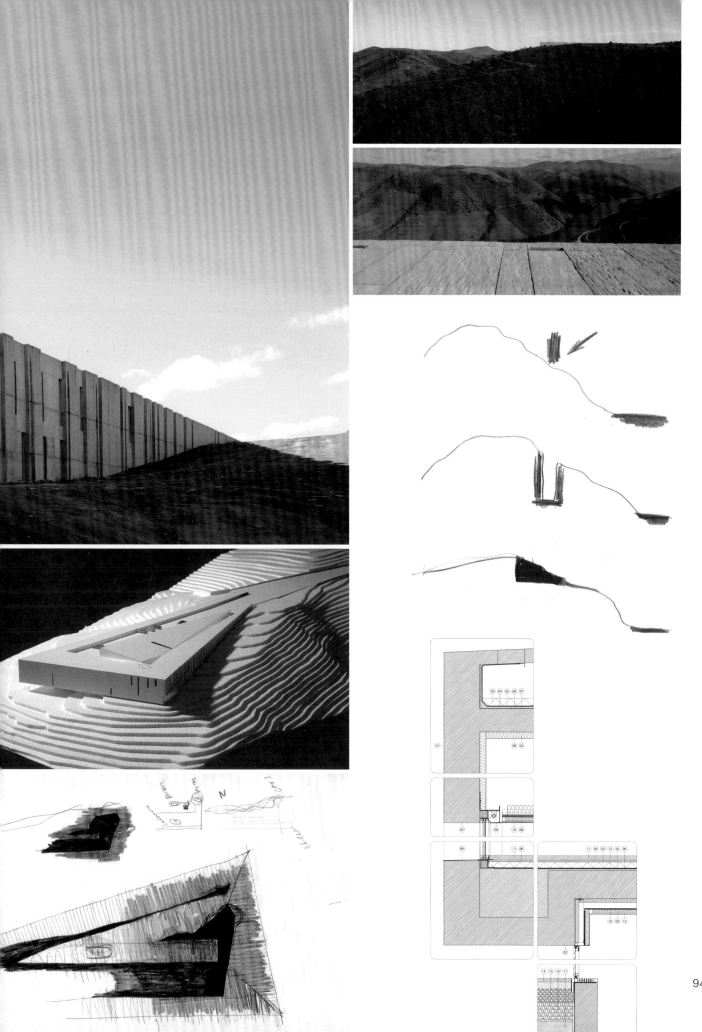

阿爾扎哈拉古城考古博物館
（Museo de Madinat Al-Zahra）
綿延幽深卻想一探究竟

DATA
哥多華（Córdoba），西班牙｜2009｜Nieto Sobejano Arquitectos

　　基地四周幾近空無一物不見民居建築，而且遠處綿延山脈成為地景的主角，這種帶那麼一絲荒蕪又有點遼闊感的城市外鄰環境也並不多見，若要保有這種風景的特色唯有將建物容積體埋入地底之下，但是為了可以表達出相關於古蹟遺址的相關聯的基本圖示關係的相連性，所以採用三部分露出地面的形式關係，所以建物的面容變成少見的半露型的綿延長牆加上一道往下的長直坡道，這個長直通口又往下連通到不見任何東西的暗黑。這已經不同於安藤

的住吉長屋。在這裡，由於排拒性門扇板的移除，取而代之的是一片由光亮到暗黑的進程，所透露出來的反而是一種誘引的滋生，因為我們看不見它到底多深，又將要通向何處。與水御堂的那道通口不同，在這裡，至少知道可以通向左邊或右邊。這座博物館的入口門廳相隔約15公尺之後才設置自然光照可流入的透天空庭，其餘的陽光無法供給在坡道起始處的聚結目光中任何一絲相關於通道底部是什麼的自然光流。所以坡道這個通口在面容上的呈現就是一條由戶外光白轉為陰影的暗黑以至深黑的自然光變帶，因此並沒有放送出任何一絲排拒的訊息，反而是招引我們前去探個究竟。

　　另外因為這裡夏天酷熱，這讓暗黑的深口更能溢流出無數的涼意，加深其誘引的力道。而冬天的斜陽將在日間投入更多的陽光於入口門廳以增加其明度，雖然比較明亮，但是仍舊無法深及暗黑的背牆，只是光灰階的變化域擴大而已。另外在入口坡道側牆上無數的小面積長方形深窗，以複製又似乎任意地留下一些位置不設開窗口，其綜合結果得以施放出適量奇異的的親近性，共同參與主入口吸力的聚結。

945

Column
對建築面龐的閱讀II

「橫看成嶺側成峰，遠近高低各不同，不識廬山真面目，只緣身在此山中。」揭露了位置不同造成的視角差異和局部性的肉身帶來的限制。我們若要了解建築立面的整體性，就必須把自己置身於僅有的建築物的立面之外，甚至更遠的外，同時又不能忘記它終究還存在的「內」，讓它成為一個異他者，藉由另外的他者才能獲得多向的視角，也才能真正地了解建築的面龐。

要產生愉悅的閱讀歷程必須有兩個已上的參與者，懷著不同的意識，尋找每一個感性個體餘留性的視域，也同時是爭取一個意想不到的視角，一種最佳的間隔距離。分析是不得不加入的輔助手法，也不是在尋找法則，因為理性意識會受困於現在式裡，會陷入最具重複的邏輯事實裡，跑進「真實－功能」範疇。機械式的法則只通往牢籠。即使只從功能使用的面向思考，它也不是那種一對一的函數關係般只有唯一的解答，反而是多對一的可能。簡言之，一個條件確定的行為與確定機能空間，不會只有唯一的大小暨形狀才可以滿足它，至於外觀樣貌更無定論，這就是建築物的形塑至今仍舊令人著迷之處。這不是我們在這裡要探討的，而是要理解建築物的面龐誘生出那些不同的現象，以及它們面龐的構成，也就是構成關係與現象顯現之間的對應，由此再回溯這些面龐構成的促動因子及其條件的設定。

但是無論一棟建築是如何的簡單亦或是令人搞不清楚地複雜，建築物的面龐其實就是都在外部那裡。立面的一切呈現都存於外，並不是隱藏在什麼深不可測的所謂內部，所以任何所有對它的與非它的想像、聯想、推理等等超物質的外部性，詮釋甚至過度詮釋都是幻見的投射，而幻見只不過是意識型態投下的無數側影中的一群。至於幻見的生成並沒有一個普遍一致的公認法則存在，所以每一個客體都必須經由自己獲得的經驗、知識暨體悟，投射給予的立足點開發自己的幻見，試圖去捕捉那些失落的質性。就建築的立面要建立它的自體性就必須建構一種真正的差異，它並非介於慣性與創造之間，而是紀澤克（Zizek）所說的介於兩個反認同模式之間。而這種差異最終都會朝向表現的這條路，而這些表現都必須仰賴表象才得錨定其符號化的想像性位置，但是表象卻永遠不僅僅是只一個表象而已。

建築物的面龐必須借助形象化切出的我們慣性認知上的開口（當然是紀澤克所說的假開口）才有可能請來遠方海洋的浪或掠過裸於外部的皮膚的風……一切都不在場的東西，即使在場也不是以那個姿態呈現的東西，都必須誘引表象進入現象的直觀與感知的詮釋分析之間的辯證迴盪。

巴塞隆納公共醫療中心—BAAS 設計
（Central Salut Progrés Raval，巴塞隆納，西班牙，2007-2010）

　　中空R.C.預製磚塊早已被視為便宜又無表現力的建材，大都被使用在最不重要或是要粉飾掩蓋掉的地方，但是它卻被路易斯‧康使用在他一生唯一完成的教堂主殿的內牆。這是超級便宜的材料，卻在這裡堆砌成最簡捷又美的如篩網般的透通格列孔朝向南方它所鍾愛的地球方位。因為在這裡，它的尺寸適恰地把它投下的陰影擴散到後方的玻璃面上，幾乎已經將它佈滿，讓我們已經完全看不見後方室內的一切。而它回應給擁擠城市不易掙得的開放廣場一道宜人的背景幕，同時不是那種排拒的姿態，而且你知道它的後方或許有人在觀看這個放空的廣場，但卻並不是監視這裡的一舉一動，所以是相對安全而且安心的，它施行著一種安定的作用。通常因為這種空心砌體自身沒有荷重能力，除空腔內加鋼件加強再灌水泥砂漿固定，那將成為面向反轉的密封實體牆。在這裡，它完全是一道複皮層牆，最特別的細節在於完全沒有水平與垂直結構支撐件的斷隔，所有這些次結構支撐件都在背後被隱藏掉，才得以展露這純粹一個單一構成件疊砌出來連續面的純粹力道。為了突顯這格列孔，所以地面層的立面不僅向內退縮，同時在與白皙的R.C.框底相接處全數以水平長條帶窗切斷與地面層牆面的接合，最後再將一樓牆鋪覆灰色石板加深彼此的分隔。左方懸空容積過大同時要突顯主入口位置，最後以4爪形R.C.柱完成結構支撐與入口的錨定，完全無干擾於主要立面的呈現，甚至是加深其突顯性。

蒙哥阿古多博物館—Amann Canovas Maruri 設計
（Centro de Visitantes de Monteagudo，Monteagudo，西班牙，2008-2010）

　　西班牙偏鄉的回教摩爾人遺址見證了歷史的曾經走過，當然值得保留。因為這已經不是一個地方的事務而已，它們也是人類共有的資產，尤其在這個「過往」愈來愈失落的年代。關於興建一棟新建物以保護與展示老東西的外觀樣貌，永遠不會有所謂最佳適用的統一規範，但是材料自身的時間感的黏著是否值得考量，畢竟回到過去已是不可能，至少能夠喚起回到過往的感受或氣氛是否值得營造呢？在如今的境況裡，新的東西不斷地出現，而老的東西一一凋零，尤其古老的東西更是難得見到，保存是為全人類保住它們，而不單單只是一個地方的問題，它們已經是人類的共業。

由於基地正好將村中教堂左右與背部包圍，正後方空無房舍卻有此村標記物的城堡廢墟暨耶穌大雕像。在顧及環境與主題必須表現的相互對峙的力量作用之下，最終以鏤刻紋飾的鏽鋼板複皮層包裹建物的2樓全部外部，從牆面、樓板底部以至屋頂板，讓地面層帶象牙白的R.C.容積體好像把一個巨大鏽蝕出孔縫的遠古寶箱撐托出地面。其結果的表現力確實是驚人的，不只顧及教堂的存在與位階的重要（建物主入口容積體與之毗鄰，而且又退縮足足5公尺，同時入口門扇又再退縮，其餘部分與教堂分隔），雖然鏽鋼色澤暗沉也是另一種突顯，但是維持屋頂的齊平線與單一的材料，反而讓背後耶穌像突出的同時自己也得以彰顯，因為它是清空鄰旁干擾的前景，也就前導物，此舉反而將它與教堂更強烈地對峙串結。當然這道鏽鋼板皮層上的鏤刻圖樣立下了絕妙的典範，因為它只是一種同一的圖樣一路複製的結果，卻能釋放出如魔法般的誘引，掙脫一般圖像複製的刻板形象。

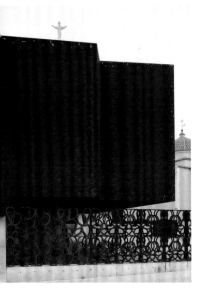

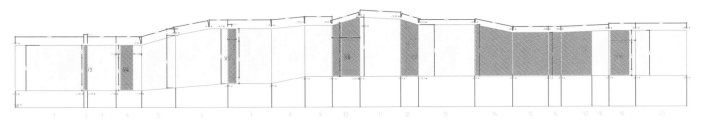

949

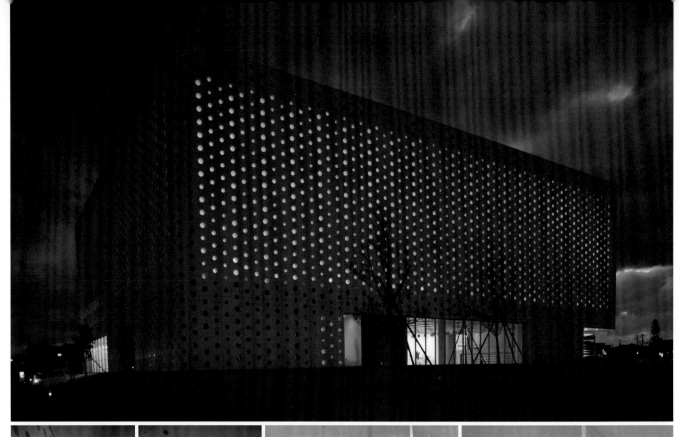

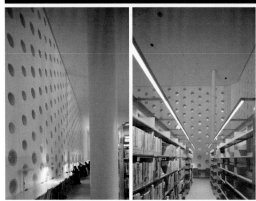

金澤海濱圖書館──堀場弘＋工藤和美（Coelacanth K&H Archtects）設計
（Kanazawa Umimiral Library，金澤，日本，2008-2011）

　　R.C.預鑄板經由菲薩克（Fisac）與米拉葉（Enric Miralles）的努力最終能跳脫複製帶來的刻板印象，他們兩人教導給後代接續者的智慧在於：其一是預製板自身的比例暨邊形的去簡單化；其二是如果維持簡單的四邊形，那麼其上方的圖樣是必須朝向複多的方向思考。至少這樣的結果不會讓我們不需經過短時間的辨識分析，就完全知道它的構成，因為這會導向輕易的慣性常識為優勢的判讀就能得到結果的如實，而或許會導致內在地輕視設計的專業度，這也是人之常情，而建築存在的另一個面向就是要超越日常生活的平常性。在這立面的複製單元板面上共計18個圓孔，而且管徑的大小有三種，在形狀上又出現銜接的凸塊與凹槽，共同營造出適足的複雜性，很難以一眼望去即可明白，卻也沒有陷入所謂複雜的狀況，那通常會排斥一般人想進一步知道的意向性，因為這與他的切身利益無關，這是關於無功利的閱讀過程應該考量的大眾心理因素。由於圓孔直徑小於一般常態窗，吐露出一種閉絕性。換言之，該空間不是提供那種由內朝外看的好去處，但是也並非讓你完全困鎖在封閉的「內」，當你坐在牆後的桌前，你依舊可以透過開窗口與外部做低限的接觸……

里斯本海遊館餐廳──Pedro Campos Costa 設計

（Restaurante Tejo，里斯本，葡萄牙，2010-2013）

　　當一個東西像「什麼」的時候，在心智中的閃念就像夜空裡的一道閃電白光照亮它要照亮的東西，然後隨即消逝，這就是建築物朝向物象化道路所盼望達成的效果，而不是要你的雙眼一直盯著它，那種關係已經在「工匠及技藝運動」的建築裡宣告結束，還想運用這種複製擬仿在建築立面形貌上的作品，都將以失敗告終。就像當今還想以畫下實境來傳遞訊息的寫實繪畫都將是失敗的作品，因為數位影像的能力已經比真實還更真。建築在圖像方面的表現不會走向擬真，因為根本無法與電影的連續動態如真的影像世界匹敵，所以反而是到了可感的「好像」交界即可，接下來是否有辦法進入氣氛的凝塑就不得而知。在這牆面上如魚鱗片狀的實面材是瓷板，空心的部分因為一半以上是半戶外陽台，它必須具備自身不被推倒的抗側向力強度，所以應該是鋼造琺瑯構造件或是強化陶瓷。這些特殊形狀的單元片其最終只是鋪覆與立邊界的表層，同時被框限在懸空樣態略成長方形的兩道垂直牆面上，它與什麼東西有關聯，是觀者自身意向性聯結的問題，已經與設計者無關，至少它建構給城市生活一處令人愉悅的背景空間，而且還可以召喚出與海洋相關聯的想像聯結……。

心臟外科手術之家（1991） 心臟外科手術之家（1991）

器官之屋 （徐純一）

　　這裡有幾種不同類型系列相參差發展的抽樣作品例子，目的功能明確的如「心臟外科手術之屋」、「屠鯨之屋」、「喬治亞‧歐基芙之屋」（House of Georgia O'Keeffe's House）……等最早發展，接著是「器官之屋」關於「直立人」的另一種隱晦型像探索的系列作品（當然還有其他），停停走走地將近10年，止步在1997手機（Nokia Mobile Telephone）問世之後的10年便陷入不知何去何從的「無思考」之中。另一個朝向建築物像化的「石居」也在1995年陷入僵局，因為面對建築物的終究固結不能變動的必然，以及面龐面對「石化」的無力感。但是人的生活卻是可以也應該要變動的，還是一旦找到了一種上手的形式之後就將它好好的過，或是一陳不變地從一而終呢？這種問題如存在主義作家卡繆（Albert Camus）的《異鄉人》（L'Étranger）對生命意義提問那樣的沒有答案！換言之，這些建築另樣面龐要不要再探究下去？

　　現代西方思想的第一道斷裂口由尼采挖掘開，讓我們愕然驚覺，日常生活中的理所當然有其疑處；眾多的肯定是漂浮在「延遲」之上；更駭人的是──上帝已死。

　　挪威畫家孟克的畫作〈吶喊〉預示了當代世界必然的疏離、冷漠、異化、荒蕪甚至是魂的消遁……。

　　接著法蘭克福學派的赫伯特‧馬爾庫塞（Herbert Marcuse）於《單向度的人》中以刻劃出現代化世界生活裡，人的一種隱在性的走向；傅柯（Michel Foucault）則由知識的考掘挖掘出來知識不只有其譜系，同時與權力的衍生糾纏一體，使得現代醫學體系下的醫生在專業知識的光照之下進入人體之中，卻依舊找不到靈魂的寄居處，由此而迴盪出巨大問號的聲響──人的主體是什麼？人已被淹沒在眾多數不盡的事物之中，人已經被取代掉……人只不過是羅蘭‧巴特式的「符號人」。

　　當代義大利思想家喬治‧阿甘本（Giorgio Agamben）當然知道人人都有依據適應社會生活的軀體，而且各有形貌，可是卻是一具「空心人」。美國好萊塢電影「美國心玫瑰情」劇中提到租借的錄影帶「活死人」，卻映射著片中似乎人人皆如是……。那麼，在全球化語境之下的我們每一個人是甚麼呢？我們只是一個「器官人」，人人都只是住在由器物堆積的另類「器官之屋」的空間之中而已……？

　　人的生物學式身體確實只是一具皮囊，但是只要其中組成功能運行整體的任何一個器官的壞損或衰竭，都足以讓你或妳難以過著往昔熟悉的生活，或者寸步難行甚至就此死去！「人」似乎可以透過思想與自己的存在溝通，但是卻無從知曉自己身體器官的狀況，如今雖然可以透過醫學儀器接觸調治獲得察覺此在，世界好像朝前走去，而人要往哪裡走？相應地，那麼我們棲居場的建築又要往哪裡？它們的立面又會是怎樣的一張臉？又可以向我們訴說什麼？

治亞‧歐基芙之屋（1993） 　　喬治亞‧歐基芙之屋（1993） 　　喬治亞‧歐基芙之屋（1993）

器官之屋系列（1994） 　器官之屋系列（1995） 　器官之屋系列（1995） 　屠鯨之家（1992） 　器官之屋系列（1994）

器官之屋系列（1995） 　器官之屋系列（1995） 　器官再生之屋（1996） 　　　　　　　石幾何之屋（1997）

終章

　　建築物的立面影響當今每一個城鎮住民甚深，因為我們今日被稱之為街道的東西實際它的最大量構成部分，就是由一棟房子的立面接著一棟房子的立面，一路可以漫延數十公里之遠，它對開車者都需要耗費一些時間才得以走完，更何況是對腳踏車騎者或是步行者來說，更是眼睛視框裡抹除不掉的實際存在物。只要是你生活中暫時的行動目標物，諸如：百貨公司、大賣場、車站、高鐵站、機場、體育館、美術館、餐廳、醫院、學校、圖書館、文化中心、診所、衛生所……，還有你的家，都是你會與它面對面接觸的對象。而且有些還是你是每天都要看見它的那一張臉，它們肯定會對我們有所影響，只是它們並不直接關乎到我們利益的取得，所以並不被重視甚至到被忽略的程度。舉例而言，當你每天都要看到令你不悅的東西，那它的存在是不是多多少少會影響到你的情緒一會兒，天天要碰一會兒長久下來會沒有影響？就當代醫學健康常識的認知而言是不可能的，這也是我們為什麼要提到立面的原因之一。在我們不得不群居而生活的境況裡，就一位設計者而言，他的責任不僅僅在完成業主託付他自身表現的願望，業主與設計者同時都應該要有建構良好街道立面的責任暨義務，這也是真正盡責的都市計畫或區廓建築法條應該關注之處。不過有些政府的官僚體系通常都是成事不足敗事有餘，這也是現代城市面臨的困境之一，唯一的希望只能寄託在至少一棟新建物新立面的掛起來，可以調節原有街道相毗鄰區的立面加成關係，甚至可以對原有不怎麼樣或是真的很糟的街道立面產生優化效用。這雖然是一種奢望，但是為什麼不可以呢？

　　就邏輯關係運用到立面上的判斷是簡單又有效的，讓人可以不那麼費力地就可評判出一棟建築物的立面對所在街道的貢獻到底如何，這只有3種狀況存在，也就是「正向貢獻」、「負向作用」以及「沒有影響」，不需要有多麼高深的所謂美學素養以及鑑賞能力的必要具備，因為它只涉及一般性的愉悅感受與否，不涉及專業上的批判。例如20世紀現代主義之後的凱文・林區（Kevin A. Lynch）關於都市意象綜合論述所提「都市結點」的存在，以及所謂在心智感知裡的都市空間地圖中的標記物都是實質存於居住者的心智認知地圖之中。而它們被形塑出來並非是任意的結果，也不是誰說了就算，有時候甚至不是都市計劃或建築設計刻意要塑造就可以成功的，這時候已經牽連到這座城市既有的紋脈暨肌理型式與質性，甚至與住民的素質以及生活節奏都起著關聯繫，它們的生成都是有一些條件滿足才有可能在民眾的日常生活中被接納然後承認。而且它們的社會認定也不必然保持恆久不變的位置，當它們在居民心中的遷移也正是都市已經產生變遷的最佳證據。這也是為什麼一座城市必須被視為「有機體」來對待，而不僅僅只是一堆建築物的配置毗鄰、街道的劃過以及綠地廣場……等等，以及在圖紙上匹配整個都市區廓關係的不同計畫圖的簡單結果。

街道沿街立面的延續

　　當一條街道沿街的連續性，應該給予維持狀況是對於大多數人而言的平常自然，這些雖然是毗鄰而立卻功能相異的建築物並不具備強烈公共共享的獨特性，在社會辨識性位階權重的相對值是大致相等的，這時候施行立面上的連續是適切的，而且也應該是負責的設計者對社會的一種隱在性責任，維持立面的連續不僅不會是一種障礙，反而是一種挑戰與設計依循的來源之一。就以西班牙第一位獲得普立茲建築獎的拉斐爾‧莫內歐（Rafael Moneo）的沿街建築作品而言，他試圖呈現給我們關於立面聯繫的可能種類之一。例如在西班牙南方塞維利亞（Sevilla）私人保險中心（Helvetia Seguros），它的短向立面左端毗鄰密接於一棟2樓小酒館，其2樓位置窗頂上方刻意懸凸出的遮陽板R.C.構造物正好介於隔壁建物屋頂微凸裝飾性簷板的中間部分，形塑出視覺上的圖像連續性。另外在1樓頂部與2樓底部特別加寬的磚砌牆面上刻了共計7條深凹細線槽，正好可以承接隔壁建物在同樣高度上3條不等寬度微凸的裝飾長條帶。另外莫內歐刻意在立面上裸露出斷面大小暨形狀各異的如柱樣貌的垂直構造物，不僅適度地回應了毗鄰建物，同樣刻意地以微凸於牆面的類半浮雕以及不同於牆面顏色的策略，又增添了多元的變化增加了行走在街道上視覺圖像的趣味性暨一種相似於音樂上節奏的變化，這樣的做法或多或少都在潛隱間誘生出心理一種享受的愉悅。

立面──一種面龐

　　一棟建築物的立面可以看作是它企圖將某些訊息外露的面容，這樣的面容也是一種對象的物自體，它確實可以在人類成像的技術中呈現為影像，也可以被描繪成圖像來顯現。意思就是交給觀看，作為建築面容的臨在，是為了召喚一種與刻畫下我們感性經驗的關聯不同事物的相關聯。一棟建築物的立面不僅僅只是給予觀看感知性的內容，它讓觀看獲得的不只是知識上關於它的物質材料及其組構，它讓觀看透過它進入生活中的一種享受。從伊曼努爾‧列維納斯（Emmanuel Levinas）的觀點看來：當我們在物之中看到的並不是我們認為的客觀性質的主觀認知對應物，而是一種享受，而這種享受又是超前於一般在個體主觀感知和對象物中的凝結，也就是介於我與非我之間。如若是如此時刻的到來，感覺就會越過日常生活慣性的束縛重新挖掘出來一種「現實性」。這樣的凝結作用不是作為享受的最後目標才發生，卻是作為擾動意識波動的一股浪潮而啟動，這個意識變化是在享受的生成中得到錨定。總而言之，不是把感覺再次網住對像物之先天形式的內容，而是重新獲得新的視角，能夠在它們身上體驗到獨特的先驗功能，也就是以特有的質激生意識的偏折。我們的感覺依舊完好如遠古祖先，只是我們的意識多半已被當代耗散性資本主義意識形態溶解……

因為所有對對象或物自體的解釋都無從揭露它自身的所謂「內裡」，所有不同的解釋都只是與差異的事物建構某種關聯而已。事實上，當立面除去其構成材料質料的涵義之外，這些東西的深處涵義無從知曉為何。實際上，質料再怎麼以不同的構成關係呈現，其實是本質上永遠都只能是表面性的。

面龐中的一切就只能逗留在皮相的世界裡，它永遠進不了內裡。即便只剩下一層若有又無的透光又透明的材料面覆蓋，它還是呈現出面龐而無從褪去。凡是物，想要現形於光的世界，它就必須穿戴著皮相，於是就有了面龐，這是它的宿命，也是它的光的邏輯性歸宿。於是它就想竭盡心力製造一種深度的幻覺。阿道夫·路斯（Adolf Loos）在1908年發表的《裝飾即罪惡》之中所拓延出來的隱喻同時又刺破出另一股意義流，也就是過去、現在和未來之間的分野，這個地方與他處的分隔將不再有意義，留存下來的只剩下留不住的視覺幻象而已。愛因斯坦在給他好友米歇爾·貝索（Michele Besso）的信中寫著：

馬列維奇（Malevitch）在本世紀初就如是宣稱：「宇宙就在一種了無客體動盪的漩渦中運動。人也如此，面對著客觀世界，只能跟著進入無客體的不確定性中運動。」

話雖如此，絕大多數我們知道的城市、街道，甚至你／妳自己的住屋不會在明日太陽升起之後完全變樣，除非你／妳有全新的夢想，否則就會像卡普羅尼（Giorgio Caproni）對回家敍述的詩：

——*最後一次回家*——

我回到那裡
從來沒有到過的地方
原來沒有的面貌毫無改變
桌子上（格子布上）
我又看見
那半杯茶水
從來沒有添滿
一切如故，恰似
我從來沒有擺出的狀態

Giorgio Caproni [Poesie 1932-1986, Milano, 1989, 392], Toma Tasovac and Svetlana Boym英譯

版權致謝

感謝以下建築設計師及事務所提供案例圖片資料，
依建築師／事務所之首字字母順序排列：

:mlzd：伯恩歷史博物館增建（Erweiterung Historisches Museum Bern）P.860

Alberto Campo Baeza（Richard Keating）：格拉納達儲蓄銀行總部（Caja General de Ahorros de Granada）P.54

AHH Architects（Herman Hertzberger）：布雷達表演劇院（Chasse Theater & Cinema Breda）P.817

Aires Mateus e Associados：常照中心暨老人安養院（Alcáer do Sal Residences）P.240／科英布拉大學科學與技術學院大樓（Faculty of Sciences and Technology of the University of Coimbra）P.246／里斯本大學教區（Reitoria da Universidade Nova de Lisboa）P.278／錫尼斯藝術中心（Sines Arts Center）P.534

Alfredo Paya Benedito：亞立坎提大學美術館（Alicante University Museum）P.232

Amann Canovas Maruri：蒙特阿古多博物館（Centro de Visitantes de Monteagudo）P.949

AMBI Studio（立建築工作室）：礁溪長老教會（Jiao-Xi Taiwan Presbyterian Church）P.543

ARX（Jose Mateus+Nuno Mateus）：伊利亞沃市圖書館（Municipal Library Ilhavo）P.362

Basilio S. Tobias Pintre：漢姆一世大學體育館（Universitat Jaume I）P.58

Brullet de Luna Arquitectes（Manuel Brullet & Albret de Pineda）：生化醫學中心（PRBB Parc de Recerca Biomèdica de Barcelona）P.729

Bruno Fioretti Marquez：施韋因特爾主海關樓（Hauptzollamt Schweinfurt）P.118

Camilo Rebelo e Tiago Pimentel：史前壁畫博物館（Museu e Parque Arqueológico do Vale do Côa）P.940

CNLL Architects：埃斯皮紐文化中心（Multimeios Cultural Center）P.466

Coop himmelb(l)au：格羅寧根美術博物館（Groninger Museum）P.810

Selgascano：普拉森西亞議事暨演藝中心（Palacio de Congresos de Plasencia）P.922／梅里達青少年公園（Young Factory of Merida）P.921

EDDEA：伊比利亞歷史博物館（International Museum of Art Íbero）P.172

Emilio Tuñón：皇家典藏美術館（Museo de Colecciones Reales）P.320

EXIT Architects：路爾斯・馬丁－桑托斯公共圖書館（Biblioteca Pública Luis Martín-Santos）P.626

Fernando Tabuenca & Jesus Leache：潘普洛納文化中心（Civivox Condestable）P.88／潘普洛納聖喬治教區天主教堂（Parroquia San Jorge de Pamplona）P.162／迴力球暨綜合運動場（Sport Center of Arroz Villa）P.388／阿斯皮拉加尼亞公共醫療中心（Azpilagaña Health Center）P.706

Graber Pulver Architekten：日內瓦民族博物館（MEG，Musée d'ethnographie de Genève）P.290

i²Architecture（i²建築）：後灣發宅（Far Haus）P.294

José Antonio Martínez Lapeña & Elías Torres Tur：埃爾卡姆文化中心（Cultural Center "El Carme" & Biblioteca UB/BadalonaTurisme）P.747

Josep Llinàs, Joan Vera：巴塞隆納市立圖書館（Biblioteca en el barrio de Gràcia）P.622

Josep Lluis Mateo–Map Arquitectos：戴米爾公共醫療中心（Health Center Daimiel 2）P.736

KSG Architekten und Stadtplaner GmbH（Prof. Susanne Gross）：烏姆猶太教堂（Synagoge Ulm-Israelitische Religionsgemeinschaft Württemberg KdÖR）P.176

Mario Botta Architetti：舊金山現代美術館（San Francisco Museum of Modern Art）P.202

MVRDV：阿姆斯特丹老人集合住宅（100 Houses for Elderly people）P.228

Nieto Sobejano Arquitectos：札拉哥沙展覽暨議事中心（Palacio de Congresos de Zaragoza）P.740／盧戈歷史博物館（Museo Interactivo da Historia de Lugo）P.936／阿爾扎哈拉古城考古博物館（Museo de Madinat Al-Zahra）P.944

otxotorena arquitectos：納瓦拉大學經濟學和碩士學位大樓（Edificio de Económicas y Másteres de la Universidad de Navarra）P.633

國家圖書館出版品預行編目(CIP)資料

建築的臉龐：現代主義之後的立面設計
=The face of architecture/徐純一著
. -- 初版. -- 臺北市：城邦文化事業股份
有限公司麥浩斯出版：英屬蓋曼群島商
家庭傳媒股份有限公司城邦分公司發行,
2022.04

面；　公分

ISBN 978-986-408-766-2(全套：精裝)

1.建築美術設計 2.現代建築

921　　　　　　　110019719

建築的面龐
現代主義之後的立面設計 The face of architecture

作者　　　　　徐純一

責任編輯　　　楊宜倩
美術設計　　　林宜德
文字編輯　　　余翊瑄
繕打校對　　　李佳珊・宋育茹・賴可喬・鄭和儒
版權專員　　　吳怡萱
編輯助理　　　黃以琳
活動企劃　　　嚴惠璘

發行人　　　　何飛鵬
總經理　　　　李淑霞
社長　　　　　林孟葦
總編輯　　　　張麗寶
副總編輯　　　楊宜倩
叢書主編　　　許嘉芬

出版　　　　　城邦文化事業股份有限公司 麥浩斯出版
E-mail　　　　cs@myhomelife.com.tw
地址　　　　　104台北市中山區民生東路二段141號8樓
電話　　　　　02-2500-7578

發行　　　　　英屬蓋曼群島商家庭傳媒股份有限公司城邦分公司
地址　　　　　104台北市中山區民生東路二段141號2樓
讀者服務專線　0800-020-299（週一至週五上午09:30～12:00；下午13:30～17:00）
讀者服務傳真　02-2517-0999
讀者服務信箱　cs@cite.com.tw
劃撥帳號　　　1983-3516
劃撥戶名　　　英屬蓋曼群島商家庭傳媒股份有限公司城邦分公司

總經銷　　　　聯合發行股份有限公司
電話　　　　　02-2917-8022
傳真　　　　　02-2915-6275

香港發行　　　城邦（香港）出版集團有限公司
地址　　　　　香港灣仔駱克道193號東超商業中心1樓
電話　　　　　852-2508-6231
傳真　　　　　852-2578-9337
電子信箱　　　hkcite@biznetvigator.com

馬新發行　　　城邦〈馬新〉出版集團
地 址　　　　Cite（M）Sdn.Bhd.（458372U）
　　　　　　　41, Jalan Radin Anum, Bandar Baru Sri Petaling,
　　　　　　　57000 Kuala Lumpur, Malaysia.
電話　　　　　603-9056-3833
傳真　　　　　603-9057-6622

製版印刷　　　凱林彩印股份有限公司
版 次　　　　2022年4月初版一刷
定 價　　　　新台幣6,600元
Printed in Taiwan 著作權所有・翻印必究

※本書資料龐大，編輯經校對後，如仍有未盡之處，盼不吝給予意見回饋或心得分享，請來信：exchange3432@gmail.com，漂亮家居編輯部將致贈出版品一本以表達謝意。